Text und Wahrheit

Katja Bär/Kai Berkes/Stefanie Eichler
Aida Hartmann/Sabine Klaeger/Oliver Stoltz
(Hrsg.)

Text und Wahrheit

Ergebnisse der interdisziplinären Tagung
Fakten und Fiktionen der Philosophischen Fakultät
der Universität Mannheim, 28.–30. November 2002

PETER LANG
Frankfurt am Main · Berlin · Bern · Bruxelles · New York · Oxford · Wien

Bibliografische Information Der Deutschen Bibliothek
Die Deutsche Bibliothek verzeichnet diese Publikation in der
Deutschen Nationalbibliografie; detaillierte bibliografische
Daten sind im Internet über <http://dnb.ddb.de> abrufbar.

Mit Unterstützung der
Stiftung
Landesbank Baden-Württemberg

LB≡BW

Gedruckt auf alterungsbeständigem,
säurefreiem Papier.

ISBN 3-631-52368-8
© Peter Lang GmbH
Europäischer Verlag der Wissenschaften
Frankfurt am Main 2004
Alle Rechte vorbehalten.

Das Werk einschließlich aller seiner Teile ist urheberrechtlich
geschützt. Jede Verwertung außerhalb der engen Grenzen des
Urheberrechtsgesetzes ist ohne Zustimmung des Verlages
unzulässig und strafbar. Das gilt insbesondere für
Vervielfältigungen, Übersetzungen, Mikroverfilmungen und die
Einspeicherung und Verarbeitung in elektronischen Systemen.

Printed in Germany 1 2 3 4 6 7

www.peterlang.de

Inhaltsverzeichnis

Einleitung 9

I Wahrheit und Geschichtsschreibung

Harald Rainer Derschka (Konstanz)
Hayden Whites *Metahistory* und Thomas S. Kuhns *Struktur wissenschaftlicher Revolutionen*. Die Wissenschaftlichkeit der Geschichtswissenschaft zwischen postmoderner Dekonstruktion und wissenschaftstheoretischer Rekonstruktion 17

Esther Kilchmann (Zürich)
Das Geschehene retten: Die Frage nach der Referenz im Geschichtstext wieder gestellt mit Benjamin 27

Marian Füssel (Münster)
Theoretische Fiktionen? Michel de Certeau und das Problem der historischen Referenzialität 37

Ursula Kundert (Zürich)
Ist Fiktion Lüge? Lügenvorwurf in fiktionalem Gewand in Gotthard Heideggers *Mythoscopia Romantica* (1698) 51

II Literatur und Wahrheit

Jörg Vollmer (Berlin)
Kampf um das wahre Kriegserlebnis. Kriegsliteratur in der Weimarer Republik zwischen Autobiografie und Fiktion 65

Monika Neuhofer (Salzburg)
„La réalité a souvent besoin d'invention, pour devenir vraie." Zur Poetik Jorge Sempruns 77

David Simon (Besançon)
Der fliegende Robert. Sinnsuche und Flucht in die Fiktion bei Robert Walser 89

Myriam Geiser (Mainz/Aix-Marseille)
Die Fiktion der Identität. Literatur der Postmigration in Deutschland und in
Frankreich 101

Heinrich Pacher (Mannheim)
Zur ästhetischen Transformation von Realität im modernen Kunstwerk.
Kafka als Modell 111

III Geschichte und Literatur

Aida Hartmann (Mannheim)
„Mehr als der Wahrheit Trugchimäre ist lieb mir ein erhabener Wahn".
Über Puškins Darstellung des Aufrührers Emel'jan Pugačev 129

Víctor Sevillano Canicio (Mannheim/Heidelberg)
Schädel aus Blei? Fakten und literarische Fiktion zur Guardia Civil in
García Lorcas *Romance de la Guardia Civil* 143

Kai Berkes (Mannheim)
Nihilistische Freude am ‚Unmöglichen'. Sebastian Haffners *Geschichte
eines Deutschen* und Stefan Zweigs *Schachnovelle* wollen den ‚Wahnsinn'
begreifen 153

Oliver Stoltz (Mannheim)
Erkenntnisgewinn durch Fiktionalisierung. Wie F.C. Delius uns das 54er-
Finale von Bern neu lesen lässt 167

Markus H. Müller (Mannheim)
Fakten *statt* Fiktionen – Der Mythenstürmer Juan Goytisolo 179

IV Wirklichkeit und Abbildung

Stefanie Samida (Tübingen)
‚Virtuelle Archäologie' – Zwischen Fakten und Fiktion 195

Julia Schäfer (Berlin/Düsseldorf)
‚Ein Jude ist ein Jude ist ein Jude' – das *Judenbild* zwischen Mimesis und
Inszenierung 209

Agnes Matthias (Tübingen)
The Unreliable Witness. Aktuelle Positionen künstlerischer Fotografie 225

Sören Philipps (Hannover)
Salamitaktik und Stolpersteine. Die Wiederbewaffnungsdebatte im Hörfunkprogramm der frühen Fünfzigerjahre ... 239

V Faktizität und Gespräch

Christine Domke (Bielefeld)
Faktizität in der Gesprächsforschung. Eine Beobachtungs-Herausforderung ... 255

Oliver Preukschat (Mannheim)
Ironisieren als Fingieren einer kontrafaktischen Ist-Soll-Kongruenz. Vorschläge zu einer integrierten Ironietheorie ... 269

VI Wahrnehmung und Erzählung

Kai Nonnenmacher (Mannheim)
Auf Tuchfühlung mit der Einbildungskraft. Von Condillacs Selbstberührung der Statue zu Jean Pauls Fühlfäden ... 289

Frank Degler (Karlsruhe)
Milch und Seide! Beobachtungen aisthetischer Leitdifferenzen in Patrick Süskinds *Das Parfum* ... 303

Christine Mielke (Karlsruhe)
Erzählende Bilder. Die Fiktionalisierung der Fotografie in filmischen Narrativen ... 313

Christian Kohlroß (Mannheim)
Wer nicht hören kann, muss lesen. Einige Bemerkungen zur Phänomenologie und literarischen Epistemologie des Hörens ... 323

Herausgeber und Autoren ... 329

Einleitung

Der vorliegende Band ist aus der Nachwuchstagung *Fakten und Fiktionen* hervorgegangen, die vom 28. bis 30. November 2002 an der Philosophischen Fakultät der Universität Mannheim stattfand. Die Tagung sollte nicht nur dem wissenschaftlichen Nachwuchs der eigenen Fakultät ein Forum bieten, sondern zugleich Brücken zu jungen Forschenden anderer Universitäten im In- und Ausland schlagen. Der interdisziplinäre Ansatz ergab sich dabei aus der Struktur der Philosophischen Fakultät, er war jedoch auch ein wohl überlegter Teil des Konzeptes und sollte die enge Verbundenheit wie den Reichtum kulturwissenschaftlicher Forschung verdeutlichen. Die anregenden Diskussionen, die zum Teil noch lange über die Tagung hinaus fortgesetzt wurden, bestätigten den Bedarf und den hohen Nutzen eines interdisziplinären Austauschforums. Im Zentrum der Vorträge und Debatten junger WissenschaftlerInnen aus Frankreich, Österreich, Deutschland und der Schweiz stand die fächerübergreifende Leitfrage nach dem Verhältnis von Fakten und Fiktionen. Das Thema der Tagung wird nun in überarbeiteten Beiträgen aus dem Blickwinkel der Geschichtswissenschaft, der Literatur- und Sprachwissenschaften, der Medien- und Kommunikationswissenschaften, der Kunstgeschichte und der Wissenschaftstheorie beleuchtet. Dabei lassen sich verschiedene Diskurse unterscheiden, die jedoch auch untereinander zahlreiche Schnittpunkte aufweisen:

I Wahrheit und Geschichtsschreibung

Die Debatte über die Relation von Fakten und Fiktionen in der Historiografie wird seit den Neunzigerjahren verstärkt interdisziplinär und international geführt. Der Name Hayden-White ist eng mit ihr verknüpft. Seine *Metahistory* und der mit ihr einhergehende ‚linguistic turn' stellte den Status der Geschichtsschreibung als Wissenschaft in Frage und machte White für die Historikerzunft zugleich zu *dem* Repräsentanten der so genannten postmodernen Herausforderung. Der britische Historiker Richard J. Evans, der als ‚Keynote-Speaker' an der Tagung teilnahm und der (nicht nur) deshalb einen besonderen Bezugspunkt für viele Beiträge bildet, trat mit seinem Buch *Fakten und Fiktionen* als vehementer Gegner der Auflösung der Differenz zwischen Faktum und Fiktion hervor. Evans stellte sich in seinem Vortrag erneut in die Tradition Geoffrey Eltons: Historischen Fakten sei eine objektive Wahrheit immanent, die der Historiker erschließen könne.[1] Wo die Grenze zwischen Geschichtsschreibung und Geschichtsfälschung verläuft, veranschaulichte Evans am Beispiel des Holocaustleugners David Irving. Irving wurde aufgrund der Gutachtertätigkeit

[1] Vgl. Evans, Richard J.: Fakten und Fiktionen. Über die Grundlagen historischer Erkenntnis. Frankfurt/Main 1998, S. 239ff.

von Evans vor dem Londoner High-Court als Geschichtsfälscher verurteilt.[2] Für die britische Justiz ist der Fall damit entschieden: Geschichte kann nicht beliebig geschrieben werden. Die damit aufgeworfenen Fragen nach dem Verhältnis von literarischer Einbildungskraft und Geschichtsschreibung, von Geschehenem und seiner Fiktionalisierung, von Authentizität und Täuschung werden in den vorliegenden Beiträgen jedoch neu verhandelt.

Der Widerspruch, dass Hayden Whites *Metahistory* als Untersuchungsgegenstand die Darstellungen berühmter Historiker des 19. Jahrhunderts zugrunde lagen, er seine Ergebnisse jedoch auf die zeitgenössische Geschichtswissenschaft übertrug, ist Grund genug, sich noch einmal seinem Werk zuzuwenden. Der Rechtshistoriker **Harald Derschka** fragt in seinem Beitrag, ob der vorparadigmatische Status der Geschichtsschreibung im 19. Jahrhundert für Whites Ergebnisse ursächlich ist. Somit wären Whites Beobachtungen unterschiedlicher literarischer Formen in der Historiografie zwar richtig, aber seine Forderung nach Formenvielfalt in der modernen Geschichtsschreibung mit der Ausbildung einer reifen Wissenschaft obsolet.

Irving wurde als Fälscher verurteilt, weil er den Holocaust leugnete und Hitlers Verantwortlichkeit herunterspielte. Der Beitrag von **Esther Kilchmann** beschäftigt sich hingegen mit einer Geschichtsfälschung oder besser Täuschung, die im Dienste der ‚historischen Wahrheit' steht. Der Fall Wilkomirski, dessen erfundene Erinnerungen an eine Kindheit in deutschen Vernichtungslagern einen idealtypischen Überlebenden präsentierten, bestätigt für sie jedoch gerade die Unbrauchbarkeit von Begriffen wie ‚Authentizität' und ‚historischer Wirklichkeit'. Kilchmann schlägt Benjamins Begriff des ‚Geschehenen' zur Orientierung vor. Ähnlich wie Benjamin, der an die Rückbindung der Geschichtsschreibung an die Toten erinnert, definiert auch der Jesuit Michel de Certeau Geschichte als „Diskurs über die Toten". **Marian Füssel** zeigt wie sich mit dessen Theorie der Praktiken die vermeintliche Dichotomie von Fakten und Fiktionen auflösen lässt. Die Schweizer Germanistin **Ursula Kundert** führt uns schließlich mit Gotthard Heidegger in die Fiktionalitätsdebatte des ausgehenden 17. Jahrhunderts. Auch in ihr war die Frage nach der Erkennbarkeit und Unterscheidbarkeit von Wahrheit und Lüge zentral, wenn auch mit ganz anderen Konsequenzen: Ebnete doch die Fiktion als Leugnung der göttlichen Gnade den Weg in die Verdammnis.

II Literatur und Wahrheit

Wilkomirski hatte den autobiografischen Pakt, der die Identität von Autor, Erzähler und Protagonist garantiert, gebrochen. Doch garantiert die ‚Signatur' mit dem Eigennamen des Autors nicht den nicht-fiktionalen Status autobio-

[2] Vgl. Evans, Richard J.: Der Geschichtsfälscher. Holocaust und historische Wahrheit im David-Irving-Prozess. Frankfurt/Main 2001.

grafischer Literatur, handelt es sich doch lediglich um eine Übereinkunft des Autors mit dem Leser, sein Leben erklärend zu vergegenwärtigen. Dabei verliert Autobiografisches durch Fiktionalisierung nicht unbedingt an Wahrheitsgehalt. Am Beispiel der Kriegsliteratur des Ersten Weltkriegs verdeutlicht **Jörg Vollmer** wie Authentizität durch Fiktion entsteht und ein erfundenes ‚wahres Kriegserlebnis' schafft. ‚Erfundene Wahrheit' begegnet auch in den Schriften von Jorge Semprun. Die Wirklichkeit, so reflektierte Semprun, brauche sogar die Erfindung, damit sie wahr werde. **Monika Neuhofer** legt dar, wie Semprun in seinen Texten den Stoff seines Lebens immer wieder neu bearbeitet und so die Wahrheit seiner Erfahrung im Kunstwerk weitergibt. Auch den autobiografischen Romanen des Schweizers Robert Walser liegen persönliche Erlebnisse und Erfahrungen zugrunde. Das Verhältnis von biografischen Fakten und Fiktion kehrt sich in seinem Werk jedoch geradewegs in das Gegenteil: **David Simon** untersucht, wie Walser sein Werk als Entwurf einer sinnstiftenden fiktiven Lebenswelt zum Rückzug nutzt und in ihr alternative Lebensentwürfe erprobt, bis auch diese ihm keinen Halt mehr bieten und er sich aus Leben und Literatur in eine Heilanstalt flüchtet. Die Suche nach der wahren Identität ist auch ein wiederholtes Thema so genannter ‚Migrantenliteratur', die sich über ein biografisches Moment des Autors definiert und autobiografische Züge trägt. Doch auch die Texte der ‚zweiten Generation', so erfahren wir bei **Myriam Geiser**, werden häufig mit Blick auf Authentizität, auf ein kulturelles Anderssein des Autors oder der Autorin gelesen. Indes werden in kaum einem anderen Bereich der Gegenwartsliteratur die Grenzen zwischen Realität und Fiktion so bewusst übertreten und verwischt wie in der Literatur der Postmigration. Die fiktive Natur der Kunst, die trotz sich bisweilen aufdrängender Bezüge nicht vollständig in historischer Wirklichkeit aufgeht, ist auch das zentrale Thema, das **Heinrich Pacher** am Beispiel Kafkas ausführt. Adornos *Aufzeichnungen zu Kafka* dienen ihm dabei als Modell einer Interpretation, die die fantastische Welt literarischer Texte anerkennt und daher nur ihre ‚Ähnlichkeit' mit der Wirklichkeit konstatiert.

III Geschichte und Literatur

Mit Puschkins *Geschichte des Bauernführers Pugačev* kehren wir zur Frage nach der Unterscheidung von Geschichtsschreibung und Literatur zurück. Ein Literat, der sich als Historiker betätigt, erregt naturgemäß das Misstrauen der Kritiker. Puschkin sah sich gezwungen, seinen gewissenhaften Umgang mit den Fakten zu beteuern, denn dass er sich in die Archive begeben und Zeitzeugen befragt hatte, genügte nicht, ihn vom Verdacht freizusprechen, er habe manches dazuerfunden. Das Bedürfnis freilich hatte er: In seinem Roman *Die Hauptmannstochter* schreibt er die Geschichte des Bauernführers Pugačev fort und benutzt dabei zahlreiche Versatzstücke seiner historiografischen Schrift. **Aida Hartmann** analysiert beide Schriften Puschkins mit Blick auf die Konzeption

des Protagonisten. Geschichtsschreibung und Literaturwissenschaft treffen erneut aufeinander, wenn **Víctor Sevillano Canicio** in einem fächerübergreifenden Ansatz dem Mythos der spanischen Landpolizei, der Guardia Civil, nachgeht. Dabei gilt sein Interesse ebenso der Bedeutung der Guardia Civil in der Sozialgeschichte Spaniens wie ihrer literarischen Bearbeitung durch Federico García Lorca.
Was verbindet Stefan Zweigs *Schachnovelle* und Sebastians Haffners *Geschichte eines Deutschen*? Beide Texte setzen sich mit der Frage auseinander, wie es zum unaussprechlichen Wahnsinn des Nationalsozialismus kommen konnte. Doch dies ist nicht die einzige Gemeinsamkeit: **Kai Berkes** liest Haffner als Kommentar zur *Schachnovelle* und kommt dabei zu einem unerwarteten Ergebnis. Diente Zweig die Literatur dazu, vermeintlich Unbegreifliches zu verstehen, so stellt F.C. Delius mit ihrer Hilfe die allgemeine Sicht eines epochalen Nachkriegsereignisses infrage. **Oliver Stoltz** schildert, wie Delius den Mythos des berühmten Endspiels der Fußballweltmeisterschaft von 1954 dekonstruiert und damit provozierende Erkenntnisse über die Aufnahme des legendären Siegs vermittelt: Hinterher war alles wie zuvor. Das Wunder von Bern verwandelt sich so in eine „kurzzeitige selbstüberhebende Täuschung". **Markus H. Müller** stellt uns schließlich mit Juan Goytisolo einen Literaten vor, der 1969 als Spätling der Aufklärung antritt, „Spanien und die Spanier" von nationalen Mythen zu befreien. Mit seinem Versuch, Spaniens Selbstbildnis von der ‚Lügenhaftigkeit' des Mythos zu bereinigen, entwirft er ein alternatives Geschichtsbild.

IV Wirklichkeit und Abbildung

Wir verstehen Medien nach dem lateinischen Ursprung des Begriffs als ‚Mittler' und ‚Vermittelndes'. Doch sind sie weit davon entfernt, Wirklichkeit einfach nur widerzuspiegeln. Wie Wirklichkeit in medialer Abbildung konstruiert, rekonstruiert und mit unterschiedlichen Intentionen fiktionalisiert wird, untersuchen vier HistorikerInnen am Beispiel von Karikaturen, Hörfunk, Fotografie und Computerrekonstruktion. Wenigstens in der Archäologie, so sollte man meinen, findet man sie endlich wieder: die harten Fakten. **Stefanie Samida** belehrt uns eines Besseren. Bereits mit dem Grabungsbefund, so die Ur- und Frühhistorikerin, beginnt die „archäologische Fiktion". Ihren Höhepunkt findet sie heute in der Schaffung virtueller historischer Welten, die leider allzu oft als Abbild historischer Wirklichkeit betrachtet werden, denn als das, was sie eigentlich sind: Denkmodelle der Wissenschaft.
„Und der Jud' mit krummer Ferse, krummer Nas' und krummer Hos, schlängelt sich zur hohen Börse, tiefverderbt und seelenlos" dichtete Wilhelm Busch und trug damit zur weiteren Verfestigung des stereotypen Judenbilds in der Weimarer Republik bei. Wie entsteht eine solche Karikatur und wie ist sie mit der Wirklichkeit verbunden? Die Konstruktion des *Judenbildes zwischen Mimesis*

und Inszenierung ist Gegenstand des Referats von **Julia Schäfer**. Obgleich es hinlänglich bekannt ist, dass auch in der Kriegsfotografie manipuliert wird, um größere Authentizität zu inszenieren, betrachten wir doch gerade Kriegsbilder zunächst als Abbild der Realität. **Agnes Matthias** zeigt, wie moderne Künstler Kriegsfotografien zu ‚unzuverlässigen Zeugnissen' werden lassen, um zu verdeutlichen, wie Bild-Bedeutung konstituiert wird. In eine ganz andere Art der medialen Abbildung und Vermittlung von Wirklichkeit führt uns das Referat von **Sören Philipps** ein. Er untersucht die Darstellung der Wiederbewaffnungsdebatte durch den Hörfunk der Fünfzigerjahre. Sein Vergleich zweier Rundfunkanstalten mündet in einem Plädoyer für inhaltliche Pluralität in den Medien für ein wirklichkeitsadäquates Bild der Welt.

V Faktizität und Gespräch

Der Untersuchungsgegenstand der Gesprächsforschung – das reale und vollständig festgehaltene Gespräch – erscheint auf den ersten Blick als klar faktisch. Die Daten liegen in reiner Form vor und der Forscher muss sie nur noch „aus sich selbst heraus" deuten, um ‚nachzuzeichnen', wie soziale Ordnung hergestellt wird. Doch auch die Gesprächsanalyse ist keine voraussetzungslose Wissenschaft. Die Bielefelder Linguistin **Christine Domke** beschreibt den *Weg zur Faktizität*. Nach einem Überblick über die Grundannahmen der Gesprächsforschung und Überlegungen zu deren methodologischer Konzeption veranschaulicht sie ihre Folgerungen am Beispiel eigener Untersuchungen zur ‚Entscheidungskommunikation'.
Die Ironie, ihre Situationsbedingtheit und Wirkung, ist ein beliebtes Forschungsobjekt der Gesprächsanalyse. Doch fällt es schwer, ihrer habhaft zu werden, will man sie prägnant beschreiben. Nach Cicero meint die Ironie etwas anderes als sie sagt. Quintilian definierte Ironie als „Lob durch Tadel und Tadel durch Lob". Sie ist ein Spiel mit Fakten und Fiktionen, meint **Oliver Preukschat**. An einer Reihe von Beispielen demonstriert er die Funktionsweise von Ironie und ergänzt die bestehenden Ironiedefinitionen durch seine Theorie der „kontrafaktischen Ist-Soll Kongruenz".

VI Wahrnehmung und Erzählung

In die Sphäre von Trug, Illusionen und Täuschungen führt uns die Fiktionalitätsdebatte in der Ästhetik als Theorie von der sinnlichen Wahrnehmung und ihrer Reflexion. Wie funktionieren unsere Sinne und wie funktioniert die Imagination einer Sinneswahrnehmung? Mit Sinnen, Sinneswahrnehmung und Sinnestäuschungen in Poesie, Philosophie, schöner Literatur und im Spielfilm setzen sich vier Literatur- und MedienwissenschaftlerInnen aus Mannheim und Karlsruhe auseinander.

Für den französischen Aufklärer Condillac gab es eine eindeutige Hierarchie der Sinne, an deren Spitze der Tastsinn stand: Erst durch ihn ist es dem Individuum möglich, das Ich von der äußeren Welt zu scheiden. **Kai Nonnenmacher** begibt sich auf *Tuchfühlung mit der Einbildungskraft* – von Condillacs auf den Tastsinn reduzierter, sich selbst berührender Statue zu Jean Pauls Fühlfäden folgt er der taktilen Metaphorik der Ästhetikgeschichte. Benutzte Condillac die aisthetische Reduktion auf den Tastsinn als Mittel der Erkenntnisfindung, so dient sie Patrick Süskind als narrative Strategie, der nicht mehr erzählbaren Komplexität der Wirklichkeit zu entkommen. Allein aus Düften und Gerüchen besteht die Welt des „Riechmonsters und Geruchsmörders" Grenouille. Doch wie riecht in Milch getauchte Seide? **Frank Degler** demonstriert am Beispiel des *Parfüms* wie eine Poetik des Geruchs funktioniert. Mit der visuellen Wahrnehmung beschäftigt sich **Christine Mielke**, die noch einmal die Fiktionalisierung von Fotografie aufgreift. Doch geht es ihr nicht um einen Wirklichkeitsbezug, sondern genauer um die Frage der Funktion der Fotografie bzw. fotografischer Eindrücke im Spielfilm und wie gezeigt werden kann, „was nicht zu sehen ist". *Wer nicht hören kann, muss lesen,* fordert schließlich **Christian Kohlroß** und führt vor, wie das als faktisch verstandene Hören, sobald es durch Sprache metaphorisiert wird, neu erlernt werden muss. Zu hören, ohne etwas zu hören, lehrt er uns mit dem ersten der *Sonette an Orpheus* von Rilke.

<p style="text-align:center">***</p>

Als VeranstalterInnen der Tagung und HerausgeberInnen dieses Bandes haben wir mehrfach zu danken: den TeilnehmerInnen der Tagung, die in Vorträgen und lebhaften Diskussionen entscheidend zum Gelingen dieses Unternehmens beitrugen; Professor Dr. Richard J. Evans, der nicht zögerte, die Nachwuchstagung mit seinem Gastvortrag zu bereichern; dem Minister für Wissenschaft, Forschung und Kunst des Landes Baden-Württemberg, der die Schirmherrschaft für die Tagung übernommen hat; dem Rektorat der Universität Mannheim; Professor Dr. Hans Raffé für schnelle und unbürokratische Unterstützung; dem Dekanat der Philosophischen Fakultät der Universität Mannheim, das die Nachwuchstagung in vielfacher Hinsicht gefördert hat. Ein weiterer Dank gebührt Anita Wuchrer und Dragana Molnar, die die Tagung mitorganisiert haben. Großen Dank schulden wir schließlich der Stiftung Landesbank Baden-Württemberg (LBBW), die die Publikation durch Übernahme der Druckkosten erst ermöglichte.

Für die HerausgeberInnen Mannheim, im September 2003

Katja Bär

I Wahrheit und Geschichtsschreibung

Harald Rainer Derschka (Konstanz)

Hayden Whites *Metahistory* und Thomas S. Kuhns *Struktur wissenschaftlicher Revolutionen*

Die Wissenschaftlichkeit der Geschichtswissenschaft zwischen postmoderner Dekonstruktion und wissenschaftstheoretischer Rekonstruktion

> Kunst gegen Wissenschaft, Form gegen Inhalt: Streitfragen, die man am besten zu den Akten der Scholastik legt.[1] (Marc Bloch)

Es bedarf keiner regen Phantasie, das Generalthema der vorliegenden Tagungsakten mit dem Werk Hayden Whites zu assoziieren: *Auch Klio dichtet oder die Fiktion des Faktischen*, so lautet der deutsche Haupttitel seines Aufsatzsammelbandes *Tropics of Discourse*.[2] Im Titel der Tagung sind „Fakten und Fiktionen" als gleichberechtigte Konjunktionsglieder behandelt – der Vortritt der Fakten mag dem Alphabet oder dem Rhythmus geschuldet sein –; im fraglichen Buchtitel erscheint das Verhältnis von Fakten und Fiktionen als einseitiges Unterordnungsverhältnis, indem der Objektsgenitiv das Faktische als Gegenstand des Fingierens ausweist. Was Fakt ist und was Fiktion, sagt der Haupttitel: Er mutet unserer Zunftmuse, die wir so gerne als harte Faktenpositivistin sähen, den Status einer Dichterin zu; laut Klappentext des Verlages entwickelte sich dieser Titel zu einem Topos der Rede über die Geschichtsschreibung. Ganz in diesem Sinne ist das Umschlagbild gestaltet: Es zeigt einen Mann, der in lässiger Haltung und mit dem Gestus des Zeigens einen altertümlichen Text erklärt. Wer die fremdartigen Zeichen nicht lesen kann, ist auf diesen Paläografen angewiesen. Ob er sich den Fakten verpflichtet fühlt, wissen wir nicht; seine Fez-artige Kopfbedeckung nährt jedoch den Verdacht, dass uns dieser Historiker Märchen aus ‚Tausendundeiner Nacht' erzählt.

Die Originalausgabe von *Auch Klio dichtet* wurde 1978 als Korollar zu Whites fünf Jahre älterem Hauptwerk *Metahistory* veröffentlicht; sie wiederholt einige der dort geäußerten Gedanken in geschärfter, um nicht zu sagen überspitzter Form. Die deutschen Übersetzungen erschienen allerdings in umgekehrter Reihenfolge: zunächst 1986 diese latent polemische Aufsatzsammlung unter diesem manifest polemischen Titel, erst danach, im Jahre 1991, das Schwergewicht *Metahistory*, auf dessen Argumentation sie sich eigentlich bezieht.[3]

[1] Bloch, Marc: Apologie der Geschichtswissenschaft oder: Der Beruf des Historikers. Stuttgart 2002, S. 31.
[2] White, Hayden: Auch Klio dichtet oder die Fiktion des Faktischen. Studien zur Tropologie des historischen Diskurses. Stuttgart 1991.
[3] White, Hayden: Metahistory. Die historische Einbildungskraft im 19. Jahrhundert in Europa. Frankfurt/Main 1991, Zitate hinfort im Text.

Nicht zuletzt diesem Umstand mag White den Ruf als „einer der Kirchenväter der Postmoderne"[4] verdanken, der ihm in deutschen Publikationen seither anhaftet. Als beispielhaft für diese Perspektive darf man die Referate heranziehen, die im Jahre 1991 gelegentlich der Konferenz *Modernität der Historie – Prinzipien und Epochen* im Bielefelder „Zentrum für interdisziplinäre Forschung" gehalten wurden und deren schriftlichen Niederschlag der erste Band der Reihe *Geschichtsdiskurs* darstellt.[5] Im Vorwort der Herausgeber ist White als einziger Geschichtsdenker namentlich genannt; seine Arbeiten werden als „bahnbrechend" für die sprachphilosophische Wende in der Reflexion auf Geschichte und der Selbstreflexion der Geschichtswissenschaft apostrophiert. Indes scheint die Größe der Irritation, für welche *Metahistory* sorgte, der einzige Maßstab für Whites Bedeutung zu sein; jedenfalls wird an kaum einer Stelle ernsthaft der Versuch unternommen, den methodischen Apparat Whites für die Erkenntnis von Strukturen, Formen und Funktionen der modernen Historie heranzuziehen: Jörn Rüsen begreift White als „typischen" Vertreter der postmodernen Geschichtsauffassung, die im Gegensatz zur traditionellen Geschichtstheorie „die entscheidende Sinnbildungsleistung des historischen Denkens und der Historiographie nicht in den kognitiven Prozessen methodisch geregelter Erkenntnis"[6] sehe. Entsprechend fasst Wolfgang Küttler den Narrativismus als „wichtigste methodologische Herausforderung der Postmoderne an die Geschichtswissenschaft"[7] auf; Frank Ankersmit betrachtet *Metahistory* als ‚die' große postmoderne geschichtstheoretische Monografie.[8] Für Irmgard Wagner stellt das tropologische Lesen von Geschichtstexten eine Form der Dekonstruktion dar[9] und für Horst Walter Blanke bedeutet die Fokussierung auf literaturwissenschaftliche und gattungspoetische Fragestellungen offenbar die

[4] Oexle, Otto Gerhard: Im Archiv der Fiktionen. In: Kiesow, Rainer Maria; Simon, Dieter (Hg.): Auf der Suche nach der verlorenen Wahrheit. Zum Grundlagenstreit in der Geschichtswissenschaft. Frankfurt/Main 2000, S. 87-103, hier S. 102.

[5] Küttler, Wolfgang; Rüsen, Jörn; Schulin, Ernst (Hg.): Geschichtsdiskurs, Bd. 1: Grundlagen und Methoden der Historiographiegeschichte. Frankfurt/Main 1993.

[6] Rüsen, Jörn: „Moderne" und „Postmoderne" als Gesichtspunkte einer Geschichte der modernen Geschichtswissenschaft. In: Küttler: Geschichtsdiskurs, S. 17-30, hier S. 23 u. Anm. 10.

[7] Küttler, Wolfgang: Erkenntnis und Form. Zu den Entwicklungsgrundlagen der modernen Historiographie. In: Ders.: Geschichtsdiskurs, S. 50-64, hier S. 53.

[8] Ankersmit, Frank R.: Historismus, Postmoderne und Historiographie. In: Küttler: Geschichtsdiskurs, S. 65-84, hier S. 80. Bezeichnenderweise teilt Ankersmit Whites Unkenntnis der neueren Geschichtswissenschaft. So glaubt er, der durchschnittliche Historiker schreibe für ein Laienpublikum, fürchte die spekulative Geschichtsphilosophie, ignoriere die analytische Philosophie und ziehe, „wie von der Wespe gestochen", in einen „Guerillakrieg" gegen Whites Narrativismus: Ankersmit, Frank: Hayden White's Appeal to the Historians. In: History and Theory 37 (1998), S. 182-193, hier S. 184f.

[9] Wagner, Irmgard: Geschichte als Text. Zur Tropologie Hayden Whites. In: Küttler: Geschichtsdiskurs, S. 212-232, hier S. 214.

Suspendierung jedweder Diskussion der „Gegenstandsbereiche, Interpretationsmodelle und Methoden der zünftigen Fachhistorie".[10]
Und es hat ganz den Anschein, als entsprächen diese Einschätzungen der Intention Hayden Whites: „Es scheint also in jeder historischen Darstellung der Wirklichkeit eine irreduzibel ideologische Komponente zu stecken" (*Metahistory*, S. 38);[11] oder: „Wir sind frei, die ‚Geschichte' so zu verstehen, wie es uns gefällt, so wie wir frei sind, mit ihr zu tun, was wir wollen" (*Metahistory*, S. 563) – solche und ähnlich kernige Zitate scheinen keinen Zweifel zuzulassen: Im Fokus dessen, was Historiker tun, steht nicht die in ihren Relikten begreifbare Vergangenheit, sondern das Tun der Historiker selbst, die sich in der Rolle von Romanschriftstellern wiederfinden. In einem nur wenige Jahre nach *Metahistory* erschienenen Aufsatz konfrontiert White den Leser mit der durchaus fragwürdigen Behauptung, es würden „Lesern von Geschichtsdarstellungen und Romanen [...] kaum deren Ähnlichkeiten entgehen";[12] und in jüngerer Zeit mutete er uns Historikern zu, es sei „die Beweisführung eines historischen Diskurses letztlich eine Fiktion zweiter Stufe [...], die Fiktion einer Fiktion oder die Fiktion des Erzeugens einer Fiktion".[13]
Der professionelle Historiker, der Quellenfetischist, der mit heiligem Eifer Münzschatzfunde auswertet oder Reichstagsakten transkribiert, kann seine Arbeit in diesen Beschreibungen nicht wiederfinden. So nimmt es wenig wunder, dass unter Fachhistorikern die Diskussion um *Metahistory* weitgehend verebbt ist;[14] Gerrit Walther sah das Buch bereits 1992 „wissenschaftlich ad acta gelegt".[15] Zu diesem Umstand trug sicherlich das Unverständnis bei, mit dem White der modernen Geschichtswissenschaft begegnet. Sie kommt in *Metahistory* gleichsam nur noch als der abgestandene Rauch jenes brillanten Feuerwerkes vor, welches die großen Geschichtsschreiber des 19. Jahrhunderts abgebrannt hatten: Im Vergleich mit den Leistungen von Jules Michelet, Leopold von Ranke, Alexis de Tocqueville und Jacob Burckhardt mache sich der Zustand der gegenwärtigen Geschichtswissenschaft nur mehr „desolat"[16]

[10] Blanke, Horst Walter: Typen und Funktionen der Historiographiegeschichtsschreibung. Eine Bilanz und ein Forschungsprogramm. In: Küttler: Geschichtsdiskurs, S. 191-211; hier S. 194.
[11] Vgl. White, Hayden: Interpretation und Geschichte. In: Ders.: Auch Klio dichtet, S. 64-100, hier S. 91.
[12] White, Hayden: Die Fiktionen in der Darstellung des Faktischen. In: Ders.: Auch Klio dichtet, S. 145-160, hier S. 145.
[13] White, Hayden: Literaturtheorie und Geschichtsschreibung. In: Nagl-Docekal, Herta (Hg.): Der Sinn des Historischen. Geschichtsphilosophische Debatten. Frankfurt/Main 1996, S. 67-106, hier S. 78.
[14] Vann, Richard T.: The Reception of Hayden White. In: History and Theory 37 (1998), S. 143-161, hier S. 148, 156.
[15] Walther, Gerrit: Fernes Kampfgetümmel. Zur angeblichen Aktualität von Hayden Whites „Metahistory". In: Rechtshistorisches Journal 11 (1992), S. 19-40, hier S. 21, 37.
[16] White, Hayden: Der historische Text als literarisches Kunstwerk. In: Ders.: Auch Klio dichtet, S. 101-122, hier S. 122.

aus. Die epistemologischen Konsequenzen aus Whites Historiografiegeschichte erlauben jedoch ebenso gut eine sehr viel freundlichere Bewertung der neueren Geschichtswissenschaft. Thomas Kuhns *Struktur wissenschaftlicher Revolutionen* reicht uns den Schlüssel hierzu.[17]
Die erste Auflage von Kuhns *Struktur wissenschaftlicher Revolutionen* erschien 1962, Whites *Metahistory* elf Jahre später. Zuvor hatte die Wissenschaftstheorie des logischen Empirismus für Jahrzehnte das epistemologische Denken dominiert, wenn nicht monopolisiert. Es schien als gesichert, dass die wissenschaftliche Methode darin bestehe, eine zu erklärende Proposition gemäß den Regeln der formalen Logik aus allgemeinen Gesetzen und individuellen Antezedensbedingungen zu deduzieren – und das nicht nur in den Naturwissenschaften, die man als vorbildlich hierin ansah.[18]
Die Werke Kuhns und Whites fielen bereits in eine Zeit, in der man das Erklärungspotential dieses Schemas zunehmend nüchterner sah; eine Tendenz, die durch Kuhns Buch maßgeblich beschleunigt wurde.[19] Kuhn wies nach, dass die Geltung einer naturwissenschaftlichen Theorie unter Wissenschaftlern nicht nur vom Eintreffen ihrer Beobachtungsvoraussagen abhängt, sondern auch von wissenschaftssoziologischen und ästhetischen Faktoren. Zu einem ähnlichen Ergebnis gelangt White hinsichtlich der Geschichtswissenschaft; *Metahistory* beinhaltet auf weiten Strecken nichts anderes als die Analyse jener außerwissenschaftlichen ästhetischen und ideologischen Faktoren, welche die Gestaltung einer geschichtswissenschaftlichen Darstellung mitformen. Der Unterschied liegt in der Bewertung. Während diese scheinbar außerwissenschaftlichen Faktoren für Kuhn eine wichtige heuristische Funktion besitzen und untrennbar zum Wesen der Wissenschaft gehören, sind sie für White der unwiderlegliche Beweis für den grundsätzlich protowissenschaftlichen Charakter der Geschichtswissenschaft.
Die direkten Auswirkungen der Wissenschaftstheorie Kuhns auf die Geschichtsphilosophie blieben vordergründig bescheiden, sieht man von der inflationären Verwendung der Vokabel „Paradigma" einmal ab.[20] Dies mag daran liegen, dass Kuhn selbst die Sozialwissenschaften, und somit auch die Geschichtswissenschaft, als vorparadigmatisch einstuft, womit der Anwendung seines Strukturmodells von vornherein enge Grenzen gesetzt wären (*Struktur*, S. 30). Allerdings weist Kuhn der Geschichtswissenschaft als Wissenschaftsgeschichtsschreibung den Platz nicht mehr nur einer Hilfswissenschaft, sondern

[17] Kuhn, Thomas S.: Die Struktur wissenschaftlicher Revolutionen. Zweite revidierte und um das Postskriptum von 1969 ergänzte Auflage. Frankfurt/Main [11]1991, Zitate hinfort im Text.

[18] Hempel, Carl Gustav: The Function of General Laws in History. In: The Journal of Philosophy 49 (1942), S. 35-49.

[19] Vgl. Danto, Arthur C.: Niedergang und Ende der analytischen Geschichtsphilosophie. In: Nagl-Docekal, Sinn des Historischen, S. 126-147, hier S. 128f., 144.

[20] Vgl. Hacking, Ian: Rezension zu: Thomas S. Kuhn. The Essential Tension. Selected Studies in Scientific Tradition and Change. Chicago, London 1977. In: History and Theory 18 (1979), S. 223-226.

geradezu eines zentralen, integrativen Bestandteiles der Wissenschaftstheorie zu (*Struktur*, S. 15). Dieser Umstand allein lässt bereits erahnen, dass die historischen Wissenschaften und ihre theoretische Reflexion von der durch Kuhn mitverantworteten Revolution in der Wissenschaftstheorie nicht gänzlich unberührt bleiben können. Hayden White durfte die Parallelen seiner Historiografiegeschichte und der Wissenschaftsgeschichte Kuhns indes nicht als solche wahrnehmen; das hätte ihn zu Konsequenzen genötigt, die seiner Intention schlechterdings zuwiderlaufen.

Kennzeichen einer reifen Wissenschaft ist nach Kuhn ihr Paradigma. Das ist das Gesamt der theoretischen Überzeugungen, welche die Fachgelehrten dieser Disziplin teilen, und auf dem ihr Konsens darüber beruht, welche Probleme für das Fach grundlegend und welche Lösungswege möglich sind (*Struktur*, S. 11, 36).[21] Kuhn spricht diesen Grundbestand wissenschaftlicher Überzeugungen in seinen jüngeren Schriften auch als „disziplinäre Matrix" an, um dieses für seine Wissenschaftstheorie zentrale Konzept von anderen Bedeutungsvarianten des Begriffes „Paradigma" abzugrenzen.[22] Die Orientierung am Paradigma in diesem weiten Sinne erlaubt eine effiziente normalwissenschaftliche Bearbeitung und Lösung auch abgelegenerer Detailprobleme; das übliche Medium paradigmengeleiteter Forschung ist daher der thematisch eng umgrenzte Aufsatz in einer Fachzeitschrift. Wissenschaften, die diesen Reifegrad noch nicht erlangt haben, sind demgegenüber in ihren Lösungsansätzen diffus, eben weil ihre Vertreter keinen gemeinsamen theoretischen Grundbestand anerkennen, auf den sich ohne weiteres zurückgreifen ließe.

Kuhns primäres Forschungsinteresse galt der paradigmengeleiteten Normalwissenschaft; deshalb trifft er nur einige eher beiläufige Bemerkungen über das Wesen noch nicht ausgereifter Disziplinen (*Struktur*, Kap. II).[23] Gleichwohl besitzt seine Skizze der vornormalen Wissenschaft mehr als nur oberflächliche Gemeinsamkeiten mit Hayden Whites Beschreibung des Geschichtsdenkens im 19. Jahrhundert:

Da wäre zum ersten das Fehlen eines forschungsleitenden Paradigmas. Ganz in Kuhns Sinn spricht White vom „Unvermögen der Historiker, sich [...] auf einen spezifischen Diskurstyp zu einigen" als einem Indiz für den „nichtwissenschaftlichen oder protowissenschaftlichen Charakter historischer Forschungen" (*Metahistory*, S. 556).[24]

[21] Vgl. Hoyningen-Huene, Paul: Die Wissenschaftsphilosophie Thomas S. Kuhns. Braunschweig 1989, S. 133-161; vgl. Rensch, Th. s.v. Paradigma in: Historisches Wörterbuch der Philosophie, Bd. 7. Darmstadt 1989, Sp. 79-81 (mit Literaturhinweisen).

[22] Hoyningen-Huene: Wissenschaftsphilosophie, S. 145ff.

[23] Auch die umfassendste Bestandsaufnahme der Wissenschaftstheorie Kuhns widmet der vornormalen Wissenschaftspraxis eher beiläufige Aufmerksamkeit: Hoyningen-Huene: Wissenschaftsphilosophie, S. 185-189, bezeichnenderweise im Kapitel über die normale Wissenschaft.

[24] Im vollen Wortlaut des Zitats konfrontiert White die Geschichtswissenschaft mit dem Vorbild der Naturwissenschaften, die ihm zufolge bereits seit dem 17. Jahrhundert über ein allgemein anerkanntes Diskursparadigma verfügen. Wie passt dieser unreflektierte

Daraus folgt zweitens der besondere Charakter des wissenschaftlichen Diskurses. Weil die Grundlagenfragen einer noch nicht ausgereiften Disziplin unklar sind, muss sich jeder Autor seines Standpunktes vorweg versichern, muss sein konkretes Vorgehen rechtfertigen. Dazu wählt er einen möglichst umfassenden Zugriff auf das Problem; also schreibt er keinen Aufsatz über eine Detailfrage, sondern üblicherweise ein Buch, dessen Lektüre keine bedeutenderen fachspezifischen Kenntnisse voraussetzt (*Struktur*, S. 34). Es ist bezeichnend für das Geschichtsdenken im 19. Jahrhundert, dass White es im Rekurs auf seine großen Bücher zu rekonstruieren vermag. White apostrophiert die Werke von Jules Michelet, Leopold von Ranke, Alexis de Tocqueville und Jacob Burckhardt als „Modelle vollendeter moderner Geschichtsschreibung" (*Metahistory*, S. 185), mithin als *exemplars*, Paradigmen im engeren Sinne Kuhns.[25]

Darin liegt zugleich die dritte und bedeutsamste Parallele zwischen Whites Geschichtswissenschaft des 19. Jahrhunderts und Kuhns Modell einer vornormalen Wissenschaft: Ist eine vornormale oder vorparadigmatische Wissenschaft in ihrer Entwicklung so weit fortgeschritten, dass der Durchbruch zum Reifestadium bevorsteht, kommt es nach Kuhn zuweilen zur Ausbildung verschiedener Forschungsrichtungen oder Schulen, von denen eine jede für sich so etwas wie ein Paradigma besitzt (*Struktur*, S. 11).[26] Nun stehen die vier genannten Historiker des 19. Jahrhunderts bei White für vier Grundformen des Geschichtsdenkens; diese führten zur Bildung von vier distinkten Traditionen in der Geschichtswissenschaft wie auch in der Geschichtsphilosophie, mithin zur Bildung von vier „Schulen" (*Metahistory*, S. 59). Die fraglichen vier verschiedenen Sichtweisen auf Geschichte beruhen auf vier möglichen narrativen Strukturierungen, welche die Darstellung von Geschichte annehmen könne; in Anlehnung an literaturwissenschaftliche Kategorien spricht White davon, dass sich eine Geschichte als Romanze, Tragödie, Komödie oder Satire erzählen lasse.

Einer jeden dieser Erzählformen liegt eine je eigene argumentative Struktur zugrunde. Eine Geschichtserzählung im Modus der Romanze argumentiert individualisierend-idiografisch, indem sie beispielsweise eine handelnde Person fokussiert und deren individuelle Handlungen detailliert beschreibt. Eine Geschichtserzählung im Modus der Tragödie argumentiert kausal-deterministisch, indem sie einen vergangenen Vorgang aus den allgemein gültigen historischen Gesetzmäßigkeiten ableitet. Eine Geschichtserzählung im Modus der Komödie argumentiert teleologisch, indem sie historische Entwicklungszusammenhänge im Hinblick auf ihr Resultat beschreibt. Eine Geschichtserzählung im Modus der Satire schließlich ist gekennzeichnet durch eine ironische Distanz zu den drei vorgenannten Verfahren in ihrer Ausschließ-

Glaube an die Wissenschaftlichkeit der Naturwissenschaften zum Gesamtcharakter von *Metahistory*?

[25] Die Belege bei Hoyningen-Huene: Wissenschaftsphilosophie, S. 143, Anm. 79.
[26] Vgl. Hoyningen-Huene: Wissenschaftsphilosophie, S. 186.

lichkeit; sie beschreibt und erklärt ein Geschichtsphänomen aus seinem Kontext heraus, ohne zwingende Ursachen und ohne historisches Telos. Offensichtlich entspricht dieses Vorgehen am ehesten unseren modernen Vorstellungen von einer professionellen historischen Analyse.
Der eigentliche Skandal besteht darin, dass es für White keine rationalen Kriterien gibt, zwischen den alternativen Erzählstrukturen zu entscheiden (*Metahistory*, S. 13). Durch ihre Anwendung auf denselben Satz historischer Ausgangsdaten lassen sich vier verschiedene Geschichten erzählen, ohne dass eine davon den tatsächlichen vergangenen Sachverhalt angemessener beschreiben würde als die anderen. Der Historiker entscheidet sich aufgrund ästhetischer oder ideologischer Vorlieben für eine Erzählform. Indem er sie auf sein Datenmaterial anwendet, fingiert er eine Geschichte. Das ist ein poetischer Akt, durch welchen Geschichte nicht erklärt, sondern überhaupt erst hervorgebracht wird (*Metahistory*, S. 43, 50). Dies hält White für eine Grundbedingung historischen Darstellens; folglich ist die Geschichtswissenschaft unvermeidlich eine Protowissenschaft.
Dagegen lässt sich mit Kuhn argumentieren: In den reifen Wissenschaften, wie Kuhn sie beschreibt, kommen ganz analoge Theoriewahlsituationen vor, ohne den Charakter der Disziplin als Wissenschaft zur Disposition zur stellen. Sooft eine alte Theorie fragwürdig geworden ist und gegen einen hoffnungsvollen neuen Ansatz abgewogen wird, besitzt die alte Theorie hinsichtlich ihrer Bewährtheit in vielen Einzelproblemen einen Vorsprung. Entscheidet sich ein Wissenschaftler für die neue Theorie, leiten ihn außerwissenschaftliche Werte wie etwa das intuitive Vertrauen darauf, dass die neue Theorie in der Forschungspraxis ein größeres Erklärungspotential entwickeln werde als die alte. Auch in einer reifen Wissenschaft erfolgen demnach dann und wann fundamentale Entscheidungen aufgrund „persönlicher und unartikuliert ästhetischer Erwägungen" (*Struktur*, S. 168).
Vergleichbares ereignet sich, wenn in einer Wissenschaft, die noch kein anerkanntes Paradigma, also noch keine volle Reife erlangt hat, verschiedene Forschungsrichtungen um die allgemeine Anerkennung ihrer je eigenen theoretischen Ansätze konkurrieren, wie es die vier historiografischen Schulen des 19. Jahrhunderts nach White taten. Dieser Zustand endet nach Kuhn dann, wenn es einer Schule gelingt, eine theoretische Fundierung ihrer Disziplin zu erarbeiten, welche den Anschein erweckt, die grundlegenden Probleme des Faches besser zu lösen als die konkurrierenden Ansätze. Erlangt diese Theorie allgemeine Anerkennung, so besitzt das Fach fortan ein allgemein anerkanntes Paradigma und darf als reife Disziplin gelten.
Und genau das widerfuhr der Geschichtswissenschaft um die Wende vom 19. auf das 20. Jahrhundert. White konstatiert selbst, dass in der akademischen Geschichtsforschung ein Paradigma (im Sinne einer disziplinären Matrix) das Nebeneinander der vier Erzähltraditionen ablöste; Geschichtserzählungen würden im 20. Jahrhundert ganz überwiegend im Modus der Satire geschrieben, oder wissenschaftstheoretisch gesprochen: kontextualistisch, aus der professio-

nellen Distanz heraus. White wird nicht müde, diesen Schritt als willkürliche Engführung zu beklagen (und das, obschon er die Wissenschaftlichkeit der Naturwissenschaften ausdrücklich mit exakt einer solchen Verengung ihres Diskurses begründet):[27] Es befinde sich „die Geschichte als Disziplin deshalb heutzutage in einem so desolaten Zustand, weil sie ihre Ursprünge in der literarischen Einbildungskraft aus dem Blick verloren"[28] habe. Daraus resultiere eine „Erstarrung" in professioneller Öde, die sich nur dann aufheben lasse, wenn die Historiker den Einfluss dieser „literarischen Einbildungskraft" auf ihre Arbeit anerkennten und den angemaßten Anspruch aufgäben, wissenschaftliche Geschichtsdarstellungen schreiben zu wollen (*Metahistory*, S. 13, 562 ff.). Diese Forderung ist etwa so absurd wie die Vorstellung, man möchte sich mit den Methoden und Gerätschaften des 19. Jahrhunderts am Blinddarm operieren lassen, nur weil damals in der Medizin intellektuell anregende Grundlagendiskussionen stattfanden. Der Geschichtsbetrieb des 20. Jahrhunderts (und wenigstens bislang des 21. Jahrhunderts) besitzt den professionellen Charakter einer ausgereiften Disziplin, wie sich im Übrigen an dem von White so ausgiebig bemühten Beispiel der Revolutionsforschung zeigen lässt: Allein zwischen dem Ende des Ersten Weltkrieges und 1980 erschienen rund 40.000 Einzelstudien, die Fragen behandeln, welche mit der Französischen Revolution zusammenhängen.[29] Die meisten dieser Arbeiten thematisieren enge und engste Ausschnitte aus dem Gesamtkomplex der Revolution; doch gerade sie haben unser diesbezügliches Wissen geradezu unendlich vermehrt, eben weil die ideologischen Schlachten des 19. Jahrhunderts kein Thema mehr sind. Dass Michelet seine Erzählung der Revolution als Romanze und Tocqueville die seine als Tragödie anlegte, ist heute allenfalls als kulturhistorisches Faktum von Belang. Zur empirischen Erforschung der Zeit von 1789 bis 1815 trägt es nichts mehr bei. Ohnehin zeigt die Synthese der jüngeren Erkenntnisbemühungen, dass die große Französische Revolution schwerlich als eine einzige kohärente Ereigniskette betrachtet werden kann; folglich sind viele ältere Pauschalaussagen über „die" Revolution hinfällig.[30]

Zudem ist fraglich, ob die Professionalisierung und Verwissenschaftlichung des Geschichtsbetriebes die literarische Qualität seiner Darstellungen wirklich so nachhaltig beeinträchtigte, wie White klagt; denn Wissenschaftsprosa – zumal gute – folgt anderen Gestaltungsmaximen als Kunstprosa. Dass eine durchschnittliche moderne geschichtswissenschaftliche Monografie oder Abhandlung nicht auf ästhetische oder moralische Befriedigung zielt, sondern mit einem

[27] Vgl. Anm. 24.
[28] Vgl. Anm. 16.
[29] Vgl. Schmitt, Eberhard: Einführung in die Geschichte der Französischen Revolution. München ²1980, S. 7.
[30] Furet, François; Richet, Denis: Die Französische Revolution. Frankfurt/Main 1987, S. 84ff. – Demgegenüber erfüllt Michelets Werk vielfach nicht die mindesten Kriterien für wissenschaftliches Arbeiten; vgl. Barthes, Roland: Michelet. Frankfurt/Main 1980 als Versuch, die Bizarrerien Michelets zu decodieren.

Detailproblem aufräumt – und dabei dem Leser einiges an fachspezifischen Vorkenntnissen abverlangt –, ist ebenfalls ein Symptom für den Status der Geschichtswissenschaft als reifer Wissenschaft im Sinne Kuhns (vgl. *Struktur*, S. 34, 38).[31]
Die vorstehende Argumentation setzte naiverweise voraus, dass sowohl Kuhns wissenschaftstheoretisch motivierte Wissenschaftshistoriografie als auch Whites Historiografie der Geschichtswissenschaft des 19. Jahrhunderts stimmig sind. Was Kuhn betrifft, ist diese Annahme nicht ganz naiv; immerhin steht sein Hauptwerk wie kaum ein zweites für die neuere Wissenschaftstheorie seit dem Niedergang des logischen Empirismus. Was White betrifft, mag man diese Voraussetzung nach den engagierten Kritiken an *Metahistory* eher für fragwürdig halten;[32] indes ist sie die Bedingung dafür, dass überhaupt noch eine sinnvolle Diskussion über *Metahistory* möglich ist.
Unter diesen Voraussetzungen entfaltet Whites Argumentation eine Dynamik, die man in seinen eigenen Kategorien als „tragisch" beschreiben könnte: Seine Geschichte der Geschichtswissenschaft des 19. Jahrhunderts sollte deren Pluralismus literarischer Formen als unbedingten Vorzug gegenüber der jüngeren Geschichtswissenschaft erweisen. Die Konsequenzen aus dieser Beschreibung lassen indes die Geschichtswissenschaft des 19. Jahrhunderts als eine Wissenschaft in ihrer vornormalen Phase der Paradigmenfindung, die Geschichtswissenschaft des 20. Jahrhunderts als reife, paradigmengeleitete Wissenschaft erscheinen; und dann braucht sie sich kein Defizit an Wissenschaftlichkeit vorwerfen zu lassen.

Literatur

Ankersmit, Frank R.: Historismus, Postmoderne und Historiographie. In: Küttler, Wolfgang; Rüsen, Jörn; Schulin, Ernst (Hg.): Geschichtsdiskurs, Bd. 1: Grundlagen und Methoden der Historiographiegeschichte. Frankfurt/Main 1993, S. 65-84.
Ankersmit, Frank: Hayden White's Appeal to the Historians. In: History and Theory 37 (1998), S. 182-193.
Barthes, Roland: Michelet. Frankfurt/Main 1980.
Blanke, Horst Walter: Typen und Funktionen der Historiographiegeschichtsschreibung. Eine Bilanz und ein Forschungsprogramm. In: Küttler, Wolfgang; Rüsen, Jörn; Schulin, Ernst (Hg.): Geschichtsdiskurs, Bd. 1: Grundlagen und Methoden der Historiographiegeschichte. Frankfurt/Main 1993, S. 191-211.
Bloch, Marc: Apologie der Geschichtswissenschaft oder: Der Beruf des Historikers. Stuttgart 2002.
Danto, Arthur C.: Niedergang und Ende der analytischen Geschichtsphilosophie. In: Nagl-Docekal, Herta (Hg.): Der Sinn des Historischen. Geschichtsphilosophische Debatten. Frankfurt/Main 1996, S. 126-147.

[31] Hierzu auch Evans, Richard J.: Fakten und Fiktionen. Über die Grundlagen historischer Erkenntnis. Frankfurt/Main 1998, S. 71f., 75f.
[32] Walther: Kampfgetümmel.

Evans, Richard J.: Fakten und Fiktionen. Über die Grundlagen historischer Erkenntnis. Frankfurt/Main 1998.

Furet, François; Richet, Denis: Die Französische Revolution. Frankfurt/Main 1987 (Orig. = La Révolution. 2 Bde., Paris 1965-66).

Hacking, Ian: Rezension zu: Thomas S. Kuhn. The Essential Tension. Selected Studies in Scientific Tradition and Change. Chicago, London 1977. In: History and Theory 18 (1979), S. 223-226.

Hempel, Carl Gustav: The Function of General Laws in History. In: The Journal of Philosophy 49 (1942), S. 35-49.

Hoyningen-Huene, Paul: Die Wissenschaftsphilosophie Thomas S. Kuhns. Braunschweig 1989.

Küttler, Wolfgang; Rüsen, Jörn; Schulin, Ernst (Hg.): Geschichtsdiskurs, Bd. 1: Grundlagen und Methoden der Historiographiegeschichte. Frankfurt/Main 1993.

Küttler, Wolfgang: Erkenntnis und Form. Zu den Entwicklungsgrundlagen der modernen Historiographie. In: Küttler: Geschichtsdiskurs, S. 50-64.

Kuhn, Thomas S.: Die Struktur wissenschaftlicher Revolutionen. Zweite revidierte und um das Postskriptum von 1969 ergänzte Auflage. Frankfurt/Main [11]1991.

Nagl-Docekal, Herta (Hg.): Der Sinn des Historischen. Geschichtsphilosophische Debatten. Frankfurt/Main 1996.

Oexle, Otto Gerhard: Im Archiv der Fiktionen. In: Kiesow, Rainer Maria; Simon, Dieter (Hg.): Auf der Suche nach der verlorenen Wahrheit. Zum Grundlagenstreit in der Geschichtswissenschaft. Frankfurt/Main 2000, S. 87-103.

Rüsen, Jörn: „Moderne" und „Postmoderne" als Gesichtspunkte einer Geschichte der modernen Geschichtswissenschaft. In: Küttler, Wolfgang; Rüsen, Jörn; Schulin, Ernst (Hg.): Geschichtsdiskurs, Bd. 1: Grundlagen und Methoden der Historiographiegeschichte. Frankfurt/Main 1993, S. 17-30.

Schmitt, Eberhard: Einführung in die Geschichte der Französischen Revolution. München [2]1980.

Vann, Richard T.: The Reception of Hayden White. In: History and Theory 37 (1998), S. 143-161.

Wagner, Irmgard: Geschichte als Text. Zur Tropologie Hayden Whites. In: Küttler, Wolfgang; Rüsen, Jörn; Schulin, Ernst (Hg.): Geschichtsdiskurs, Bd. 1: Grundlagen und Methoden der Historiographiegeschichte. Frankfurt/Main 1993, S. 212-232.

Walther, Gerrit: Fernes Kampfgetümmel. Zur angeblichen Aktualität von Hayden Whites „Metahistory". In: Rechtshistorisches Journal 11 (1992), S. 19-40.

White, Hayden: Auch Klio dichtet oder die Fiktion des Faktischen. Studien zur Tropologie des historischen Diskurses. Stuttgart 1991 (Orig. = Tropics of Discourse: Essays in Cultural Criticism. Baltimore 1978).

White, Hayden: Metahistory. Die historische Einbildungskraft im 19. Jahrhundert in Europa. Frankfurt/Main 1991 (Orig. = Metahistory: The Historical Imagination in Nineteenth-Century Europe. Baltimore 1973).

White, Hayden: Literaturtheorie und Geschichtsschreibung. In: Nagl-Docekal, Herta (Hg.): Der Sinn des Historischen. Geschichtsphilosophische Debatten. Frankfurt/Main 1996, S. 67-106.

Esther Kilchmann (Zürich)

Das Geschehene retten: Die Frage nach der Referenz im Geschichtstext wieder gestellt mit Benjamin

> Jedesmal, wenn ich eine dieser Aufzeichnungen entziffere, wundere ich mich darüber, dass eine in der Luft oder im Wasser längst erloschene Spur hier auf dem Papier nach wie vor sichtbar sein kann. (W.G. Sebald)

Im Jüdischen Verlag bei Suhrkamp erscheint 1995 ein schmales Büchlein mit dem Titel *Bruchstücke*.[1] Sein Autor Binjamin Wilkomirski gibt vor, darin seine lange verdrängten und durch eine Psychotherapie wieder gefundenen Erinnerungen an seine Kindheit in den deutschen Vernichtungslagern während des Zweiten Weltkrieges niedergeschrieben zu haben. Das Buch hat einigen Erfolg zu verzeichnen, Wilkomirski werden ein paar Preise verliehen und darüber hinaus tritt er mit seinen Geschichten regelmäßig vor Schulklassen und Fachleuten auf. Nicht öffentlich thematisiert wird, dass sich Suhrkamp bei der Publikation des Textes über mehrere Hinweise aus unterschiedlichen Kreisen, dass die Erinnerungen an die jüdische Kindheit eine Erfindung des Autors seien, hinweggesetzt hat.[2] Erst drei Jahre später erhebt der Journalist Daniel Ganzfried in der Wochenzeitung *Weltwoche* gegenüber Wilkomirski öffentlich den Vorwurf der Fälschung.[3] In der Folge wird rasch zur Gewissheit, dass *Bruchstücke* ein fiktiver Text ohne jegliche Rückbindung an selbst Erlebtes ist, und sich der Schweizer Doessekker mit ‚Binjamin Wilkomirski' eine falsche Identität erschrieben hat. Dies allerdings ziemlich publikumswirksam: Bis hin zur leichten jiddischen Einfärbung seines Deutsch, die er auf wundersame Weise zusammen mit den frühkindlichen Erinnerungen an eine verschollene osteuropäische Welt wieder gefunden zu haben schien, gab er offenbar einen Überlebenden ab, wie wir ihn uns vorstellen. Wilkomirski ist somit das Ergebnis der perfekten körperlichen Performanz einer Publikumserwartung, wobei die phantasmatische Aneignung einer Überlebendenidentität dem postmodernen Bild einer ins Fleisch übergegangenen Maske entspricht.[4]
Der ‚Fall Wilkomirski' lässt sich unter unterschiedlichen Perspektiven diskutieren und gibt Aufschluss über mehr als eine zeitgenössische gesellschaftliche Befindlichkeit.[5] An dieser Stelle geht es darum, ihn als Symptom einer zeitge-

[1] Wilkomirski, Binjamin: Bruchstücke. Frankfurt/Main 1995.
[2] Vgl. Presseerklärung von Siegfried Unseld. In: Tages-Anzeiger, 8.9.1998, S. 17.
[3] Ganzfried, Daniel: Die Geliehene Holocaust-Biographie. In: Weltwoche 27.8.1998, S. 19f.
[4] „Fantasy rules reality, one can never wear a mask without paying for it in the flesh." Žižek, Slavoj: Looking Awry. Cambridge 1995, S. 85.
[5] Vgl. Lappin, Elena: The Man with two Heads. In: Granta. The Magazine of New Writing. Truth and Lies 66 (Juni 1999), S. 7-65; Janser, Daniela; Kilchmann, Esther: Der Fall

nössischen Geschichts- und Gedächtnistheorie zu begreifen – gleichsam als Kristallisationspunkt der populären Rezeption des Diktums ‚es gibt nichts außerhalb des Diskurses'. In ‚Wilkomirski' sind Fiktion und Realität, Performanz und Identität ununterscheidbar ineinander übergegangen – ein Vorgang, der in der postmodernen Kondition angelegt (wenn auch nicht unbedingt beabsichtigt) ist:

> Es gibt keine Fiktion mehr, der sich das Leben, noch dazu siegreich, entgegenstellen könnte – die gesamte Realität ist zum Spiel der Realität übergegangen. [...] Deshalb können Schuld, Angst und Tod durch den vollkommenen Genuß der Zeichen für Schuld, Angst, Verzweiflung, Gewalt und Tod ersetzt werden.[6]

Nimmt man diese Aussage beim Wort, so ist – polemisch gesagt – Binjamin Wilkomirski ein Überlebender ungeachtet jeglicher historischer Gegebenheiten. Was in einer solchen Auflösung der Differenzen von Bezeichnetem und Bezeichnendem verloren geht, ist ein nicht sprachlich fassbares, referenzielles Moment: Die viel zitierte ‚Lesbarkeit' der Welt wird dabei zu ihrer Schreibbarkeit. Doessekker hat sein jahrelanges obsessives Lesen von historischen, literarischen und anderen Darstellungen zum Holocaust erfolgreich in die Neuschreibung seiner Erinnerungen sowie seiner Person umgewandelt. Nicht weniger interessant als die *bricolage* einer Überlebendenidentität aus Bruchstücken angelesenen Wissens ist die unmittelbar an die Aufdeckung der Fälschung anschließende Diskussion des Falles, zeigen sich in ihr doch potenziert die morschen Stellen der *condition postmoderne*: Einerseits wird mit gewisser Schadenfreude die Wiederauferstehung eines unreflektierten ‚Fakten'-Begriffes in Szene gesetzt und versucht, amtlichen Dokumenten ihre Glaubwürdigkeit als Wahrheitsbeweise zurückzugeben. Andererseits aber konnte mancherorts gehört werden, dass es schließlich doch gar nicht so wichtig sei, ob Wilkomirski ‚wirklich' im Vernichtungslager gewesen sei, solange er diese perfekte Geschichte geschrieben habe, die anderen eben zu schreiben nicht möglich war.[7] In dieser Äußerung schimmert zunächst ein plausibler Grund für den Erfolg von Wilkomirskis KZ-Erinnerungen durch: In der von Realitätsresten wie Deckerinnerungen oder narrativen Verarbeitungsstrategien erlebter Traumata völlig untangierten freien Fiktion wird paradoxerweise das Begehren der Lesenden nach einem Zeugnis der *wahren Erfahrung* in den Vernichtungslagern befriedigt; ein Zeugnis, das es nach Primo Levi nicht geben kann, da diejenigen, die es ablegen könnten, „die Untergegangenen" sind, jene, die nicht mehr sprechen

Wilkomirski und die *condition postmoderne*. In: traverse. Zeitschrift für Geschichte 3 (2000). S. 108-122; Ganzfried, Daniel et al. (Hg.): ... alias Wilkomirski – Die Holocaust-Travestie. Enthüllung und Dokumentation eines literarischen Skandals. Berlin 2002; Dieckmann, Irene; Schoeps, Julius H. (Hg.): Das Wilkomirski-Syndrom. Eingebildete Erinnerungen oder Von der Sehnsucht, Opfer zu sein. Zürich 2002.

[6] Baudrillard, Jean: Die Simulation. In: Welsch, Wolfgang (Hg.): Wege aus der Moderne. Schlüsseltexte der Postmoderne-Diskussion. Weinheim 1988. S. 153-162, hier S. 159.

[7] Vgl. die Debatte in der Weltwoche vom 27.8.1998-17.6.1999.

können, da sie umgebracht wurden.[8] Die „Geretteten" hingegen sind in der nationalsozialistischen Vernichtungsmaschinerie immer schon die Ausnahme und das Nicht-Geplante. Dieses vermeintliche Zeugnis nun will sich eine betroffene Leserschaft nicht einfach nehmen lassen, und in einer populären Adaption gedächtnistheoretischer Modelle wird argumentiert, dass ja Erinnerungen sowieso konstruiert seien und Gesetzen der literarischen Fiktion gehorchten, weshalb sie auch von vornherein erfunden werden könnten. Parallel dazu findet sich – etwa in der von Wilkomirskis Literaturagentur in Auftrag gegebenen historischen Auftragsstudie zum „Fall"[9] – der Zwang zur Synthese der real erlebten Kindheitsgeschichte Doessekker-Wilkomirskis mit der erfundenen. Als Schilderung einer ‚anderen Realität' wird in dieser Studie den *Bruchstücken* ein ‚wahrer Kern' zurückgegeben, frei nach dem Motto, dass eben der Plot, der für eine Erzählung gewählt wird, beliebig sei, und so auch die eigene schlimme Kindheit (in Doessekers Fall in einem schweizer Waisenhaus) in ein Holocaust-Narrativ gepackt werden könne.

Ziel dieser Feststellungen ist *nicht* die pauschale Verwerfung poststrukturalistischer Theorien. Vielmehr hilft dieses Beispiel, die blinden Flecken in den Thesen von der Konstruktion der Erinnerung nach literarischen Mustern und in der Dekonstruktion von Kategorien wie ‚Wirklichkeit' und ‚Fiktion' zu fokussieren und somit jene Stellen im Theoriegebäude zu orten, die der Präzisierung und Weiterschreibung bedürfen. Der Fall Wilkomirski macht hierbei deutlich, dass nach Möglichkeiten gesucht werden muss, vom Diskurs nicht erfassbare Faktoren trotzdem zu berücksichtigen, anstatt sie zu negieren, wie es Merkmal v.a. einer Trivialrezeption poststrukturalistischer Theorien geworden ist. Anders formuliert: Anzuerkennen, dass Repräsentationen eine Wirklichkeit erschaffen und beeinflussen können, sollte nicht zu der Umkehrung führen, dass nur existiert, was repräsentiert ist. Wird der historiografische Text *ausschließlich* als literarisches Artefakt begriffen, wie dies u.a. Hayden White tut, so droht die Ausblendung eines Grundproblems der Historiografie: Der Umgang mit außertextuellen Referenz- und somit auch einer Narrativbildung zuwiderlaufenden Momenten.

Wie aber wäre ein solches ‚reales Moment', das sich dem Diskurs *per se* entzieht, zu fassen? In der Frage nach der diskursiven Markierung dieses anwesend Abwesenden muss von der Basis der poststrukturalen Geschichtstheorie aus ein Weiterdenken stattfinden, die Suche nach einer Möglichkeit, das widerläufige Moment des Wirklichen in den Diskurs zu holen, bzw. die Unmöglichkeit, dies ganz zu tun, mit den zur Verfügung stehenden Ausdrucksmitteln – also sprachlichen – zu markieren. Es herrscht gegenwärtig nicht zuletzt ein Mangel an Begriffen und Konzepten, die diesen Widerspruch offen halten könnten, anstatt ihn auszublenden.

Ein Hauptmerkmal der Geschichtstheorie im Zuge des *linguistic turn* ist der Fokus auf die „Fiktionalisierung" in der Arbeit des Historikers und der Versuch,

[8] Levi, Primo: Die Untergegangenen und die Geretteten. München 1993.
[9] Mächler, Stefan: Der Fall Wilkomirski. Über die Wahrheit einer Biographie. Zürich 2000.

die Geschichtsschreibung, wie Hayden White es formuliert, „an ihre Ursprünge in einem literarischen Bewusstsein zurückzubinden."[10] White legt in seinen Analysen zur ‚Fiktion des Faktischen' den Fokus auf die analoge sprachliche Beschaffenheit literarischer und historiografischer Texte und stellt die These auf, dass „die historischen Quellen nicht weniger intransparent [sind] als die Texte, die der Literaturwissenschaftler untersucht."[11] Dass ihre Intransparenz eine je eigene ist, erkennt White (entgegen häufiger Missverständnisse) mit dem Argument an, dass sich historische Ereignisse von literarischen dadurch unterschieden, dass sie beobachtbar seien, bzw. gewesen seien,[12] jedoch ist dieser Unterschied für ihn weiter nicht relevant, da sein Untersuchungsinteresse ausschließlich der Ebene der Darstellung gilt. Dieses Verfahren, das auch die Arbeit anderer Geschichtstheoretiker wie Roland Barthes prägt, ist hauptsächlich als Kritik an dominanten (historistischen) Paradigmen entstanden. Heute, da die Thesen von der sprachlich-literarischen Beschaffenheit von Quellen und die damit im Zusammenhang stehende Problematisierung von Aussagen über eine Vergangenheit ‚wie sie gewesen ist' auf breiter Basis rezipiert wurden, wird es eher wieder wichtig unter neuen Vorzeichen über die Verschiedenheit der Diskurse nachzudenken. Enthalten historische Erzählungen stets ein irreduzibles und nicht zu tilgendes Element von Interpretation, so ist zu fragen, ob und inwiefern sie aber auch ein nicht zu tilgendes Element enthalten, das auf ein real Geschehenes verweist und nie ganz im Diskurs aufgelöst werden kann. Die Frage, wie die Vergangenheit vor ideologischer Instrumentalisierung geschützt werden soll, wenn jedes Ereignis in einem beliebigen Plot erzählt werden kann, und ein Plot nicht mehr ‚Wirklichkeit' beanspruchen kann als ein anderer, wird inzwischen von mehreren Seiten gestellt. Feministische Forschungsrichtungen versuchen beispielsweise, das Konzept der (körperlichen) Erfahrung zu retten oder ihr in einer historischen Erfahrungswelt gerade über die Leerstellen und das Schweigen in den Texten näherzukommen.[13] Aber auch im Zusammenhang mit der maschinellen Ermordung von Bevölkerungsgruppen im Nationalsozialismus wird die Notwendigkeit des Bezuges auf eine Wahrheit betont. So warnt etwa Saul Friedländer davor, in diskursiven Untersuchungen des Holocaust – so unerlässlich diese sind – den „horror behind the words" zu vergessen: Die Wirklichkeit, die in einer Repräsentation nicht auflösbaren Reste, so Friedländer, müssten stets durch den Diskurs „hindurchscheinen".[14]

Wie aber könnten nach der Dekonstruktion zentraler Kategorien wie ‚historische Wirklichkeit', ‚Wahrheit' oder ‚Authentizität' diese wichtigen Forderungen theoretisch breit untermauert werden? Im Folgenden soll vor dem Hintergrund

[10] White, Hayden: Auch Klio dichtet oder Die Fiktion des Faktischen. Stuttgart 1986, S. 121.
[11] Ebd., S. 110.
[12] Ebd., S. 121.
[13] Vgl. Canning, Kathleen: Feminist History after the Linguistic Turn. Historicizing Discourse and Experience. In: Signs 19 (1994), S. 368-404.
[14] Friedländer, Saul (Hg.): Probing the Limits of Representation. Nazism and the ‚Final Solution'. Cambridge 1992, S. 3-9, hier S. 7.

dieser Frage eine Relektüre geschichtsphilosophischer Konzepte Walter Benjamins statt finden. Dies geschieht in der Meinung, dass die aktuellen Fragen ein neues Licht auf Benjamins Thesen werfen, dass darüber hinaus aber auch über eine Neusituierung Benjamins in der Diskussion neue Erkenntnisse für die aktuelle Problemstellung gewonnen werden können. Bezugstexte sind dabei die späten Schriften Benjamins: der *Kafka*-Essay, die *Thesen über den Begriff der Geschichte* sowie das *Passagen*-Werk. Im Rückgriff auf sie wird der Versuch unternommen, neben der poststrukturalistischen Bindung der Geschichtsschreibung an die Gesetze sprachlicher Fiktion eine andere historiografische Urszene zu etablieren: Die Rückbindung der Geschichtsschreibung an das *Totengedenken*. Dies geschieht in der Fokussierung der Bedeutung des ‚Toten' bzw. der ‚Toten' in Benjamins Geschichtsphilosophie[15] und im Anschluss an den 2000 erschienen Band *Der Tod als Thema der Kulturtheorie* von Jan Assmann und Thomas Macho. In dieser Schrift geht es in doppelter Weise um den Tod: zum einen als Gegenstand kulturhistorischer Untersuchung, zum anderen in seiner Funktion als Kulturgenerator:

> Die Kultur entspringt dem Wissen um den Tod und die Sterblichkeit. Sie stellt den Versuch dar, einen Raum und eine Zeit zu schaffen, in der der Mensch über seinen begrenzten Lebenshorizont hinausdenken und die Linien seines Handelns [...] ausziehen kann. [...] Der Tod oder, besser, das Wissen um unsere Sterblichkeit ist ein Kultur-Generator ersten Ranges.[16]

Darüber hinaus lässt sich für die Geschichtsschreibung sagen, dass sie zusätzlich unmittelbar dadurch mit den Toten konfrontiert ist, als sie diese erinnert und so einen textuellen Raum des Weiterlebens schafft.
Bei Walter Benjamin ist es zentrale Aufgabe der Geschichtsschreibung, die unerfüllten Hoffnungen der Toten auf einen möglichen anderen Geschichtsverlauf als den tatsächlich stattgefundenen zu bewahren. Indem diese vergessenen Hoffnungen in die Schrift eingebunden werden, wird eine Möglichkeitsbedingung für die Erlösung geschaffen. Mit anderen Worten: Die vergeblichen Hoffnungen auf einen anderen Lauf der Geschichte als den tatsächlichen, der dann *ex post* durch die Historiografie auch als einzig möglicher festgeschrieben wird, sind Momente im Diskurs, die in der Neulektüre einen Ansatzpunkt zum Widerstand – oder zur Revolution – für die eigene Zeit enthalten. Bettine Menke hat in ihrer Benjamin-Analyse in diesem Zusammenhang den zentralen Stellenwert von Zitaten betont: Im Zitieren wird gleichsam eine ‚zweite Gegenwart' im Text geschaffen, die ein

[15] Eine Deutung, die sich v.a. auf die Analysen von Hermann Schweppenhäuser und Bettine Menke stützt. Schweppenhäuser, Hermann: Praesentia praeteritorum. Zu Benjamins Geschichtsbegriff. In: Ders.: Ein Physiognom der Dinge. Lüneburg 1992 [1975], S. 128; Menke, Bettine: Das Nach-Leben im Zitat. Benjamins Gedächtnis der Texte. In: Haverkamp, Anselm und Renate Lachmann (Hg.): Gedächtniskunst. Raum – Bild – Schrift. Frankfurt/Main 1991, S. 74-111.
[16] Assmann, Jan: Der Tod als Thema der Kulturtheorie. Frankfurt/Main 2000, S. 13.

„nachträgliches Über- oder Nach-Leben des Toten" ist.[17] Ein Nachleben, das, so könnte man ergänzen, im und durch das Nachlesen entsteht. Zitate werden so im Text gleichsam zu Krypten, in denen das Wissen der Toten angesiedelt ist, wie Menke im Rückgriff auf Derridas Konzept der ‚écrypture' formuliert: „Mit écrypture ist nicht nur das Geheime, Kryptische, sondern auch das Erstarrte, das Wissen als das des Toten, seine Versammlung als Totenstätte bezeichnet. Krypta ist nämlich: der unterirdische Ort der Bewahrung des/r Toten."[18] Es ist diese textuelle Bergung der unerfüllten Hoffnungen der Toten, die Benjamin in den *Thesen* dem Historiker zur Aufgabe macht: Im Konzept der Rettung des Vergangenen vor dem Vergessen in die Schrift tritt Letztere in eine enge Beziehung mit den Toten. Eine Beziehung, die Jan Assmann anhand ägyptischer Rituale aufzeigt, in denen im Wechsel von körperlichen (Initiations-)Ritualen zur Verschriftlichung an die Stelle des Körpers das Geschriebene tritt.[19] Dieser Vorgang ist auch für die Beziehung von Grab und Schrift grundlegend: So erscheint in Grabinschriften der Text als Fortsetzung der Monumentalarchitektur, es entsteht eine doppelte Bindung, die sich mit ‚Grabmalhaftigkeit der Literatur' einerseits und mit ‚Literarizität des Grabes' andererseits apostrophieren lässt. Thomas Macho ortet darüber hinaus im Leichnam als Zeichen eines anwesend Abwesenden die Urszene der Abbildung und in einem weiteren Schritt jene der Schrift:

Die Geschichte der Repräsentationen – der materiellen ‚Stellvertretungen' – beginnt also mutmaßlich im Einklang mit der Geschichte der Totenkulte. [...] Mit Durchsetzung des Schriftalphabets übernehmen Inschriften auf Ossuarien oder Grabsteinen die Funktion der Repräsentation der Gestorbenen. Die Materialität der Knochen und Bilder wurde gleichsam in die Materialität der Buchstaben übersetzt.[20]

Die Buchstaben selbst sind es, die in ihrer Materialität auf ein real Dagewesenes, d.h. auf ein Totes, verweisen und so die Erinnerung an ein körperlich Verschwundenes bewahren. Der Geschichtsschreibung wohnt so stets ein Kern von Totengedenken inne; ein Umstand, auf den Benjamin im *Passagenwerk* mit der Positionierung des Historikers im Dazwischen von Toten und Lebenden antwortet: „Die jeweils Lebenden erblicken sich im Mittag der Geschichte. Sie sind gehalten, der Vergangenheit ein Mahl zu rüsten. Der Historiker ist der Herold, welcher die Abgeschiedenen zu Tische lädt."[21] Es ist die Pflicht des benja-

[17] Menke: Nach-Leben, S. 75. Und selbstverständlich als solches ein „Nach-Leben dessen, was nie als solches gewesen ist." Ebd., S. 85.
[18] Ebd., S. 78.
[19] Assmann: Tod, S. 60.
[20] Macho, Thomas: Tod und Trauer im kulturwissenschaftlichen Vergleich. Nachwort zu: Assmann: Tod, S. 104; siehe auch Macho, Thomas: Der zweite Tod. Zur Logik doppelter Bestattungen. In: Paragrana 7 (1998), S. 43-60.
[21] Benjamin, Walter: Gesammelte Schriften. Hg. v. Rolf Tiedemann u. Hermann Schweppenhäuser. Frankfurt/Main 1972ff. (im Folgenden mit der Sigle GS, Band u. Seitenzahl). Hier: GS V/1, S. 603.

minschen Historikers, durch das Studium vergangene Hoffnungsmomente der Toten aus der Schrift herauszusprengen und sie für die Gegenwart neu zugänglich zu machen. Umgekehrt gilt es aber auch „Dasein in Schrift"[22] zu verwandeln und so gegenwärtig nicht einlösbare Geschichtsverläufe für ein zukünftiges Erkennen zu konservieren. Der Historiker, die Historikerin ist nicht nur mit der Wiederbelebung von etwas Totem im Gegenwärtigen betraut (also dem berühmten ‚Tigersprung' in die Vergangenheit), sondern gleichzeitig ist Geschichtsschreibung immer auch ein Skelettierungsprozess am Lebendigen um damit das vergängliche Dasein haltbar zu machen. Der historiografische Text kann nicht mehr als ein skelettartiges Geschehenes zur Darstellung bringen: „Und nichts von alledem, was wir hier sagen, ist wirklich gewesen. All das hat nie gelebt: so wahr nie ein Skelett gelebt hat, sondern nur ein Mensch."[23] Dem Anspruch, vergangenes Geschehen eins zu eins in Sprache abbilden zu können, wird hier eine Absage erteilt – was mit den postmodernen Aussagen zur Repräsentation der Vergangenheit völlig übereinstimmt. Darüber hinaus wird das Geschriebene aber über das Bild des Skelettes an eine – wenn auch nicht mehr zugängliche – außertextuelle Referenz zurückgebunden und erinnert so daran, dass es zwar keinen Weg aus dem Diskurs geben mag, wohl aber einmal einen *in* diesen gegeben haben muss. Die Schrift, so könnte in Anlehnung an Ankersmit gesagt werden, wird zur ‚Stellvertreterin', die hier und jetzt für eine nicht präsente Vergangenheit präsent ist.[24] Diese Definition lässt sich auch der bedenklichen Eigendynamik entgegenhalten, die sich im Zerfall der Kategorien ‚Authentizität', ‚historische Wirklichkeit', ‚Zeugnis' und ‚Fiktion' entwickelt hat. Bezüglich der Diskussion um den Umgang mit Holocausterinnerungen sind die Forderungen abzustützen, die Authentizität von Überlebendenberichten trotz ihrer Analysierbarkeit auf Deckerinnerungen, fiktionale Strukturen etc., zu schützen. James Young etwa betonte bereits in den Achtzigerjahren, dass

> wir den Unterschied anerkennen müssen zwischen einer Literatur, die ihre Authentizität als Teil ihrer Erfindung erzeugt, und einer Literatur, die, wie dürftig auch immer, einen authentischen, empirischen Zusammenhang zwischen Text, Autor und Erfahrung zu retten versucht.[25]

Dabei geht es aber keinesfalls darum, die poststrukturalen Erkenntnisse zu vernachlässigen, die nicht zuletzt in der wissenschaftlichen Beschäftigung mit Auschwitz erarbeitet wurden und so von dem Punkt herstammen, der jetzt zur Zerreißprobe wird:

[22] Benjamin: GS II/2, S. 437.
[23] Benjamin: GS V/2, S. 1000.
[24] Ankersmit, Frank R.: Historismus, Postmoderne und Historiographie. In: Küttler, Wolfgang; Rüsen, Jörn (Hg.): Geschichtsdiskurs Bd. 1. Frankfurt/Main 1993, S. 65-84, hier S. 74.
[25] Young, James E.: Beschreiben des Holocaust. Frankfurt/Main 1997 [engl. 1988], S. 47.

It is precisely the ‚Final Solution' which allows postmodernist thinking to question the validity of any totalizing view of history, of any reference to a definable metadiscourse [...]. This very multiplicity, however, may lead to any aesthetic fantasy and once again runs counter to the need for establishing a stable truth as far as this past is concerned.[26]

Wie bereits oben diskutiert, geht es heute vor allem darum, Alternativen zu unbrauchbar gewordenen Begriffen zur Bezeichnung einer außertextuellen Referenzgröße zu finden. Im Zusammenhang mit unserem Fallbeispiel Wilkomirski ist es der Begriff der Authentizität, der neu formuliert werden müsste. Seine Schwachstelle ist die Suggestion eines unveränderlich und unverfälscht erhaltbaren ‚Ganzen', meint ‚Authentizität' doch wörtlich eine ‚durch ein Siegel beglaubigte Urkundenabschrift' – also einen Beleg, der der Realität im Moment ihrer Gegenwärtigkeit abgeschrieben wurde und mit ihr beglaubigtermaßen übereinstimmt. Das Siegel bewahrt das Dokument, hermetisch abgeschlossen, vor etwaigen Fälschungen und Umschriften: Wenn es zu einem beliebigen Zeitpunkt gebrochen wird, kann nachgelesen werden, ‚wie es genau war'. Das Bild fantasiert eine direkte Verbindung von der Gegenwart der Siegelöffnung zur Vergangenheit des Siegelns, unabhängig von allen dazwischenliegenden ‚äußeren' Faktoren. Verdienst der poststrukturalen Geschichts- und Gedächtnistheorie ist es, diese Konzeption eines direkten Zugriffs auf die Vergangenheit nachhaltig demontiert zu haben. Nur darf dies nicht in dem Kurzschluss enden, mit der Unmöglichkeit einer *Abschrift* der (vergangenen) Wirklichkeit auch diese selbst als inexistent abzutun.

Ein anderes Konzept von Erinnerung, das einerseits dem Rechnung trägt, dass das Erinnerte selbst nicht mehr zugänglich ist, andererseits aber auch die Form der Überlieferung seines Einmal-Dagewesenseins fasst, findet sich in Benjamins *Berliner Kindheit um Neunzehnhundert*: „Ich hauste wie ein Weichtier in der Muschel im neunzehnten Jahrhundert, das nun hohl wie eine leere Muschel vor mir liegt."[27] Was von der Vergangenheit bleibt, ist hier das Gehäuse, woraus das Leben (das ‚eigentliche') verschwunden ist. Als Abschluss meines Versuches, über eine Benjaminneulektüre einen möglichen Weg aus der postmodernen Aporie zu skizzieren, soll dieses Konzept einer zu etablierenden Kategorie des ‚Geschehenen' zugrunde gelegt werden: Indem die besprochenen Bindungen der Geschichtsschreibung an Literatur wie *Totengedenken* zusammengeführt werden, ist der Begriff des ‚Geschehenen' ein Vorschlag zur Markierung einer außertextuellen Referenz. Der Partizipform ist, ähnlich dem Muschelgehäuse, immer schon der Verweis auf ein vorgängiges, nicht mehr präsentes Ereignis eingelegt. Damit ist das ‚Geschehene' ein Platzhalter der Leerstelle im Diskurs, oder eine konkave Spur der Ereignisse, die diese im geschichtlichen Text sowie im Gedächtnis hinterlassen haben. Gleichzeitig erdet es aber die Erinnerung an eine ‚Wirklichkeit' – ein real Geschehenes – und reflektiert so das Moment der Entstellung mit, ohne die Existenz der Vergangenheit anzutasten. Leicht ver-

[26] Friedländer: Limits, S. 5.
[27] Benjamin: GS IV/1, S. 260.

schoben wird das oben zitierte Bild von der Muschel in folgender Überlegung aus der *Berliner Kindheit* zu dem Kindervers *Ich will dir was erzählen, von der Muhme Rehlen* wieder aufgenommen: „Die Muhme Rehlen, die einst in diesem Verschen saß, war schon verschollen, als ich es zuerst gesagt bekam."[28] Die ‚richtige' Muhme ist, wie das lebendige Teil der Muschel, längst zerfallen und hat nur das Verschen zurückgelassen. Sowenig sich das Weichteil der Muschel aus der zurückgelassenen Schale wiederherstellen lässt, so unmöglich ist es, die körperliche Muhme Rehlen mittels sprachlicher Reste herbeizuschreiben. Nur der Abdruck in der Schrift überliefert ihr Einmal-Dagewesen-Sein. Ein solches Gehäuse um die Lücke des entschwundenen Lebens ist der Begriff des Geschehenen, der über dem unwiederbringlich dem Tod Anheimgefallenen in der Schrift einen symbolischen Grabstein aufstellt und es so vor dem vollständigen Verschwinden im Vergessen retten soll.

Literatur

Ankersmit, Frank R.: Historismus, Postmoderne und Historiographie. In: Küttler, Wolfgang; Rüsen, Jörn (Hg.): Geschichtsdiskurs Bd. 1. Frankfurt/Main 1993, S. 65-84.
Assmann, Jan. Der Tod als Thema der Kulturtheorie. Frankfurt/Main 2000.
Baudrillard, Jean: Die Simulation. In: Welsch, Wolfgang (Hg.): Wege aus der Moderne. Schlüsseltexte der Postmoderne-Diskussion. Weinheim 1988, S. 153-162.
Benjamin, Walter: Über den Begriff der Geschichte. In: Ders.: Gesammelte Schriften I/2, hg. v. Tiedemann, Rolf; Schwepphäuser, Hermann. Frankfurt/Main 1974, S. 691-703.
Benjamin, Walter: Franz Kafka. Zur zehnten Wiederkehr seines Todestages. In: Ders.: Gesammelte Schriften II/2, hg. v. Tiedemann, Rolf; Schwepphäuser, Hermann. Frankfurt/Main 1977, S. 410-438.
Benjamin, Walter: Das Passagenwerk. In: Ders.: Gesammelte Schriften V, hg. v. Tiedemann, Rolf; Schwepphäuser, Hermann. Frankfurt/Main 1982, S. 410-438.
Benjamin, Walter: Berliner Kindheit um Neunzehnhundert. In: Gesammelte Schriften, VII/1, hg. v. Tiedemann, Rolf; Schwepphäuser, Hermann. Frankfurt/Main 1989, S. 385-433.
Canning, Kathleen: Feminist History after the Linguistic Turn. Historicizing Discourse and Experience. In: Signs 19 (1994), S. 368-404.
Dieckmann, Irene; Schoeps, Julius H. (Hg.): Das Wilkomirski-Syndrom. Eingebildete Erinnerungen oder Von der Sehnsucht, Opfer zu sein. Zürich 2002.
Friedländer, Saul (Hg.): Probing the Limits of Representation. Nazism and the ‚Final Solution'. Cambridge 1992.
Ganzfried, Daniel: Die Geliehene Holocaust-Biographie. In: Weltwoche, 27.8.1998, S. 19f.
Ganzfried, Daniel et al. (Hg.): ... alias Wilkomirski – Die Holocaust-Travestie. Enthüllung und Dokumentation eines literarischen Skandals. Berlin 2002.
Janser, Daniela; Kilchmann, Esther: Der Fall Wilkomirski und die *condition postmoderne*. In: traverse. Zeitschrift für Geschichte 3 (2000), S. 108-122.
Lappin, Elena: The Man with two Heads. In: Granta. The Magazine of New Writing. Truth and Lies 66 (Juni 1999), S. 7-65.
Levi, Primo: Die Untergegangenen und die Geretteten. München 1993.
Mächler, Stefan: Der Fall Wilkomirski. Über die Wahrheit einer Biographie. Zürich 2000.

[28] Ebd.

Macho, Thomas: Der zweite Tod. Zur Logik doppelter Bestattungen. In: Paragrana 7 (1998), S. 43-60.
Macho, Thomas: Tod und Trauer im kulturwissenschaftlichen Vergleich. In: Assmann, Jan: Der Tod als Thema der Kulturtheorie. Frankfurt/Main 2000, [Nachwort],.
Menke, Bettine: Das Nach-Leben im Zitat. Benjamins Gedächtnis der Texte. In: Haverkamp, Anselm; Lachmann, Renate (Hg.): Gedächtniskunst. Raum – Bild – Schrift. Frankfurt/Main 1991, S. 74-111.
Schweppenhäuser, Hermann: Praesentia praeteritorum. Zu Benjamins Geschichtsbegriff. In: Ders.: Ein Physiognom der Dinge. Lüneburg 1992 [1975].
Unseld, Siegfried: Presseerklärung. In: Tages-Anzeiger, 8.9.1998, S. 17.
White, Hayden: Auch Klio dichtet oder Die Fiktion des Faktischen. Stuttgart 1986.
Wilkomirski, Binjamin: Bruchstücke. Frankfurt/Main 1995.
Young, James E.: Beschreiben des Holocaust. Frankfurt/Main 1997 [engl. 1988].
Žižek, Slavoj: Looking Awry. Cambridge 1995.

Marian Füssel (Münster)

Theoretische Fiktionen?

Michel de Certeau und das Problem der historischen Referenzialität

Die Diskussion um die Frage nach der Faktizität und Fiktionalität von Geschichtsschreibung ist geprägt von einer scheinbar unüberwindbaren Kluft zwischen theoretischer Methodenreflexion und der tatsächlichen Praxis historischer Forschung.[1] In der Terminologie von Ludwik Fleck und Thomas S. Kuhn könnte sie insofern als Ausdruck der Inkommensurabilität unterschiedlicher Denkstile beschrieben werden.[2] Einige Historiker haben seit geraumer Zeit den Kampf aufgenommen und sind angetreten, die Geltungsansprüche historischer Erkenntnis gegen die von literatur- und texttheoretischer Seite erhobene Kritik zu verteidigen. Ein Blick auf entsprechende Titel, wie Hans Ulrich Wehlers *Herausforderung der Kulturgeschichte* oder Richard J. Evans *In Defence of History* macht den kämpferischen Charakter der Auseinandersetzung deutlich, wohingegen Roger Chartiers *Au bord de la falaise* eine eher vermittelnde Position einnimmt.[3] Dabei kommt es immer wieder zu gerichtsartigen Szenen, in denen dem Gegner nicht weniger als ‚Mord an der Geschichte' angelastet wird. Die Auseinandersetzung fällt dabei jedoch vielfach, sofern sie nicht durch völlige gegenseitige Nichtbeachtung gekennzeichnet ist, hinter bereits erreichtes Niveau zurück.[4]

Ein vermittelnder und weniger aufgeregter Standpunkt lässt sich meines Erachtens vor dem Hintergrund der Ideen des französischen Jesuiten Michel de Certeau (1925-1986) einnehmen.[5] Die komplexe Vermitteltheit von Fiktionalität

[1] Vgl. Ginzburg, Carlo: Die Wahrheit der Geschichte. Rhetorik und Beweis. Berlin 2001, S. 11.
[2] Fleck, Ludwik: Entstehung und Entwicklung einer wissenschaftlichen Tatsache. Einführung in die Lehre vom Denkstil und Denkkollektiv. Franfurt/Main [4]1999; Kuhn, Thomas S.: Die Struktur wissenschaftlicher Revolutionen. Frankfurt/Main 1967.
[3] Chartier, Roger: Au bord de la falaise. L'histoire entre certitudes et inquiétude. Paris 1998; Evans, Richard J.: In Defence of History. London 1997 (dt. Fakten und Fiktionen. Über die Grundlagen historischer Erkenntnis. Frankfurt/Main 1998); Wehler, Hans-Ulrich: Die Herausforderung der Kulturgeschichte. München 1998; vgl. dazu die Diskussion in Kiesow, Rainer Maria; Simon, Dieter (Hg.): Auf der Suche nach der verlorenen Wahrheit. Frankfurt/Main 2000.
[4] Einen Eindruck hiervon vermittelt Windschuttle, Keith: The Killing of History. How Literary Critics and Social Theorists Murder our Past. San Francisco 2000. Die Schuldigen sind für den selbst ernannten Anwalt der Geschichte schnell gefunden: im Grunde genommen alle neueren Literatur- und Gesellschaftstheoretiker, gleich welcher Couleur.
[5] Vgl. Ahearne, Jeremy: Michel de Certeau: Interpretation and its Other. Cambridge 1995; Buchanan, Ian: Michel de Certeau. Cultural Theorist. London 2000; Dosse, François:

und Faktizität der Historiografie bildet eines der Hauptthemen der Geschichtstheorie Certeaus, wie er sie vor allem in *L'écriture de l'histoire* (1975) und *Histoire et psychanalyse entre science et fiction* (1987) entwickelt hat.[6] Ich möchte im Folgenden versuchen zu zeigen, wie sich die scheinbar unvermittelbare Dichotomie von Fakten und Fiktionen mit Hilfe einer von de Certeau angeregten Theorie der Praktiken aufheben lässt.[7] Zunächst soll de Certeaus Theorie im Kontext der aktuellen Diskussion um das Problem der historischen Referenzialität verortet werden (1).[8] Von da aus können verschiedene Facetten von Fiktion als dem ‚Anderen' der Wissenschaft beleuchtet werden (2). Da der Gegenstand der Historiografie stets das Abwesende, das Andere, ist, stellt sie sich für Certeau zunächst als die Fiktion einer Gegenwart dar, als ein „effet du réel" im Sinne Roland Barthes.[9] Die historische Erzählung trägt mithin performativen Charakter: Sie erschafft, was sie bezeichnet. Ihr wissenschaftlicher Geltungsanspruch wird damit jedoch nicht zugunsten der ‚reinen' Fiktion bzw. einem Verzicht auf die Referenz zur ‚Wirklichkeit' aufgegeben. In einem dritten Schritt soll daher schließlich die Begründung der Wissenschaftlichkeit des historischen Diskurses aus den Bedingungen und Praktiken seiner Produktion nachvollzogen werden (3).

1. Forschung an Grenzen

Die bereits angedeutete Inkommensurabilität zwischen Literatur- und Geschichtswissenschaft ließe sich systemtheoretisch auch als Ausdruck eines Beharrens auf der Autonomie des vornehmlich über das Medium Wahrheit kommunizierenden Systems der Geschichtswissenschaft gegenüber dem als Umwelt begriffenen System der Kunst deuten.[10] Zugeständnisse an den narrativen Charakter der Geschichtsschreibung werden ja bekanntlich schnell als Bedrohung der eigenen wissenschaftlichen Autonomie begriffen.

Michel de Certeau. Le marcheur blessé. Paris 2002. Die bisher einzige deutschsprachige Monografie zu Certeau wurde von theologischer Seite vorgelegt vgl. Bogner, Daniel: Gebrochene Gegenwart. Mystik und Politik bei Michel de Certeau. Mainz 2002.

[6] Certeau, Michel de: L'écriture de l'histoire, Paris 1975 (dt. Das Schreiben der Geschichte. Frankfurt/Main, New York 1991); ders.: Histoire et psychanalyse entre science et fiction. Paris 1987 (dt. Theoretische Fiktionen: Geschichte und Psychoanalyse. Wien 1997).

[7] Vgl. Füssel, Marian: Von der Produktion der Geschichte zur Geschichte der Praktiken: Michel de Certeau S.J. In: Angermüller, Johannes; Bunzmann, Katharina; Nonhoff, Martin (Hg.): Diskursanalyse: Theorien, Methoden, Anwendungen (Argument Sonderband 286). Hamburg 2001, S. 99-110.

[8] Vgl. den Überblick von Goertz, Hans-Jürgen: Unsichere Geschichte. Zur Theorie historischer Referentialität. Stuttgart 2001.

[9] Vgl. Füssel, Marian: Geschichtsschreibung als Wissenschaft vom Anderen: Michel de Certeau S.J. In: Storia della Storiografia 39 (2001), S. 17-38.

[10] Vgl. zu dieser Interpretation Fulda, Daniel: Die Texte der Geschichte. Zur Poetik modernen historischen Denkens. In: Poetica 31 (1999), S. 27-60, hier S. 50ff.

Ist also die Geschichtswissenschaft bloß ein *Schaffender Spiegel* im Sinne Friedrich Meineckes, in dem „Subjektives und Objektives in sich so verschmelzen, daß das dadurch gewonnene Geschichtsbild zugleich die Vergangenheit, soweit sie zu fassen ist, getreu und ehrlich wiedergibt und dabei doch ganz durchblutet bleibt von der schöpferischen Individualität des Forschers"?[11] Man sollte meinen, entsprechende Formen von erkenntnis-theoretischem Realismus und „schöpferischer Individualität" würden heute kaum noch Verteidiger finden. Dennoch geht auch Richard Evans in seiner jüngsten Auseinandersetzung mit dem Problem davon aus, dass die Fakten „vollkommen unabhängig von den Historikern" existieren.[12]

Dass die Darstellung von Geschichte immer auch Formen der Erzählung beinhaltet, ist inzwischen zu einer weitgehend konsensfähigen Grundannahme avanciert, die auch unter Historikern kaum noch Widerspruch herausfordert. Die wissenschaftliche Geschichtsschreibung verdankt ihre Gestalt ja zu weiten Teilen der literarischen Darstellungspraxis, bzw. die Logik ihres Denkens bleibt untrennbar mit der „Logik der Erzählung" verknüpft.[13] Die narrativen Modelle des historischen Schreibens sind dabei spätestens seit den grundlegenden Arbeiten von Hayden White und Paul Ricœur immer wieder zum Gegenstand der Forschung gemacht worden.[14] Aus transzendentalphilosophischer Sicht wurde die Erzählung sogar als zugrundeliegende „Bedingung der Möglichkeit" von Geschichtsschreibung überhaupt gekennzeichnet.[15]

Manch postmoderner Literaturkritiker ergeht sich derweil in klugen Ratschlägen an den Historiker, der sich, um ja zeitgemäß zu sein, an ‚neuen' narrativen Modellen orientieren und seine Geschichte im Stille eines Nabokov, Tarantino oder Lynch darstellen solle.[16] Abgesehen von der Tatsache, dass auch solche Erzählstrukturen nicht wirklich neu sind, ignorieren entsprechende Ratschläge

[11] Meinecke, Friedrich: Schaffender Spiegel. Stuttgart 1948, S. 7.
[12] Evans: Fakten und Fiktionen, S. 79.
[13] Fulda: Texte der Geschichte, S. 32; Fulda, Daniel; Tschopp, Silvia Serena (Hg.): Literatur und Geschichte. Ein Kompendium zu ihrem Verhältnis von der Aufklärung bis zur Gegenwart. Berlin, New York 2002; Fulda, Daniel; Prüfer, Thomas (Hg.): Faktenglaube und fiktionales Wissen. Zum Verhältnis von Wissenschaft und Kunst in der Moderne. Frankfurt/Main 1996.
[14] White, Hayden: Metahistory: Die historische Einbildungskraft im 19. Jahrhundert in Europa. Frankfurt/Main 1991; ders.: Auch Klio dichtet oder die Fiktion des Faktischen. Studien zur Tropologie des historischen Diskurses. Stuttgart 1991; Ricœur, Paul: Zeit und Erzählung (1983-1985). 3 Bde. München 1988-1991; vgl. auch den Überblick bei Kellner, Hans: Narrativity in History: Post-Structuralism and Since. In: History and Theory. Beiheft 26 (1987), S. 1-29.
[15] Baumgartner, Hans Michael: Thesen zur Grundlegung einer Transzendentalen Historik. In: Ders.; Rüsen, Jörn (Hg.): Seminar: Geschichte und Theorie. Umrisse einer Historik. Frankfurt/Main 1976, S. 274-302, hier S. 279.
[16] Vgl. Deeds Ermath, Elizabeth: Beyond History. In: Rethinking History 5, 2 (2001), S. 195-215.

sowohl die institutionelle Praxis, als auch die Forschungspraxis des Historikers und sind zudem meist selbst in braver ‚linearer' Form verfasst.[17] Wesentlich hitziger wird die Diskussion hingegen, wenn im Hinblick auf eine „Krise der Repräsentation" der Historiografie die Referenz auf eine wie auch immer konstituierte ‚Wirklichkeit' grundsätzlich abgesprochen wird.[18] Selbst White hatte ja die außerdiskursive Referenz der Geschichtsschreibung nie geleugnet. Er bezeichnet die historische Erzählung vielmehr als „sprachliche Fiktionen (verbal fictions), deren Inhalt ebenso *erfunden* wie *vorgefunden*" sei. Dabei geht es ihm jedoch in erster Linie um die Ähnlichkeiten und Überschneidungen zwischen Historiografie und fiktionaler Literatur, nicht um eine Leugnung des Wirklichkeitsbezugs der Geschichtsschreibung.[19] Roland Barthes formulierte Ende der Sechzigerjahre in seinem berühmten Aufsatz *Historie und ihr Diskurs* die bislang wohl einflussreichste Kennzeichnung des Verhältnisses von Fakten und Fiktionen in der Geschichtsschreibung. Die Fakten sind für ihn ausschließlich linguistisch, als Ausdrücke eines Diskurses, existent. Dennoch tut man laut Barthes so, als wäre ihre Existenz „lediglich die einfache und genaue ‚Kopie' einer anderen Existenz, die in einem extrastrukturalen Bereich liegt, dem ‚Realen'".[20] Diese Situation umschreibt das, was Barthes den „effet du réel" genannt hat, den Dunstkreis, die Auswirkung, die pathetische Hinterlassenschaft des Wirklichen.[21] Barthes Ausführungen kulminieren in der These: „Der Historiker sammelt weniger Fakten als Signifikanten". Hans-Jürgen Goertz hat jüngst in seiner Auseinandersetzung mit den Theorien Whites, Foucaults, Ankersmits und des radikalen Konstruktivismus darauf hingewiesen, dass anstatt von einem historischen Referenten besser von Referenzialität zu sprechen sei, da vor dem skizzierten theoretischen Hintergrund „alle Aussagen über Vergangenes zu Aussagen über die Beziehung zu Vergangenem, aber nicht über die Vergangenheit selbst" werden.[22] Das Problem der historischen Referenzialität ist demnach zunächst ein Problem des Bruchs, bzw. der Differenz zu einem abwesenden Anderen.

[17] Skeptisch gegenüber den Möglichkeiten einer „poetologischen Modernisierung" auch Fulda: Die Texte der Geschichte, S. 48ff.
[18] Vgl. von der Dunk, Hermann: Narrativity and the reality of the past. Some reflections. In: Storia della Storiografia 24 (1993), S. 23-44; vgl. auch die wütende, ein wenig zu selbstverliebt im postmodernen Jargon gehaltene Schrift von Barberi, Allessandro: Clio Verwunde[r]t. Hayden White, Carlo Ginzburg und das Sprachproblem der Geschichte. Wien 2000.
[19] White: Clio dichtet, S. 102, 145; vgl. auch Ders.: Response to Arthur Marwick. In: Journal of Contemporary History 30 (1995), S. 233-246.
[20] Barthes, Roland: Historie und ihr Diskurs. In: Alternative 11 (1968), S. 171-180, hier S. 179f.
[21] Vgl. Ankersmit, Frank R.: The Reality Effect in the Writing of History: The Dynamics of Historiographical Tropology. In: Ders.: History and Tropology. The Rise and Fall of Metaphor. Berkeley 1994, S. 125-161.
[22] Goertz: Unsichere Geschichte, S. 118.

2. Die Abwesenheit der Geschichte

Der Ausgangspunkt von Michel de Certeaus Denken ist von einem Gefühl des Verlustes geprägt: Verlust Gottes, Verlust religiöser Traditionen, Verlust der Geschichte. „Im Grab, das der Historiker bewohnt, gibt es nichts als Leere", so heißt es programmatisch am Beginn von *L'écriture de l'histoire*.[23] Geschichtsschreibung ist für Certeau also grundsätzlich durch die Erfahrung von Abwesenheit und Alterität geprägt.[24] Der Begriff verweist bereits auf die Ambiguität zwischen Geschichte und Beschreibung, Wirklichkeit und Diskurs. „Der Diskurs über die Vergangenheit hat den Status, Diskurs über die Toten zu sein. Der Gegenstand, der dort behandelt wird, ist nur das Abwesende."[25] Die Vergangenheit wird so zur Fiktion der Gegenwart, Schreiben zu einem Akt der Trennung zwischen Vergangenheit und Gegenwart, Ich und Anderem.[26] Der Tod wird zur Bedingung des historischen Diskurses. Die Historiografie verstanden als eine Form von Trauerarbeit ersetzt die Trennung von der Vergangenheit durch eine Repräsentation.[27] An diesem Punkt hat auch Paul Ricœur angesetzt, der sich in einer seiner jüngeren Publikationen explizit auf de Certeaus Theorie bezieht.[28] Die Beschreibung der Vergangenheit markiert so stets aufs Neue die Differenz zwischen dem „analytischen Apparat" als Teil der Gegenwart und dem „analytischen Material", den Quellen und Dokumenten, welche auf die Handlungen der Toten Bezug nehmen.[29] Ähnlich hatte schon Johann Gustav Droysen 1857 in seiner *Historik* argumentiert:

> Also weder das Geschehene, weder alles Geschehene noch das meiste oder vieles davon ist Geschichte. Denn soweit es äußerlicher Natur war, ist es vergangen, und soweit es nicht vergangen ist, gehört es nicht der Geschichte, sondern der Gegenwart an. [...] Das Gegebene für die historische Forschung sind nicht die Vergangenheiten, denn diese sind vergangen,

[23] Certeau: Schreiben der Geschichte, S. 11.
[24] Vgl. Certeau, Michel de: L'absent de l'histoire. Paris 1973. Graham Ward spricht in diesem Zusammenhang von einer „Ästhetik der Abwesenheit". Ward, Graham: Introduction. In: Ders. (Hg.): The Certeau Reader. Oxford 2000, S. 7.
[25] Certeau: Schreiben der Geschichte, S. 67.
[26] Vgl. zum Problem der ‚Fiktion': Certeau, Michel de: Die Geschichte: Wissenschaft und Fiktion. In: Ders.: Theoretische Fiktionen, S. 59-90.
[27] „L'historiographie est une manière contemporaine de pratiquer le deuil. Elle s'écrit à la place d'une absence et elle ne produit que des simulacres, si scientifiques soient-ils. Elle met une représentation à la place d'une séparation." Certeau, Michel de: La fable mystique. Bd. 1: XVIe-XVIIe siècle. Paris 1982, S. 21.
[28] „C'est ce geste de sépulture que l'historiographie transforme en écriture. Michel de Certeau est à cet égard le porte-parole le plus éloquent de cette transfiguration de la mort en histoire en sépulture par l'historien." Ricœur, Paul: La mémoire, l'histoire, l'oubli. Paris 2000, S. 476. Zum Verhältnis von Ricœur und Certeau vgl. Dosse, François: La rencontre tardive entre Paul Ricœur et Michel de Certeau. In: Delacroix, Christian et al. (Hg.): Michel de Certeau. Les chemins d'histoire. Brüssel 2002, S. 159-175.
[29] Vgl. Certeau: Schreiben der Geschichte, S. 21.

sondern das von ihnen in dem Jetzt und Hier noch Unvergangene, mögen es Erinnerungen von dem, was war und geschah, oder Überreste des Gewesenen und Geschehenen sein [...].[30]

Die Bemerkungen Droysens ließen sich auch mit Beobachtungen von Vertretern des radikalen Konstruktivismus in Beziehung setzen, welche die historische Referenzialität in den Bereich des intersubjektiven Erfahrungsraums der Gegenwart verschieben. Aus konstruktivistischer Perspektive formulierte beispielsweise Gebhard Rusch: „Die einzige Wirklichkeit, mit der Historiker es zu tun haben, ist die Gegenwart".[31] So erforscht die Geschichtsschreibung aus dieser Perspektive im Grunde nicht die Vergangenheit, sondern die Gegenwart

> im Hinblick auf eine Geschichte, die diese Gegenwart (als Ergebnis geschichtlicher Entwicklung) eher plausibilisiert und legitimiert als erklärt. Die empirische Basis dieser Forschung ist die Beobachtung und Erfahrung im Umgang mit Quellen und Zeugnissen als jeweils gegenwärtigen Objekten [...].[32]

Alles, was gemeinhin als Teil der Vergangenheit, als Überrest betrachtet wird, wie Bücher, Gebäude, Knochen etc. ist eigentlich ein Teil der Gegenwart. Dem Historiker zeigen sich nur Spuren der Vergangenheit, nicht die Vergangenheit selbst. „Der Diskurs, der das Andere ausdrücken soll", bleibt für de Certeau demnach stets der Diskurs und der Spiegel der Arbeitsweise des Historikers.[33] Die Wirklichkeit wird somit zum Anderen des historischen Diskurses.
In *La Possession de Loudun* (1970), einer mikrohistorischen Untersuchung über „besessene" Nonnen in den konfessionellen Auseinandersetzungen in Frankreich um die Mitte des 17. Jahrhunderts macht Certeau durch die Textgestaltung die Schwierigkeit des Verhältnisses zur vergangenen Gegenwart deutlich.[34] Der Text der historischen Analyse ist kursiv gedruckt; die fast die Hälfte der Arbeit einnehmenden Quellentexte sind normal gesetzt. Dem Leser wird so die Differenz zwischen den Quellen und dem historiografischem Text deutlich vor Augen geführt. Sicherlich war ein solches Textarrangement auch 1970 nicht wirklich revolutionär, aber bei näherer Lektüre der sich oftmals widersprechenden Quellen wird klar, dass eine einfache additive Präsentation des Quellenmaterials noch keine ‚Geschichte' entstehen lässt.[35] Erst die Interpretation des Historikers

[30] Droysen, Johann Gustav: Historik. Rekonstruktion der ersten vollständigen Fassung der Vorlesungen (1857). Grundriß der Historik in der ersten handschriftlichen (1857/1858) und in der letzten gedruckten Fassung (1882). Textausgabe von Peter Leyh. Stuttgart, Bad Cannstatt 1977, S. 8, 422.
[31] Rusch, Gebhard: Konstruktivismus und Traditionen der Historik. In: Österreichische Zeitschrift für Geschichtswissenschaften 8 (1997), S. 45-76, hier S. 47.
[32] Ebd., S. 70f.
[33] Certeau: Das Schreiben der Geschichte, S. 54.
[34] Certeau, Michel de: La Possession de Loudun. Paris 1970; vgl. auch Bogner: Gebrochene Gegenwart, S. 39-68; Dosse: Le marcheur blessé, S. 241-261; vgl. dazu zuletzt ausführlich Weymans, Wim: Der Tod Grandiers. Michel de Certeau und die Grenzen der historischen Repräsentation. In: Historische Anthropologie 11 (2003), S. 1-20.
[35] Vgl. Weymans: Grenzen, S. 6f.

bringt den Leser näher an die mögliche ‚Realität' der Vorgänge in Loudon heran. Was es ‚wirklich' war, was die Zeitgenossen unter dem Begriff der „Besessenheit" fassten, lässt sich letztlich nicht sicher ergründen, und so stellt de Certeau seine Einleitung unter den Titel „L'histoire n'est jamais sûre".[36] Die Interpretation des Anderen, der Geschichte etc. wird mitbestimmt durch das Andere des soziokulturellen Unbewussten der eigenen Gegenwart. Der Historiker „macht Erfahrungen mit einer Praxis, die unentwirrbar die Seinige und die des *Anderen* (einer anderen Epoche oder der Gesellschaft, die ihn heute bestimmt) ist".[37] Die interpretative Praxis ist so auf zweifache Weise mit dem Anderen verbunden. Die Wirklichkeit konstituiert sich für de Certeau dabei durch zwei Pole, einerseits den Gegenstandsbereich der vergangenen Wirklichkeit und andererseits die gegenwärtige Wirklichkeit der Forschungspraxis. Die Wirklichkeit ist demnach sowohl ‚Resultat' wie ‚Postulat' der Analyse. Auf der einen Seite finden sich die theoretischen Modelle und methodischen Reflexionen des Historikers, auf der anderen die ‚Wiederbelebung' der Vergangenheit in Gestalt der Erzählung. Historiografie findet ihren Ort daher auf der Grenze zwischen beiden Ebenen in dem Versuch, dieses Wechselverhältnis in einen Diskurs zu transformieren. Denn auch de Certeau geht davon aus, dass „Tiefe und Ausdehnung der ‚Wirklichkeit' niemals anders als in einem Diskurs bezeichnet und mit Sinn ausgestattet werden".[38] Bleibt somit auch de Certeau ein Opfer einer die intellektuellen Milieus der Siebziger- und Achtzigerjahre prägenden „euphorie pandiscursive", wie Régine Robin es einmal genannt hat?[39] Der historische Diskurs stellt sich als eine Mischform zwischen Erzählung und logischem Diskurs dar. Trotzdem wird daran festgehalten, dass Geschichtsschreibung einen anderen Geltungsanspruch vertritt als eine rein literarische Erzählung. Und hier wendet sich de Certeau gegen all jene Vertreter des Narrativitätsparadigmas, die den Realitätsbezug der Geschichtsschreibung grundsätzlich in Frage stellen. Wie er diesen Realitätsbezug aufrechterhält, lässt sich allerdings nur mit einiger Mühe erschließen. Es soll im Folgenden skizziert werden.

3. Orte, Praktiken, Texte

Der historiografische Diskurs als „Wissen vom Anderen" etabliert sich „mit Hilfe von ‚Zitaten', Anmerkungen, Fußnoten und dem ganzen Apparat permanenter Verweise auf eine Primärsprache", d.h. vor allem auf die Sprache der Quellen.[40] Auf die Referenz zur Wirklichkeit wird nicht verzichtet, sie wird viel-

[36] Certeau: La Possession de Loudun, S. 7.
[37] Certeau: Das Schreiben der Geschichte, S. 65.
[38] Ebd., S. 33.
[39] Vgl. Martin, Hervé: À propos de „L'opération historiographique". In: Delacroix: Michel de Certeau, S. 107-124, hier S. 120.
[40] Certeau: Das Schreiben der Geschichte, S. 122f.

mehr verlagert. Der historische Diskurs dient de Certeau als Medium einer Schrittweisen „Annäherung" an die Wirklichkeit, wie Éric Maigret es jüngst formulierte.[41] Die Wirklichkeit ist nicht mehr „unmittelbar durch die erzählten oder ‚rekonstruierten' Gegenstände gegeben. Sie ist impliziert durch die *Konstruktion* von an *Praktiken* angepassten Modellen (die Gegenstände ‚denkbar' machen sollen), durch die Konfrontation dieser Modelle mit dem, was ihnen *widersteht*, sie begrenzt und zu anderen Modellen Zuflucht nehmen lässt; schließlich durch die Verdeutlichung dessen, *was diese Tätigkeit ermöglicht hat*, indem sie in eine besondere (oder historische) Ökonomie der sozialen Produktion eingebunden wird."[42] Anders ausgedrückt, die Verwendung beispielsweise quantitativer Methoden in der historischen Forschung formuliert bestimmte Modelle etwa über Mortalitäts- oder Fertilitätsraten, die an ein bestimmtes Material angelegt werden, welches seinerseits erst dadurch überhaupt als solches konstituiert wird. Der ganze Prozess einer solchen Produktion ist durch bestimmte soziale Rahmenbedingungen gekennzeichnet, wie dem Glauben an digitale Datenverarbeitung oder der Notwendigkeit einer entsprechenden Rationalitätsfassade, d.h. der Legitimation wissenschaftlichen Arbeitens qua Technologie. Vor diesem Hintergrund ist auch die Distanz de Certeaus gegenüber der im Gestus naturwissenschaftlicher Objektivität vorgenommenen „Sakralisierung der Statistik" durch die Historiker der sechziger und siebziger Jahre zu verstehen, die das Widerständige der Vergangenheit dem totalisierenden Zugriff einer zunehmenden „Mathematisierung des Sozialen" aussetzte.[43]

Die historische Interpretation neigt dazu, ihre Verbindung zu einem Ort und bestimmten wissenschaftlichen Praktiken zu verdecken. Die Praxis des Historikers bleibt jedoch abhängig von den ihn umgebenden gesellschaftlichen Strukturen, d.h. bestimmten Vorlieben, Ideologien oder institutionellen Rahmungen. De Certeau bezeichnet daher den „Tribut, den die heutigen Gelehrten dem Computer zollen" als funktionales Äquivalent zur „‚Widmung an den Fürsten' in den Büchern des siebzehnten Jahrhunderts". Der Historiker befindet sich demnach „‚im Gefolge' des Computers so wie er einst ‚im Gefolge' des Königs war".[44]

Historiker sind insofern immer eingebunden in bestimmte soziale Räume, welche ihre Arbeit zugleich ermöglichen und begrenzen. Die angebliche Objektivität der Forschung tendiert jedoch dazu, die Partikularität ihres Ortes zu leugnen. „Ganz ähnlich wie ein Auto, das aus einer Fabrik kommt, ist die historische Studie in viel stärkerem Maß an den *Komplex* einer spezifischen und kollektiven Produktion gebunden, als dass sie Ergebnis einer persönlichen Philosophie oder Wiederbelebung einer vergangenen ‚Realität' ist. Sie ist das *Produkt* eines

[41] Vgl. Maigret, Éric: Les trois héritages de Michel de Certeau. Un projet éclaté d'analyse de la modernité. In: Annales ESC 55 (2000), S. 511-549, hier 516.
[42] Certeau: Das Schreiben der Geschichte, S. 63.
[43] Vgl. Dosse: Le marcheur blessé, S. 267, 274.
[44] Certeau: Theoretische Fiktionen, S. 76.

Ortes."[45] In der Betonung der Produktion einer ‚Industrie' kommt Certeaus Nähe zu Marx zum Ausdruck, die er selbst immer wieder hervorhebt.[46] De Certeau unterscheidet zwischen zwei unterschiedlichen Orten: „einerseits dem gegenwärtigen wissenschaftlichen, professionellen, sozialen Ort der Forschung, dem technischen und begrifflichem Apparat der *Untersuchung* und der Interpretation, [...] und andererseits den Orten, an denen die Quellen ruhen und aufbewahrt werden (Museen, Archive, Bibliotheken), die den Forschungsgegenstand bilden, bzw. in zweiter Linie, zeitlich verschoben, den vergangenen Systemen oder *Ereignissen*, die sich durch dieses Material analysieren lassen".[47] De Certeaus gesamtes Oeuvre lässt sich daher als Projekt einer Topografie lesen.[48] Aus dieser Perspektive ist der Ort als der wichtigste Begriff innerhalb der sich ergebenden Trias von Orten, Praktiken und Texten ausgemacht worden.[49] Meines Erachtens liegt jedoch die Betonung bei Certeau eher auf den Praktiken, sollte *L'écriture de l'historie* doch zunächst unter dem Titel *La production de l'histoire* erscheinen.[50] Gleich zu Beginn heißt es: „*Das Schreiben der Geschichte* ist die Erforschung des Schreibens als historische Praxis."[51] Die Geschichtsschreibung bildet also das Vergangene nicht einfach ab, sondern verändert es durch unterschiedliche Praktiken seiner Rekonstruktion. Um den Gegenstand nicht länger gegenüber den Praktiken seiner Herstellung zu privilegieren, begreift de Certeau Geschichte als „Praxis (eine ‚Disziplin'), ihr Ergebnis (den Diskurs) oder beider Verhältnis in Form einer ‚Produktion'".[52] Die Geschichte als Operation zu begreifen heißt also, sie „als die Beziehung zwischen einem Ort (einer Rekrutierung, einem Milieu, einem Beruf etc.), analytischen Verfahren (einer Disziplin) und der Konstruktion eines Textes (einer Literatur) zu verstehen".[53] Inzwischen hat auch Paul Ricœur diese Trias in seine Arbeit aufgenommen.[54]

[45] Certeau: Das Schreiben der Geschichte, S. 82.
[46] „Je suis parti de Marx : l'industrie est le lieu *réel* et historique entre la nature et l'homme ; elle constitue ‚le fondement de la science humaine'. Le ‚faire de l'histoire' est en effet une ‚industrie'." (Interview mit Jacques Revel von 1975, zit. n. Dosse: Le marcheur blessé, S. 267).
[47] Certeau: Theoretische Fiktionen, S. 92.
[48] Vgl. Revel, Jacques: Michel de Certeau historien : l'institution et son contraire. In: Giard, Luce; Martin, Hervé; Revel, Jacques: Histoire, mystique et politique : Michel de Certeau. Grenoble 1991, S. 109-127, hier S. 111.
[49] Buchanan: Michel de Certeau, S. 60.
[50] Certeau: L'absent de l'histoire, S. 173. Produktion ist für Certeau „das beinahe universelle Erklärungsprinzip der Geschichtsschreibung, da die historische Forschung jedes Dokument als das Symptom dessen begreift, das es produziert hat" (Certeau, Schreiben der Geschichte, S. 23).
[51] Certeau: Das Schreiben der Geschichte, S. 8.
[52] Ebd., S. 33. *L'écriture de l'histoire* sollte dementsprechend zuerst unter dem Titel *La production de l'histoire* erscheinen, vgl. Dosse: Le marcheur blessé, S. 264.
[53] Ebd., S. 72; vgl. zu Certeaus Theorie der „historiographischen Operation" zuletzt Martin: A propos de „L'opération historiographique"; Dosse: Le marcheur blessé, S. 262-277.
[54] Vgl. Ricœur: La mémoire, l'histoire, l'oubli, S. 169, 210f., 257ff.

Auf jeder dieser Ebenen entfaltet sich das Wechselspiel von Wissenschaft und Fiktion, das sich letztlich nicht einseitig auflösen lässt. De Certeau unterscheidet dabei vier Funktionen der Fiktion innerhalb des historischen Diskurses. Im Verhältnis zur Geschichte, zur Realität, zur Wissenschaft und zum ‚Eindeutigen'. Die Geschichtswissenschaft braucht die Fiktion zur Abgrenzung ihres eigenen Ortes, der sich im Wesentlichen durch das ‚Falsifizieren' und Ausmerzen von Irrtümern auszeichnet. Die Fiktion dient mithin dazu, durch die Denunziation der Irrtümer „etwas Wirkliches zu repräsentieren", ein Vorgehen das de Certeau mit der alten Praxis vergleicht, die Identität des „wahren Gottes", durch Argumente gegen die „falschen Götter" zu begründen. Die Fiktionen der Wissenschaft beziehen sich hingegen nicht mehr auf die Referenz zu etwas Wirklichem, sondern bilden „Systeme der Korrelation" unterschiedlicher Einheiten, die zu wissenschaftlichen Modellen kombiniert werden, also beispielsweise mit contrafaktischen Hypothesen arbeiten. Ein Beispiel aus *L'écriture de l'histoire* mag die vorgestellte Sicht des Verhältnisses von Geschichte und Fiktion verdeutlichen. De Certeau beschreibt Sigmund Freuds *Der Mann Moses und die monotheistische Religion* (1939) als den „Schnittpunkt von Geschichte und Fiktion"; die sich daraus ableitende Theorie der Fiktion bezeichnet er als „theoretische Fiktion".[55] Freud entwickelt hier bekanntlich die zuletzt unter anderem von Jan Assmann prominent behandelte These, dass Moses ursprünglich ein Ägypter gewesen sei.[56] Doch es ist nicht eine mögliche „ethnologische Wahrheit", die de Certeau an Freuds Text interessiert, sondern die Prinzipien von dessen Konstruktion.[57] Freuds Text ist in drei Abschnitte unterteilt, den *Roman*, die *gelehrte Studie* und die *Theorie*, welche er selbst als „romanhaft interessant", „mühselig und langwierig" sowie „gehaltvoll und anspruchsvoll" voneinander abgrenzt. Auch Freuds Schreiben ist von der Erfahrung des Verlusts geprägt, dem Verlust des Landes Israel und der Stimme, aber auch von der Wiederkehr des Verdrängten in Gestalt seines Vaters. De Certeau wendet nun die von ihm entwickelte Trias von Ort, Praxis und Text auf Freuds Schrift an. „Der *Ort*, von dem Freud aus schreibt, und die *Herstellung seiner Schrift* dringen mit dem *Gegenstand*, den er behandelt, in den Text ein."[58] Dabei setzt er am Problem der Koexistenz unterschiedlicher Gegenwartsebenen in einem textuellen Raum an. Bei Freud existieren verschiedene Geschichten nebeneinander wie in seiner atopischen Vision von Rom als einer Stadt, in der nichts, was einmal gebaut worden war, je untergegangen ist. Freuds Fiktion widersetzt sich der räumlichen Unterscheidung der Geschichtsschreibung „in der sich das Subjekt des Wissens einen Ort, die Gegenwart, gibt, der vom Ort seines als ‚Vergangenheit' definier-

[55] Freud, Sigmund: Der Mann Moses und die monotheistische Religion: drei Abhandlungen. Amsterdam 1939; vgl. Certeau: Die Fiktion der Geschichte. Das Schreiben von „Der Mann Moses und die monotheistische Religion". In: Ders.: Das Schreiben der Geschichte, S. 240-288, hier S. 241; vgl. Dosse: Le marcheur blessé, S. 349ff.
[56] Assmann, Jan: Moses der Ägypter. Entzifferung einer Gedächtnisspur. München 1998.
[57] Ricœur: La mémoire, l'histoire, l'oubli, S. 260f.
[58] Certeau: Das Schreiben der Geschichte, S. 244f.

ten Objekts getrennt ist".[59] Vergangenheit und Gegenwart begegnen einander am gleichen Ort, d.h. keine der beiden Textebenen wird zum Referenten der anderen. Freuds Eigenschaft als analytischer Romancier wird mit einem Zitat de Sades unterstrichen: „Der Meißel der Geschichte stellt den Menschen nur dar, wenn er sich nicht verbirgt; dann aber ist er nicht mehr er selbst [...] Die Feder des Romanciers dagegen erfasst sein Inneres, zeigt ihn wie er die Maske ablegt."[60] De Sade hatte Geschichte und Roman strikt getrennt, Freud bringt sie zusammen. Was das Interesse de Certeaus an Freuds Schreiben jedoch vor allem bestimmt, ist der Charakter des Romans, der sich durch die Konstruktion von Präsenz dem angleicht, was er beschreibt. Die Inszenierung des Textes geschieht dabei immer schon vor dem Hintergrund einer Theorie. „Die den Text hervorbringende Praxis ist die Theorie" bzw. „den Text hervorbringen heißt eine Theorie aufstellen". Das ist das, was de Certeau „theoretische Fiktion" nennt.

Was schließlich zur Frage steht, ist in den Worten Jacques Rancières eine „Poetik des Wissens", d.h. die „Untersuchung aller literarischen Verfahren, durch die eine Rede sich der Literatur entzieht, sich den Status einer Wissenschaft gibt und ihn bezeichnet".[61] In der Betonung der Praktiken zeigt sich in diesem Zusammenhang eine gewisse Verwandtschaft zu aktuellen wissenschaftshistorischen Forschungen und ihrer Thematisierung der *Fabrikation von Erkenntnis* (Knorr-Cetina).[62] So hat Lorraine Daston angesichts der vielbeschworenen Krise der Geschichtswissenschaft deutlich gemacht, dass das eigentliche Fundament historiografischer Praxis durch diese Diskussionen letztlich unberührt bleibt, denn nur die Beherrschung der fachspezifischen Praktiken definiere die Zugehörigkeit zum Kreis der Historiker. „Die Unterscheidung zwischen Quellen und Literatur, der Kult des Archivs, das Handwerk der Fußnoten, die sorgfältig erstellte Bibliografie, das intensive und kritische Lesen von Texten, die riesengroße Angst vor Anachronismen – dies sind die Praktiken, die jenseits aller Krise weiterhin ungestört leben und gedeihen."[63] Es wäre denkbar, dass eine in diesem Sinne praxeologisch angeleitete Historiografiegeschichte es ermöglichen würde, die unergiebigen Diskussionen zwischen Subjektivismus und Objektivismus zu überwinden und damit zu einer notwendigen Historisierung unserer Vorstellungen von Evidenz und Beweis beitrüge. Untersuchungen wie Anthony Graftons *Tragische Ursprünge der deutschen Fußnote* oder Carlo Ginzburgs jüngste Studie über *Rhetorik und Beweis* verweisen anschaulich auf die Notwendigkeit des reflexiven Umgangs mit den eigenen

[59] Ebd., S. 245f.
[60] De Sade, Donatien Alphonse François: Gedanken zum Roman: In: Kurze Schriften, Briefe und Dokumente. Hamburg 1968, S. 228.
[61] Rancière, Jacques: Die Namen der Geschichte. Versuch einer Poetik des Wissens. Frankfurt/Main 1994, S. 17.
[62] Knorr-Cetina, Karin: Die Fabrikation von Erkenntnis: zur Anthropologie der Naturwissenschaft. Frankfurt/Main ²2002.
[63] Daston, Lorraine: Die unerschütterliche Praxis. In: Kiesow, Rainer Maria; Simon, Dieter (Hg.): Auf der Suche nach der verlorenen Wahrheit. Frankfurt/Main 2000, S. 13-25.

Praktiken.[64] Auch die „Kultur der wissenschaftlichen Objektivität" selbst ist ja schließlich eine historische Erfindung.[65] In diesem Sinne wäre weiter über die Historizität des jeweils eigenen wissenschaftlichen Ortes nachzudenken, der immer wieder aufs Neue von seinem ‚Anderen' heimgesucht wird.

Literatur

Ahearne, Jeremy: Michel de Certeau: Interpretation and its Other. Cambridge 1995.
Ankersmit, Frank R.: The Reality Effect in the Writing of History: The Dynamics of Historiographical Tropology. In: Ders.: History and Tropology. The Rise and Fall of Metaphor. Berkeley 1994, S.125-161.
Ders.: Historical Representation. Stanford 2001.
Barberi, Allessandro: Clio Verwunde[r]t. Hayden White, Carlo Ginzburg und das Sprachproblem der Geschichte. Wien 2000.
Barthes, Roland: Historie und ihr Diskurs. In: Alternative 11 (1968), S. 171-180.
Baumgartner, Hans Michael: Thesen zur Grundlegung einer Transzendentalen Historik. In: Ders.; Rüsen, Jörn (Hg.): Seminar: Geschichte und Theorie. Umrisse einer Historik. Frankfurt/Main 1976, S. 274-302.
Bogner, Daniel: Gebrochene Gegenwart. Mystik und Politik bei Michel de Certeau. Mainz 2002.
Buchanan, Ian: Michel de Certeau. Cultural Theorist. London 2000.
Certeau, Michel de: La possession de Loudun. Paris 1970.
Ders.: L'absent de l'histoire. Paris 1973.
Ders.: L'écriture de l'histoire. Paris 1975.
Ders.: La fable mystique. Bd. 1: XVIe-XVIIe siècle. Paris 1982.
Ders.: Histoire et psychanalyse entre science et fiction. Paris 1987.
Chartier, Roger: Au bord de la falaise. L'histoire entre certitudes et inquiétude. Paris 1998.
Daston, Lorraine: Die Kultur der wissenschaftlichen Objektivität. In: Oexle, Otto Gerhard (Hg.): Naturwissenschaft, Geisteswissenschaft, Kulturwissenschaft: Einheit – Gegensatz – Komplementarität. Göttingen 1998, S. 9-39.
Dies.: Objektivität und die Flucht aus der Perspektive. In: Dies: Wunder, Beweise und Tatsachen. Zur Geschichte der Rationalität. Frankfurt/Main 2001, S. 127-155.
Deeds Ermath, Elizabeth: Beyond History. In: Rethinking History 5, 2 (2001), S. 195-215.
Dosse, François: Michel de Certeau. Le marcheur blessé. Paris 2002.
Ders.: La rencontre tardive entre Paul Ricœur et Michel de Certeau. In: Delacroix, Christian et al. (Hg.): Michel de Certeau. Les chemins d'histoire. Brüssel 2002, S. 159-175.
Droysen, Johann Gustav: Historik. Rekonstruktion der ersten vollständigen Fassung der Vorlesungen (1857). Grundriß der Historik in der ersten handschriftlichen (1857/1858) und in der letzten gedruckten Fassung (1882). Stuttgart, Bad Cannstatt 1977.
Dunk, Hermann von der: Narrativity and the Reality of the Past. Some Reflections. In: Storia della Storiografia 24 (1993), S. 23-44.

[64] Grafton, Anthony: Die tragischen Ursprünge der deutschen Fußnote. München 1998.
[65] Vgl. hierzu die zahlreichen Arbeiten Lorraine Dastons, vgl. u.a. Daston, Lorraine: Die Kultur der wissenschaftlichen Objektivität. In: Oexle, Otto Gerhard (Hg.): Naturwissenschaft, Geisteswissenschaft, Kulturwissenschaft: Einheit – Gegensatz – Komplementarität. Göttingen 1998, S. 9-39; dies.: Objektivität und die Flucht aus der Perspektive. In: Dies: Wunder, Beweise und Tatsachen. Zur Geschichte der Rationalität. Frankfurt/Main 2001, S. 127-155.

Evans, Richard J.: In Defence of History. London 1997.
Fleck, Ludwik: Entstehung und Entwicklung einer wissenschaftlichen Tatsache. Einführung in die Lehre vom Denkstil und Denkkollektiv. Franfurt/Main 41999.
Füssel, Marian: Geschichtsschreibung als Wissenschaft vom Anderen: Michel de Certeau S.J. In: Storia della Storiografia 39 (2001), S.17-38.
Ders.: Von der Produktion der Geschichte zur Geschichte der Praktiken: Michel de Certeau S.J. In: Angermüller, Johannes; Bunzmann, Katharina; Nonhoff, Martin (Hg.): Diskursanalyse: Theorien, Methoden, Anwendungen. Hamburg 2001, S. 99-110.
Fulda, Daniel: Die Texte der Geschichte. Zur Poetik modernen historischen Denkens. In: Poetica 31 (1999), S. 27-60.
Ders.; Tschopp, Silvia Serena (Hg.): Literatur und Geschichte. Ein Kompendium zu ihrem Verhältnis von der Aufklärung bis zur Gegenwart. Berlin, New York 2002.
Ders.; Prüfer, Thomas (Hg.): Faktenglaube und fiktionales Wissen. Zum Verhältnis von Wissenschaft und Kunst in der Moderne. Frankfurt/Main 1996.
Ginzburg, Carlo: Die Wahrheit der Geschichte. Rhetorik und Beweis. Berlin 2001.
Goertz, Hans-Jürgen: Unsichere Geschichte. Zur Theorie historischer Referentialität. Stuttgart 2001.
Kellner, Hans: Narrativity in History: Post-Structuralism and Since. In: History and Theory. Beiheft 26 (1987), S. 1-29.
Kiesow, Rainer Maria; Simon, Dieter (Hg.): Auf der Suche nach der verlorenen Wahrheit. Frankfurt/Main 2000.
Knorr-Cetina, Karin: Die Fabrikation von Erkenntnis: zur Anthropologie der Naturwissenschaft. Frankfurt/Main 22002.
Kuhn, Thomas S.: Die Struktur wissenschaftlicher Revolutionen. Frankfurt/Main 1967.
Maigret, Éric: Les trois héritages de Michel de Certeau. Un projet éclaté d'analyse de la modernité. In: Annales ESC 55 (2000), S. 511-549.
Martin, Hervé: À propos de „L'opération historiographique". In: Delacroix, Christian et al. (Hg.): Michel de Certeau. Les chemins d'histoire. Brüssel 2002, S. 107-124.
Rancière, Jacques: Die Namen der Geschichte. Versuch einer Poetik des Wissens. Frankfurt/Main 1994.
Revel, Jacques: Michel de Certeau historien : l'institution et son contraire. In: Giard, Luce; Martin, Hervé; Revel, Jacques: Histoire, mystique et politique : Michel de Certeau. Grenoble 1991, S. 109-127.
Ricœur, Paul: Zeit und Erzählung (1983-1985). 3 Bde. München 1988-1991.
Ders.: La mémoire, l'histoire, l'oubli. Paris 2000.
Rusch, Gebhard: Konstruktivismus und Traditionen der Historik. In: Österreichische Zeitschrift für Geschichtswissenschaften 8 (1997), S. 45-76.
Sade, Donatien Alphonse François de: Gedanken zum Roman. In: Kurze Schriften, Briefe und Dokumente. Hamburg 1968.
Ward, Graham: Introduction. In: Ders. (Hg.): The Certeau Reader. Oxford 2000.
Wehler, Hans-Ulrich: Die Herausforderung der Kulturgeschichte. München 1998.
Weymans, Wim: Der Tod Grandiers. Michel de Certeau und die Grenzen der historischen Repräsentation. In: Historische Anthropologie 11 (2003), S. 1-20.
White, Hayden: Metahistory: Die historische Einbildungskraft im 19. Jahrhundert in Europa. Frankfurt/Main 1991.
Ders.: Auch Klio dichtet oder die Fiktion des Faktischen. Studien zur Tropologie des historischen Diskurses. Stuttgart 1991.
Ders.: Response to Arthur Marwick. In: Journal of Contemporary History 30 (1995), S. 233-246.
Windschuttle, Keith: The Killing of History. How Literary Critics and Social Theorists Murder our Past. San Francisco 2000.

MYTHOSCOPIA ROMANTICA:
oder
DISCOURS
Von den so benanten
ROMANS,
Das ist/
**Erdichteten Liebes-Helde-
und Hirten-Geschichten:**
Von dero Uhrsprung / Einrisse /
Verschidenheit / Nutz- oder
Schädlichkeit:
Samt Beantwortung aller Einwürffen/
und vilen besondern Historischen/und an-
deren anmühtigen Remarques.

Verfasset von
Gotthard Heidegger/V.D.M.

Zürich / bey David Gessner. 1698.

Ursula Kundert (Zürich)

Ist Fiktion Lüge?

Lügenvorwurf in fiktionalem Gewand in Gotthard Heideggers *Mythoscopia Romantica* (1698)

Gotthard Heidegger veröffentlicht 1698 bei David Gessner in Zürich einen Traktat unter dem Titel *Mythoscopia Romantica: oder Discours Von den so benanten Romans, Das ist, Erdichteten Liebes-Helden- und Hirten-Geschichten: Von dero Uhrsprung, Einrisse, Verschidenheit, Nütz- oder Schädlichkeit: Samt Beantwortung aller Einwürffen, und vilen besondern Historischen, und andern anmühtigen Remarques.*[1] Die Charakterisierung der Romane als erdichtete Geschichten weist darauf hin, dass sich hier jemand in einem Streit zu Wort meldet, in dem nicht nur über die Daseinsberechtigung der sich nur langsam etablierenden Gattung Roman debattiert wird, sondern auch über das Verhältnis von Fakten und Fiktionen. Wir befinden uns in der Fiktionalitätsdebatte des ausgehenden 17. Jahrhunderts, die international geführt wird.

Ein Vergleich von Heideggers Diskussionsbeitrag zu dieser Debatte mit einem heutigen Fiktionsverständnis stellt Parallelen und Unterschiede fest. Die Literaturgeschichtsschreibung der Moderne hat die Unterschiede verallgemeinert und daraus ein Unverständnis für die (absolut und ahistorisch definierte) Fiktion herausgelesen. Ich werde jedoch im Folgenden zeigen, dass die *Mythoscopia* das Verhältnis von Fakten und Fiktionen in ähnlicher Weise wie die Rezeptionsästhetik, nämlich von den Lesenden her, angeht und die Möglichkeit, selbst als fiktionaler Text gelesen zu werden, nicht nur zulässt, sondern auch reflektiert.

Zunächst fallen jedoch vor allem diejenigen Aspekte der *Mythoscopia* ins Auge, die geeignet sind, bei den Lesenden den Eindruck von Faktizität zu erwecken. Heidegger bezieht sich mit seinem Traktat vor allem auf den *Traitté de l'Origine des Romans* von Pierre Daniel Huet, der als Vorrede und Schutzschrift zu Madame de La Fayettes Roman *Zayde, Histoire Espagnole* erstmals 1670 in Paris erschienen war.[2] Mehr noch als Huet, der erst 1685 ein geistliches Amt

[1] Heidegger, Gotthard: Mythoscopia Romantica: oder Discours Von den so benanten Romans. Bad Homburg et al. 1964.

[2] Online greifbar in der Ausg.: Huet, Pierre Daniel: Traitté de l'Origine des Romans. In: Pioche de La Vergne comtesse de La Fayette (erm. aus Ps. M. de Segrais), Marie-Madeleine: Zayde, Histoire Espagnole. Paris 1671, S. 5-67 (http://gallica.bnf.fr/scripts/ Consultation Tout.exe?E=0&O=N057594, 29.8.2003). Schon vor Heidegger wurde diese Schrift im deutschsprachigen Raum rezipiert: Eberhard Werner Happel baute eine deutsche Übersetzung von Huets Traitté in einen seiner enzyklopädischen Romane als poetologischen Exkurs ein (Happel, Eberhard Werner: Der insulanische Mandorell: Ist eine geographische historische und politische Beschreibung allen und jeder Insulen auff dem gantzen Erd-Boden, vorgestellet in einer ... Liebes- und Heldengeschichte. Hamburg et al. 1682, S. 572-629).

übernahm, ist Heidegger ein Kirchenmann und -politiker. Sein Traktat legitimiert sich auf dem Titelblatt nicht nur durch die Berufsangabe „V. D. M." (*Verbi Divini Magister*)[3] hinter Heideggers Namen, sondern auch mit dem darunter gesetzten Emblembild: Das Motto *Coelo irrorante*[4] verweist wohl wie ein ähnliches Emblem, bei dem der Himmel Regen spendet,[5] auf göttlichen Segen. Auffallend an Heideggers Traktat ist die in Titel und Vorwort überdeutlich zum Ausdruck kommende grundsätzliche Ablehnung der Gattung Roman. *Mythoscopia* lässt sich auf *mythoskopein* zurückführen, das in einer zeitgenössischen Ausgabe der griechischen Kirchenväter mit *fabulari* übersetzt wird und die Unterstellung einer Aussage, die so nicht gemacht worden ist, bedeutet.[6] Indem der Titel die *Mythoscopia* mit dem Adjektiv *romantica* auf Romane bezieht, wirft er solche Unterstellungen der ganzen Gattung vor.
Noch eindringlicher als im Titel wird die romankritische Absicht im Vorbericht beteuert: Während Huets Abhandlung eine maßvolle Apologie der Gattung Roman darstellt, will Heidegger, wie er im Vorbericht behauptet, grundsätzlich von der Romanlektüre abraten, und motiviert dies autobiografisch:

Nun bin ich vor etlichen Monden in einer Conversation einiger meiner besten Freunden geweszt, da die Materi von den Romanen vorkommen, bey Anlasz des Herren von Lohenstein seines neuen Arminii, welchen, so wol alsz die meiste überige Romans, man da mächtig auszgestrichen, und weisz nicht wie vil Nutzbarkeit dabei finden wollen. Mir, der ich diese Gattung Bücher schon vor langer zeit gehasset, ware dises unerleidlich, sonderlich in so judicieusen und sonst trefflich gelehrten Freunden, also dasz ich nicht ermanglet das runde Gegtenheil [sic] anzunemmen, und meine Freymüthigkeit zimlich sehen zulassen, wodurch die Disputation sehr erhitzt worden. (Vorbericht)

Diese Erzählung führt Heidegger einerseits zu der für Vorreden topischen Bemerkung, die Freunde hätten ihn zur Publikation gedrängt, und andererseits gibt diese Gesprächszene auch das Modell ab für die Rahmenhandlung des Hauptteils: Zur Darstellung der Argumente für und gegen die Romanlektüre wird ein Gesprächskreis entworfen, in dem diese Frage erörtert wird. Dadurch erklärt sich auch die Gattungsbezeichnung im Titel: *Discours*. Die *Mythoscopia* fügt sich mit dieser Rahmenhandlung in eine lange Tradition von Dialogen wie etwa

[3] Lehrer göttlichen Worts, „in der Schweiz [damals] gebräuchliche Bezeichnung reformierter Pfarrer" (Heidegger: Mythoscopia Romantica, S. 238).
[4] Durch den tauspendenden Himmel (Übersetzung U.K.).
[5] Motto: „Coeli Benedictio ditat." Pictura: Blumen auf einer Erdscholle werden vom Regen benetzt, der aus einer Wolke strömt. Erklärendes Distichon: „Verna rigant pluviis languentes nubila flores, / Nos Pater, aetherii Flaminis imbre fove" (Joachim Camerarius: Symbolorum Et Emblematum Ex Re Herbaria Desumtorum Centuria Una. [Nürnberg] 1590, Nr. 55).
[6] Cotelerius, Jean Bapt.: Ecclesiae graecae monumenta. Paris 1686, S. 477A. Dieser Hinweis findet sich in den hilfreichen Anm. von Schäfer zu Heidegger: Mythoscopia, S. 238.

Ciceros *De oratore* ein, in denen ein Freundeskreis normative Fragen erörtert.[7] Als zusätzliches Gattungsmuster, auf dessen Hintergrund das berichtete Gespräch zu verstehen ist, schlägt der Schluss der zitierten Passage die Disputation vor: Der Traktat würde in dieser Sichtweise das durchaus übliche, aber nicht notwendigerweise dialogisch abgefasste schriftliche Pendant zu einer mündlichen Auseinandersetzung nach schulmäßigen Regeln bilden, bei der Heidegger die Rolle des Opponenten übernommen hätte („das runde Gegentheil anzunemmen").[8]

Die *Innhaltstaffel* in Alexandriner-Versen fasst die Argumente gegen die Romanlektüre zusammen: Heidegger wirft den Romanen vor, dass sie heidnisch und unchristlich, eine Zeitverschwendung, aufreizend und – was hier besonders interessieren wird – Lügen seien. Es erstaunt nicht, dass dieser Anfang und Stellen wie „wer Romans list, list Lügen" (71) und „Romans alsz Zunder der Affecten, und Reitzer der Gottlosigkeit" (106) diesem Traktat das Verdikt eingetragen haben, es mangle ihm an Verständnis für die Fiktion,[9] möglicherweise gar aus puritanischer Lustfeindlichkeit und reformierter Bibeltreue.[10] Ich werde im folgenden die These vertreten, dass sich dieser Traktat hinsichtlich des Verhältnisses von Fakten und Fiktionen differenzierter und widersprüchlicher zeigt, als

[7] Cicero, Marcus Tullius: De oratore. Über den Redner. Hg. v. Harald Merklin. Stuttgart 1997, I, 24-29. Vgl. etwa mit verwandtem Thema die Schrift des lutherischen Pastors Rist, Johann: Sämtliche Werke. Bd. 5: Die Alleredelste Belustigung. Hg. v. Eberhard Mannack. Berlin et al. 1974, S. 183-411. Vgl. zum Gesprächsrahmen für den Barock Zeller, Rosmarie: Spiel und Konversation im Barock. Untersuchungen zu Harsdörffers „Gesprächspielen". Berlin et al. 1974 und für die Aufklärung Kleihues, Alexandra: Der Dialog als Form. Analysen zu Shaftesbury, Diderot, Madame d'Épinay und Voltaire. Würzburg 2002, S. 63.

[8] Zur universitären Disputation im 17. Jh. Horn, Ewald: Die Disputationen und Promotionen an den deutschen Universitäten vornehmlich seit dem 16. Jahrhundert. Leipzig 1893.

[9] So etwa Stempfer, René: Roman baroque et clergé réformé. La „Mythoscopia Romantica" de Gotthard Heidegger 1698. Bern et al. 1985, S. XLII. Oder noch apodiktischer bei Trappen: „Diese [Kritiker wie Heidegger] bezichtigen Dichter der Lüge (was sich mit Fiktionalität nicht verträgt)" (Trappen, Stefan: Fiktionsvorstellungen der Frühen Neuzeit. Über den Gegensatz zwischen „fabula" und „historia" und seine Bedeutung für die Poetik. In: Simpliciana 20 (1998), S. 138f., 146, 148).

[10] Am nachhaltigsten gewirkt hat wohl die Apostrophierung des zwinglianisch-reformierten Heidegger als Calvinisten mit „Wahrheitsrigorismus" durch Vosskamp, Wilhelm: Romantheorie in Deutschland. Von Martin Opitz bis Friedrich von Blanckenburg. Stuttgart 1973, S. 122, 124. Ähnlich formuliert etwa McCarthy, John A.: The Gallant Novel and the German Enlightenment (1670-1750). In: DVjs 59 (1985), S. 69. Hoyt bekundet zu Recht einige Mühe, die Aussagen der fingierten Diskussion in Nicolaus Gundlings Neuen Unterredungen, in der ebenfalls die Rezeptionsseite betont wird, von Heideggers Position abzugrenzen. Es geschieht hauptsächlich dadurch, dass er diesen als „moralisierenden Prediger [...], der alle Romane pauschal negativ bewerte" charakterisiert, gegen den Gundling den Roman – allerdings mit genau denselben Argumenten wie Heidegger – verteidige (Hoyt, Giles R.: Rezeption des Barockromans in der frühen Aufklärung. In: Garber, Klaus (Hg.): Europäische Barock-Rezeption. Teil 1. Wiesbaden 1991, S. 355).

es diese Apostrophierung vermuten lässt. Es geht mir dabei auch um die Frage, wie mit den Kategorien ‚Fakten' und ‚Fiktionen' bei der Betrachtung alter Texte umgegangen werden soll.

Der traktatähnliche *Discours* beschäftigt sich nicht von ungefähr mit einer Kunstgattung, die dem Bibelwort als hauptsächlichem Medium der Verkündigung göttlicher Wahrheit besonders eng verwandt ist. Der Traktat, so lässt sich im folgenden zeigen, ist geprägt von der sorgenvollen Einsicht, dass – in heutigen Begriffen ausgedrückt – Bedeutung in einem Diskurs produziert wird und maßgeblich vom Verhältnis zu den anderen Äußerungen des Diskurses abhängt. Die Parallele zu konstruktivistischen Theorien wäre allerdings überstrapaziert, wenn Heidegger die Meinung unterstellt werden wollte, die Wahrheit werde nur im Diskurs hergestellt und existiere nicht außerhalb. Die Besorgnis, die sich im Traktat ausdrückt, ist lediglich die um die Erkennbarkeit und Unterscheidbarkeit der Wahrheit.

Im Vorbericht zur *Mythoscopia* stellt Heidegger in Bezug auf diese Erkennbarkeit einen Gegensatz zwischen Wahrheit und Lüge auf. Er zitiert dafür François Charpentiers *Libre de l'excellence de la langue française* von 1683, dem die „vérité cette divine fille du Ciel" teuer ist.[11] Charpentier argumentiert wirkungsästhetisch: Unseren Verstand, ja unseren Willen könne nur die ewige und unwandelbare Wahrheit bewegen. Die „impertinentes fictions d'un autheur visionnaire" und die verkleideten Lügen in den Romanen sieht Charpentier deshalb in geradezu anthropologischer Perspektive als „une espece de conjuration contre le genre humain", die nur dazu diene, unseren Geist zu vergiften.[12] Lügen sind hier Verhinderungen der Erkenntnis.

Heidegger weist den Lügen auch einen Urheber zu: „Es hat des Heiden Geist, / Der in der Hölle steckt, uns dise Tracht ersonnen, / Ihr Zeug ist Lügen-tand," heisst es in der gereimten *Innhalts-Taffel*. Im Hauptteil wird über die Äußerungen der Gesprächsrunde Folgendes berichtet:

Wann (erwehnte man) jenner scharfe Kirchenvatter sagen wollen, der leidige Satan habe die Traurspiel [...] erdacht, damit er die Worte Christi der Unwahrheit zohe, [...] so kan man leicht erachten, wem er [der Kirchenvater] die Roman wurde gedanckt haben? (19)

In Inhaltsgedicht und Gespräch wird demnach die ganze Gattung Roman als Erfindung des Teufels charakterisiert. Der Teufel erfindet eine Gattung, die lügt, damit er sie den Worten Christi gegenüberstellen und diese als Unwahrheit erscheinen lassen kann. Hier wird der relationale Charakter von Wahrheit reflektiert: Wenn zwei verschiedene Aussagen geäußert werden, ist nicht klar, welches

[11] „Wahrheit, diese göttliche Tochter des Himmels" (Übersetzung U.K.), Charpentier, François: Libre de l'excellence de la langue française. Paris 1683, S. 567ff. (http://gallica.bnf.fr/ scripts/ConsultationTout.exe?E=0&O=N050494, 29.8.2003). Zitiert im Vorbericht von Heideggers Mythoscopia Romantica.

[12] „frechen Fiktionen eines seherischen Autors", „eine Art Verschwörung gegen das Menschengeschlecht" (Übersetzung U.K.).

nun die Wahrheit und welches die Lüge ist. Es geht nicht einfach um die Verteufelung von Liebesgeschichten, sondern im *Discours* wird darüber reflektiert, wie Wahrheit und Lüge überhaupt unterscheidbar sind für die Lesenden. Es werden Fragen nach dem kritischen Urteilsvermögen gestellt. Dies geschieht jedoch nicht in aufklärerischer philosophischer, sondern in theologischer und rhetorischer Terminologie, was die Verständlichkeit für Menschen des 21. Jahrhunderts erschwert.

Das Erkennen der Wahrheit richtet sich gemäß der Gesprächsrunde in der *Mythoscopia* nicht darauf, mehr über die Welt zu wissen, sondern einen Sinn zu erkennen, der zum Seelenheil führt, der ethische Leitlinien für die eigene Lebensführung vermittelt, also lehrhaft wirkt (104f.).

Typisch für die reformierte Position des Textes ist es, dass er Wahrheit, Sinn und Nützlichkeit für das Seelenheil in eins setzt. In der theologischen Auseinandersetzung darum, ob es Mitteldinge (*Adiaphora*) gebe, die weder zum Seelenheil nützten noch ihm schadeten, beziehen diese und andere Passagen eine klar verneinende Stellung.[13] Aber die Ablehnung von Mitteldingen schlägt sich in der *Mythoscopia* nicht nur so nieder, dass das Hauptthema der Romane, die Liebe, mit dem Keuschheitsgebot kontrastiert würde und die Romane deshalb als sündhaft und nicht lesenwert abgestempelt würden. Heidegger differenziert seine Romankritik durch den Einbezug rhetorischer Konzepte, um zu reflektieren, wie Texte überhaupt Wahrheit formulieren können, wie es möglich ist, den geforderten Sinn für das Seelenheil zu vermitteln. Die folgenden Abschnitte sollen darlegen, wie er topische Argumente aus dem Ideal des Redners als *vir bonus*, aus Integumentum-Lehre und Gattungspoetik als Reflexionsmittel für das Problem des Verhältnisses zwischen Fakten und Fiktionen nutzt.

Vir bonus

Die Trennlinie zwischen Fakten und Fiktionen wird im *Discours* unter anderem über die Figur des Autors besprochen. Die Frage, ob unzüchtige Schriften auch ein entsprechendes Leben verraten, wird diskutiert, wobei die bejahende Seite den Ausschlag gibt. Unter dieser Voraussetzung kann die Gesprächsrunde nun verlangen, dass sich die Schreibenden in ihrem Leben und ihren Texten einer ethisch verstandenen Wahrheit verpflichtet fühlen und für ihre Worte bürgen. Dies entspricht dem bereits antiken Ideal des Redners als *vir bonus*, wie Cicero es die Figur Crassus in *De oratore* formulieren lässt, scheint aber doch im 17. Jahrhundert an besonderer Schärfe zu gewinnen, wenn die prominentere Platzierung des Autors auf dem Titelblatt einhergeht mit der zunehmenden straf-

[13] Vgl. in Bezug auf das Drama Schäfer, Walter Ernst: Der Streit um das Drama in der reformierten Schweiz des 17. Jahrhunderts. In: Simpliciana 20 (1998), S. 124. Und zu Heidegger: Vosskamp, Wilhelm: Romantheorie in Deutschland. Von Martin Opitz bis Friedrich von Blanckenburg. Stuttgart 1973, S. 123.

rechtlichen Verantwortung, die der reale Autor für sein Werk zu übernehmen hat.[14]
Damit rückt das Problem ins Zentrum, welche Erwartungen die Schreibenden bei den Lesenden zu wecken bestrebt sind. Die Frage nach Fakten und Fiktionen verschiebt sich in diesem Zusammenhang auf die Frage, welchen Anspruch auf Wahrheit oder Erfindung eine bestimmte sprachliche Gestaltung kraft konventioneller Übereinkunft erhebt. Interessanterweise sind in diesem Zusammenhang nicht so sehr Wahrheit und Lüge das wichtige Begriffspaar, sondern Erfundenes und Geschehenes werden einander gegenübergestellt. Das geschieht einerseits im Rahmen der Integumentum-Lehre, andererseits über die Gattungspoetik.

Integumentum

Die Dichotomie zwischen Wahrheit und Lüge wird im inszenierten Gespräch über die Integumentum-Lehre angegangen, wenn das in barocken Vorreden gerne verwendete Argument der verzuckerten Pille aufgegriffen wird. Während die Poetiken meist aus der Perspektive von potentiellen Dichtern argumentieren, dass der lehrhafte Kern der Wahrheit mit interessanten und verlockenden Umständen eingekleidet werden solle (*Integumentum*), nimmt die *Innhalts-Taffel* die Perspektive der Romanlesenden ein und kehrt dieses Denkbild satirisch um:

> Was hat die schlauwe Welt nicht immer auszgedacht,
> Auf dasz ihr Schlamm und Stanck vor eine Zucker-Tracht
> Von übel-klugem Volck begirigst werd genaschet? [...]
> Hier hat sie einen Kram von neuwer Wahr entblöszt,
> Mit Pilluln-Gold geziert, mit Blumwerck überschmücket;
> Romanzen ist der Namm, den sie darauff gedrücket,

Der Kern der Pille entpuppt sich hier als teuflischer Saft. Die Kritik unterstellt den Romanschreibenden nicht nur, dass sie die gleichen Strategien der Vermittlung anwendeten wie der Teufel. Sondern in viel grundsätzlicherer Perspektive wird hier die äußerliche Ununterscheidbarkeit von Lüge und Wahrheit ins Bild gesetzt, wenn wahre und lügnerische Pille beide in gleicher Weise „überschmücket" sind. Heidegger steht mit dieser Aussage in der Tradition der *fabula*-Kritik des Macrobius.[15]
Mit derselben satirischen Technik wendet Heidegger den verwandten Topos von der hinter der Larve ausgesprochenen Wahrheit um:

[14] Cicero: De oratore, S. 121. Chartier, Roger: The Order of Books. Readers, Authors, and Libraries in Europe between the Fourteenth and Eighteenth Centuries. Cambridge 1994, S. 25-59.
[15] Vgl. Trappen: Fiktionsvorstellungen, S. 144.

Fehrner, so liegen [= lügen] die [neuen Roman-] Poëten, dasz es ein jeder mit Händen greiffen kan: die alte Fablen tretten in keiner larve der Wahrheit auf: bekennen sich alle selbst, was sie sein, und tragen das Zeichen mit [...] Darum seyen sie minder gefährlich. (81)

Heidegger kontrastiert die Romane mit den aesopischen Fabeln dahingehend, dass diese gar nicht erst den Eindruck erzeugten, Wahrheit wiederzugeben. Aus dem folgenden wird klar, dass an dieser Stelle Wahrheit im Sinne von Geschehenem gemeint ist.

Horaz wird angeführt, als in der Gesprächsrunde eingewandt wird, dass es in der Antike Fabeln und „Poëtische Gedicht" gegeben habe, die

ihren geheimen sehr sinnreichen Verstand hätten, und under menschlichen, Göttlichen und andern Nahmen und Händlen, sittliche, Physicallische, und andre Ding zimlich accurat vorstellten, und also nicht eben belustigen, sonder auch etwarzu nützten wie Horatius sagt. (82)

Heideggers Gesprächsrunde erörtert darauf kritisch, unter welchen Bedingungen die Romanhandlung die Lesenden auf eine tiefere, wahre und nützliche Bedeutung hinweisen kann, unter welchen Bedingungen also das horazische *prodesse et delectare* der Erkenntnis der Wahrheit förderlich sein könnte. Die Gesprächsrunde vertritt die Meinung, dass die Nähe zur Alltagserfahrung der in den Romanen vorkommenden Handlungen und Personen nicht geeignet sei, bei den Lesenden die Suche nach einer verborgenen Wahrheit anzustoßen: Die Romanschreiber malten

alles so possierlich vor, dasz auch ein verständiger, in dem er liset, zuweil in Utopien entrinnet, und dabey ist. Ja es dörffen wol einige, die einfeltige Leser schändlich bespielen, und sie glauben machen, sie hätten etwas warhafftig verlauffenes gelesen. (81)

Den tieferen Sinn oder auch die Gefahren der bunten Verpackung könnte laut dem *Discours* nur erkennen, wer die Romane aus kritischer Distanz läse, wodurch aber das Vergnügen, der Hauptzweck der Einkleidung, verloren ginge:

Also musz man bey dem lesen der Poeten, mit dienlicher Gemüths-Vorbereitung versehen seyn, damit man nicht Gifft und Stank erwische: wer die Roman gern mit diser Caution lesen wil, der wird sie noch viel lieber gar bleiben, und den Motten zum Nachtimbis überlassen, das weisz ich gantz gewisz. (84f.)

Gattungspoetik

Die Verantwortung der Schreibenden gegenüber ihrem Publikum bleibt die hauptsächliche Perspektive, wenn die Diskussionsrunde das Verhältnis von Geschehenem und Erfundenem mit den Gattungen *fabula* und *historia* in Verbin-

dung bringt.[16] Ähnlich wie heute Gattungen mit Philippe Lejeune als Vertrag mit den Lesenden verstanden werden,[17] erscheinen in der *Mythoscopia* diese Gattungen als konventionelle Übereinkunft über die Frage, wie Wahrheit beziehungsweise Erfundenes sprachlich-formal gekennzeichnet wird. Folgende Gattungssignale werden für die von der Gesprächsrunde favorisierte *historia* angeführt: Die chronologische Erzählweise *ab ovo*, eine lineare Erzählweise ohne Nebenhandlungen, ein ungeschmückter einfacher Stil, Alltagsnähe und die Abwesenheit von Wunderbarem.

Lüge liegt nur dann vor, so lässt sich die *Mythoscopia* interpretieren, wenn die Gattungssignale, welche auf Wahrhaftigkeit hindeuten, in täuschender Absicht benutzt werden.

Die Diskussionsrunde greift die zeitgenössischen Klassifizierungsversuche auf,[18] um zu erörtern, inwiefern es Romanen gelingt, den Lesenden klare Signale zu geben, ob ihr Inhalt wirklich geschehen oder erfunden ist. Diese klare Scheidung hält die Gesprächsrunde deshalb für nötig, weil nicht allen Lesenden die Fähigkeit zugesprochen werden kann, den Inhalt von Romanen kritisch auf ihren Wahrheitsgehalt zu prüfen. Wenn es üblich werde, Geschehenes und Erfundenes zu mischen, komme selbst für geschulte Leser erschwerend hinzu, dass auch die konventionellen Anhaltspunkte, was als Wahrheit zu gelten hat, verloren gingen:

Disz hat villeicht jenner gelehrte Mann etwas gewahret, da er sehr übel auff dise Gattung Roman-Schreiber spricht, ‚weil hierdurch', sagt er, ‚mit der Zeit verursachet werden dörffte, dasz man nicht mehr uhrtheilen könte, was wahr oder falsch ist.' [Marginalie: P. Bayle Novelles de la Rep. des letr.] (74)

„Jener gelehrte Mann" ist Pierre Bayle, gleichsam die Inkarnation des verzweifelten Wahrheitssuchers und kritischen Sisyphus. Bayle äußert im Projektentwurf für einen *Dictionnaire historique et critique* die Absicht, die Lügen, die in anderen Enzyklopädien stünden, zu verbessern. Das führt Bayle im *Diction-*

[16] Vgl. dazu Zeller, Rosmarie: Fabula und Historia im Kontext der Gattungspoetik. In: Simpliciana 20 (1998), S. 49-62. Die in Italien und Frankreich zu dieser Zeit topische Stelle aus Aristoteles: Peri Poietikes. Poetik. Hg. v. Manfred Fuhrmann. Stuttgart 1982, 1451a-1451b wird in der Mythoscopia nicht angeführt. In den deutschsprachigen Rhetoriken und in der Dramenproduktion des 17. Jahrhunderts nimmt Aristoteles' Poetik keinen prominenten Platz ein. Im Gegensatz zur kontroversen französischen Aristoteles-Rezeption bezieht sich vor Lessing kein deutsch schreibender Dramatiker zur Rechtfertigung seiner Werke auf Aristoteles' Kriterien. Von den lateinischen Jesuitenpoetiken wird dessen Begrifflichkeit hingegen für die Beschreibung neuer dramatischer Formen bemüht (Zeller, Rosmarie: Der Diskurs über die Poetik des Aristoteles in deutschen und lateinischen Poetiken des 17. Jahrhunderts. In: Etudes Germaniques Janvier-Mars (2002), S. 32f.).
[17] Philippe Lejeune: Der autobiographische Pakt. Frankfurt/Main 1994, S. 49-51.
[18] Etwa Sigmund von Birkens, die er formuliert in seiner Vorrede zu: Anton Ulrich Herzog von und Sibylla Ursula Prinzessin von Braunschweig-Lüneburg: Die durchleuchtige Syrerinn Aramena. Der erste Teil. Bern et al. 1975. Vgl. dazu Wimmer, Ruprecht: Historia und Fabula in Drama und Roman der frühen Neuzeit. In: Simpliciana 20 (1998), S. 69.

naire, der erstmals 1696/1697 in Rotterdam gedruckt wurde, in immer kritischere und weiter differenzierende Schlaufen, die sich auch typografisch in der Form von Anmerkungen zu Anmerkungen ausdrücken und in der resignierten Mitteilung an den Leser, dass er seinem Anspruch nicht gerecht geworden sei.[19]

Mythoscopia als fiktionaler Text

Ironischerweise ist die Gesprächsrunde selbst aber das Produkt einer solchen Mischung, wie sie in dieser zitierten Passage kritisiert wird. Heidegger behauptet das jedenfalls im Vorbericht, indem er einerseits die autobiografische Anknüpfung betont, andererseits jedoch meint, dass er die Diskussion nicht so wiedergebe, wie sie abgelaufen sei, weil er nämlich damals nicht genug Gegenargumente gefunden, nun aber noch weitere Gelehrtenzitate hinzugefügt habe. Da aber auch ein solcher biografischer Anknüpfungspunkt für Vorreden topisch und damit dessen Wahrheitsstatus fraglich ist, formuliert Heidegger darin gleichsam die *mise-en-abîme* seiner Ausführungen über Wahrheit, Fiktion und Lüge im Roman: Letztlich sind wir Lesende darauf zurückgeworfen, selber entscheiden zu müssen, ob wir Heidegger sein Gesprächskränzchen-Erlebnis glauben wollen oder nicht. Die Lesenden müssen entscheiden, ob die Rahmenhandlung bloß rhetorische Vermittlungstechnik ist, um die Argumente in einer eingängigen Form zu präsentieren, oder ob umgekehrt, die wahre Begebenheit zum Anlass genommen wird, ethische Schlüsse daraus zu ziehen und eine Moral daraus abzuleiten. Die Lesenden müssen entscheiden, ob Heidegger als *vir bonus* erscheint, der sich für die Wahrhaftigkeit und ethische Unbedenklichkeit des Inhalts verbürgt, oder ob er Fiktionstheoretikerinnen und Romanleser zum Narren hält, indem er mit der sprachlichen Konstruktion von Wahrheit und Lüge spielt. Die Lesenden müssen entscheiden, ob der Gattungshinweis des Dialogs hier konventionell gilt, das heißt auf die unvermischte Vergabe von wahrem Wissen hinweist, oder ob dem Hinweis im Vorbericht eher zu folgen ist, dass Heidegger diese Form gewählt habe, um zu zeigen, dass er diese Schreibart nicht gänzlich verachte,[20] und deshalb anzunehmen ist, dass es sich hier um ein Drama, also möglicherweise um eine kritisch zu hinterfragende Mischung aus Geschehenem und Erfundenem, gar aus Wahrheit und Lüge handelt. Indem der *Discours* den Lesenden diese ganze Palette von Deutungsmustern anbietet, ist er in Wolfgang Isers Sinne hochgradig fiktional.

[19] Bayle, Pierre: Projet et fragmens d'un dictionnaire critique. Rotterdam 1692; Bayle, Pierre: Dictionnaire historique et critique. Rotterdam 1697, S. 1. Die Kenntnisse von Projet und Dictionnaire verdanke ich Martin Rüesch.

[20] „Ich habe meinen Discours in Form eines halben Drama vorgestellt, so er ihme nicht wolle miszfallen lassen, um zuverhüten, dasz niemand die Explication mache, als verwurffe ich dise Schreib-Ard gänzlich." (Heidegger: Mythoscopia Romantica, Vorbericht).

Diese rezeptionsästhetische Bestimmung des Fiktionspotentials der *Mythoscopia* ist nicht nur der Heideggerschen Argumentation näher, sie eignet sich allgemein besser für eine historisch differenzierende Bestimmung des Fiktionalitätsgrades eines Textes, weil sie nicht von einer absoluten ästhetischen Norm ausgeht, sondern sich für die Möglichkeiten der Lektüre interessiert. Eine solche Herangehensweise begreift Fiktion als Vorstellungstätigkeit beim Lesen (und Schreiben) und misst entsprechend die Fiktionalität eines Textes an der Variationsbreite der Vorstellungen, die er zulässt.[21]

Forschungsgeschichte

Die Vorteile der Rezeptionsästhetik für dieses Thema hat bereits Stefan Trappen erkannt, jedoch – wie Wolfgang Iser – trotzdem an einem an der Moderne orientierten Begriff von autonomer Dichtung und einem evolutionistischen Bild der Literaturgeschichte festgehalten.[22]
Im Umgang mit Heideggers Text zeigt sich darüber hinaus, wie die Literaturwissenschaft *selbst* Wahrheit konstruiert: Wenn die ältere Forschung die Verwendung eines theologischen Paradigmas als Unverständnis für die Fiktion interpretierte, dann konstruierte sie die Wahrheit und Richtigkeit ihres Fiktionsverständnisses in ebendieser Absetzung von einem Traktat aus vergangener Zeit. Literaturwissenschafter, die Fiktion als Kennzeichen der „Autonomie" und „Eigenwirklichkeit der Literatur" auffassten, konstruierten diesen Begriff dadurch, dass sie nach seiner Erfindung suchten.[23] Sie übersahen dabei mehrheitlich, dass Lüge in der *Mythoscopia* nicht die fehlende Übereinstimmung mit natürlichen Phänomenen meint, sondern in erster Linie Aussagen, die dem christlichen Heil abträglich sind. Nicht sosehr das Leugnen der Welt wird kritisiert, sondern die Verhinderung der Gotteserkenntnis.[24]

[21] Vgl. Iser, Wolfgang: Die Appellstruktur der Texte. In: Warning, Rainer (Hg.): Rezeptionsästhetik. München 1994, S. 248f. Zur Übertragung von Isers Konzept auf nicht-literarische Texte vgl. Kundert, Ursula: Stichwort und Figur. Das Sachregister als Modell fiktionaler Normativität im Barock. In: Schwarz, Alexander; Abplanalp Luscher, Laure (Hg.): Textallianzen am Schnittpunkt der germanistischen Disziplinen. Bern 2001, S. 303-316.

[22] Trappen: Fiktionsvorstellungen, S. 138, 150.

[23] Kleinschmidt, Erich: Die Wirklichkeit der Literatur. Fiktionalitätsbewusstsein und das Problem der ästhetischen Realität von Dichtung in der Frühen Neuzeit. In: DVjs 56 (1982), S. 190, 196f. Ähnlich auch Trappen, der Fiktionalität definiert als Umgang mit Texten, der die Annahme eines autonomen Dritten jenseits von Wahrheit und Lüge erkennen lässt, und in seiner Analyse zum Resultat kommt, „dass es eine zeitliche Grenze gibt, bis zu der Fiktionalität unbekannt war", und sie in einem besonders tiefen „Epocheneinschnitt" „zwischen dem Barock und der Aufklärung" lokalisiert (Trappen: Fiktionsvorstellungen, S. 138f., 150). McCarthy dient Heidegger bloß als düstere Hintergrundsfarbe, um einen Christian Thomasius umso heller erscheinen zu lassen (McCarthy, John A.: The Gallant Novel and the German Enlightenment (1670-1750). In: DVjs 59 (1985), S. 69).

[24] Vgl. im gleichen Sinne Vosskamp: Romantheorie, S. 123, 125f.

Hingegen kommt die *Mythoscopia* dadurch, dass sie sich der Perspektive der Lesenden annimmt, erstaunlicherweise zu ähnlichen Problematisierungen des Verhältnisses von Fakten und Fiktionen wie Theorien und Analysen nach dem *linguistic turn*. Beide richten das Augenmerk darauf, in welchen erzählerischen oder argumentativen Mustern (Heils-)Tatsachen zu sozial wirksamer Wahrheit gemacht werden können.[25] Sie sind sich darin deshalb so nahe, weil beide Konzepte darauf angewiesen sind, dass Lesende sich um das Verstehen bemühen, weil im einen Fall das Sinn stiftende Objekt nicht anders ‚wahr'-nehmbar und im anderen Fall außerhalb einer verstehenden Gemeinschaft gar nicht vorhanden ist.

Der Verzicht darauf, eine heutige Fiktionsdefinition als absolut und überlegen zu setzen bei der Betrachtung dieser poetologischen Schrift aus dem 17. Jahrhundert, ermöglicht es, neben den Unterschieden auch ähnliche Perspektiven auf das Problem von Fakten und Fiktionen zu sehen: Die Frage, inwieweit der Autor Verantwortung übernehmen muss, führt Esther Kilchmann am Fall von Wilkomirskis vermeintlicher Autobiografie vor;[26] Heidegger verwendet zur Darstellung dieses Problems das Konzept des Redners als *vir bonus* und die Gattungspoetik. Die Frage nach der Konstruktion und Destruktion der Wahrheit im Diskurs beschäftigt sowohl Heidegger als auch Richard Evans; jener formuliert sie unter anderem als Verwirrungen durch den Teufel; dieser am Beispiel von Holokaust-Leugnern.[27] Die Frage, inwieweit sich anschauliche, erzählerische Vermittlung und die Vermittlung von Wahrem oder Geschehenem vertragen, diskutieren wir unter dem Stichwort von wissenschaftlichen *narratives*,[28] Gotthard Heidegger hingegen im Paradigma der Integumentum-Theorie und der Gattungspoetik.

Literatur

Aristoteles: Peri Poietikes. Poetik. Hg. v. Manfred Fuhrmann. Stuttgart 1982.
Bayle, Pierre: Dictionnaire historique et critique. Rotterdam 1697.
Ders.: Projet et fragmens d'un dictionnaire critique Rotterdam. Rotterdam 1692.
Braunschweig-Lüneburg, Anton Ulrich Herzog von und Sibylla Ursula Prinzessin von: Die durchleuchtige Syrerinn Aramena. Der erste Teil. Bern et al. 1975.
Camerarius, Joachim: Symbolorum Et Emblematum Ex Re Herbaria Desumtorum Centuria Una. [Nürnberg] 1590.
Charpentier, François: Libre de l'excellence de la langue française. Paris 1683 (http://gallica. bnf.fr/scripts/ ConsultationTout.exe?E=0&O=N050494, 29.8.2003).

[25] Vgl. Ginzburg, Carlo: Noch einmal: Aristoteles und die Geschichte. In: Ders. (Hg.): Die Wahrheit der Geschichte. Rhetorik und Beweis. Berlin 2001, S. 47-62, hier S. 59.
[26] In diesem Band.
[27] Vgl. Evans, Richard J.: Der Geschichtsfälscher. Holocaust und historische Wahrheit im David-Irving-Prozess. Frankfurt/Main 2002.
[28] Vgl. etwa White, Hayden: Metahistory. Die historische Einbildungskraft im 19. Jahrhundert in Europa. Frankfurt/Main 1994, S. 10.

Camerarius, Joachim: Symbolorum Et Emblematum Ex Re Herbaria Desumtorum Centuria Una. [Nürnberg] 1590.
Charpentier, François: Libre de l'excellence de la langue française. Paris 1683 (http://gallica.bnf.fr/scripts/ ConsultationTout.exe?E=0&O=N050494, 29.8.2003).
Chartier, Roger: The Order of Books. Readers, Authors, and Libraries in Europe between the Fourteenth and Eighteenth Centuries. Cambridge 1994.
Cicero, Marcus Tullius: De oratore. Über den Redner. Hg. v. Harald Merklin. Stuttgart 1997.
Cotelerius, Jean Bapt.: Ecclesiae graecae monumenta. Paris 1686.
Evans, Richard J.: Der Geschichtsfälscher. Holocaust und historische Wahrheit im David-Irving-Prozess. Frankfurt/Main 2002.
Ginzburg, Carlo: Noch einmal: Aristoteles und die Geschichte. In: Ders. (Hg.): Die Wahrheit der Geschichte. Rhetorik und Beweis. Berlin 2001, S. 47-62.
Happel, Eberhard Werner: Der insulanische Mandorell: Ist eine geographische historische und politische Beschreibung allen und jeder Insulen auff dem gantzen Erd-Boden, vorgestellet in einer ... Liebes- und Heldengeschichte. Hamburg et al. 1682.
Heidegger, Gotthard: Mythoscopia Romantica: oder Discours Von den so benanten Romans. Bad Homburg et al. 1964.
Horn, Ewald: Die Disputationen und Promotionen an den deutschen Universitäten vornehmlich seit dem 16. Jahrhundert. Leipzig 1893.
Hoyt, Giles R.: Rezeption des Barockromans in der frühen Aufklärung. In: Garber, Klaus (Hg.): Europäische Barock-Rezeption. Teil 1. Wiesbaden 1991, S. 351-364.
Huet, Pierre Daniel: Traitté de l'Origine des Romans. In: Pioche de La Vergne comtesse de La Fayette (erm. aus Ps. M. de Segrais), Marie-Madeleine: Zayde, Histoire Espagnole. Paris 1671 (http://gallica.bnf.fr/scripts/ConsultationTout.exe?E=0&O=N057594, 29.8.2003), S. 5-67.
Iser, Wolfgang: Die Appellstruktur der Texte. In: Warning, Rainer (Hg.): Rezeptionsästhetik. München 1994, S. 228-252.
Kleihues, Alexandra: Der Dialog als Form. Analysen zu Shaftesbury, Diderot, Madame d'Épinay und Voltaire. Würzburg 2002.
Kleinschmidt, Erich: Die Wirklichkeit der Literatur. Fiktionalitätsbewusstsein und das Problem der ästhetischen Realität von Dichtung in der Frühen Neuzeit. In: DVjs 56 (1982), S. 174-197.
Kundert, Ursula: Stichwort und Figur. Das Sachregister als Modell fiktionaler Normativität im Barock. In: Schwarz, Alexander; Abplanalp Luscher, Laure (Hg.): Textallianzen am Schnittpunkt der germanistischen Disziplinen, Bern 2001, S. 303-316.
Lejeune, Philippe: Der autobiographische Pakt. Frankfurt/Main 1994.
McCarthy, John A.: The Gallant Novel and the German Enlightenment (1670-1750). In: DVjs 59 (1985), S. 47-78.
Rist, Johann: Sämtliche Werke. Bd. 5: Die Alleredelste Belustigung. Hg. v. Eberhard Mannack. Berlin et al. 1974, S. 183-411.
Schäfer, Walter Ernst: Der Streit um das Drama in der reformierten Schweiz des 17. Jahrhunderts. In: Simpliciana 20 (1998), S. 123-136.
Stempfer, René: Roman baroque et clergé réformé. La „Mythoscopia Romantica" de Gotthard Heidegger 1698. Bern et al. 1985.
Trappen, Stefan: Fiktionsvorstellungen der Frühen Neuzeit. Über den Gegensatz zwischen „fabula" und „historia" und seine Bedeutung für die Poetik. In: Simpliciana 20 (1998), S. 137-163.
Vosskamp, Wilhelm: Romantheorie in Deutschland. Von Martin Opitz bis Friedrich von Blanckenburg. Stuttgart 1973.
White, Hayden: Metahistory. Die historische Einbildungskraft im 19. Jahrhundert in Europa. Frankfurt/Main 1994, S. 10.

II Literatur und Wahrheit

Jörg Vollmer (Berlin)

Kampf um das wahre Kriegserlebnis

Kriegsliteratur in der Weimarer Republik zwischen Autobiografie und Fiktion

Als der Erste Weltkrieg 1918 zu Ende war, begann der Kampf um seine Ausdeutung. Zum Leitmedium dieser Auseinandersetzung wurde im Verlauf der Zwanzigerjahre die Literatur. Wer immer mehrere in dieser Zeit publizierte Titel in die Hand nimmt, wird bald feststellen, dass dem individuellen ‚Kriegserlebnis' zwar ein enormer Stellenwert zukommt, aber die Schilderung dieses Erlebnisses nicht an das tradierte Genre der Autobiografie gebunden ist. Wo für die Autobiografie konstatiert werden kann, dass sie sich „outside both fiction and history"[1] befindet, so kann dies auch für eine Reihe weiterer Genres wie den historischen Roman postuliert werden, die mit dem Bezug auf ein vergangenes Ereignis und Techniken der Dokumentation wie beispielsweise der Integration von Fotodokumenten und Karten arbeiten, hervorgehoben werden. Für den Literaturwissenschaftler stellt sich grundsätzlich das Problem, dass es an Mitteln fehlt, um auf der Textebene faktische und fiktionale Anteile zu bezeichnen, voneinander zu unterscheiden und ihre Verquickung zu erklären; der Historiker stößt auf das Problem der Überprüfbarkeit von als ‚authentisch' deklarierten Erlebnissen. Darüber hinaus gewinnt die Frage nach ‚Fakten und Fiktionen' weitere Brisanz, wenn nicht nur literaturinterne Faktoren, sondern auch literaturexterne in die Analyse miteinbezogen werden. Damit sind die Kriegserfahrung der Autoren, symbolisches Kapital, das im literarischen Feld oder anderswo erworben wurde, Vermarktungsstrategien, die Aporien von Erinnerung und Gedächtnis sowie Rezeptionsgewohnheiten gemeint.

Im Folgenden wird deutlich werden, dass das häufige Abweichen von den Genrekonventionen der Autobiografie in der Kriegsliteratur der Weimarer Republik – mithin auch die Erzeugung von Hybridformen – strukturiert ist durch binäre Oppositionen, die sich nicht allein auf der Ebene der literarischen Genres finden, sondern umfassend in den Blick genommen werden müssen. Diese Oppositionen werden gebildet durch die Gegensatzpaare ‚authentische' Erinnerung vs. imaginiertes ‚Erlebnis', Individualität vs. Repräsentativität, durch die Illusion von ‚Unmittelbarkeit' in der Fiktion vs. zeitlicher Abstand zum Ereignis, hohes Ansehen von Kriegshelden vs. geringes Sozialprestige unbekannter Autoren, Kriegserfahrung vs. literarische Versiertheit usw.

Ebenso wird plastisch werden, dass die komplexen Vorgänge, die auch die variantenreichen Kombinationen von fiktionaler und faktischer Erzählhaltung erzeugen, als ein gesellschaftlicher Kampf um eine ‚Wahrheit' des Kriegs-

[1] Gilmore, Leigh: The Mark of Autobiography. Postmodernism, Autobiography, and Genre. In: Ashley, Kathleen; Gilmore, Leigh; Peters, Gerald (Hg.): Autobiography & Postmodernism. Amherst 1994, S. 3-18, hier S. 6.

erlebnisses interpretiert werden können. Mit Pierre Bourdieu lässt sich grundsätzlich festhalten, „dass die Wahrheit etwas ist, um das gekämpft wird", und dass es bei diesen Kämpfen „um die Durchsetzung der legitimen Prinzipien der Wahrnehmung und Gliederung der natürlichen wie der sozialen Welt geht."[2] Hinsichtlich der Kriegsliteratur in der Weimarer Republik wird diese Hypothese bestätigt durch die Insistenz zahlreicher Titel auf einer tatsachengetreuen Wiedergabe – hier wird die ‚Wahrheit' eines Textes in der Sicht der Zeit an der Faktizität des Erzählten bemessen – sowie durch viele zeitgenössische Rezensionen, die einzelne Werke als ‚wahre Darstellung'[3] bezeichnen. Der explizite oder implizite Appell an eine ‚Wahrheit' des Kriegserlebnisses zeugt von dem Versuch, eine unhintergehbare Position einzunehmen; auf diese Art und Weise wird der „Anspruch auf jene Gewinne und Vorteile [erhoben], die dem sich bieten, der einen absoluten, nicht relativierbaren Standpunkt einnimmt."[4]

Dass die Analyse des vorliegenden Beitrags ausschließlich auf Texte fokussiert, die autobiografische Bezüge in der einen oder anderen Weise variieren, geschieht ausschließlich aus Platzgründen. Auch für historiografische Werke, die sich auf den Ersten Weltkrieg beziehen, sowie für als Fiktionen gekennzeichnete Bücher (wie Romane und Novellen) kann festgehalten werden, dass Anleihen bei den Erzähltechniken fiktionaler respektive historiografischer Texte gemacht werden.[5] Gleichwohl kann die Leitthese an dem gewählten Untersuchungsmaterial exemplifiziert werden, wird doch für die Schilderung ‚authentischer Erlebnisse' und die Formulierung von Erfahrungswissen ja generell in Anspruch genommen, dass es dabei um die Produktion von Wahrheit gehe.[6]

[2] Bourdieu, Pierre: Der doppelte Bruch. In: Ders.: Praktische Vernunft. Zur Theorie des Handelns. Frankfurt/Main 1998, S. 83-96, hier S. 84.

[3] Beispielsweise wurde durch einen Rezensenten den Romanen die Möglichkeit zugeschrieben, „Gestalten, die wahrer sind als alle Wirklichkeit", zu entwerfen. Zur Debatte der zeitgenössischen Literaturkritik um die ‚wahre' bzw. ‚wirklichkeitsgetreue' Darstellung zuerst Gollbach, Michael: Die Wiederkehr des Weltkrieges in der Literatur. Zu den Frontromanen der späten Zwanziger Jahre. Kronberg/Taunus 1978, S. 284-288, hier S. 288. Maßgebend ist jedoch die Analyse von Prangel, Matthias: Das Geschäft mit der Wahrheit. Zu einer zentralen Kategorie der Rezeption von Kriegsromanen in der Weimarer Republik. In: Hoogeveen, Jos; Würzner, Hans (Hg.): Ideologie und Literatur(wissenschaft). Amsterdam 1986, S. 47-78.

[4] Bourdieu, Pierre: Der Kampf um die symbolische Ordnung. Pierre Bourdieu im Gespräch mit Axel Honneth, Hermann Kocyba und Bernd Schwibs. In: Ästhetik und Kommunikation 16, Heft 61/62 (1986), S. 150-180, hier S. 160.

[5] Ausführlich werden diese Vorgänge diskutiert in meiner noch unpublizierten Dissertation: Vollmer, Jörg: Imaginäre Schlachtfelder. Kriegsliteratur in der Weimarer Republik. Eine literatursoziologische Untersuchung. Berlin: Freie Universität Berlin, Phil. Diss. [masch.] 2003, S. 31-49.

[6] Leigh Gilmore formuliert diese Erkenntnis so: „autobiography draws its social authority from its relation to culturally dominant discourses of truth-telling". Gilmore: Mark, S. 9.

Die autobiografischen Erzählungen dominieren – gemessen an den Auflagenzahlen – zu Anfang der Zwanzigerjahre in der Kriegsliteratur der Weimarer Republik, d.h. es werden hauptsächlich Erlebnisberichte und Kriegserinnerungen meist führender Offiziere oder Generäle publiziert. Die Deutungseliten werden also von in der Militärhierarchie hochrangigen, oft sehr bekannten Kriegsteilnehmern gestellt und es kommt zunächst noch nicht zu einem Abgehen von den Genrekonventionen.[7] Der hohe Stellenwert der Autobiografik unterstreicht die Bedeutung der Kriegserfahrung der Autoren für die Publikation: Kriegsteilnahme erschien als Garant eines Zugangs zu exklusivem Wissen, das nunmehr der Allgemeinheit zugänglich gemacht wurde. Ab Mitte der Zwanzigerjahre kommt es dann zu einem Abweichen von den eingeführten Techniken autobiografischer Glaubwürdigkeitserzeugung, d.h. die Beziehung zwischen Autor, Erzähler und Hauptperson wird in vielfältiger Weise neu gestaltet. Dabei sind vier Richtungen von Variationsbildungen festzustellen, die insbesondere 1928-1930 gehäuft zum Einsatz kommen:

1. Die autobiografische Erzählung wird in Hinsicht auf eine Allgemeingültigkeit bzw. Repräsentativität individuellen Erlebens geformt und dabei mit fiktionalen Elementen angereichert, beispielsweise durch die Verwendung zeitgenössischer Geschichtsmythen oder von Leitmetaphern.
2. Ab 1926 werden Fiktionen von Tagebüchern und Autobiografien präsentiert, in denen das Verhältnis zur Kriegserfahrung des Autors uneindeutig bleibt.
3. Ab 1928 werden dann mehrere Selbstbiografien als Fremdbiografien gestaltet, d.h. der Autor erzählt von sich selbst in der dritten Person, wobei der Protagonist nicht namensgleich mit dem Autoren ist, dieser aber in den Rahmentexten darauf besteht, dass der Protagonist sein Alter ego sei und die Erzählung seine persönlichen Erfahrungen wiedergebe.
4. Ab 1930 wird in einer gegenläufigen Bewegung versucht, den authentifizierenden Gestus autobiografischen Erzählens wieder zu affirmieren. Den Abschluss wird ein Ausblick auf ein Genre bilden, das sich erst im Dritten Reich ausgebildet zu haben scheint, nämlich den ‚Tatsachenroman'.[8]

Insgesamt lässt sich aus den beschriebenen Entwicklungsrichtungen ableiten, dass die Autobiografie gegen Ende der Zwanzigerjahre als Genre verbraucht zu sein scheint und ihre Mittel ausgereizt sind. Während die unter Punkt 1 und 4 angeführten Strategien Versuche darstellen, die Konventionen autobiografischen Erzählens auszudifferenzieren, ihren Möglichkeitsraum zu erweitern bzw. hö-

[7] Beispiele hierfür sind: Hindenburg, Paul von: Aus meinem Leben. Leipzig 1920 (170.000 Exemplare). Lettow-Vorbeck, Paul von: Heia Safari. Deutschlands Kampf in Ostafrika. Leipzig 1920 (151.000 Exemplare). Lettow-Vorbeck, Paul von: Meine Erinnerungen aus Ostafrika. Leipzig 1920 (68.000 Exemplare). Daneben wurden besonders die autobiografischen Abenteuererzählungen aus dem Krieg rezipiert: Luckner, Felix Graf von: Seeteufel. Abenteuer aus meinem Leben. Leipzig 1921 (392.000 Exemplare). Volck, Herbert: Die Wölfe. 33000 Kilometer Kriegsabenteuer in Asien. Berlin 1918 (161.000 Exemplare). Nerger, Karl August: S.M.S. Wolf. Berlin 1918 (100.000 Exemplare).

[8] Mit dieser Bezeichnung wurden mehrere nach 1933 erschienene Kriegsbücher belegt; vgl. Oehlke, Waldemar: Deutsche Literatur der Gegenwart. Berlin 1942, S. 155, 285, 448.

here Komplexität anzustreben und zugleich ihren Status zu bekräftigen, überschreiten die unter 2 und 3 angesprochenen Texte die Konventionen der Glaubwürdigkeitserzeugung, nutzen die Vorteile des gewonnenen Fiktionsraums und legen so den Illusionscharakter der Erzählung bloß.[9]

Zu Variation 1: Die Ausweitung der Autobiografie in Richtung Repräsentativität soll an nur einem Beispiel vorgeführt werden. Schon mit der ersten Publikation seines Tagebuchs versucht Ernst Jünger 1920, seinen Erfahrungen im Weltkrieg eine allgemeingültige Form zu geben. Dieses Anliegen erreicht er durch die Beschreibung des Krieges als einer Schule der Männlichkeit, deren Lehrsätze in den zahlreichen Hyperbeln des Textes formuliert werden. Jünger nutzt hier die dokumentarische Funktion seines Textes, um subjektive ‚Wahrheiten' zu objektivieren:

> Gleichviel, der Offizier darf sich unter keinen Umständen in der Gefahr von der Mannschaft trennen. Die Gefahr ist der vornehmste Augenblick seines Berufes, da gilt es, gesteigerte Männlichkeit zu beweisen. Ehre und Ritterlichkeit erheben ihn zum Herrn der Stunde. Was ist erhabener, als hundert Männern voranzuschreiten in den Tod?[10]

[9] Nach Paul Ricœur, der sich hier auf den Roman des 19. Jahrhunderts bezieht, wird sich so „die Kunst der Fiktion als Illusionskunst bewußt. Das Bewußtsein des Künstlichen untergräbt fortan von innen her die realistische Motivation, bis es sich gegen sie wendet und sie zerstört. [...] zu Anfang war die Konvention durch die Darstellungsabsicht motiviert. Am Ende des Weges ist es das Illusionsbewußtsein, das die Konvention untergräbt und den Versuch motiviert, sich von jedem Paradigma zu befreien." Ricœur, Paul: Zeit und Erzählung. 3 Bde. München 1988-1991, Bd. 2, S. 25.

[10] Jünger, Ernst: In Stahlgewittern. Aus dem Tagebuch eines Stoßtruppführers. Leisnig 1920, S. 14f. In sämtlichen Zitaten aus Primärtexten wurde die Orthografie des Originals beibehalten. In der Erstausgabe von Jüngers Werk finden sich noch lokalpatriotische Varianten solcher Lehrsätze: „In der ganzen Armee wird man keinen Mann finden, der so verläßlich, einfach und ohne Phrase seine Pflicht tut, wie der Niedersachse. Wenn es galt zu zeigen: hier steht ein Mann und wenn es sein muß, fällt er hier, war jeder bis zum letzten zur Stelle." (45) Im Vorwort zur fünften Auflage der *Stahlgewitter* von 1924 wird dann die Aufgabe formuliert, „die Tat des Frontsoldaten darzustellen als einen Brennpunkt, der Kräfte sammelt und Wirkungen von sich stößt", und dabei auf die Repräsentativität der Kriegserfahrung Jüngers sowie seine Sprachrohrfunktion verwiesen: „Von diesem Erlebnis wird jeder Frontsoldat sagen können, daß es in gewissem Sinne auch das seine ist. Nicht jedem freilich war es in solchem Umfange vergönnt". Jünger, Ernst: In Stahlgewittern. Aus dem Tagebuch eines Stoßtruppführers. Berlin 1924, Vorwort zur 5. Auflage, S. XIII. In einer nachfolgenden Publikation unterstreicht Jünger das Vorhaben erneut, indem er betont, er wolle das *Wäldchen 125*, jenen Ort, der Schauplatz eines Ausschnittes von Jüngers Kriegserlebnis ist, „zum Angelpunkt einer Betrachtung [...] machen, die über den Einzelfall ins Allgemeine greifen will." Seiner Ansicht nach ist es gerade die Kriegserfahrung, die zur Ausdeutung des ‚Erlebnisses' privilegiert; darüber hinaus dient die Niederlage zu einer Wendung dieser Erfahrung ins Heroische: „Und darüber hinaus den äußeren Erfolg, den erhofften und wohlverdienten Lohn in einem nie geahnten Schiffbruch versinken zu sehen, das ist die schwerste Probe, die einem Volke wie jedem Einzelnen, der sich wirklich und innerlich dem Ganzen verbunden fühlt, auferlegt werden kann. Wer daran nicht zugrunde geht, der beweist, daß er zur Herrschaft

Auch mit dem Neologismus der *Stahlgewitter*, der auf die reinigende Wirkung von Gewittern anspielt, transzendiert Jünger den Bereich individuellen Erlebens. Letztlich wird mit dieser Leitmetapher der Krieg als Produktionsinstanz gezeichnet, die in einem Prozess der Auslese einen Kriegertypus, nämlich den ‚stahlharten Frontsoldaten' hervorbringt. Die Verwendung einer Metapher erschließt Interpretationsmöglichkeiten, die dem Rekurs auf eine vorgängige Kriegserfahrung verwehrt sind; darüber hinaus enthält die Leitmetapher das Angebot einer Sinndeutung, die über das unmittelbare Kriegserlebnis hinausgeht und eine Orientierung für die Zukunft bietet.

Zu Variation 2, d.h. den Fiktionen von Autobiografien: Das älteste im Untersuchungskorpus aufgefundene Beispiel bildet hier das 1926 publizierte Buch *Der feurige Weg* von Franz Schauwecker. Der Text ist in zwei Teile gegliedert; Teil I mit dem Titel *Erlebnis* wird aus der Perspektive eines Ich-Erzählers wiedergegeben, wobei der Leser im Unklaren darüber belassen wird, ob dies Schauweckers autobiografische Erlebnisse sind oder ob hier ein fiktiver Ich-Erzähler am Werk ist. Erst die Anwesenheit eines zweiten, essayistischen Teils (*Ergebnis*) legt es nahe, dass der Gesamttext eine Fiktion ist.[11] In Max Jungnickels Erzählung von der Ostfront mit dem Titel *Brennende Sense*, das den Krieg als Katastrophe schildert und den allmählichen psychischen Niedergang des Ich-Erzählers beschreibt, wird durch die Beifügung des Wortes „Roman" auf dem Deckblatt sowie die Zentralmetapher der Sense samt ihren Apokalypse-Konnotationen angezeigt, dass es sich um eine Fiktion handelt.[12]

und zur Macht geboren ist." Alle drei Zitate aus: Jünger, Ernst: Das Wäldchen 125. Eine Chronik aus den Grabenkämpfen 1918. Berlin 1925, Vorwort, S. XI, VIII, IX.

[11] Schauwecker, Franz: Der feurige Weg. Leipzig 1926. Einige Textstellen verweisen allerdings bereits auf die Hervorhebung eines fiktiven ‚Erlebnisses' gegenüber der dokumentarischen Funktion; beispielsweise heißt es: „Und da blüht uns schon des Todes brennende Blume zwischen den Fingern, hellrosig zwischen Hemd und Haut uns entgegenquellend aus dem fruchtbaren Boden des Fleisches, feucht und naß. [...] und mit einem Male schlaff im Gesicht, plötzlich um zehn Jahre gealtert mit den Falten des Leidens um Mund und Augen und eingesunkenem Fleisch, während das Blut quillt, rosig und schaumig, denn es sprudelt aus der Lunge, perlend von Sauerstoff, dem Hauche des Lebens .. es ist der Quell des Lebens selbst, der hier sprudelt. Der Tod, dieser Kannibale, zapft sich eine Flasche Sekt ab." (139f.) Zuvor war bereits eine Vision wiedergegeben worden: „nein, unsre Germania, meine ich, [...] da geht sie vorüber, langsam und schwer, denn ihr Leib ist gewölbt, ihre erdenen Hüften sind wie Kuppeln, ihre Brüste aus Fels strotzen von Kraft und Gesundheit, und sie hat die Hände oben über dem hohen Leib gefaltet und den Blick gesenkt wie die alten deutschen Marienbilder aus Holz und Sandstein, denn sie ist schwanger, ja, sie geht trächtig mit Zukunft und Schicksal, sie ist kostbarer als alles Gold und Geschmeide der Welt .. ja, ja .. da geht unsre Mutter, ach unsre Mutter." (127f.)

[12] Jungnickel, Max: Brennende Sense. Roman. Bad Pyrmont 1928. Die Darstellung eines mentalen Burn-outs des Protagonisten, das die Analogie zur Leitmetapher bildet, lässt sich z.B. am Gefühl des Allein-gelassen-Seins ablesen: „Was sind wir noch? Wir Zerrissenen und Frierenden? Verlassen haben sie uns alle! Nur dieses Land hier hat uns nicht verlassen. Die Straße dieses Landes läuft mit uns. Die Straße wandert mit uns in das Schicksal hinein." (241) „Alle haben sie uns verlassen. Auch Gott. Er hat uns verflucht." (243)

Die Publikation von Remarques *Im Westen nichts Neues* markiert 1929 dann eine Verschiebung des Wahrscheinlichkeitsarguments von dem konventionellen Begriff einer ‚authentischen' Erfahrung hin zu einer „fiktiven Erfahrung",[13] d.h. zu einer ‚Wahrheit' der Fiktion. So liegt die spezifische Bedeutung von *Im Westen nichts Neues* in einer Ausdeutung des Kriegserlebnisses vor dem Hintergrund der Erfahrungen der Weimarer Republik, wie die vorangestellte Widmung unterstreicht: „Dieses Buch [...] soll nur den Versuch machen, über eine Generation zu berichten, die vom Kriege zerstört wurde – auch wenn sie seinen Granaten entkam."[14] Zugleich verdeutlicht der Bestseller, dass auch ein bis dahin völlig unbekannter Autor wie Remarque, der noch dazu im Krieg selbst kein symbolisches Kapital erworben hatte (Ernst Jünger z.B. war mit dem höchsten Orden des Kaiserreiches, dem Pour le Mérite, ausgezeichnet worden), eine enorme Resonanz beim Publikum erreichen konnte.

Der Erfolg von *Im Westen nichts Neues* erklärt sich insbesondere aus einer für diese Zeit singulären Vermarktungsstrategie. Der wichtigste Punkt dabei ist, dass Remarque zwar eine Ich-Erzählung präsentiert, die durch den Namen des Protagonisten Paul Bäumer und durch dessen Tod am Ende der Erzählung klar als Fiktion gekennzeichnet ist, aber die Verlagswerbung des Hauses Ullstein wies den Text als ‚authentischen' Bericht des einfachen Soldaten Remarque aus. Die Ankündigung des Vorabdrucks von *Im Westen nichts Neues* in der Vossischen Zeitung lautet folgendermaßen:

Erich Maria Remarque, kein Schriftsteller von Beruf, ein junger Mensch in den ersten Dreißigern, hat zugegriffen, hat plötzlich vor einigen Monaten den Drang und Zwang empfunden, das in Worte zu fassen, zu gestalten und innerlich zu überwinden, was ihm und

[13] „Der auf den ersten Blick paradoxe Ausdruck der fiktiven Erfahrung hat keine andere Funktion, als einen Entwurf des Werkes zu bezeichnen, der sich mit der gewöhnlichen Handlungserfahrung überschneiden kann: gewiß handelt es sich um eine Erfahrung, doch ist sie fiktiv, denn sie wird nur durch das Werk entworfen." Ricœur: Zeit, Bd. 2, S. 171.

[14] Remarque, Erich Maria: Im Westen nichts Neues. Berlin 1929, Widmung, S. 5. Beispiele für eine Ästhetik des Grauens: „Wir haben alles Gefühl füreinander verloren, wir kennen uns kaum noch, wenn das Bild des andern in unseren gejagten Blick fällt. Wir sind gefühllose Tote, die durch einen Trick, einen gefährlichen Zauber noch laufen und töten können." (119) „Einem andern wird der Unterleib mit den Beinen abgerissen. Er lehnt tot auf der Brust im Graben, sein Gesicht ist zitronengelb, zwischen dem Vollbart glimmt noch die Zigarette. Sie glimmt, bis sie auf den Lippen verzischt." (131) Der junge Ersatz wird folgendermaßen beschrieben: „Ihre toten, flaumigen, spitzen Gesichter haben die entsetzliche Ausdruckslosigkeit gestorbener Kinder." (133) „Wir sehen Menschen leben, denen der Schädel fehlt; wir sehen Soldaten laufen, denen beide Füße weggefetzt sind; sie stolpern auf den splitternden Stümpfen bis zum nächsten Loch; ein Gefreiter kriecht zwei Kilometer weit auf den Händen und schleppt die zerschmetterten Knie hinter sich her; ein anderer geht zur Verbandsstelle, und über seine festhaltenden Hände quellen die Därme; wir sehen Leute ohne Mund, ohne Unterkiefer, ohne Gesicht; wir finden jemand, der mit den Zähnen zwei Stunden die Schlagader seines Armes klemmt, um nicht zu verbluten, die Sonne geht auf, die Nacht kommt, die Granaten pfeifen, das Leben ist zu Ende." (137f.)

seinen Schulkameraden, einer ganzen Klasse von jungen, lebenshungrigen Menschen, von denen keiner wiederkehrte, geschehen war.[15]

Die hohe Akzeptanz, die Remarques Bestseller in der Öffentlichkeit fand, und die Effektivität der Darstellung mit ihrer Episodenstruktur, der szenischen Erzählweise, dem Wechsel zwischen „ich" und „wir", dem emotionalen Stil und der Verwendung einer Ästhetik des Grauens, kurz, die spezifische Literarizität des Textes tragen dazu bei, dass das bislang noch weitgehend gültige Authentizitätsparadigma zehn Jahre nach Kriegsende erodiert.[16] Nach der Publikation des Werks setzt ein Kriegsliteraturboom ein, der die Kommunikation über den Krieg via Literatur beschleunigt und mit ihr auch das Vergessen.[17] Zur dritten Variation: Zeitgleich mit den soeben angesprochenen Fiktionen von Autobiografien erscheinen mehrere Fiktionserzählungen, die mit der biografischen Kriegserfahrung des Autors gekoppelt sind. So erscheint 1928 das Buch *Krieg* von Ludwig Renn. „Ludwig Renn" aber ist das Pseudonym des sächsischen Adligen Friedrich Vieth von der Golßenau, ein überzeugter Kommunist seit dem Beginn der Zwanzigerjahre. Die Verwendung des Pseudonyms wirkt sich auch auf die Darstellung aus. Während Golßenau im gesamten

[15] Ankündigung des Vorabdrucks von *Im Westen nichts Neues* in der Vossischen Zeitung vom 8. November 1928. Zit. n. Schneider, Thomas F.: „Es ist ein Buch ohne Tendenz" – *Im Westen nichts Neues*: Autor- und Textsysteme im Rahmen eines Konstitutions- und Wirkungsmodells für Literatur. In: Krieg und Literatur / War and Literature 1/1 (1989), S. 23-39, hier S. 23. Das in der Widmung entworfene Bild von einer inneren Zerstörung greift ein Verlagsprospekt vom Mai 1929 auf: „Als sich im Herbst 1927 die verschütteten Eindrücke seiner Frontzeit ungestüm meldeten, schrieb sie sich Remarque in wenigen Wochen von der Seele. Nur um sich von ihnen zu befreien, hatte er seine Kriegserlebnisse gestaltet [...]." Zit. n. Schrader, Bärbel: Der Fall Remarque. „Im Westen nichts Neues" – Eine Dokumentation. Leipzig 1992, S. 9.

[16] Jedenfalls ist an einem Text, der sich direkt auf Remarque bezieht, ablesbar, dass jedes Buch, das mit einer ‚realistischen' Darstellungstechnik arbeitet, nach Remarque diskreditiert war. Franz Arthur Klietmanns Gegendarstellung erhebt den Anspruch, das von Remarque entworfene Wirklichkeitsbild *in der Fiktion* korrigieren zu wollen; im Vorwort heißt es zunächst: „,Im Westen wohl was Neues' hat sich die Aufgabe gestellt, der deutschen Jugend den Weltkrieg so zu zeigen, wie er in Wirklichkeit war, dem ehemaligen Frontkämpfer, dem einfachen Soldaten zu zeigen, daß nicht alles, was nach Ungerechtigkeit aussah, nun auch wirklich ungerecht war." Klietmann, Franz Arthur: Im Westen wohl was Neues. Contra Remarque. Berlin 1931, Vorwort, S. 8. Der Haupttext arbeitet dann aber nicht, wie man zunächst erwarten könnte, im Modus des faktischen Erzählens; vielmehr gehört zu den Truppen, deren Vorgesetzter der unbenannt bleibende Ich-Erzähler ist, eine wohlbekannte Figur: „Paul Bäumer, ein blaß aussehender, verlebter und mit allen Untugenden behafteter Zwanzigjähriger mit flegelhaftem Benehmen und fläzigen Ausdrücken, durch die er sich den Nymbus [sic!] eines alten Frontsoldaten zu geben glaubt." (11f.)

[17] Dieses ‚Vergessen' kann hinsichtlich der Buchproduktion als die Überlagerung und Ersetzung von eingeführten Darstellungselementen durch andere Modi verstanden werden. Insbesondere fällt auf, dass nach 1929 ausgiebige Schilderungen des Kasernenhofschliffs und der Monotonie des Krieges durch spektakulärere Szenen ausgetauscht werden.

Krieg als Offizier diente, tritt der Ich-Erzähler Renn als Rekrut in den Militärdienst ein und steigt in der Hierarchie bis zum Vizefeldwebel auf[18] – die Erzählperspektive sinkt also gegenüber Golßenaus Kriegserlebnis in der Rangfolge um einige Stufen zu einer „Perspektive von unten".[19]
Zu einer vergleichbaren Erzählkonstruktion kommt es in Alfred Heins *Eine Kompagnie Soldaten. In der Hölle von Verdun* von 1930. Im Vorwort bezeichnet der Autor den Protagonisten als sein Alter ego und appelliert an die „Wahrheit", die in diesem Text ausgesprochen werden soll; zugleich distanziert er sich von einem vergangenen Ich:

Dies Buch ist kein Roman, aber auch kein trockener Bericht von Kriegsabenteuern. Es ist auf Grund von persönlichen Erlebnissen mit allerdings bewußtem künstlerischen Willen gestaltet. Als Kompagnie-Meldeläufer machte ich im April und Mai 1916 die Verdun-Offensive bei den Höhen ‚Toter Mann' und ‚Höhe 304' mit, und in der Charakterisierung seiner entscheidenden Gestalten, im inneren Wesenskern der Ereignisse beruht das Buch auf Lebenswahrheit. [...]
Das Buch ist absichtlich nicht in der Ich-Form geschrieben. Aus drei Gründen. Erstens wollte ich mich zu dem ‚damaligen Kriegsfreiwilligen Alfred Hein' distanzieren, um mich selbst in dem wüsten Getriebe besser zu erkennen; zweitens soll es keinen ‚Helden' dieses Buches geben, der Held ist die ganze Kompagnie, eine von den vielen tausend Kompagnien, die vorn gestanden. Drittens: Nicht nur was der meine Person vertretende Meldeläufer Lutz vom Kriege denkt und fühlt, soll als das ‚allein Wahre' angesehen werden, Wynfrith, von Tislar, Hirschfeld, Agathe, sie alle haben ebenso recht.[20]

Während der Text konsequent in der Vergangenheitsform und auktorial erzählt wird, sind es insbesondere die geschilderten Empfindungen, die für die Präsenz des „allein Wahre[n]" bürgen und so den ‚Erlebnis'-Charakter hervorbringen sollen: „Da nahm Lutz den Apfel und spürte, wie instinktiv zwischen ihnen jetzt das Echte und Einzigartige, das Fronterlebnis erwachte: die Kameradschaft."[21] Bei Alfred Hein ist es wahrscheinlich, dass sich die Erzähltechnik an Remarques *Im Westen nichts Neues* orientiert.[22] Sein Verzicht auf die Ich-Erzählung kommt zwar einem Verzicht auf das Argument der ‚authentischen Erfahrung' und damit auf symbolische Gewinne und Vorteile gleich, eröffnet aber so über die

[18] Renn, Ludwig: Krieg. Frankfurt/Main 1929. Inwieweit die Zeitgenossen jeweils über die tatsächlichen Autoren informiert waren, konnte nicht eruiert werden. Zur Biografie vgl. Art. Renn, Ludwig. In: Biographisches Handbuch der deutschsprachigen Emigration nach 1933. München 1983, Bd. 2, S. 962.
[19] Ulrich, Bernd: Die Perspektive ‚von unten' und ihre Instrumentalisierung am Beispiel des Ersten Weltkrieges. In: Krieg und Literatur / War and Literature 1/2 (1989), S. 47-64.
[20] Hein, Alfred: Eine Kompagnie Soldaten. In der Hölle von Verdun. Minden/Westfalen 1930, Vorwort, S. 7.
[21] Hein: Kompagnie, S. 18.
[22] Zumindest bei Hein gibt es dazu einen unmissverständlichen Hinweis: „Endlich torkelten flüsternde Gestalten heran. [...] Die kamen aus der augenblicklich ziemlich ruhigen Gegend von Lens. Hatten Monate hinter sich mit gelegentlichen Granaten und Kugeln den Tag, so: Im Westen nichts Neues. Auf dem Anmarsch hatte das Bataillon mehr Leute verloren, als die letzten Wochen an der stillen Front." Hein: Kompagnie, S. 318.

Ausweitung des Fiktionsraumes die Möglichkeit einer Intensivierung der Darstellung.[23] Damit wird überdeutlich, dass nach Remarque der Verweis auf das Erfahrungswissen der Autoren zehn Jahre nach dem Weltkrieg so weit devalorisiert war, dass auch Publikationen, die sich vollständig als Fiktionen zu erkennen geben, Erfolgschancen bei den Rezipienten hatten. Schließlich zur letzten Variation: In einer Art ‚roll-back' wird versucht, die Autorität der Kriegserfahrung wiederherzustellen und mit ihr das autobiografische Erzählen erneut stark zu machen. Die Betonung der Unmittelbarkeit des Erlebens erfolgt dabei vermittels der Konsekration des Autors durch einen vorgeschalteten Herausgeber oder Verfasser einer Einführung, dessen symbolisches Kapital die Glaubwürdigkeit der Darstellung sichern soll. Ein gutes Beispiel findet sich im Vorwort zu Hans Zöberleins *Der Glaube an Deutschland* von 1931. Dort heißt es:

Ein einfacher Soldat, der nicht beabsichtigte, die Kriegsliteratur zu vermehren, hat sich in jahrelanger, mühevoller Arbeit neben seinem Beruf eine Last von der Seele geschrieben. Kämpfe und Schlachten stehen in historischer Treue mit Tag und Stunde, Ort und Gelände wieder auf. Nicht so, wie man vielleicht die Ereignisse heute nach Jahren erst sieht.[24]

Entgegen der Ankündigung steht dann im Haupttext nicht die Präsentation von Fakten und Dokumenten im Vordergrund, sondern die Schilderung eines individuellen ‚Erlebnisses'. Durch präsentisches Erzählen, szenische Darstellung, ein schier unglaubliches Erinnerungsvermögen des Erzählers und durch den Einsatz einer Ästhetik des Horrors kommt es dabei zu einer Durchbrechung der Wahrscheinlichkeit.[25] Gerade in der Insistenz auf einem ‚authentischen' Erfahrungsgehalt versuchen Texte wie dieser die Kluft zu

[23] Eine andere Möglichkeit der Beglaubigung von Repräsentativität wählt Werner Beumelburg für seinen Buch *Die Gruppe Bosemüller*; dieser „große Roman des Frontsoldaten" ist „[d]em Gefreiten Wammsch" gewidmet. Wie sich auf S.18 herausstellt, ist der Gefreite eine Figur des Romans, fiktiv wie alle anderen auch. Vgl. Beumelburg, Werner: Die Gruppe Bosemüller. Der große Roman des Frontsoldaten. Oldenburg 1930, Widmung, S. 5.

[24] Zöberlein, Hans: Der Glaube an Deutschland. Ein Kriegserleben von Verdun bis zum Umsturz. München 1931, Vorwort von Adolf Hitler, S. 7.

[25] Ein Beispiel für die dort aufzufindenden Horrorszenen lautet: „Und wir brüllen und schießen und werfen in dieses entsetzte, schreiende Getümmel, das vor uns her flieht in unseren überworfenen Feuerriegel der Handgranaten hinein. Flehende Hände strecken sich nach uns. ‚Drauf – drauf!' brülle ich und schieße in die entsetzte Grimasse eines zähnefletschenden Negers, der auf das Hinterleder sackt. [...] Einer von uns, der vor mir war, wirft die Arme auseinander und stürzt vornüber. / Da treibt mir die schäumende Wut das Blut vor die flimmernden Augen, vor denen brüllende Gesichter tanzen, die um Pardon schreien. ‚Nix Pardon! – Nix Pardon! – Nix Pardon!' brülle ich immer wieder und schieße jedesmal in solch eine Gestalt, packe einen bei der Gurgel, als mein Rahmen verschossen ist, und schlage die Pistole mit dem zurückstehenden Verschluß in ein Gesicht, das ich erst auslasse, als mir das Blut warm über die Finger rinnt [...]." Zöberlein: Glaube, S. 774.

verdecken, die zwischen der Perspektive von 1930 und der von 1918 bestehen muss. Die neuerliche Bekräftigung der Autobiografie und die Distanzlosigkeit der Darstellung, die am Modus des präsentischen Erzählens ablesbar ist, zeigen, dass die Präsentationsstrategien darauf zielten, die Vergangenheit nicht als vergangen und abgeschlossen anzuerkennen; vielmehr soll der Krieg als intensives ‚Erlebnis' und ein damit einhergehender Kult der Gewalt verfügbar bleiben.

Das letzte hier zu zitierende Beispiel stammt aus dem Jahr 1933. Erhard Witteks *Durchbruch anno achtzehn* erzählt die Erlebnisse des Notabiturienten und Füsiliers Walter Schmidt während einer Offensive des Jahres 1918 in der Champagne, am Chemin des Dames. Die Erzählerposition ist hier fließend: Es wird in der dritten Person vom Protagonisten erzählt, dann gelegentlich ein „wir" verwendet; es werden Gedanken, Gefühle und Handlungen des Protagonisten wiedergegeben und dieser vom Erzähler mit einem „du" angesprochen; die Erzählzeit wechselt zwischen Präsens und Imperfekt. Dem Text werden nicht nur Karten und Bilder der Offensive angefügt, sondern auch ein Foto des Vorgesetzten der Hauptfigur, Hauptmann Hans von Ravenstein.[26] Dieser Versuch einer Authentifizierung der Fiktion durch Dokumente ist an sich noch nichts bemerkenswertes. Paul Ricœur hat dazu ausgeführt, dass in der Fiktion

sämtliche Bezugnahmen auf reale historische Ereignisse ihrer Repräsentanzfunktion beraubt [werden], wodurch sie sich dem irrealen Status der übrigen Ereignisse angleichen. Genauer gesagt werden die Referenz auf die Vergangenheit und die Repräsentanzfunktion zwar beibehalten, aber im Modus der Neutralisierung [...].[27]

Auf diese Weise können sämtliche Werkzeuge der Repräsentanzbeziehung (wie Kalender, Dokumente und Fotos) der Fiktion zugeschlagen werden. Dem steht aber entgegen, dass Erhard Witteks *Durchbruch anno achtzehn* den fiktionalen Modus am Anfang und am Ende der Erzählung überschreitet. Das Buch ist Hauptmann Hans von Ravenstein – also dem Vorgesetzten des fiktiven Protagonisten – gewidmet, und Wittek gibt in einem Nachsatz an, in dessen Bataillon gekämpft zu haben. Er beschreibt ihn als „den Mann, der mir als blutjungem Menschen damals anno achtzehn durch sein Beispiel die unzerstörbare Erkenntnis eingebrannt hat, daß es immer auf den überlegenen Menschen ankommt."[28]

Was also geschieht genau in Witteks Text? Präzise gesprochen wird durch das Einbringen autobiografischer Bezüge in der Rahmung die Neutralisierung der

[26] Wittek, Erhard: Durchbruch anno achtzehn. Ein Fronterlebnis. Stuttgart 1933, Blatt zwischen S. 144, 145. Die Verwendung von Fotos und Karten scheint ein Distinktionsmerkmal nationalistischer Prosatexte zu sein (für eigenständige Bildbände gilt diese Bemerkung natürlich nicht). Zumindest ist mir lediglich ein einziger kriegskritischer Text bekannt, der ein Foto als authentifizierendes Dokument heranzieht: Schützinger, Hermann: Auferstehung. Eine Legende aus der Wahrheit des Krieges. Leipzig 1924.
[27] Ricœur: Zeit. Bd. 3, S. 204.
[28] Wittek: Durchbruch, S. 190.

Repräsentanzfunktion wieder zurückgenommen. Während es also legitim ist, den Haupttext weiterhin als Fiktion zu betrachten, erscheint es unmöglich, auch die Rahmentexte der Fiktion zuzuordnen – dies käme einer Enteignung des Autors von seinen biografischen Erlebnissen gleich. Von dieser Warte aus gesehen erhalten die eingefügten Fotos jedoch ihren Status als vollwertige Dokumente zurück. Durch die Koppelung von fiktionaler Erzählung, Montage von Fotos und biografischer Rahmung wird in diesem Text die Grenze zwischen Fiktion und Dokument zum Oszillieren gebracht. Hier wird deutlich, dass vor allem deshalb die Fiktion gewählt wurde, um auf plausible und wahrscheinliche Weise die Mannwerdung des Füsiliers Schmidt und sein Erlebnis eines heroischen Sturmangriffs an der Westfront als gegenwärtiges Geschehen erzählen zu können, ohne dass der Text sich durch die mittlerweile unplausibel gewordene Illusion einer ‚authentischen Wiedergabe' selbst delegitimiert. Auf dem fiktionalen Hauptteil ruht denn auch das Schwergewicht der Darstellung.

So kann denn an den verwendeten Erzähltechniken in der Kriegsliteratur der Weimarer Republik abgelesen werden, dass der wachsende zeitliche Abstand zum Ereignis und die Inflation von im Krieg erworbenem symbolischem Kapital sich in einer zunehmenden Distanzierung von den ‚authenthischen' Erinnerungen äußert, dass aber in einer Gegenbewegung versucht wird, den Krieg als intensives Erlebnis zu retten, indem die Darstellungen als repräsentative gegeben werden, in der Fiktion die Möglichkeiten zur Schaffung einer Illusion von Unmittelbarkeit genutzt und mit dokumentarischem Material gekoppelt werden und auf diese Weise ein imaginiertes ‚wahres Kriegserlebnis' geschaffen wird.

Literatur

Art. Renn, Ludwig. In: Biographisches Handbuch der deutschsprachigen Emigration nach 1933. München 1983, Bd. 2, S. 962.
Beumelburg, Werner: Die Gruppe Bosemüller. Der große Roman des Frontsoldaten. Oldenburg 1930.
Bourdieu, Pierre: Der doppelte Bruch. In: Ders.: Praktische Vernunft. Zur Theorie des Handelns. Frankfurt/Main 1998, S. 83-96.
Ders.: Der Kampf um die symbolische Ordnung. Pierre Bourdieu im Gespräch mit Axel Honneth, Hermann Kocyba und Bernd Schwibs. In: Ästhetik und Kommunikation 16, Heft 61/62 (1986), S. 150-180.
Gilmore, Leigh: The Mark of Autobiography. Postmodernism, Autobiography, and Genre. In: Ashley, Kathleen; Gilmore, Leigh; Peters, Gerald (Hg.): Autobiography & Postmodernism. Amherst 1994, S. 3-18.
Gollbach, Michael: Die Wiederkehr des Weltkrieges in der Literatur. Zu den Frontromanen der späten Zwanziger Jahre. Kronberg/Taunus 1978.
Hein, Alfred: Eine Kompagnie Soldaten. In der Hölle von Verdun. Minden/Westfalen 1930.
Jünger, Ernst: Das Wäldchen 125. Eine Chronik aus den Grabenkämpfen 1918. Berlin 1925.
Ders.: In Stahlgewittern. Aus dem Tagebuch eines Stoßtruppführers. Leisnig 1920.
Ders.: In Stahlgewittern. Aus dem Tagebuch eines Stoßtruppführers. Berlin 1924.
Jungnickel, Max: Brennende Sense. Roman. Bad Pyrmont 1928.
Klietmann, Franz Arthur: Im Westen wohl was Neues. Contra Remarque. Berlin 1931.

Oehlke, Waldemar: Deutsche Literatur der Gegenwart. Berlin 1942.
Prangel, Matthias: Das Geschäft mit der Wahrheit. Zu einer zentralen Kategorie der Rezeption von Kriegsromanen in der Weimarer Republik. In: Hoogeveen, Jos; Würzner, Hans (Hg.): Ideologie und Literatur(wissenschaft). Amsterdam 1986, S. 47-78.
Remarque, Erich Maria: Im Westen nichts Neues. Berlin 1929.
Renn, Ludwig: Krieg. Frankfurt/Main 1929.
Ricœur, Paul: Zeit und Erzählung. 3 Bde. München 1988-1991.
Schauwecker, Franz: Der feurige Weg. Leipzig 1926.
Schneider, Thomas F.: „Es ist ein Buch ohne Tendenz" – *Im Westen nichts Neues*: Autor- und Textsysteme im Rahmen eines Konstitutions- und Wirkungsmodells für Literatur. In: Krieg und Literatur / War and Literature 1/1 (1989), S. 23-39.
Schrader, Bärbel: Der Fall Remarque. „Im Westen nichts Neues" – Eine Dokumentation, Leipzig 1992.
Ulrich, Bernd: Die Perspektive ‚von unten' und ihre Instrumentalisierung am Beispiel des Ersten Weltkrieges. In: Krieg und Literatur / War and Literature 1/2 (1989), S. 47-64.
Vollmer, Jörg: Imaginäre Schlachtfelder. Kriegsliteratur in der Weimarer Republik. Eine literatursoziologische Untersuchung. Berlin: Freie Universität Berlin, Phil. Diss. [masch.] 2003.
Wittek, Erhard: Durchbruch anno achtzehn. Ein Fronterlebnis. Stuttgart 1933.
Zöberlein, Hans: Der Glaube an Deutschland. Ein Kriegserleben von Verdun bis zum Umsturz. München 1931.

Monika Neuhofer (Salzburg)

„La réalité a souvent besoin d'invention, pour devenir vraie."

Zur Poetik Jorge Sempruns

Der in Spanien geborene, aber zumeist auf Französisch schreibende Jorge Semprun setzt sich seit Beginn der Sechzigerjahre immer wieder mit seiner Konzentrationslagererfahrung auseinander.[1] Mittlerweile umfasst sein Œuvre neben diversen Romanen, autobiografischen Berichten, Essays, Drehbüchern und einem Theaterstück vier Texte, in denen die Lagererfahrung im Zentrum der Darstellung steht: *Le grand voyage* (1963), *Quel beau dimanche!* (1980), *L'écriture ou la vie* (1994) und *Le mort qu'il faut* (2001). Alle vier Texte zeichnen sich durch eine ausgeprägt literarische Schreibweise aus; sie nehmen gewissermaßen eine Gegenposition zu der des dokumentarischen Bezeugens ein, welche im Bereich der KZ- und Holocaustliteratur seit dem viel zitierten Diktum Adornos häufig immer noch als privilegierte Darstellungsform gilt.[2] „La réalité a souvent besoin d'invention, pour devenir vraie", heißt es in *L'écriture ou la vie*,[3] wo sich viele, mehr oder weniger provokative Reaktionen auf den gegenwärtig dominanten ‚Auschwitz-Diskurs' finden – so auch jene, die dem Topos der Unsagbarkeit vehement widerspricht: „On peut toujours tout dire, en somme. L'ineffable dont on nous rebattra les oreilles n'est qu'alibi. Ou signe de paresse. On peut toujours tout dire, le langage contient tout."[4] Neben solchen Aussagen, mit denen Semprun explizit Stellung bezieht, positioniert er sich mit der Form seiner Texte aber auch implizit, indem er seine Lagererfahrung in literarische Kunst-Werke überführt. Im Folgenden soll die Poetik dieser Texte

[1] Jorge Semprun (geb. 1923), der bei Ausbruch des Spanischen Bürgerkrieges mit seiner Familie nach Frankreich emigrierte, wurde als Mitglied einer kommunistischen Widerstandsorganisation im Sommer 1943 verhaftet und im Januar 1944 nach Buchenwald deportiert.

[2] Zur Diskussion um eine dem Gegenstand ‚angemessene' Darstellungsform siehe beispielsweise Klein, Judith: Literatur und Genozid. Darstellungen der nationalsozialistischen Massenvernichtung in der französischen Literatur. Wien et al. 1992; Klüger, Ruth: Dichten über die Shoah. Zum Problem des literarischen Umgangs mit dem Massenmord. In: Hardtmann, Gertrud (Hg.): Spuren der Verfolgung. Seelische Auswirkungen des Holocaust auf die Opfer und ihre Kinder. Gerlingen 1992, S. 203-221; Dresden, Sem: Holocaust und Literatur. Aus dem Niederländischen v. Gregor Seferens u. Andreas Ecke. Frankfurt/Main 1997; Taterka, Thomas: Dante Deutsch. Studien zur Lagerliteratur. Berlin 1999.

[3] Semprun, Jorge: L'écriture ou la vie, Paris 1994, S. 336f. („Die Wirklichkeit braucht oftmals die Erfindung, damit sie wahr wird." Semprun, Jorge: Schreiben oder Leben. Aus dem Französischen v. Eva Moldenhauer. Frankfurt/Main 1997, S. 309).

[4] Ebd., S. 26. („Man kann immer alles sagen. Das Unsagbare, mit dem man uns ständig in den Ohren liegen wird, ist nur ein Alibi. Oder ein Zeichen von Faulheit. Man kann immer alles sagen, die Sprache enthält alles." Ebd., S. 23).

näher bestimmt werden; zuvor werden einige allgemeine Überlegungen den methodischen Umgang mit KZ- und Holocaustliteratur umreißen.

Die Beschäftigung mit KZ- und Holocaustliteratur aus literaturwissenschaftlicher Sicht

Texte wie jene Jorge Sempruns sind zweifellos an einer Schnittstelle zwischen Literatur und Geschichte angesiedelt. Wie Willi Huntemann in seiner Untersuchung zur Erzählpoetik von Holocaust-Texten aufzeigt, geht die Polarität von Faktizität und Fiktion quer durch diese Texte.[5] Huntemann positioniert KZ- und Holocaust-Texte im Kreuzungspunkt eines literarischen bzw. literaturkritischen, eines historischen sowie eines politisch-öffentlichen Diskurses und leitet daraus die Besonderheit dieser Texte ab: Sie sind gleichzeitig Autobiografie,[6] Dokument und Mahnmal; der Autor ist gleichzeitig Autobiograf, Zeuge und Opfer (unter vielen). Indem jedoch die historisch-referenzielle Dimension der Texte – sowohl von Seiten der Geschichts- und Sozialwissenschaft als auch innerhalb der einschlägigen literaturwissenschaftlichen Forschung – oftmals exklusiv gesetzt wird, kommt es zu einer quasi-automatischen „Sekundarisierung der Literaturwissenschaft", wie Thomas Taterka in seiner Studie zur Lagerliteratur feststellt.[7] Das führt mitunter dazu, dass Literaturwissenschaftler meinen, ihre (literaturwissenschaftliche) Beschäftigung mit solchen Texten begründen zu müssen: „Was rechtfertigt die literaturwissenschaftliche Beschäftigung mit Texten, die bisher offensichtlich mit gutem Grund nicht als vordergründig ‚literarisch' eingestuft worden sind?", heißt es diesbezüglich bei Andrea Reiter.[8] Das Erkenntnisinteresse des Historikers bzw. Sozialwissenschaftlers ist in erster Linie auf das ‚Lager' gerichtet; Texte, die davon sprechen, dienen ihm als Quellen (neben anderen). In diesem Sinne werden auch subjektive Darstellungen wie die Erinnerungstexte Überlebender – die in jedem Fall schon Interpretationen sind – wie Quellen behandelt.[9] Die in den Texten auftretenden ‚Fiktionen' werden dabei mit einer aus anderen Quellen erschlossenen ‚Wahrheit' konfrontiert und als Abweichungen von dieser Wahrheit begriffen. Eine solche Vorgehensweise kann Erinnerungstexten, egal ob man sie als literarisch

[5] Vgl. Huntemann, Willi: Zwischen Dokument und Fiktion. Zur Erzählpoetik von Holocaust-Texten. In: Arcadia 36 (2001), S. 21-45.
[6] ‚Autobiografie' muss hier in einem weiten Sinn verstanden werden: Erinnerungsberichte, die sich auf die Darstellung der Zeit im Konzentrationslager beschränken und zudem die individuelle Seite der Erfahrung stark zurücknehmen, sind natürlich keine Autobiografien im engen Wortsinn, orientieren sich aber trotzdem am autobiografischen Erzählmodell.
[7] Taterka: Dante Deutsch, S. 162ff.
[8] Reiter, Andrea: „Auf daß sie entsteigen der Dunkelheit". Die literarische Bewältigung von KZ-Erfahrung. Wien 1995, S. 9.
[9] Natürlich bleiben auch Erinnerungsberichte, die nichts anderes sein wollen als Zeugnisse und das individuelle Subjekt (,Ich') durch ein kollektives (,Wir') ersetzen, subjektive Darstellungen.

oder nicht-literarisch einstufen wird, jedoch nicht gerecht werden. Vielmehr sind, wie James E. Young ausführt, „die ‚Fiktionen', die in den Berichten der Überlebenden auftauchen, keine Abweichungen von der ‚Wahrheit', sondern Bestandteil der Wahrheit, die in jeder einzelnen Version liegt."[10]
Aber auch von literaturwissenschaftlicher Seite erscheint der Umgang mit KZ- und Holocaustliteratur oft als problematisch. Man beschäftigt sich hier zwar vorzugsweise mit den dezidiert literarischen Texten, hält sich folglich eingehender bei der Darstellungsweise, der sprachlichen Gestalt der Texte auf, setzt aber in vielen Fällen trotzdem ein oppositionelles Verhältnis von ‚authentisch' und ‚fiktiv' in Bezug auf eine hinter den Texten stehende und im Prinzip als bekannt angenommene ‚Realität' voraus.[11] Abgesehen davon, dass ‚die Realität' selbst immer nur in textuell vermittelter Form zur Verfügung steht – ein Umstand, mit dem sich auch Historiker auseinander zu setzen haben –, erscheint es wenig sinnvoll, wenn von literaturwissenschaftlicher Seite eine Art „Parallelhistoriographie"[12] betrieben wird. Statt dessen schlägt Taterka vor, die Texte in der Horizontalen wahrzunehmen: als Texte, die nicht *von* etwas erzählen, sondern die *etwas* erzählen. In diesem Sinne sind die Texte als Konstruktionen zu verstehen, die auf der Konzentrationslagererfahrung des Autors basieren, die aber für den Leser die Sache selbst sein müssen. Denn, wie Taterka folgerichtig schreibt, ist das Einzige, wozu der Leser Zugang hat, das jeweilige „erzählte Lager"[13] – und dieses kann sich mitunter sogar bei einem einzelnen Autor unterscheiden, wie z.B. im Falle von Semprun, wo durch die sich verändernde Perspektive des Autors in jedem neuen Text auch neue und andere Aspekte der Lagererfahrung erzählt werden.
Indem man die jeweilige Erzählung in ihrer Eigenart als Text wahr- und ernst nimmt, lässt sich auch von literaturwissenschaftlicher Seite etwas zur Erforschung der Konzentrationslager beitragen, etwas das von der Geschichtswissenschaft nicht geleistet werden kann, nämlich das subjektive Erleben und die

[10] Young, James E.: Beschreiben des Holocaust. Darstellung und Folgen der Interpretation. Aus dem Amerikanischen v. Christa Schuenke. Frankfurt/Main 1997, S. 61.
[11] Ein solcher Zugang führt dann meist zu normativen Urteilen bezüglich einer als adäquat bzw. als nicht-adäquat befundenen Darstellungsweise. So beispielsweise bei Foley, Barbara: Fact, Fiction, Fascism: Testimony and Mimesis in Holocaust Narratives. In: Comparative Literature 34/1 (1982), S. 330-360; Heinemann, Marlene E.: Gender and Destiny: Women Writers and the Holocaust. New York et al. 1986; Wardi, Charlotte: Le génocide dans la fiction romanesque. Paris 1986.
[12] Taterka: Dante Deutsch, S. 171.
[13] Ebd., S. 166f.: „Für den Autor ist es angängig, anzunehmen, daß er das Gleiche mit anderen Worten hätte sagen können, eine bestimmte Erfahrung auf andere Weise vermitteln oder inszenieren, eine Beschreibung eines bestimmten Gegenstandes mit anderen Worten geben, ohne daß Erfahrung oder Gegenstand durch einen selbst erheblichen Unterschied der sprachlichen Gestalt auch nur im mindesten affiziert worden wären. Ganz anders jedoch stellt sich das gleiche Phänomen dem Leser dar. Was dem Sprecher verschiedene Ausdrücke ein und derselben Sprache sind, sind dem Leser verschiedene Sachen." – Umso mehr ist das der Fall, wenn sich wie bei der KZ- und Holocaustliteratur die Erfahrungen des Autors und jene des Lesers fundamental unterscheiden.

persönlichen Implikationen der Lagererfahrung in ihrer Vielstimmigkeit sichtbar zu machen. Und auf diese Weise könnte ein explizit literaturwissenschaftlicher Umgang mit den Lagertexten die Ergebnisse der anderen Disziplinen nicht bloß bestätigen, sondern auch komplettieren.[14]

Jorge Sempruns Poetik der literarischen Gestaltung

Die Texte Jorge Sempruns stellen m.E. ein besonders eindrucksvolles Beispiel der „Rede über Lager und Lagererfahrung"[15] dar: Dem Autor gelingt es, nicht trotz, sondern vielmehr aufgrund der prononciert literarischen Gestaltung seiner Texte, das subjektive Erleben des Konzentrationslagers sowie die persönlichen Implikationen dieser Erfahrung dem Leser näher zu bringen. Sempruns Texte beschränken sich nicht auf die Darstellung der Zeit in Buchenwald, sondern dehnen die erzählte Zeit bis in die jeweilige Erzählgegenwart aus. Sie stellen somit ein Ich im Zusammenhang des ganzen Lebens dar und rücken die individuelle Erfahrung und Sichtweise ins Zentrum.[16] Das Schreiben Sempruns zielt darauf ab, ‚Wahrscheinlichkeit' zu erzeugen, um so das Essenzielle seiner Erfahrung mitzuteilen. Es geht für den Autor ganz wesentlich darum, in seinem Schreiben eine Form zu erfinden, die dem Leser empathisches Verstehen ermöglicht. ‚Wahrscheinlichkeit' meint hier also nicht, eine vom Leser an den Text herangetragene Bewertung, sondern einen vom Autor angestrebten Leitwert, den er in aristotelischer Manier als höhere Form der Wahrheit definiert. Diese könne laut Semprun, wenn überhaupt, nur durch literarische – d.h. fiktionalisierte – Darstellung[17] zum Ausdruck kommen:

[14] Vgl. ebd., S. 173.
[15] Ebd., S. 181.
[16] Vgl. Angerer, Christian: „Wir haben ja im Grunde nichts als die Erinnerung." Ruth Klügers *weiter leben* im Kontext der neueren KZ-Literatur. In: Sprachkunst 29 (1998), S. 61-83. Angerer konstatiert, dass in der neueren Lagerliteratur das Ich generell einen viel größeren Raum einnimmt als in früheren Texten: „Man könnte sie einer ‚zweiten Generation' von KZ-Literatur zurechnen, die die Bücher der ‚ersten Generation' voraussetzt, auf deren Leistungen aufbaut und ihre eigenen Anliegen in Auseinandersetzung mit den Vorgängern definiert.", hier S. 64.
[17] Wie Lutz Rühling gehe ich nicht davon aus, dass die Begriffe ‚Fiktionalität' und ‚Poetizität' bzw. ‚Literarizität' deckungsgleich sind. Vgl. Rühling, Lutz: Fiktionalität und Poetizität. In: Arnold, Heinz Ludwig; Detering, Heinrich (Hg.): Grundzüge der Literaturwissenschaft. München 1996, S. 25-51. Allerdings geht mit der Anwendung literarischer Techniken immer auch ein gewisser Grad an Fiktionalisierung einher (ohne dass deshalb ein Text automatisch ein fiktionaler sein muss). Ob ein Text fiktional oder faktual zu verstehen ist, ist grundsätzlich weniger über den Fiktionalisierungsgrad bestimmbar, als vielmehr von der jeweiligen Kommunikationssituation (im historischen und sozialen Kontext) abhängig.

Dès le départ, j'avais pensé, même avant de songer à écrire une ligne, qu'il fallait construire une narration, qu'il fallait utiliser les procédés de la fiction narrative pour raconter la vérité et pour que la vérité devienne vraisemblable.[18]

Fiktion steht hier also im Dienste der Wahrheit: Sie bildet keine ontologische Opposition zur Realität, sondern hat – im Sinne Wolfgang Isers – die Funktion, die Wirklichkeit zu kommunizieren.[19] Gleichzeitig betont Semprun immer wieder, wo für ihn die unumstößlichen Grenzen des Fiktiven liegen. Es gehe darum, nichts zu erfinden, was den objektiven Fakten widerspreche und Revisionisten oder Negationisten in irgendeiner Weise dienlich sein könnte. Dieses Bemühen um Faktizität stellt gewissermaßen einen kategorischen Imperativ Sempruns dar.

Was heißt nun ‚Fiktion' in den Texten Sempruns? Zum einen bezieht sich ‚Fiktion' auf die jedem autobiografischen Erinnerungstext in unterschiedlicher Weise inhärente Fiktionalisierung, die aufgrund der Diskrepanz zwischen Erleben und Erinnern bzw. sprachlicher Rekonstruktion entsteht. Da im vorliegenden Beitrag jedoch in erster Linie die Funktionsweise und Leistung von Fiktion im Hinblick auf die Vermittlung von per se unvorstellbarer Wirklichkeit im Zentrum des Interesses steht, soll darauf nicht näher eingegangen werden. Wichtiger sind in diesem Zusammenhang die zwei anderen Dimensionen von Fiktion in Sempruns Texten, die im Folgenden dargestellt werden sollen: die bewusste Erfindung fiktiver Figuren sowie die Fiktionalisierung von Erlebnissen mit Hilfe intertextueller Bezugnahmen.

Die Erfindung des *gars de Semur*

In Sempruns erstem Buch, *Le grand voyage* (1963), findet sich die Figur des *gars de Semur*: ein ‚Mithäftling' Sempruns, mit dem er den Transport vom Sammellager Compiègne bei Paris ins KZ Buchenwald erlebt. Die Erzählung dieser ‚großen Reise' wird so gestaltet, dass sie in medias res bereits im Zug beginnt und mit der Ankunft in Buchenwald endet. Während der gesamten Erzählung ist der *gars de Semur* präsent: als Dialogpartner des erlebenden Ichs und – auf der Ebene des Erzählers betrachtet – generell als Adressat der Erinnerungen. Als er kurz vor der Ankunft im Lager stirbt, verändert sich die Erzählsituation entscheidend: Fortan wird nicht mehr in der ersten Person, sondern in der dritten Person erzählt, und nach wenigen weiteren Seiten wird die

[18] Association des amis de la fondation pour la mémoire de la déportation (Hg.): Du témoignage à la narration littéraire: Jorge Semprun. Les entretiens de l'A.F.M.D. 16 juin 2001 (2002), S. 18. („Von Anfang an und bevor ich noch eine einzige Zeile geschrieben hatte, habe ich gedacht, dass man eine Erzählung konstruieren müsste, dass man auf die Techniken des literarischen Schreibens zurückgreifen müsste, um die Wahrheit zu erzählen und um die Wahrheit wahrscheinlich werden zu lassen." (Übersetzung M.N.).

[19] Iser, Wolfgang: Die Wirklichkeit der Fiktion. In: Warning, Rainer (Hg.): Rezeptionsästhetik. Theorie und Praxis. München 1975, S. 277-324.

Erzählung schließlich abgebrochen. Es zeigt sich, dass der *gars de Semur* konstitutiver Bestandteil der Erzählung war; sein Tod bringt die gesamte Erzählsituation zum Einstürzen. Da die eigenen Erinnerungen nun keinen Adressaten mehr haben, werden sie unwirklich und verlieren ihre subjektkonstituierende Bedeutung:

> C'est fini, ce voyage est fini, je vais laisser mon copain de Semur. [...] J'allonge son cadavre sur le plancher du wagon et c'est comme si je déposais ma propre vie passée, tous les souvenirs qui me relient encore au monde d'autrefois. Tout ce que je lui avais raconté, au cours de ces journées, de ces nuits interminables, l'histoire des frères Hortieux, la vie dans la prison d'Auxerre, et Michel et Hans, et le gars de la forêt d'Othe, tout ça qui était ma vie va s'évanouir, puisqu'il n'est plus là.[20]

Der Erzähler verliert mit dem *gars de Semur* nicht nur sein Gegenüber, sondern in gewisser Weise auch seine Vergangenheit, wodurch ihm die Möglichkeit genommen ist, weiterhin ‚Ich' zu sagen. Und ohne Kraft spendenden Bezug und gegenseitige Stütze wird das gesamte Erzählprojekt, noch dazu angesichts der neuen Realität – der Welt des Lagers –, unmöglich: Das Buch endet mit dem Eintritt ins Lager.

Überträgt man die textinterne Funktion des *gars de Semur* auf die Ebene des Autors, zeichnet sich die immens wichtige Funktion dieser Figur für Sempruns erste literarische Auseinandersetzung mit seiner Lagererfahrung ab: Sie verleiht dem Erzählen Sinn, ihr Wegfall raubt ihm seinen Sinn – folglich wird Erzählen unmöglich. Semprun hat schon mehrmals darauf hingewiesen, dass die Figur des *gars de Semur* eine fiktive ist, zuletzt in *Le mort qu'il faut* (2001). Es heißt dort in einem Gespräch, das der Ich-Erzähler mit einem anderen KZ-Häftling führt:

> ‚Si j'en reviens et que j'écris, je te mettrai dans mon récit, me disait-il. Tu veux bien ?' ‚Mais tu ne sais rien de moi ! lui disais-je. À quoi je vais servir, dans ton histoire ?' Il en savait assez, affirmait-il, pour faire de moi un personnage de fiction. ‚Car tu deviendras un personnage de fiction, mon vieux, même si je n'invente rien !'
> Quinze ans plus tard, à Madrid, dans un appartement clandestin, je suivrais son conseil en commençant à écrire *Le grand voyage*. J'inventerais le gars de Semur pour me tenir compagnie dans le wagon. Nous avons fait ce voyage ensemble, dans la fiction, j'ai ainsi effacé ma solitude dans la réalité. À quoi bon écrire des livres si on n'invente pas la vérité ? Ou, encore mieux, la vraisemblance ?[21]

[20] Semprun, Jorge: Le grand voyage. Paris 1963, S. 256f. („Ich lege seinen Leichnam auf den Boden des Wagens, und es ist, als legte ich mein eigenes vergangenes Leben, alle Erinnerungen, die mich mit der Welt von früher verbinden, für immer ab. Alles, was ich ihm während dieser endlosen Tage und Nächte erzählt habe, die Geschichte der Brüder Hortieux, das Leben im Gefängnis von Auxerre, und Michel, und Hans, und der Junge aus dem Wald von Othe, alles, was mein Leben gewesen war, erlischt jetzt, denn er ist nicht mehr." Semprun, Jorge: Die große Reise. Aus dem Französischen v. Abelle Christaller. Frankfurt/Main 1981, S. 222).

[21] Semprun, Jorge: Le mort qu'il faut. Paris 2001, S. 148. („‚Wenn ich es überstehe und schreibe, dann werde ich dich in meinen Bericht aufnehmen', sagte er. ‚Darf ich?' – ‚Aber du weißt doch nichts von mir!', sagte ich. ‚Wozu werde ich in deiner Geschichte denn gut

Die Wahrheit, um die es Semprun in *Le grand voyage* geht, besteht darin, die Erfahrung von Solidarität, die für ihn ein wesentliches Element der Konzentrationslagererfahrung gewesen ist, zum Ausdruck zu bringen. Die Solidarität unter den KZ-Häftlingen – das lässt sich an all seinen Texten zeigen – stellt für Semprun einen persönlichen Mythos, die Wahrheit seines Ichs dar. Hätte er die Figur nicht erfunden und sich stattdessen an die Fakten, an seine Einsamkeit während des Transports gehalten, wäre sein erstes Buch über die Lagererfahrung, das ja mit der Ankunft in Buchenwald endet und wenig bis gar nichts aus dem Lager selbst erzählt, für ihn in gewisser Weise unwahr gewesen. Er hätte dem Leser einen wesentlichen Aspekt seiner Erfahrung nicht vermitteln können, wodurch für ihn die Sinnhaftigkeit des Erzählens überhaupt infrage gestellt gewesen wäre.[22]

Das Beispiel des *gars de Semur* zeigt, wie Semprun mithilfe von fiktiven Figuren Wirklichkeit gestaltet und diese dem Leser vermittelt. Dass es sich bei *Le grand voyage* um einen autobiografischen *Roman* und weniger um einen autobiografischen *Bericht* handelt, ist in diesem Zusammenhang von untergeordneter Bedeutung.[23] Zwar ist das Erfinden fiktiver Figuren in einem autobiografischen Roman üblich und insofern nicht als Spezifikum Sempruns zu verstehen, allerdings finden sich auch in Sempruns deklariert autobiografischen Texten Figuren, die keine Entsprechung in der außertextlichen Realität aufweisen. Beispielsweise heißt es in *Le mort qu'il faut*:

Il m'arrive d'inventer des personnages. Ou quand ils sont réels, de leur donner dans mes récits des noms fictifs. Les raisons en sont diverses, mais tiennent toujours à des nécessités d'ordre narratif, au rapport à établir entre le vrai et le vraisemblable.[24]

sein?' Er wisse genug, versicherte er, um eine fiktive Figur aus mir zu machen. ‚Denn du wirst eine fiktive Figur werden, mein Alter, auch wenn ich nichts erfinde!'
Fünfzehn Jahre später, in Madrid, in einer illegalen Wohnung, sollte ich seinen Rat befolgen, als ich begann, *Die große Reise* zu schreiben. Ich erfand den Jungen aus Semur, damit er mir im Waggon Gesellschaft leiste. In der Fiktion haben wir diese Reise gemeinsam gemacht, in der Wirklichkeit habe ich auf diese Weise meine Einsamkeit ausgelöscht. Wozu Bücher schreiben, wenn man die Wahrheit nicht erfindet? Oder, noch besser, die Wahrscheinlichkeit?" Semprun, Jorge: Der Tote mit meinem Namen. Aus dem Französischen v. Eva Moldenhauer. Frankfurt/Main 2002, S. 152).

[22] Der Autor war zum Zeitpunkt der Entstehung von *Le grand voyage* noch überzeugter Kommunist, was sich im Text recht deutlich widerspiegelt: Die Darstellungen der solidarischen Grundhaltung im Widerstandskampf gegen die Nationalsozialisten sollen auch zum fortgesetzten Kampf gegen die Franco-Diktatur in Spanien sowie generell zum Kampf für eine klassenlose Gesellschaft aufrufen.

[23] Die Gattungszuordnung der Texte Sempruns wird unterschiedlich gehandhabt. Die vom Verlag Gallimard vorgenommene Einteilung bezeichnet *Le grand voyage* als Roman, während die anderen Texte (*Quel beau dimanche !*, *L'écriture ou la vie* und *Le mort qu'il faut*) als Berichte klassifiziert werden.

[24] Semprun: Le mort qu'il faut, S. 184. („Es kommt vor, daß ich Personen erfinde. Oder daß ich ihnen, wenn sie real sind, in meinen Berichten fiktive Namen gebe. Dafür gibt es verschiedene Gründe, die jedoch immer mit Notwendigkeiten narrativer Art zusammen-

Zudem ist es ohnehin problematisch, die Zuordnung von Texten zur einen oder anderen Gattung über ihren Grad an Fiktionalisierung bestimmen zu wollen. Ob ein Text fiktional oder faktual zu verstehen ist, hängt – wie bereits erwähnt – weniger vom Dargestellten als vielmehr von der Kommunikationssituation ab, in der sich der Text bewegt – und diese ist im vorliegenden Fall eine autobiografische, also eine dem faktualen Bereich zurechenbare, auch wenn ein Text wie *Le grand voyage* eine stark literarisierte und fiktionalisierte Form aufweist.[25] Die Kommunikationssituation lässt sich darauf reduzieren, dass der Autor Jorge Semprun dem Leser etwas über sich und das von ihm Erlebte mitteilen möchte. Und damit er das kann, damit er seine Wahrheit erzählen kann, bedient er sich in all seinen Buchenwald-Texten verschiedener fiktionaler Mittel in unterschiedlichem Ausmaß – und reflektiert in jedem neuen Text ebenso wie auch in Interviews, Reden und Essays über die Wahrheit seiner früheren Texte.

Fiktionalisierung durch Intertextualität

Während das Erfinden fiktiver Figuren vor allem unter einem produktionsästhetischen Blickwinkel von Bedeutung ist, ist die andere Form von Fiktion – die Fiktionalisierung bestimmter Erinnerungen durch intertextuelle Bezugnahmen[26] – sowohl in produktions- als auch in rezeptionsästhetischer Hinsicht von Belang: Semprun beruft sich in all seinen Texten in mehr oder weniger exzessiver Weise auf andere Autoren und ihre Werke. Für ihn stellt die Welt der Literatur und das dieser Welt eingeschriebene kulturelle Gedächtnis einen Zufluchtsort dar, der identitätsstiftend wirkt.[27] Dass er sich in seinen Texten auf andere literarische Texte bezieht, ist für ihn also keinesfalls beliebig, wenn es darum geht, etwas über sich selbst mitzuteilen. Hinter dieser Haltung zeichnet sich ein Literaturbegriff ab, der Literatur als Modell der Wirklichkeit, das auf vielschichtige und verdichtete Weise Auskunft über die Realität geben kann, versteht. Die eigene Erfahrung wird also mit Erfahrungen aus dem Bereich der

hängen, mit der Beziehung, die es zwischen dem Wahren und dem Wahrscheinlichen herzustellen gilt." Semprun: Der Tote mit meinem Namen, S. 190).

[25] *Le grand voyage* weist tatsächlich eine höhere Zahl an Fiktionssignalen als beispielsweise *L'écriture ou la vie* auf, trotzdem ist der Text eindeutig einem „espace autobiographique" (Lejeune, Philippe: Le pacte autobiographique. Paris ²1996, S. 165) zuzurechnen, wie ja auch das obige Zitat aus *Le mort qu'il faut* deutlich macht.

[26] ‚Intertextualität' wird hier in einem engen Sinn als intendierter, markierter Bezug auf andere Texte verstanden.

[27] Vgl. Neuhofer, Monika: Literatur als ‚Heimat'. Zum Verhältnis von Nationalität, Sprache und Kultur bei Jorge Semprun. In: Schleicher, Regina; Wilske, Almut (Hg.): Konzepte der Nation: Eingrenzung, Ausgrenzung, Entgrenzung. Beiträge zum 17. Forum Junge Romanistik. Bonn 2002, S. 135-144.

Fiktion konfrontiert, um die persönliche Wahrheit in ihrer Komplexität zum Ausdruck zu bringen.[28]
Für den Leser wiederum ermöglicht die durch Intertextualität geschaffene ‚kulturelle Brücke', eine per se unvorstellbare Wirklichkeit zu verstehen. Gerade im Bereich der KZ- und Holocaustliteratur, wo Kommunikation zu scheitern droht, weil Autor und Leser über gänzlich andere Erfahrungen verfügen, kommt diesem Aspekt eine erhöhte Bedeutung zu: „Die Holocaustliteratur scheint die Leser auszuschließen, doch ist sie tatsächlich so wie andere Bücher auf ihr aktives Mitwirken eingestellt", befindet Ruth Klüger.[29] In diesem Sinne ist der Einsatz von Intertextualität in Sempruns Texten eine Strategie, die dem Leser ‚aktives Mitwirken' erleichtert. – Wie sich der Prozess der Sinnbildung im ‚Akt des Lesens' vollzieht, soll im Folgenden wiederum an einem Beispiel aus *Le grand voyage* illustriert werden:
Über den Verweis auf Prousts *À la recherche du temps perdu* und auf Sartres *La nausée* – der wie eine große Metapher funktioniert – gelingt es Semprun dort, seine eigene, im eigentlichen Sinne unsagbare Erfahrung darzustellen.[30] Die Szene beginnt damit, dass Gérard – so der Name des Protagonisten in *Le grand voyage*, im Übrigen der Deckname Sempruns in der Résistance – wenige Tage nach der Befreiung Buchenwalds am 11. April 1945 auf dem nunmehr leeren Appellplatz steht und leise Musik wahrnimmt, die aus einer der Baracken dringt. Diese Musik löst bei Gérard, dem gerade befreiten Häftling, ein tiefes Gefühl der Solidarität mit den getöteten Kameraden aus:

Cet air d'accordéon, c'était le lien avec ma vie de ces deux dernières années, c'était comme un adieu à cette vie, comme un adieu à tous les copains qui étaient morts au cours de cette vie-là.[31]

Wie ein retardierendes Moment schiebt sich an dieser Stelle eine Erinnerung, in der die zwei literarischen Werke auftauchen, mitten in die Szene. Der Erzähler

[28] Was im ‚Normalfall' autobiografischer Produktion kein Problem darstellt, erweist sich für den Bereich der KZ- und Holocaustliteratur sehr wohl als eines, potenzieren sich doch dadurch scheinbar die Gründe für Vorbehalte, die man literarischer Gestaltung gegenüber hegt. Die immer wieder auftauchende moralische Frage ist die, ob durch Rückgriffe auf Literatur und Kunst nicht eine Ästhetisierung des Grauens erfolgen würde bzw. ob Vergleiche wie z.B. jener in vielen Lagertexten wiederkehrende, der das Lager mit dem Inferno Dantes in Bezug setzt, angemessen seien (vgl. hierzu Taterka: Dante Deutsch). Sinnvoller, als die Adäquatheit literarischer Anspielungen generell beurteilen zu wollen, wäre es auch hier, nach der Funktion literarischer Anspielungen im Wirkungszusammenhang von Autor, Leser und extratextueller Wirklichkeit zu fragen.
[29] Klüger: Dichten über die Shoah, S. 220.
[30] Zur Ähnlichkeit zwischen Intertextualität und Uneigentlichkeit vgl. Stocker, Peter: Theorie der intertextuellen Lektüre. Modelle und Fallstudien. Paderborn et al. 1998, S. 102.
[31] Semprun: Le grand voyage, S. 84. („[...] diese Melodie war wie das Band zu meinem Leben der zwei vergangenen Jahre, war wie ein Abschiedsgruß an diese zwei Jahre und an die vielen Kameraden, die während dieses Lebens gestorben waren." Semprun: Die große Reise, S. 71).

bedauert in dieser Rückerinnerung, selbst nichts in seinem Leben zu haben, was eine ähnliche Bedeutung für ihn hat wie die *petite phrase* aus der *sonate de Vinteuil* in Prousts *Recherche* bzw. das Jazzstück *Some of these days* für Antoine Roquentin in Sartres *La nausée*. Nach diesem Erinnerungseinschub geht die Erzählung der Szene weiter: Auf dem Weg durch das Lager, vorbei an Leichenbergen und immer noch sterbenden Menschen, geht unter dem Eindruck einer immer schneller werdenden Akkordeon-Musik etwas in Gérards Kopf vor, das einen tiefen Schock in ihm hinterlässt, und das – so der Erzähler – in seiner Absurdität alles bisher Erlebte übertrifft.

Worin nun dieser Schock genau besteht, lässt sich m.E. nur verstehen, wenn man die intertextuellen Verweise in den Sinnbildungsprozess hineinnimmt. Sie deuten nämlich darauf hin, dass das, was Gérard auf seinem Weg durch das eben erst befreite Lager erlebt, jener „moment incroyable"[32] ist, den er bisher in seinem Leben nicht finden konnte. Dieser unglaubliche Moment wird sowohl bei Proust als auch bei Sartre durch Musik ausgelöst: In der *Recherche* wird die *petite phrase* für Swann zum sinnstiftenden Kunsterlebnis schlechthin; sie eröffnet ihm eine Welt jenseits der konkreten Realität:

[...] Swann trouvait en lui, dans le souvenir de la phrase qu'il avait entendue, [...] la présence d'une de ces réalités invisibles auxquelles il avait cessé de croire et auxquelles, comme si la musique avait eu sur la sécheresse morale dont il souffrait une sorte d'influence élective, il se sentait de nouveau le désir et presque la force de consacrer sa vie.[33]

Eine ähnliche Funktion kommt dem Jazzstück in *La nausée* zu: Es zeigt dem an der Sinnlosigkeit der Welt leidenden Roquentin, dass der einzige Weg, der Kontingenz des Lebens zu entkommen, in der Kunst liegt. Mit Hilfe der Musik kann er seinen Ekel an der Welt überwinden. Und eine ebenso existenzielle Erkenntnis evoziert die Akkordeon-Musik bei Semprun: Gérard wird in diesem Moment bewusst, dass er sich mit dem Lager vollständig identifiziert, dass er sich dem Ort und dem diesem Ort eingeschriebenen Tod zugehörig fühlt und dass ihn genau diese Erfahrung für immer von den Menschen, die nicht im Lager waren, trennen wird.

Das Tertium Comparationis zwischen den Prätexten und der Situation in *Le grand voyage* besteht in der Funktionsweise der Musik, die den ‚unglaublichen Moment' auszulösen vermag. Der Unterschied der durch die Musik evozierten Welten könnte jedoch kein größerer sein: In *Le grand voyage* geht es nicht um

[32] Ebd., S. 86.
[33] Proust, Marcel: À la recherche du temps perdu. 4 Bde. Hg. v. Jean-Yves Tadié. Bd. 1: Du côté de chez Swann. Paris 1987-89, S. 206. („[...] so traf Swann in sich beim Erinnern des Themas, das er gehört hatte, [...] eine jener unsichtbaren Wirklichkeiten an, an die er nicht mehr glaubte; und als habe die Musik auf die seelische Veröldung, an der er litt, eine Art von bindendem Einfluß (ähnlich der Bindung zwischen Elementarteilchen) verspürte er von neuem den Wunsch und fast auch die Kraft in sich, ihnen sein Leben zu weihen." Proust, Marcel: Auf der Suche nach der verlorenen Zeit. Ausgabe in zehn Bänden. Deutsch v. Eva Rechel-Mertens. Bd 1: In Swanns Welt. Frankfurt/Main 1979, S. 281).

die Musik selbst bzw. um einen ihr innewohnenden utopischen Ort, sondern um das Konzentrationslager, um alles, was für Semprun Teil dieser Erfahrung ist. Das ‚Musikerlebnis' ist also kein Kunsterlebnis, sondern in der historischen Realität rückgebunden. Bei Semprun geht es wesentlich um die Verbindung von persönlicher Erfahrung und der Erinnerung an die literarischen Situationen – erst die Zusammenschau ermöglicht es ihm, das Erlebnis auf dem Appellplatz im vollen Bedeutungsumfang darzustellen.

Und unter Einbeziehung des kontrastierenden Vergleiches, der durch die intertextuellen Verweise hergestellt wird, erklärt sich dann auch der tiefe Schock, den das Erlebnis bei Gérard hinterlässt: Er spürt in diesem Moment, dass das Lager und damit der Tod unzähliger Kameraden zum sinnstiftenden Element seines Lebens geworden ist. Jener ‚unglaubliche Moment' also, der bei Proust und Sartre größtmögliches Glück bedeutet, besteht bei Semprun in der dramatischen Erkenntnis, dass der Tod seiner Kameraden fixer und unauslöschlicher Bestandteil des eigenen Lebens ist. Entgegen seiner anfänglichen Deutung der Musik zu Beginn der Szene transportiert die Akkordeon-Musik weniger ein Gefühl des Abschieds als vielmehr die fortwährende Zugehörigkeit zum Tod von Buchenwald. Bereits in jenem Moment unmittelbar nach der Befreiung des Lagers zeichnet sich ab, was sich aus heutiger Sicht als bestimmend für Semprun erweist: Leben und Schreiben im Eingedenken an die im Lager Getöteten. – Mit Hilfe der Fiktionalisierung durch die intertextuellen Bezugnahmen wird dieser Moment in seiner Komplexität jenseits bloß behauptenden Sprechens erzählbar.

In *L'écriture ou la vie* reflektiert Semprun über André Malraux und dessen Art zu schreiben:

Il m'a toujours semblé que c'était une entreprise fascinante et fastueuse, celle de Malraux retravaillant la matière de son œuvre et de sa vie, éclairant la réalité par la fiction et celle-ci par la densité de destin de celle-là, pour en souligner les constantes, les contradictions, le sens fondamental, souvent caché, énigmatique ou fugitif.[34]

Was Semprun über Malraux sagt, lässt sich m.E. auf sein eigenes Schreiben übertragen: Mit jedem neuen Buch bearbeitet er das Material seines Lebens neu, integriert selbst Erfundenes ebenso wie die Erfindungen anderer und schafft so Kunst-Werke – für Semprun Voraussetzung, um die Wahrheit seiner Erfahrung mitteilen zu können.

[34] Semprun, Jorge: L'écriture ou la vie, S. 74. („Ich hatte immer gedacht, daß es ein faszinierendes und prächtiges Unternehmen war, die Art, wie Malraux das Material seines Werks und seines Lebens immer neu bearbeitete, indem er die Realität durch die Fiktion und diese durch die schicksalhafte Dichte von jener erhellt, um ihre Konstanten und Widersprüche zu unterstreichen, ihren grundlegenden, oft verborgenen, rätselhaften oder flüchtigen Sinn." Semprun: Schreiben oder Leben, S. 68).

Literatur

Angerer, Christian: „Wir haben ja im Grunde nichts als die Erinnerung." Ruth Klügers *weiter leben* im Kontext der neueren KZ-Literatur. In: Sprachkunst 29 (1998), S. 61-83.
Association des amis de la fondation pour la mémoire de la déportation (Hg.): Du témoignage à la narration littéraire: Jorge Semprun. Les entretiens de l'A.F.M.D. 16 juin 2001 (2002).
Dresden, Sem: Holocaust und Literatur. Aus dem Niederländischen v. Gregor Seferens und Andreas Ecke. Frankfurt/Main 1997.
Foley, Barbara: Fact, Fiction, Fascism: Testimony and Mimesis in Holocaust Narratives. In: Comparative Literature 34/1 (1982), S. 330-360.
Heinemann, Marlene E.: Gender and Destiny: Women Writers and the Holocaust. New York et al. 1986.
Huntemann, Willi: Zwischen Dokument und Fiktion. Zur Erzählpoetik von Holocaust-Texten. In: Arcadia 36 (2001), S. 21-45.
Iser, Wolfgang: Die Wirklichkeit der Fiktion. In: Warning, Rainer (Hg.): Rezeptionsästhetik. Theorie und Praxis. München 1975, S. 277-324.
Klein, Judith: Literatur und Genozid. Darstellungen der nationalsozialistischen Massenvernichtung in der französischen Literatur. Wien et al. 1992.
Klüger, Ruth: Dichten über die Shoah. Zum Problem des literarischen Umgangs mit dem Massenmord. In: Hardtmann, Gertrud (Hg.): Spuren der Verfolgung. Seelische Auswirkungen des Holocaust auf die Opfer und ihre Kinder. Gerlingen 1992, S. 203-221.
Lejeune, Philippe: Le pacte autobiographique. Paris ²1996.
Neuhofer, Monika: Literatur als ‚Heimat'. Zum Verhältnis von Nationalität, Sprache und Kultur bei Jorge Semprun. In: Schleicher, Regina; Wilske, Almut (Hg.): Konzepte der Nation: Eingrenzung, Ausgrenzung, Entgrenzung. Beiträge zum 17. Forum Junge Romanistik. Bonn 2002, S. 135-144.
Proust, Marcel: À la recherche du temps perdu. 4 Bde. Hg. v. Jean-Yves Tadié. Paris 1987-1989 (Bd. 1: Du côté de chez Swann).
Proust, Marcel: Auf der Suche nach der verlorenen Zeit. Ausgabe in zehn Bänden. Deutsch v. Eva Rechel-Mertens. Bd 1: In Swanns Welt. Frankfurt/Main 1979, S. 281.
Reiter, Andrea: „Auf daß sie entsteigen der Dunkelheit". Die literarische Bewältigung von KZ-Erfahrung. Wien 1995.
Rühling, Lutz: Fiktionalität und Poetizität. In: Arnold, Heinz Ludwig; Detering, Heinrich (Hg.): Grundzüge der Literaturwissenschaft. München 1996, S. 25-51.
Semprun, Jorge: Le grand voyage. Paris 1963 (dt: Die große Reise. Aus dem Französischen v. Abelle Christaller. Frankfurt/Main 1981).
Ders.: L'écriture ou la vie. Paris 1994 (dt: Schreiben oder Leben. Aus dem Französischen v. Eva Moldenhauer. Frankfurt/Main 1997).
Ders.: Le mort qu'il faut. Paris 2001 (dt: Der Tote mit meinem Namen. Aus dem Französischen v. Eva Moldenhauer. Frankfurt/Main 2002).
Stocker, Peter: Theorie der intertextuellen Lektüre. Modelle und Fallstudien. Paderborn et al. 1998.
Taterka, Thomas: Dante Deutsch. Studien zur Lagerliteratur. Berlin 1999.
Wardi, Charlotte: Le génocide dans la fiction romanesque. Paris 1986.
Young, James E.: Beschreiben des Holocaust. Darstellung und Folgen der Interpretation. Aus dem Amerikanischen v. Christa Schuenke. Frankfurt/Main 1997.

David Simon (Besançon)

Der fliegende Robert

Sinnsuche und Flucht in die Fiktion bei Robert Walser

Es ist kaum übertrieben zu behaupten, dass der schweizerische Schriftsteller Robert Walser (1878-1956) im Grunde nur ein Thema behandelte: sich selbst. Er hat aber keine Selbstbiografie im herkömmlichen Sinn hinterlassen. In seinen vier erhaltenen Romanen und in zahlreichen kleineren Prosatexten versuchte er, sich in verschiedenen Verkleidungen über die Bedingungen seiner Existenz als zunächst viel versprechender, bald aber erfolgloser und im damaligen Kulturleben kaum in Betracht kommender Schriftsteller klar zu werden. Unter zunehmender Sinnleere leidend, inszenierte er in seinem Werk seine verzweifelte und vergebliche Suche nach einem haltbaren Lebenssinn.

Literatur war der Ort dieser Inszenierung, wo er reelle Erfahrungen registrieren und sich darüber Rechenschaft geben oder fiktive Lebensmöglichkeiten entwerfen und auf ihre Gültigkeit hin erproben konnte. Zuerst Mittel zur Gestaltung seines Lebens, ist sie ihm nach und nach zum einzigen Daseinsinhalt, gleichsam zur letzten Rechtfertigung vor dem Nichts – nach dem er sich zuweilen sehnte –, geworden. Im Folgenden werden wir uns einige Stationen seines – fast möchte ich sagen – Leidenswegs näher anschauen.

Schon in seiner ersten Buchveröffentlichung, *Fritz Kochers Aufsätze*, 1904 erschienen, tritt Robert Walser in der Verkleidung einer erfundenen Gestalt auf. Fritz Kocher, der vermeintliche Verfasser der Aufsätze, ist der Sohn einer wohlhabenden Familie, Liebling einer ihn zärtlich umsorgenden Mutter. Er sei „kurz nach seinem Austritt aus der Schule gestorben",[1] heißt es in der Vorrede des fingierten Herausgebers. Dieser, über den wir nichts Näheres erfahren, habe nach einiger Mühe schließlich vermocht, die Mutter dazu zu bewegen, „[ihm] die Stücke zur Veröffentlichung zu überlassen." *(FKA* 7)

Die Kluft zwischen Kocher und dem Autor ist tief: Walser stammt nämlich aus einer bescheidenen Handwerkerfamilie. Die Mutter starb 1894, als er erst sechzehn Jahre alt war. Schon zwei Jahre vorher war er als Lehrling in eine Berner Bank getreten. Als sein erstes Buch 1904 erschien, hatte Walser schon sein unstetes Wanderleben begonnen. Mehrmals hatte er Wohnorte und Arbeitsstellen gewechselt. In Stuttgart lebte er ab 1895 ein Jahr zusammen mit seinem Bruder, dem Maler Karl Walser. Es war die Zeit der ersten künstlerischen Versuche, zunächst in der Schauspielerei, dann in der Literatur. Ab 1898 veröffentlichte er Gedichte und Prosastücke in schweizerischen Zeitungen.

[1] Walser, Robert: Sämtliche Werke in Einzelausgaben. Bd. 1: Fritz Kochers Aufsätze. Hg. v. Jochen Greven. Frankfurt/Main 1985, S. 7. Ich zitiere im Folgenden mit der Sigle *FKA* und Seitenzahl im Text.

Warum hat sich Walser wohl hinter der in vieler Hinsicht so andersartigen Figur des Fritz Kocher verschanzt? Zuerst ermöglicht die Fiktion des heranwachsenden Verfassers Walser, manches Unschickliche – oder was er dafür hält oder auch nur vom Leser gehalten wissen möchte – im Voraus zu entschuldigen. Zum Beispiel warnt er den Leser in der Einleitung, die Aufsätze „mögen vielen an vielen Stellen unknabenhaft und an vielen anderen Stellen zu knabenhaft erscheinen. [...] Ein Knabe kann sehr weise und sehr töricht fast im selben Moment reden: so die Aufsätze." (*FKA* 7) So unterbricht er sich einmal nach ziemlich gewagten Metaphern, um seinen erbärmlichen Stil zu bedauern:

> Schnee ist so ein recht eintöniger Gesang. Warum sollte eine Farbe nicht den Eindruck des Singens machen können! Weiß ist ein Murmeln, Flüstern, Beten. Feurige, zum Beispiel Herbstfarben, sind ein Geschrei. Das Grün im Hochsommer ist ein vielstimmiges Singen in den höchsten Tönen. Ist das wahr? Ich weiß nicht, ob das zutrifft. Nun, der Lehrer wird schon so freundlich sein und es korrigieren. (*FKA* 11)

Zwar bekunden sich hier die Bescheidenheit des angehenden Schriftstellers und ein gewisser Mangel an Selbstbewusstsein, wie sie bei einem so jungen Autor verständlich wären. Aber wir haben es ebenso mit der Pose eines jungen Menschen zu tun, der sich selbstsicher vor den Leser hinstellen möchte: Er ist sich aber seiner jugendlichen Naivität und der Unrealisierbarkeit seiner Wünsche allzu bewusst, um eine solche Haltung durchgehend zu bewahren.

Obwohl Fritz Kocher einen übermutigen Ehrgeiz an den Tag legt, obwohl er sich bereit erklärt, alles Unzulängliche des menschlichen Daseins zu überwinden und die Welt zu erobern, weiß er nämlich schon, dass es sich nur um exaltierte Träume handelt, wie die Pointe des folgenden Zitats es auf humoristische Weise nahe legt:

> Ach, ich will so hoch steigen, als es einem vergönnt ist. Ich will berühmt werden. Ich will schöne Frauen kennen lernen und sie lieben und von ihnen geliebt und gehätschelt sein. Nichtsdestoweniger werde ich nichts von elementarer Kraft (Schöpfungskraft) einbüßen, vielmehr werde ich und will ich von Tag zu Tag stärker werden, freier, edler, reicher, berühmter, kühner und toll-kühner. Für diesen Stil habe ich eine Fünf verdient. (*FKA* 9)

Unser junger Verfasser äußert nicht nur solch „knabenhafte" (*FKA* 7) Wünsche, er weiß auch um die Widersprüchlichkeit seines Charakters. So kann er in einem Aufsatz seinen Willen bekunden, sich den gesellschaftlichen Zwängen zu fügen und ein rechtschaffenes Arbeitsleben zu führen, und in einem anderen das genaue Gegenteil behaupten: „Ich mag nicht von Pflichten und Aufgaben träumen." (*FKA* 26)

Anderswo betont er den „Nutzen des Notwendigen" (*FKA* 20) und bedauert zugleich, diesem Notwendigen unterworfen zu sein. Hier kündigt sich eines der zentralen Dilemmata an, unter dem Walser zeitlebens leiden und das er immer wieder in seiner Prosa reflektieren wird: Wie sind unbedingter Freiheitsanspruch und Unterwerfung unter Zwänge miteinander in Einklang zu bringen? Denn, wie es in einem Aufsatz über die Schweiz heißt: „Man lebt nicht, wenn man nicht

für etwas lebt." (*FKA* 32) Nur wer sich einem Ideal oder einfach den gesellschaftlichen Zwängen freiwillig unterwirft, führt ein lebenswertes Leben. Dahingegen ist ein von jedem Zwang freies Leben nutz- und mithin sinnlos. Nun neigt Walsers Charakter eben dazu, jeden Zwang abzulehnen und auf seiner Freiheit zu bestehen, wenn er sich irgendwie eingeengt fühlt. Daher der ständige Zwiespalt in seinem Leben und die zum Scheitern verurteilten Versuche, beide Gegensätze in Einklang zu bringen: die Notwendigkeit, die allein dem Leben einen Sinn geben kann, und die Freiheit, die den unbezwingbarsten Zug seines Charakters ausmacht.

Noch eines wollen wir feststellen. Wir haben schon hervorgehoben, dass die vorgetäuschte Autorschaft Walser ermöglicht, sowohl den vermeintlich fehlerhaften Stil als die scheinbare Naivität der Aufsätze zu entschuldigen. Manche Ängste und böse Ahnungen kommen aber schon darin vor, und, in der Tat, zur Zeit ihrer Niederschrift hat Walser Enttäuschungen und Misserfolge schon erlebt. Es ist, als wolle er unter der fiktiven Maske einen Lebensabschnitt beschreiben, wo ihm alle Hoffnungen noch erlaubt waren, und Wünsche zum Ausdruck bringen, die ihm nun in solch „knabenhafte[r]" (*FKA* 7) Form unmöglich gemacht worden sind. Er hat nämlich schon zu viele Desillusionen erfahren und er durchschaut jetzt zu sehr seine geistigen und charakterlichen Anlagen, als dass er sich vergeblichen Hoffnungen noch hingeben könnte. Die Fiktion hat hier eine kompensatorische Funktion: Obwohl er eben um die Vergeblichkeit seiner Hoffnungen weiß, kann Walser einen glücklichen Abschnitt seines kurzen Lebens in der Fiktion noch einmal erleben. Zugleich, da er sich über die Naivität seiner damaligen Anliegen im Klaren ist, will er sich unter der aufgesetzten Maske vom Erzählten distanzieren.

Im autobiografischen Roman *Geschwister Tanner*, 1907 erschienen, scheint die Distanz zwischen dem Autor und seinem Stoff auf den ersten Blick geringer zu sein, obwohl der Roman in der Er-Form geschrieben ist. Doch die scheinbar einfache Form stellt sich bald als fragmentarisch und kaleidoskopisch heraus. Fragmentarisch nicht nur deshalb, weil der Text einen kurzen Abschnitt von zirka zwei Jahren im Leben Walsers darstellt und so den Eindruck vermittelt, als sei er aus einem größeren Ganzen herausgerissen, sondern vor allem weil Bruchstücke aus diesem Lebensabschnitt ohne vom Autor selbst hergestellten Zusammenhang aneinander gereiht sind.

Die kaleidoskopische Form bewirkt die Einsetzung von verschiedenen Porträts. Es handelt sich entweder um Portraits von dem Helden durch andere oder um Porträts von dessen Geschwistern oder Bekannten. Dabei wird eigentlich nur der Held porträtiert und dessen Leben und Charakter reflektiert.

Trotz des bruchstückhaften Charakters des Werkes ist eine gewisse negative Entwicklung des Helden festzustellen. Er wechselt mehrmals die Arbeitsstellen, ist dann lange Zeit beschäftigungslos, fristet nur notdürftig sein Leben, bis er

schließlich in der „Schreibstube für Stellenlose",[2] so heißt eine Wohlfahrtsorganisation im Roman, für einen kargen Lohn arbeiten darf.
Der Roman handelt also vom sozialen Abstieg des Simon Tanner, welcher wohl als selbstverschuldet betrachtet werden kann. Nicht dass Simon ein fauler Angestellter wäre oder nichts taugte. Im Gegenteil wird ihm bezeugt, dass er ein tüchtiger Bursche sei. Auch er ist davon überzeugt. Nein, meistens kündigt Simon selbst die Stellen auf, weil er es nach kurzer Zeit nicht mehr aushält. So sagt er dem Angestellten im Stellenvermittlungsbüro: „Ich habe keine Zeit, bei einem und demselben Beruf zu verbleiben, [...] und es fiele mir niemals ein, wie so viele andere auf einer Berufsart ausruhen zu wollen wie auf einem Sprungfederbett." (GT 19)
Es gibt verschiedene Gründe für Simons Unbeständigkeit und Unzufriedenheit. Einerseits hängt er zu sehr an seiner Unabhängigkeit und Freiheit, um sich lange den Zwängen in einem Büro zu unterwerfen. Andererseits ist sein Ehrgeiz so stark, dass er ungeduldig wird und lieber eine Stelle aufgibt, wo er sich seinen Anlagen und Fähigkeiten nicht entsprechend verwendet fühlt, wie er einmal vor seinem Chef behauptet. Allerdings ist Simons Ehrgeiz nicht derjenige eines Emporkömmlings. Wie der exaltierte Fritz Kocher fühlt er sich zu einem höheren, intensiveren Leben berufen, und ist schlechthin außerstande, das enge und beklemmende Dasein eines Büroangestellten auf die Dauer zu ertragen.
Mehrmals beklagt er die entfremdenden Verhältnisse in der modernen Arbeitswelt. Hinter seinem Pult auf der Bank betrachtet er träumerisch die zahllosen Angestellten, die ihren Beschäftigungen nachlaufen. Das unaufhörliche Hin und Her empfindet er als absolut sinnloses Treiben. Vor dem Bankdirektor, der ihm die Stelle kündigt, lehnt er sich gegen ein System auf, das die Niedrigergestellten um des Wohls eines einzigen Höhergestellten willen verdummen und verkümmern lässt. Vorher hatte er jeden Wunsch nach Ferien empört von sich gewiesen, denn, sagt er: „[...] ich hasse die Freiheit, wenn ich sie so hingeworfen bekomme, wie man einem Hund einen Knochen hinwirft." (GT 20)
Doch ist Simons Haltung keineswegs mit einer grundsätzlichen Ablehnung der sozialen Ordnung gleichzustellen. Nach langen Perioden der Untätigkeit sehnt er sich danach, wieder zu handeln und sich somit der Gesellschaft nützlich zu erweisen. Der Sehnsucht nach absoluter Freiheit und großen Taten gegenüber steht der Wunsch, gesellschaftlich brauchbar zu sein und, was dem gleichkommt, einen bestimmten und festen Platz im sozialen Gefüge einzunehmen. Zwar ist Simon noch kein endgültig ausgegrenzter Außenseiter, aber, trotz der Behauptung, er sei vielleicht „ohne Hoffnung in sozialer Hinsicht und doch voller Hoffnungen"(GT 27), macht sich doch die Angst, sein Leben zu verpfuschen und unwiederbringlich an den Rand der Gesellschaft verstoßen zu sein, schon in *Geschwister Tanner* leise bemerkbar.

[2] Walser, Robert: Sämtliche Werke in Einzelausgaben. Bd. 9: Geschwister Tanner. Hg. v. Jochen Greven. Frankfurt/Main 1985, S. 268. Ich zitiere im Folgenden mit der Sigle *GT* und Seitenzahl im Text.

Die Porträts Simons durch seine Geschwister oder Bekannten ergänzen das widersprüchliche Bild von seinem Charakter. Besonders seine Schwester Hedwig hebt an ihm seine gesellschaftliche Unbedeutendheit, d.h. seinen völligen Mangel an den sozial erforderlichen Eigenschaften hervor. Sie ist davon überzeugt, dass ihr Bruder es im Leben nie zu etwas bringen wird, wobei sie zwischen zweierlei Erfolgen unterscheidet, dem Erfolg nach den gesellschaftlichen Kriterien und demjenigen im Sinne eines echten Lebens.[3]
Von den Porträts anderer Figuren soll uns hier ebenfalls nur eines interessieren. Mit der Lebensbeschreibung eines gescheiterten Dichters versucht Walser nämlich, sich über den Weg, den er endgültig eingeschlagen hat, Rechenschaft abzulegen. Sebastian ist ein in jeder Hinsicht lebensuntüchtiger Mensch. Jeder sozial nützlichen Tätigkeit unfähig, hat er sich zu dem ihm einzigen möglichen Lebensweg entschlossen. Er hat bisher nur eine kleine Gedichtsammlung veröffentlicht, was in Simons Augen immerhin eine achtenswerte Leistung ist. Seinem Buch aber ist kein Erfolg beschieden worden, und es mangelt Sebastian an der nötigen Kraft, sich im Leben durchzusetzen. Er stirbt eines einsamen Todes im Wald unter dem Schnee.
Obwohl Walsers Ängste in diesem Lebensentwurf deutlich zum Ausdruck kommen, sollte man doch nicht meinen, dass er Scheitern als unabwendbares Schicksal eines Schriftstellers betrachtet. Er ist noch jung und hoffnungsvoll, und er wird sich erst später mit dem Misserfolg abfinden müssen. Im Roman erklärt er Sebastians Schicksal mit dessen schwacher Lebenskraft und entwirft mit dem Porträt von Simons Bruder das Bild des erfolgreichen Künstlers. Für den Maler Kaspar ist nicht nur die Gesellschaft an den Schwierigkeiten des Künstlers schuld, es kommt auch auf dessen Charakter an.
Wenn die Künstler-Thematik in *Geschwister Tanner* nur am Rande behandelt wird, so nimmt sie in den folgenden Jahren überhand. Walser reflektiert die Problematik der Schriftstellerexistenz in zahlreichen Texten. Von ihnen wollen wir uns für eine Novelle, *Der Spaziergang*, und für die Schriftsteller-Erzählungen interessieren.
In der erstgenannten Novelle, zuerst als einzelner Band 1917, dann in einer Neufassung 1920 in der Prosasammlung *Seeland* erschienen,[4] sind der Spaziergang selbst und der Schreibprozess durch die vielen Einmischungen des Erzählers eng miteinander verflochten. Der Leser hat zuerst den Eindruck, dass es sich um die einfache Beschreibung eines vom Erzähler wirklich gemachten Spaziergangs handelt. Aber das Verhältnis kehrt sich bald um, und er sieht ein, dass der Spaziergang eigentlich erst mit dem Schreiben entsteht. Wandern, eine der wesentlichsten Beschäftigungen Walsers, wird in der Novelle auf diese Weise mit dem Schreiben gleichgestellt. Beide sind bezeichnend für Walsers Freude an

[3] Vgl. *GT* 176-180.
[4] Walser, Robert: Der Spaziergang. In: Sämtliche Werke in Einzelausgaben. Bd. 5: Der Spaziergang. Prosastücke *und* Kleine Prosa. Hg. v. Jochen Greven. Frankfurt/Main 1985, S. 7-77. Bd. 7: Seeland. Hg. v. Jochen Greven. Frankfurt/Main 1985, S. 83-151.

einer Grundhaltung, die sein Held Simon auch an sich feststellt, um sie aber zu tadeln:

[Er] setzte sich da auf einen Stein, um darüber nachzudenken, wie lange er wohl dieses Leben des bloßen Beschauens und Sinnens noch weitertreiben werde. Bald mußte es gewiß ein Ende nehmen, denn es konnte nicht weitergehen. Er war ein Mann und gehörte einer strengen Pflichterfüllung an. (*GT* 161)

So gehen Walser und die meisten seiner fiktiven Vertreter, trotz aller gegenteiligen Versuche, durch das Leben: sie genießen es, indem sie es aus der Ferne beobachten, ohne daran teilzunehmen oder ein aktives Mitglied davon zu sein. Dabei sehnen sie sich ständig nach einem sinnerfüllten Leben, d.h. einem Leben voller Taten.

Eine andere Parallele zwischen dem Wandern und dem Schreiben liegt nahe: Im Laufe seines Spaziergangs erlebt der Erzähler Situationen, die in Zusammenhang mit zentralen Themen von Walsers Prosa stehen. Eine erfolgreiche Persönlichkeit der kleinen Stadt beschreibt er höhnisch, wobei er den eigenen bescheidenen Lebenswandel lobend hervorhebt. In einer Buchhandlung spottet er über den neuesten Moderoman, sich einerseits für den eigenen Misserfolg schadlos haltend, sich andererseits über den Kulturbetrieb lustig machend. Beim Schneider inszeniert er mit Ironie seine soziale Unangepasstheit, die er zu überspielen versucht, indem er sich am armen Handwerker verbal vergreift. Endlich aus der Stadt angekommen, schwelgt er in der Natur herum. Die Naturthematik verdiente ein Kapitel für sich. Hier soll der Hinweis genügen, dass die Natur, vor allem Wald und Gebirge, der einzige Ort ist, wo sich Walsers Erzähler eins mit sich und der Welt fühlen können.

Im Laufe seines Spaziergangs besucht der Erzähler das Steueramt, um eine Erklärung über seine Einkünfte abzustatten. Dort sieht er sich eigentlich gezwungen, sich gegen die Unterstellungen des Steuerbeamten zu verteidigen. Die Episode erweckt den Eindruck, als werde er von diesem schlechthin gefordert, sein Leben als freier Schriftsteller vor sich und der Gesellschaft zu rechtfertigen. Nachdem er beteuert hat, dass er wie die meisten Autoren seines Schlages fast mittellos ist, muss er seinen scheinbaren Müßiggang entschuldigen: woher fände er all die Anregungen zu weiteren Werken, wenn er sich nicht in der Welt und in der Natur umsähe? Gerade wenn er am gedankenverlorensten aussehe, strenge er am meisten seinen Geist an. Er sei außerdem fest überzeugt, ein arbeitsamer und solider Mensch zu sein, der als Schriftsteller seine Pflicht so gut wie jeder andere erfülle.

Walser will hier eigentlich nicht so sehr die soziale Nützlichkeit des Schriftstellers vertreten als dass er sein Dasein mit dem Schreiben rechtfertigen möchte. Er fühlt sich nämlich oft „überflüssig". So fragt er sich etwa zur gleichen Zeit in der Novelle *Würzburg*, allerdings auf eine frühere Phase anspielend: „Spielte ich nicht im ganzen genommen eine völlig nutzlose, zweck-

lose, haltlose, verantwortungslose und mithin überflüssige Figur?"[5] Walser hat lange geglaubt, seinen Platz in der Gesellschaft nach deren Kriterien zu finden. Nachdem er diese Hoffnung aufgegeben hat, bleibt ihm nur noch das Dichten, um sein Leben mühsam zu rechtfertigen.
Aber Walser gelingt es nicht immer. Das bezeugt die Gemäldegalerie von verfemten Dichtern, die er sich ausgewählt hat, um seine Stellung zum Leben und zur Welt zu veranschaulichen. Die Wahl ist in der Tat bezeichnend: Lenau, Kleist, Lenz, Brentano, Hölderlin u.a., jedesmal handelt es sich um Dichter, die sich mit ihrer Umwelt nicht abfinden konnten. Walser kümmert sich nicht um eine historisch treue Schilderung ihres Lebens, er entlehnt daraus nur einige Züge, die ihm charakteristisch genug vorkommen, um seine eigene Existenz stilisierend zu reflektieren. Diese Texte haben auch auf ihre Art oft eine gewisse kompensatorische Funktion.
So wird Lenau ausschließlich als ein Dichter von „Herbstliedern", worin er die Melancholie und das Verzagen lobgepriesen hat. Zeitlebens hat er sich nach dem Tod gesehnt und hat zugleich das Leben innig geliebt „um der darin enthaltenen Enttäuschungen willen."[6] Aber ein weiterer Text, der über zehn Jahre später erschienen ist, behandelt dasselbe Thema in einem nun bitter-ironischen Ton und bedenkt Lenau mit Spott wegen seiner gesellschaftlichen Unangepasstheit und des daraus resultierenden Weltschmerzes. Der beinahe fünfzigjährige Walser distanziert sich hier von sich selbst, denn nach Jahren des Misserfolgs und der Missachtung sowohl in gesellschaftlicher als in literarischer Hinsicht weiß er nun um die Vergeblichkeit seiner Bemühungen. Aus folgendem Auszug lassen sich Identifikation bei gleichzeitiger Distanzierung unschwer herauslesen:

Lenaus Existenz scheint ein Trauerspiel gewesen zu sein. Hie und da scheint er sich eine Portion rohen Schinkens gekauft zu haben, eine Speise, deren Dünngeschnittenheit er zweifelsohne hochschätzte. Einst trat er in den grünen, kühlen Wald, setzte sich auf eine Bank, die unter einer Buche angebracht war, und nahm sich den Luxus heraus, heiß zu weinen. Letzteres war gleichsam so seine Spezialität. Falls man der Meinung sein darf, der Weltschmerz sei eine Kunst, so sieht man sich für berechtigt an, hervorzuheben, Lenau sei darin ein Meister gewesen.[7]

Andere Prosastücke, die die Figuren von Kleist, Brentano oder Hölderlin evozieren, handeln vom Widerspruch zwischen der Kunst und dem richtigen Leben, von der unmöglichen Anpassung an die gesellschaftlichen Anforderungen und von der daraus resultierenden Unzufriedenheit. Solches kommt oft

[5] Walser, Robert: Würzburg. In: Sämtliche Werke in Einzelausgaben. Bd. 6: Poetenleben. Hg. v. Jochen Greven. Frankfurt/Main 1986, S. 48.
[6] Walser, Robert: Lenau (I). In: Sämtliche Werke in Einzelausgaben. Bd. 4: Kleine Dichtungen. Hg. v. Jochen Greven. Frankfurt/Main 1985, S. 44.
[7] Walser, Robert: Lenau (II). In: Sämtliche Werke in Einzelausgaben. Bd. 18: Zarte Zeilen. Prosa aus der Berner Zeit. 1926. Hg. v. Jochen Greven. Frankfurt/Main 1986, S. 229.

in der Sehnsucht nach „Unfasslich[em], Unbegreiflich[em]"[8] zum Ausdruck, die die Helden in der Dichtkunst vergeblich zu stillen suchen. Obwohl er sich bewusst ist, dass er sich damit eigentlich zu einem unglücklichen Leben verurteilt, entscheidet sich Kleist, nur noch für die Kunst zu leben, denn er weiß keinen anderen Ausweg:

> Das Glück, ein vernunftvoll abwägender, einfach empfindender Mensch zu sein, sieht er, zu Geröll zersprengt, wie polternde und schmetternde Felsblöcke den Bergsturz seines Lebens hinunterrollen. [...] Es ist jetzt entschieden. Er will dem Dichterunstern gänzlich verfallen sein: es ist das beste, ich gehe möglichst rasch zugrunde![9]

In zwei von den Brentano gewidmeten Texten geht dieser zwar nicht im konkreten Sinn zugrunde, aber, gänzlich lust- und freudlos, verlässt er die Welt und verliert sich in eine endlose, finstere Höhle. Walser spielt hier auf Brentanos Bekehrung an, die im Text mit einem seelischen Selbstmord gleichgestellt werden darf:

> Er mag nicht mehr leben, und so entschließt er sich denn, sich selber gleichsam das Leben, das ihm lästig ist, zu nehmen, und er begibt sich dorthin, wo er weiß, daß sich eine tiefe Höhle befindet. Freilich schaudert er davor zurück, hinunterzugehen, aber er besinnt sich mit einer Art von Entzücken, daß er nichts mehr zu hoffen hat, und daß es für ihn keinen Besitz und keine Sehnsucht, etwas zu besitzen, mehr gibt, und er tritt durch das finstere große Tor und steigt Stufe um Stufe hinunter, immer tiefer.[10]

In der Hölderlin-Skizze ist nicht von solch freiwilliger Kapitulation die Rede, sondern vom Wahnsinn, der den Dichter bedroht, wenn er den Widerspruch zwischen den selbst gestellten Ansprüchen und denen der Gesellschaft nicht aushält. Wie eine Vorwegnahme von Walsers eigenem Schicksal mutet mancher Satz an, wie folgender, worin eine gewisse Sehnsucht nach Ruhe nicht zu verkennen ist:

> Schicksalsgewaltige Hände rissen ihn aus der Welt und ihren für ihn zu kleinen Verhältnissen über des Erfaßbaren Rand hinaus, in den Wahnsinn, in dessen lichtdurchfluteten, irrlichterreichen, holden, guten Abgrund er mit Gigantenwucht hinabsank, um in süßer Zerstreutheit und Unklarheit für immer zu schlummern.[11]

Der Wunsch zu verschwinden oder sich zu verlieren, ob er als Sehnsucht oder als Angst zum Ausdruck kommt, kann sich in einem anderen Ideal verwirklichen. Hölderlin und Brentano fanden ihre Bestimmung, indem sie sich entweder im Wahnsinn oder in der Religion begruben. Das waren aber nur

[8] Walser, Robert: Kleist in Thun. In: Sämtliche Werke in Einzelausgaben. Bd. 2: Geschichten. Hg. v. Jochen Greven. Frankfurt/Main 1985, S. 77.
[9] Ebd., S. 78.
[10] Walser, Robert: Brentano (I). In: Sämtliche Werke in Einzelausgaben. Bd. 3: Aufsätze. Hg. v. Jochen Greven. Frankfurt/Main 1985, S. 101-102.
[11] Walser, Robert: Hölderlin. In: Sämtliche Werke in Einzelausgaben. Bd. 6: Poetenleben. Hg. v. Jochen Greven. Frankfurt/Main 1986, S. 118.

fantasierte Lösungen. Walser versuchte in seiner Prosa sowie in seinem Leben einen anderen Weg: er verdingte sich als Diener. Diese Erfahrung erzählt er einerseits in *Tobold*, einer längeren Novelle, wo er seinen Aufenthalt als Diener auf einem Schloss schildert, andererseits im Roman *Jakob von Gunten*, der eher Möglichkeiten und Bedingungen der Dienerschaft reflektiert als reale Erlebnisse verarbeitet.

Eigentlich macht sich Walser zum Diener nicht deshalb, weil er aus der Welt verschwinden möchte. Er will sich möglichst klein machen, denn er wähnt in der äußersten Bescheidenheit und Unbedeutendheit eine Möglichkeit zum Weiterleben gefunden zu haben. So erklärt Tobold dem Erzähler im Hinblick auf seine damalige Geistesverfassung:

> Dem Ruhm und allen ihm ähnlichen Dingen fragte ich nicht mehr nach; das Große schaute ich nicht mehr an. Eine Liebe für das ganz kleine und Geringe hatte ich gewonnen, und mit dieser Art von Liebe ausgerüstet, dünkte mich das Leben schön, gerecht und gut. Mit Freuden verzichtete ich auf allen Ehrgeiz.[12]

Es geht also darum, den alten Adam auszuziehen: Nur im Verzicht auf die alten Ansprüche, die er nun als verschroben abtut, erblickt Tobold nun eine Möglichkeit zum Weiterleben. Er muss sein altes Ich ablegen und sich ein neues anschaffen. Von seinem Aufenthalt auf dem Schloss spricht er tatsächlich wie von einer Wiedergeburt, fast in einem religiösen Sinn: „Durch den Tod hindurch ging ich hinein ins Leben. Sterben mußte ich zuerst, bevor ich fähig war, wieder zu leben."[13]

In *Jakob von Gunten* hat der Erzähler den Eindruck, als wäre er sich „zum Rätsel" geworden.[14] Im Institut Benjamenta, wo sie zu Dienern erzogen werden, müssen nämlich junge Leute in erster Linie Demut und Bescheidenheit lernen. Sie müssen sich in Geduld, Gehorsam und Armut üben. Vom Kraus, einem der Insassen, wird berichtet, er werde es zu etwas Hohem im Leben bringen, eben weil er so anspruchslos und unbedeutend ist.

Jakob und Tobold wollen sich nicht nur aus Trotz klein machen, etwa weil sie sich an die gesellschaftlichen Verhältnisse nicht anpassen könnten oder weil sie ihre Ambitionen aufgeben mussten. Nur wer auf seine Individualität verzichtet, sich den Geboten und Pflichten willig beugt, seiner Geringfügigkeit bewusst wird, hat eine Aussicht, im Leben zu bestehen. Mehr noch, er gibt endlich seinem Leben einen Sinn und eine Richtung. So heißt es vom Zweck der Erziehung im Institut:

[12] Walser, Robert: Tobold (II). In: Sämtliche Werke in Einzelausgaben. Bd. 5: Der Spaziergang. Prosastücke *und* Kleine Prosa. Hg. v. Jochen Greven. Frankfurt/Main 1985, S. 226.
[13] Ebd., S. 225.
[14] Walser, Robert: Sämtliche Werke in Einzelausgaben. Bd. 11: Jakob von Gunten. Ein Tagebuch. Hg. v. Jochen Greven. Frankfurt/Main 1985, S. 7.

Klein sollen wir sein und wissen sollen wir es, genau wissen, daß wir nichts Großes sind. Das Gesetz, das befiehlt, der Zwang, der nötigt, und die vielen unerbittlichen Vorschriften, die uns die Richtung und den Geschmack angeben: das ist das Große, und nicht wir, wir Eleven.[15]

Außerdem nimmt Tobold als Diener endlich einen bestimmten Platz in der Gesellschaft ein. Zwar hat er nur die unscheinbarsten Aufgaben zu erfüllen, aber er ist jetzt tätig und vor allem nützlich, und er freut sich, in seinen Augen sowie in den Augen seiner Mitmenschen nicht mehr als Taugenichts gelten zu müssen. Im Übrigen findet er auf dem Schloss eine beachtliche Entschädigung. Da er doch wenig zu tun hat, hat er reichlich Zeit, seinen tief in ihm wurzelnden Neigungen zu frönen. So gibt er sich stundenlang seinen vagabudierenden Gedanken hin, oder beobachtet, zugleich vergnügt und teilnahmslos, was um ihn her los ist.

Walsers letzter, Fragment gebliebener Roman *Der Räuber* kann wohl, wenn nicht gar als Höhepunkt seiner letzten Schaffensperiode, doch als höchst bezeichnend für seine geistige und soziale Situation zu dieser Zeit betrachtet werden. Der Räuber, dessen Leben von einem Ich-Erzähler geschildert und gedeutet wird, ist ein Mensch ohne bestimmte soziale Identität. Meistens tatenlos und daher von seinen Mitmenschen als nutzlose Erscheinung abgestempelt, irrt er im Leben umher, nicht ohne dass er sich über seine hoffnungslose Lage Rechenschaft zu geben versucht. Der Erzähler erklärt zwar, dass der Räuber seine Lage selbst verschuldet hat. Aber er spielt auch auf „Verfolgungen" an, die den Räuber in die Enge getrieben hätten. Unter Verfolgungen sind die verschiedenen gesellschaftlichen Anforderungen zu verstehen, denen der Räuber nicht gewachsen ist und die er als unerträgliche Zumutungen empfindet. Indem er sich in dieser fiktiven Biografie zugleich im Erzähler und im Räuber darstellt, kann Walser von sich selbst und seiner Lage zu dieser Zeit Abstand nehmen. Zwar sind Erzähler, Räuber und Autor weitgehend zu identifizieren, aber der Erzähler besteht letzten Endes auf dem Unterschied: „Ich bin ich, und er ist er,"[16] behauptet er im letzten Kapitel. Übrigens lässt er es sich nicht nehmen, den Räuber kritisch zu beurteilen.

Eine solche Abstandnahme bringt Vorteile mit sich: Vom Räuber Abstand nehmen heißt von dem, was er ist, also von dem, was der Erzähler bzw. Walser selbst ist, Abstand nehmen. Somit versucht der Erzähler (also auch Walser) zu behaupten, dass er im Gegensatz zum Räuber die nötigen Eigenschaften besitzt, um sich den gesellschaftlichen Anforderungen anzupassen. Infolgedessen hat er auch das Recht, die Gesellschaft für seine Ausgrenzung verantwortlich zu machen.

Nicht nur die Beziehung Erzähler-Räuber, sondern auch Walsers ganz eigenwillige Sprache im *Räuber* soll unsere Aufmerksamkeit in Anspruch nehmen. So hebt Martin Jürgens im Nachwort der Suhrkamp-Ausgabe „die Diskon-

[15] Ebd., S. 64.
[16] Walser, Robert: Sämtliche Werke in Einzelausgaben. Bd. 12: Der Räuber. Hg. v. Jochen Greven. Frankfurt/Main 1986, S. 190.

tinuität des Erzählens als kunstvolle Sprachverwilderung"[17] heraus. Einem solchen „a-sozialen sprachlichen Gestus" entspreche „das a-soziale Selbstverständnis"[18] des Schriftstellers zur Zeit der Niederschrift um 1925. Zugespitzt könnte man sagen, dass die Asozialität des Textes die eigene soziale Ausgrenzung seines Verfassers widerspiegelt.

Walsers Sprachduktus bewirkt aber auch eine Verringerung der Verständlichkeit für den Leser und ist seitens des Autors symptomatisch für dessen verminderte Bereitschaft zur Mitteilung. Der zunehmend hermetische Charakter von Walsers Texten ist in Parallele zu setzen mit der gleichfalls zunehmenden Undurchschaubarkeit seines Daseins. In dem Maße wie Walser in seinem Leben immer weniger einen Sinn zu entdecken vermag, büßt auch die Literatur ihre Fähigkeit ein, ihm bei dieser Sinnsuche zu helfen.

Zum Schluss möchte ich Walsers Problematik, die hinter all diesen fiktiven Einkleidungen von autobiografischen Fakten zum Vorschein kommt, in einen Zusammenhang mit der Religion oder dem Glauben an Gott bringen. Einerseits verleiht die Hoffnung auf ein ewiges Leben dem sterblichen Dasein einen Sinn, indem sie ihm ein Ziel setzt. Andererseits bieten religiöse Grundsätze einen festen Anhaltspunkt, um sich sowohl im diesseitigen Leben als im Hinblick auf das Jenseits zu orientieren. Dafür muss der Gläubige zwar seine Freiheit und seinen Willen mehr oder weniger einschränken, aber um diesen Preis besitzt er nun sozusagen Kriterien, die es ihm ermöglichen, sein Leben sinnvoll zu gestalten. Wer hingegen wie Walser auf absoluter Freiheit besteht, läuft stets Gefahr, der Sinnlosigkeit ausgeliefert zu werden, denn er vermisst die nötige Grundlage, auf die er sein Leben stützen könnte. Walser war sich dieses Dilemmas bewusst. Zeitlebens übte er sich einerseits im Verzicht und im Gehorsam, zwar nicht in einem streng religiösen Sinn, aber doch in einer vergleichbaren Absicht: um seinem Leben einen Sinn zu geben. Andererseits verwarf ein anderer Teil von ihm jeden Zwang und sehnte sich nach grenzenloser Freiheit. Robert Walser hat dieses Dilemma nur dadurch lösen können, dass er sich aus der Welt in eine Heilanstalt zurückzog, wo er das letzte Drittel seines Lebens verbrachte.

Literatur

Walser, Robert: Sämtliche Werke in Einzelausgaben. Hg. v. Jochen Greven. Frankfurt/Main 1985-1986. Bd. 1: Fritz Kochers Aufsätze; Bd. 2: Geschichten; Bd. 3: Aufsätze; Bd. 4: Kleine Dichtungen; Bd. 5: Der Spaziergang. Prosastücke und kleine Prosa; Bd. 6: Poetenleben; Bd. 7: Seeland; Bd. 9: Geschwister Tanner; Bd. 11: Jakob von Gunten; Bd. 12: Der Räuber; Bd. 18: Zarte Zeilen. Prosa aus der Berner Zeit. 1926.

[17] Jürgens, Martin: Nachwort. In: Walser: Der Räuber, S. 201.
[18] Ebd., S. 203.

Myriam Geiser (Mainz/Aix-Marseille)

Die Fiktion der Identität

Literatur der Postmigration in Deutschland und in Frankreich

Migrantenliteratur definiert sich – ähnlich wie Exilliteratur – wesentlich über die Biografie der Autoren. Aus der Perspektive der Aufnahmeländer handelt es sich um eine Literatur, die aus der Immigration ‚hervorgegangen' ist (*issue de l'immigration,* wie man in Frankreich sagt).[1] Autorinnen und Autoren, die in dem Land aufgewachsen sind, das für ihre Eltern einst das ‚Aufnahmeland' war, kennen die Migration allerdings nur als Ergebnis: Sie leben zwischen den Kulturen, in einer neuen Mischkultur, im Zustand der *Hybridität.* Dieser Begriff wurde v.a. von dem auf postkoloniale Entwicklungen spezialisierten Literatur- und Kulturwissenschaftler Homi K. Bhabha zur Bezeichnung interkultureller Phänomene und Repräsentationsformen geprägt. In einem Interview führt er hierzu aus:

[...] wenn, wie ich gesagt habe, der Akt kultureller Übertragung [...] den Essentialismus einer vorher bestehenden, originären Kultur in Abrede stellt, dann erkennen wir, daß alle Formen von Kultur sich in einem andauernden Prozeß der Hybridität, der Kreuzung und Vermischung befinden. Für mich liegt die Bedeutung der Hybridität jedoch nicht darin, daß man sie auf zwei Ursprungselemente zurückführen könnte, aus denen das dritte entsteht, vielmehr ist die Hybridität für mich der *‚dritte Raum',* aus dem heraus andere Positionen entstehen können.[2]

Dieser *dritte Raum* fördert auch die Entwicklung hybrider Literaturen, deren Benennung und Einordnung häufig schwer fällt. Die Texte der Migrantennachkommen zählt man in Deutschland zur sog. *Interkulturellen Literatur.*[3] In Frankreich wurde für die gesondert wahrgenommene literarische Produktion der zweiten Generation maghrebinischer Einwandererfamilien der Begriff *littérature beur* geprägt.[4]

[1] Arnold Rothe gibt folgende Definition: „La notion de littérature de migration désigne une littérature issue d'un groupe de personnes qui, tout d'abord par des raisons économiques, se sont fixées pour longtemps ou définitivement dans un pays étranger. [...] La littérature de migration, je la définis donc uniquement par la biographie de celui qui la produit." Vgl. Rothe, Arnold: Littérature et migration. Les Maghrébins en France, les Turcs en Allemagne. In: Ruhe, Ernstpeter (Hg.): Die Kinder der Immigration / Les enfants de l'immigration. Würzburg 1999, S. 27-52, hier S. 35.
[2] Zit. n. Chambers, Iain: Migration, Kultur, Identität. Tübingen 1996, S. 78.
[3] Vgl. etwa das zuletzt in Deutschland erschienene Kompendium: Chiellino, Carmine (Hg.): Interkulturelle Literatur. Ein Handbuch. Stuttgart 2000.
[4] *beur*: französisches Slang-Wort für *arabe,* gebildet nach dem Prinzip des Verlan (*à l'envers* – Silbenvertauschung mit häufiger Unterdrückung der Endsilbe). Zur Etymologie des Wortes vgl. Laronde, Michel: Immigration et Identité. Autour du roman beur. Paris 1993, S. 51ff.

Die hier betrachteten Autoren der Postmigration erzählen ihre Geschichten in der deutschen oder in der französischen Sprache, die ihnen jeweils bereits zur ‚zweiten Muttersprache' wurde. Sie treffen auf ein deutsch- oder französischsprachiges Lesepublikum, das in den Texten nicht selten Auskünfte über den Lebensalltag der Immigranten und Aussagen über das Selbstverständnis der Autoren zu entdecken hofft. In wenigen Nischen unserer Gegenwartsliteratur werden die vagen Grenzen zwischen Faktizität und Fiktionalität, zwischen Authentizität und Literarizität der Texte so willkürlich gezogen, gezielt übertreten, häufig verwischt und immer wieder missachtet wie in der interkulturellen Literatur – und zwar sowohl seitens der Produktion als auch der Rezeption, und in Deutschland in ganz ähnlicher Weise wie in Frankreich. Literaturwissenschaft und Literaturkritik heben oftmals den autobiografischen Charakter der Texte hervor, sprechen von *literarischer Verarbeitung* schwieriger Lebensumstände, von *témoignages* (Zeugenberichten); hinter der literarischen Fassade sucht man nach Authentischem und erwartet Aufschluss über die ‚andersartige' Identität der Verfasserinnen und Verfasser. In der jüngsten Literatur führt dies mittlerweile zu interessanten Gegenreaktionen. So äußert sich Selim Özdogan, Jahrgang 1971 und in Köln aufgewachsen, Autor von Gegenwartsromanen wie *Es ist so einsam im Sattel, seit das Pferd tot ist* (1995), *Ein gutes Leben ist die beste Rache* (1998) und *Mehr* (1999), in einem Artikel zum Thema *Schreiben in der Fremde* (sic!) der Zeitschrift für KulturAustausch folgendermaßen:

> Häufig werde ich zu Lesungen und Veranstaltungen eingeladen, die betitelt sind mit ‚Türken in Deutschland', ‚Multikulturalität in der Literatur' oder ‚Die Migranten der zweiten und dritten Generation', obwohl die Wörter ‚Integration', ‚Identität', ‚Migration', ‚zweite Generation', ‚Multi- oder Interkulturalität' in keinem meiner Bücher ein einziges Mal vorkommen. Ich schreibe auf deutsch, ich publiziere auf deutsch, ich lese auf deutsch, meinen gesamten Lebensunterhalt bestreite ich mit deutschen Wörtern und mit Themen, die sich fast nie mit meiner Herkunft beschäftigen. Aber was ich mache, läuft in den seltensten Fällen unter ‚Junge deutsche Literatur'. Wenn jemand der Meinung ist, meine Werke seien keine Literatur – bitte. Was mich wirklich nervt, ist, so oft der schreibende Türke zu sein.[5]

Diese Stellungnahme zeigt eine deutliche Ablehnung des häufig nur allzu wohlmeinenden Mehrheitsdiskurses, der einer vermeintlichen Minderheitenliteratur ethnischer Differenz durch Verweis auf die Biografie des Autors kulturellen Mehrwert zu verleihen sucht. Die Abwehrhaltung gegenüber simplifizierenden Schablonen von ‚Eigenem' und ‚Fremdem' kann aber auch in eine offensive Beanspruchung des *dritten Raumes* durch ein bewusstes Spiel mit den Diskursen umschlagen. Jamal Tuschick etwa schreibt im Nachwort seiner Anthologie *Morgen Land. Neueste deutsche Literatur*, die Texte von Autoren nichtdeutscher Abstammung versammelt, über die Postmigrantengeneration: „Die Nachgeborenen nutzen ihre Chance zur doppelten kulturellen Auswahl

[5] Özdogan, Selim: Vier Probleme, die ich gering schätze. In: Zeitschrift für KulturAustausch 3 (1999), S. 82-83, hier S. 83.

offensiv. [...] Über eine flottierende Anschauung von Herkunft & Differenz verfügen sie wie über einen Trumpf, der immer sticht: dem Aleman läßt sich viel erzählen."[6] Narration wird hier also als Mittel zur Konstruktion variabler Identitäten verstanden, die je nach Intention des Autors den Erwartungshorizont der Mehrheitskultur bestätigen oder durchbrechen.

In Frankreich trieb der Diskurs über die jüngste Literatur maghrebinischer Herkunft unlängst besonders spannende Blüten: Hinter dem Pseudonym des Autors Paul Smaïl, der mit seinem ‚autobiografischen Debütroman' von 1997 über das Leben eines jungen ‚Beur' in Paris mit dem Titel *Vivre me tue*[7] große Beachtung fand, vermutete die Literaturkritik bald einen etablierten französischen Autor, der versuche, auf eine Modewelle aufzuspringen, indem er die Identität eines marokkanischen Migrantenautors der zweiten Generation annehme und in dieser Rolle über ‚sein' Leben schreibe. Dass das Prädikat *littérature beur* sich tatsächlich auszahlen kann, beweist immerhin der Verkaufserfolg. *Vivre me tue* fand sich schnell an der Spitze der Bestsellerlisten; und Smaïls 2001 erschienener Roman *Ali, le magnifique*, der den authentischen Fall des 15-jährigen Serienmörders algerischer Herkunft Sid Ahmed Rezzala aufgreift und die französische Gesellschaft aus der Sicht der ‚Beurs' beschreibt, hatte eine erste Auflage von 30.000 Exemplaren. Die in den Medien am häufigsten genannte ‚wahre Identität' Paul Smaïls trägt den Namen Jack-Alain Léger, Jahrgang 1947, ein für provozierende Themen bekannter und stark umstrittener Romanautor, der seit den Siebzigerjahren bereits über zwanzig Buchtitel veröffentlicht und bisweilen auch unter den Pseudonymen Dashiell Hedayat und Melmoth gearbeitet hat. Im Jahr 2000 ist unter seinem Namen der Roman *Maestranza* erschienen und 2001 wurde sein autobiografisches Werk *Autoportrait au loup* (ein ‚Selbstporträt' also, wobei ‚loup' hier eine ‚Halbmaske aus schwarzem Samt' bezeichnet) neu aufgelegt. Eine offizielle Stellungnahme Légers zu seiner zweiten Autorenidentität liegt bisher nicht vor.[8]

Wer ist Paul Smaïl? Die Leser seines ersten Romans erfahren über den Protagonisten und Ich-Erzähler gleichen Namens, dass er am 5. Mai 1970 geboren, von marokkanischer Abstammung und in Paris aufgewachsen ist und dass er einen Universitätsabschluss in Vergleichender Literaturwissenschaft (sic!) hat. Die Literaturkritik hat den Text daher bei seinem Erscheinen unmittelbar und

[6] Tuschick, Jamal (Hg.): Morgen Land. Neueste deutsche Literatur. Frankfurt/Main 2000, S. 283-291, hier S. 285.

[7] Ich zitiere im Folgenden unter Seitenangabe im laufenden Text nach der Taschenbuchausgabe: Smaïl, Paul: Vivre me tue. Roman. Paris 1998. In wörtlicher Übersetzung: „Das Leben bringt mich um." Titel der deutschen Ausgabe: Smaïl, Paul: Unterm Strich. Roman. Frankfurt/Main 2000.

[8] Ergänzend muss man hier anmerken, dass Léger in seinem im Februar 2003 erschienenen deutlich autobiografisch angelegten jüngsten Buch *On en est là. Roman (sorte de)* die Autorschaft der Texte Paul Smaïls explizit für sich beansprucht. Die Hinweise des Verlegers im Einband führen dessen sämtliche Titel unter der Rubrik „Du même auteur. Sous le nom de Paul Smaïl" („Vom selben Autor. Unter dem Namen P. S.") auf. Vgl. Léger, Jack-Alain: On en est là. Roman (sorte de). Paris 2003.

ohne Not als autobiografisches Werk eines jungen Vertreters der ‚Beur'-Generation rezipiert.[9] In der deutschen Ausgabe von 2000 lauten die Angaben zum Autor lapidar: „Das Geheimnis um das Pseudonym Paul Smaïl ist nicht gelüftet" (vgl. erstes Innenblatt). Und auf dem Umschlag der französischen Taschenbuchausgabe von Smaïls letztem Roman liest man: „On ne sait quasiment rien de lui, qui a décidé de rester dans l'ombre à l'abri des médias dès son premier livre choc, *Vivre me tue* [...]. Il a une trentaine d'années et vit à Paris."[10] Auch in jüngeren wissenschaftlichen Studien besteht die Autor-Erzähler-Gleichsetzung und Lesart des Textes als Quasi-Dokument eines authentischen ‚Beur'-Schicksals fort. So bemerkt Dayna Oscherwitz in ihrer auf postkolonialen Identitätstheorien basierenden Analyse des Romans zwar eingangs: „Smaïl's novel occupies an ambiguous space between fiction and autobiography", im Weiteren verwendet sie den Namen Smaïl jedoch ohne klare Unterscheidung der Figuren- bzw. Autorenperspektive und kommt zu dem verallgemeinernden Schluss: „Like much Beur literature, Smaïl's text presents the problematic of Beur identity as a product of history and of French assumptions about what it means to be French."[11] Auf die Problematik des Pseudonyms geht sie gar nicht erst ein. Wer allerdings die erste Seite des Romans nicht überschlagen hat, liest hier immerhin folgende ‚Warnung': „Avertissement. Ce livre est un roman. Toute ressemblance des faits rapportés et des personnages avec des faits ou des personnages réels serait purement fortuite. [...] (L'Auteur)."[12] Literarisches Zitat einer herkömmlichen Formel des Genres Ich-Erzählung oder Teil der Inszenierung der fiktiven Autorenidentität? Und welche Funktion hat das offensichtliche Pseudonym? Zur weiteren Irreführung des Lesers fügt der Autor in seinem *Avertissement* noch hinzu, dass es sich bei dem im Roman vorkommenden

[9] Marie Weil etwa schreibt in einer Rezension für den Kulturteil des Magazins *Label France* des *Ministère des Affaires étrangères* im April 1998: „De l'auteur, Paul Smaïl, on sait qu'il est né de parents marocains, qu'il est âgé d'une trentaine d'années et qu'il partage sa vie à l'abri des médias, entre la France et le Maroc. [...] Au-delà d'un témoignage sur la difficulté d'être d'un enfant du Maghreb en France, ce livre est aussi la voix d'une génération promise aux ‚petits boulots'." In: Label France 31 (1998), online unter: http://www.france.diplomatie.fr/label_france/index.html (11.4.2003).

[10] Smaïl, Paul: Ali le magnifique. Roman. Paris 2003 (Taschenbuchausgabe der *Editions J'ai lu*). Sinngemäß: „Man weiß fast nichts über den Autor, der bereits mit Erscheinen seines ersten Skandalbuchs *Vivre me tue* [...] beschlossen hat, im Schutz vor den Medien im Schatten zu bleiben. Er ist etwa dreißig Jahre alt und lebt in Paris."

[11] Oscherwitz, Dayna: Writing home: exile, identity and textuality in Paul Smaïl's *Vivre me tue*. In: Mots pluriels et grands thèmes de notre temps. Revue internationale en ligne de Lettres et de Sciences Humaines 17 (2001): http://www.arts.uwa.edu.au/MotsPluriels/MP1701do.html (11.4.2003).

[12] In der deutschen Ausgabe wird dieser Hinweis ans Ende des Buches gestellt und folgendermaßen übersetzt: „Anmerkung des Autors. Dieses Buch ist ein Roman. Jede Ähnlichkeit der Ereignisse und Figuren mit tatsächlichen Ereignissen und Personen wäre zufällig." Vgl. Smaïl: Unterm Strich.

arabisch-französischen Slang des Pariser Stadtviertels Barbès um eine eigenständige und freie Transkription *nach Gehör*[13] handele... Wenn der Autor selbst gar kein *junger Beur* ist, liegt hier dann ein literarischer Betrug vor? Gar ein öffentlicher Skandal? Eine heikle Debatte, die von den französischen Medien schnell aufgegriffen wurde und teilweise die Formen wütender Polemik angenommen hat, dermaßen fühlte sich die Zunft der anfangs so enthusiastischen und wohlmeinenden französischen Literaturkritik offensichtlich vorgeführt. Das Feld der Spekulationen wurde eröffnet und Jagd auf den mutmaßlichen Betrüger gemacht, von dem man ein Geständnis verlangte.[14] ‚Paul Smaïl' hatte freilich zunächst eine plausible Erklärung für sein Inkognito gegeben. In einem Brief an den Verleger, der dem Manuskript von *Vivre me tue* beilag, schrieb der Autor sinngemäß, er wolle anonym bleiben, um nicht als *Beur vom Dienst* oder als Standartenträger einer öffentlichen Debatte vereinnahmt zu werden; er wolle ausschließlich nach dem beurteilt werden, was er schreibe.[15] Und in einer Stellungnahme in Le Figaro vom 5. Januar 2001 ging er mit seinen Kritikern streng ins Gericht:

Je ne comprends pas l'obstination de la critique à toujours examiner la littérature, qui est un art, sous un angle extra-littéraire. Je revendique le droit à l'incognito, qui est la seule liberté en ces temps de panoptique totalitaire, médiatique et sociale – visibilité, traçabilité, transparence...[16]

Im Kontext der interkulturellen Literatur, deren Thema (wenn nicht Auslöser) häufig die Suche nach einer ‚wahren' und eindeutigen Identität ist, erhält dieser provozierend freie Umgang des Autors mit den Fakten und Fiktionen seiner Biografie allerdings eine zusätzliche Bedeutung und besondere Brisanz. Anhand des Extrembeispiels Paul Smaïl kann man die Perspektive der Analyse interkultureller Texte und ihres autobiografischen Gehalts jedoch noch erweitern mit der Frage, ob die ‚Fakten' von Auto(ren)biografien nicht immer schon Teil jeweils konstruierter (Lebens-)Geschichten sind? Die Fiktionalität biografischer Texte wäre dann generell als spezifischer Darstellungsmodus zu betrachten und nicht etwa als narrative Fassade, hinter der sich ein Fundament faktischer

[13] Zitat im Original: „Afin de garder sa saveur à l'arabe de Barbès, les expressions arabes ont été volontairement transcrites sans aucune rigueur – ‚à l'oreille'." Smaïl: Vivre me tue.
[14] Vgl. hierzu Douin, Jean-Luc: La cabale contre Paul Smaïl. In: Le Monde des Livres (Literaturbeilage der Tageszeitung Le Monde vom 2.3.2001).
[15] Im Wortlaut: „[Je ne veux devenir] ni le beur de service ni le porte étendard d'aucune cause; je veux qu'on me juge uniquement sur ce que j'écris", zit. n. Harzoune, Mustapha: Littérature: Les chausse-trapes de l'intégration. In: Hommes & Migrations 1231 (2001), S. 15-27, hier S. 24.
[16] Zit. n. Douin: La cabale (Übersetzung M.G.): „Ich verstehe die Versessenheit der Kritiker nicht, die Literatur, die eine Kunst ist, immer unter einem außerliterarischen Blickwinkel zu betrachten. Ich fordere das Recht auf Inkognito, die letzte Freiheit des Autors in diesen Zeiten der totalen Überwachung durch die Medien und die Gesellschaft – Sichtbarkeit, Verfolgbarkeit, Transparenz....."

Ereignisse und Erfahrungen freilegen ließe. Zur genaueren Betrachtung interkultureller Literatur könnte man außerdem die Anmerkungen des Philologen (!) Friedrich Nietzsche zur Entstehung von (Vor-)Urteilen zu Rate ziehen:

[...] man soll sich der ‚Ursache', der ‚Wirkung' eben nur als reiner *Begriffe* bedienen, das heißt als conventioneller Fiktionen zum Zwecke der Bezeichnung, der Verständigung, *nicht* der Erklärung. [...] *Wir* sind es, die allein die Ursachen, das Nacheinander, das Füreinander, die Relativität, den Zwang, die Zahl, das Gesetz, die Freiheit, den Grund, den Zweck erdichtet haben; und wenn wir diese Zeichen-Welt als ‚an sich' in die Dinge hineindichten, hineinmischen, so treiben wir es noch einmal, wie wir es immer getrieben haben, nämlich *mythologisch*.[17]

Meine Forschungsarbeit möchte einigen ‚Mythologisierungen' dieser Art im Diskurs über interkulturelle Literatur nachgehen und signifikante Parallelen und Unterschiede im deutsch-französischen Vergleich aufspüren.
Im sensiblen Bereich des Kulturenkontakts der Postmigration steht im Wesentlichen die Identität zur Debatte, und zwar die ethnische und kulturelle Identität der Autorinnen und Autoren ebenso wie die Identität (d.h. die Zugehörigkeit) ihrer Literatur. Identitätskonstituierende Diskurse werden (im Sinne Nietzsches) *erdichtet*, die *Ursachen und das Nacheinander* der Zugehörigkeit nach den je herrschenden gesellschaftlichen Diskursen (re-)konstruiert und rezipiert. Identität ist hier meist eine Frage der Interpretation. Iain Chambers, Kulturwissenschaftler und Spezialist für postkoloniale Studien, von dem ich die Formulierung „Fiktion der Identität" übernommen habe, führt zu diesem Aspekt aus:

Ebenso wie die ‚Erzählung' einer Nation das Konstrukt einer ‚imaginären Gemeinschaft' benötigt, ein Zugehörigkeitsgefühl, das ebenso sehr auf Phantasie und Imagination beruht wie auf irgendeiner geographischen, faßbaren Realität, so ist auch unser Identitätsgefühl eine Leistung der Imagination, eine Fiktion, eine besondere Geschichte, die Sinn ergibt. Wir stellen uns vor, ganz vollständig zu sein, eine geschlossene Identität zu haben und bestimmt keine offene oder fragmentierte; wir stellen uns vor, der Autor und nicht das Objekt der Erzählungen zu sein, die unser Leben ausmachen. Erst dieses imaginäre Abschließen erlaubt es uns zu handeln.[18]

Eine solch bewusste ‚Schaffung' der eigenen Identität ist zunächst einmal lebensnotwendig, kann aber auch eine ästhetische Komponente enthalten. Die in der Literatur der Postmigration so häufig auftauchenden Spiele mit der Identität des Erzählers oder des Protagonisten, die Spiegelungen, die Formen der *mise en abyme* und die Selbstreflexivität vieler Texte zeugen davon.

[17] Nietzsche, Friedrich: Jenseits von Gut und Böse: Erstes Hauptstück. Von den Vorurtheilen der Philosophen. In: Colli, Giorgio; Montinari, Mazzino (Hg.): Nietzsche. Werke. Kritische Gesamtausgabe. Sechste Abteilung. Bd. 2. Berlin 1968, S. 30.
[18] Chambers: Migration, Kultur, Identität, S. 32.

Der Roman *Vivre me tue* beginnt mit den Worten „Appelez-moi Smaïl" (Nennen Sie mich Smaïl).[19] Der Fiktionalität der Identitätskonstruktion wird schon mit dieser knappen Vorstellungsformel Ausdruck verliehen. Im Alltag des Ich-Erzählers ist der arabisch klingende Name Sma-ïl meist ein Hindernis bei dem Versuch, eine (vor-)urteilsfreie Identität zu entwickeln. Er ‚schummelt' daher gern ein bisschen, wie er sagt, und bevorzugt die englische Aussprache ‚Smile' („D'ordinaire, je triche un peu, je prononce à l'anglaise", 9); und er fügt hinzu: „Je peux faire illusion en me présentant ainsi." (Ebd.)[20] Dichtung in der Dichtung, Roman im Roman: Der junge Paul Smaïl, um sich seiner Identität zu versichern, schreibt sein Leben auf und reflektiert dieses narrative Vorgehen: „Je ne sais pas vraiment où je vais, je ne sais pas encore si tout cela fera un livre à la fin, ni si ce sera du roman ou ma vie plus ou moins, on verra bien." (14)[21] In diesem Lebens-Roman erhält noch das banalste Erlebnis im Alltag eines jungen Franko-Maghrebiners eine zusätzliche semantische Aufladung und ironische Nuance, etwa wenn die Polizei den jungen Paul Smaïl anhält, um – wie es in Frankreich heißt – eine ‚Identitätskontrolle' durchzuführen: „Des flics, sur le palier, disaient qu'ils venaient chercher le jeune Smaïl, Paul, pour un contrôle d'identité." (106)[22]

Im selben Jahr wie *Vivre me tue* erschien in Deutschland die erste längere Erzählung des deutsch-türkischen Lyrikers, Essayisten und Publizisten Zafer Şenocak (geb. 1961) mit dem Titel *Die Prärie*.[23] Der Klappentext, der Şenocak als einen „der international renommiertesten Vertreter deutschsprachiger interkultureller Literatur" vorstellt, gibt eine Zusammenfassung des Inhalts der Erzählung und eine Kurzbiografie des Autors. Die Parallelen springen ins Auge: Der Protagonist, der den Namen ‚Sascha' trägt, hat das gleiche Alter wie der Verfasser, er bewegt sich an Orten, die dem Autor vertraut sind, wie Berlin und Istanbul; die Erzählung gipfelt in der Schilderung eines Amerika-Aufenthaltes – Şenocak hielt sich als Stipendiat und als ‚writer in residence' in Los Angeles

[19] Auf die evidente intertextuelle Dimension von *Vivre me tue*, die hier gleich zu Beginn mit der direkten Anspielung auf den ersten Satz von Hermann Melvilles *Moby Dick* etabliert wird und zugleich auf den biblischen Kontext des Gegensatzes der beiden Söhne Abrahams Ismaël und Israël verweist, kann im Rahmen dieser Arbeit leider nicht näher eingegangen werden. Melvilles Erzählung fungiert als Subtext des gesamten Romans und spielt eine entscheidende Rolle bei der Selbstsuche des Erzählers. Auf den biblischen Ismaël und die Verwandtschaft mit dem Namen Smaïl wird ebenfalls mehrfach angespielt.

[20] „[...] sorge ich mit dieser Art, mich vorzustellen, für eine schöne Illusion." Smaïl: Unterm Strich, S. 7.

[21] „Ich weiß nicht genau, wohin es mich trägt, ich weiß noch nicht, ob das Ganze am Schluß ein Buch wird, ein Roman oder mein eigenes Leben, mehr oder weniger, abwarten." Ebd., S. 10.

[22] Der Übersetzung der deutschen Ausgabe gelingt es in diesem Fall nicht die ironische Doppeldeutigkeit der Aussage wiederzugeben: „Draußen standen ein paar Bullen, sie sagten, sie kämen den jungen Smaïl abholen, Paul Smaïl, zur Feststellung der Personalien." Ebd., S. 75.

[23] Şenocak, Zafer: Die Prärie. Hamburg 1997.

und in Cambridge/Massachusetts auf. Auch in *Die Prärie* haben wir es mit einer Erzählung in Ich-Form zu tun, mit einem Protagonisten, der selbst schreibt und sein Schreiben reflektiert; und ganz offensichtlich handelt es sich auch hier um ein Spiel mit Identitäten. Kommentar im Klappentext: „Dass er [Sascha] dem Leser so viel [...] verrät [...] darüber, wie er schreibt – Zeitungsartikel, Tagebuch und anderes – begründet er mit seiner Lust, die Neugier der Leute auszunutzen, um sie in die Irre zu leiten". Der erste Satz in Form einer Widmung lautet: „Für V. Nicht alles, was man erlebt, ist wirklich." (5) Die Fiktion beginnt also bereits außerhalb der Literatur, in der Biografie. In einem Essay mit dem Titel *Sprache, die Kundschafterin* schreibt Şenocak:

[...] die Biographie erschöpft sich nicht in der Summe der Ereignisse, die einem Menschen im Laufe seines Lebens widerfahren. Biographie ist auch, vor allem für den Dichter, das Erdachte, Phantasierte, jene musische Kraft im Gedächtnis, die Erinnerungen in die Zukunft projiziert, aus Erfahrenem eine Welt der Fiktionen formt. Das Fiktive macht die Substanz der dichterischen Biographien aus.[24]

Im Laufe der in kurze Abschnitte gegliederten Erzählung kommt es zunehmend zu einer Dissoziation der Figur Saschas und des Erzählers, der sich wiederum als Autor ausgibt. Der entscheidende Abschnitt trägt den Titel *Der Andere*:

Sascha hat sich selbständig gemacht. Er hat sich davongeschlichen, ungefragt, ohne ein Wort zu hinterlassen. Er war eine Figur im Zentrum. Jetzt ist er an der Peripherie. Er teilt sich regelmäßig mit. Aber wen interessiert das schon. Der Leser fühlt sich genarrt, im Stich gelassen. Der Buchhändler vermißt die Pointe, der Kritiker die überraschende Wendung. Saschas Glanz und Elend als Figur hing früher von seiner Zugehörigkeit zu einem bestimmten Publikum, zu einer Gemeinschaft von Gleichgesinnten ab. Seit er sich abgesetzt hat, hat er niemanden mehr um sich, der seiner Sprache vertraut. (98)

Der Leser fühlt sich genarrt: Die Authentizität der Figur und ihrer Sprache ist infrage gestellt. In die Reflexion über die Gültigkeit der eigenen Rolle und des eigenen Textes mischt sich auch hier Ironie. Ohne die Erzählung in diesem Rahmen eingehender analysieren zu wollen, möchte ich lediglich auf das ihr inhärente Spiel mit fiktiven Identitäten und auf die dargestellte Suche nach möglichen Positionen verweisen. Nicht zufällig ist die ‚Jagd' ein wichtiges Motiv für den Erzähler. Der darauf folgende Abschnitt ist mit *Jagdverluste* überschrieben:

Mir fehlt der Schluss. Sascha lässt sich irgendwie nicht beenden. [...] Vielleicht interessiert den deutschen Leser eine derartige Figur. Die Deutschen finden Leute, die sich wichtig machen, immer wichtiger, als sie sind. [...] Normalerweise spekuliere ich nicht über meine Figuren. Ich entwickle sie behutsam, nach festen Regeln. Schreiben ist in meinen Augen eine Wissenschaft. Nur der Autor kann persönliche Eindrücke und objektive Erkenntnisse vereinbaren. (102f.)

[24] Şenocak, Zafer: Sprache, die Kundschafterin. In: Zungenentfernung. Bericht aus der Quarantänestation. Essays. München 2001, S. 91-92, hier S. 92.

Signifikant im Kontext interkultureller Literatur ist der deutlich bezeichnete Adressat *der deutsche Leser,* womit der Erzähler die bewusste Bedienung einer spezifisch deutschen Rezeptionshaltung gegenüber ‚fremdartiger' Literatur karikiert. Zur Kommentierung von Şenocaks narrativen Sprach- und Sinnspielen lässt sich meines Erachtens sehr gut abermals Iain Chambers' Analyse hybrider Identitätsentwürfe hinzuziehen:

> In dieser Vermischung der gewöhnlich getrennten Welten von Fakten und Fiktion, Geschichte und Narration, rationalem Abschließen und unbewusstem Öffnen schlüpft die Metapher durch die lineare Abfolge und rationale Erklärung hindurch, um sie zu unterbrechen, zu unterlaufen und zu erschweren. Das Analytische und das Poetische sind nicht mehr klar voneinander zu unterscheiden, Realismus und Phantastisches geraten durcheinander.[25]

Şenocak selbst hat das poetische Mittel der Metapher einmal als „Muttermal meiner Dichtung" bezeichnet.[26] Metapher und Ironie, so scheint es auf einen ersten Blick, sind bevorzugte sprachliche Mittel hybrider Narration. Hierin lassen sich Texte der interkulturellen Gegenwartsliteratur in Deutschland und in Frankreich durchaus vergleichen. Und die Phase des dokumentarischen Schreibens ist wohl hier wie dort mittlerweile überwunden, sodass Arnold Rothes Bestandsaufnahme von 1998 mit dem Fazit „[...] ni Beurs ni Germano-Turcs ne se laissent – sauf exception – stimuler par les innovations de la littérature moderne ou post-moderne"[27] nicht mehr uneingeschränkt zugestimmt werden kann. Was die Rezeption der Literatur der Postmigration anbelangt, so lässt sich in einer vorsichtigen Bilanz konstatieren, dass in Frankreich im öffentlichen Diskurs weitgehend die Auffassung überwiegt, der *littérature beur* komme eine wichtige gesellschaftliche Kommunikations- und Vermittlungsfunktion zu, während in Deutschland häufig der Akzent auf das *bereichernde* Element kultureller Alterität im Rahmen einer als mehr oder weniger homogen empfundenen ‚Deutschen Literatur' gelegt wird. In diesem Sinne positioniert sich auch ein Teil der Autoren der Postmigration, wie das bereits erwähnte Nachwort der Anthologie *Morgen Land* suggeriert:

> Diese Anthologie dient dem Zweck, meine These zu unterstützen, dass die deutsche Literatur an den ethnischen Rändern der Gesellschaft intensiv befruchtet wird. Hier ist nun alles Überschuss und Chance, was einmal Zweifel und Verlust war. Das Glück der späten Geburt erspart den Begünstigten nicht zuletzt die intellektuellen Krämpfe ihrer Vorgänger aus der Migrantenautoren-Generation, die ihre Publikationszusammenhänge noch in einer auf Lebenshilfe ausgerichteten ‚Ausländerkultur' suchen mussten.[28]

[25] Chambers: Migration, Kultur, Identität, S. 33f.
[26] Şenocak, Zafer: Atlas des tropischen Deutschland. Berlin 1992, S. 16.
[27] Rothe, Arnold: Die Kinder der Immigration / Les enfants de l'immigration, S. 50. „Weder Beurs noch Deutsch-Türken lassen sich – bis auf wenige Ausnahmen – von den Innovationen der modernen oder der postmodernen Literatur anregen." (Übersetzung M.G.).
[28] Tuschick: Morgen Land, S. 284.

Überschuss und Chance der interkulturellen Situation, die im besten Falle dazu beiträgt, Konzepte und Kategorien von Identität und Alterität im *dritten Raum* neu zu überdenken und zu gestalten. Die Literatur der Postmigration, so könnte man vorläufig festhalten, steht mit ihren fiktionalen Identitätsentwürfen innovativen Figuren und Formen der Gegenwartsliteratur näher als den autobiografischen Erzählmustern der Migrantenliteratur erster Generation.

Literatur

Chambers, Iain: Migration, Kultur, Identität. Tübingen 1996.
Chiellino, Carmine (Hg.): Interkulturelle Literatur. Ein Handbuch. Stuttgart 2000.
Douin, Jean-Luc: La cabale contre Paul Smaïl. In: Le Monde (Le Monde des Livres, 1.3.2001).
Harzoune, Mustapha: Littérature: Les chausse-trapes de l'intégration. In: Hommes & Migrations 1231 (2001), S. 15-27.
Laronde, Michel: Immigration et Identité. Autour du roman beur. Paris 1993.
Léger, Jack-Alain: On en est là. Roman (sorte de). Paris 2003.
Nietzsche, Friedrich: Werke. Kritische Gesamtausgabe. Sechste Abteilung. Bd. 2: Jenseits von Gut und Böse. Hg. v. Giorgio Colli u. Mazzino Montinari. Berlin 1968.
Oscherwitz, Dayna: Writing Home: Exile, Identity and Textuality in Paul Smaïl's *Vivre me tue*. In: Mots pluriels et grands thèmes de notre temps. Revue internationale en ligne de Lettres et de Sciences Humaines 17 (2001), online unter: http://www.arts.uwa.edu.au/MotsPluriels/MP1701do.html (11.4.2003).
Özdogan, Selim: Vier Probleme, die ich gering schätze. In: Zeitschrift für KulturAustausch 3 (1999), S. 82-83.
Rothe, Arnold: Littérature et migration. Les Maghrébins en France, les Turcs en Allemagne. In: Ruhe, Ernstpeter (Hg.): Die Kinder der Immigration / Les enfants de l'immigration. Würzburg 1999, S. 27-52.
Smaïl, Paul: Vivre me tue. Roman. Paris 1998 (dt.: Unterm Strich. Roman. Frankfurt/Main 2000).
Ders.: Ali le magnifique. Roman. Paris 2003.
Şenocak, Zafer: Atlas des tropischen Deutschland. Berlin 1992.
Ders.: Die Prärie. Hamburg 1997.
Ders.: Sprache, die Kundschafterin. In: Ders.: Zungenentfernung. Bericht aus der Quarantänestation. Essays. München 2001, S. 91-92.
Tuschick, Jamal (Hg.): Morgen Land. Neueste deutsche Literatur. Frankfurt/Main 2000.
Weil, Marie: Rez. zu: Smaïl, Paul: Vivre me tue. Roman. Paris 1998. In: Label France 31 (1998), online unter: http://www.france.diplomatie.fr/label_france/index.html (11.4.2003).

Heinrich Pacher (Mannheim)

Zur ästhetischen Transformation von Realität im modernen Kunstwerk

Kafka als Modell

Ästhetische Transformation

Um zu begreifen, was Fiktionalität ist und wie sie zustande kommt, ist es hilfreich, sich daran zu erinnern, dass das Wort ‚Fiktion' vom lateinischen ‚fingere' abstammt, zu dessen Bedeutungsfeld auch das künstlerische Bilden und damit die Herstellung von Kunstwerken gehört.[1] Von daher liegt es nahe, die Aufmerksamkeit auf das ‚Gemachtsein' von Kunstwerken und auf den Produktionsprozess zu lenken, dessen Resultate sie sind. Dieser besteht in der modernen Kunst, die im Unterschied zur traditionellen nicht mehr vorgegebenen Form- und Gattungsschemata folgt, im Wesentlichen darin, heterogene, in Spannung zueinander stehende Einzelelemente zu einem in sich stimmigen Ganzen zu organisieren.[2] Damit sich als Resultat ein solches ergibt, muss der Künstler, nachdem er die ersten Elemente gesetzt hat, alle weiteren so auswählen, dass sie zu dem bereits Gesetzten hinzupassen; er ist in diesem Prozess, hat er einmal begonnen, nur bedingt frei und muss sich dessen immanenten Zwängen fügen, welche aus der Setzung der ersten Elemente folgen. Insofern damit eine ihm eigene Dynamik in Gang kommt, lässt sich der künstlerische Produktionsprozess als autopoietisch bezeichnen.

Die in das Werk eingehenden Elemente können aus der Realität stammen, aus bereits vorhandenen Kunstwerken oder aus außerkünstlerischen Diskursen welcher Art auch immer.[3] Herausgelöst aus ihren bisherigen Kontexten, werden sie

[1] Zur Begriffsgeschichte vgl. Stierle, Karlheinz: Fiktion. In: Barck, Karlheinz et al. (Hg.): Ästhetische Grundbegriffe. Bd. 2. Stuttgart, Weimar 2001, S. 380-428. Stierle weist darauf hin, dass „[f]ür die Geschichte des Begriffs fingere und seiner Ableitungen [...] das Werk Ovids, besonders aber seine *Metamorphosen*, der eigentliche locus classicus [ist], wo sich nicht nur die Ausdrücke fingere, fictio, fictus, figura in reicher Vielfalt finden, sondern wo zugleich ihre Bedeutungsvielfalt in fiktionalen Äquivalenten gespiegelt ist" (ebd., S. 381f.). Vgl. auch die Erläuterungen Stierles zu einzelnen Belegstellen aus Ovid (ebd., S. 382ff.).

[2] Was nicht den Zerfallscharakter ausschließt, der vielen Kunstwerken der Moderne eigentümlich ist. Dennoch stellen sie ein – wenn auch dissoziiertes – Ganzes dar.

[3] Man müsste hier allgemein vom Werk- oder Textäußeren sprechen, das beides, die Bezugnahme auf die außerästhetische Realität wie die intertextuellen Bezüge umfasst, ähnlich wie Wolfgang Isers Begriff des ‚Realen' auf die „außertextuelle Welt" zielt, „die als Gegebenheit dem Text vorausliegt und dessen Bezugsfelder bildet" (Iser, Wolfgang: Das Fiktive und das Imaginäre. Perspektiven literarischer Anthropologie. Frankfurt/Main 1991, S. 20, Anm. 2). Allerdings fasst Iser unter dem Begriff des ‚Realen' nicht außertextuelle Realität mit Texten bzw. Diskursen, auf die sich das fiktionale Gebilde bezieht, zu-

im Kunstwerk in neue Zusammenhänge versetzt, in denen ihre ästhetischen Qualitäten, die in den alten Kontexten im Hintergrund standen, hervortreten.[4] Dieser Vorgang soll im Folgenden als ästhetische Transformation bezeichnet werden. In modernen Kunstwerken unterscheiden sich die neuen Kontexte in einer Weise von den früheren, dass es beim Betrachter zu einem Ausfall des begrifflichen Identifikationsmechanismus kommt, der ansonsten die Orientierung in der Welt ermöglicht. Für das, was an die Stelle der „Zuordnung von ästhetischem Phänomen und Begriff"[5] tritt, hat Karl Heinz Bohrer den Begriff des Vagen vorgeschlagen. „Vagheit" ist ihm zufolge „das enigmatische Surplus des ästhetischen Eindrucks, das sich nicht mit einem Signifikat identifizieren läßt".[6] Adorno hat den Sachverhalt, dass die begriffliche Identifikation des ästhetischen Gegenstandes scheitert, auf die Formel gebracht, in der modernen Kunst ginge es darum, „Dinge [zu] machen, von denen wir nicht wissen, was sie sind".[7] Dass der Künstler in der Moderne Dinge herstellt, von denen er nicht weiß, was sie sind, hat wiederum mit dem autopoietischen Charakter des Produktionsprozesses zu tun; der Künstler verfolgt keine außerhalb des Gegenstandes liegenden Ziele, benutzt ihn nicht als Medium für ans Publikum gerichtete Botschaften, sondern baut aus den Bruchstücken der Realität etwas Neues zusammen, ohne dass er weiß, wohin ihn dieser Prozess führt. Der Ausfall der begrifflichen Identifikationsmechanismen bewirkt, dass die ästhetischen Qualitäten des Kunstwerks und seiner Elemente nun unbeeinträchtigt von signifikativen Bedeutungen hervortreten können. An die Stelle des die Phänomene mit Begriffen identifizierenden Verstehens tritt ein anderer,

sammen, sondern schränkt ihn auf die intertextuellen Bezugsfelder des Textes ein, die „[...] Sinnsysteme, soziale Systeme und Weltbilder genauso sein [können] wie etwa andere Texte, in denen eine je spezifische Organisation bzw. Interpretation von Wirklichkeit geleistet ist. Folglich bestimmt sich das Reale als die Vielfalt der Diskurse, denen die Weltzuwendung des Autors durch den Text gilt" (ebd.). Ein Zugriff auf die Realität ist also Iser zufolge nie direkt, sondern immer nur über in Diskursen bereits organisierte Realität möglich. Zur Kritik an Isers Theorie des Fiktiven, insbesondere in Hinblick auf sein Verhältnis zum Gegenbegriff des Imaginären, vgl. Stierle: Fiktion, S. 380f.

[4] Die obige Skizze des künstlerischen Produktionsprozesses, die, ohne dass dies hier im Einzelnen nachgewiesen wird, hauptsächlich von Adorno und Luhmann inspiriert ist, die sich in seiner Beschreibung übrigens erstaunlich nahe sind (zu Luhmann vgl. ders.: Die Kunst der Gesellschaft. Frankfurt/Main 1995, S. 315ff.), stimmt in wichtigen Punkten mit Isers Darstellung der ‚Akte des Fingierens' überein, in der auf den mit einer Dekomposition der „vorgefundenen Organisationsstrukturen" (Iser: Das Fiktive und das Imaginäre, S. 24) einhergehenden Akt der „Selektion" von Elementen „aus den vorhandenen Umweltsystemen" (ebd.) der Akt der „Kombination" folgt, der die Elemente in neue Konstellationen rückt – oder, wie Iser formuliert: eine „innertextuelle Relationierung [erzeugt]" (ebd., S. 29).

[5] Bohrer, Karl Heinz: Die Grenzen des Ästhetischen. Wider den Hedonismus der Aisthesis. In: Ders.: Die Grenzen des Ästhetischen. München, Wien 1998, S. 171-189, hier S. 184.

[6] Ebd., S. 185.

[7] Adorno, Theodor W.: Vers une musique informelle. In: Ders.: Gesammelte Schriften. Hg. v. Rolf Tiedemann. Bd. 16. Frankfurt/Main 1978, S. 493-540, hier S. 540.

spezifisch ästhetischer Typ von Verstehen, der sich auf die Magie und den Ausdruck des Gegenstandes richtet.
Dies soll kurz an einem Beispiel erläutert werden. In Becketts monologischer Szene *Not I* sieht der Zuschauer vor einem dunklen Hintergrund eine „große, stehende Gestalt", die „von Kopf bis Fuß in eine weite, schwarze Djellaba",[8] ein in nordafrikanischen Ländern übliches Kleidungsstück mit Kapuze, gehüllt ist. In den Regieanweisungen wird sie als der „Vernehmer"[9] bezeichnet. „[T]otenstarr" steht sie „die ganze Zeit"[10] einem isolierten Mund – Gesicht und Körper sind ansonsten nicht sichtbar – gegenüber, der wirre Satzfetzen hervorstößt, in denen sich vage eine Geschichte abzeichnet, in deren Zentrum eine weibliche Person steht. Viermal mischt sich, offenbar unterbrochen von einem unhörbaren Einwurf des regungslosen Vernehmers, in den Redefluss die Wortfolge: „..was?..wer?..nein!..sie!"[11] Die sprechende Person weigert sich offenbar zuzugeben, dass sie selber es ist, von der die Erzählung handelt. Auf jede dieser Weigerungen reagiert der Vernehmer mit einer Bewegung, die „[...] aus bloßem Seitwärtsheben der verborgenen Arme weg von den Seiten und ihrem Zurückfallen in einer Geste hilflosen Mitleids [besteht]", das „[...] immer mehr ab[nimmt] und [...] beim dritten Mal kaum noch zu bemerken [ist]".[12] Dem Zuschauer, dem das, was sich da auf der Bühne abspielt, kaum verständlich ist, bleibt nichts anderes übrig, als sich der Magie zu überlassen, die vor allem von den visuellen Eindrücken – der unheimlichen Gestalt des Vernehmers, der Ausdruckskraft des isolierten Mundes und dem von Caravaggio[13] inspirierten Kontrast dieser beiden im wenn auch nur schwachen Scheinwerferlicht stehenden ‚Akteure' zum nachtschwarzen Hintergrund – ausgeht.
So weit die Szene von jeglichem Realismus entfernt ist, ist in ihr doch Realität verarbeitet worden. Man weiß, dass das Vorbild für den Vernehmer eine in eine Djellaba gehüllte Frau gewesen ist, die Beckett in Marokko gesehen hatte. Am Rande des Gehsteigs kauernd, schien sie verzweifelt auf etwas zu warten, ohne dass zu erkennen gewesen wäre, worauf. Beckett war ganz offensichtlich von den Ausdrucksqualitäten fasziniert, die von der Verhüllung und dem seltsamen Verhalten der Frau ausgingen, das seine Biografin Deirdre Bair folgendermaßen beschreibt: „Immer wieder reckte sie sich, um angespannt in die Ferne zu spähen. Dann ließ sie hilflos die Arme sinken, schlug sich ein paarmal ratlos auf die Hüfte und hockte sich wieder hin."[14] Der Sinn dieses Verhaltens erschloss sich ihm erst, als ein Schulbus hielt und ein Kind ausstieg, das die Frau

[8] Beckett, Samuel: Nicht ich. In: Ders.: Theaterstücke. Dramatische Werke I. Frankfurt/Main 1995, S. 237-247, hier S. 239 (Regieanweisung).
[9] Ebd.
[10] Ebd.
[11] Ebd., S. 240, 242, 245, 246.
[12] Ebd., S. 247.
[13] Bair, Deirdre: Samuel Beckett. Eine Biographie. Reinbek bei Hamburg 1994, S. 777; Knowlson, James: Samuel Beckett. Eine Biographie. Frankfurt/Main 2001, S. 737ff.
[14] Bair: Samuel Beckett, S. 777; vgl. Knowlson: Samuel Beckett, S. 738.

liebevoll umarmte. In *Not I* findet sich das, was Beckett gesehen hatte, aus seinem ursprünglichen Zusammenhang herausgelöst, modifiziert – die Gesten des Vernehmers und der Frau stimmen nicht miteinander überein, sind aber beide durch Intensität des Ausdrucks gekennzeichnet – und in einen neuen Zusammenhang versetzt wieder, in dem aber seine Funktion, über die sich auch Beckett zunächst nicht im Klaren war, nicht mehr gewiss ist. Der identifizierende und einordnende Mechanismus, der ansonsten die Orientierung in der Realität ermöglicht, ist außer Kraft gesetzt.

Bestimmtheit und Unbestimmtheit

Indem der ästhetische Gegenstand nicht mehr auf Begriffe, die ihm äußerlich sind, bezogen wird und die Aufmerksamkeit auf ihn selbst und die ihm eigentümlichen Qualitäten gelenkt werden, wird er als selbstbezüglich wahrgenommen;[15] er verweist nur noch auf sich selbst und kann nur noch als ein auf sich selbst verweisender verstanden werden. Kafka ist neben Beckett ein weiterer Autor, dessen Werke durch Unbestimmtheit und Selbstbezüglichkeit gekennzeichnet sind.[16] Erinnert sei an das kurze Prosastück *Die Sorge des Hausvaters*. Es handelt von Odradek, der Lebewesen ist und zugleich lebloses Ding, einer Zwirnspule ähnelt und in seinem unberechenbaren Auftauchen und Verschwinden doch ein Eigenleben führt wie Tiere, die sich in den Häusern der Menschen einzunisten pflegen.[17] Indem die geläufigen Begriffe an dem Text

[15] Auf die unterschiedlichen Interpretationen, die der Begriff der Selbstbezüglichkeit (Selbstbzw. Autoreferenzialität) ausgehend von Dekonstruktion und Systemtheorie in der Theoriebildung der letzten Jahre und Jahrzehnte erfahren hat, kann hier nicht im Einzelnen eingegangen werden. Stellvertretend für seine dekonstruktivistische Spielart sei lediglich verwiesen auf de Man, Paul: Semiologie und Rhetorik. In: Ders.: Allegorien des Lesens. Frankfurt/Main 1988, S. 31-51. Vgl. außerdem Bohrer: Die Grenzen des Ästhetischen, S. 181ff. Es liegt auf der Hand, dass der vorliegende Beitrag in seinem Verständnis von Selbstbezüglichkeit in eine andere Richtung zielt als de Mans Rhetorik und Bohrers Ästhetik der Plötzlichkeit. Mit diesen teilt er aber das Unbehagen an einer allzu simplen Reduktion von Literatur auf Außenbezüglichkeit, die ihren selbstbezüglich-fiktionalen Charakter, der in der Moderne eine Radikalisierung erfährt, ausblendet.

[16] Ich zitiere im Folgenden Kafka nach: Kafka, Franz: Schriften. Tagebücher. Briefe – Kritische Ausgabe. Hg. v. Jürgen Born, Gerhard Neumann, Malcolm Pasley u. Jost Schillemeit. Frankfurt/Main 1982ff. Die einzelnen Bände werden mit Siglen bezeichnet: KKAP = Der Proceß. Hg. v. Malcolm Pasley. Frankfurt/Main 1990; KKAS = Das Schloß. Hg. v. Malcolm Pasley. Frankfurt/Main 1982; KKAD = Drucke zu Lebzeiten. Hg. v. Hans-Gerd Koch, Wolf Kittler u. Gerhard Neumann. Frankfurt/Main 1994.

[17] Als tierähnlich erscheint Odradek in der folgenden Passage: „Er hält sich abwechselnd auf dem Dachboden, im Treppenhaus, auf den Gängen, im Flur auf. Manchmal ist er monatelang nicht zu sehen; da ist er wohl in andere Häuser übersiedelt; doch kehrt er dann unweigerlich wieder in unser Haus zurück." (KKAD 283) Das erinnert an Mäuse, vor denen Kafka, wie er in einem Brief an Max Brod schreibt, „platte Angst" empfand, die er „[...] mit dem unerwarteten, ungebetenen, unvermeidbaren, gewissermaßen stummen,

und der in ihm dargestellten fiktionalen Welt, in der unterschiedliche Realitätsbereiche verschwimmen, abgleiten,[18] ist er ein charakteristisches Beispiel für die Unbestimmtheit moderner Kunstwerke. Dieser Unbestimmtheit weicht die Kafka-Philologie immer wieder aus, indem sie nach Möglichkeiten Ausschau hält, sie in Bestimmtheit zu überführen. Häufig setzt sie beim Stoff an, weil sie sich von ihm angesichts des Unfassbaren Halt an einem Festen und Greifbaren verspricht. Damit aber macht sie den ästhetischen Transformationsprozess rückgängig und übersetzt das ästhetisch-fiktionale Gebilde in die Roh-Stoffe zurück, aus denen es sich organisiert. Das klassische Beispiel dafür ist der biografische Interpretationsansatz, der beispielsweise den *Proceß*-Roman mit Kafkas krisengeschüttelter Beziehung zu Felice Bauer in Zusammenhang bringt. Hartmut Binder hat im *Proceß* die „großangelegte Entfaltung"[19] der Gerichtsmetaphorik, die Kafka in Briefen und Tagebuchaufzeichnungen in Zusammenhang mit seiner Beziehung zu Felice Bauer gebrauchte, zu erkennen geglaubt und zur Stützung seiner Interpretation auf „die vielen Querverbindungen zwischen einzelnen Handlungsmomenten des Werks und entsprechenden biographischen Sachverhalten" hingewiesen.[20] Außerdem haben die Vertreter der biografischen Interpretation des *Proceß* geltend gemacht, dass Kafka kaum zwei Wochen nach der Verlobung mit Felice, die seine „seelische Qual erhöht zu haben [scheint]",[21] eine erste Skizze, die gewissermaßen die Keimzelle des *Proceß*-Romans darstellt, niedergeschrieben hat.[22] Dadurch, dass Interpretationen dieses Typus versuchen, durch Rekurs auf die als Stoff eingegangenen biografischen Fakten die Uneindeutigkeit des ästhetischen Gegenstandes in Eindeutigkeit zu überführen, neutralisieren sie die Erfahrung der Desorientierung, die von ihm ausgeht.
Demgegenüber hätte eine literarische Ästhetik, in deren Zentrum eine Theorie ästhetischer Transformation steht, das Augenmerk nicht auf die in das Kunstwerk eingehenden Stoffelemente, sondern auf die Frage zu richten, wie diese in ihm verarbeitet und in etwas anderes verwandelt werden. Der Vorwurf, der

verbissenen, geheimabsichtlichen Erscheinen dieser Tiere" erklärt (Kafka, Franz: Briefe 1902-1924. Hg. v. Max Brod. Frankfurt/Main 1975, S. 205). Vgl. auch die Bezugnahme auf diese Stelle in Schuller, Marianne: Gesang vom Tierleben. Kafkas Erzählung ‚Josefine, die Sängerin oder Das Volk der Mäuse'. In: Dies.; Strowick, Elisabeth (Hg.): Singularitäten. Literatur – Wissenschaft – Verantwortung. Freiburg/Breisgau 2001, S. 219-234, hier S. 220.

[18] Auf die Schwierigkeiten der Zuordnung von Begriff und ästhetischem Gegenstand bei Kafka zielt auch Marianne Schuller, wenn sie von einer „Beunruhigung und Subversion des kategorialen Wissens" in seinen Texten spricht (Schuller: Gesang vom Tierleben, S. 232) und in dieser ein Beispiel für den spezifischen Typus von Wissen sieht, der Literatur eigen ist (ebd.).

[19] Binder, Hartmut: Kafka-Kommentar zu den Romanen, Rezensionen, Aphorismen und zum Brief an den Vater. München ²1982, S. 192.

[20] Ebd.

[21] Ebd., S. 187.

[22] Ebd.

Uneindeutigkeit des ästhetischen Gegenstands auszuweichen, trifft indes nicht allein die stofforientierte Philologie. Bekanntlich sind zu Kafka die unterschiedlichsten Interpretationsansätze vorgelegt worden, von denen jeder einzelne den Anspruch erhebt, im Besitz des Schlüssels zu seinen rätselhaften Texten zu sein, ohne dass sich im Laufe der Zeit ein Konsens über den ‚richtigen' Ansatz herauskristallisiert hätte. An die Stelle der von den Texten ausgehenden Desorientierung ist eine neue Desorientierung angesichts der verwirrenden Fülle der Deutungen getreten. Von daher schleicht sich die Befürchtung ein, dass bei Kafka sämtliche hermeneutischen Bemühungen zum Scheitern verurteilt sind. Es könnte aber auch sein, dass die Interpretationen dadurch, dass sie es sich zur Aufgabe machen, die Erfahrung der Desorientierung auszuschalten, an der falschen Stelle ansetzen. Vielleicht sollte diese nicht als Störfaktor, sondern als wesentliches Moment der ästhetischen Erfahrung von Kafkas Texten begriffen werden.

Horst Steinmetz hat bereits Ende der Siebzigerjahre mit Blick auf die Kafka-Philologie die Normalisierungsbestrebungen von Interpretationen des beschriebenen Typs kritisiert und als Alternative eine „suspensive Interpretation" vorgeschlagen, die nicht versucht, die Unbestimmtheit des literarischen Textes durch Vereindeutigung zu eliminieren, sondern sie „als zentrales und produktives Element erhalten und fruchtbar machen will".[23] Dies läuft bei Steinmetz am Ende auf einen Ansatz hinaus, der ebenfalls, wenn auch auf gleichsam höherer Ebene, Unbestimmtheit durch Bestimmtheit ersetzen will, indem er von dem Scheitern der Bemühungen von Kafkas Helden, „mit Hilfe von Überlegungen, Spekulationen, Handlungs- und Operationsmodellen Wirklichkeit zu meistern",[24] ausgeht, in dem sich ihm zufolge das Scheitern der Deutungen spiegelt. Generell scheint es denjenigen Beiträgen zur Kafka-Forschung, welche die These von der Selbstbezüglichkeit seiner Texte vertreten, nicht zu gelingen, den sich als Konsequenz ergebenden Verzicht auf Interpretation durchzuhalten; stets schleichen sich durch die Hintertür wieder Ansätze zu einer Interpretation ein, die Bezüge auf ein Text-Äußeres herzustellen versucht.[25] Ist die Unbe-

[23] Steinmetz, Horst: Suspensive Interpretation. Am Beispiel Franz Kafkas. Göttingen 1977, S. 43.
[24] Ebd., S. 77. Vgl. auch Steinmetz: Moderne Literatur lesen. Eine Einführung. München 1996, S. 220ff.
[25] Vgl. entsprechende Hinweise auf die Forschung in: Fingerhut, Karlheinz: Kafka für die Schule. Berlin 1996, S. 107. In einigen neueren Beiträgen zur Kafka-Forschung (z.B. Kremer, Detlef: Franz Kafka, *Der Proceß*. In: Zimmermann, Hans Dieter (Hg.): Nach erneuter Lektüre: Franz Kafkas *Der Proceß*. Würzburg 1992, S. 185-199; Fingerhut: Kafka für die Schule, insb. S. 107ff., 176f.) wird Selbstbezüglichkeit auf die Selbstthematisierung des Schreibprozesses bezogen, beispielsweise „[d]ie ‚Urteile' in den Körper einritzende Hinrichtungsmaschinerie in der *Strafkolonie* [...] als ein Zerrbild der Schreibmaschinerie, der sich der Autor Kafka unterworfen sieht" (ebd., S. 108), interpretiert. Auch wenn der Text auf sich selber und den Prozess seiner Produktion bezogen wird, handelt es sich dabei aber doch um eine Interpretation, die nicht anders als die übrigen die Immanenz der im Text dargestellten fiktiven Welt verlässt und deren Unbestimmtheit in

stimmtheit von Kafkas Texten nicht auf simple Weise in Bestimmtheit zu überführen, so enthalten sie doch zugleich etwas, was denjenigen, der sie zu verstehen sucht, auf beinahe schon unwiderstehliche Weise dazu anhält, zu interpretieren – und das heißt: Außenbezüglichkeit herzustellen. Das dürfte nahe legen, dass aus der Anerkennung der Selbstbezüglichkeit kein Interpretationsverzicht abgeleitet werden sollte, zumal ein solcher auch bedeuten würde, Bedeutungsfacetten an den Texten auszublenden, die zumindest ein Stück weit einleuchten.

Kafkas Bürokratiekritik

Zu diesen zählt die Bürokratie-Thematik, von der aus Kafkas Romane *Der Proceß* und *Das Schloß* wiederholt interpretiert wurden.[26] Man hat darauf hingewiesen, dass Kafka selbst innerhalb seines Berufs als Angestellter der Prager Arbeiter-Unfallversicherungsanstalt mit der Bürokratie und deren zumal in der Donaumonarchie abstrusen Seiten konfrontiert gewesen ist.[27] Deshalb haben manche Kommentatoren in den beiden Romanen eine „Kritik der bürokratischen Regierungsform des alten Österreich"[28] sehen wollen; die hochkomplizierte und schwerfällige Bürokratie des Habsburgerstaates wäre demnach das Vorbild der merkwürdigen Behörden, deren Machenschaften Kafkas Helden ausgesetzt sind. Auch dieser Interpretationsansatz geht von dem in dem Werk verarbeiteten Stoff aus, in diesem Fall von der geschichtlichen Realität und den Erfahrungen, die der Autor in ihr gemacht hat. Und auch ihm ist entgegenzuhalten, dass sich Kafkas fiktionale Welt nicht einfach in diese stofflichen

Bestimmtheit zu überführen versucht. Davon ist das hier zugrunde gelegte Verständnis von Selbstbezüglichkeit zu unterscheiden, das darauf hinausläuft, die im literarischen Text dargestellte Welt zunächst als das zu nehmen, was sie ist, ohne sie auf einen außerhalb von ihr liegenden Referenten – und auch der Schreibprozess ist ein solcher – zu beziehen.

[26] Vgl. Arendt, Hannah: Franz Kafka. In: Dies.: Die verborgene Tradition. Essays. Frankfurt/Main 1976, S. 95-116; Fischer, Ernst: Franz Kafka. In: Ders.: Von Grillparzer zu Kafka. Von Canetti zu Fried. Essays zur österreichischen Literatur. Frankfurt/Main 1991, S. 293-342; Dornemann, Axel: Im Labyrinth der Bürokratie. Tolstojs ‚Auferstehung' und Kafkas ‚Schloß'. Heidelberg 1984; Hermsdorf, Klaus: Arbeit und Amt als Erfahrung und Gestaltung. In: Franz Kafka: Amtliche Schriften. Hg. v. Klaus Hermsdorf. Berlin 1984, S. 9-87; Derlien, Hans-Ulrich: Bureaucracy in Art and Analysis: Kafka und Weber. Bamberg 1989; Sauerland, Karol: Der ideale Machtapparat und das Individuum. In: Zimmermann: Nach erneuter Lektüre, S. 235-250. Vgl. außerdem: Weiller, Edith: Max Weber und die literarische Moderne. Ambivalente Begegnungen zweier Kulturen. Stuttgart, Weimar 1994, S. 18, 38f.; Kiesel, Helmuth: Wissenschaftliche Diagnose und dichterische Vision der Moderne. Max Weber und Ernst Jünger. Heidelberg 1994, S. 44.

[27] Vgl. die ausführliche Darstellung bei Hermsdorf: Arbeit und Amt als Erfahrung und Gestaltung, insb. S. 14ff., 31ff. – Zu den Beziehungen zwischen Kafkas literarischen Werken und den Erfahrungen, die er in seiner Berufstätigkeit gemacht hat, vgl. insb. auch Derlien: Bureaucracy in Art and Analysis, S. 25ff.

[28] Arendt: Franz Kafka, S. 99. Vgl. auch Fischer: Franz Kafka, S. 303ff.

Bezüge auflösen lässt. Denn zu sehr weicht das Dargestellte von jener Realität ab, und es sind gerade diese Abweichungen, die ganz entscheidend zu der von Kafka ausgehenden Faszination beitragen. Auch hier ist also zwischen dem Ergebnis des ästhetischen Transformationsprozesses und der dargestellten fiktionalen Welt zu unterscheiden. Es ist eine beinahe schon triviale Feststellung, dass das seltsame Gericht des *Proceß*-Romans, dessen Amtsräumlichkeiten auf dem Dachboden eines Mietshauses untergebracht sind, in dessen Prozessen Anklage und Verhandlung dem Angeklagten und den ihn vertretenden Advokaten geheim bleiben und das ausdrücklich von gewöhnlichen Gerichten unterschieden wird, nicht die gesellschaftliche Realität in Österreich zu Beginn des 20. Jahrhunderts abbildet. Erst recht wird man kaum behaupten können, dass sich die Verhaftungsszene zu Beginn und die Exekutionsszene am Ende des Romans mit den Verhältnissen in Altösterreich decken würden; sie erinnern eher an die Praktiken in Diktaturen und totalitären Systemen; bekanntlich hat eine ganze Reihe von Kommentatoren der unmittelbaren Nachkriegszeit in dem in ihm dargestellten Gericht eine Antizipation des Nationalsozialismus gesehen.

Die Unbestimmtheit der fiktiven Welten von Kafkas Romanen und Erzählungen tritt in ein eigentümliches Spannungsverhältnis zur außerordentlichen Bestimmtheit und Präzision seiner Sprache. Regelmäßig aber wird die durch Begriffe gesetzte Bestimmtheit unterlaufen, Signifikanten wie ‚Gericht' oder ‚Verhaftung', die auf die äußere Realität verweisen, in der es Gerichte und Verhaftungen gibt, werden durch das Geschehen des Romans außer Kraft gesetzt. Denn was soll das für ein Gericht sein, das keine Grenzen kennt und dem noch die kleinen Mädchen im Hause des Malers angehören, und was soll das für eine Verhaftung sein, bei welcher der Verhaftete weiter auf freiem Fuß bleibt? Am Ende verliert sich die zunächst durch Begriffe gesetzte Bestimmtheit im Unbestimmten, ähnlich wie in Träumen häufig die Identität von Menschen und Dingen, die dem Träumenden aus der Realität bekannt sind, zu verschwimmen beginnt. Auch an Kafka lässt sich zeigen, wie an die Stelle der Bestimmtheit, welche die Folge begrifflicher Identifikation ist, Magie als ästhetische Qualität tritt. Sie geht in seinen Romanen nicht zuletzt von den in höchstem Maße anschaulichen Schilderungen einzelner Szenen und Schauplätze aus – erinnert sei etwa an die Beschreibung der Vorstadtmietshäuser im *Proceß*, unter deren Dach die Kanzleien des Gerichts untergebracht sind, oder die Darstellung der morgendlichen Aktenverteilung im *Schloß*. Es ist eine ‚Präzision des Unpräzisen', die für diese Schilderungen charakteristisch ist. Präzise und bestimmt sind sie in der Präzision der Anschaulichkeit, unpräzise, vage und unbestimmt sind sie dagegen darin, dass sie auf keinen Begriff zu bringen sind. Die Faszination, die von der auf diese Weise dargestellten fiktionalen Welt ausgeht, begleitet die der Interpretation vorausgehende Lektüre, die noch nicht nach einer außerhalb des Textes liegenden Bedeutung sucht, sondern sich ganz in der Immanenz der in ihm dargestellten fiktiven Welt bewegt und diese damit als selbstbezüglich begreift.

Es stellt sich die Frage, ob man es bei der Selbstbezüglichkeit des ästhetischen Gegenstandes und der ihr entsprechenden nicht-interpretierenden Lektüre belassen sollte, oder ob auch Interpretationsansätze denkbar sind, die nicht versuchen, den ästhetischen Transformationsprozess rückgängig zu machen, sondern bei dessen Ergebnis, beim literarischen Werk und der in ihm dargestellten fiktionalen Welt, ansetzen – die also nicht darauf angelegt sind, Selbstbezüglichkeit zu hintergehen, sondern über sie hinauszugehen. Dies ist bei Ansätzen der Fall, welche die Bürokratie-Thematik von Kafkas Romanen nicht nur oder nicht allein von der in sie eingegangenen geschichtlichen Realität aus interpretieren, sondern davon ausgehen, dass sie über den ursprünglichen geschichtlichen Kontext hinausweisen. Es wurde bereits darauf hingewiesen, dass in manchem Kafkas fiktive Welten eher an die totalitären Systeme des 20. Jahrhunderts und an heutige Diktaturen erinnern. Die Exekutionsszene am Ende des *Proceß* oder auch die Art und Weise, wie die Angehörigen des Gerichts über die Frau des Gerichtsdieners verfügen, lässt an totalitäre Staaten oder auch an diktatorisch regierte Länder der Gegenwart denken. Entsprechend lässt sich, wie Walter Müller-Seidel[29] gezeigt hat, die *Strafkolonie* zur Geschichte der Deportation im 20. Jahrhundert in Beziehung setzen.

Dass die Ähnlichkeit der Welt von *Proceß* und *Strafkolonie* zum Nationalsozialismus, die in der unmittelbaren Nachkriegszeit die Kommentatoren beschäftigt hat,[30] in der neueren Forschung kaum noch eine Rolle spielt, dürfte nicht zuletzt damit zu erklären sein, dass man sich beinahe ein wenig geniert, der Literatur eine Art prophetische Begabung zuzuschreiben. Das aber hat damit zu tun, dass im Dunkeln geblieben ist, wie Kunst gesellschaftliche Tendenzen zu antizipieren vermag. Eine Theorie ästhetischer Transformation wäre vielleicht imstande, Licht in dieses Dunkel zu bringen; von ihr ausgehend ließe sich detailliert untersuchen, mit welchen Techniken Kafka dort arbeitet, wo offensichtlich geschichtliche Realität antizipiert wird. Dies sei an einer Stelle aus dem *Proceß* erläutert. „Willst Du denn den Proceß verlieren? Weißt Du was das bedeutet? Das bedeutet, daß Du einfach gestrichen wirst", sagt der Onkel zu Josef K. (KKAP 126) In diesen mahnenden Worten geht Kafka von einer harmlosen Redewendung aus – dass ein Name, von einer Liste etwa, gestrichen wird – und kehrt in ihr dadurch, dass sie in eine neue und schockierend wirkende Konstellation versetzt wird, die in ihr immer schon verborgene Monstrosität hervor – zumal ja zuweilen schon das Streichen eines Namens auf einer Liste, als bürokratischer Akt, ganz reale Konsequenzen im Leben von Menschen haben kann. Die Redewendung wird wortwörtlich genommen, es geht nun wirklich darum, dass Menschen von der Auslöschung

[29] Müller-Seidel, Walter: Die Deportation des Menschen. Kafkas Erzählung „In der Strafkolonie" im europäischen Kontext. Stuttgart 1986.
[30] Vgl. u.a. Arendt: Franz Kafka, S. 104ff.; Fischer: Franz Kafka, S. 293; Adorno, Theodor W.: Aufzeichnungen zu Kafka. In: Ders.: Gesammelte Schriften. Hg. v. Rolf Tiedemann. Bd. 10.1. Frankfurt/Main 1977, S. 254-287, hier S. 271ff.

ihrer Existenz bedroht sind.[31] Auf diese Weise horcht Literatur die herrschenden Diskurse nach dem, was in ihnen insgeheim lauert, aus – und bringt diese verborgenen Tendenzen dann auf eine Weise zur Darstellung, als würden sie unter einem Vergrößerungsglas betrachtet. Das heißt nicht, dass Kafka intendiert hätte, gesellschaftliche Zukunftsprognosen zu stellen. Tatsächlich hat er nichts anderes getan, als aus heterogenen Elementen der Realität ein fiktionales Gebilde herzustellen – wie Adorno es formuliert hat: ohne zu wissen, was es ist. Merkwürdigerweise ist daraus etwas entstanden, das in manchem späterer geschichtlicher Realität ähnelt.

Aber eben nur ähnelt. Adorno spricht von der „Ähnlichkeit des Kafkaschen Reiches mit dem Dritten".[32] Das Wort ‚Bedeutung' vermeidet er dabei. So sehr manches im *Proceß* Begegnende an die Realität in totalitären Staaten erinnert, es geht in ihm nicht um den Nationalsozialismus und nicht um den Stalinismus, sondern um jenes merkwürdige „Gericht [...] auf dem Dachboden" (KKAP 136). Dass die fiktive Welt des Romans von der Interpretation auf den Nationalsozialismus nicht erreicht wird, scheint dafür zu sprechen, sie als selbstbezüglich zu begreifen. Auf der anderen Seite ist die in den Anklängen späterer historischer Realität fassbare Außenbezüglichkeit zu deutlich, als dass man sie einfach leugnen könnte. Diese Anklänge sind nicht auf die totalitären Systeme des 20. und 21. Jahrhunderts beschränkt. Zählen diese zu den finsteren Begleiterscheinungen der Spätmoderne, so kann man Kafkas Romane und auch manche seiner Erzählungen als deren Diagnose lesen. Sie halten den Umschlag von Rationalität in ihr Gegenteil fest. Die Funktionsweise der kafkaschen Behörden wird meist von Figuren wie dem Maler oder dem Dorfvorsteher erklärt, die ihnen zwar nahe stehen, aber nicht unmittelbar angehören. Dabei stellt sich regelmäßig heraus, dass das, was scheinbar auf perfekte Organisation angelegt ist, in Wirklichkeit seine Funktion überhaupt nicht erfüllt. Im *Schloß* erzählt der Dorfvorsteher K. von den Komplikationen, welche die mysteriöse Berufung eines Landvermessers nach sich gezogen hat (KKAS 96ff.). Wie sich zeigt, haben sie ihre Ursache unter anderem in der Arbeitsteilung zwischen den einzelnen Abteilungen, die zur Folge hat, dass die eine Abteilung nicht weiß, was die andere tut. Darüber hinaus gibt es eine Vorschrift, dass Fehler in der behördlichen Arbeit grundsätzlich als unmöglich ausgeschlossen werden. Diese Vorschrift soll Effizienz gewährleisten, hat aber, wenn tatsächlich ein Fehler unterläuft, den blanken Wahnwitz zur Folge. Dass die Antwort der Dorfbewohner auf den Erlass, in dem die Berufung bekannt gegeben wird, offenbar an die falsche Abteilung gelangt, führt zu einer aufwändigen Untersuchung, bis eine Kontrollbehörde endlich den Fehler aufdeckt, wobei der Dorfvorsteher aller-

[31] Auf die Tendenz Kafkas, metaphorische Redewendungen der Alltagssprache wörtlich zu nehmen, ist in der Forschung wiederholt hingewiesen worden, vgl. etwa: Hiebel, Hans Helmut: Die Zeichen des Gesetzes. Recht und Macht bei Franz Kafka. München ²1989, S. 37.

[32] Adorno: Aufzeichnungen zu Kafka, S. 271.

dings offen lässt, ob er wirklich einer gewesen ist – denn eigentlich kann die Behörde ja keine Fehler machen.[33]
Der Umschlag von Rationalität in Irrationalität und Absurdität manifestiert sich bei Kafka nicht nur, wie in der Erzählung des Dorfvorstehers, in den Folgen von Arbeitsteilung und Regulierung, mit denen der neuzeitlich-abendländische Rationalisierungsprozess einhergeht. Kafkas Behörden sind wie die realen bürokratischen Apparate der Moderne unüberschaubare Maschinerien, in denen die in ihnen Arbeitenden völlig von ihrer Funktion absorbiert werden. Übrigens handelt bereits der Amerika-Roman *Der Verschollene* von den fragwürdigen Begleiterscheinungen des Modernisierungsprozesses; Hannah Arendt rekurriert auf ihn, um zu zeigen, wie bei Kafka die totale Identifikation des Individuums mit seiner Funktion innerhalb der zu einer „reibungslos funktionierenden Maschinerie"[34] gewordenen Gesellschaft dargestellt ist. Es ist ein fantastisches Amerika, das in Kafkas erstem Roman präsentiert wird und das doch, als Inbegriff von Modernisierung, nicht ohne Ähnlichkeit zum realen ist, dessen übersteigerte imago es darstellt.
Dass Kafkas Romane und Erzählungen über ihren unmittelbaren historischen Kontext hinauszuweisen vermögen, wird von der ästhetischen Transformation bewirkt. Diese führt aufgrund der mit ihr einhergehenden Eliminierung sämtlicher historisch-konkreter Hinweise den abstrakten Charakter der Texte herbei, der wiederum die Darstellung von Strukturen und Funktionsweisen der modernen Gesellschaft ermöglicht. Auf dieser Abstraktheit beruht auch die Affinität von Kafkas Romanen zur Theorie, zu der Max Webers etwa; auf die Berührungspunkte zwischen ihm und Kafka ist wiederholt hingewiesen worden.[35] Dennoch ist die Abstraktheit von Kafkas Romanen und Erzählungen eine andere als die der Theorie; sie ist, als spezifisch ästhetische, nicht an Begriffe, sondern an Bilder gebunden – und damit paradoxerweise an ein Konkretes. Literatur und Kunst insgesamt gewinnen durch den ästhetischen Transformationsprozess hindurch eine Erkenntnisfunktion. In ihnen kommen längerfristige Tendenzen, die über den unmittelbaren geschichtlichen Kontext hinausgehen, zur Darstellung, wobei diese umgekehrt ohne dessen Verarbeitung als Stoff nicht möglich gewesen wären. In seinen literarischen Werken hätten nicht Strukturen und Funktionsweisen von Modernisierungsphänomenen sichtbar gemacht werden können, wenn Kafka in ihnen nicht die konkreten Erfahrungen mit den bürokratischen Institutionen seiner Zeit, mit behördlichen und gesetz-

[33] Passagen wie diese weisen unverkennbar satirische Züge auf. Als ‚fantastische Satiren' hat Ernst Fischer Kafkas Romane gesehen, vgl. ders.: Franz Kafka, S. 333ff. und dazu Hermsdorf: Arbeit und Amt als Erfahrung und Gestaltung, S. 78.
[34] Arendt: Franz Kafka, S. 108.
[35] McDaniel, Thomas R.: Two Faces of Bureaucracy. A Study of the Bureaucratic Phenomenon in the Thought of Max Weber and Franz Kafka. Baltimore 1971; Dornemann: Im Labyrinth der Bürokratie, S. 107ff.; Derlien: Bureaucracy in Art and Analysis, insb. S. 7ff., 29ff.; Weiller: Max Weber und die literarische Moderne, S. 38f.

geberischen Fehlentscheidungen und der Büroarbeit, unter deren Lebensferne er gelitten hat, verarbeitet hätte. Treten damit am Ende also doch an Kafkas auf den ersten Blick als selbstbezüglich erscheinenden Texten Ansätze zur Außenbezüglichkeit hervor? Zumindest in Hinblick auf einige ihrer Motive kann man das kaum bestreiten. Und doch stößt auch eine solche Deutung, die Kafka nicht auf die in seine Romane eingegangenen geschichtlichen Stoffelemente reduziert, sondern vom Ergebnis des ästhetischen Transformationsprozesses ausgeht und dem Hinausweisen über den unmittelbaren geschichtlichen Kontext Rechnung trägt, an eine Grenze. Die fantastischen Motive, die uns in ihnen begegnen, im *Schloß* etwa die seltsame Szene mit den in der Kanzlei wartenden Boten, vermag sie nicht aufzulösen. Hannah Arendt war für diese Schicht bei Kafka blind und hat wohl deshalb auch seine Affinität zum Surrealismus bestritten.[36] Auch andere Vertreter des Bürokratie-Ansatzes haben dessen Grenzen nicht recht wahrhaben wollen.[37] Dass diese auf die Außenbezüglichkeit zielenden Interpretationen an eine Grenze stoßen, könnte wiederum dafür sprechen, den Text in seiner inkommensurablen Differenz zur Realität zu belassen und ihn nicht auf etwas außerhalb von ihm Liegendes zu beziehen. Demnach bliebe am Ende nichts anderes übrig, als vor der hermeneutischen Undurchdringlichkeit des fiktionalen Gebildes Halt zu machen und auf Interpretation ganz zu verzichten. Wie aber hätte man dann mit den Motiven bei Kafka umzugehen, die an die düsteren Seiten der Spätmoderne gemahnen? So zu tun, als hätten seine Texte überhaupt nichts mit Bürokratie, Totalitarismus und realer Gewalt zu tun, würde sie nicht weniger verharmlosen als die Reduktion auf den verarbeiteten Stoff. Man steht also vor zwei gegensätzlichen, zumindest auf den ersten Blick als miteinander unvereinbar erscheinenden Sachverhalten, von denen jeder eine relative Berechtigung für sich in Anspruch nehmen kann: Selbstbezüglichkeit und Außenbezüglichkeit, der fiktive Charakter der Texte, der sich nicht restlos in historische Realität auflösen lässt, und die sich gleichwohl aufdrängenden Bezüge zu ihr. Wie lässt sich beides miteinander vereinbaren?

[36] Arendt: Franz Kafka, S. 109.
[37] Dornemann versucht m.E. zuweilen auf gewaltsame Weise, Motive aus Kafkas *Schloß* im Sinne seiner These von der Affinität des Romans zur soziologischen Theorie der Bürokratie zu interpretieren, vgl. etwa seine Ausführungen über die „Theokratisierung Klamms" (Dornemann: Im Labyrinth der Bürokratie, S. 127ff.); wenig überzeugend ist auch Derliens Vorschlag, Kafkas Behörden, die, wie er herausarbeitet, von dem von Max Weber beschriebenen Typus modern-rationaler Bürokratie abweichen, mit dessen Theorie wieder kompatibel zu machen, indem er sie dem patrimonial-vormodernen Typus zuordnet (Derlien: Bureaucracy in Art and Analysis, S. 19). In diesen Abweichungen ist vielmehr ein Indiz dafür zu sehen, dass sich Kafkas fiktive Welten eben nicht restlos in geschichtliche Realität (oder wissenschaftliche Diskurse über diese) auflösen lassen.

Berührungen

Eine erste Antwort auf diese Frage dürfte darin bestehen, dass sich die Interpretation nicht für eine der beiden Seiten entscheiden darf, sondern sie als Pole begreifen muss, in deren Spannungsfeld sie ihren Ort hat. Von der Außenbezüglichkeit des literarischen Textes muss sie sich stets wieder zu dem Punkt bewegen, an dem er sich vor ihr wieder verschließt und erneut seine Selbstbezüglichkeit hervorkehrt. Das aber eröffnet die Möglichkeit, neu anzusetzen und den Text aus einer anderen Perspektive zu beleuchten. Ein Modell dafür stellen Adornos *Aufzeichnungen zu Kafka* dar. Schon der Titel deutet deren disparaten Charakter an. Der Reihe nach werden verschiedene Bedeutungsaspekte behandelt, in denen sich unschwer die zur Entstehungszeit des Essays maßgeblichen, wenn auch gegenüber ihren gängigen Versionen deutlich modifizierten Interpretationsansätze wiedererkennen lassen. So hebt Adorno einige Berührungspunkte von Kafka und Freud hervor,[38] ohne wie die überwiegende Zahl der psychoanalytischen Interpreten das literarische Werk als Dokument der Psyche des Autors zu behandeln; er weist auf Motive hin, in denen es als eine Bestandsaufnahme der Spätmoderne[39] oder als Antizipation des Nationalsozialismus erscheint,[40] geht seinen Beziehungen zum Expressionismus und zu Abenteuererzählungen, zu Robert Walser, Poe, Kürnberger, Sade und Lessing nach[41] und stellt zum Abschluss Überlegungen zu „Kafkas Theologie"[42] an, ohne ihn auf einen dieser Aspekte zu reduzieren und zu behaupten, dieser sei der Schlüssel zum Ganzen. Natürlich ist es zumal in der neueren Kafka-Forschung, die von der Diskussion um Hermeneutik, Antihermeneutik und Dekonstruktion nicht unberührt geblieben ist, nicht ungewöhnlich, wenn mehrere Bedeutungsaspekte miteinander verbunden werden oder dies zumindest grundsätzlich als legitim erachtet wird; übrigens hat selbst Binder seine biografisch-psychoanalytische Kafka-Interpretation nicht dermaßen dogmatisch vertreten, dass es ihn gehindert hätte, auf den Einfluss Dostojewskis auf den *Proceß* hinzuweisen.[43] Aber trotz derartiger Konzessionen gegenüber anderen Ansätzen ist bis heute kaum der Versuch unternommen worden, das Verhältnis der unterschiedlichen Deutungsperspektiven untereinander zu bestimmen.

Eine Ausnahme stellt Hans Helmut Hiebel dar, der von einer Kafkas Werken innewohnenden „poetischen Figur" gesprochen hat, die sich in Hinblick auf seine Romane als eine auf die „auf Entgrenzung einsinniger Diskursformen" zielende „Verschränkung von normativ-ethischer Problematik, intrapsychischer Perspektive, theologischer Perspektive und gesellschaftlicher Faktizität bzw.

[38] Adorno: Aufzeichnungen zu Kafka, S. 260ff.
[39] Ebd., S. 268f.
[40] Ebd., S. 271ff.
[41] Ebd., S. 278ff.
[42] Ebd., S. 283.
[43] Binder: Kafka-Kommentar, S. 189ff.

historischer Formulierung des Willens zur Macht"[44] charakterisieren lässt. Demnach muss sich die Interpretation, wenn von einer solchen überhaupt noch die Rede sein kann, jeweils vom anfänglichen Deutungsreiz bis zu dem Punkt bewegen, wo sie – man könnte sagen: an eine Grenze stößt, man könnte aber auch sagen: entgrenzt wird, weil sie in eine andere Perspektive übergeht; Hiebel führt das am Beispiel des *Berichts an eine Akademie* auf überzeugende Weise vor.[45]

Es ist bedauerlich, dass in der Kafka-Forschung an Hiebels Überlegungen nicht in größerem Umfange angeknüpft worden ist. Dass es weiterhin nicht an reduktiven, Kafkas Texte auf einen einzelnen Bedeutungsaspekt festlegenden Deutungen fehlt,[46] wirft Licht darauf, dass Literaturwissenschaft, indem sie ihre Gegenstände auf den Begriff zu bringen sucht, stets Gefahr läuft, deren Komplexität zu reduzieren. Von daher ist es kein Zufall, dass es sich bei Adornos *Anmerkungen zu Kafka* um einen Essay handelt. In seinem uneinheitlichen Charakter weist er jene Eigenschaften auf, welche Montaigne dieser Textgattung zugeschrieben hat: Widersprüchlichkeit, Prozesshaftigkeit, Ähnlichkeit mit einem bunt zusammengestückelten „Flickwerk".[47] Aufgrund dieser Eigenschaften ist es dem Essay möglich, seinen Gegenstand zu umkreisen und ihn aus unterschiedlichen Blickwinkeln zu betrachten. Er will die Verbote des wissenschaftlichen Diskurses durchbrechen und die Dinge in ihrer von jeglicher diskursiven Reglementierung unbeeinträchtigten Komplexität sehen – was ihm natürlich nie ganz möglich ist, weil auch er, so sehr er sich bemühen mag, nicht an das absolute Jenseits der Diskurse heranreicht.

Das Wiederherstellen der Komplexität der Dinge hätte das erste Anliegen literarischer Ästhetik zu sein. Dadurch, dass sich Kunstwerke, fiktionale Gebilde, aus heterogenen Realitätselementen organisieren, ist ihnen ein hohes Maß an Komplexität eigentümlich. Um imstande zu sein, diese Komplexität nachzuvollziehen, müsste die Interpretation ihrem Gegenstand nacheifern und selbst höchste Komplexität anstreben. Sie hätte sich in einem die vielfältigen Aspekte ihres Gegenstandes durchlaufenden und niemals abgeschlossenen Prozess zu vollziehen, innerhalb dessen jede einzelne Perspektive irgendwann an einen von ihr nicht mehr erfassbaren Rest stößt, der sie, sofern sie sich nicht dem entgegenstellt und versucht, den Gegenstand mit Gewalt gefügig zu machen, über sich hinausdrängt und in eine andere Perspektive übergehen lässt. Ein solcher Multiperspektivismus wäre von den gängigen Polysemie-Theorien zu

[44] Hiebel, Hans Helmut: Antihermeneutik und Exegese. Kafkas ästhetische Figur der Unbestimmtheit. In: DVjs 52/1 (1978), S. 90-110, hier S. 102.
[45] Ebd., S. 92ff.
[46] Vgl. etwa Neumann, Bernd: Das Diapositiv des Kulturgeschichtlichen als ästhetisches Integral: Franz Kafkas Romane im Diskurs mit Hannah Arendts Gedankengängen. In: Sandberg, Beatrice; Lothe, Jakob (Hg.): Franz Kafka: Zur ethischen und ästhetischen Rechtfertigung. Freiburg/Breisgau 2002, S. 175-196.
[47] Vgl. dazu Schärf, Christian: Geschichte des Essays. Von Montaigne bis Adorno. Göttingen 1999, S. 45f.

unterscheiden, die in der Regel auf einen Relativismus hinauslaufen, der die konkurrierenden Interpretationen, die er für gleichermaßen zulässig erklärt, in einem isolierten Nebeneinander belässt. Demgegenüber wären die einzelnen Interpretationsansätze zueinander in Beziehung zu setzen, sodass sie einander kritisieren und sich gegenseitig ihre Grenzen aufweisen, aber auch in den anderen Ansätzen ihre notwendige Ergänzung sehen könnten. Dies würde auf einen Pluralismus der Interpretationsperspektiven hinauslaufen, der nicht mit Beliebigkeit erkauft ist. Unhaltbar ist der Relativismus deshalb, weil sich bei jeder einzelnen Interpretation die Elemente des Textes benennen lassen, die sie ausblendet. Der Nachweis, dass sie das tut, muss sie nicht als Ganzes widerlegen, deckt aber ihre Grenzen auf. Die Vielfalt der Bedeutungsaspekte ist auch nicht einfach rezeptionsästhetisch damit zu erklären, dass jeder Leser anders liest und dabei seinen je spezifischen Erfahrungshintergrund ins Spiel bringt. Das ist natürlich auch der Fall, entscheidender aber ist, dass die unterschiedlichen Leseperspektiven vom Gegenstand selber angeregt werden, der sich aus einer Vielzahl unterschiedlicher Elemente zusammensetzt. Insofern würde eine Interpretation, die auf Multidimensionalität setzt, nichts anderes tun als die innere Struktur des ästhetischen Gegenstandes nachzuvollziehen.

Für das Verhältnis von Kunst zum Realen heißt das, die Frage, was Textgebilde wie die kafkaschen, oder, allgemeiner: was moderne Kunstwerke bedeuten, in die umzuformulieren, worin sie sich mit Realem berühren. Demnach wäre also zwischen identifikatorischer Bedeutung auf der einen Seite und Berührungen, Korrespondenzen, Ähnlichkeiten auf der anderen Seite zu unterscheiden. Nimmt man diese Unterscheidung ernst, könnte sich vielleicht zeigen, dass Interpretation doch möglich ist, ohne dass man in Abrede stellen muss, dass die fiktive Welt von Kunstwerken eine Welt eigenen Rechts ist, die sich nicht in die ihr äußere Realität auflösen lässt.

Literatur

Adorno, Theodor W.: Aufzeichnungen zu Kafka. In: Ders.: Gesammelte Schriften. Hg. v. Rolf Tiedemann. Bd. 10.1. Frankfurt/Main 1977, S. 254-287.
Adorno, Theodor W.: Vers une musique informelle. In: Ders.: Gesammelte Schriften. Hg. v. Rolf Tiedemann. Bd. 16. Frankfurt/Main 1978, S. 493-540.
Arendt, Hannah: Franz Kafka. In: Dies.: Die verborgene Tradition. Essays. Frankfurt/Main 1976, S. 95-116.
Bair, Deirdre: Samuel Beckett. Eine Biographie. Reinbek bei Hamburg 1994.
Beckett, Samuel: Nicht ich. In: Ders.: Theaterstücke. Dramatische Werke I. Frankfurt/Main 1995, S. 237-247.
Binder, Hartmut: Kafka-Kommentar zu den Romanen, Rezensionen, Aphorismen und zum Brief an den Vater. München ²1982.
Bohrer, Karl Heinz: Die Grenzen des Ästhetischen. Wider den Hedonismus der Aisthesis. In: Ders.: Die Grenzen des Ästhetischen. München, Wien 1998.
De Man, Paul: Semiologie und Rhetorik. In: Ders.: Allegorien des Lesens. Frankfurt/Main 1988, S. 31-51.

Derlien, Hans-Ulrich: Bureaucracy in Art and Analysis: Kafka und Weber. Bamberg 1989.
Dornemann, Axel: Im Labyrinth der Bürokratie. Tolstojs ‚Auferstehung' und Kafkas ‚Schloß'. Heidelberg 1984.
Fingerhut, Karlheinz: Kafka für die Schule. Berlin 1996.
Fischer, Ernst: Franz Kafka. In: Ders.: Von Grillparzer zu Kafka. Von Canetti zu Fried. Essays zur österreichischen Literatur. Frankfurt/Main 1991, S. 293-342.
Hermsdorf, Klaus: Arbeit und Amt als Erfahrung und Gestaltung. In: Franz Kafka: Amtliche Schriften. Hg. v. Klaus Hermsdorf. Berlin 1984, S. 9-87.
Hiebel, Hans Helmut: Antihermeneutik und Exegese. Kafkas ästhetische Figur der Unbestimmtheit. In: DVjs 52/1 (1978), S. 90-110.
Ders.: Die Zeichen des Gesetzes. Recht und Macht bei Franz Kafka. München ²1989.
Iser, Wolfgang: Das Fiktive und das Imaginäre. Perspektiven literarischer Anthropologie. Frankfurt/Main 1991.
Kafka, Franz: Briefe 1902-1924. Hg. v. Max Brod. Frankfurt/Main 1975.
Kafka, Franz: Schriften. Tagebücher. Briefe – Kritische Ausgabe. Hg. v. Jürgen Born, Gerhard Neumann, Malcolm Pasley u. Jost Schillemeit. Frankfurt/Main 1982ff.
Kiesel, Helmuth: Wissenschaftliche Diagnose und dichterische Vision der Moderne. Max Weber und Ernst Jünger. Heidelberg 1994.
Knowlson, James: Samuel Beckett. Eine Biographie. Frankfurt/Main 2001.
Kremer, Detlef: Franz Kafka, *Der Proceß*. In: Zimmermann, Hans Dieter (Hg.): Nach erneuter Lektüre: Franz Kafkas *Der Proceß*. Würzburg 1992, S. 185-199.
Luhmann, Niklas: Die Kunst der Gesellschaft. Frankfurt/Main 1995.
McDaniel, Thomas R.: Two Faces of Bureaucracy. A Study of the Bureaucratic Phenomenon in the Thought of Max Weber and Franz Kafka. Baltimore 1971.
Müller-Seidel, Walter: Die Deportation des Menschen. Kafkas Erzählung „In der Strafkolonie" im europäischen Kontext. Stuttgart 1986.
Neumann, Bernd: Das Diapositiv des Kulturgeschichtlichen als ästhetisches Integral: Franz Kafkas Romane im Diskurs mit Hannah Arendts Gedankengängen. In: Sandberg, Beatrice; Lothe, Jakob (Hg.): Franz Kafka: Zur ethischen und ästhetischen Rechtfertigung. Freiburg/ Breisgau 2002.
Sauerland, Karol: Der ideale Machtapparat und das Individuum. In: Zimmermann, Hans Dieter (Hg.): Nach erneuter Lektüre: Franz Kafkas *Der Proceß*. Würzburg 1992, S. 235-250.
Schärf, Christian: Geschichte des Essays. Von Montaigne bis Adorno. Göttingen 1999.
Schuller, Marianne: Gesang vom Tierleben. Kafkas Erzählung ‚Josefine, die Sängerin oder Das Volk der Mäuse'. In: Dies.; Strowick, Elisabeth (Hg.): Singularitäten. Literatur – Wissenschaft – Verantwortung. Freiburg/Breisgau 2001, S. 219-234.
Steinmetz, Horst: Suspensive Interpretation. Am Beispiel Franz Kafkas. Göttingen 1977.
Ders.: Moderne Literatur lesen. Eine Einführung. München 1996.
Stierle, Karlheinz: Fiktion. In: Barck, Karlheinz et al. (Hg.): Ästhetische Grundbegriffe. Bd. 2. Stuttgart, Weimar 2001, S. 380-428.
Weiller, Edith: Max Weber und die literarische Moderne. Ambivalente Begegnungen zweier Kulturen. Stuttgart, Weimar 1994.

III Geschichte und Literatur

Aida Hartmann (Mannheim)

„Mehr als der Wahrheit Trugchimäre ist lieb mir ein erhabener Wahn"[1]

Über Puškins Darstellung des Aufrührers Emel'jan Pugačev

In einem Brief aus dem Jahre 1833 bezeichnete Aleksandr Puškin den Pugačev-Aufstand (1773-1775) als „eine der spannendsten Episoden in der Herrschaftszeit der Großen Katharina".[2] Die so genannte Episode ging indes als der größte Bauernkrieg des 18. Jahrhunderts in die russische Geschichte ein. Besondere Brisanz besaß er dadurch, dass der Anführer der Aufständischen, der Donkosake Emel'jan Pugačev, sich für den wundersam erretteten Zaren Peter III. – den unter merkwürdigen Umständen verstorbenen Gatten Katharinas II. – ausgab und aufwiegelnde Manifeste unters Volk brachte. Dem Aufstand, der im gesamten Südosten Russlands wütete und zeitweise bis nach Moskau zu gelangen drohte, fielen mehr als 20.000 Menschen zum Opfer, darunter größtenteils Angehörige des russischen Adels. Der materielle Schaden für den russischen Staat war immens. Nach der Niederschlagung des Aufstands verbot Zarin Katharina II., dieses Ereignis je öffentlich zu erwähnen. Auf diese Weise sollte jede Erinnerung an den Bauernaufstand und an seine Wiege ausgelöscht werden. Mehr als ein halbes Jahrhundert später ersucht Puškin bei den zuständigen Regierungsbeamten um Erlaubnis, bis dahin geheim gehaltene Archivmaterialien einzusehen, und unternimmt eine Reise zu den Orten der historischen Ereignisse,[3] wo er in den örtlichen Archiven forscht und noch lebende Zeitzeugen befragt. Als Ergebnis erscheint 1834 seine Abhandlung *Die Geschichte Pugačevs*,[4]

[1] Verszeilen aus dem Gedicht *Der Held* (russ. Герой, 1830), über dessen Bedeutung als poetisches Credo des Dichters Svetlana Evdokimova schreibt: „It is both a metapoetical and metahistorical poem, constituting one of Pushkin's most controversal statements on the relationship between art and history, the nature of truth, and the status of historical fact." Vgl. Evdokimova, Svetlana: Pushkin's Historical Imagination. New Haven, London 1999, S. 106. Zur deutschen Übersetzung vgl. Puškin, Aleksandr S.: Die Gedichte. Aus dem Russischen v. Michael Engelhard. Hg. v. Rolf-Dietrich Keil. Frankfurt/Main 1999, S. 746-751. Alle originalsprachlichen Zitate erfolgen nach der zehnbändigen Gesamtausgabe: Puškin, Aleksandr S.: Polnoe sobranie sočinenij v desjati tomach. Moskva 1957. (im Folgenden mit der Sigle PSS unter Angabe der Band- und Seitenzahl) („Тьмы низких истин мне дороже/ Нас возвышающий обман." PSS. Bd. 3, S. 200).

[2] In Puškins Brief an Ivan I. Dmitriev (März-April 1833) heißt es (ich übersetze wörtlich): „Darf ich hoffen, dass Sie mir erlauben werden, [...] Ihre eigenen Aufzeichnungen in einer der interessantesten Episoden [...] zu platzieren?" („Могу ли надеяться, [...] что Вы позволите поместить собственные Ваши строки в одном из любопытнейших эпизодов царствования Великой Екатерины?" PSS. Bd. 10, S. 432).

[3] Dies sind v.a. die südostrussischen Gouvernementsstädte Orenburg und Kasan.

[4] Puškin, Aleksandr S.: Istorija Pugačeva. In: Ders.: PSS. Bd. 8, S. 149ff. Sämtliche Zitate aus dem Geschichtstext sind im Folgenden von mir übersetzt.

die zu ihrer Zeit eine Lücke in der russischen Historiografie füllen sollte, und die sich zudem bis in die neueste Zeit als wertvolles Geschichtswerk behauptet hat, das in keiner Darstellung der genannten Epoche fehlen darf.
Im Vorwort der *Geschichte* räumte der sich vorübergehend als Staatshistoriker betätigende Dichter die Möglichkeit ein, dass „künftige Historiker" seine Arbeit „korrigieren und ergänzen"[5] mögen. Indes wehrte er sich kategorisch gegen die Unterstellung eines Kritikers, in dieses Werk seien einige „poetische Erfindungen"[6] eingeflossen. Dies veranlasste Puškin zu einer scharfen Erwiderung, in der er die Argumente seines Rezensenten ad absurdum führte.[7]
Zur gleichen Zeit (1836) liegt der russischen Zensurbehörde der fertige Text des historischen Romans *Die Hauptmannstochter*[8] vor. Es sollte das letzte vollendete und zu Lebzeiten des Dichters erschienene Werk sein. Auf die Anfrage des zuständigen Beamten, ob der Erzählung reale Fakten zugrunde lägen, antwortet Puškin schriftlich:

Mein Roman geht auf eine Überlieferung zurück, die ich einmal gehört habe, nach der ein Offizier, der seine Pflicht verletzt hatte und zu den Banden Pugatschows übergelaufen war, von der Zarin auf Bitten seines greisen Vaters [...] begnadigt wurde. Wie Sie sehen mögen, entfernt sich der Roman wesentlich von der Wahrheit.[9]

Somit sind im entstehungs- und rezeptionsgeschichtlichen Kontext Aussagen des realen Autors überliefert, die den ontologischen Status seiner beiden Texte festlegen: einerseits durch die Behauptung der Gewissenhaftigkeit im Umgang mit Fakten, andererseits durch das Bekenntnis zur Realitätsferne.
Im Folgenden soll die sonst nahe liegende Frage, warum der Dichter aus ein und demselben historischen Sachverhalt zwei generisch verschiedene Texte verfasste, außer Acht gelassen werden.[10] Sicher spielten dabei auch lebenspraktische

[5] „Будущий историк легко исправит и дополнит мой труд". Puškin: Istorija Pugačeva, S. 151.

[6] Es handelte sich um den offiziösen Historiker Vladimir B. Bronevskij (1784-1835), dessen Rezension der *Geschichte* in der Zeitschrift Syn otečestva 1 (1835), S. 177-186, anonym erschienen war. Zu Einzelheiten dieses Disputs vgl. PSS. Bd. 8, S. 376-398, hier S. 377.

[7] Puškins veröffentlichte seine Erwiderung an Bronevskij in der Zeitschrift Sovremennik 3 (1836), S. 109-134.

[8] Puškin, Aleksandr S.: Kapitanskaja dočka. In: Ders.: PSS. Bd. 6, S. 391ff. Dt.: Puschkin, Alexander S.: Die Hauptmannstochter. In: Ders.: Erzählungen. Aus dem Russischen v. Fred Ottow. München 1997, S. 338. Zitate hieraus im Folgenden mit der Sigle HT unter Angabe der Seitenzahl im laufenden Text.

[9] Brief an Petr A. Korsakov (25. Oktober 1836). Vgl.: Puschkin, Alexander S.: Briefe. In: Ders.: Gesammelte Werke. Bd. 6. Hg. v. Harald Raab. Berlin 1965, S. 405. („Роман мой основан на предании, некогда слышанном мною, будто бы один из офицеров, изменивших своему долгу и перешедших в шайки пугачевские, был помилован императрицей по просьбе престарелого отца [...] Роман, как изволите видеть, ушел далеко от истины." PSS. Bd. 10, S. 599).

[10] Hierzu hat u.a. Andrew Wachtel eine Antwort geliefert, der zufolge der Dichter, um einen dialogischen Bezug für seine Fiktion zu schaffen, ein historisches Werk produziert und

Erwägungen eine Rolle, nämlich die Möglichkeit, durch einen zusätzlichen Verdienst seine Geldsorgen zu lindern. Der vorliegende Beitrag will sich stattdessen die Genreunterschiede der beiden Werke und die Tatsache, dass sie fast simultan entstanden sind, in zweifacher Hinsicht zunutze machen: zum einen, um eine Art ‚evolutionären Konnex' zwischen historischen Fakten und ihrer Fiktionalisierung – also die Relation *fiction from facts* – herzustellen, und zum anderen, um die Überlegungen auf die *Umdichtung* der dokumentierten Geschichte, wie sie sich an der Konzeption der Hauptgestalt des Romans manifestiert, zu konzentrieren. Da die Auffassung von der Selbstbezüglichkeit des künstlerischen Textes für die weiteren Erörterungen grundlegend ist, wird sich die Analyse am sprachlichen Textgewebe orientieren und versuchsweise einige Indizien herausstellen, an denen sich das imaginäre Potenzial bezüglich der Gestalt Pugačevs entfalten konnte. Nicht zuletzt versteht sich der vorliegende Aufsatz als exemplarischer Beitrag zum Verhältnis von Historiografie und Fiktion am Beispiel der russischen Literatur des 19. Jahrhunderts.

1. Zur Selektivität historischer Fakten im Roman *Die Hauptmannstochter*

Geschichtliche Stoffe episch zu bearbeiten heißt demnach: aus der unendlichen Fülle des Vorgefallenen (und Überlieferten) Geeignetes auszuwählen, im Wirbel der Ereignisfolgen eine Spur zu ziehen, Tatsachen abzubilden, Vorerzähltes nachzuerzählen, Quellen, Annalen und Chroniken zu verlebendigen und auszuschmücken, Lücken zu füllen, nicht Überliefertes oder nicht Überlieferbares mitzuteilen, Widriges zu verändern und Verborgenes zu offenbaren.[11]

Ein Vergleich der beiden Texte zeigt, dass Puškins historischer Roman insofern große Affinität zu seiner *Geschichte* aufweist, als Textsegmente aus dem historischen Text versatzstückartig in den Romantext eingefügt werden und deren sprachliche Realisierung bezüglich spezifischer Details nahezu deckungsgleich ist. Diese diskursive Nähe der beiden Texte verweist auf ein und denselben Autor, der im Prozess der poetischen Weltgenerierung auf eigens vorformulierte Wirklichkeitssegmente zurückgreift und sie in der Realität der Fiktion hinterlegt. Gleichwohl ist die Präsentationsart der historischen Realität in der *Hauptmannstochter* das Ergebnis der Selektion und Kombination, die im iserschen Sinne als „Akte des Fingierens"[12] gelten, und hat ontologisch mit jener historischen Realität in *Geschichte* nichts mehr zu tun. Auch Ruth Ronen hat in ihrer Studie den Autonomiestatus der fiktionalen Realität selbst im Falle ihrer extensiven

somit den „intergenerischen Dialog" zwischen Geschichte und Literatur ermöglicht hat. Problematisch wird Wachtels These dort, wo er die gegenseitige Abhängigkeit der beiden Texte voneinander postuliert – die Kenntnis des einen Textes als sine qua non der Interpretierbarkeit des anderen. Vgl. Wachtel, Andrew: An Obsession with History. Russian Writers Confront the Past. Stanford 1994, S. 66-88, hier S. 66.

[11] Aust, Hugo: Der historische Roman. Stuttgart 1984, S. 19.
[12] Iser, Wolfgang: Das Fiktive und das Imaginäre. Perspektiven literarischer Anthropologie. Frankfurt/Main 1991, S. 18.

Modellierung durch die objektive hervorgehoben.[13] Nach Iser werden Wirklichkeitselemente aus der Realität „herausgebrochen" und erfahren eine neue „Kontextualisierung".[14]

Bei dem hier zu erörternden Beispiel kann insofern von einem ‚Spezialfall' die Rede sein, als nicht aus einer amorphen Masse von Wirklichkeitselementen, sondern aus einem Prätext selektiert wird, sodass deren Gewichtung gewissermaßen nachvollzogen werden kann. Wiewohl eine exakte Beschreibung des Kombinationsvorgangs im Sinne seiner Zurückführung auf ein Regelsystem nicht erreicht werden kann, sind generalisierende Annahmen infolge des Textvergleichs möglich und zulässig.

Ein Indiz des „generischen Dialogs"[15] der beiden Texte Puškins ist darin zu sehen, dass der offizielle historische Diskurs im Roman wiederholt aufgerufen und durch den privaten biografischen Diskurs differenziert wird, ohne dass sie sich widersprechen. Eine vergleichende Lektüre liefert Belege dafür, dass der Autor der *Geschichte* und der Ich-Erzähler in der *Hauptmannstochter* existenziell vom gleichen Schlage sind – sie sind beide zarentreue Untertanen und bringen eine Verurteilung des Bauernkrieges unmissverständlich zum Ausdruck. Wo immer der Ich-Erzähler des Romans sich zum Gang der historischen Ereignisse in resümierender Form äußert, wird zugleich der offizielle Geschichtswortlaut vernehmbar. Diesen ruft er stellenweise zu einer ‚gedächtniswahrenden Arbeitsteilung' auf:

Ich versage mir eine genaue Schilderung der Belagerung Orenburgs – *das ist die Sache der Geschichtsschreibung und gehört nicht in den Rahmen der Familienchronik* [Hervorhebung A.H.]. Es sei hier nur am Rande erwähnt, daß diese Blockade infolge der Kurzsichtigkeit der Behörden verhängnisvolle Folgen für die städtische Bevölkerung hatte, die Hunger und viele andere Nöte erleiden mußte. Man kann sich leicht vorstellen, daß das Leben in Orenburg unerträgliche Formen annahm. Die Einwohner warteten verzweifelt darauf, daß sich ihr Schicksal entschied, und jammerten über die Teuerung, die auch wirklich jedes Maß überstieg. Sie gewöhnten sich an die Kugeln, die in ihre Häuser und Höfe einschlugen, und beachteten schließlich nicht einmal mehr die Angriffe des Feindes. Ich starb fast vor Langeweile. (HT 338)[16]

[13] Ronen, Ruth: Possible Worlds in Literary Theory. Cambridge University Press 1994, S. 96.
[14] Iser: Das Fiktive und das Imaginäre, S. 25.
[15] Vgl. Wachtel: An Obsession with History, S. 66.
[16] „Не стану описывать оренбургскую осаду, которая принадлежит истории, а не семейственным запискам. Скажу вкратце, что сия осада по неосторожности местного начальства была гибельна для жителей, которые претерпели голод и всевозможные бедствия. Легко можно себе вообразить, что жизнь в Оренбурге была самая несносная. Все в унынии ожидали решения своей участи; все охали от дороговизны, которая в самом деле была ужасна. Жители привыкли к ядрам, залетавшим на их дворы; даже приступы Пугачева уж не привлекали общего любопытства. Я умирал со скуки." Puškin: Kapitanskaja dočka, S. 490.

Für die angenommene Selektion der Fakten aus *Geschichte* – und/oder der Geschichte – ist die vom Autor getroffene Wahl des fiktiven Genres besonders prädestiniert. Der historische Roman ist in seiner Bemühung um Authentizität der dargestellten Realität bekanntlich auf Verarbeitung geschichtlicher Zeugnisse angewiesen. Über die generische Spezifik des Romans hinaus kommt im Hinblick auf die Transformation des realen Geschichtsmaterials dem Kunstgriff der Herausgeberfiktion signifikante Bedeutung zu: Auf der letzten Seite des vierzehn Kapitel umfassenden ‚autobiografischen' Berichts – d.h. des Romans – meldet sich unvermittelt ein Herausgeber zu Wort und teilt mit, dass an ebendieser Stelle die Aufzeichnungen Petr Grinevs enden, die ihm von einem Enkel des Verfassers überlassen worden seien. Dieser habe gehört, „daß wir uns mit einer Arbeit beschäftigen, welche die von seinem Großvater geschilderte Zeit zum Gegenstand hatte." (HT 382)[17]

Von den beiden Fiktionalisierungsstrategien gibt sich insbesondere die zuletzt genannte als Teil des ironischen Versteckspiels mit dem naiven Leser zu erkennen. Das kommt auch darin zum Ausdruck, dass der Dichter bei der Zensur darum bat, seinen Roman nicht unter seinem Namen zu veröffentlichen: „Ich würde Sie bitten, den wahren Namen des Autors nicht zu nennen, sondern zu erklären, daß das Manuskript Ihnen über P.A. Pletnjow zugegangen sei, den ich schon eingeweiht habe."[18] – Sowohl der Geschichtsroman als auch dieser Kunstgriff sind geeignet, Authentizität vorzugaukeln und somit insbesondere im Rezeptionsvorgang unterschiedlichste Aktualisierungen zu erreichen.

2. Die historische Darstellung Pugačevs

Der als Meister des ironischen Epigrafs geltende Puškin hat seiner *Geschichte* die folgende Aussage eines Zeitzeugen Pugačevs als Motto vorangestellt: „Mir scheint, dass all die Einfälle und Abenteuer dieses Diebes nicht einmal der herausragendste Historiker, geschweige denn ein mittelmäßiger, wird je angemessen beschreiben können."[19]

Die *Geschichte* enthält zwar viele Zeugnisse und Überlieferungen, welche die Herkunft, familiäre Verhältnisse sowie verbrecherische Aktivitäten des aus Kasan stammenden Bauern und Rebellen betreffen, doch gilt ihnen das hauptsächliche Interesse des Verfassers nicht. In acht Kapiteln schildert der Autor in ei-

[17] „[...] что мы заняты были трудом, относящимся ко временам, описанным его дедом." Ebd., S. 541.

[18] Puschkin: Briefe, S. 405. („О настоящем имени автора я бы просил Вас не упоминать, а объявить, что рукопись доставлена через П.А. Плетнева, которого я уже предуведомил." PSS. Bd. 10, S. 599.) Vgl. hierzu Anm. 9.

[19] „Мне кажется, сего вора всех замыслов и похождений не только посредственному, но ниже самому превосходнейшему историку порядочно описать едва ли бы удалось [...]." Puškin: Istorija Pugačeva, S. 152.

nem chronologischen Bericht die Geschichte der Jaikkosaken, das Auftauchen Pugačevs, die beginnenden Unruhen, ihr Ausufern in einen regelrechten Krieg sowie dessen Zerschlagung und die öffentliche Enthauptung des Rebellenführers in Moskau. Besonders ausführlich werden in den Kapiteln drei bis sieben die Eroberungen und Plünderungen in den kleineren Festungen um Orenburg, die Belagerung der Stadt selbst, die hilflosen Abwehrmanöver der Bewohner und die katastrophalen Fehler der russischen Kommandanten geschildert. Pugačev erscheint auf diesen Seiten als Anführer einer „Verbrecherbande" (russ. сволочь), deren bestialische Grausamkeit keine Grenzen kennt und auch in keiner Weise von ihm und anderen Anführern in die Schranken gewiesen wird. Der Historiker spart nicht mit Details der Folterungen Unschuldiger durch die entfesselten und oft betrunkenen Eroberer, schildert Schicksale einiger Menschen, die zu ihrem Unglück das Vertrauen des Rebellenführers gewannen und von ihm favorisiert wurden. Sie waren, so schreibt der Historiker, ein Dorn im Auge der Kosaken und nur so lange ihres Lebens sicher, bis diese ihren Einfluss „auf den von ihnen gemachten Zaren"[20] zu hoch einschätzten:

Zu Beginn seines Aufstands machte Pugačev den Sergeanten Karmickij, den er zuvor unter dem Galgen begnadigt hatte, zu seinem Schreiber. In kurzer Zeit wurde Karmickij zu seinem Favoriten. Die Jaikkosaken [...] erdrosselten ihn und warfen ihn mit einem Stein um den Hals ins Wasser. Pugačev erkundigte sich nach seinem Verbleib. ‚Er wurde' – erwiderte man ihm – ‚den Jaikfluss abwärts zu seinem Mütterchen geschickt.' Pugačev wehrte schweigend mit der Hand ab.[21]

Dieser Schilderung sei im Vorgriff auf die noch zu erörternde *Literarisierung* des Rebellenführers und zur Andeutung ihres ästhetischen Anliegens eine vergleichbare Situation aus dem Roman an die Seite gestellt, in welcher Pugačev zu dem sich mehrfach seiner Gunst versichernden Offizier Grinev sagt:

Du hast gesehen, daß meine Leute dir mit Misstrauen begegneten, und der Alte bestand noch heute darauf, daß du ein Spion seist und man dich deshalb foltern und aufhängen müsse. Aber ich lehnte es ab, [...] denn ich habe dein Glas Branntwein und deinen Hasenpelz nicht vergessen. (HT 352)[22]

Die vom Historiker intendierte Lesart von Pugačevs Rolle in dem Aufstand ist die eines zufälligen und skrupellosen Kriminellen, der von einer Gruppe kosakischer Anführer instrumentalisiert wird. Diese geschichtliche Konstellation

[20] „[...] царя, ими созданного [...]." Puškin: Istorija Pugačeva, S. 186.
[21] „Пугачев в начале своего бунта взял к себе в писаря сержанта Кармицкого, простив его под самой виселицей. Кармицкий сделался вскоре его любимцем. Яицкие казаки [...] удавили его и бросили с камнем на шее в воду. Пугачев о нем осведомился. ‚Он пошел' - отвечали ему - ‚к своей матушке вниз по Яику.' Пугачев, молча, махнул рукой." Ebd.
[22] „Ты видел, что мои ребята смотрели на тебя косо; а старик и сегодня настаивал на том, что ты шпион и что надобно тебя пытать и повесить; но я не согласился, [...] помня твой стакан вина и заячий тулуп." Puškin: Kapitanskaja dočka, S. 506.

legt er zu Beginn seiner Abhandlung fest und baut sie durch die acht Kapitel der *Geschichte* zu einem spannenden Bericht über die verbrecherische Allianz einiger umstürzlerischer Kosaken und eines unberechenbar-willfährigen Vagabunden aus. Diese entwerfen aus der Legende um die Wiederkehr eines tot geglaubten Zaren eine Intrige,[23] mit der sie in den entlegenen südrussischen Provinzen das gemeine Volk in Scharen anziehen und eine grausame Abrechnung mit den Angehörigen des russischen Adels zelebrieren. An dieser Stelle seien zwei Belege aus dem historischen Text zitiert, an denen sich das Gehabe der Aufständischen in seinen skurrilen Zügen offenbart:[24]

Sie [Rebellen] schmückten sich alle mit Namen der Würdenträger, mit denen sich zu jener Zeit die Zarin Katarina II. auf ihrem Hof umgab. Čika nannte sich Graf Černyšev, Šigaev Graf Voroncov, Čumakov Graf Orlov. [...] Und von solchen Leuten wurde der russische Staat ins Wanken gebracht![25]

Pugačev nahm [das Bauernmädchen] Ustyn'ja Kuznecova zur Frau, ernannte sie zur Imperatorin, bestimmte für sie Staatsdamen und Fräuleins aus den Reihen der Kosakenmädchen und verlangte, dass man beim kirchlichem Responsorium nach dem Herrscher Petr Fedorovič seine Gemahlin, die Herrscherin Ustyn'ja Petrovna, nennen solle.[26]

Am Ende dieser Geschichtsintrige wird der Aufrührer durch seine eigenen Weggefährten an die Russen ausgeliefert, weil sie sich dadurch Begnadigungschancen erhoffen. Der Historiker Puškin fällt insgesamt ein vernichtendes Urteil über die moralischen und militärischen Qualitäten des Rebellenführers, der sich „mit Ausnahme einiger bescheidener Kriegskenntnisse und seiner beispiellosen Dreistigkeit durch nichts anderes hervorgetan" habe.[27]

[23] Die Geschichte von der Rückkehr des tot geglaubten Zaren ist eines der wiederkehrenden Muster der sozialutopischen Legendenbildung beim russischen Volk. Zu diesem Thema vgl. Čistov, Kirill: Der gute Zar und das ferne Land. Russische sozial-utopische Volkslegenden des 17.-19. Jahrhunderts. Hg. v. Dagmar Burkhart. Münster et al. 1998.

[24] Der Leser vermag sich der Komik angesichts ähnlicher Szenen in der *Hauptmannstochter* nicht entziehen. Das Komische indes kann als Ergebnis der Depragmatisierung der objektiven Realität betrachtet werden.

[25] „Все они назывались именами вельмож, окружавших в то время престол Екатерины: Чика графом Чернышевым, Шигаев графом Воронцовым, Овчинников графом Паниным, Чумаков графом Орловым. [...] Вот какие люди колебали государством!" Puškin: Istorija Pugačeva, S. 187f.

[26] „Пугачев [...] женился на Устинье, наименовал ее императрицей, назначил ей штатс-дам и фрейлин из яицких казачек и хотел, чтоб на ектении поминали после государя Петра Федоровича супругу его государыню Устинью Петровну." Ebd., S. 214.

[27] „[...] не имевшего другого достоинства, кроме некоторых военных познаний и дерзости необыкновенной." Ebd., S. 186.

3. Der literarische Pugačev

„Der eigentliche Reiz der Romane von Walter Scott liegt darin, daß wir der Vergangenheit nicht in der *enflure* der französischen Tragödien begegnen, nicht in der Geziertheit sentimentaler Romane, nicht in der dignité der Geschichte, sondern zeitgenössisch, milieugetreu",[28] schrieb Puškin 1830 und folgte offenbar dem gleichen Prinzip auch im Falle seines Romans. Eine substanzielle Neuerung des historischen Romans scottscher Provenienz bestand in der Auswahl des ‚mittleren Helden' – eines Protagonisten also von gänzlich unhistorischem Format, der dem Dichter jedoch besondere Freiheit der Gestaltung gewährte und dabei an seinem privaten Schicksal den Geist einer Epoche vermitteln ließ. Allein die Wahl des Romantitels bezeugt den konsequenten Verzicht auf jegliche „*dignite et la noblesse*",[29] die dem russischen Dichter in Bezug auf Akteure historischer Romane unangemessen erschien. Des Dichters poetologisches Interesse lag offensichtlich darin, „den Zusammenhang zwischen den namhaften und unbekannten Akteuren der Geschichte erkennbar zu machen."[30] So werden auch in der *Hauptmannstochter* Pugačev und seine Kontrahentin Katharina die Große von der Bühne der Geschichte heruntergeholt und auf Augenhöhe mit dem Privatmann und Offizier Petr Grinev gestellt. In den Wirren seines privaten Glücksstrebens erweisen sie sich sogar als Handlanger eines überaus gütigen Schicksals.
Da das Ausmaß der *Umdichtung* historischer Fakten in Bezug auf Pugačev am höchsten ist, seien in den nachfolgenden Ausführungen die Strategien erörtert, welche zu seiner Gestaltung in der *Hauptmannstochter* zum Tragen kommen.
Der Anfang ist damit getan, dass der Dichter eine Konstellation aus einem jungen Offizier – d.i. Grinev – und einem Landstreicher – d.i. Pugačev – schafft, und diese Protagonisten bei Nacht und Schneesturm in der Einöde aufeinander treffen lässt. Der Landstreicher hilft dem Offizier den Weg zu einer Herberge zu finden, woraufhin dieser ihn aus Dankbarkeit mit einem Glas Weinbrand und einem Hasenpelz beschenkt. Später, als Grinev dieses nächtliche Abenteuer längst vergessen hat, wird die Festung, in welcher er seinen Dienst leistet, von bäuerlichen Rebellen erobert und es stellt sich heraus, dass jener Vagabund – der gefürchtete Anführer Pugačev – sich nun Zar Peter III. nennt. Der Offizier wird gefangen genommen und vor die Wahl gestellt, entweder dem falschen Zaren Treue zu schwören, oder am Galgen zu enden.

[28] Puschkin: Aufsätze und Tagebücher. In: Gesammelte Werke. Bd. 5. Hg. v. Harald Raab. Berlin 1965, S. 103. („Главная прелесть романов Walter Scott состоит в том, что мы знакомимся с прошедшим временем не с *enflure* французских трагедий, – не с чопорностию чувствительных романов – не с dignité истории, но современно, но домашним образом." PSS. Bd. 7, S. 529.)
[29] Ebd., S. 103.
[30] Žmegač, Viktor: Der europäische Roman: Die Geschichte seiner Poetik. Tübingen 1999, S. 109.

Wie es schließlich dazu kommt, dass Grinev sich als einziger weigert, dem Usurpator als Zeichen der Anerkennung die Hand zu küssen, trotzdem am Leben bleibt, ihm die Freiheit geschenkt wird und er durch Pugačev sogar aktive Hilfe bei der Befreiung seiner Braut aus den Händen eines Rivalen – eines Pugačev-Anhängers – erhält, ist das Ergebnis eines durchkonstruierten Plots, in dem der Zufall[31] die oberste Regie führt und sämtliche Umstände auf Biegen und Brechen dem jungen Helden in die Hände spielen. Im konstitutiven Aufwand des Dichters, immer neue Situationen heraufzubeschwören, in denen der Offizier und der falsche Zar einander begegnen, manifestiert sich, um erneut Wolfgang Iser zu zitieren, das Fingieren bzw. die „Selbstanzeige"[32] der Fiktion. Während in Geschichte die Person Pugačev sich aus einer Fülle von Berichten, Überlieferungen und Aufzeichnungsprotokollen erschließt, verfügt Die Hauptmannstochter über eine Gestalt, die sämtliche Erscheinungen des Rebellenführers sowie sein Handeln perspektivisch bündelt. Die Figur Grinev – der Typus des so genannten mittleren Helden – ist quasi die Ermöglichungsbedingung für die Kohärenz der Figur Pugačev. Der junge Held erlebt Pugačev zuerst als einen armseligen Landstreicher, dann als Eroberer der Festung Belogorskaja, in der er seinen Garnisonsdienst leistet, des Weiteren als Pseudo-Strategen in seinem Rebellenquartier in dem Städtchen Berda. Schließlich beteiligt er sich an der Offensive der Russischen Armee gegen ihn und wohnt letztendlich als Zuschauer dessen Enthauptung bei. All diese Geschehnisse schildert auch der Historiker in seiner Geschichte, doch das ‚Privileg' Grinevs, diese als Augen- und Zeitzeuge zu erleben und zu berichten, ist einzig dem ‚Willen zur Setzung' geschuldet.

Durch die Schaffung einer derartigen Konstellation ist noch kein Kontrast zum historischen Pugačev geliefert, denn die erwähnten Situationen korrespondieren allesamt mit den Etappen der historischen Biografie des Aufrührers. Erst durch die Herausarbeitung der besonderen Relation dieser beiden Figuren wird die Basis für eine literarische Umgestaltung Pugačevs geschaffen. Fundiert wird sie durch das Motiv des Gabentausches, wobei sich der erste Gabentausch – das Schenken des Hasenpelzes für den Führerdienst – als einer herausstellt, der Pugačev zu Dankbarkeit verpflichtet.[33]

[31] Zur Diskussion um die Rolle des Zufalls, vom Dichter als „das Instrument der Vorsehung" bezeichnet, vgl. u.a. Evdokimova.: Pushkin's Historical Imagination, S. 74-84, hier S. 76.

[32] Iser: Das Fiktive und das Imaginäre, S. 397.

[33] Auf diesen Umstand weist er bei jeder ihrer Begegnungen – also insgesamt dreimal – explizit hin: „Ich bedanke mich, Euer Wohlgeboren, möge Gott Ihre Wohltat belohnen! Nie werde ich Sie vergessen." (HT 270) („Спасибо, ваше благородие! Награди вас господь за вашу добродетель. Век не забуду ваших милостей." Puškin: Kapitanskaja dočka, S. 413); „Du hast eine schwere Schuld auf dich geladen, [...] doch ich habe dich um deiner Güte willen begnadigt, weil du mir damals, [...] einen Dienst erwiesen hast." (HT 326) („Ты крепко передо мною виноват, [...] но я помиловал тебя за твою добродетель, за то, что ты оказал мне услугу." Ebd., S. 475); „Ich habe dein Glas Branntwein und deinen Hasenpelz nicht vergessen." (HT 352) („[...]помня твой стакан вина и заячий тулуп." Ebd., S. 506).

Für die Art und Weise, wie das genannte Motiv im Roman selbst kommuniziert wird, ist eine weitere Figur nicht ohne Bedeutung: Der alte Diener Grinevs, Savel'ič, ist mit der stereotypen Funktion ausgestattet, mittels seiner nüchternen Sicht der Welt die naive und zum Leichtsinn neigende Art seines jugendlich-naiven Herren auf derb-komische Weise zu konterkarieren. Somit wird auch bezüglich Pugačev die Basis für eine Doppelung der Sichtweise geschaffen, was bereits bei der ersten Begegnung zum Ausdruck kommt – als Grinew seinem Wegführer den Hasenpelz schenken will, ist der Kommentar von Savel'ič: „Um Gottes willen, Batjuschka Pjotr Andrejewitsch, [...] warum deinen Hasenpelz? Er wird ihn in der erstbesten Kneipe versaufen, der Hundesohn!" (HT 269)[34] Anlässlich der zweiten Begegnung überreicht der Diener dem Rebellenführer eine schriftliche Aufstellung sämtlicher Gegenstände, die seine Bande bei ihrem Raubzug durch die eroberte Festungsstadt geplündert hat: Den eigentlich geschenkten Hasenpelz rechnet er dazu. Auf Pugačevs Drohung, ihm wegen dieser Frechheit die Haut abzuziehen und daraus Hasenpelze machen zu lassen, antwortet er: „Du kannst tun, was du willst, [...] aber ich bin ein Leibeigener und muß für das mir anvertraute herrschaftliche Hab und Gut Rechenschaft ablegen." (HT 331)[35] Erst nachdem Pugačevs Gunst ein zweites Mal gefordert ist und er Grinev und Savel'ič nicht nur die Freiheit schenkt, sondern sie persönlich zur Festung begleitet, in der Grinevs Braut von seinem Rivalen festgehalten wird, zeigt sich der Diener zu Dank verpflichtet: „Mein Leben lang werde ich für dich beten und dich auch niemals an den Hasenpelz erinnern." (HT 351)[36]
Der Hasenpelz als Objekt des Gabentausches, das gleichsam eine wundersame Schutzwirkung auf Grinev entfaltet, wird durch den Diener in seiner profanen Beschaffenheit immer aufs Neue bloßgelegt. Doch überdies hat es bei der Literarisierung des Rebellen die Bewandtnis, diesen als verbindlich agierenden, ja sogar mit gewisser moralischer Maxime ausgestatteten Charakter zu zeigen.
Konstitutiv für die Sinngebung der insgesamt drei Begegnungen zwischen Grinev und Pugačev sind lexikalische und syntagmatische Relationen, aus denen sich die *Semantik des Er-Kennens und An-Erkennens* erschließt. Dieses als Identifikationssuche fundierte Konzept wird von Beginn des Romans an sorgfältig herausgearbeitet und in diesem Sinne lässt sich auch Grinevs Irren in der Schneewüste und das Auftauchen des Unbekannten als ein Suchen nach dem richtigen Denotat des Zeichens ‚Pugačev' deuten:

Das Schneegestöber dauerte an. [...] Doch plötzlich glaubte ich einen schwarzen Schatten zu bemerken.
‚Hallo, Kutscher' – rief ich – ‚siehst du das Schwarze dort vor uns?'
Der Postkutscher blickte auf.

[34] „Помилуй, батюшка Петр Андреич! – сказал Савельич. – Зачем ему твой заячий тулуп? Он его пропьет, собака, в первом кабаке." Puškin: Kapitanskaja dočka, S. 412.

[35] „Как изволишь, - отвечал Савельич; - а я человек подневольный и за барское добро должен отвечать." Ebd., S. 481.

[36] "Век за тебя буду бога молить, а о заячьем тулупе и упоминать уж не стану." Ebd., S. 505.

‚Gott weiß, was das ist, gnädiger Herr'– sagte er und nahm seinen Platz auf dem Bock wieder ein. ‚Ein Baum ist es nicht, eine Fuhre kann es auch nicht sein, obgleich es sich zu bewegen scheint. Vielleicht ein Wolf oder gar ein Mensch.'
Ich befahl ihm, die Pferde anzutreiben und dem unbekannten Gegenstand entgegenzufahren, der, wie sich gleich darauf zeigte, tatsächlich ein Mensch war. (HT 264)[37]

Dieser taucht zunächst als ein „schwarze[r] Schatten" und als ein „unbekannte[r] Gegenstand" am Horizont auf (russ. Lexemgruppen: что-то черное, чернеется, незнакомый предмет, или волк, или человек), wird dann als ein „Mensch" (человек) und „Bäuerlein" (мужик) identifiziert, und im weiteren Verlauf der Geschehnisse mehrfach als „Wegführer" (вожатый, дорожный), „Retter" (человек, выручивший меня) und sogar „Wohltäter" (благодетель) apostrophiert.
In Opposition dazu stehen die Denotierungen des Zeichens ‚Pugačev' durch Savel'ič: „Hund" (собака), „Hundesohn" (собачий сын), „zerlumpter Saufaus" (пьяница оголелый), später dann: „Betrüger" (мошенник), „Verbrecher" (злодей) und immer wieder „Räuber" (разбойник), wobei sich seine Titulierungen auf der profanen Wirklichkeitsebene als zutreffend erweisen. Die zentralen Semanteme – das von Grinev vertretene *Retter* und das vom Diener repräsentierte *Räuber* – konstruieren die entgegengesetzten Denotate, aus deren Oszillieren sich das Oxymoron *der rettende Räuber* ergibt.
Die Interaktion der beiden Protagonisten erweist sich zudem auf einer höheren Ebene als Rätselraten um Macht und Identität, wobei auch hier die primäre Intention auf die Vermittlung eines in psychologischer Hinsicht zwiespältigen Charakters ausgerichtet ist. In einem Gespräch, das kurz nach der Gefangennahme und Begnadigung des Offiziers auf ausdrücklichen Wunsch des Usurpators ohne Zeugen geführt wird, versucht dieser, Grinev an die Legende vom zurückgekehrten Zaren glauben zu machen. Als dieser ihm seinen Unglauben signalisiert, fragt er: „*Wer bin ich denn*, deiner Meinung nach?" und der Gefragte weiß nichts anderes zu antworten als: „*Das weiß nur Gott allein*, aber wer du auch immer sein magst, du treibst ein gefährliches Spiel." (HT 327, Hervorhebung A.H.)[38] Schließlich mündet die Identifikationssuche, für die sich der Roman mit seiner eigenartigen Schneewüsten-Festungs-Topografie als semiotischer Zeichenraum erweist, in welchem unentwegt danach gefragt wird, wer bzw. was ‚Pugačev' ist, in der Feststellung Grinevs, dass dieser ein Mensch

[37] „Снег так и валил. [...] Вдруг увидел я что-то черное. „Эй, ямщик! – закричал я, – смотри: что там такое чернеется?" Ямщик стал всматриваться. – „А бог знает, барин, - сказал он, садясь на свое место; - воз не воз, дерево не дерево, а кажется, что шевелится. Должно быть, или волк, или человек". Я приказал ехать на незнакомый предмет, который тотчас и стал подвигаться нам навстречу. Через две минуты мы поравнялись с человеком." Ebd., S. 406f.
[38] „Кто же я таков, по твоему разумению?" „Бог тебя знает; но кто бы ты ни был, ты шутишь опасную шутку." Ebd., S. 476.

gewesen sei, „der *für alle, bloß für mich allein nicht*, ein Ungeheuer, eine Ausgeburt der Hölle war." (HT 360, Hervorhebung A.H.)[39]
Grinev weigert sich, Pugačev als Zaren anzuerkennen, begreift aber, dass die Umstände ihn mit herrschaftlicher Macht versehen haben und appelliert an diese. Auf der anderen Seite ist Pugačev so wohlgesinnt, dass Grinevs dreimaliges „Nein" zur Aufforderung des falschen Zaren, ihm treu zu dienen, für ihn keine negativen Folgen zeitigt. Er bleibt seinem Offizierseid treu und kommt trotz allem in die Gunst einer wahrlich zarenhaften Gnade. In diesem Punkt möchte man meinen, dass hier das sozialutopische Legendenparadigma vom *guten Zaren* realisiert worden ist.

Die in der Fiktion beantwortete Frage nach der Identität Pugačevs als auch die sich aus dieser Antwort ergebende Divergenz zur dokumentierten Historie provoziert Überlegungen darüber, welche Intention dieser *Umdichtung* zugrunde gelegen haben mag. Abschließend sei deshalb der Bogen zurückgeschlagen zum eingangs erwähnten Motto des Geschichtstextes, das die Unmöglichkeit einer vollständigen objektiven Darstellung des Phänomens ‚Pugačev' impliziert. Am Ende scheint die Ansicht berechtigt, dass Puškins Betätigung als Historiker die imaginären Impulse, die die Gestalt des falschen Zaren in ihm geweckt haben mag, erst durch dessen dichterische Formung ‚zur Ruhe kommen' konnten.
Dass im Roman der Person des Rebellenführers weitaus humanere Züge verliehen wurden, als es angesichts des historisch dokumentierten Materials angemessen erscheint, ist unleugbar. Mit anderen Worten: Im ästhetischen Spektrum der Figurendarstellung gewann die Freiheit der poetischen Ergänzung Raum. Der im grausamen Aufrührer geweckte humane Kern ist gleichsam ein Sublimationsprodukt, welches durch das Gabentausch-Motiv seine formale Umsetzung erfährt und die Fiktionalisierung des Ganzen greifbar werden lässt. Der Rebellenführer erscheint in der *Hauptmannstochter* menschlich, ohne jedoch idealisiert zu werden. In dieser Hinsicht sind im Falle der beiden hier diskutierten Werke keine konträren Sichtweisen auf ein und dasselbe historische Phänomen vorgelegt worden, haben doch die objektiven Erkenntnisse der *Geschichte* Eingang in den Roman gefunden. Vielmehr handelt es sich um eine Doppelung der historischen Darstellung, deren Legitimation in dem klar voneinander abgegrenzten ontologischen Status beider Texte gesehen werden muss. Schließlich hat Puškin, wie Svetlana Evdokimova zutreffend konstatierte, seine Arbeit als Historiker insofern der als Dichter gleichstellt, als für ihn Geschichte und Fiktion zwei Weisen der historischen Präsentation waren, die sich zueinander komplementär verhielten.[40] Kaum eine andere Schlussfolgerung als diese vermag Puškins Anspruch als Dichter und Historiker überzeugender zu behaupten.

[39] „[...] извергом, злодеем для всех, кроме одного меня." Ebd., S. 516.
[40] Evdokimova: Pushkin's Historical Imagination, S. 3.

Literatur

Aust, Hugo: Der historische Roman. Stuttgart 1994.
Cvetaeva, Marina: Moj Puškin. Sankt-Peterburg 2001.
Čistov, Kirill V.: Der gute Zar und das ferne Land. Russische sozial-utopische Volkslegenden des 17.-19. Jahrhunderts. Hg. v. Dagmar Burkhart. Münster et al. 1998.
Drozda, Miroslav: Povestvovatel'naja struktura „Kapitanskoj dočki". In: Wiener Slawistischer Almanach 10 (1982), S. 151-161.
Evdokimova, Svetlana: Pushkin's Historical Imagination. New Haven, London 1999.
Gerigk, Horst-Jürgen: Von der Kommentarunbedürftigkeit des Kunstwerks: Überlegungen mit Rücksicht auf Puškins „Hauptmannstochter". In: Ders.: Entwurf einer Theorie des literarischen Gebildes. Berlin, New York 1975, S. 189-209.
Goodman, Nelson: Weisen der Welterzeugung. Frankfurt/Main 1984.
Iser, Wolfgang: Das Fiktive und das Imaginäre. Perspektiven literarischer Anthropologie. Frankfurt/Main 1991.
Krökel, Ulrich: Nationaler Freiheitskampf oder soziale Revolution? Die nichtrussischen Nationalitäten im Aufstand des Emel'jan Pugačev. Kiel 1996.
Mauss, Marcel: Die Gabe: Form und Funktion des Austauschs in archaischen Gesellschaften. Frankfurt/Main 1999.
Ovčinnikov, Redžinal'd V.: Sledstvie i sud nad E.I. Pugačevym i ego spodvižnikam. Istočnikovedčeskoe issledovanie. Moskva 1995.
Puschkin, Alexander Sergejewitsch: Aufsätze und Tagebücher. In: Ders.: Gesammelte Werke. Bd. 5. Hg. v. Harald Raab. Berlin 1965.
Puschkin, Alexander S.: Briefe. In: Ders.: Gesammelte Werke. Bd. 6. Hg. v. Harald Raab. Berlin 1965.
Puškin, Aleksandr S.: Polnoe sobranie sočinenij v desjati tomach. Moskva 1957.
Puškin, Aleksandr S.: Istorija Pugačeva. In: Ders.: Polnoe sobranie sočinenij v desjati tomach. Bd. 8. Moskva 1957.
Puškin, Aleksandr S.: Kapitanskaja dočka. In: Ders.: Polnoe sobranie sočinenij v desjati tomach. Bd. 6. Moskva 1957 (dt.: Die Hauptmannstochter. In: Puschkin, Alexander S.: Erzählungen. Aus dem Russischen v. Fred Ottow. München 1997).
Puškin, Aleksandr S.: Die Gedichte. Aus dem Russischen v. Michael Engelhard. Hg. v. Rolf-Dietrich Keil. Frankfurt/Main 1999.
Ronen, Ruth: Possible Worlds in Literary Theory. Cambridge 1994.
Schmid, Wolf: Puškins Prosa in poetischer Lektüre: die Erzählungen Belkins. München 1991.
Stierle, Karlheinz: Was heißt Rezeption bei fiktionalen Texten? In: Poetica 3-4 (1975), S. 345-387.
Wachtel, Andrew Baruch: An Obsession with History. Russian Writers Confront the Past. Stanford 1994.
White, Hayden: Auch Klio dichtet oder Die Fiktion des Faktischen. Studien zur Tropologie des historischen Diskurses. Stuttgart 1986.
Zaslavskij, O.B.: Problema milosti v „Kapitanskoj dočke". In: Russkaja literatura 4 (1996), S. 41-52.
Žmegač, Viktor: Der europäische Roman: Die Geschichte seiner Poetik. Tübingen 1990.

Víctor Sevillano Canicio (Mannheim/Heidelberg)

Schädel aus Blei?

Fakten und literarische Fiktion zur Guardia Civil in García Lorcas *Romance de la Guardia Civil*

Die Guardia Civil, die berühmt berüchtigte spanische kasernierte Landpolizei, genoss bis in die jüngste Vergangenheit einen denkbar schlechten Ruf. Zahlreiche Schriftsteller haben sie als Motiv in ihr Werk eingearbeitet. Am nachhaltigsten sicherlich Federico García Lorca mit seinem eine Gewaltorgie darstellenden *Romance de la Guardia Civil* aus dem 1927 veröffentlichten Zigeunerromanzenzyklus. Doch wie kam es zu einem solchen Ansehensverlust der Guardia Civil? Wie kommt es, dass ein Schriftsteller die Polizei seines Landes als brandschatzende und tötende Horde darstellt und sich die Leser mit einer solchen Darstellung offensichtlich identifizieren konnten? Welche stilistischen Mittel setzte er dabei ein? Und wie konnte das Gedicht in Spanien eine solche Popularität erreichen, die in der deutschen Literatur allenfalls mit dem Bekanntheitsgrad von Schillers *Glocke* verglichen werden kann? Bis heute hat sich kaum eine wissenschaftliche Arbeit mit dem historischen Werdegang und der sozialpolitischen Verstrickung der Guardia Civil ernsthaft und ausgewogen beschäftigt, geschweige denn mit ihren literarischen Bearbeitungen. Der Beitrag soll zunächst skizzenhaft einen Einblick in die Rolle der Guardia Civil in Staat und Gesellschaft des beginnenden 20. Jahrhunderts geben und in die Gründe ihres Ansehensverlustes einführen. Anschließend soll anhand einiger Beispiele aufgezeigt werden, wie Lorca unter Verwendung stilistischer Mittel das Zerstörungsmotiv verdichtet und dadurch die Ängste der Andalusier greifbar werden lässt.

Der *Romance de la Guardia Civil* gehört mit Sicherheit zu den elaboriertesten Romanzen des gesamten Zyklus. Lorca stellt die Gegnerschaft seiner beiden Antagonisten Zigeuner und Guardia Civil in ein universelles Licht. Sie sind in eine von der klassischen Mythologie und Versatzstücken aus christlichen Riten beeinflusste Symbolwelt eingetaucht, wodurch sich ein Werk von enormer Kraft ergibt. Es handelt sich um den Überfall von 40 Gendarmen der Guardia Civil auf Jerez de la Frontera an einem Weihnachtstag, der in einer Brandschatzung und völligen Zerstörung endet.

Die ersten 16 Verse beschäftigen sich nur mit der Beschreibung der auf Pferden anrückenden Guardia Civil:

> Los caballos negros son.
> Las herraduras son negras.
> Sobre las capas relucen
> manchas de tinta y cera.
> Tienen, por eso no lloran

> de plomo las calaveras.
> Con el alma de charol
> vienen por la carretera.
> Jorobados y nocturnos,
> por donde animan ordenan
> silencios de goma oscura
> y miedos de fina arena.
> Pasan, si quieren pasar,
> y ocultan en la cabeza
> una vaga astronomía
> de pistolas inconcretas.[1]

Alles ist in tiefes Schwarz getaucht, die Pferde und ihre Hufe, wobei die Inversion am Ende des ersten Verses *Los caballos negros son*[2] bereits einen ersten Eindruck von Dissonanz erzeugt. Es folgen Reihungen von Metonymien, die diffuse Ängste der Menschen in Spanien in plastische Bilder kleiden. Die Wachs- und Tintenflecken, die auf den Umhängen leuchten, bilden dabei eine Synekdoche für Bürokratie. Die Metonymien arbeiten mit der Gegenüberstellung von Wortfeldern, die Schweigen, Angst und Tod (*calavera, alma, silencio, miedo, inconcreto*)[3] den Gegenständen ihres täglichen Gebrauchs gegenüberstellt (*plomo, charol, goma oscura, pistolas, fina arena*).[4] Die Verbindung des Bleis ihrer todbringenden Kugeln mit ihren Totenschädeln *de plomo las calaveras*[5] entmenschlicht die Gendarmen gleich auf doppelte Weise. Zunächst schon durch die einzelnen Begriffe und anschließend in ihrer Zusammenführung in der Metapher erreichen sie eine enorme hyperbolische Kraft, welche die Ausdrücke für den Tod nochmals verdichten. Ähnliches gilt für die weiteren Synekdochen *alma de charol, silencios de goma oscura* und *miedos de fina arena*.[6] Im ersten Fall wird ihre Seele mit dem Dreispitz aus Schellack – diesem Autoritätszeichen – gleichgesetzt, wodurch die Aufgabe ihrer Individualität angedeutet wird. Das „Schweigen aus dunklem Gummi" und die „Ängste aus feinem Sand" weisen beide auf die Begegnungsorte der Menschen mit der Guardia Civil hin. Ersteres bezieht sich auf die Verhöre, in denen die Gendarmen der Guardia Civil häufig aufgrund ihrer schwachen sprachlichen Ausbildung vermehrt zu Radiergummis greifen mussten. Durch die Verbindung mit dem Begriffspaar „verordnetes Schweigen" allerdings erhält die bürokratisch angstschwangere Atmosphäre in den Polizeikasernen oder bei Aufnahmen von Verbrechen eine dramatischere Konnotation. Im zweiten Fall

[1] García Lorca, Federico: Obras. Hg. v. Miguel García Posada. 7 Bde. Madrid 1982-1994. Bd. 2: Poesía, S. 171ff.
[2] „Schwarze Pferde sind es." Die Übersetzung der zitierten spanischen Verse stammt von Martin von Koppenfels: García Lorca, Federico: Zigeunerromanzen/Primer romancero gitano. Gedichte Spanisch und Deutsch. Frankfurt/Main 2002, S. 74ff.
[3] Schädel, Seele, Schweigen, Angst, ungreifbar.
[4] Blei, Lack, Gummi, dunkel, Pistolen, feiner Sand.
[5] Bleierne Schädeldecken.
[6] Seele aus Lack, Schweigen aus dunklem Gummi, Ängste aus feinem Sand.

weist der Sand auf die Verkehrswege hin, auf denen die Gendarmen Patrouillengänge absolvierten. Jede Begegnung mit ihnen bewirkte schon von weitem insbesondere bei jenen Volksgruppen, die besonders von der Guardia Civil misstrauisch beargwöhnt wurden (Zigeuner, Nichtsesshafte, aufsässige Landarbeiter), ein diffuses Gefühl der Angst. Außerdem thematisiert Lorca ihre potenzielle Gewaltbereitschaft, wenn ihrem Tun widersprochen wird (*Pasan si quieren pasar / y ocultan en la cabeza, / una vaga astronomía / de pistolas inconcretas*)[7] und den Ursprung ihrer Macht, die auf Gewehren beruht, wobei unterschwellig der Aspekt der Heimtücke mitschwingt. Um diese Wirkung zu erreichen, war seine Verbindung aus populärer Versform, der Romanze und avantgardistischen Stilmitteln wie die gewagte Metapher entscheidend. Er stellte die elitäre Konzeption der Avantgarde allerdings auf den Kopf und machte im Gegenzug die avantgardistischen Errungenschaften für die Masse des Lesepublikums fruchtbar. Die Entfernung von logischen Junktoren wie Präpositionen und Konjunktionen sowie die Minimierung von Attributen und logischen Übergängen gehen dabei bis zur Entstehung von sprachlichen und logischen Bruchstellen. Dadurch erreicht Lorca eine Dichte von entmenschlichten Figuren ohne Antlitz. Auch die schwarzen Pferde, auf denen sie geritten kommen, werden dabei zu Vorboten des Todes. Ein erschreckendes Bild einer Polizei. Man könnte eine solche Horde eher mit einer Soldateska totalitärer Prägung in Verbindung bringen. Was hatte diese Vorstellung mit der Realität zu tun? Handelt es sich etwa um die Mimesis einer empfundenen Realität? Doch weshalb erfand Lorca einen solchen Zerstörungsmythos und weshalb musste es gerade die spanische Landpolizei Guardia Civil sein und nicht beispielsweise die Armee oder gemeine Banditen, die für eine solche Romanze sicherlich genauso hätten herangezogen werden können? Ein Blick in die spärlich belegte spanische bzw. andalusische Sozialgeschichte erweist sich als hilfreich.

Die Guardia Civil wurde 1844 gegründet, um den Zentralstaat nach dem Modell der französischen Gendarmerie bis in das letzte Dorf Spaniens durchzusetzen. Die *Cartilla* von 1846, das Regelhandbuch jedes Gendarmen, wurde zur Grunddoktrin der militarisierten und kasernierten Guardia Civil und blieb bis zum Ende des Bürgerkrieges im Wesentlichen unverändert. Sie folgte ideologisch den Vorgaben des konservativen Liberalismus, stellte den Schutz des Eigentums und die Wahrung der öffentlichen Ordnung in den Vordergrund und propagierte einen Ehrbegriff, der Respekt nach außen und Disziplin nach innen sichern sollte. Die Bestimmungen forderten zu Misstrauen gegenüber all jenen auf, die sich einem traditionellen Ordnungsraster entzogen. Insbesondere die Zigeuner, die keinen festen Wohnsitz nachweisen konnten, waren Repressalien ausgesetzt:

Vigilará escrupulosamente á los gitanos que viajen, cuidando mucho de reconocer todos los documentos que tengan; de confrontar sus señas particulares; observar sus trajes contar las caballerías que lleven; inquirir el punto á que se dirigen, objeto de su viaje, y cuanto concier-

[7] Sie schreiten hindurch, wenn sie es wollen / und verstecken in ihren Köpfen vage Astronomien / von ungreifbaren Pistolen.

na á poder tener una idea exacta de los que encuentre; pues como esta gente, no tienen en lo general residencia fija, y después de hacer un robo de caballerias, ú otra especie se trasladan de un punto á otro en que sean desconocidos, conviene mucho tomar de ellos todas estas noticias.[8]

Die Überbetonung des Eigentumsbegriffs führte zu einer strengen Verfolgung der im Laufe des 19. Jahrhunderts durch die Enteignung des Kirchenbesitzes (1835-1836) und die Abschaffung des Gemeindelandes (ab 1845) verarmten einfachen Landbevölkerung, die bei Bagatelldelikten, die aus der sozialen Not heraus begangen wurden (Mundraub, illegale Jagd), mit drakonischen Strafen rechnen musste. Demgegenüber förderte die Cartilla, das Vademecum eines jeden Gendarmen, das wohlwollende Verhalten gegenüber dem respektablen und vermögenden Bürger (zumeist die Kaziken und Großgrundbesitzer), die ihrerseits für ihren Schutz gerne bereit waren, der Landpolizei kleine Privilegien abzugeben. Wertvoll wurde die Guardia Civil für den Zentralstaat jedoch nicht nur als Landpolizei, die in den ersten Jahren ihrer Existenz zunächst im Wesentlichen für den Kampf gegen das Banditentum eingesetzt wurde, sondern auch in ihrer Doppelfunktion als schnell verfügbare Eingreiftruppe bei Aufständen in den Städten bei den so genannten Konzentrierungen (*concentraciones*) zusammen mit Militäreinheiten. Angesichts einer solchen Exekutivgewalt kam es schon bald zu Fällen von nur dürftig kaschierten Morden aus Staatsräson durch die so genannte *Ley de fugas*,[9] die sich insbesondere in Zeiten staatlicher Repression und unter dem Schutz des Ausnahmerechts ereigneten. Wesentliches Merkmal der staatlichen Sicherheitsdoktrin blieb, dass es dem Bürger praktisch verunmöglicht wurde, mit rechtsstaatlichen Mitteln gegen Exzesse und Verfehlungen der Guardia Civil vorgehen zu können. Auch liberale Revolutionen wie die von 1868 änderten an diesem Umstand nichts.

Während der Restauration (1876-1923) fiel der Guardia Civil aufgrund der konstruierten und manipulierten Wahlen die Aufgabe zu, den offiziellen Wahlkandidaten zu protegieren (das so genannte *encasillado*-System), Wahlmanipulationen zu decken und dafür zu sorgen, dass soziale Krisen nicht aufkamen oder über den lokalen Bereich nicht hinausdrangen. Ihre weiterhin rechtliche Unangreifbarkeit sicherte ihr einen großen Aktionsfreiraum. Die Zunahme der Autonomie der Kaziken durch ihre Bedeutung für die Parlamentsmehrheiten in Madrid erschwerte es der Guardia Civil jedoch, gegenüber der Oligarchie ihre

[8] „Sie [die Gendarmen der Guardia Civil] werden die Zigeuner auf ihren Reisen überwachen und sorgfältigst ihre Dokumente und ihre persönlichen Kennzeichen überprüfen, ihre Kleidung in Augenschein nehmen und die Pferde zählen, die sie bei sich führen. Sie sollen sich nach Ziel und Grund der Reise und allem erkundigen, um sich ein genaues Bild dieser Leute machen zu können, denn da diese im allgemeinen nicht über einen festen Wohnsitz verfügen, sie ihren Aufenthaltsort wechseln und dorthin ziehen, wo sie nicht bekannt sind, nachdem sie einen Diebstahl verübt haben, ist es sehr ratsam, all diese Informationen einzuholen." Cartilla de la Guardia Civil. Madrid 1846, S. 21f. (Übersetzung V.S.C.).

[9] Dabei handelte es sich schlicht um als Fluchtversuch notdürftig kaschierten Mord.

Unabhängigkeit zu wahren. Vielerorts wurden sie zu Erfüllungsgehilfen der Kaziken.
Das Imageproblem der Guardia Civil begann allerdings erst mit der größeren Entfaltungsfreiheit des Anarchismus. Die Durchsetzung wesentlicher Grundrechte durch die Liberalen, insbesondere die Wiederzulassung anarchistischer Vereinigungen 1881 und eine weitgehende Pressefreiheit 1883, bildeten die Grundlage dafür, dass Repressionsmaßnahmen der Guardia Civil nicht mehr unter Ausschluss der Öffentlichkeit stattfinden konnten und solche Ereignisse allmählich die als Propagandablätter konzipierten anarchistischen Massenmedien und darüber hinaus die bürgerliche Presse erreichten. Die Wahrnehmung der dramatischen sozialen Situation in den Regionen des Südens durch einige publizistisch sehr aktive Intellektuelle beförderte den aufkommenden Erneuerungsprozess im *Regeneracionismo*[10] ab 1890, der sich vornahm, die verkrusteten und scheindemokratischen Strukturen aufzubrechen. Nachhaltig wurde die Kritik der Guardia Civil jedoch erst durch die Kampagnen des anarchistischen Publizisten Urales, der drei anarchistische Aufstände bzw. Verfolgungswellen zu ‚Ikonen der Repression' gegen die Anarchisten und zu einer das eigene Selbstverständnis prägenden Mythosbildung stilisieren konnte:
1. Die Zerschlagung der anarchistischen Rebellion der *Mano Negra* (1883), wobei es bis heute einen Historikerstreit gibt, ob es diese anarchistische Geheimorganisation überhaupt gab.[11]
2. Der anarchistische Aufstand von Jerez de la Frontera 1892.
3. Die Folterungen von Anarchisten in der Festung Montjuich durch eine Sondereinheit der Guardia Civil nach dem Fronleichnams-Attentat in Barcelona 1896.

Insbesondere letzteres Ereignis lieferte genügend Stoff für eine nationale und internationale Pressekampagne, die von den Anarchisten Urales im Inland und Tarrida de Marmol in Frankreich und England als neue ‚schwarze Legende' gesteuert wurde. Urales, der selbst in Montjuich inhaftiert war, entwickelte sich zur publizistischen Hauptfigur in der Steuerung der öffentlichen Meinung gegen die repressiven Organe des Staates. Seine Publikationen (die kulturelle Zeitschrift Revista Blanca und die anarchistische Zeitung Tierra y Libertad) wirkten als Bindeglied zwischen einem kulturellen und individualistischen Anarchismus, der durchaus auch zeitweilige Unterstützung unter den Linksintellektuellen wie beispielsweise Unamuno fand. Urales war es, der die von ihm geschaffenen ‚Ikonen der Repression' geschickt nutzte, um die Regeneracionismo-Debatte für sich auszunutzen und den Diskussionsdruck zu erhöhen. Seine kruden Darstel-

[10] Gesellschaftliche Erneuerungsbewegung zu Ende des 19. Jahrhunderts, die von zahlreichen Intellektuellen Spaniens getragen wurde. Sie setzte sich das Ziel, Spanien einem Erneuerungsprozess zu unterziehen, indem sie u.a. die korrupten Herrschaftsverhältnisse sowie das Kazikentum anprangerte. Joaquin Costa entwickelte sich zu einem ihrer führenden Repräsentanten.
[11] Vgl. Sevillano Canicio, Víctor: Schädel aus Blei? Spaniens Guardia Civil in Geschichte, Presse und Literatur (1890-1939). Frankfurt/Main 2002, S. 65.

lungen von Folterwerkzeugen, die in Montjuich durch eine Sondereinheit der Guardia Civil zur Anwendung gekommen waren, fanden ein breites Echo, auch außerhalb der anarchistischen Presse. Die überwiegende Zahl der Artikel wurden von lokalen anarchistischen Blättern insbesondere Andalusiens übernommen und fanden unter den Lesezirkeln der entrechteten Tagelöhner weite Verbreitung. Seine propagandistische Arbeit, welche die Guardia Civil mit Folter gleichsetzte, schädigten ihr Bild in der Öffentlichkeit dauerhaft. Urales selbst bekennt in seiner Autobiografie Anfang der Dreißigerjahre indirekt, dass seine Kampagne ein übertrieben schlechtes Bild der Guardia Civil propagiert hatte.[12] Letztlich führte seine Kampagne auch dazu, dass die seit Anfang der Neunzigerjahre zaghaft eingeleiteten institutionellen Ansätze, die Guardia Civil auf rechtsstaatliche Prinzipien einzuschwören, durch ein Drängen in die Defensive im Sande verliefen. Nach dem verlorenen Krieg 1898 und der sich anschließenden Dauerkritik gegen die Streitkräfte in den Medien insgesamt verschloss sich die Guardia Civil zunehmend einer offenen öffentlichen Diskussion und es verfestigte sich intern ein autoritäres Idealbild der *España eterna*, des ewigen Spaniens. Nach dem Einsatz der Guardia Civil gegen die sozialen Aufstände zu Beginn des Jahrhunderts schloss das Militär die Reihen und monopolisierte die Vertretung der öffentlichen Meinung, auch der Guardia Civil, nach außen. Die reformorientierten Kräfte der Gendarmerie konnten ihre unabhängige Stellung angesichts des Enttäuschungsprozesses eines unreformierbaren Staates und der zunehmenden Verabschiedung des Militärs vom liberalen Konsens nicht mehr aufrechterhalten.

Zudem wurde das Maulkorbgesetz, die so genannte *Ley de Jurisdicciones* von 1906 bis zur Ausrufung der Republik zu einem Bollwerk gegen jegliche Kritik an Militär und Guardia Civil. Die bürgerliche Presse sollte sich fortan nicht mehr mit Folterfällen beschäftigen, die anarchistische Presse wurde durch Gängelungen mundtot gemacht und Urales musste seine publizistische Arbeit weitgehend einstellen. Nur wenige, wie Unamuno, erkannten Kern und Tragweite des Gesetzes und protestierten erfolglos öffentlich dagegen. Dieses Gesetz bedeutete auch definitiv das Ende des Regeneracionismo in Spanien. Die fehlende öffentliche Diskussion führte dazu, dass sich der Mythos einer folternden und mordenden Guardia Civil im kollektiven Gedächtnis der Anarchisten festsetzte. Die Staatskrise von 1917 bis 1923 bestätigte die Unreformierbarkeit des Staatssystems. Durch Ausnahmezustände, Pressezensur, staatlich gedeckten Terror der Unternehmer und polizeiliche Repression versuchte die Regierung, den sozialen Unruhen der Straße Herr zu werden. Die Diktatur behielt die Tabuisierung dieses Themas bei. Wie stark die Ikonen im kollektiven Gedächtnis geblieben waren zeigen die anarchistischen Pressekampagnen während der II. Republik (1931-1939) nach Aufhebung der Pressezensur, in denen ständig auf diese Ikonen zurückgegriffen wird.

[12] Vgl. Urales, Federico: Mi vida. 3 Bde. Barcelona [o.J.], hier Bd. 2, S. 40.

Zusammenfassend lässt sich also sagen, dass die Guardia Civil mit Sicherheit keine rechtsstaatliche Institution war, institutionell gegenüber den sozial Benachteiligten äußerst misstrauisch eingestellt, aber insgesamt staatstreu und so gut oder so schlecht wie das politische System war, dem sie zu dienen hatte. Eine mordende und folternde Soldateska, wie die anarchistische Propaganda glauben machen wollte, war sie – von einigen Ausnahmen abgesehen – allerdings nicht.

Doch zurück zum *Romance de la Guardia Civil*. Lorca erreicht durch einen sehr differenzierten Gebrauch der Stilmittel ein Abbild der Vorstellung der Menschen, die unter der sozialen Situation des Landes zu leiden hatten: die Zigeuner und die landlosen Tagelöhner, die immer mit der Angst leben mussten, von der Polizei aufgegriffen und festgenommen zu werden. Lorca goss in die eingangs vorgetragenen 16 Verse die verdichtete Essenz einer weit verbreiteten und von den Anarchisten mitgeprägten Vorstellung der Guardia Civil. Lorca schrieb, was die Zeitungen nicht schreiben konnten, aber von weiten Kreisen der Bevölkerung empfunden wurde, umso mehr, da das Land Mitte der Zwanzigerjahre unter der Diktatur Primo de Riveras litt und sich dadurch noch ein weiteres Identifikationspotenzial ergab. Somit muss die für ein Gedicht außergewöhnliche Popularität nicht zuletzt durch seine Ventil- und Ersatzfunktion erklärt werden, die einem seit Jahrzehnten verfestigten Bild ohne öffentliche Reflexion eine prägnante Form gab. Die Guardia Civil war – so dieses Bild – in ihrem Auftreten für weite Teile der Bevölkerung selbstherrlich, unmenschlich, potenziell gewalttätig und für jeden Einzelnen, der in ihre Mühlen geriet, bedrohlich. Nichts anderes drücken inhaltlich die ersten Verse des Gedichts aus.

Im weiteren Verlauf fällt der Name der andalusischen Stadt Jerez de la Frontera, der sofort zur Suche nach dem historischen Hintergrund herausfordert. Josephs und Caballero weisen auf Verfolgungen der Zigeuner zu Beginn des 19. Jahrhunderts hin,[13] während Beltrán Fernández de los Ríos keinerlei historische Anhaltspunkte dafür fand, dass es jemals einen solch massiven Überfall der Guardia Civil auf Jerez de la Frontera gegeben hätte.[14] Wie bereits kurz dargestellt konnte er dies auch nicht. Der Überfall ist eine Erfindung Lorcas, nicht jedoch die Aufstände der Anarchisten und ihre Niederschlagung in Jerez de la Frontera im Jahre 1892, die sich tief in die Volksseele als gescheiterter Aufstand eingeprägt hatten.

Auch wenn sich die Niederschlagung damals im so genannten ‚üblichen Rahmen' abspielte, war es der erste Aufstand mit publizistischer Wirkung. Es ist auffällig, dass Lorca den angeblichen Hauptfeind der Anarchisten und Zigeuner, die Guardia Civil, stark in den Vordergrund stellt, die Großgrundbesitzer, die über alle Produktionsmittel verfügen, in diesem Gedichtzyklus jedoch kaum – und noch weniger negativ konnotiert – vorkommen (möglicherweise weil er

[13] Vgl. García Lorca, Federico: Poema del Cante Jondo/Romancero Gitano. Hg. v. Allen Josephs u. Juan Caballero. Madrid 1981, S. 277.

[14] Vgl. Beltrán Fernández de los Rios, Luis: La arquitectura del humo: una reconstrucción del „Romancero Gitano" de Federico García Lorca. London 1986, S. 191.

selbst Kind von Großgrundbesitzern war). Es ist sehr wahrscheinlich, dass Lorca den Roman *La Bodega* (1904) von Blasco Ibañez kannte, der diesen Aufstand literarisch bearbeitete. Doch die Suche nach ganz konkreten Details aus der Geschichte ist müßig. Lorca erreichte die Assoziation mit dem Anarchismus und der damit einhergehenden sozialen und religiösen Problematik durch zwei Angaben: Jerez de la Frontera und den positiv dargestellten Pedro Domecq, den religiös eifernden Sherryproduzenten der Stadt.

Mit 60 Versen nimmt die Zerstörung der Zigeunerstadt den längsten Raum ein. Doch zunächst nimmt die weihnachtliche Stadt noch ohne Furcht die Gegenwart der Guardia Civil zur Kenntnis. Die Stadt öffnet ohne Angst ihre Tore. Die Fassade wird gewahrt, man grüßt sogar freundlich die Polizei, die in Zweiergruppen Aufstellung nimmt. Der Parallelismus *avanzan de dos en fondo*[15] birgt jedoch bereits das Unheil aus der Unendlichkeit der Nacht und wird durch eine dunkle Synekdoche, die sie auf den Stoff ihrer Uniform reduziert (*doble nocturno de tela*),[16] noch verstärkt. Plötzlich und ohne ersichtlichen Grund schlagen die 40 Gendarmen der Guardia Civil zu und dringen durch die offenen Tore in die Häuser ein. Der Dichter verzichtet weitgehend auf die Darstellung von gewalttätigen Einzelszenen, sondern setzt in einem ständigen Perspektivwechsel von jeweils zwei bis sechs Versen kurze Szenen einander gegenüber, die auf der Seite der Zigeuner das Leiden in den Vordergrund stellen. Manche suchen Zuflucht bei der heiligen Familie. Doch auch sie wird nicht verschont, und mit jedem Wundmal wird die Ohnmacht stärker. Die heilige Jungfrau versucht schließlich die Kinder mit „Speichel aus Sternen" zu heilen. Selbst die Hoffnung auf die Möglichkeit einer späteren Zeugung von Leben wird, nach Meinung von Juan Cano Ballesta, im Bild der abgeschnittenen Brüste einer Zigeunerin ausgeschlossen.[17]

Das Zerstörungswerk der Guardia Civil erfolgt völlig emotionslos, steigert sich und wird dem Leser durch starke Metaphern nahe gebracht: *Los sables cortan las brisas / que los cascos atropellan. / [...] dejando atrás fugaces / remolinos de tijeras. / [...] tercos fusiles agudos / por toda la noche suenan.*[18] Höhepunkt der Gradation ist die Brandschatzung der Stadt durch die Guardia Civil. Nicht nur die Menschen sollen vernichtet werden, sondern auch und besonders ihre Fantasie und Kreativität, das Wesen der Menschen selbst (*Pero la Guardia Civil / avanza sembrando hogueras, / donde joven y desnuda / la imaginación se quema.*).[19] Hier liegt der eigentliche Grund für den nächtlichen Überfall. Die Guardia Civil sucht nur die Zivilisation der Zigeuner, ja ganz Andalusiens zu

[15] Sie rücken in Zweierkolonne vor.
[16] Doppeltes Nachtstück aus Stoff.
[17] Vgl. Cano Ballesta, Juan: Utopía y rebelión contra el mundo alientante. El Romancero Gitano de Lorca. In: García Lorca Review 6, 1 (1978), S. 71-85, hier S. 80.
[18] Brisen, von Hufen getroffen, kamen unter die Säbel; Wo sie gegangen sind, kreisen flüchtige Wirbel aus Scheren; Durch die Dunkelheit bellt / der Starrsinn der Gewehre.
[19] Doch die Gardisten gehn vor / und säen lodernde Brände / in denen jung und nackt / die Phantasie sich windet.

zerstören. Lorca beschreibt hier einen repressiven Apparat, der auf Zerstörung und Vernichtung aus ist.[20] Lorcas Sicht auf die Guardia Civil ist in den Grundzügen vergleichbar mit dem Entwurf der von Urales verbreiteten anarchistisch-propagandistischen Gedankenwelt und ist eindeutig auf diese zurückzuführen. Die Darstellung der Guardia Civil erfüllt eine doppelte Funktion. Sie steht zum einen symbolhaft für Ferne, Kälte und Tod, als konsequentes Symbol der Entmenschlichung, und zum anderen in der Konsequenz für die Unfähigkeit, das Wesen der Zigeuner – und damit ganz Andalusien – zu erkennen. Es handelt sich um einen Fremdkörper aus Kastilien, der das Land und seine Kreativität erstickt. Kastilien wird nun endgültig als 98er-Sehnsuchtsmythos der spanischen Literatur zu Grabe getragen. Die Guardia Civil erscheint als eine Macht, die von außerhalb kommt, die sich das Recht des Stärkeren nimmt und dabei keinerlei Versuch einer Kommunikation unternimmt, ja sogar nichts zu verstehen sucht. So gesehen lässt sich Lorcas Ausspruch „Basta ya de Castilla" (Genug von Kastilien), den er in einen Brief an Fernandez Almagro Anfang der Zwanzigerjahre niederschrieb, besser einordnen.[21] Der Parallelismus zwischen Zerstörung der Zigeunerstadt und der Frage nach der tief verwundeten eigenen kulturellen und politischen Identität ergibt sich fast zwangsläufig. Lorcas Fähigkeit, unter Verwendung stilistischer Mittel der Avantgarde, durch sprachliche Reduktion, eine ausgefeilte Klangtechnik und Farbsymbolik in Verbindung mit seiner mythisch dualistischen Konzeption sowie surrealistischen Metaphern, welche die Ängste der Andalusier greifbar werden lassen, dieses Bild zu verdichten, machte die Guardia Civil zum Sinnbild eines zerstörerischen und dämonischen Unterdrückungsapparates, unter dem jegliche Existenz zu ersticken droht und nur Verzweiflung und Schrecken verbreitet wird. Die anarchistischen Ikonen der Repression halfen ihm dabei. Die Angst wird durch die Assoziation mit der anarchistischen Vorstellung von Ordnungsmacht erst zu der tödlichen Obsession, die das andalusische Bild der Guardia Civil von dem anderer Regionen unterschied. Der Erfolg seiner Zigeunerromanzen ist nicht unerheblich auf diesen Umstand zurückzuführen. Lorca zementierte auf diese Weise für die folgenden Jahrzehnte den Negativmythos der Guardia Civil in Literatur und Gesellschaft.

Literatur

Aguado Sánchez, Francisco: Historia de la Guardia Civil. 6 Bde. Madrid 1984.
Alvarez Junco, José: La ideología política del anarquismo español (1868-1910). Madrid 1976.
Ballbé, Manuel: Orden público y militarismo en la España constitucional (1812-1983). Madrid 1983.
Beltrán Fernández de los Rios, Luis: La arquitectura del humo: una reconstrucción del „Romancero Gitano" de Federico García Lorca. London 1986.

[20] Cano Ballesta: Utopía y rebelión, S. 80.
[21] García Lorca, Federico: Epistolario completo. Hg. v. Andrew A. Anderson u. Christopher Maurer. Madrid 1997, S. 148.

Cano Ballesta, Juan: Utopía y rebelión contra el mundo alientante. El Romancero Gitano de Lorca. In: García Lorca Review 6, 1 (1978), S. 71-85.
Cartilla del Guardia Civil. Madrid 1846.
Debichi, Andrew P.: Metonimia, metáfora y mito en el Romancer Gitano. In: Cuadernos Hispanoamericanos 435/436 (1986), S. 609-618.
Desvois, Jean Michel: La prensa en España (1900-1931). Madrid 1977.
Díaz del Moral, Juan: Historia de las agitaciones campesinas andaluzas. Madrid 1967.
Domerque, Lucienne: Le procès de Montjuich (1896-1897) : l'événement et son contexte. In: Urales, Federico: El castillo maldito. Étude préliminaire par Lucienne Domergue et Marie Laffranque. Toulouse 1992, S. 14-72.
Durán, Manuel: Lorca y las vanguardias. In: Hispania 69, 4 (Dez. 1986), S. 764-770.
E.R.A. 80: Els anarquistes educadors del poble: „La revista blanca" (1898-1905). Barcelona 1977.
García Lorca, Federico: Obras. Hg. v. Miguel García Posada. 7 Bde. Madrid 1982-1994.
Ders.: Poema del Cante Jondo/Romancero Gitano. Hg. v. Allen Josephs u. Juan Caballero. Madrid 1981.
Ders.: Zigeunerromanzen/Primer romancero gitano. Gedichte Spanisch und Deutsch. Frankfurt/Main 2002.
Ders.: Epistolario completo. Hg. v. Andrew A. Anderson u. Christopher Maurer. Madrid 1997.
Josephs, Allen; Caballero, Juan: Breve panorama a la poesía lorquiana. In: Dies. (Hg.): García Lorca, Federico: Poema del Cante Jondo/Romancero Gitano. Madrid 1981, S. 13-138.
Kaplan, Temma: Anarchists of Andalusia 1868-1903. Princeton 1977.
Lezcano, Ricardo: La Ley de Jurisdicciones 1905. Madrid 1978.
Lida, Clara: El discurso de la clandestinidad anarquista. In: Hofman, Bert et al. (Hg.): El anarquismo español y sus tradiciones culturales. Frankfurt/Main 1995, S. 201-214.
Litvak, Lily: La buena nueva: periódicos libertarios españoles, cultura proletaria y difusión del anarquismo (1883-1913). In: Dies.: España 1900, modernismo, anarquismo y fin de siglo. Barcelona 1990, S. 259-289.
Lleixà, Joaquim: Cien años de militarismo en España. Barcelona 1986.
López Garrido, Diego: La Guardia Civil y los orígenes del Estado centralista. Barcelona 1982.
Malefakis, Edward: Reforma agraria y revolución campesina en la España del siglo XX. Barcelona [5]1982.
Morris, Cyril Brian: Bronce y sueño, Lorca's gypsies. In: Neophilologues 61 (1977), S. 227-244.
Paepe, Christian de: La esquina de la sorpresa: Lorca entre el Poema del cante jondo y el „Romancero gitano". In: Revista de Occidente 65 (1986), S. 9-31.
Rodriguez, Alfredo: García Lorca, los gitanos y la guardia civil. In: Hispanófila 64 (1978), S. 61-69.
Salinas, Pedro: García Lorca y la cultura de la muerte. In: Ders.: Ensayos completos. Madrid 1961. Bd. 3, S. 279-387.
Sevillano Canicio, Víctor: Schädel aus Blei? Spaniens Guardia Civil in Geschichte, Presse und Literatur (1890-1939). Frankfurt/Main 2002.
Tarrida del Mármol, Fernando: Les inquisiteurs de l'Espagne. Paris 1897.
Urales, Federico: Mi vida. 3 Bde. Barcelona [o.J., ca. 1930].

Kai Berkes (Mannheim)

Nihilistische Freude am ‚Unmöglichen'

Sebastian Haffners *Geschichte eines Deutschen* und Stefan Zweigs *Schachnovelle* wollen den ‚Wahnsinn' begreifen

Beim Titel der Tagung *Fakten und Fiktionen* liegt es für den Bereich der Literaturwissenschaft nahe, Werke aus beiden Bereichen – dem fiktionalen wie ‚faktionalen' – zusammenzuführen. Das wären beispielsweise Interpretationen von Texten, deren Inhalte und Entstehungsumstände mit der Biografie des Autors verglichen werden; im Idealfall werden sie anhand von ‚Zeitzeugen' wie brieflichen Korrespondenzen oder einer Autobiografie zur Deckung gebracht – oder in Zweifel gezogen.
Für einen der beiden Texte, um die es im Folgenden geht, wäre das ohne weiteres möglich: Die *Schachnovelle* von Stefan Zweig ist dessen letztes Werk, vollendet nur wenige Tage bevor er sich am 23.2.1942 das Leben nahm, und damit ebenso Vermächtnis wie seine Autobiografie *Die Welt von gestern* (zuerst portug. 1942, dt. 1944); beide Texte sind die einzigen im Œuvre Zweigs, die sich direkt auf die aktuelle politische Situation der Zeit beziehen. Auf die besondere Entstehungssituation der Novelle und auf die Parallelen zwischen Zweigs Beschreibung seines Exils in Petropolis (Brasilien) und der Haft von Dr. B. in der *Schachnovelle* ist Ingrid Schwamborn eingegangen.[1] Doch erscheint es mir im Falle der *Schachnovelle* ebenso fruchtbar, sie einmal mit der Autobiografie eines Zeitgenossen Stefan Zweigs zusammenzulesen, die erst vor rund drei Jahren veröffentlicht wurde: Sebastian Haffners *Geschichte eines Deutschen*. Die *Erinnerungen* Haffners eint mit der Novelle, wie ich meine, nicht nur dasselbe Anliegen: Was Zweig Dr. B. in Bezug auf die Vorgänge seiner Gestapo-Haft sagen lässt, „ob das in der Zelle damals noch Schachspiel oder schon Wahnsinn"[2] war, ist, mit Blick auf die politischen Verhältnisse der Entstehungszeit beider Werke, die in der Rückschau ungläubige Frage, wie es so weit nur hatte kommen können?
In unterschiedlichen Gattungen erzählen zwei Autoren im Exil in zeitlicher Nähe zueinander zwei Geschichten, die sich in der Beantwortung ebendieser Frage versuchen: Hier die in der Novelle geschachtelte Erzählung des Rechtsanwalts auf der Überfahrt von New York nach Buenos Aires, der sich wie der Autor Zweig selbst auf der Flucht vor den Nazis befindet. Dort der Rechtsanwalt Haffner, der, ebenfalls im Exil (in London), *seine* Geschichte des deutschen

[1] Schwamborn, Ingrid: Schachmatt im brasilianischen Paradies. In: Germanisch-Romanische Monatsschrift NF 34 (1984), S. 404-430, hier S. 418.
[2] Zweig, Stefan: Schachnovelle. Zitiert wird im Folgenden mit der Sigle *SN* und Seitenzahl im Text (Hervorhebungen durch mich, wenn nicht anders ausgewiesen) nach der Taschenbuchausgabe des S. Fischer Verlags. Frankfurt/Main 492002, hier S. 95.

‚Wahnsinns' zwischen Erstem Weltkrieg und 1933 – quasi von der anderen Seite aus ohne Not des Verfolgten – schildert. Liest man Haffners Erinnerungen, so erscheinen sie der Novelle als Komplement, und die Komplementarität der Werke fügt sich dabei auf mehreren Ebenen. Im Folgenden soll daher der Versuch unternommen werden, die Korrespondenzen zweier vermeintlich unverbundener Werke füreinander nutzbar zu machen: Die Autobiografie fungiert hier als ‚Kommentar' zu den Ereignissen wie sie in der Kernhandlung der Novelle erzählt werden (1). Aus dem Kommentar ergeben sich in einem nächsten Schritt Konsequenzen für das Verständnis der Stellung des Binnenerzählers Dr. B. in der Novelle (2). Zuletzt soll auf der Basis einer so veränderten Wahrnehmung der Figur Dr. B., in ihrer Doppelfunktion als Figur und Erzähler, die Fragestellung auf die Bedingungen und Möglichkeiten der Gattung Novelle unter erzähltheoretischen Gesichtspunkten zurückgelenkt werden, was umgekehrt auch für die haffnersche Autobiografie nicht ganz folgenlos bleiben wird (3).

1. Haffner und Dr. B. – zwei Figuren einer Geschichte

Bevor die beiden Protagonisten zusammentreten, sollen zunächst die Texte auf der Autorebene näher zueinander gerückt werden: *Schachnovelle* wie *Erinnerungen eines Deutschen* entstehen zeitnah und ihre Autoren schreiben unter ähnlichen Bedingungen, die jeweils maßgeblicher Anlass des Schreibens gewesen sein dürften: Zweigs Novelle entsteht 1941/1942 im brasilianischen Exil, das er über England (1938-1940) und die USA (1940/1941) 1941 endgültig erreicht. Haffner befindet sich 1939 wie Zweig im englischen Exil und stellt bei Ausbruch des Krieges in London das Schreiben an seinen *Erinnerungen* ein, weil er der Meinung ist, „daß er nun etwas weniger Privates und direkter Politisches schreiben müsse."[3] Daraufhin schrieb Raimund Pretzel – so der richtige Name Haffners, den er zugunsten des Pseudonyms aufgibt, das er sein ganzes Leben behalten wird (ursprünglich, um seine Verwandten in Deutschland nicht zu gefährden), – sein erstes Buch in England, das sofort zum Achtungserfolg wird, *Germany: Jekyll & Hyde*.[4] Haffner war seiner späteren Frau, die

[3] Pretzel, Oliver: Nachwort. In: Haffner, Sebastian: Geschichte eines Deutschen. Zitiert wird im Folgenden nach der Taschenbuchausgabe des dtv, München 2002 (im Text mit der Sigle GeD, hier S. 295), die erstmals auch das in der Erstausgabe fehlende Kapitel 25 sowie sechs zusätzliche Kapitel am Ende der Erinnerungen über das Referendarlager in Jüterbog enthält. Gemäß den Angaben von Haffners Sohn (d.i. O. Pretzel) entspricht diese Ausgabe damit „bis auf das zurückübersetzte Kapitel 10, in vollem Umfang dem Zustand, den das Manuskript im Herbst 1939 hatte, als es beiseite gelegt wurde." (*GeD* 5). Vgl. dazu das 2. Nachspiel am Ende dieses Beitrags.

[4] „Vorzügliche Analyse" und „ausgezeichnet" lobte Thomas Mann in einer Tagebuchnotiz vom 15. Mai 1940 das Buch, das bei Secker & Warburg (die u.a. auch Mann selbst verlegten) im gleichen Jahr erschien. Erstaunlich, dass es erst 1996 in einem Kleinverlag in deutscher Übersetzung herausgegeben wird (Verlag 1900: Berlin).

nach den Nürnberger Gesetzen ‚Volljüdin' war, im August 1938 ins englische Exil gefolgt. Der Verleger Frederic Warburg erleichtert Haffners Lage ab dem Frühjahr 1939 entscheidend, als er einen wöchentlichen Vorschuss von zwei Pfund auf ein seiner Meinung nach „brilliantes Konzept" einer „politischen Autobiografie" zahlt,[5] dessen Manuskript erst über ein halbes Jahrhundert später posthum erscheinen sollte.

Stefan Zweig erlebt den Ausbruch des Krieges einige Meilen südlich von London, genauer einen Tag vor seiner geplanten Trauung mit Charlotte Altmann im Standesamt in Bath. Die Heirat geschieht auch aus Sorge um seine Sekretärin; sie leidet an Asthma und Zweig fürchtet, dass sie einer möglichen Internierung in einem Lager nicht gewachsen wäre.

Beide Autoren befinden sich also zu Beginn des Krieges, der für jeden von ihnen einen voraussehbaren Endpunkt einer Entwicklung darstellt, unter denselben Vorzeichen, in ähnlicher Situation, im gleichen Land. Die mit dem Kriegsausbruch zusammenhängende literarische Reaktion beider Autoren könnte zwar unterschiedlicher nicht sein (Haffner bricht seine persönlichen Aufzeichnungen ab, während Zweig erst zwei Jahre später den Anwalt Dr. B. von seinen persönlichen Leiden erzählen lassen wird), in ihren *Geschichten* vereint sie aber der gleiche *novellistische* Anspruch: Hier versuchen zwei Erzähler die unerhörten Ereignisse, wie sie sich als „Höllensturz"[6] (in) ihrer Heimat abgespielt haben, zur Sprache zu bringen. Hierin überschneidet sich aber schon die Absicht des Autors Zweig, die er also mit dem Autoren Haffner teilt, mit der seiner Figur Dr. B.: Indem diese ihre scheinbar unbeschreiblichen Erlebnisse dem Erzähler der Rahmenhandlung zum ersten Mal erzählt, verleiht sie ihnen Geltung gerade in dem Moment, da sie zu ihrer Geschichte werden.

Vergleichen wir nun die Umstände der beiden eigentlichen Erzähler, Haffner auf der einen, Dr. B. auf der anderen Seite, so liegen die Erzählzeitpunkte noch dichter beieinander. Beim Autobiografen ist dies (aus der Natur der Gattung heraus auch der Zeitpunkt der Textentstehung) im Frühjahr und Sommer 1939 vor Kriegsausbruch (vgl. *GeD* 294). Der Ich-Erzähler der Rahmenhandlung der *Schachnovelle* gibt uns keine näheren Anhaltspunkte. Die Figur Dr. B. erzählt diesem allerdings ihre Teilbiografie auf einem Dampfer ins Exil unmittelbar nach der Emigration. Der von einem „hilfreichen Arzt" Gerettete hatte seine Heimat nach seiner Entlassung „innerhalb von vierzehn Tagen zu verlassen" (*SN* 91). Dabei berichtet er, dass zum Ende seiner Haft „Hitler seitdem Böhmen besetzt" hatte (ebd.). Wir befinden uns zeitlich also bereits im Frühjahr 1939 (Hitler verkündete am 16. März im Prager Hradschin die Errichtung des

[5] Vgl. Pretzel: Nachwort. In: *GeD* 293.
[6] Um hier die Wendung eines anderen prominenten Werkes zu benutzen, das sich in der Großform des Romans mit Deutschlands Abwegen in Form einer Teufelsverschreibung auseinandersetzt: In Thomas Manns *Doktor Faustus* verwendet sie einigermaßen irrational eine *Erzähler-Figur*, Serenus Zeitblom, die vorgibt, beim Schreiben ihrer Geschichte ‚zuverlässiger' *Biograf* des Freundes zu sein, und die sich mit jeder Zeile – gut sichtbar für den Leser – mehr und mehr um ihre Erkenntnis schreibt.

‚Reichsprotektorats Böhmen und Mähren'), als Dr. B. wie auch Sebastian Haffner ihre persönlichen Geschichten in der Rückschau erzählen. Es ist nun diese Figur des Exilanten, die mit dem Erzähler Haffner über die Erzählabsicht hinaus auch den Beruf gemein hat: Dr. B. leitete „gemeinsam mit meinem Vater", wie er sagt, eine „Rechtsanwaltskanzlei" (*SN* 49). Auch Haffner macht, kurz bevor seine Erinnerungen abbrechen, 1933 das Assessorexamen, „das die Berechtigung zum Richteramt, zur höheren Verwaltungskarriere, zur Anwaltschaft usw. gibt." (*GeD* 236) Beide stehen dabei in einer gewissen *guten* väterlichen Tradition, wenn Dr. B. seine Tätigkeit als „eine stille, eine [...] lautlose" charakterisiert, „eigentlich nicht viel mehr erfordernd als strengste Diskretion und Verlässlichkeit, zwei Eigenschaften, die mein verstorbener Vater im höchsten Maße besaß". (*SN* 50) Auch Haffner beschreitet seine berufliche Laufbahn aus der Tradition des preußischen Bildungsbürgertums seines Vaters heraus: Als hoher Beamter fordert er vom Sohn, dass der, bevor er auszuwandern gedenkt, „noch [s]ein Examen macht. Schon aus Ordnungssinn." (*GeD* 230) Und bei der Zuschreibung von Eigenschaften gehen die Ausführungen Haffners noch weiter als die Chiffren ‚Diskretion' und ‚Verlässlichkeit'. Gerade Letztere scheint bei Haffner im Begriff der *Rechtsstaatlichkeit* aufzugehen und mit ihr in gemeinsamer Opposition gegen die Vorgänge zu stehen, welche die Väter beider um die Früchte ihres Lebens bringen sollten:

[...] die ganze rechtsstaatliche Tradition, an der Generationen von Leuten, wie mein Vater einer war, gebaut und gearbeitet hatten und die endgültig gefestigt und unzerstörbar geschienen hatte, war über Nacht dahin. Es war nicht nur Niederlage, womit das Leben meines Vaters – ein strenges, gezügeltes, unablässig bemühtes, im ganzen höchst erfolgreiches Leben – abschloß: Es war Katastrophe. (*GeD* 227f.)

Neben dem Anlass ihres Erzählens und den zeitgeschichtlich sich überlagernden Erzählzeitpunkten, den gemeinsam genossenen Traditionen und Ausbildungen sowie ihre Herkunft als Bildungsbürger eint die beiden Erzähler die offene und ähnlich begründete Rechtfertigung dafür, dass sie von sich erzählen: Das Gestapo-Opfer zerstreut die Vermutungen seines Zuhörers, es werde ihm wohl vom Konzentrationslager erzählen, mit dem Verweis auf seine Unbedeutsamkeit: „An sich war meine bescheidene Person natürlich der Gestapo völlig uninteressant." (*SN* 54) Der Verweis auf die Nichtigkeit der Person bei der Wichtigkeit des Erzählten findet sich auch in der Autobiografie (wiewohl er als Topos von denen, die von sich erzählen, nur allzu gerne bemüht wird). In einem Einschub, in dem er sich direkt an den Leser wendet, spricht Haffner von der „Privatgeschichte eines zufälligen, gewiß nicht besonders interessanten und nicht besonders bedeutenden jungen Menschen aus dem Deutschland von 1933" (*GeD* 181) und befürchtet weiter, dass er das „Interesse an [s]einer zufälligen, privaten und wirklich nicht allzu bedeutenden Person nachgerade ein wenig überanstrenge." (Ebd.) Die Rekurse führen dabei zu einem kategorialen Problem, welches besonders bei Haffner beschrieben und von ihm als zentrales Kriterium unhaltbarer Zustände erkannt wird: Es ist die verloren gegangene

Trennung von Öffentlichem und Privatem, von Staat und Individuum, die in beiden *Geschichten* scheinbar nur ein Phänomen der nationalsozialistischen Diktatur kennzeichnet; in beiden Texten führt es jedoch zum Kern und zum teils offenen, teils verborgenen Erkenntnisinteresse ihrer Erzähler. Die Frage, die noch bis 1997 „lange verdrängt, kaum mehr diskutiert und [...] nicht hinreichend erforscht wurde,"[7] welche Rolle die gewöhnlichen Deutschen bei der nationalsozialistischen Judenverfolgung gespielt haben, wird in beiden Texten gestellt. Siegfried Unseld schreibt, dass „die Leiden des Gestapohäftlings Dr. B. [...] stellvertretend für die Millionen Menschen [stehen], die in den Konzentrationslagern gefoltert und ermordet wurden."[8] Den entlassenen Häftling reizt an einer weiteren „Partie auf einem *wirklichen* Schachbrett mit *faktischen* Figuren und einem *lebendigen* Partner" (*SN* 94) „die posthume Neugier" (ja warum eigentlich posthum?!) herauszufinden, „ob das damals [...] schon Wahnsinn" war (*SN* 95) oder wirklich passiert ist. Darin kommt die Fassungslosigkeit dessen zum Ausdruck, der dem „alten Österreich die Treue gehalten" (*SN* 54) hat und für den die Schilderung des „grauenhafte[n], diese[s] unbeschreibbare[n] Zustand[s]" (*SN* 86) zur sprachlichen Verarbeitung der Vergangenheit (seiner eigenen und der seiner Heimat) werden soll. Der *Novellist* Dr. B. erzählt seine unerhörte Geschichte und verspricht sich Heilung von seiner ‚moralischen' Erzählung; dies sind u.a. Wirkungen der Novelle, die sich aus ihrer situativen Bedingung, dem Gespräch, ergeben: Hinter dem Belehren und Unterhalten verbirgt sich eben auch „das Retten und Heilen, die Beichte und das Geständnis."[9] Was für den Verfolgten Dr. B. Heilung verspricht, wird beim ‚Arier' Haffner zum Geständnis:

Mir also mißlang der Versuch, mich in einem kleinen, geschützten, privaten Bezirk abzukapseln, sehr rasch, und zwar aus dem Grunde, daß es einen solchen Bezirk nicht gab. In mein Privatleben bliesen sehr schnell von allen Seiten die Winde hinein und bliesen es auseinander. Von dem, was ich etwa meinen ‚Freundeskreis' hätte nennen können, war bis zum Herbst 1933 nichts mehr übrig. (*GeD* 206)

Das ‚stellvertretende Opfer' Dr. B. steht aber, quasi als metonymische Figur, nicht nur im Gegensatz zu den Tätern, wie sie die Literatur ohne Zweifel in dem „monomanischen" (*SN* 19, 86) „Schachautomaten"[10] Mirko Czentovic erkannt

[7] Herbert, Ulrich: Vernichtungspolitik. Neue Antworten und Fragen zur Geschichte des Holocaust. In: Ders. (Hg.): Nationalsozialistische Vernichtungspolitik 1939-1945. Frankfurt/Main 1998, S. 9-66, hier S. 11. 1997 erschien Daniel J. Goldhagens *Hitlers willige Vollstrecker*, das – bei allen Unzulänglichkeiten seiner Thesen – ebendiese Frage ins Zentrum des Forschungsinteresses stellte.
[8] Unseld, Siegfried: Das Spiel vom Schach. Stefan Zweig: Schachnovelle (1941/42). In: Freund, Winfried (Hg.): Deutsche Novellen. Von der Klassik bis zur Gegenwart. München 1993, S. 249-263, hier S. 260.
[9] Aust, Hugo: Novelle. Stuttgart, Weimar ²1990, S. 5.
[10] Unseld: Spiel vom Schach, S. 259.

hat, und dessen hitlersche Repräsentatio[11] nicht zu verleugnen ist. Die Schizophrenie, die Dr. B. unter den Bedingungen des Verhörs und in der zermürbenden Leere der Haft einübt, wird später, als imaginäre Schachpartie gegen sich selbst, pathologische Folgen haben. Die das Selbst zerstörenden Bedingungen der Isolationshaft führen zu einem „Doppeldenken" (*SN* 63, 78). Im Verwischen der Grenze zwischen klar voneinander abgegrenzten Bereichen – privat-öffentlich, Staat-Individuum, Opfer-Täter; schwarz und weiß – vollzieht sich die Bewusstseinsspaltung des Dr. B. in seiner Haft als *Wiederholung* derjenigen einer ganzen ‚Kulturnation'. Die Umnachtung, in die Mitteleuropa nach einer Phase des Nihilismus fällt, und die sich „seit 1933 in millionenfacher Wiederholung in Deutschland abspielt" (*GeD* 197), findet in der Leidensgeschichte der Figur Zweigs ihr Gleichnis, auf Opfer- wie auf Täterseite. Dass die antagonistische Schwarz-weiß-Struktur des Schachs in der Wiederholung konterkariert wird, darf als Gestaltungsprinzip der Novelle verstanden werden und ist strukturell dem Tatbestand der Schizophrenie auf der Handlungsebene – abermals als poetologische Wiederholung – geschuldet.[12]

Die Folge des Doppeldenkens, die Dr. B. auch als „Fieber" (*SN* 84) oder „Schach*vergiftung*" (*SN* 85) beschreibt, kennzeichnet Haffner als „psychopathologischen Prozeß [...] in millionenfacher Wiederholung" (*GeD* 197) und sie erscheint dem „normalen Betrachter schlechthin als Geisteskrankheit oder mindestens als schwere Hysterie" (ebd.). Um jedoch zu „verstehen", „wie es dazu kommen konnte" (ebd.), dass der bis 1933 im Übrigen größere Teil der nichtnazistischen Deutschen affiziert wurde und ebenfalls ‚umkippte', muss man „die Ereignisse und Entscheidungen" „einer jeden zufälligen und privaten Einzelperson" (*GeD* 183) in Rechnung stellen:

Tatsächlich stecken hinter diesen Unerklärlichkeiten sonderbare seelische Vorgänge und Erfahrungen – höchst seltsame, höchst enthüllende Vorgänge, deren historische Auswirkungen noch nicht abzusehen sind. [...] Man kommt ihnen nicht bei, ohne sie dorthin zu verfolgen, wo sie sich abspielen: im privaten Leben, Fühlen und Denken der einzelnen Menschen. Sie spielen sich umso mehr dort ab, als ja längst, nach der Räumung des politischen Feldes, der erobernde und gefräßige Staat in die einstigen Privatzonen vorgestoßen ist und auch dort

[11] Brode, Hanspeter: Mirko Czentovic – ein Hitlerporträt? Zur zeithistorischen Substanz von Stefan Zweigs Schachnovelle. In: Schwamborn, Ingrid (Hg.): Die letzte Partie: Stefan Zweigs Leben und Werk in Brasilien (1932-1942). Bielefeld 1999, S. 223-227.

[12] So auch die Charakterisierung der Handlung bei Landthaler, Bruno; Liss, Hanna: Der Konflikt des Bileam. Irreführungen in der „Schachnovelle" von Stefan Zweig. In: Zeitschrift für Germanistik, NF VI-2 (1996), S. 384-398, hier S. 387: „Strukturell setzt Zweig die geistige Konfliktsituation zwischen dem Sich-retten-wollen und der Verantwortung für andere dem nun rein imaginären Schachspiel parallel." Und mit Blick auf die rein dualistische Opfer-Täter Sichtweise wiederum Landthalers Kritik daran, dass „der Kampf des Dr. B zunächst gegen die Gestapo, dann gegen den Schachweltmeister Czentovic, der ebenfalls nur Brutalität und Gewalt repräsentiere, nichts anderes als der Kampf des Humanisten gegen Machtpolitik und Terrorregime [sei]." Landthaler, Bruno: Das „göttliche" Schach. Die *Schachnovelle* von Stefan Zweig. In: Menora. Jb. f. deutschjüdische Geschichte 7 (1996), S. 250-264, hier S. 255.

seinen Gegner, den widerspenstigen Menschen, herauszuwerfen und zu unterjochen am Werk ist [...]. (*GeD* 185)

Die enthüllenden Vorgänge können an der ‚Stellvertreterfigur für Millionen' exemplifiziert werden. Millionenfach wurden Individuen wie Dr. B. ihres innersten und eigentlichen Bereiches ‚entkernt' und unterjocht. Das bedeutet nicht nur, dass Menschen ihrer leiblichen Freiheit beraubt wurden, um sie anschließend auch geistig zu brechen; es ging nicht ohne die Wärter, die sich massenweise dazu bereit fanden, den verfolgten Subjekten „das Essen hereinzuschieben" (vgl. *SN* 63); dies kennzeichnet die Schizophrenie Deutschlands bis zu seinem endgültigen Zusammenbruch. Die Unfasslichkeit des ‚Bösen' lag tatsächlich in seiner ‚Banalität'; typischerweise ‚nicht allzu bedeutende Menschen' wurden zum Problem, indem sie sich gegen ihre eigenen Landsleute stellten und Hand anlegten. „Deutschland führt als Nation ein Doppelleben, weil fast jeder einzelne Deutsche ein Doppelleben führt" (*GeD* 99), beurteilt Haffner die schizophrene Nation, wohl gemerkt hier zu ihrem Besseren, da er den Privatmenschen vom Beamten in Preußen-Deutschland noch aufgrund seiner kulturellen Errungenschaften scheidet. Träger und möglicher Bewahrer der Kultur war aber eben „nur eine bestimmte Bildungsschicht – nicht gar zu klein, aber doch natürlich eine Minderheit", die „Lebensinhalte und Lebensfreuden in Büchern und Musik, eigenem Denken und dem Bilden einer eigenen ‚Weltanschauung'" (*GeD* 71) fand. Haffner und Dr. B.; sie gehörten ihr beide an. Weshalb es auch dieser Bildungsschicht – zumindest ihrem nicht verfolgten Teil – trotz Wappnung verwehrt blieb, einem millionenfachen Umfallen Einhalt zu gebieten, lag an „dem deutschen ‚1923'-Erlebnis", das, so Haffner, „kein Volk der Welt [...] erlebt" (*GeD* 54) hat:

Einer ganzen deutschen Generation ist damals ein seelisches Organ entfernt worden: ein Organ, das dem Menschen Standfestigkeit, Gleichgewicht, freilich auch Schwere gibt, und das sich je nachdem als Gewissen, Vernunft, Erfahrungsweisheit, Grundsatztreue, Moral oder Gottesfurcht äußert. (*GeD* 54)

Das seelische Organ Haffners, das ihn auch seine Geständnis-Geschichte schreiben lässt, speist sich aus der „Welt der Bücher, in die [er] eintauchte, und die den größeren Teil [s]eines Wesens erobert hatte." (*GeD* 61) Es ist die gleiche Welt, die das Gestapo-Opfer „fast exakt in der Mitte"[13] (eher im Zentrum!) des Buchs *Schachnovelle* zu finden hofft – „welcher verwegene Traum!" (*SN* 71): „ein Buch! [...] ein BUCH!", das vielleicht mit „Goethe oder Homer" (diesen Chiffren des klassischen Humanismus) das seelische Rüstzeug bereit hielte, die Zeit im „Nichts" zu überstehen, „denn bekanntlich erzeugt kein Ding auf Erden einen solchen Druck auf die menschliche Seele wie das Nichts." (*SN* 56) In der ‚Entwertung aller Werte' (geschichtlich 1923 und 1933) wurde ‚Deutschland fertig gemacht zum phantastischen Abenteuer' (vgl. *GeD* 54). Nach einer

[13] Vgl. Unseld: Spiel vom Schach, S. 262.

ebensolchen Phase des Nihilismus spielt Dr. B. – „der Sklave des Nichts" (*SN* 73) – sein irres Schachspiel gegen sich selbst in jener „nihilistische[n] Freude am ‚Unmöglichen'". (*GeD* 54)

2. Dr. B. als Wiederholungstäter und ‚generelle Möglichkeit des Menschen'

Die Zitate aus der *Geschichte eines Deutschen*, die im Vorigen als ‚Kommentarstellen' der *Schachnovelle* benutzt wurden, verändern die Wahrnehmung der Ereignisse wie sie von der Figur Dr. B. geschildert werden, und nicht zuletzt verändern sie diese Figur selbst. Was als Leidensgeschichte eines ‚Gepeinigten' gelesen wird, offenbart die abgründige Dimension seiner Peinigung im persönlichen Nachvollzug des Prozesses, den jeder Einzelne in Hitler-Deutschland auf dem Weg in den Abgrund beschritt und damit dafür sorgte, dass diese Peinigung überhaupt stattfinden konnte. In dem Vollzug einer deutschen Massenpsychose wiederholt sich dabei nicht nur die ‚Leidensgeschichte' einer Nation in einem Individuum. Strukturell wiederholt das Opfer Dr. B. auch die Eigenschaft des ‚Monomanen' (vgl. *SN* 19) Mirko Czentovic (aus der ersten Binnenerzählung[14]), die als „monomanische Besessenheit" (*SN* 86) zum Schluss der Beschreibung seines Wahnsinns in der „heiser und böse" klingenden Stimme an Hitlers Reden „mit geballten Fäusten" gemahnt und in nazistischer Diktion einer „wilden Kraft", die ihn „überkam", kumuliert. (*SN* 86) Ebenso wiederholt sich das Motiv des ‚Doppeldenkens' (*innerhalb* der zweiten Binnenerzählung), das zunächst als wichtige Strategie dient, um in den Verhören niemanden, auch nicht sich selbst, zu verraten (*SN* 63), das aber nach dem Missbrauch des Schachs, nachdem dieses noch kurzzeitig das ‚in Unordnung geratene Hirn' stützen konnte, zur „künstliche[n] Schizophrenie" (*SN* 82) in einer „pathologische[n] Form" (*SN* 85) degeneriert. Und generell lässt sich feststellen, dass sich die Wirkung der Folter für den Häftling aus einer Wiederholung ergibt: In seinem Zimmer wiederholen sich die darin befindlichen Gegenstände ‚Tür, Bett, Sessel, Waschschüssel, Fenster' (*SN* 56), denen er ansichtig wird, vor dem Hintergrund seiner geistigen Leere immer wieder (*SN* 57, 58, 60, 61, 63 – auch formal-sprachlich; in Abgrenzung dazu: 66!). Nicht zuletzt ist es die Wiederholung der immer gleichen Partien, die ihn in Richtung „jenseits der gefährlichen Klippe" (*SN* 95) manövriert und die Grenze zum Wahnsinn durchbrechen lässt. Daher stellen auch die Partien von Dr. B. und Czentovic in der Rahmenhandlung Wiederholungen dar: Der Erzähler bittet Dr. B. um eine weitere Partie (als Wiederholung derjenigen, in die er unvermittelt eingegriffen und damit Czentovic „seinen Willen aufgezwungen"[!] (*SN* 42) hatte), die dieser mit dem festen Vorsatz, es sei die einzige, gewinnt. Indem er aber nun sein Spiel wiederholt, als Czentovic ihn mit dem in eine Frage gewandelten Vorsatz um

[14] So Landthaler; Liss: Konflikt des Bileam, S. 387: „Dabei stechen die beiden Handlungen von Czentovic und Dr. B. insofern hervor, als beide Handlungen in sich konsistent aus der Vergangenheit in die Rahmenhandlung hineinragen [...]."

„Noch eine Partie?" bittet (*SN* 103), wiederholt sich abermals der Wahn seiner Haft.[15]
Wenn Interpretationen immer wieder die antagonistischen Strukturen von Zweigs kleiner Schachphilosophie, mit dem Erzähler der Rahmenhandlung gesprochen, als „einmalige Bindung aller Gegensatzpaare" (*SN* 22) abgebildet sehen wollten, so beschrieben sie dabei allzu oft nur die Gegensatzpaarbindung in säuberlicher Trennung voneinander. Mit dem Nachvollzug der Gegensatzpaare verschwindet aber offenbar die eigentliche dunkle Seite des Spiels wie der Novelle. Die im begrenzten Raum unendliche Kombination von Möglichkeiten, das Freie, Fantastische und immer Neue, wird in der Novelle durch eine Struktur der Wiederholung, des immer Gleichen konterkariert, sodass die ehemals klar unterschiedenen Kategorien von Schwarz und Weiß zu verschwimmen beginnen. Es findet seinen Ausdruck in der Geschichte des Dr. B.: Dass auch im wunderbaren Schach*spiel* ein bedrohliches Potenzial stecken kann, deutet schon der Erzähler der Rahmenhandlung an, wenn er davon spricht, dass manche es auch „ernsten". (*SN* 25) Wenn Dr. B. dazu in der Lage ist, Mirko Czentovic ‚seinen Willen aufzuzwingen', ist es unerheblich, dass er dies gleichzeitig einem ‚Monomanen' antut; hier endet die Freiheit! Nicht zuletzt erschließt sich das gefährliche Potenzial des zunächst unbedenklichen und gepriesenen Spiels an einer Schlüsselstelle, an der Dr. B. „das Buch" ja gerade in der Manteltasche der Folterknechte findet, welches damit auch schon „fremde, böse Finger" (*SN* 59) hielten. In dem „BUCH" wird er jedoch keine „aneinandergereihten Worte" (*SN* 67) finden und es enthält eben nicht die Nervennahrung für Humanisten: Aus diesem Buch lassen sich keine Werte gewinnen, es besteht aus „nackten quadratischen Schemata". (*SN* 71f.) Die Prädestiniertheit des ‚Automaten' Czentovic ist in der mechanischen Kennzeichnung deutlich angelegt. Dass Schach in der Novelle als Buch gebunden erscheint, wiederholt nichts weniger als den Charakter des unscharfen Übergangs von Gegensätzen. Auch wenn der Häftling binnen kurzer Zeit in der Lage ist „zu verstehen, welche unermeßliche Wohltat" (*SN* 74) sein Raub bedeutet, und das Schachspiel seine „Agilität und Spannkraft" (ebd.) für die Vernehmungen schärft; Schach zu spielen ist ‚sinnlos', ‚zwecklos' (vgl. ebd.) – *wertfrei*. Gemäß der Charakterisierung, sowohl durch den Erzähler des Rahmens wie durch die Aussagen des Erzählers Dr. B., finden wir auch im Schachspiel eine Dichotomie angelegt, die nicht grundsätzlich ausschließt, dass zwei sich über ihm vereinende „Partner" „Feinde" werden, „die sich gegenseitig zu vernichten geschworen." (*SN* 104) Bei der Ausbildung eines ‚seelischen Organs' des Menschen mag das

[15] Diese wirklich letzte Partie (wie am Ende auch der Erzähler versichert (*SN* 110)) wird Dr. B. auch nicht mehr *für sich selbst* (*SN* 96) spielen; dazu diente das vorletzte Spiel. Er ist in dieser Partie so wenig *bei sich* wie er es als pars-pro-toto in der selbstzerstörerischen Haft war; so wenig wie jeder Einzelne im ‚Deutschen Reich',‚noch bei sich war', als man begann, mit dem ‚absurden' Sich-Ergeben in die Diktatur „gegen sich selbst spielen zu wollen." (*SN* 77). Zum doppelten Kampf von Dr. B. gegen Gestapo und Czentovic vgl. Landthaler: Das „göttliche" Schach, S. 255 (wie Anm. 11).

Schachspiel kaum behilflich sein. Es ist umgekehrt: Die ‚Besitzer' eines solchen Organs scheinen nur weniger gefährdet, der degenerierten Abart des unter bestimmten Bedingungen zu allem zu missbrauchenden Schachs zu erliegen. In der Schizophrenie der zweigschen Figur liegen Täter- und Opfer*potenzial* zugleich. Diese beunruhigende Diagnose steht damit im Zentrum der „geheimnisvollen Novelle",[16] als „generelle Möglichkeit des Menschen",[17] die gleichzeitig nicht ausschließt, dass Auschwitz einmalig war.

3. Zur Erkenntnis kommt die Form

Zweigs Novelle und Haffners Biografie enthalten ein Erklärungspotenzial der bestürzenden Vorgänge des Nationalsozialismus, das sich mit Blick auf seine Ermöglichung ebenso treffend wie niederschlagend ausnimmt. Es waren gewöhnliche Menschen, die es unter außergewöhnlichen, besser *extremen* Bedingungen zuließen, dass ihr innerster Bereich, d.i. qua Menschsein ihre Menschlichkeit, ‚vor die Hunde geht'. Die Unbeschreiblichkeit liegt in der Banalität, in ihrer Alltäglichkeit, in deren Gewand der Wahnsinn seinen Lauf nahm. Beide Texte versuchen dieser Unbeschreibbarkeit Herr zu werden. Die Erzähler und den Autor der *Schachnovelle* verbindet mit dem Erzähler und Autoren der *Geschichte eines Deutschen* dieser im Grunde novellistische Anspruch der *didaktisch-moralischen Erzählung*, die ich in ihrer Besonderheit v.a. auf Heinrich von Kleist zurückgehen sehe, und der sich nicht weniger als die *Moralität des eigenen Handelns* entnehmen lässt. Während sie sich aber bei dessen Novellen aus der unauflösbaren Vielfalt und Unberechenbarkeit des Geschehens ergibt, scheint sie sich den beiden hier zusammengeführten Autoren vor dem Hintergrund des Geschehenen eindeutig aufzudrängen.[18] Angesichts des ‚Unerhörten', dieser „Unerklärlichkeiten sonderbare[r] seelische[r] Vorgänge und Erfahrungen" (*GeD* 185), handelt Haffner mit der Niederschrift seiner *Erinnerungen 1914-1933* in diesem Sinne moralisch. Er selbst allerdings „will in diesem Buch nur erzählen, keine Moral predigen." (*GeD* 11) Stattdessen spricht Haffner von der „Versuchung", mit der er „es selber zu tun hatte":

Man will sich nicht durch Haß und Leiden seelisch korrumpieren, man will gutartig, friedlich, freundlich, ‚nett' bleiben. Wie aber Haß und Leiden vermeiden, wenn täglich, täglich das auf einen einstürmt, was Haß und Leiden verursacht? Es geht nur mit Ignorieren, Wegsehen, Wachs in die Ohren tun, Sich-Abkapseln. Und es führt zur Verhärtung aus Weichheit und schließlich wieder zu einer Form des Wahnsinns: zum Realitätsverlust. (*GeD* 203)

[16] Vgl. Schwamborn: Schachmatt.
[17] Kertész, Imre: Rede über das Jahrhundert. In: Ders.: Eine Gedankenlänge Stille, während das Erschießungskommando neu lädt. Essays. Reinbek bei Hamburg 1999, S. 14-40, hier S. 21. Zum „dunkelsten Kapitel der Geschichte unseres Jahrhunderts" stellt Kertész lapidar fest, „daß eine solche Wiederholung eher möglich ist als nicht." Hier S. 24f.
[18] Zur Unmöglichkeit einer widerspruchslosen Entscheidung mit Gott (dies jedoch auf der Ebene der Geschichte!) vgl. Landthaler: Das „göttliche" Schach, S. 258f.

Und in der Beschreibung seiner ‚braunen' Lagererlebnisse als Referendar in Jüterbog bekennt er gleichzeitig, „in der Falle der Kameradschaft" (*GeD* 278) gegenüber den Naziparolen geschwiegen zu haben, sowie er schon geschwiegen hatte ‚als sie die Juden aus dem Kammergericht schmissen' (vgl. *GeD* 147) und er auf die Frage „Sind Sie arisch?" „ehe [er] [s]ich besinnen konnte" mit „Ja!" geantwortet hatte (*GeD* 149); was nützt es ihm da, wenn er schon damals ‚keinen Wert darauf legte'? (vgl. ebd.) Neben der auf die Moralität menschlichen Handelns zurückgeworfenen Niederschrift des Erzählers Haffner ist es dieser Akt des Bekennens und der Beichte, der die Autobiografie zur Novelle im o.a. Sinne werden lässt. Im Vorgang des Erzählens gewahrt der Erzähler das große Versprechen der Befreiung. Dass diese nur mit schonungsloser Offenheit erlangt werden kann ist dem Text in seiner besonderen Form geschuldet: Als Erzählung der „Privatgeschichte eines zufälligen, gewiß nicht besonders interessanten und nicht besonders bedeutenden jungen Menschen aus dem Deutschland von 1933" (*GeD* 181), an deren Ende er sich – es ist der letzte Satz der Autobiografie (die hier abbricht), dessen Gewicht ihr Abgeschlossenheit verleiht – „frostig, beschämt und befreit" (*GeD* 290) fühlt.
Nimmt sich die Erzählung des Häftlings Dr. B. dagegen anders aus? Von Schuld hat man in seinem Falle zunächst nicht sprechen wollen.[19] Wir haben aber gesehen, dass der Prozess des Umkippens der Figur als Mimesis der deutschen Geschichte in einer „Mimesis ihres Werdens"[20] – als Erzählung – vollzogen wird. Ohne Zweifel geht es hier im Kern genau darum. Zum ersten Mal ist es Dr. B. auf dem Schiff möglich „[s]ich zu besinnen, was [ihm] geschehen war." (*SN* 92) „Denn immer, wenn ich zurückdenken wollte an meine Zellenzeit, erlosch gewissermaßen in meinem Gehirn das Licht" (ebd.), erklärt er. Der selbstverständliche und identitätskonstituierende Vorgang des Erinnerns – „Remember!" (*SN* 109) – wird für ihn erst möglich, nachdem die Dinge in der Erzählung ihre sprachliche Wirklichkeit zurückerhielten: mit der Beschreibung des „eigentlich unbeschreibbare[n] Zustand[s]" (*SN* 62), der sogar auto(r)-reflexiv, auf das Sprachmaterial der Novelle hinweisend, aus seinem Rahmen fällt:

Nun – vier Monate, das schreibt sich leicht hin: Just ein Dutzend Buchstaben! Das spricht sich leicht aus: vier Monate – vier Silben. In einer Viertelsekunde hat die Lippe rasch so einen Laut artikuliert: vier Monate! Aber niemand kann schildern, kann messen, kann veran-

[19] Doch sind die Entschuldigungen, als er seinem Zuhörer seine künstlich herbeigeführte Schizophrenie zu erklären sucht, gleich doppelt bedeutsam: „ – verzeihen Sie, daß ich Ihnen zumute, diesen Irrsinn durchzudenken – " (*SN* 80).

[20] Emil Angehrn bedient sich hier eines Ausdrucks von Droysen: Er erkennt im Interesse an Erzählung das Interesse an unserer unverwechselbaren Identität und schreibt dabei der Form der Narration hinsichtlich ihrer Bezüglichkeit auf die eigene Geschichte eine bedeutende Rolle zu: „Die Erzählung vergegenwärtigt Identität so, daß sie diese nicht in ihrer formalen Struktur, als ein Mit-sich-Identischsein oder So-und-so-Bestimmtsein, sondern in ihrer Prozeßhaftigkeit, als ein zu sich Kommen thematisch macht." Angehrn, Emil: Geschichte und Identität. Berlin, New York 1985, S. 37.

schaulichen, nicht einem andern nicht sich selbst, wie lange eine Zeit im Raumlosen, im Zeitlosen währt, und keinem kann man erklären, wie es einen zerfrißt und zerstört [...]. (*SN* 63)

Hier kommt das erzählerische Movens des Häftlings mit dem seines Autors Zweig zur Deckung. Es deckt sich überdies für beide Ebenen mit dem haffnerschen: Als erinnerte erhalten die Dinge erst wieder eine Wirklichkeit, wenn sie zur Sprache kommen und – wie hier – als moralische Erzählungen schriftlich niedergelegt werden. Erst dann werden sie mit anderen Menschen teilbar. Was ich oben als ‚situative Bedingung der Novelle' bezeichnet habe – das Gespräch – vollziehen die beiden behandelten Texte auf verschiedenen Ebenen. Im Übergang von der Erinnerung zur Erzählung und vom dialogisch motivierten Erzählen zur literarischen Textfassung verwirklicht der Autor in der Niederschrift seiner Geschichte die Intention der von ihm erschaffenen Figur. In den Worten Emil Angehrns ausgedrückt ist es der Umstand, „daß schon die Fähigkeit, die eigene Geschichte in solcher Weise erzählend zu organisieren, sowohl eine Bewältigung des Vergangenen wäre wie eine erste Form des mit-sich-Einswerdens".[21] Anders gesagt: Die Unbeschreiblichkeit der deutschen Geschichte während der Zeit des Nationalsozialismus muss die *Angehörigen* einer zur Tyrannei gewordenen ‚Heimat' in eine (‚ricœursche') „Krise der Reflexion" führen, ganz gleich, ob sie ihr als ‚vergewaltigte' Häftlinge oder ohnmächtige Exilanten zum Opfer gefallen sind. Im Akt des Erzählens gelingt aber die Überführung einer nur noch leeren ‚Selbstgewissheit' in Selbsterkenntnis. Sosehr es ihnen darum geht, ihre *Geschichte* zu erzählen, so wichtig ist es für sie diese Geschichte *zu erzählen*. Hierin bildet sich die Zeitlichkeit ihres ursprünglichen Selbstverhältnisses ab, die damit als Vollzug verstehbar wird; als Weg der Selbstwerdung.

Nachspiel 1

Hier muss noch kurz auf eine gewisse Unzulänglichkeit aufseiten der *Schachnovelle* eingegangen werden. Zu der Annahme, dass im Zur-Sprachekommen der Prozess der Erkenntnis liegt – in unserem Falle vollzieht eine Figur die Wendung ins Unheil als erzählte Mimesis in ihrer eigenen Erzählung – wollen gewisse Zufälligkeiten in der Geschichte des Dr. B. nicht recht passen.[22] Sie ergeben sich zwar bei der Erzählung des Dr. B., wären aber Versäumnisse, die der Autorebene zugerechnet werden müssten und hinsichtlich der inneren Logik der Geschichte als Inkonsequenz der Erklärung zu verstehen: „Es gab noch Menschen, die gütig lächeln konnten [...]." (*SN* 88) Angesichts des

[21] Ebd. – Demnach ist Dr. B.'s Erzählen genau das richtige Rezept gegen Schizophrenie.
[22] Vgl. Landthaler; Liss: Konflikt des Bileam, S. 387: „Daß Dr. B. dennoch aus der Haft entlassen und des Landes verwiesen wird, ergibt sich nicht logisch aus der Handlung, sondern ist Zufall." Nicht unerwähnt bleiben sollte dabei auch die Vermutung Dr. B.'s, der Wärter „wollte" seinen Wunsch zu gestehen „vielleicht [...] nicht hören." (*SN* 64).

Ereigneten ist aber auch dies eine ‚generelle Möglichkeit' – warum erscheint sie uns nach den beiden Geschichten nur so zufällig und unwahrscheinlich?

Nachspiel 2

Als die Erinnerungen Haffners veröffentlicht wurden, entrüsteten sich Kritiker über die Unmöglichkeit, 1939 so hellsichtig schreiben zu können. Sie gingen davon aus, dass Haffner seinen Erinnerungen ex post etwas auf die Sprünge geholfen habe. Dabei wurden z.B. prophetische Stellen über den ‚kommenden Krieg' als frisiert gebrandmarkt und die Erinnerungen Haffners in den Bereich des Fiktionalen abzudrängen versucht. Die Irritation eines Kritikers gipfelt in der kaum mehr als Vermutung vorgetragenen Passage: „Haffner hat den Text später offenkundig überarbeitet [...]. Wahrscheinlich war es sein [Haffners] Wille, daß das Manuskript erst nach seinem Tod entdeckt und publiziert wurde",[23] hiernach wird Haffner zum skrupellosen Vorbereiter seines Nachruhms.
Es ist der Skandal der einfachen Beschreibung der Verhältnisse, der den Kritiker umtreibt. Nicht mehr als der Empfehlung des ‚schlichten Rechttun', das der Graf Wrede im *Michael Kohlhaas* nahe legt, kommt Haffner mit seinen Aufzeichnungen nach. Das ‚Unbeschreibliche' als offen sichtbare Vorgänge zu zeigen, in die prinzipiell jeder ein Einsehen hätte haben können, ja nicht wenige vielleicht hatten. Derart wird aber das Irrationale, Dämonische getilgt und die Antwort auf die Frage „wie konnte nur...?" scheint fast unanständig profan – unanständig v.a. gegenüber denen, die damals litten oder ermordet wurden. Das Unglaubliche kann so einfach nicht gewesen sein, und je weiter es in der Vergangenheit der Chronisten liegt, desto größer die Notwendigkeit sich seiner menschliches Denken übersteigenden Abnormalität zu versichern. Dass die deutsche Geschichte zwischen 1933 und 1945 mittlerweile als besterforschter Zeitraum deutscher Geschichte überhaupt gilt, ist demgegenüber weniger Widerspruch denn ein Ausweis des Bestrebens, das Unerhörte verstehen zu wollen, es damit gleichzeitig vor dem Vergessen zu bewahren, aber vielleicht immer noch nicht recht verstanden zu haben. Dieses Interesse ist gar nicht weit von dem entfernt, das auch die beiden hier zusammengeführten Autoren antrieb. Die Ereignisse um das ‚Dritte Reich' erhalten dort aber in der Rückschau nicht selten einen

[23] Köhler, Henning: Anmerkungen zu Haffner. In: FAZ, Nr. 189 (16.8.2001), S. 7. Die Debatte nahm mit den Ausführungen des Historikers Köhler und eines Kunsthistorikers tags zuvor ihren Lauf. Zuletzt wurden die Beschuldigungen vom „Fachbereich KT 42" des BKA, der die Type der verwendeten Schreibmaschinen und das Papier studierte, als haltlos entkräftet. Vgl. hierzu die Beiträge von Volker Ullrich und Jürgen Peter Schmied in der ZEIT (siehe Literaturverzeichnis).

irrationalistischen Überbau,[24] sodass manche offenbar dazu neigen, den Zeitgenossen einen klaren Blick auf die Verhältnisse abzusprechen.

Literatur

Angehrn, Emil: Geschichte und Identität. Berlin, New York 1985.

Brode, Hanspeter: Mirko Czentovic – ein Hitlerporträt? Zur zeithistorischen Substanz von Stefan Zweigs Schachnovelle. In: Schwamborn, Ingrid (Hg.): Die letzte Partie: Stefan Zweigs Leben und Werk in Brasilien (1932-1942). Bielefeld 1999, S. 223-227.

Haffner, Sebastian: Geschichte eines Deutschen. Die Erinnerungen 1914-1933. München 2002 [Taschenbuchausgabe, Erstauflage Juni 2002].

Kertész, Imre: Eine Gedankenlänge Stille, während das Erschießungskommando neu lädt. Essays. Reinbek bei Hamburg 1999.

Landthaler, Bruno; Liss, Hanna: Der Konflikt des Bileam. Irreführungen in der „Schachnovelle" von Stefan Zweig. In: Zeitschrift für Germanistik. NF VI-2 (1996), S. 384-398.

Landthaler, Bruno: Das „göttliche" Schach. Die *Schachnovelle* von Stefan Zweig. In: Menora. Jb. f. deutsch-jüdische Geschichte 7 (1996), S. 250-264.

Schmied, Jürgen Peter: Mit Bleistift auf vergilbtem Papier. Zur Entstehung dieses Textes. In: DIE ZEIT, Nr. 21 (16.5.2002), S. 14.

Schwamborn, Ingrid (Hg.): Die letzte Partie: Stefan Zweigs Leben und Werk in Brasilien (1932-1942). Bielefeld 1999.

Schwamborn, Ingrid: Schachmatt im brasilianischen Paradies. In: Germanisch-Romanische Monatsschrift NF 34 (1984), S. 404-430.

Ullrich, Volker: Widerlegt. Die Rufmordattacke auf Haffner ist gescheitert. In: DIE ZEIT, Nr. 46 (8.11.2001), S. 49.

Unseld, Siegfried: Das Spiel vom Schach. Stefan Zweig: Schachnovelle (1941/42). In: Freund, Winfried (Hg.): Deutsche Novellen. Von der Klassik bis zur Gegenwart. München 1993, S. 249-263.

Zweig, Stefan: Schachnovelle. Frankfurt/Main 492002.

[24] Diesen unterfüttert jede Woche aufs Neue der ‚Fernsehhistoriker' Knopp im ZDF und schon aus der 1942 von Zweig in seiner Novelle formulierten Frage ‚Wahn oder Wirklichkeit?' spricht dieser irrationalistische Affekt gegenüber dem Geschehenen.

Oliver Stoltz (Mannheim)

Erkenntnisgewinn durch Fiktionalisierung

Wie F.C. Delius uns das 54er-Finale von Bern neu lesen lässt

In seiner Titelstory zum Fernsehduell im 2002er-Bundestagswahlkampf *Das Duell* stellt Der Spiegel die Vita der beiden Kanzlerkandidaten Gerhard Schröder und Edmund Stoiber ausführlich und vergleichend vor, nicht ohne dabei auf die prägende Kraft der gewonnenen 1954er-Fußballweltmeisterschaft einzugehen:

> Der Sieg der deutschen Fußballnationalmannschaft bei der Weltmeisterschaft in Bern war 1954 für Stoiber wie Schröder das erste patriotische Erlebnis. ‚Vor dem Fall der Mauer das bewegendste Ereignis', sagt Edmund Stoiber. Und Gerhard Schröder ist damals ‚zum ersten Mal bewusst geworden, dass ich Deutscher bin'.[1]

Dieser WM-Sieg, dem gerne die gesellschaftskonstituierende Funktion eines nachgeholten Gründungsaktes der BRD zugeschrieben wird, bildet unumstritten einen Fixpunkt wie kein anderes sporthistorisches Ereignis.[2]
In den folgenden Ausführungen geht es darum, zu umreißen, wie die Erzählung von Friedrich Christian Delius *Der Sonntag, an dem ich Weltmeister wurde* dieses sporthistorische Ereignis unter die Lupe nimmt und durch welche Techniken dem Leser neue Erkenntnisse über die Aufnahme des legendären 54er-Finalsiegs in Deutschland verschafft werden. Die Grundlagen einer allgemein akzeptierten überhöhenden Rezeption des *Wunders von Bern* wurden, so wird zu sehen sein, vor allem durch die Rundfunkreportage geschaffen. Es geht also im Folgenden grundsätzlich darum, die erfahrungs- und erkenntniserweiternde Funktion, die Literatur immer auch erfüllt, ohne sie darauf verkürzen zu wollen, exemplarisch anhand eines ausgewählten zeitgeschichtlichen Beispiels aufzuzeigen.[3]

[1] Der Spiegel 35 (2002), S. 51.
[2] Nicht zuletzt die Diskussion mit jüngeren Studierenden im Rahmen eines Proseminars zu Fußball-Literatur hat mir gezeigt, wie generationenüberdauernd präsent dieses Fußballereignis geblieben ist.
[3] Ein schönes Beispiel anderer Gattung ist bezüglich der 54er-WM Ludwig Harigs Sonett *Die Eckbälle von Wankadorf.* Wie schon im Titel angedeutet, werden hier anstelle höherer Mächte die fußballerisch-strategischen Winkelzüge der deutschen Elf für den unwahrscheinlichen Sieg verantwortlich gemacht. In: Moritz, Rainer (Hg.): Doppelpaß und Abseitsfalle. Ein Fußball-Lesebuch. Stuttgart 1995, S. 219 [Nachdruck]. Die Analyse von Arthur Heinrich, der die moderne flexible Taktik und den Pragmatismus des Trainers Herberger betont anstatt den soldatischen Kameradschaftsmythos ‚hochzukochen' weist in eine ähnliche Richtung: Heinrich, Arthur: Tooor! Toor! Tor! 40 Jahre 3:2. Nördlingen 1994.

Der Protagonist der Erzählung, ein komplexbeladener, von Schuppenflechte geplagter, stotternder, elfjähriger Junge, wächst in einem nordhessischen Dorf namens Wehrda auf, wo er das Endspiel, in dem die BRD 1954 Fußballweltmeister wird, am Radio erlebt. Delius lässt seinen kindlichen Helden eingebettet in das Geschehen eines einzigen Tages seine gesamte damalige Befindlichkeit, sein ganzes Leben ausbreiten. Im Ereignis der Radioreportage, die im furiosen Schlussdrittel der Erzählung ausführlich in den Text eingearbeitet ist, erlebt der stotternde Junge zum ersten Mal einen sprachlichen Ausbruch aus seiner engen Welt, die dominiert wird von einer autoritären Allianz zwischen Christentum und bürgerlicher Kultur, die dem Jungen zu einem einzigen, alles überwachenden Machtapparat verschmelzen: die Sprachmacht des strengen Vaters, der in seiner Funktion als Pfarrer der protestantischen Dorfgemeinde eine gleich doppelte Autorität auf den Jungen ausübt, das restaurative Bildungssystem, die Pfennigweisheiten der kleinen Leute, das Reden und Schweigen über den Krieg und die Teilung Deutschlands.

Das von der Familie geduldete Abhören der Radioreportage im Arbeitszimmer des Vaters, sozusagen dem Headquarter der den Jungen bestimmenden Gewalten, gerät zum Antigottesdienst, während dem zum ersten Mal so etwas wie Freude und Lust an der Sprache (an Sportsprache) erfahren wird, die ihn im besten religiösen Sinne teilhaben lässt am Geschehen in Bern, und wo der Kleine seinen ersten Sieg feiert. Die Ich-Erzählung also berichtet im Kern vom Prozess der Selbst-Findung, der Emanzipation des Ich-Erzählers, als dem einer Sprachfindung.

Ich erläutere zunächst, wie der Text verdeutlicht, warum es dieses eine Spiel sein musste, das von einer ganzen Gesellschaft als Wunder rezipiert und so zum identitätsstiftenden Bezugspunkt wurde. In einem zweiten Schritt frage ich dann, ob die mittlerweile etablierte Lesart des Spiels als Chiffre für eine emanzipierte, international arrivierte BRD, im Text bestritten wird.

Das Wunder der Radioreportage

Die knapp 120 Seiten starke Erzählung verdichtet den Alltag der jungen Nachkriegsrepublik in verschiedenen Dimensionen: Räumlich, zeitlich, perspektivisch und vor allem sprachlich wird die Welt der jungen BRD zusammengezogen.

Räumlich: Das Geschehen spielt in dem Dörfchen Wehrda, das fast idyllisch abgeschirmt von der übrigen Welt, abgelegen aber geschützt zu sein scheint, zumindest in drei Himmelsrichtungen, wenn da nicht die Ost-Grenze zur DDR wäre, die allgemein im Dorf als „große Bedrohung" und „Reich des Bösen" erfahren wird (S. 37).[4]

[4] Alle folgenden Textbelege nach: Delius, Friedrich Christian: Der Sonntag, an dem ich Weltmeister wurde. Reinbek bei Hamburg 1994.

Zeitlich: Die zeitliche Konzentration ist evident und im Titel bereits angegeben: Ein einziger Tag im Leben des Jungen wird rückschauend referiert.
Perspektivisch: Präsentiert werden Geschehen und Innenleben des Protagonisten zwar von einem aus der Distanz mit leichter Ironie berichtenden Erzähler; doch gerade das lustvolle Nacherzählen des vormals nur dumpf Gefühlten arbeitet die Naivität eines Jungen mit wenig Weltwissen heraus, ohne ihm einen Aus-Blick zu gewähren.
Sprachlich: Die sprachliche Verdichtung ist für unsere Gedankengänge essenziell. Wie ein Puzzle setzt sich der vom Erzähler reflektierte Sprach-Alltag seiner Kindheit aus verschiedenen Diskursen zusammen, die die als kalt und unterdrückend erfahrene Lebenswelt des Protagonisten konstituieren. Ein aus Bibelzitaten, den täglichen Floskeln der Nachbarn, den Lebensweisheiten der Nachkriegszeit und den Werbeslogans der jungen Republik bestehendes Netz von stets kursiv als Fremd-Text ausgewiesenen Sprachfetzen legt sich über den Alltag des stotternden Jungen und lässt ihn so zu seiner „Sprachhölle" (S. 7) werden:

> [...] alles war *Fügung* und Gottes *Güte*. Er zog es vor, von Gott als dem *Herrn* zu sprechen, als höchste Tugend galt der *Gehorsam*. [...] wenn er mich weinen sah, befahl er: *Schluck's runter*. (S. 24)
> Als Lebensmotto genügten die Leitsprüche der Raiffeisenkasse, *Einer für Alle – Alle für einen*, und der Feuerwehr *Gott zur Ehr – dem Nächsten zur Wehr.* (S. 32)
> [...] ich hörte nur ihre Gesänge über den Kirchplatz schallen *Trink, trink, Brüderlein trink* und *In einem Polenstädtchen, da wohnte einst ein Mädchen.* (S. 35)
> [...] die Männer im Halbkreis summten den Grundton und sangen bei hohen Geburtstagen vor den Haustüren *Im schönsten Wiesengrunde* oder *Wie herrlich sind die Abendstunden,* sangen am Ehrenmal *Ich hatte einen Kameraden...* (S. 35)

Man kann mit guten Gründen annehmen, dass die Verhältnisse des Städtchens Wehrda als Mikrobild für die allermeisten Teile der Bundesrepublik Gültigkeit haben. Eine der Charakteristiken der deliusschen Poetik ist es immerhin, die großen abstrakten Geschichtsbewegungen im Kleinen, Konkreten und Vertrauten zu untersuchen, wobei Literatur aufgefasst wird als „Arbeit an den Wurzeln im Dickicht des Geschichtsverhältnisses".[5]
Es geht mir nun darum, zunächst zu zeigen, wie die eben aufgeführten Diskurselemente mit ihren Bildbereichen (Religion, Krieg, sozialer Zusammenhalt) in der Originalradioreportage aufgegriffen und dann in eine Art spielerische Erlösung überführt werden.
Folgt man dem Erzähltheoretiker Matías Martínez, so ist eine Fußballreportage nie eine bloße Chronik der Ereignisse auf dem grünen Rasen, sondern erzählt immer eine Geschichte, schafft also einen Kausalzusammenhang, indem ausgewählte zentrale Vorkommnisse mit einem Handlungsfaden zusammenge-

[5] Fischer, Gerhard: Im Dickicht der Dörfer, oder ‚den plot in Butzbach suchen'. Provinz als Thema und Schreibanlaß bei Delius. In: Durzak, Manfred; Steinecke, Hartmut (Hg.): F.C. Delius: Studien über sein literarisches Werk. Tübingen 1997, S. 61-76, hier S. 65.

sponnen werden und, so könnte man sagen, *das Spiel lesbar wird*.[6] Als weiteres narratives Merkmal eignet jeder Reportage ein Handlungsschema. Damit ist eine typische Verlaufsgeschichte gemeint, die insinuiert, es ginge doch um *mehr als nur ein Spiel;* kultureller Sinn wird so unterlegt, disparates Geschehen wird in einen sinnvollen Handlungsbogen transformiert, „Kontingenz enthüllt sich als Finalität".[7] Sportschau-erprobte Beispiele hierbei wären etwa *die Guten gegen die Bösen,* der *Sturz des Unbesiegbaren,* der *Kampf der Giganten.* Die Liste wäre beliebig lange fortzuführen.

Entscheidend ist für unsere Zusammenhänge, dass sich zwar die Live-Reportage, mit der wir es zu tun haben, als Sonderform durch die Merkwürdigkeit des „echten simultanen Erzählens" auszeichnet, der „Gleichzeitigkeit von Erzählen und Erzähltem"[8] (im Gegensatz zu jeder Form schriftlich fixierter Literatur). Sie kann aber, wie Martínez herausarbeitet, trotzdem nicht auf einen von vornherein gesetzten *plot* verzichten, mithilfe dessen eine Kommentierung des Spielgeschehens stattfindet:[9] einmal aus rezeptionsästhetischen Gründen, um für eine gewisse Übersichtlichkeit zu sorgen sowie Spannung und Interesse zu garantieren, und darüber hinaus aus erzähltechnischer Sicht, um dem Reporter/Erzähler seinen Bericht vorzustrukturieren und damit ein Erzählen, also Auswählen und Verknüpfen, überhaupt möglich zu machen. Im Unterschied zum Stadionbesuch und – mit Einschränkungen – der Fernsehübertragung wird damit am Radio die Rezeption des Geschehens bereits entscheidend fremdgeprägt: Der Zuhörer kann sich nicht nur kein eigenes Bild vom Spielgeschehen machen, er ist auch der vom Reporter gewählten Verlaufsstruktur ausgeliefert.

Der Erzähler der deliusschen Erzählung gestaltet durch seine ausführliche Montage der Originalreportage Herbert Zimmermanns in den Schlussabschnitten das simultane Erzählen des Kommentators im Nachhinein. Die zugrunde liegende Live-Übertragung, die in Auszügen wohl jedem geläufig ist, war 1954 die selbstverständliche Informationsquelle für fast jeden Bundesbürger, weit eher als der Fernseher:

Überall das gleiche Bild: die Zentren waren wie ausgestorben, mit Ausnahme der direkten Umgebung von Radio- und Fernsehgeschäften. [...] Die Gaststätten waren, sofern im Besitz eines Fernsehgeräts, überbucht. [...] Die Chancen tatsächlich am Fernseher dabei zu sein, lagen für die TV-losen bundesrepublikanischen Normalverbraucher denkbar schlecht: im Bundesland Hessen belief sich im Sommer 1954 der Gesamtbestand an Fernsehern auf die bescheidene Zahl von 4000 Geräten.[10]

[6] Vgl. Martínez, Matías: Nach dem Spiel ist vor dem Spiel. Erzähltheoretische Bemerkungen zur Fußballberichterstattung. In: Ders. (Hg.): Warum Fußball? Kulturwissenschaftliche Beschreibungen eines Sports. Bielefeld 2002, S. 71-85, hier S. 77f.
[7] Ebd., S. 80.
[8] Ebd., S. 81.
[9] Ebd., S. 81f.
[10] Heinrich: 40 Jahre, S. 74f.

Mit welcher Schwerpunktsetzung ist nun die rezeptionslenkende und gesellschaftsprägende Reportage in die Erzählung montiert? Die ausgewählten Passagen lassen die sonst für Live-Übertragungen typischen Verweise auf die Begleitumstände des Live-Berichtens (Beschreibung der Reporterkabine, Beschreiben der Menschenmassen im Stadion etc.) auffällig vermissen. Dafür bemüht Delius verstärkt Ausschnitte, die genau die oben angeführten religiösen, militärischen und alltagssprachlichen Diskurse sowie die in ihnen mittransportierten Inhalte und Überzeugungen aufgreifen und das Spiel somit für jeden verständlich erzählen:

militärisch:
was wir befürchtet haben, ist eingetreten [...] der Blitzschlag der Ungarn. [...] die Angriffsmaschine der Ungarn rollt [...]. (S. 90)

religiös:
Turek, du bist ein Teufelskerl! Turek, du bist ein Fußballgott! (S. 93)

alltagssprachlich:
[...] unser Fritz läuft an, halten Sie die Daumen zuhause! Halten Sie sie und wenn Sie sie vor Schmerz zerdrücken, jetzt ist es egal, drücken Sie! (S. 111)

Jetzt wird klar, dass die Bundesbürger, denen eine Live-Reportage damals noch keine Selbstverständlichkeit war, mit dem aus ihrem Sprach- und Lebensalltag vertrauten Vokabular abgeholt und direkt ins Spielgeschehen eingebunden werden. Sie lernen so die neue Ästhetik einer „nicht keimfrei[en] und leer[en] Stimme, die [...] schwankte und zitterte, manchmal ging sie unter im Aufschrei der zahlenmäßig überlegenen Kehlen"[11] zu goutieren. Unser Protagonist verfällt dem Medium stellvertretend: „[...] jetzt war ich, in Spannung verkrampft, wirklich froh, geführt von einer Stimme, die das Spiel zu mir brachte und mich mitspielen ließ." (S. 98)
Nachdem die sprachlichen Mittel der Reportage aufgedeckt sind, wäre im Anschluss an Martínez' erzähltheoretische Studie zu fragen, welches Handlungsschema sich der Kommentator zurechtgelegt hat, um den Bundesbürgern die Begegnung zu referieren. Zunächst erklärt die Reportage, sowohl im vollständigen Original als auch in ihrer Modellierung im Text, das zu berichtende Ereignis von vornherein, sozusagen von Anstoßbeginn an, zum Wunder:

Ich vertraute mich der fremden Stimme an, die geschmeidig und erregt die Begeisterung von Silbe zu Silbe trug und sich schnell steigerte zu Wortmelodien wie *Riesensensation* und *Fußballwunder*. (S. 88)

[11] Böttiger, Helmut: Kein Mann, kein Schuß, kein Tor. Das Drama des deutschen Fußballs. München 1997, S. 36.

Durch seine schürzende Montage legt Delius – und das ist ein wesentliches Verdienst der Erzählung – die typisierende Verlaufsgestalt, der die Live-Erzählung folgt, offen. Das Finale wird bemerkenswerterweise erzählbar gemacht, wie sich klar erkennen lässt, anhand zweier sich kreuzender Handlungsschemata, die sich einander gegenseitig verstärken. Es wird, dem bisherigen Turnierverlauf entsprechend, dargestellt als die Erzählung von *David gegen Goliath*. Wir erinnern uns: Die eher schwach eingestuften Deutschen, der „Außenseiter" (S. 89), gegen die scheinbar unbesiegbare ungarische Elf, die als erstes Team England – immerhin den Erfinder des modernen Fußballs – in Wembley besiegt hatten und gegen die die Herberger-Elf schon in der Vorrunde hoch verloren hatte. Es war also „vermessen gewesen, Gedanken an einen Sieg zuzulassen". (S. 91)

Gleichzeitig findet der Live-Erzählung zufolge nichts Geringeres statt als der *Kampf zwischen Gut und Böse*: der gute und anständige Westen gegen Ungarn, ein kommunistisches Land, stellvertretend für den als Bedrohung empfundenen gesamten Ostblock:

[...] dahinter lag das ferne Land, das aus lauter bösen Os bestand, Ostzone, rot und tot. Noch weiter hinter dem Stacheldraht wohnten die Ungarn, ich wußte nichts von den Ungarn, ich kannte nur die eine Frage *Sind die Ungarn zu stoppen?* (S. 84)

Ein Sieg der Deutschen Kicker, des guten David, gegen die Ungarn, den bösen Goliath, wird also doppelt unwahrscheinlich, und nach der raschen 2:0-Führung der Ungarn fügt sich die Situation auf dem Rasen genau in diesen *plot*. Das Unmögliche, nämlich den deutschen Sieg, als ein Wunder, ein „Fußballwunder" (S. 88), zu begreifen (und also im Grunde nicht zu begreifen), wie es die Reportage nahe legt, war also den Westdeutschen einleuchtend und traf zudem genau einen zeitgeschichtlich motivierten Erlösungswunsch. Die Idee, ein Wunder erfahren zu haben, also einen begünstigenden Eingriff Gottes, ist dabei untrennbar mit dem illusionären Gedanken verknüpft, dieses eine Mal vielleicht doch von Gott auserwählt gewesen zu sein, und damit als Volk oder Staat nicht grundsätzlich böse und verstoßen, nicht a-sozial, sondern weiterhin, oder wieder, integrationsfähig zu sein.[12]

Der Sonntag, an dem Deutschland Weltmeister wurde?

Es wäre nun weiter gehend zu fragen, ob die diesem Gedanken verwandte Deutung des Finales, es nämlich zu verstehen als Chiffre für eine endlich wie-

[12] Der damalige Bundespräsident Theodor Heuss schien geahnt zu haben, dass in Wahrheit außersportliche, staatstragende Dinge in Bern auf dem Spiel standen, als er die ‚Helden von Bern' in München bei deren Ankunft begrüßte: „Wir sind wegen des Sports da. [...] Aber [!] wir sind auch hier, um die Weltmeister im Fußball zu ehren." Zit. n. Heinrich: 40 Jahre, S. 102.

der zu sich gekommene, international im Mächtekonzert angekommene und siegreiche Nation, im Text ebenso diskutiert wird. Meine These lautet, dass die gängige Lesart des Finales in der Erzählung bestritten wird. Dies geschieht, indem erstens die Figur des Jungen als eine Synekdoche für die gesamte BRD gezeichnet wird, zweitens eine zeitliche Dimension im Text angelegt ist und drittens deren politische Bedeutung durch gezielte Doppeldeutigkeit hervorgekehrt wird.

Der Text hält verschiedene Verfahren parat, den Elfjährigen als eine Stellvertreterfigur für Deutschland erscheinen zu lassen. Diese Lesart ist schon vor Öffnen des Buchs in gewisser Weise präsent: Mannschaftskapitän Fritz Walter, der aufgrund seiner nicht unproblematischen Vergangenheit als ‚Landser', aus der er keinen Hehl machte, zur Identifizierung taugte und *pars pro toto* für die oder den Deutschen der Nachkriegszeit steht sowie ein kleiner Junge, offensichtlich der im Text namenlose und daher nachdrücklich als Identifikationsfigur preisgegebene Erzähler, sind auf dem Buchumschlag zu sehen und weisen auf ebendiesen Zusammenhang hin. Insofern hat wahrscheinlich selten ein Titelbild so direkt zum zwischen den Deckeln sich befindenden Text gehört. Der Titel *Der Sonntag an dem ich* [statt die Mannschaft der Bundesrepublik, also kurz die BRD] *Weltmeister wurde,* bestärkt in der Richtigkeit des eingeschlagenen Wegs. Schließlich ist zu beobachten, dass der Protagonist sich umstandslos schon vor Spielbeginn mit der deutschen Elf identifiziert, was sich mit Anpfiff steigert: „ohne eine Sekunde darüber nachdenken zu müssen lief ich mit und schoß mit auf der Seite der Deutschen" (S. 89), und bis zum Spielende durchgehalten wird: „wir sind, ich und Liebrich, wir, ich, Liebrich, *die ganze deutsche Mannschaft*". (S. 113)

In der Sekundärliteratur – und v.a. in den Rezensionen nach Erscheinen des Buches – ist unter anderem behauptet worden, das Abhören der Fußballübertragung und die dabei gemachten Erfahrungen kämen einem Akt der Emanzipation des Stotternden gleich, da er nun endlich eine herrschaftsfreie, lustbetonte Sprach- und damit Lebenserfahrung gemacht habe.[13] Ich teile diese Ansicht nicht und behaupte, dass die Reportage, wie oben schon ausgeführt, ihn mit bestens bekanntem Vokabular und vertrauten, ins Metaphorische gewendeten Bildbereichen bei dem abholt, was ihn täglich umgibt und ihm geläufig ist. Die Befreiung, die er unstreitig erfährt, ist, und das zeigt die Erzählung deutlich, nur eine kurze, ein Rausch, der ihm eine Ahnung verleiht, dass auf ihn so etwas wie Befreiung warten könnte. Es bleibt ihm jedoch erneute Isolation:

Alles war so, als hätte sich nichts verändert mit der Weltmeisterschaft, als hätte ausgerechnet jetzt jemand das Dorf verwunschen und stillgestellt oder als hätten sich, im Augenblick meines Triumphs, die Menschen im Dorf für immer von mir getrennt. (S. 119)

[13] Vgl. Sanna, Simonetta: Sprachpuzzle und Selbstfindung. Delius' *Der Sonntag, an dem ich Weltmeister wurde.* In: Durzak; Steinecke: F.C. Delius, S. 163-180, hier S. 171.

Und unverändert Sprachprobleme:

[...] und nach ihnen tauchten, bald aus der einen, bald aus der anderen Richtung die Freunde [...] auf, und als wir uns, wie blöde geworden, Wortbrocken [!] wie ‚Weltmeister!' und ‚Deutschland!' und ‚Dreizuzwei!' zuriefen, mit dem Geschrei die Spatzen aufscheuchten [...]. (S. 120)

Wenn die Erzählung das Problem einer Sprachfindung gestaltet, wie dort explizit zu lesen steht – „Laßt mich meinen eigenen Text sprechen!" heißt es nicht zufällig am Scheitelpunkt des Buches (S. 59) – dann ist die eigene Sprache, der eigene Text, mit Schluss des Finalsonntags eben gerade noch nicht gefunden. Welt-Meister würde im Falle unseres Erzählers bedeuten, Meister seiner Welt, seine Sprache zu sein. Das ist nicht der Fall.[14]
Bleibt die Frage, wann der elfjährige Junge sprachsouverän geworden ist. Auch darauf gibt der Text eine Antwort: Mit der Ich-Erzählung im Präteritum ist eine zeitliche Dimension gesetzt, die man nur ernst zu nehmen braucht, um zu verstehen, dass gerade im Moment des Erzählens, in dem Augenblick also, in dem der kleine Junge zum sprachmächtigen Erzähler geworden ist, dieser Punkt erreicht ist. Erst der Erzähler ist in der Lage, eloquent und souverän seine damals dumpf empfundenen Ängste und Hoffnungen retrospektiv in Sprache zu gießen, mit ihr nach Belieben zu spielen, sie damit im doppelten Sinne zu reflektieren, womit er sich gleichzeitig davon abzusetzen vermag.[15] Seine damaligen sprachlichen Besatzungsmächte kann er nun endlich als *Besatzungsvokabular* erkennbar machen und sie kursiv absetzen. Gestützt wird diese Beobachtung unter anderem durch eine kurze Passage der Erzählung, die diesen Zustand höchster Sprachsouveränität ironisierend vorwegnimmt. Der Elfjährige sieht sich bereits als künftigen Dichter, findet aber noch keine Sätze für diesen Zustand:

So sicher war ich meines Ortes in der weiten Welt, daß ich im Alter von zehn Jahren mit der Schreibmaschine des Vaters auf ein großes Blatt Papier einen *Weltplan* getippt hatte, in dem ich alles Glück, in der Mitte zu sein und von der Mitte aus alles zu erfassen nicht hoch genug stapeln konnte. Nach dem Vornamen und dem Nachnamen folgten acht Zeilen: *Beruf: Dichter. Ort: Wehrda. Kreis: Hünfeld. Land: Hessen. Staat: Deutschland. Kontinent: Europa. Planet: Erde. Welt: Weltall.* (S. 38)

Bezieht man den oben konstatierten Befund einer nur aufs Kürzeste suspendierten Ohnmacht des Jungen zurück auf den jungen Staat Bundesrepublik, liegt der Gedanke nahe, dass auch die Idee einer souveränen, zu sich selbst gekommenen Nation, die ihrer Vergangenheit Herr geworden ist und gleich-

[14] Vgl. Vieregg, Axel: Zur Erzählweise von Delius in *Der Sonntag, an dem ich Weltmeister wurde*. In: Durzak; Steinecke: F.C. Delius, S. 143-162, hier S. 151.
[15] Beispiele für den spielerischen Umgang sind das Wörtlichnehmen fester bildlicher Wendungen und das genüssliche Basteln neuer Komposita: „[...] ich wurde zerstreut, zerstreut in alle Welt" (S. 59), „Angstleine" (S. 28), „Gotteskartoffeln" (S. 71).

berechtigt im Konzert der Großen mitspielt, eine kurzzeitige, selbstüberhebende Täuschung war. Zwar gab es gute Gründe für die Deutschen, sich als international angekommen und ernst genommen zu verstehen: 1954, mitten im beginnenden Wirtschaftswunder, wurden die Weichen gestellt für den NATO-Beitritt der BRD 1955; der junge Staat war wiederbewaffnet; die Allensbach-Demoskopen sahen zum ersten Mal in ihrer traditionellen Silvester-Umfrage 1954 eine Mehrheit der Bevölkerung optimistisch in die Zukunft blicken.[16] Doch ist einschränkend darauf hinzuweisen, dass West-Deutschland immer noch besetzt war von drei Siegermächten und formal alles andere als souverän. Wieder kommt hier das deliussche Konzept der Sprach- als Lebenskonstitution zum Tragen. Gezeigt wird eine Gesellschaft, die immer noch auf der Suche nach ihren Fundamenten, ihrem Basis- und Integrationstext ist, bei der das Absingen der Nationalhymne im Anschluss an den 3:2-Sieg im Fiasko endet: Die verbotene erste Strophe wird deutlich vernehmbar von den in Bern vertretenen deutschen Schlachtenbummlern gesungen und zwingt die Radiostationen zum raschen Ausblenden:

[...] ich verstand die Worte nicht genau, weil offenbar zwei Fassungen gleichzeitig gesungen wurden, [...] ein dumpfer Jubel in der Wiederholung aus befreiten Kehlen. *Deutschland, Deutschland über alles, über alles in der Welt,* ehe der Gesang in lautes, wildes Johlen ausuferte, das nach *Ej!* oder *Ja!* oder *Heil!* klang, [...] als die andere Reporterstimme [...] erregt und wie in Angst vor einer neuen Jubelwelle rasch die Abschiedsworte sagte... *Hier sind alle Sender der Bundesrepublik Deutschland... Reporter war Herbert Zimmermann. Die Sendung ist beendet. Wir schalten zurück nach Deutschland.* (S. 116)

Unmittelbar an dieses Zurückschalten nach Deutschland hebt ein neues Kapitel mit der kursiv hervorgehobenen Formulierung *Unter den Linden* (S. 116) an. Diese geschickte Montage und die gezielte Doppelcodierung einer gleich folgenden Sequenz legen nahe, eine andere zeitgeschichtliche Zäsur als diejenige aufzufassen, die Deutschland in eine wie auch immer geartete Normalität entlassen könnte. *Unter den Linden,* damit ist zunächst nur der Dorfplatz des Örtchens bezeichnet, wo man sich trifft und die Jugend folgerichtig nach dem Endspiel zusammenläuft. Außerdem ist damit ziemlich direkt eine Brücke geschlagen zu den Wiedervereinigungsfeierlichkeiten (oder den Siegesfeiern nach der gewonnen 1990er-WM, ganz wie man möchte) in der neuen Hauptstadt Berlin. Ist hier also der Augenblick angedeutet, in dem die BRD zu sich selbst kommt? Vor dieser Fragestellung liest sich der Satz, mit dem der Ich-Erzähler, immerhin konzipiert als eine Stellvertreter-Figur der jungen BRD, seinen Zustand nach dem Finalsieg umschreibt, als ein hoch politischer Erlösungswunsch:

[...] der Sieg stieß mich in einen Zustand des Glücks, in dem ich Stottern, Schuppen und Nasenbluten vergaß [...]. So leicht fühlte ich mich nie, und unter dem pulsierenden Siegesgefühl lag eine tiefe, verzweifelte Ahnung, was es heißen könnte, befreit zu sein von dem

[16] Vgl. Heinrich: 40 Jahre, S. 32.

Fluch der Teilung der Welt in Gut und Böse, befreit zu sein von der Besatzungsmacht, dem unersättlichen Gott, und vielleicht auch die Ahnung von der begrenzten Dauer dieses Glücks [...]. (S. 117)

Die 1954 nicht erlangte Selbstbestimmung, der zweideutig-eindeutige Verweis auf die Wiedervereinigungsfeierlichkeiten und der eben zitierte Wunsch des Jungen drängen es dem Leser geradezu auf, die deutsche Vereinung als den anvisierten Punkt der Erlösung und der Sprachsouveränität ins Visier zu nehmen. Damit wäre der Erzählung eine Aussage abgewonnen, die den Intentionen ihres Verfassers, häufig abgelegt als so genannter politischer Schriftsteller „aus der linken Ecke",[17] nur scheinbar zuwiderlaufen dürfte. Ein Blick in seine überarbeitet erschienenen Poetikvorlesungen aus dem Winter 1994/1995 genügt, um diesen Zusammenhang auch auf einer anderen Ebene, der Produktionsebene des Autors, von diesem selbst hergestellt zu sehen. Im Kapitel *Warum ich ein Einheitsgewinnler* bin schreibt Delius über sein Weltmeister-Buch:

Ohne den Fall der Mauer, ohne die Wiederherstellung einer ‚inneren Einheit' [damit ist seine persönliche gemeint, O.S.] wäre dieses Buch gewiß später und vielleicht anders geschrieben worden. (Die Schlaumeier werden sagen: ‚Geschickt hingezirkelt, eine Erzählung pünktlich zur Weltmeisterschaft und zum vierzigjährigen Berner Sieg', so sprechen Ahnungslose.)[18]

Damit steht der Flashback in die frühen Jahre der Bundesrepublik in engstem Zusammenhang mit zwei weiteren Erzählungen der frühen Neunzigerjahre, *Die Birnen von Ribbeck* (1991) und *Der Spaziergang von Rostock nach Syrakus* (1995), die allesamt um das Thema der deutschen Wiedervereinigung kreisen.

Literatur

Böttiger, Helmut: Kein Mann, kein Schuß, kein Tor. Das Drama des deutschen Fußballs. München 1997.
Delius, Friedrich Christian: Die Verlockungen der Wörter oder Warum ich immer noch kein Zyniker bin. Berlin 1996.
Delius, Friedrich Christian: Der Sonntag, an dem ich Weltmeister wurde. Reinbek bei Hamburg 1994.
Fischer, Gerhard: Im Dickicht der Dörfer, oder ‚den plot in Butzbach suchen'. Provinz als Thema und Schreibanlaß bei Delius. In: Durzak, Manfred; Steinecke, Hartmut (Hg.): F.C. Delius: Studien über sein literarisches Werk. Tübingen 1997, S. 49-68.
Heinrich, Arthur: Tooor! Toor! Tor! 40 Jahre 3:2. Nördlingen 1994.
Leinemann, Jürgen: Das Duell. In: Der Spiegel 35 (2002), S. 48-64.

[17] Delius, Friedrich Christian: Die Verlockungen der Wörter oder Warum ich immer noch kein Zyniker bin. Berlin 1996, S. 36.
[18] Ebd., S. 66.

Martínez, Matías: Nach dem Spiel ist vor dem Spiel. Erzähltheoretische Bemerkungen zur Fußballberichterstattung. In: Ders. (Hg.): Warum Fußball? Kulturwissenschaftliche Beschreibungen eines Sports. Bielefeld 2002, S. 71-85.

Sanna, Simonetta: Sprachpuzzle und Selbstfindung. Delius' *Der Sonntag, an dem ich Weltmeister wurde*. In: Durzak, Manfred; Steinecke, Hartmut (Hg.): F.C. Delius: Studien über sein literarisches Werk. Tübingen 1997, S. 163-180.

Seitz, Norbert: Bananenrepublik und Gurkentruppe. Die nahtlose Übereinstimmung von Fußball und Politik 1954-1987. Frankfurt/Main 1987.

Vieregg, Axel: Zur Erzählweise von Delius in *Der Sonntag, an dem ich Weltmeister wurde*. In: Durzak, Manfred; Steinecke, Hartmut (Hg.): F.C. Delius: Studien über sein literarisches Werk. Tübingen 1997, S. 143-162.

Markus H. Müller (Mannheim)

Fakten *statt* Fiktionen – Der Mythenstürmer Juan Goytisolo

Es mutet auf den ersten Blick ein wenig seltsam an, wenn ein Autor, der bereits als Verfasser fiktionaler Texte in Erscheinung getreten ist, sich zum Historiker aufwirft, sich hierbei gegen die Fiktion im Mythos beziehungsweise gegen den Mythos als Fiktion wendet und die Ersetzung und Richtigstellung durch Fakten fordert und zugleich selbst vornimmt. Nichts anderes hat Juan Goytisolo in seinem Essay *Spanien und die Spanier,* der bereits 1969 im deutschsprachigen Raum, aber aufgrund der Zensur erst im postfranquistischen Spanien des Jahres 1979 erscheinen konnte, unternommen.[1] Er erachtet den „Kampf gegen den Mythos, gegen alles, was altert und zum Mythos wird, gegen historisch-kulturelle Verkrustungen, die einen Namen [i.e. Spanien, M.M.] überdecken, ihn belasten, ihn versteinern lassen, ihn verfälschen"[2] als grundlegende Aufgabe des Schriftstellers.[3]

Und Goytisolo kämpft. Er dekonstruiert sukzessive die wichtigsten nationalen Mythen der spanischen Geschichte, indem er sie den Ergebnissen seiner eigenen Studien und denen der Geschichtswissenschaft und Historiografie, basierend auf einem „Ozean von Fakten, Realitäten und Daten",[4] gegenüberstellt und ihre Inhalte auf ihren Faktizitätsgehalt hin überprüft. Er entlarvt die nationalen Mythen aufgrund fehlender Übereinstimmungen mit einer von ihm vorausgesetzten historischen ‚Wahrheit' als faktisch falsche Überlieferungen und ruft zu ihrer Korrektur und Erneuerung auf, um einen Wandel im spanischen Geschichtsbewusstsein und falschen Selbstverständnis[5] zu erreichen und damit der jüdi-

[1] In Spanien erschien der Essay mit den Aktualisierungen von 1978 unter dem Titel *España y los españoles*. Um das Verständnis innerhalb der interdisziplinär ausgerichteten Tagung nicht auf Hispanisten zu beschränken, wurde die deutsche Ausgabe als Textgrundlage gewählt. Goytisolo, Juan: Spanien und die Spanier. München 1982.

[2] Goytisolo: Spanien, S. 7.

[3] Literaturgeschichtlich betrachtet ist es auch ein wenig überraschend, wenn dies ein spanischer Autor unternimmt, da es im Laufe der spanischen Geschichte, insbesondere im 19. und noch zu Beginn des 20. Jahrhunderts eine besondere Synthese zwischen Schriftstellern und Nation gab, die diese als Trägergruppe der nationalen Idee maßgeblich an der Konstruktion der in der Moderne sich neu definierenden spanischen Nation beteiligt waren – und dies in einem nicht unerheblichen Maße durch die Wiederbelebung und Neugestaltung nationalspanischer Mythen.

[4] Goytisolo: Spanien, S. 23.

[5] Die Frage, inwieweit es überhaupt zulässig ist, das Selbstverständnis einer Gemeinschaft als *falsch* zu bewerten, kann an dieser Stelle nicht ausreichend erörtert werden, da hiermit der nicht gerade unkomplexe Bereich der Identität verbunden ist, der eine weitreichende (sozial-)psychologische, anthropologische und philosophische Betrachtung erfordert. Es muss jedoch darauf hingewiesen werden, dass diese Grundannahme Goytisolos der Komplexität nicht gerecht wird, da ein personales oder gemeinschaftliches Selbstverständnis auf eine Innenperspektive verweist, die nicht zuletzt auch durch (zukunfts-

schen, aber insbesondere der islamisch-arabischen Geschichte zu ihrer Rehabilitation in Spanien zu verhelfen.[6]
Diese zunächst weitgehend überzeugende Argumentation und das durchaus gerechtfertigte Anliegen Goytisolos werfen unter kulturwissenschaftlichen Gesichtspunkten jedoch zahlreiche Fragestellungen auf, die sein Vorgehen und seinen Ansatzpunkt zweifelhaft und fehlgeleitet erscheinen lassen, da nationale Mythen weder reine Fiktion noch einfach nur gealterte Bilder und Vorstellungen sind.[7] Im Gegenteil: Nationale Mythen besitzen im Moment ihrer Entstehung einen realen, lebensweltlichen Bezug[8] und erfahren nur solange eine Tradierung, wie dieser Bezug bestehen bleibt. Hierbei spielt es eine besondere Rolle, dass Mythen nicht in starrer, unveränderter Weise tradiert werden, sondern durch eine immer wieder vorgenommene Aktualisierung an die sich verändernden Bezugsgrößen angepasst werden. Geht der lebensweltliche Bezug verloren, wird keine weitere Aktualisierung vorgenommen und die Tradierung der Mythen eingestellt. Die Aktualisierung selbst, die sowohl auf der darstellenden (konstruierten) als auch auf der wahrnehmenden (rezeptiven bzw. interpretierenden) Ebene vorgenommen wird, ist weitgehend durch die Funktionen, die Mythen für den Einzelnen oder für die Gemeinschaft (hier: Nation) einnehmen, bestimmt. Ziel der folgenden Darstellung ist, Aspekte dieser Funktionen, der Aktualisierung und des Gegenwartsbezugs von Mythen, herauszuarbeiten, wodurch ihre sozialhistorische und kulturelle Bedeutung in den Vordergrund gerückt werden soll. Zugleich soll damit aufgezeigt werden, dass die Ursachen für ein – von Goytisolo unterstelltes – falsches Selbstverständnis nicht in den nationalen Mythen liegen.

1. Juan Goytisolo: Eine Annäherung

Goytisolo ist einer der produktivsten, meistgelesenen und -übersetzten spanischen Gegenwartsautoren. Es ist aber weniger die – seit seiner Hinwendung zum Islam ohnehin nur noch schwer vorzunehmende – nationale Zuordnung zu seinem Herkunftsland als vielmehr die lang währende und intensiv reflektierte Auseinandersetzung mit der Geschichte und Gesellschaft Spaniens, die ihn als spanischen Schriftsteller schlechthin auszeichnet, auch wenn dieser Prozess letztendlich zur Abwendung von seiner ursprünglichen Heimat führte. Um den

 gerichtete) Desiderata geprägt ist und keineswegs mit dem in der Außenperspektive und retrospektiv vorgenommenen Abgleich mit historischen Fakten zur Deckung kommen muss.
[6] Vgl. Knipp, Kerstin: Rütteln am letzten Tabu. Juan Goytisolo über das Selbstverständnis der westlichen Zivilisation. In: Neue Zürcher Zeitung vom 16./17.11.2002, S. 83.
[7] Vgl. Goytisolo: Spanien, S. 7f., 22.
[8] Goytisolo räumt an einer Stelle des Essays zwar ein, dass ein Teil der spanischen Mythen und Fremd-/Selbstbilder (Ritterlichkeit, Donjuanismus usw.) ihre reale Grundlage besäßen (ebd., S. 22), sie seien jedoch allzu überaltert und verzerrt, als dass sie sich mit der gegenwärtigen Wirklichkeit deckten (ebd., S. 8).

Essay *Spanien und die Spanier* kontextuell in Leben und Werk zu verorten, betrachten wir kurz seinen Werdegang und seine Schriften bis zur Mitte der Siebzigerjahre:
1931 in Barcelona geboren, wächst Goytisolo mit den Ereignissen und Entwicklungen des Bürgerkriegs und der sich anschließenden franquistischen Diktatur innerhalb der von einer repressiven Stimmung dominierten katalanischen Gesellschaft in einem großbürgerlichen, konservativ-katholischen und profranquistischen Elternhaus auf.[9] Der frühe Verlust seiner Mutter, die bei der Bombardierung Barcelonas im Jahre 1938 ihr Leben verlor, die frühen Zweifel am Katholizismus und die rasch folgende endgültige Abwendung vom religiösen Glauben, u.a. durch die Lektüre der zeitgenössischen französischen Literatur (Gide, Sartre, Camus) in den Jahren 1948-50 genährt, sind neben der Entdeckung, dass das Nachtleben der sozialen Unterschichten Madrids für ihn „viel interessanter ist als die fade Welt der Großbourgeoisie",[10] die prägendsten Erfahrungen des Heranreifenden, der schließlich 1954, nach diversen Schreibversuchen, seinen ersten Roman *Juegos de manos* veröffentlichen kann. Bereits ein Jahr später folgt *Duelo en el paraíso*.
Goytisolo reist 1953 und 1955 nach Paris, bevor er sich im September 1956, nach Ableistung des spanischen Militärdienstes, endgültig in der französischen Hauptstadt niederlässt, wobei er in der Folgezeit immer wieder Reisen nach Spanien unternimmt. Neben seiner Tätigkeit als literarischer Berater beim Verlag Gallimard schreibt er seine nächsten Romane: *El circo* (1957), *La resaca* (1958), *La isla* (1961), *Fin de fiesta* (1962), verschiedene Reiseberichte in den Jahren dazwischen und *Pueblo en marcha* (1962), eine Reportage über Kuba, die er dort verfasst. Nach seiner Rückkehr aus Kuba bereist er 1963, auf Einladung der Regierung Ben Bellas, Algerien und entdeckt die islamische Welt, der er sich in den folgenden Jahren immer mehr zuwenden wird. Noch im selben Jahr besucht er erneut Spanien, jedoch verspürt er angesichts der wirtschaftlichen und politischen Entwicklung im Land diesmal Unbehagen und Entfremdung gegenüber seinem Herkunftsland.[11] Seiner Rolle als „offizieller Repräsentant des spanischen Fortschritts"[12] überdrüssig, nimmt er „die schmerzhafte Arbeit einer – politischen, literarischen, persönlichen – Selbstkritik auf sich, die ihn allmählich von seinen Freunden isoliert und ihm hilft, die Nabelschnur zu durchtrennen, die ihn noch immer mit Spanien verbindet."[13]

[9] Balletta, Felice: Juan Goytisolo. Sexualität, Sprache und arabische Welt. In: Altmann, Werner; Dreymüller, Cecilia; Gimber, Arno (Hg.): Dissidenten der Geschlechterordnung. Schwule und lesbische Literatur auf der Iberischen Halbinsel. Berlin 2001, S. 144-158, hier S. 144.
[10] Goytisolo, Juan: Dissidenten. Frankfurt/Main 1984, S. 288.
[11] Ebd., S. 293.
[12] Ebd.
[13] Ebd. Goytisolo selbst schreibt Jean Genet, den er bereits bei seiner zweiten Reise nach Paris kennen lernte, bei diesem Prozess eine bedeutende Rolle zu, da er ihm half, „sich nach und nach von seinen politischen, patriotischen, gesellschaftlichen und sexuellen Tabus freizumachen." Ebd., S. 289.

Lassen sich in Goytisolos Werken bis zum Jahr 1963 eine subjektivistische, eine politisch orientierte und eine dem *realismo social* zugehörige Etappe unterscheiden, so wird er in seinem weiteren Schaffen keine dieser erzähltechnischen und inhaltlichen Gestaltungsmöglichkeiten fortführen.[14] Nach dreijähriger Arbeit erscheint 1966 der erste Roman der Alvaro-Mendiola-Trilogie, *Señas de identidad*, der Goytisolos „Kreuzzug gegen jede konzeptuelle Fixierung einer spanischen Nation"[15] einleiten soll und den irreversiblen Bruch zwischen Spanien und ihm selbst aufzeigt.[16] Zeitlich über den Essay hinausgehend, inhaltlich aber mit ihm verwoben sind seine folgenden Werke. In *Reivindicación del conde Don Julián* (1970), dem zweiten Roman der Trilogie, steigert Goytisolo seine Absage an Spanien, indem er, wie bereits in *Spanien und die Spanier*, nicht nur eine aggressive und verhöhnende Entmythologisierung vornimmt, sondern in der Konsequenz die Zerstörung des *Ewigen Spaniens* und der mit ihm verbundenen Vorstellungen, seiner Werte, seiner Kultur und sogar seiner Landschaft fordert. Mit dem Roman *Juan sin tierra* (1975), mit dem Goytisolo die Trilogie abschließt, erreicht die Entwicklung schließlich ihren Höhepunkt, indem die Kritik an Spanien auf die Entwicklung der gesamten abendländischen Kultur und ihres Zivilisationsverständnisses ausgeweitet wird.[17]

2. Vorgehensweise und Zielsetzung Goytisolos in *Spanien und die Spanier*

Goytisolo rechnet in *Spanien und die Spanier* mit polemisch-provokativer und pamphlethafter Feder mit dem von ihm unterstellten und zugleich als grundlegend falsch erachteten Verständnis der Spanier von sich selbst und von ihrem Land in erbitterter Weise ab. Betrachtet man hierbei die Entstehungszeit des Essays, so wirkt Goytisolos ablehnende Haltung vor dem Hintergrund der Dikta-

[14] Lentzen, Manfred: Der Roman im 20. Jahrhundert. In: Strosetzki, Christoph (Hg.): Geschichte der spanischen Literatur. Tübingen 1991, S. 322-342, hier S. 338.

[15] Mainer, José Carlos: Die Wende der sechziger Jahre: Luis Martin-Santos, Juan Goytisolo, Juan Benet. In: Strausfeld, Michi (Hg.): Spanische Literatur. Frankfurt/Main 1991, S. 228-251, hier S. 239.

[16] In diesem erzähltechnisch experimentell und autobiografisch gestalteten Roman ist der Protagonist Alvaro Mendiola auf der Suche nach seiner eigenen Identität, die er durch die Auseinandersetzung mit seinem Herkunftsland Spanien und dessen Geschichte, Religion und Sprache unternimmt, wobei sich diese individuelle Identitätsreflektion zwangsläufig mit der Frage nach der historischen und gegenwärtigen nationalen Identität Spaniens verbindet. Die letztendlich gescheiterte Suche des Protagonisten führt daher nicht nur zur individuellen Abwendung von seinem Herkunftsland, sondern ist auf einer umfassenderen Ebene zugleich eine Absage an Spanien und dessen nationales Selbstverständnis überhaupt.

[17] Auch wenn die Trilogie selbst mit *Juan sin tierra* endet, so bleibt die kritische und ablehnende Sicht auf Spanien und die westliche Welt auch in seinen nachfolgenden Werken eine immer wiederkehrende Konstante.

tur Francos zunächst mehr als verständlich und gerechtfertigt, schließlich scheint er sich durch die zahlreichen Bezüge zur Diktatur in erster Linie gegen das Selbstverständnis des franquistischen Spaniens und dessen Funktionalisierung der Nation für seine Zwecke zu wenden.[18] Aber Goytisolos Angriff auf Spanien ist mehr, wie auch der Rückblick auf die Romantrilogie verdeutlicht. Der Essay ist eine weit umfassende Abrechnung mit Spanien und seiner politischen, sozialen und kulturellen Entwicklung seit der Frühen Neuzeit, sodass er in der franquistischen Diktatur weniger einen neuen Tiefpunkt in der spanischen Geschichte als vielmehr die Kulmination einer fehlgeleiteten historischen Entwicklung sieht, deren Ursprünge er bereits in der Regierungszeit der *Reyes Católicos*[19] zu erkennen glaubt.[20]

Goytisolo vollzieht mit diesem Essay zugleich eine Inventur, wenn auch eine

[18] Francos Missbrauch des nationalen Mythos liegt nicht in dessen Substanz selbst begründet, da er weder autonom existiert noch eine transzendentale Bedeutung besitzt. Sowohl die Zuschreibung einer Bedeutung als auch die konkreten Funktionen erfährt der Mythos durch seine Träger im Kontext des zeitlichen und kulturellen Hintergrunds. Siehe hierzu die Abschnitte 3 und 4.

[19] 1469 heirateten Isabella von Kastilien (1474-1504) und Ferdinand von Aragonien (1479-1516) und führten in Matrimonialunion das bis dahin geteilte Spanien zusammen. Da die Königreiche Kastilien und Aragonien ihre getrennten Institutionen weiterhin aufrechterhielten, bestand diese politische Einheit zwar mehr formal als faktisch, jedoch darf diese Zusammenführung nicht unterschätzt werden, galt Spanien doch von nun an als geeinter Staat. Die für Goytisolos Argumentation entscheidenden Ereignisse waren beispielsweise die unter dem Königspaar abgeschlossene *Reconquista* mit der Einnahme Granadas (1492) und damit der Fall des letzten islamischen Reiches, die Vertreibungen der Juden (1492) und der Muslime (1502), die, wie die bereits 1478 eingerichtete Inquisition, die Glaubenseinheit in Spanien herstellen sollten.

[20] Goytisolo: Spanien, S. 7f., 34. Goytisolo übernimmt damit die Deutung des Literaturwissenschaftlers und Kulturhistorikers Américo Castro (1885-1972), der bereits 1948 in *España en su historia: cristianos, moros y judíos* (zunächst in Argentinien, dann 1954 in überarbeiteter und endgültiger Fassung als *La realidad histórica de España* veröffentlicht; in Spanien erst 1962 erschienen) die These formulierte, Spanien sei das Ergebnis einer europäisch-christlichen, maurischen und jüdischen Kultursynthese, die Spanien und das spanische Wesen erst habe entstehen lassen und daher die Grundlage aller weiteren Entwicklung sei. Castro forderte, diese Synthese als Faktum anzuerkennen und einer jeden Untersuchung, die sich Spanien und den Spaniern widmet, voranzustellen. Vgl. Hinterhäuser, Hans (Hg.): Spanien und Europa. Stimmen zu ihrem Verhältnis von der Aufklärung bis zur Gegenwart. München 1979, S. 340. Castros darauf aufbauende These, dass Spanien mit dem im ausgehenden Mittelalter aufkommenden übersteigerten Katholizismus, der die Glaubenseinheit der Bevölkerung zum Ziel hatte (und damit u.a. die Vertreibung der Juden und Mauren und die Forderung der *limpieza de sangre*, der Blutsreinheit, nach sich zog), sich selbst seiner Modernisierungs- und Säkularisierungsmöglichkeiten beraubt habe, führte, trotz erheblicher Kontroversen und Gegenstimmen von namhaften Historikern, wie Claudio Sánchez Alborno und Ramón Menéndez Pidal, zur Rehabilitierung des Arabischen in Spanien und zu einer Wende in der spanischen Geschichtsschreibung. Vgl. Rehrmann, Nobert: Spanien: kulturgeschichtliches Lesebuch. Frankfurt/Main 1991, S. 64; Gimber, Arno: Kulturwissenschaft Spanien. Stuttgart 2003, S. 8, 25.

unvollständige, der abgestandenen und verzerrenden Bilder und nationalen Mythen Spaniens und der Spanier seit Beginn der Neuzeit. Er erhebt Anklage und zugleich Einspruch gegen diese Mythen und Bilder, die seiner Meinung nach das Selbstverständnis der Spanier im Laufe der letzten Jahrhunderte geistes- und kulturgeschichtlich, aber auch emotional prägten und so zur Grundlage aller weiteren Entwicklung wurden,[21] sodass er sie auch noch in der gegenwärtigen Lebensrealität und Alltagswelt in verfänglicher Weise wirken sieht.[22] Er unternimmt den Sturm auf die nationalspanischen Mythen und Werte aber nicht nur, weil sie ihm der Ursprung der anhaltend falschen, missverständlichen, täuschenden und selbsttäuschenden Vorstellungen in Geschichte und Gegenwart seines eigenen Herkunftslandes sind, sondern weil sie gleichermaßen zu einem falschen und verfälschten Bild Spaniens in Europa maßgeblich beigetragen haben.[23] Er wendet sich gegen diese Verfälschungen im und durch den Mythos, weil sie in formelhafter und stereotyper Weise nur ein Zerrbild dessen wiedergeben, was das *tatsächliche* Spanien ist und wer die *tatsächlichen* Spanier sind. Und er wendet sich gegen die Vertuschungen im Mythos, da sie ein unvollständiges und damit ebenfalls verfälschtes Selbst- und Fremdbild haben entstehen lassen, das wesentliche und entscheidende Elemente der Geistes- und Kulturgeschichte einfach ausblendet und dadurch negiert.

Sein Anliegen ist das Ende der Tradierung der bisher gültigen Mythen und damit des überalterten und noch immer herrschenden spanischen Selbstverständnisses. Es geht ihm um den Nachtrag und um die Korrektur eines schwer wiegenden historischen Versäumnisses, um das Erkennen und um die Anerkennung eines anderen Spaniens, das die bisher verdrängten Fakten mit in seine Geschichte aufnimmt und die gefälschten durch die wahren ersetzt.[24] Damit entwickelt er in seinem Essay ein quasi alternatives Geschichtsbild, das er als notwendiges Substitut des bisher tradierten und dominierenden erachtet. In erster Linie steht bei ihm hierbei die Anerkennung des islamischen, aber auch des jüdischen Erbes in Spanien im Vordergrund, die Anerkennung der Synthese dieser beiden Religionen und Kulturen – die aufgrund ihrer weitgehenden Ausblendung resp. ihrer Zuordnung zum Fremden auf spanischem Boden einen geistig-kulturellen Geschichtsverlust erlitten haben[25] – mit der katholisch-kastilischen Welt.

3. Kritik und Gegendarstellung: Funktionen von Mythen

Die nicht gerade geringe Anzahl an formalen und inhaltlichen Fehlern, die Goytisolo bezüglich der Mythen allgemein sowie der nationalspanischen im Besonderen unterlaufen, und die Widersprüche innerhalb seiner Argumentation,

[21] Goytisolo: Spanien, S. 34, 83, 121f.
[22] Ebd., S. 7f., 21ff., 116, 145.
[23] Ebd., S. 7f., 21ff.
[24] Knipp: Rütteln am letzten Tabu, S. 83.
[25] Ebd.

können und sollen hier nicht in detaillierter Vollständigkeit korrigiert resp. aufgelöst werden. Exemplarisch seien dennoch elementare Fehler seiner Argumentationslinie benannt:
Die subjektive, teilweise willkürliche und unvollständige Auswahl der im Essay behandelten nationalspanischen Mythen, Selbstbilder und Vorstellungen wird von Goytisolo zwar noch selbst eingeräumt,[26] jedoch ist auffällig, dass er nahezu ausschließlich solche behandelt, die als Formen der Hybris, wie beispielsweise die Vorstellung der kulturellen Überlegenheit, der Unverwechselbarkeit und der Auserwähltheit der eigenen Gemeinschaft, eine breite Angriffsfläche bieten.[27]

Um seine Argumentationslinie zu stützen, unterschlägt er die Existenz von Mythen und Bildern negativen Inhalts, die für das spanische Selbstverständnis eine dauerhafte Belastung darstellten und den erwähnten Formen der Hybris ein Gegengewicht verliehen hätten. So erstaunt es doch sehr, dass er beispielsweise die *Leyenda Negra*[28] nicht einmal erwähnt und den Mythos der *Dos Españas*[29]

[26] Goytisolo: Spanien, S. 23.

[27] Nicht mehr nachvollziehbar ist Goytisolos Argumentationslinie im Hinblick auf die Vorstellung der Auserwähltheit. Übereinstimmend mit der Forschungsmeinung räumt er zwar ein, dass diese Vorstellung jüdischen Ursprungs sei, jedoch dient ihm dies als Nachweis des semitischen Erbes in Spanien, da sich die kastilischen Herrscher diese Abart mit Begeisterung zu Eigen gemacht hätten. Ebd., S. 26.

[28] Die *Leyenda Negra*, die Schwarze Legende, bezeichnet ein komplexes, ausgeprägt negatives Spanienbild, dessen zeitlicher Ursprung nicht eindeutig geklärt ist. Neuere Forschungen verlegen ihre Anfänge bereits in das 13. Jahrhundert, als Aragonien seinen Einfluss in Italien ausweitete, und sehen Mitte des 15. Jahrhunderts ihren ersten Höhepunkt, nachdem Neapel und Süditalien in die Hände des spanischen Königshauses übergingen. Da man es als nationale Aufgabe erachtete, der Schmach der Fremdherrschaft etwas entgegenzusetzen, verbreiteten italienische Gelehrte und Humanisten im Gefühl kultureller Überlegenheit (!) das Bild vom unkultivierten, spanischen Barbaren. Eine erste konkrete Form der *Leyenda Negra* bildete sich hingegen mit den Ereignissen und Begebenheiten des 16. Jahrhunderts heraus. Bei zahlreichen Faktoren sind die Berichte Bartolomé de las Casas' über die Gräueltaten der spanischen Eroberer in der Neuen Welt, die Macht und Einflussnahme der Inquisition in Spanien und Philipp II. (1556-1598), der als religiöser Fanatiker und Tyrann in der Außenwahrnehmung zur spanischen Negativgestalt schlechthin wurde, die wichtigsten Elemente, aus denen sie sich zusammensetzte. Vgl. Hönsch, Ulrike: Wege des Spanienbildes in Deutschland des 18. Jahrhunderts. Von der Schwarzen Legende zum „Hesperischen Zaubergarten". Tübingen 2000, S. 9ff.; Gimber: Kulturwissenschaft, S. 15ff.; Rehrmann: Spanien, S. 53-58. Die *Leyenda Negra* belastete das spanische Selbstverständnis und Selbstbewusstsein durch die Jahrhunderte hindurch erheblich und verlor erst ihre Tradierung, als Spanien durch den Unabhängigkeitskrieg gegen Napoleon (1808-1812) zum Vorbild anderer Nationen wurde.

[29] Der Mythos der *Dos Españas*, der Zwei Spanien, geht auf die schon länger bestehende, aber im 19. Jahrhundert deutlich hervortretende und langanhaltende politisch-geistige Spaltung des Landes in Konservative und Liberale zurück, die zwischen 1833 und 1939 zu vier Bürgerkriegen führte. Ähnlich wie es sich bei der *Leyenda Negra* vollzog, wurde mit der Demokratisierung Spaniens und zahlreichen Versöhnungsgesten zwischen den Parteien auch diesem Mythos der Bezug zur Realität genommen. Als Folge ist er im Begriff, aus dem Kollektivgedächtnis zu verschwinden. Gimber: Kulturwissenschaft, S. 35, 115.

nur am Rande behandelt.[30]
Goytisolos Abriss nationaler Mythenbildung ist mit einem fast ausschließlich auf Spanien gerichteten Blick monoperspektivisch. Da er es weitgehend vermeidet, die Mythenbildung anderer Nationen zum Vergleich heranzuziehen, konstatiert er in diesem übersteigerten Selbstverständnis mit einem durchgehenden Der-Spanier-an-sich-Duktus eine negative und folgenschwere spanische Eigenart,[31] wo keine ist. Er blendet aus, dass alle Nationen im Laufe ihrer Geschichte solche Selbstbilder konstruiert haben.
Goytisolo verkennt die analog und universal ablaufenden Prozesse und Verfahren nationaler Mythenbildung anderer Gemeinschaften, welche den Konstruktionsprozess nationaler Identitätskonstitution durchlaufen haben, und übersieht, dass sich insbesondere in den Inhalten der Mythen mehr Parallelen als Unterschiede aufweisen lassen.[32] Analogie und Universalismus sowie die häufig auftretenden inhaltlichen und zeitlichen Koinzidenzen nationaler Mythen lassen die Bedeutung ihrer Inhalte einzelnational relativieren und zurücktreten, rücken dafür aber die Betrachtung ihrer Funktionen, wie sie hier vorgenommen werden soll, in den Vordergrund:
Sein Vorwurf der Fiktionalität des Mythos bzw. der Fiktion im Mythos ist zwar gerechtfertigt, aber dennoch fehlgerichtet, da weder Faktizität noch die Tradierung faktischer Geschichte entscheidende Kriterien des Mythos darstellen. Für alle Mythen gilt, auch für die Mythen des Alltags, dass die Erfüllung ihrer Funktionen vor der Erfüllung eines Wahrheitsanspruches stehen. Nationale Mythen entstehen im kulturellen Gedächtnis, indem faktische Geschichte zu erinnerter Geschichte und damit in Mythos transformiert wird.[33]

Zentral ist hierbei, dass die Geschichte durch Erinnerung zum Mythos wird. Darin ist Geschichte nun Wirklichkeit im Sinne einer fortdauernden normativen und formativen Kraft [...]. Mythen sind also **Erinnerungsfiguren**: in ihnen zählt nur erinnerte Geschichte, nicht die faktische.[34]

Diesem Vorgang haftet etwas Sakrales an[35] und der Mythos als Erinnerungsfigur

[30] Goytisolo: Spanien, S. 121.
[31] Ebd., S. 8, 24.
[32] Dort, wo er vergleicht, begeht er Fehler: Er wertet den Mythos des *Ewigen Spaniens* als spanische Eigenart und sieht bei anderen Nationen keine Entsprechungen. So negiert er beispielsweise für Frankreich einen Galliermythos. Vgl. Goytisolo: Spanien, S. 24. Goytisolo irrt jedoch. Das Vorhaben, den Gründungsakt der Nation aus Legitimationsgründen in eine möglichst ferne und dunkle Vergangenheit zu rücken, gehört zu den universalen Nationalmythen – so auch in Frankreich. Der Galliermythos erfuhr erst im Laufe des 19. Jahrhunderts, dem Jahrhundert der europäischen Nationenbildungen, seine Gestaltung und existierte vor diesem Zeitpunkt nicht. Vgl. Röseberg, Dorothee: Kulturwissenschaft Frankreich. Stuttgart 2001, S. 63-70. Ich werde auf den Aspekt des Gründungsaktes und des plötzlichen Auftretens von Mythen noch genauer eingehen.
[33] Röseberg: Kulturwissenschaft, S. 34.
[34] Ebd., S. 33 [Hervorhebung i.O.].
[35] Ebd.

ist insofern unantastbar, als eine Umkehrung des Prozesses, eine Falsifizierung der erinnerten Geschichte durch die faktische, nicht stattfindet bzw. stattfinden darf, ohne dass er dadurch zerstört würde. Gleichwohl darf hierbei nicht vergessen werden, dass der Mythos seinen Bezugspunkt in der Realität hat und dem Bereich einer realen lebensweltlichen Erfahrung oder einem Desideratsdenken entstammt.
Nationale Mythen weisen eine für die Nation fundierende, sinnstiftende und legitimierende Funktion auf, da sie eine Gründungsgeschichte erzählen, um Gegenwärtiges von seinem Ursprung her zu erhellen,[36] wobei auch hier nicht entscheidend ist, inwieweit dieser Ursprung faktisch überprüfbar ist. Die Vergegenwärtigung oder Aktualisierung eines Mythos kann zudem eine kontrapräsentische Funktion haben, indem in der Erinnerung eine Vergangenheit beschworen wird, die oftmals die Züge eines heroischen Zeitalters annimmt. Hierbei wird das Fehlende, Verschwundene und/oder Verlorene hervorgehoben und der Bruch zwischen der Vergangenheit und der Gegenwart, zwischen dem „Einst" und „Jetzt" bewusst gemacht.[37] Ziel hierbei ist, die Defizit-Erfahrungen der Gegenwart ins Bewusstsein zu rücken, um so eine positive Veränderung herbeizuführen. Oder um es auf die prägnante Formel zu bringen: „Mythen kompensieren den Mangel an Harmonie."[38] Nationale Mythen sind entgegen der mit ihnen verbundenen Konnotationen daher immer gegenwartsgebunden und zugleich, im Hinblick auf die zu bildende Nation, zukunftsgerichtet.[39]
Werden Mythen aktualisiert, so liegt die Ursache hierfür in der Gegenwart. An der historischen und literarischen Repräsentation von Mythen ist entsprechend auffällig, dass sie in Krisenzeiten (Krieg, drohende Revolution usw.) sprunghaft ansteigt oder wie aus dem Nichts auftaucht. Vergessene Ereignisse oder Personen einer fernen Geschichte stehen plötzlich und unvermittelt im Zentrum der künstlerischen Bilderwelten und der Geschichtsschreibung und erreichen auf diesem Wege das Bewusstsein der Gemeinschaft.
Die Vermittlung dieser Mythen ist aber nur eine Seite. Entscheidend ist auch, wie diese konstruierten Mythen es erreichen, dass an ihnen teilgenommen wird, dass sie verinnerlicht werden und so zu politisch-historisch legitimierten, sakral-

[36] Ebd.
[37] Ebd.
[38] Pross, Harry: Ritualisierung des Nationalen. In: Link, Jürgen; Wülfing, Wulf (Hg.): Nationale Mythen und Symbole in der zweiten Hälfte des 19. Jahrhunderts. Strukturen und Funktionen von Konzepten nationaler Identität. Stuttgart 1991, S. 94-105, hier S. 98.
[39] Die kompensatorische Funktion bei Defiziterfahrungen und die Ausrichtung auf Zukünftiges spielen aber nicht nur auf der etwas schwerer nachvollziehbaren, da abstrakteren Ebene der nationalen Mythen eine bedeutende Rolle, sondern ebenso bei den *Mythen des Alltags* (R. Barthes). So bietet beispielsweise der *American Dream* für Menschen aus sozial benachteiligten Klassen insofern eine Kompensation, als er ihnen die Hoffnung auf einen sozialen Aufstieg bereit hält und ihnen den Glauben an die Möglichkeit und Machbarkeit des eigenen Glücks erlaubt. Natürlich verschweigt dieser Mythos, dass nur die wenigsten Menschen die Verwirklichung dieses Traums erreichen, denn diese Faktizität ist vollkommen irrelevant.

religiösen Erinnerungen werden. Hier kommt ihre Gestaltung zur Geltung, die von der Idee des Gedenkens geprägt ist und bei der Wert auf das Verhältnis zur Vergangenheit gelegt wird. Die zwischen Vergangenheit und Gegenwart liegende Zeit muss so weit wie möglich ausgeblendet werden, da es insbesondere um den aktuellen, gegenwärtigen Wert dieser Vorstellung geht.[40] Erreicht wird die Aufhebung dieser zeitlichen Distanz durch eine möglichst lebhafte Gestaltung und durch explizite oder implizite Bezüge zur Gegenwart. Es geht um die Erhaltung, Überlieferung und Aktualisierung der konstruierten kollektiven Erinnerung.

Um für die vorangegangenen theoretischen Überlegungen nur ein Beispiel zu nennen: Der Mythos der *Schlacht von Numantia* (133 v.Chr.), bei dem die keltiberische Bevölkerung den kollektiven Freitod der Niederlage und der Übergabe der Stadt an die Römer vorzog, wurde sowohl als herausragendes und unvergleichliches Beispiel an Kampfesmut und Stolz interpretiert als auch als Beispiel für die verhängnisvollen Folgen fehlenden Zusammenhaltes, da den Numantinern die Hilfe durch andere keltiberische Stämme versagt blieb. Die Tapferkeit der Numantiner wurde mit dem Widerstand der Spanier im Unabhängigkeitskrieg gegen Napoleons übermächtige Armee verglichen, der fehlende Zusammenhalt hingegen wurde mit den im 19. Jahrhundert wieder zunehmenden separatistischen Bestrebungen der Regionen Spaniens in Verbindung gebracht und sollte der Einigung der Nation nach innen dienlich sein.[41] Diese sehr verschiedenen Gegenwartsbezüge und Interpretationen ein und desselben Mythos waren im Übrigen nahezu zeitgleich. Mythen sind daher dynamische, sich durch die Aktualisierung an die Gegenwart anpassende und daher permanent verändernde Erinnerungsfiguren.

Einer der wesentlichen Kritikpunkte Goytisolos, der Mythos sei etwas Unveränderliches, Unwandelbares und Dauerhaftes und täusche daher eine nicht gegebene Beständigkeit und Kontinuität vor, ist in dieser Form daher nicht haltbar. Der in diesem Zusammenhang von ihm selbst angeführte soziopolitische Wandel der spanischen Nation liefert somit ein entscheidendes Argument gegen seine eigene Position:

> Es gibt keine ewigen spanischen Eigenschaften. Das Spanien und die Spanier von heute sind nicht dieselben wie vor zehn, fünfzig oder fünfhundert Jahren. Die nationalen Lebensformen sind durch die Geschichte gebildet worden, und sie verwandeln sich mit ihr.[42]

Im Wandel von Geschichte und Gesellschaft liegen zugleich die Ursachen der Wandelbarkeit von Mythen. Mythen sind nur in ihrem Grundgehalt, in ihrem

[40] François, Etienne; Schulze, Hagen: Das emotionale Fundament der Nationen. In: Flacke, Monika (Hg.): Mythen der Nationen: ein europäisches Panorama. München, Berlin 1998, S. 17-32, hier S. 19.

[41] Brinkmann, Sören: Für Freiheit, Gott und König. In: Flacke: Mythen der Nationen, S. 476-501, hier S. 478-481.

[42] Goytisolo: Spanien, S. 22.

Plot bzw. *Emplotment*, unwandelbar, nicht aber in ihrer historischen und/oder literarischen Form und Ausgestaltung und noch weitaus weniger in ihrer Funktion, die sie in einer bestimmten Epoche nationaler Ereignisse einnehmen. Sie sind Interpretationen von Geschichte bzw. historischen Ereignissen und werden immer wieder verändert und aktualisiert, da sie den Anforderungen und den Gegebenheiten einer Epoche unterliegen. Letztendlich spiegelt sich die von Goytisolo erwähnte Wandlung der Geschichte und Gesellschaft in den sich entsprechend wandelnden Mythen, sodass an den Veränderungen und Aktualisierungen eine Form der Lesbarkeit einer Gemeinschaft entsteht.

Mythen sind weder starr noch haben sie feste Formen. Sie sind durch ihren Gegenwartsbezug und der damit verbundenen Kontextabhängigkeit vielgestaltig. Aufgrund der sich verändernden soziopolitischen und historischen Gegebenheiten werden sie immer wieder neu erzählt und gedeutet. Dies bedeutet, dass derselbe Mythos in einem unterschiedlichen Kontext neue Inhalte erfährt, dass neue Elemente in seiner Erzählung auftauchen, alte weggelassen werden, innerhalb des Vorhandenen andere Elemente in den Vordergrund treten, bisherige Hauptelemente in den Hintergrund treten usw. Mythen werden in Abhängigkeit von Kontext und Intention gewissermaßen neu arrangiert und fortgeschrieben. Diese Wandelbarkeit der Inhalte und Funktionen von Mythen unterliegt den Anforderungen der kulturellen Dynamik, der gesellschaftlichen und historischen Entwicklung, denen sie angepasst werden. Diese Abhängigkeit der Mythen unterstreicht nur ihre tief gehende Eingebundenheit in das kollektive Erinnern und Vergessen. Mythen werden nicht ewig fortgeschrieben, sondern sie werden auch, im Falle des Verlusts ihrer Funktionen oder ihres Bezugs zur Realität, dem Vergessen anheim gegeben, wie beispielsweise das Ende der *Leyenda Negra* oder der *Dos Españas* deutlich zeigt.

4. Schlussbetrachtung

Sicherlich ist Goytisolos Absicht – die Anerkennung des jüdischen und islamischen Erbes in Spanien – richtig und begründet und sicherlich muss man ihm auf der faktischen Ebene auch in einigen Punkten Recht geben. Jedoch liegen die Ursachen dieser fehlenden Anerkennung und des islamischen und jüdischen Geschichtsverlusts auf spanischem Boden weder in der Existenz noch in der Tradierung der nationalspanischen Mythen. Er gesteht dem Mythos eine Kraft zu, die Wunder bewirkt,[43] aber seine Sichtweise ist einseitig, da er dem Mythos eine verfälschende Kraft und Wirkung zuschreibt. Er blendet die positiven Wirkungen auf die Gemeinschaft aus und interpretiert die für das kollektive Bewusstsein und Selbstverständnis unerlässlichen und notwendigen Mythen, Selbst- und Fremdbilder und tradierten Vorstellungen folglich negativ. Die hier eingenommene Gegenposition betont die Funktionen von nationalen

[43] Goytisolo: Spanien, S. 8.

Mythen, die der zu konstruierenden Gemeinschaft förderlich sind und in diesem Sinne positiv bewertet werden. Diese verschiedenen Funktionen haben im Grunde genommen nur ein Ziel: Die Konstruktion einer auf einer homogenen Einheit beruhenden Gemeinschaft, deren oberster politischer und gesellschaftlicher Wert die eigene Nation ist.[44] Mythen stellen daher einen wichtigen Teilaspekt innerhalb des Konstruktionsprozesses von Nationen dar.
Es sollte aufgezeigt werden, dass der Faktizitätsgehalt von Mythen resp. wie wahr oder wie falsch sie sind, nicht das Kriterium für die Bewertung ihrer Bedeutung sein kann, denn sie werden weder zu diesem Zwecke konstruiert noch stellt dies eine ihrer Funktionen dar. Der sich sonst durch exakte Beobachtung und analytische Begabung auszeichnende Goytisolo begeht daher einen grundlegenden Fehler.

Hier begegnen wir dem sogenannten *mythologischen Mißverständnis*, denn es ist nicht nur naiv, an diese Erzählungen [i.e. Mythen, M.M.] mit den Maßstäben moderner Wissenschaftlichkeit heranzutreten oder die in diesen Erzählungen gebotenen Erklärungen deswegen abzulehnen, weil aus ihnen nicht einmal ansatzweise das spricht, was zur Zeit ihrer Entstehung „Wissenschaft" hätte sein können. Daß diese Erzählungen uns heute überhaupt noch etwas „zu sagen haben", hängt ja gerade mit ihrem nichtwissenschaftlichen, transrationalen, eben *mythischen* Charakter zusammen. Er stellt ein unerschöpfliches Material der Interpretation bereit und soll in jedes nichtmythische Welt- und Selbstverständnis hinein neu ausgelegt werden. Genau dies meint P. Ricœur, wenn er sagt, *daß der Mythos zu denken gebe.*[45]

Goytisolos vorgenommenem Abgleich mit einer auf Fakten basierenden Wissenschaft konnten die nationalen Mythen Spaniens daher nicht standhalten. Sie erheben aber auch keineswegs den Anspruch, Teil der faktischen Geschichte oder Geschichtsschreibung zu sein, sondern sie legitimieren sich aufgrund ihrer Funktion als erinnerte Geschichte und treten, wie bereits erwähnt, an die Stelle der faktischen Geschichte – eine Unterscheidung, die m.E. für das Verständnis von Mythen von größter Bedeutung ist. Wenn dies erfolgt und der Mythos als *eigentliche* Geschichte erinnert wird,[46] dürfen sie nicht als Gegensatz, sondern müssen als komplementäre Form einer auf rein faktischen Kriterien beruhenden Geschichtsschreibung verstanden werden, da sie Erkenntnisse über Zusammenhänge liefern, die mit Belegen oder Dokumenten, wie sie in der Geschichtswissenschaft verstanden werden, nicht ermittelt werden können. Mythen geben wieder und zeigen, wie innerhalb einer Gemeinschaft eine Person, ein Ereignis oder eine Sache erinnert wird bzw. erinnert werden möchte. Untersuchungen zu ihrer Bildung und Aktualisierung sowie zu ihrem Verschwinden bringen daher

[44] Selbstverständlich sei dem nationslosen Goytisolo – und jedem anderen Betrachter – zugestanden, dass er das Konzept *Nation* als falsch erachtet und ablehnt, einer wissenschaftlichen Erklärung oder einem tiefer gehenden Verständnis Spaniens und der Spanier dient seine destruktive Darstellung jedoch nicht.

[45] Geyer, Carl-Friedrich: Mythos. Formen – Beispiele – Deutungen. München 1996, S. 26 [Hervorhebung i.O.].

[46] François; Schulze: Das emotionale Fundament, S. 18.

bedeutsame Erkenntnisse über die Gemeinschaft als Träger dieser Erinnerung zu einem bestimmten Zeitpunkt. Wenn in den Inhalten der Mythen Ausblendungen oder Hinzufügungen einzelner Elemente vorgenommen oder Mythen neu geschaffen werden, so muss man nach den Ursachen und nach den Veränderungen selbst fragen, aber nicht nach den Abweichungen von einer Faktizität. Nationale Mythen sind mit dem Aufbau der binären Opposition Faktizität vs. Fiktionalität nicht umfassend greifbar, da sie sich einer eindeutigen Zuordnung zunächst entziehen, sofern man nicht, wie Goytisolo, der Geschichtswissenschaft und Historiografie den Primat der Faktizität und der historischen ‚Wahrheit' einräumt und den Mythos als Fiktion erachtet. Diese ohnehin schon heikle, da nicht ganz unstrittige Sichtweise sollte in der Darstellung in dieser konkreten Form nicht behandelt werden. Vielmehr sollte aufgezeigt werden, dass nationale Mythen und Geschichte sich sowohl auf der Ebene des Faktischen als auch hinsichtlich ihrer Funktionen sehr nahe kommen. Die Verwandtschaft ergibt sich nicht nur aus der Möglichkeit, sie als komplementäre Formen *einer* Geschichte zu sehen, sondern auch hinsichtlich ihrer *zeitlichen und kulturellen Verfasstheit*. Denn: Sowohl Mythen als auch Geschichte unterliegen den Anforderungen der zeitlichen und kulturellen Entwicklung; sie werden fortlaufend vor dem Hintergrund der sie bedingenden politischen und sozialen, geistigen und kulturellen Veränderungen aktualisiert und erfahren ihren permanenten Wandel. Das gegenwärtige Geschichtsbewusstsein ist nicht mehr identisch mit dem einer vergangenen Epoche, ebenso wenig wie es eine universale, für alle Kulturen gültige Geschichtsauffassung gibt. Nicht nur Mythen haben daher eine externe Geschichte, auch das Geschichtsbewusstsein und die Geschichte selbst.[47]

Damit aus dem soeben Gesagten keine Missverständnisse entstehen, sei noch eine abschließende Bemerkung hinzugefügt: Die Nähe von nationalen Mythen und Geschichte bedeutet keine Argumentation für die *Fiktion des Faktischen* (Hayden White), was ich als einen außerordentlichen Fehlgriff sowohl hinsichtlich der Begrifflichkeit als auch des damit verbundenen Konzepts erachte, da hiermit die Geschichtswissenschaft in die Nähe des Literaturbetriebs gerückt wird. Die Nähe ergibt sich aus ihrer beider Bezug zur Faktizität. Dass die Geschichtswissenschaft aufgrund ihres umfassenden und komplexen Untersuchungsgegenstands zwangsweise selektiv vorgehen muss und sich bei ihrer (Re-)Konstruktion narrativer Strukturen bedient, bedeutet nicht, dass sie ihren Gegenstand (literarisch) erfindet. Ebenso wenig hat die Loslösung von der Vorstellung und Möglichkeit einer *objektiven Geschichte* eine subjektive Grenzenlosigkeit des Historikers zur Folge, dies weder hinsichtlich seines Untersuchungsgegenstandes noch im Sinne einer epistemologischen Arbitrarität.

[47] Vgl. Polkinghorne, Donald E.: Narrative Psychologie und Geschichtsbewußtsein. In: Straub, Jürgen (Hg.): Erzählung, Identität und historisches Bewußtsein: Die psychologische Konstruktion von Zeit und Geschichte. Frankfurt/Main 1998, S. 12-45, hier S. 42. Polkinghorne bezieht sich hierbei auf die Arbeit von John Lukács. Vgl. Lukács, John: Historical Consciousness. The Remembered Past. New Brunswick/NJ 1994.

Literatur

Balletta, Felice: Juan Goytisolo. Sexualität, Sprache und arabische Welt. In: Altmann, Werner; Dreymüller, Cecilia; Gimber, Arno (Hg.): Dissidenten der Geschlechterordnung. Schwule und lesbische Literatur auf der Iberischen Halbinsel. Berlin 2001, S. 144-158.

Brinkmann, Sören: Für Freiheit, Gott und König. In: Flacke, Monika (Hg.): Mythen der Nationen: ein europäisches Panorama. München, Berlin 1998, S. 476-501.

François, Etienne; Schulze, Hagen: Das emotionale Fundament der Nationen. In: Flacke, Monika (Hg.): Mythen der Nationen: ein europäisches Panorama. München, Berlin 1998, S. 17-32.

Geyer, Carl-Friedrich: Mythos. Formen – Beispiele – Deutungen. München 1996.

Gimber, Arno: Kulturwissenschaft Spanien. Stuttgart 2003.

Goytisolo, Juan: Dissidenten. Frankfurt/Main 1984.

Goytisolo, Juan: Spanien und die Spanier. München 1982.

Hinterhäuser, Hans (Hg.): Spanien und Europa. Stimmen zu ihrem Verhältnis von der Aufklärung bis zur Gegenwart. München 1979.

Hönsch, Ulrike: Wege des Spanienbildes im Deutschland des 18. Jahrhunderts. Von der Schwarzen Legende zum „Hesperischen Zaubergarten". Tübingen 2000.

Knipp, Kerstin: Rütteln am letzten Tabu. Juan Goytisolo über das Selbstverständnis der westlichen Zivilisation. In: Neue Zürcher Zeitung vom 16./17.11.2002, S. 83.

Lentzen, Manfred. Der Roman im 20. Jahrhundert. In: Strosetzki, Christoph (Hg.): Geschichte der spanischen Literatur. Tübingen 1991, S. 322-342.

Mainer, José Carlos: Die Wende der sechziger Jahre: Luis Martin-Santos, Juan Goytisolo, Juan Benet. In: Strausfeld, Michi (Hg.): Spanische Literatur. Frankfurt/Main 1991, S. 228-251.

Polkinghorne, Donald E.: Narrative Psychologie und Geschichtsbewußtsein. In: Straub, Jürgen (Hg.): Erzählung, Identität und historisches Bewußtsein: Die psychologische Konstruktion von Zeit und Geschichte. Frankfurt/Main 1998, S. 12-45.

Pross, Harry: Ritualisierung des Nationalen. In: Link, Jürgen; Wülfing, Wulf (Hg.): Nationale Mythen und Symbole in der zweiten Hälfte des 19. Jahrhunderts. Strukturen und Funktionen von Konzepten nationaler Identität. Stuttgart 1991, S. 94-105.

Rehrmann, Nobert: Spanien: kulturgeschichtliches Lesebuch. Frankfurt/Main 1991.

Röseberg, Dorothee: Kulturwissenschaft Frankreich. Stuttgart 2001.

IV Wirklichkeit und Abbildung

Stefanie Samida (Tübingen)

‚Virtuelle Archäologie' – Zwischen Fakten und Fiktion

Rekonstruiert wird immer dort, wo wenig oder nichts mehr vorhanden ist, wo die Spuren der Geschichte fast ausgelöscht sind. Zu versuchen, sie wieder sichtbar zu machen, ist legitim. Doch sollten dem Besucher gegenüber gerechter Weise auch Zweifel und Unkenntnis mitgeteilt werden, sollte deutlicher auf das beschränkte Wissen hingewiesen und nicht so getan werden, als ob das, was er als gesicherte Realität empfinden muss, wissenschaftlich abgesicherte ‚Wahrheit' ist.[1]

Die Methode der Visualisierung ur- und frühgeschichtlicher Hinterlassenschaften, seien es Funde oder Befunde, ist so alt wie das Fach selbst.[2] Bereits mit der Etablierung des Faches Ur- und Frühgeschichte in Deutschland um 1900 war es üblich, die prähistorische Lebenswelt nicht nur in schriftlicher Form, sondern auch in bildlicher Darstellung zu rekonstruieren. Schon früh hatte die Illustration dabei die Aufgabe, die archäologischen Forschungsergebnisse einer breiten Öffentlichkeit zu vermitteln. Bis heute hat sich daran prinzipiell nichts geändert. Noch immer werden Illustrationen und Modelle zu Vermittlungszwecken und zur Veranschaulichung eingesetzt. Allerdings – und das ist ein beträchtlicher Unterschied – hat sich die Art der Visualisierung aufgrund des technischen und medialen Fortschritts geändert. Auf eine kurze Formel gebracht, kann die Entwicklung wie folgt beschrieben werden: von der Strichzeichnung zur 3-D-Animation.

Mit dem Aufkommen der neuen Informationstechnologien und dem Schlagwort ‚Virtualität'[3] wird in diesem Zusammenhang nun von einer so genannten ‚virtuellen Archäologie'[4] gesprochen. Gerade im Bereich der Wissensvermittlung, wie sie vor allem im Museum stattfindet, ist die Zunahme von Computersimulationen zu beobachten, aber auch in der Forschungspraxis werden compu-

[1] Schmidt, Hartwig: Archäologische Denkmäler in Deutschland – rekonstruiert und wieder aufgebaut. Stuttgart 2000, S. 144. Für ihre kritische Lektüre und hilfreichen Kommentare möchte ich M.K.H. Eggert und H. Wendling sehr danken.

[2] Die vorliegende Auseinandersetzung mit der Thematik erfolgt am Beispiel der Ur- und Frühgeschichtlichen Archäologie; letztlich betreffen die Ausführungen zur Problematik des ‚Rekonstruierens' jedoch alle archäologischen Fächer.

[3] In der folgenden Betrachtung wird die gesamte Problematik, die mit den Begriffen ‚Virtualität' und ‚virtuelle Realität' einhergeht, ausgeblendet, da beide in diesem Rahmen nur bedingt eine Rolle spielen. Zu den Begriffen vgl. Krapp, Holger; Wägenbaur, Thomas (Hg.): Künstliche Paradiese, virtuelle Realitäten. Künstliche Räume in Literatur-, Sozial- und Naturwissenschaften. München 1997; Münker, Stefan: Was heißt eigentlich: „virtuelle Realität"? Ein philosophischer Kommentar zum neuesten Versuch der Verdopplung der Welt. In: Münker, Stefan; Roesler, Alexander (Hg.): Mythos Internet. Frankfurt/Main 1997, S. 108-127.

[4] Dieser Begriff (‚virtual archaeology') fand zuerst in der angelsächsischen Forschung Verwendung.

tergenerierte Rekonstruktionen immer beliebter. Bisweilen wird jedoch die Befürchtung geäußert, dass eine allzu rekonstruktionsorientierte Forschung kaum neue Erkenntnisse hervorbringe;[5] der Einsatz von *virtual realities* in den archäologischen Fächern ist also nicht unumstritten.[6]
Im Folgenden möchte ich einige Anmerkungen zur Methodik des Rekonstruierens machen; dabei soll deutlich werden, welche Annahmen der archäologischen Rekonstruktion vorausgehen. Bei der anschließenden Erörterung der neuen technischen Möglichkeiten werde ich zuerst auf die sich daraus ergebenden Vorteile eingehen und dann auf die Nachteile bzw. Gefahren virtueller Rekonstruktionen zu sprechen kommen. Besondere Beachtung verdient hierbei die museale Vermittlung von Wissen an die breite Öffentlichkeit.

Methodische Vorbemerkungen

Gegenstand dieses Beitrages ist die Frage: Wann wird aus Fakten Fiktion und wie weit darf die Fiktion gehen? Um diese Frage einigermaßen angemessen beantworten zu können, muss zunächst geklärt werden, was archäologische Tatsachen sind.
Der Historiker Richard J. Evans hat für die Geschichtswissenschaft einleuchtend dargestellt, dass Fakten vollkommen unabhängig vom Historiker existieren.[7] Theorie und Interpretation spielen erst dann eine Rolle, wenn Fakten zu Belegen werden. Diese Annahme trifft für die archäologischen Fächer nur begrenzt zu. Im Zusammenhang mit der Ur- und Frühgeschichtlichen Archäologie hat Manfred K.H. Eggert zu Recht darauf hingewiesen, dass die Faktizität im Sinne Evans' bei archäologischen Befunden – im Gegensatz zu schriftlichen oder materiellen Zeugnissen – weitaus schwieriger zu etablieren sei;[8] gerade Befunde, so Eggert, könnten kaum theorie- oder interpretationsunabhängig ge-

[5] Vgl. Hedinger, Bettina; Ettlin, Didier; Grando, Daniel: Archäologie: Vermittlung im Wandel. In: Zeitschrift für Schweizerische Archäologie und Kunstgeschichte 58/2 (2001), S. 108; ähnlich Hoffmann, Kay: Funde im Netz. Archäologie zum Anklicken – eine multimediale Spurensuche. In: Antike Welt 18/2 (1997), S. 135; anders allerdings Hodder, Ian: Representations of Representations. In: TenDenZen 99, Übersee-Museum Bremen, Jahrbuch 8 (1999), S. 61: Er betrachtet diese Zuwendung zu einer ‚Bilderarchäologie' („image-based archaeology") durchaus positiv.

[6] So auch Rieche, Anita: 200 Jahre Archäologie und ‚Neue Medien'. In: Rieche, Anita; Schneider, Beate (Hg.): Archäologie virtuell. Projekte, Entwicklungen, Tendenzen seit 1995. Bonn 2002, S. 94.

[7] Vgl. Evans, Richard J.: Fakten und Fiktionen. Über die Grundlagen historischer Erkenntnis. Frankfurt/Main, New York 1999, S. 79.

[8] Vgl. Eggert, Manfred K.H.: Between Facts and Fiction: Reflections on the Archaeologist's Craft. In: Biehl, Peter F.; Gramsch, Alexander; Marciniak, Arkadiusz (Hg.): Archäologien Europas. Geschichte, Methoden und Theorien. Münster, New York, München, Berlin 2002, S. 119-131; ders.: Über Feldarchäologie. In: Aslan, Rüstem et al. (Hg.): Mauerschau. Bd. 1. Remshalden, Grunbach 2002, S. 13-34.

deutet werden.⁹ In der Feldarchäologie, dem Ausgrabungswesen, sitze man einer weit verbreiteten Vorstellung von der ‚Objektivität' archäologischer Quellen auf.¹⁰ Die Tatsache, dass bereits Befunde durchaus theoriegeleitet sind und auf Interpretation beruhen, mithin also eine erste Stufe ‚archäologischer Fiktion' darstellen, ist für die folgende Auseinandersetzung der Rekonstruktion archäologischer Befunde wichtig. Nicht erst mit der Aufbereitung des Materials und der Analyse der Funde und Befunde im Studierzimmer, sondern schon während der Ausgrabung wird der Grundstein für eine spätere Rekonstruktion gelegt: Eine Rekonstruktion eines Gebäudes kann nämlich nur dann erfolgen, wenn es auch im archäologischen Befund erkennbar war.

Die vorangegangenen Ausführungen sollten deutlich machen, welchen Vorannahmen und Zufällen eine Rekonstruktion unterliegt. Es kann bei keiner Rekonstruktion – sei es in Form einer Zeichnung, eines Holzmodells oder einer dreidimensionalen virtuellen Animation – von ‚gesicherter Realität' oder gar ‚wissenschaftlicher Wahrheit' die Rede sein. Rekonstruktionen sind zuallererst einmal Denkmodelle des Wissenschaftlers,¹¹ gleichzeitig aber auch Vorstellungshilfen – vor allem in der musealen Vermittlung –, mit der Aufgabe, das Essenzielle zu vereinfachen und zu verdeutlichen.¹² Dabei sollte der Betrachter in aller Klarheit auf das beschränkte Wissen und die Lücken der Forschung hingewiesen werden.¹³ Häufig wird dies jedoch – wenn auch nicht immer beabsichtigt – unterlassen und der Öffentlichkeit damit etwas als wissenschaftlich abgesicherte Wahrheit präsentiert, was in dieser Form nicht vorhanden ist. Genau dies ist kürzlich dem Prähistoriker und Ausgräber des antiken Troia, Manfred Korfmann, im so genannten ‚neuen Kampf um Troia' vorgehalten worden. Der Disput, ausgelöst durch den Althistoriker Frank Kolb, entbrannte an einem in der Troia-Ausstellung in Stuttgart 2001 gezeigten Holzmodell, welches die Burg des bronzezeitlichen Troia VI samt einer dicht bebauten Unterstadt zeigte (Abb. 1).¹⁴

[9] Vgl. Eggert: Feldarchäologie, S. 26. Grundlegend dazu vor allem Tilley, Christopher: Excavation as Theatre. In: Antiquity 63 (1989), S. 275-280.
[10] Vgl. Eggert: Feldarchäologie, S. 27.
[11] Vgl. Ahrens, Claus: Wiederaufgebaute Vorzeit. Archäologische Freilichtmuseen in Europa. Neumünster 1990, S. 178.
[12] Vgl. Hedinger; Ettlin; Grando: Vermittlung, S. 103.
[13] Vgl. dazu das diesem Beitrag vorangestellte Zitat bzw. Schmidt: Denkmäler, S. 144.
[14] Zu den Vorwürfen vgl. Kolb, Frank: Ein neuer Troia-Mythos? Traum und Wirklichkeit auf dem Grabungshügel von Hisarlik. Sonderdruck aus: Behr, Hans-Joachim; Biegel, Gerd; Castritius, Helmut (Hg.): Troia – Traum und Wirklichkeit. Ein Mythos in Geschichte und Rezeption. Braunschweig 2002. Zur Dokumentation des Wissenschaftlerstreits: Traum oder Wirklichkeit? Troia. Die Dokumentation des Wissenschaftlerstreits. Zusammengestellt vom Schwäbischen Tagblatt. Tübingen 2002. Eine sachliche Erörterung der gesamten Problematik erfolgte u.a. von Cobet, Justus; Gehrke, Hans-Joachim: Warum um Troia immer wieder streiten? In: Geschichte in Wissenschaft und Unterricht 53/5, 6 (2002), S. 290-325 sowie von Kienlin, Tobias L.: Der Kampf um Troia: Ein Kommentar. In: Rundbrief der Arbeitsgemeinschaft Theorie in der Archäologie 1/1 (2002), S. 23-27.

Abb. 1: Holzmodell von Troia VI, wie es in der Troia-Ausstellung 2001 gezeigt wurde (Quelle: Troia-Projekt, Universität Tübingen).

Die Existenz einer Unterstadt ist allerdings nur in einem sehr beschränkten Maße durch ausgegrabene Hausgrundrisse nachgewiesen; und auch die Ergebnisse geomagnetischer Prospektionen vermögen die in dem Modell veranschaulichte Interpretation nicht zu stützen, da die mit dieser Methode erfassten archäologischen Spuren nicht datierbar sind. Es wurde dem Betrachter mithin das Bild einer Unterstadt präsentiert, deren Ausmaß und Bebauungsdichte – jedenfalls bisher – im archäologischen Befund keine Entsprechung findet; die Trennung von Fakten und Fiktion hätte aber im Modell problemlos kenntlich gemacht werden können.

Die Kontroverse hatte dennoch ihr Gutes, wie vor kurzem Brigitte Kull bemerkt hat: „Das omnipräsente Bild einer zu großen Teilen erfundenen Unterstadtbesiedlung mußte zwangsläufig zu Kritik führen. Diese hat jedoch Diskussionen ausgelöst, die Grundfragen des Faches berühren und des Disputes durchaus wert sind."[15] Darunter fällt auch die Debatte um eine Methodik des Rekonstruierens archäologischer Funde und Befunde.

Wenn also schon herkömmliche Rekonstruktionen wie das Holzmodell in der Troia-Ausstellung heftige Kontroversen über „Traum und Wirklichkeit"[16] oder eben ‚Fakten und Fiktion' auslösen, wie angreifbar oder glaubwürdig sind dann vom Computer generierte dreidimensionale Rekonstruktionen? Warum wird dieser Rekonstruktionsweise in den letzten Jahren so viel Aufmerksamkeit ge-

[15] Kull, Brigitte: „Ya tutarsa ...". Krieg um Troia und die Landesarchäologie – Ein essayistischer Kommentar. In: Aslan et al.: Mauerschau. Bd. 3, S. 1182.

[16] So der Untertitel der 2001/2002 an drei Orten (Stuttgart, Braunschweig, Bonn) gezeigten Troia-Ausstellung.

schenkt und die Förderung diverser Projekte im Bereich der ‚virtuellen Archäologie' unterstützt?[17] Um diese beiden Fragen beantworten zu können, soll im Folgenden das Neuartige an der ‚virtuellen Archäologie' vorgestellt werden.

Neuerungen durch die ‚virtuelle Archäologie'

Ein wichtiger Punkt darf wohl darin gesehen werden, dass die ‚virtuelle Archäologie' als zeitgemäßes Darstellungsmittel betrachtet wird: ihr Medium ist der Computer. Dadurch ist es nun möglich, einerseits archäologisches Wissen zu bündeln und es andererseits – besonders im musealen Bereich – der Öffentlichkeit attraktiv zu präsentieren.[18] Dank der neuen Technologie können erstmals alle bisherigen Darstellungsmethoden miteinander gekoppelt werden, d.h. Modell und Zeichnung werden in einem virtuellen Raum zusammengefügt, der vom Benutzer begangen werden kann (Abb. 2). Hierbei vermag der Benutzer verschiedene Perspektiven und Positionen einzunehmen (‚Bewegung in Echtzeit'). Er könne jetzt endlich selbst bestimmen, so Steffen Kirchner, wohin er gehen will und was er machen will, „anstatt wie in konventionellen Medien ein unveränderliches, für alle gleiches Produkt (eine ‚Konserve') konsumieren zu müssen."[19] Zugleich spiegeln die beweglichen 3-D-Rekonstruktionen dem Betrachter eigene Bewegungen vor und bringen ihn damit in ein eigenes definierbares Verhältnis zur jeweiligen Rekonstruktion: nähern, entfernen, fliegen etc.[20] Indem man dem Benutzer also die Chance zum ‚freien Begehen der Vergangenheit' gibt und ihm jeden nur denkbaren Blickwinkel offeriert, wird Nähe aufgebaut; der Betrachter wird in die Anwendung integriert, er ‚taucht' in das Modell ein (‚Interaktivität'). Diese Art der Rezeption ist sonst nur noch in einem Freilichtmuseum vorstellbar, wo Rekonstruktionen in Originalgröße dem Besucher ähnliche Möglichkeiten bieten.[21] Allerdings eröffnet die virtuelle

[17] Beispielsweise die Projekte ‚Antikes NiltalVR' und ‚TroiaVR', die vom Bundesministerium für Bildung und Forschung (BMBF) seit Februar 2001 gefördert werden. Näheres zum Projekt ‚TroiaVR' vgl. Jablonka, Peter: TroiaVR: Ein Virtual Reality-Modell von Troia und der Troas. In: Börner, Wolfgang; Dollhofer, Lotte: Workshop 6 „Archäologie und Computer", 5.-6. November 2001. Wien 2002. [CD-Rom]; Kirchner, Steffen: Virtuelle Archäologie. VR-basiertes Wissensmanagement und -marketing in der Archäologie. In: Statustagung des BMBF, VR-AR 2002. Virtuelle und erweiterte Realität, 5.-6. November 2002 Leipzig. Bonn 2002, S. 125-131; Jablonka, Peter; Kirchner, Steffen; Serangeli, Jordi: TroiaVR. A Virtual Reality Model of Troy and the Troad. In: CAA 2002. Proceedings of the 30th Conference, Heraklion, Crete, Greece, 2.-6. April 2002, im Druck. Ich danke P. Jablonka und J. Serangeli für die Überlassung des im Druck befindlichen Manuskripts und die beiden Abbildungen.
[18] Vgl. Kirchner: Virtuelle Archäologie, S. 131.
[19] Ebd., S. 127.
[20] Vgl. Brandl, Ulrich; Diessenbacher, Claus; Rieche, Anita: Colonia Ulpia Traiana – Ein multimediales Informationssystem zur Archäologie der römischen Stadt. In: Rieche; Schneider: Archäologie virtuell, S. 30.
[21] Ausführlich zu archäologischen Freilichtmuseen: Ahrens: Vorzeit.

Rekonstruktion, und hierin liegt ihr großer Vorteil, den Weg zu Alternativen und kann problemlos sowie kostengünstig – was heute immer wichtiger wird – verändert werden. Damit hat sie die Möglichkeit, das Medium Computer zur vergleichenden Darstellung zu nutzen.[22]

Abb. 2: VR-Rekonstruktion eines zerstörten Hauses aus Troia VI (Quelle: Troia-Projekt, Universität Tübingen).

Doch nicht nur für den Laien, sondern auch für den Wissenschaftler besitzt die neue Art zu rekonstruieren Vorteile. Sie wird als das einzige Mittel gelobt, das es in Zukunft möglich mache, „zu einer immer korrekteren Einordnung und Deutung zu gelangen";[23] überhaupt sei sie die beste Methode, die angeblich die Frage wie viel sich überhaupt rekonstruieren lasse, beantworten könne.[24] Begründet wird diese etwas übertrieben anmutende These damit, dass die Entwicklung von 3-D-Rekonstruktionen einem ständigen Erkenntnisprozess unterliege, der im Zuge der Wissensproduktion immer wieder aufs Neue hinterfragt

[22] Vgl. Rieche, Anita: Archäologie virtuell – ein Ausblick. In: Rieche; Schneider: Archäologie virtuell, S. 127; Schalles, Hans-Joachim: Verliert das Original seinen Wert in einer virtuellen Welt? In: Ebd., S. 105.

[23] Forte, Maurizio; Siliotti, Alberto (Hg.): Die neue Archäologie. Virtuelle Reisen in die Vergangenheit. Bergisch Gladbach 1997, S. 10.

[24] Ebd.

werde.[25] Die Erzeugung virtueller Rekonstruktionen zwinge den Archäologen nämlich mehr denn je zur Diskussion und Bewertung bzw. Neubewertung der Grabungsergebnisse. Am Ende dieses immer wiederkehrenden Prozesses von Diskussion und Bewertung stehe dann ein zufrieden stellendes Resultat.[26] Bei all dieser Überschwänglichkeit hinsichtlich der neuen Methode, die – das darf man wohl so sagen – vor allem auf die umwälzenden technischen Möglichkeiten und die neue Art der medialen Aufbereitung zurückzuführen ist, dürfen nicht die Nachteile und Gefahren dieser Visualisierungsart aus den Augen verloren werden. Weit mehr als bei den übrigen Rekonstruktionstypen nimmt die Fiktion überhand und wird dem Laien gar als vergangene Wirklichkeit – als Faktum – ‚verkauft'.

Gefahren der ‚virtuellen Archäologie'

Sicherlich ist es richtig, wenn die Befürworter der ‚virtuellen Archäologie' argumentieren, dass ihre Rekonstruktionen auf den selben methodischen und theoretischen Prinzipien basieren wie die überwiegend in Textform abgefassten Annahmen in der Archäologie.[27] Das entscheidende Problem der ‚virtuellen Archäologie' liegt allerdings in der computergenerierten visuellen Präsentation. Im Gegensatz zum Text, in dem eine Interpretation oder Hypothese gekennzeichnet werden kann und in dem der Leser die Vorsicht des Autors auch wahrnimmt, vermitteln Bilder eine nicht der Wirklichkeit entsprechende Gewissheit.[28] Gerade die fotorealistischen Rekonstruktionen im Computer (Abb. 2) sind besonders suggestiv und hinterlassen beim Betrachter häufig fest gefügte Eindrücke. Es werden „fixe Vorstellungen zementiert, aus welchen sich Mythen bilden können."[29] Diese Zementierung von Bildern in unserem weitgehend „optisch ausgebildeten Gedächtnis"[30] wird noch dadurch verstärkt, dass man der neuen Technik große Glaubwürdigkeit schenkt: „Was mit diesem Aufwand und

[25] Ebd., S. 13: „Darüber hinaus ermöglicht sie die Überprüfung von Arbeitshypothesen zu den Bereichen Architektur, materielle Kultur, Topographie, frühere Umwelt, Bodenbeschaffenheit, Restaurierung, Präsentation in Museen usw."
[26] Vgl. Jablonka; Kirchner; Serangeli: Troy and Troad.
[27] Vgl. Jablonka: TroiaVR, S. 6; Jablonka; Kirchner; Serangeli: Troy and Troad.
[28] Dazu auch Strothotte, Thomas et al.: Visualizing Uncertainty in Virtual Reconstructions. In: EVA '99 Berlin. Conference Proceedings, Electronic Imaging & the Visual Arts, 9.-12. November 1999. Berlin 1999, Präsentation 16, S. 2: „But these cautious statements – conveying uncertainties or even speculations – are represented as proven facts in computer models that are used to create visual materials. The wary character of the verbal messages is lost. [...] The images settle in the viewer's mind, pretending a certainty that does not exist to this extent."
[29] Hedinger; Ettlin; Grando: Vermittlung, S. 108. Ähnlich Denzer, Kurt: Mit den Neuen Medien zum neuen Original oder: Das Original als Medium. In: Rieche; Schneider: Archäologie virtuell, S. 123.
[30] Hedinger; Ettlin; Grando: Vermittlung, S. 108.

dieser hohen Technik gemacht ist, kann nicht falsch sein."[31] Man kann noch weiter gehen und mit Martin Emele folgende Botschaft herauslesen: „Ich bin gerechnet, nicht anders zu erzeugen als im Computer, bin also modern und teuer – Zuschauer, sei beeindruckt."[32] Und der Zuschauer ist es – wenn man ersten Erfahrungen im Museumskontext glauben darf.[33] Nur noch der Effekt wird wahrgenommen, jedoch nicht mehr die dahinter stehende Information. Eine ähnliche Beobachtung konnte vor geraumer Zeit für das Fernsehen gemacht werden; der Medienkritiker Neil Postman hat das seinerzeit trefflich so formuliert: „Applaus, nicht Nachdenklichkeit."[34] Diese Haltung ist indes nicht nur für den Konsumenten, sondern auch für den Produzenten festzustellen. Denn selbst der Wissenschaftler verfällt – so Emele – „paradoxerweise immer noch der Magie nahezu perfekt visualisierter Vergangenheitsbilder" und damit „dem Glauben an den scheinbar objektiven Rechner."[35] Es drängt sich der Eindruck auf, als werde der Forscher von der neuen Technologie beherrscht und nicht umgekehrt. Hier sei nochmals Postman zitiert, der mit Blick auf die neuen Technologien sagt: „Ich benutze eine Technologie, wenn ich für mich einen Vorteil darin sehe. Ich weigere mich, mich *von ihr* benutzen zu lassen."[36]

Bereits jetzt, nach knapp einem Jahrzehnt Experimentierphase mit der neuen Technologie, wird die Tücke vor allem für das Publikum, die von der ‚virtuellen Archäologie' ausgeht, sichtbar: weniger Fakten und mehr Fiktion. Häuser samt Ausstattung und ganze Städte werden ‚virtualisiert', auch wenn der Befund eine andere Sprache spricht oder gar schweigt. Wer lässt schon gerne eine Lücke in der ‚virtuellen Realität'? Der gesamte Bildschirm muss ausgefüllt werden, selbst dann, wenn nur wenige Fakten zur Verfügung stehen.[37] Auffällig ist ferner das mehrheitlich ‚klinisch Reine' der virtuellen Rekonstruktionen (Abb. 3): Sie wirken fremdartig leer und erliegen dem „falschen Charme entseelter, steriler Kom-

[31] Brandl; Diessenbacher; Rieche: Colonia Ulpia Traiana, S. 30; vgl. auch Rieche, Anita: Geschichtsbilder – Zur Rezeption materieller und virtueller Rekonstruktionen. In: Noelke, Peter (Hg.): Archäologische Museen und Stätten der römischen Antike – Auf dem Wege vom Schatzhaus zum Erlebnispark und virtuellen Informationszentrum? Referate des 2. Internationalen Colloquiums zur Vermittlungsarbeit in Museen, Köln 3.-6. Mai 1999. Bonn 2001, S. 273; ähnlich Swogger, John-Gordon; Wolle, Anja-Christina: Çatalhöyük – Reconstructions in the Course of Time. In: Rieche; Schneider: Archäologie virtuell, S. 86.

[32] Emele, Martin: „Der Computer rekonstruiert uns die Zitadelle des Königs Priamos". Archäologische Simulation zwischen linearen Medien und virtuellem Museum. In: Cinarchea. 3. Internationales Archäologie Film-Festival Kiel: Symposium „Archäologie und Neue Medien" 22.-23. April 1998. Kiel 1998, Präsentation 7, S. 2.

[33] Vgl. z.B. Brandl; Diessenbacher; Rieche: Colonia Ulpia Traiana, S. 30; Kull: Krieg um Troia, S. 1187; Rieche: Geschichtsbilder, S. 273.

[34] Postman, Neil: Wir amüsieren uns zu Tode. Urteilsbildung im Zeitalter der Unterhaltungsindustrie. Frankfurt/Main 1985, S. 114.

[35] Emele: Archäologische Simulation, S. 3.

[36] Postman, Neil: Die zweite Aufklärung. Vom 18. ins 21. Jahrhundert. Berlin 2001, S. 71.

[37] Vgl. Emele: Archäologische Simulation, S. 4; ders.: Virtuelle Welten: Besser, sauberer und glaubwürdiger als jede Realität. In: Noelke: Archäologische Museen, S. 265.

plettwelten ohne Mensch, Emotion und Leben."[38] Wer derzeit eine Reise in die Vergangenheit mittels virtueller Rekonstruktionen macht, sieht Städte und Dörfer, die vor Sauberkeit und Reinheit nur so funkeln; auf den Straßen kein Dreck, kein Abfall oder Müll (Abb. 2, 3); doch dürfte für die damalige Realität das Gegenteil gegolten haben.

Abb. 3: VRML-Modell der Großen Thermen des römischen Xanten (nach Brandl; Diessenbacher; Rieche: Colonia Ulpia Traiana, S. 29, Abb. 6).

Ich möchte an dieser Stelle die Gelegenheit nutzen, anhand eines banal klingenden Beispiels, die angesprochenen Probleme – Effekthascherei, Festsetzen von Bildern, Sterilität – noch einmal vor Augen zu führen: Ian Hodder, der Ausgräber der neolithischen Stadt Çatal Höyük (Türkei), wollte gerne, um seine virtuelle Rekonstruktion etwas zu beleben, umherrennende Schweine in eine Animation einbauen; technisch kein Problem. Als es dann um die Frage ging, welche Farbe die Tiere haben sollten, wurde das gesamte Vorhaben verworfen. Man wollte dem Betrachter nicht die Einbildungskraft rauben, die zweifelsohne mit der Festlegung auf die ein oder andere Farbe beeinträchtigt worden wäre. Während dem Laien die Schweine vorenthalten wurden, um ein Festsetzen von Bildern zu verhindern, konnte bei einigen Teammitgliedern der Grabung eben

[38] Flashar, Martin: Virtuelles Infotainment – Digitale Chancen für Archäologie, Museum und Ausgrabung / Zwölf Thesen. In: Rieche; Schneider: Archäologie virtuell, S. 118. Mir ist durchaus bewusst, dass dieses Argument in einem gewissen Widerspruch zu meinen Ausführungen bezüglich fotorealistischer Rekonstruktionen steht. Sicherlich werden die abstrakten und sterilen Rekonstruktionen vom Benutzer weit weniger mit realer Vergangenheit assoziiert als das bei fotorealistischen Rekonstruktionen der Fall ist. Insofern wirken die „sterilen Komplettwelten" der Suggestivkraft fotorealistischer Rekonstruktionen entgegen.

diese Zementierung festgestellt werden: Nach eigenen Angaben haben sie während der Grabung nur noch die verschiedenen virtuellen Rekonstruktionen vor Augen gehabt.[39] Die Zementierung von zumeist fiktiven Bildern vermag also so stark zu sein, dass davon sogar die feldarchäologische Wahrnehmung beeinflusst wird.

Chancen der ‚virtuellen Archäologie' – ein Blick nach vorn

Modelle, ob virtuell oder materiell, sind nichts anderes als Vorstellungshilfen, die das Wesentliche vereinfachen und verdeutlichen sollen.[40] Es bleibt jedoch die Frage, wie viel Fiktion in einer Rekonstruktion erlaubt ist, vor allem wenn sie für die breite Öffentlichkeit hergestellt wird. Ich versuchte zu zeigen, dass die Basis einer jeden Rekonstruktion nicht aus historischen Fakten im Sinne von Evans besteht. Vielmehr konnte für archäologische Befunde das Gegenteil festgestellt werden: Sie existieren *nicht* unabhängig vom Archäologen, sondern sind zu einem gewissen Teil interpretations- und theoriegeleitet.
Mit der ‚virtuellen Archäologie' beginnt sich nun seit einigen Jahren eine neue Rekonstruktionstechnik zu etablieren, die sich vor allem zwei Problemen ausgesetzt sieht: Sie kann einerseits ‚Mut zur Lücke' beweisen, indem sie auf über die Befunde hinausgehende Rekonstruktionen verzichtet; andererseits kann sie ein weitgehend fiktives und suggestives Bild von der Vergangenheit entwickeln. Beides ist fragwürdig: Ersteres wäre nicht im Sinne des Betrachters, Letzteres sollte nicht im Sinne der Wissenschaft sein. Wie schon eingangs im Zitat von Schmidt angeführt, ist es die Aufgabe, in Zukunft „deutlicher auf das beschränkte Wissen"[41] hinzuweisen und dieses Wissen eben nicht als wissenschaftlich abgesicherte ‚Wahrheit' darzustellen. Oder, wie John Kantner es ausdrückt: „we need to be aware of the dangers of misrepresenting the past."[42] Zwei Wege zeichnen sich ab:
1. Der Einsatz der neuen Technik gerade im Museumsbereich wird meiner Meinung nach erweitert werden, da sich diese Art der Darstellung archäologischer Sachverhalte beim Besucher und Benutzer großer Beliebtheit erfreut. Damit ist aber gleichzeitig die leidige Frage nach der Zukunft des Museums verbunden. Die Befürchtung liegt nahe, dass es zu einem medial ausgerichteten Informationszentrum mutiert, bei dem die Effekte im Vordergrund stehen und qualitätvolle Bildungsarbeit zugunsten einer vereinfachten und unterhaltenden multi-

[39] Vgl. Emele, Martin: Virtual Spaces, Atomic Pig-Bones and Miscellaneous Goddesses. In: Hodder, Ian (Hg.): Towards Reflexive Method in Archaeology: The Example Çatalhöyük. Cambridge 2000, S. 225.
[40] Vgl. Hedinger; Ettlin; Grando: Vermittlung, S. 103.
[41] Schmidt: Denkmäler, S. 144.
[42] Kantner, John: Realism vs. Reality: Creating Virtual Reconstructions of Prehistoric Architecture. In: Barceló, Juan A.; Forte, Maurizio; Sanders, Donald H. (Hg.): Virtual Reality in Archaeology. Oxford 2000, S. 52.

medialen Darstellung ins Hintertreffen gerät. Um dies zu verhindern, sollte der vergleichenden Darstellung als ein Vorteil der virtuellen Rekonstruktion vermehrte Aufmerksamkeit geschenkt werden.

2. Für die Wissenschaft bleibt zu hoffen, dass sich in Zukunft die von Anita Rieche als ‚reflektierende' Darstellung bezeichnete Rekonstruktionsart durchsetzt und man sich vermehrt mit der Lückenhaftigkeit des Befundes und der Begrenztheit der Möglichkeiten einer ‚richtigen' Darstellung auseinandersetzt: mehr Reflexion als Fiktion also.[43] Darin liegt die Chance und das Potenzial der ‚virtuellen Archäologie'.

Literatur

Ahrens, Claus: Wiederaufgebaute Vorzeit. Archäologische Freilichtmuseen in Europa. Neumünster 1990.
Brandl, Ulrich; Diessenbacher, Claus; Rieche, Anita: Colonia Ulpia Traiana – Ein multimediales Informationssystem zur Archäologie der römischen Stadt. In: Rieche, Anita; Schneider, Beate (Hg.): Archäologie virtuell. Projekte, Entwicklungen, Tendenzen seit 1995. Bonn 2002, S. 23-32.
Cobet, Justus; Gehrke, Hans-Joachim: Warum um Troia immer wieder streiten? In: Geschichte in Wissenschaft und Unterricht 53/5, 6 (2002), S. 290-325.
Denzer, Kurt: Mit den Neuen Medien zum neuen Original oder: Das Original als Medium. In: Rieche, Anita; Schneider, Beate (Hg.): Archäologie virtuell. Projekte, Entwicklungen, Tendenzen seit 1995. Bonn 2002, S. 120-125.
Eggert, Manfred K.H.: Between Facts and Fiction: Reflections on the Archaeologist's Craft. In: Biehl, Peter F.; Gramsch, Alexander; Marciniak, Arkadiusz (Hg.): Archäologien Europas. Geschichte, Methoden und Theorien. Münster, New York, München, Berlin 2002, S. 119-131.
Ders.: Über Feldarchäologie. In: Aslan, Rüstem; Blum, Stephan; Kastl, Gabriele; Schweizer, Frank; Thumm, Diane (Hg.): Mauerschau. Bd. 1. Remshalden, Grunbach 2002, S. 13-34.
Emele, Martin: „Der Computer rekonstruiert uns die Zitadelle des Königs Priamos". Archäologische Simulation zwischen linearen Medien und virtuellem Museum. In: Cinarchea. 3. Internationales Archäologie Film-Festival Kiel: Symposium „Archäologie und Neue Medien" 22.-23. April 1998. Kiel 1998, Präsentation 7.
Ders.: Virtual Spaces, Atomic Pig-Bones and Miscellaneous Goddesses. In: Hodder, Ian (Hg.): Towards Reflexive Method in Archaeology: The Example Çatalhöyük. Cambridge 2000, S. 219-227.
Ders.: Virtuelle Welten: Besser, sauberer und glaubwürdiger als jede Realität. In: Noelke, Peter (Hg.): Archäologische Museen und Stätten der römischen Antike – Auf dem Wege vom Schatzhaus zum Erlebnispark und virtuellen Informationszentrum? Referate des 2. Internationalen Colloquiums zur Vermittlungsarbeit in Museen, Köln 3.-6. Mai 1999. Bonn 2001, S. 262-267.

[43] Vgl. Rieche: Ausblick, S. 127; ähnlich Ernst, Wolfgang: Datenkrieg. Troja zwischen Medien und Archäologie. Manuskript zum Vortrag (PDF-Datei): http://www.archive-der-vergangenheit.de (September 2003), S. 18; Ernst fordert die Herausbildung eines kritischen Blickes, vergleichbar der Textkritik, wie er gerade für das Reich der digitalen Daten bisher jedoch kaum entwickelt sei.

Ernst, Wolfgang: Datenkrieg. Troja zwischen Medien und Archäologie. Manuskript zum Vortrag (PDF-Datei). http://www.archive-der-vergangenheit.de (September 2003).
Evans, Richard J.: Fakten und Fiktionen. Über die Grundlagen historischer Erkenntnis. Frankfurt/Main, New York 1999.
Flashar, Martin: Virtuelles Infotainment – Digitale Chancen für Archäologie, Museum und Ausgrabung / Zwölf Thesen. In: Rieche, Anita; Schneider, Beate (Hg.): Archäologie virtuell. Projekte, Entwicklungen, Tendenzen seit 1995. Bonn 2002, S. 117-119.
Forte, Maurizio; Siliotti, Alberto (Hg.): Die neue Archäologie. Virtuelle Reisen in die Vergangenheit. Bergisch Gladbach 1997.
Hedinger, Bettina; Ettlin, Didier; Grando, Daniel: Archäologie: Vermittlung im Wandel. In: Zeitschrift für Schweizerische Archäologie und Kunstgeschichte 58/2 (2001), S. 97-110.
Hodder, Ian: Representations of Representations of Representations. In: TenDenZen 99, Übersee-Museum Bremen, Jahrbuch 8 (1999), S. 55-62.
Hoffmann, Kay: Funde im Netz. Archäologie zum Anklicken – eine multimediale Spurensuche. In: Antike Welt 18/2 (1997), S. 135-139.
Jablonka, Peter: TroiaVR: Ein Virtual Reality-Modell von Troia und der Troas. In: Börner, Wolfgang; Dollhofer, Lotte: Workshop 6 „Archäologie und Computer", 5.-6. November 2001. Wien 2002. [CD-Rom].
Ders.; Kirchner, Steffen; Serangeli, Jordi: TroiaVR. A Virtual Reality Model of Troy and the Troad. In: CAA 2002. Proceedings of the 30th Conference, Heraklion, Crete, Greece, 2.-6. April 2002, im Druck.
Kantner, John: Realism vs. Reality: Creating Virtual Reconstructions of Prehistoric Architecture. In: Barceló, Juan A.; Forte, Maurizio; Sanders, Donald H. (Hg.): Virtual Reality in Archaeology. Oxford 2000, S. 47-52.
Kienlin, Tobias L.: Der Kampf um Troia: Ein Kommentar. In: Rundbrief der Arbeitsgemeinschaft Theorie in der Archäologie 1/1 (2002), S. 23-27. Eine ausführlichere Fassung findet sich unter http://www.theorie-ag.de/Arena/neu/troia.htm (September 2003).
Kirchner, Steffen: Virtuelle Archäologie. VR-basiertes Wissensmanagement und -marketing in der Archäologie. In: Statustagung des BMBF, VR-AR 2002. Virtuelle und erweiterte Realität, 5.-6. November 2002 Leipzig. Bonn 2002, S. 125-131.
Kolb, Frank: Ein neuer Troia-Mythos? Traum und Wirklichkeit auf dem Grabungshügel von Hisarlik. Sonderdruck aus: Behr, Hans-Joachim; Biegel, Gerd; Castritius, Helmut (Hg.): Troia – Traum und Wirklichkeit. Ein Mythos in Geschichte und Rezeption. Braunschweig 2002.
Krapp, Holger; Wägenbaur, Thomas (Hg.): Künstliche Paradiese, virtuelle Realitäten. Künstliche Räume in Literatur-, Sozial- und Naturwissenschaften. München 1997.
Kull, Brigitte: „Ya tutarsa ...". Krieg um Troia und die Landesarchäologie – Ein essayistischer Kommentar. In: Aslan, Rüstem; Blum, Stephan; Kastl, Gabriele; Schweizer, Frank; Thumm, Diane (Hg.): Mauerschau. Bd. 3. Remshalden, Grunbach 2002, S. 1179-1191.
Münker, Stefan: Was heißt eigentlich: „virtuelle Realität"? Ein philosophischer Kommentar zum neuesten Versuch der Verdopplung der Welt. In: Münker, Stefan; Roesler, Alexander (Hg.): Mythos Internet. Frankfurt/Main 1997, S. 108-127.
Postman, Neil: Wir amüsieren uns zu Tode. Urteilsbildung im Zeitalter der Unterhaltungsindustrie. Frankfurt/Main 1985.
Ders.: Die zweite Aufklärung. Vom 18. ins 21. Jahrhundert. Berlin 2001.
Rieche, Anita: Geschichtsbilder – Zur Rezeption materieller und virtueller Rekonstruktionen. In: Noelke, Peter (Hg.): Archäologische Museen und Stätten der römischen Antike – Auf dem Wege vom Schatzhaus zum Erlebnispark und virtuellen Informationszentrum? Referate des 2. Internationalen Colloquiums zur Vermittlungsarbeit in Museen, Köln 3.-6. Mai 1999. Bonn 2001, S. 271-274.

Dies.: 200 Jahre Archäologie und ‚Neue Medien'. In: Dies.; Schneider, Beate (Hg.): Archäologie virtuell. Projekte, Entwicklungen, Tendenzen seit 1995. Bonn 2002, S. 90-94.

Dies.: Archäologie virtuell – ein Ausblick. In: Dies.; Schneider, Beate (Hg.): Archäologie virtuell. Projekte, Entwicklungen, Tendenzen seit 1995. Bonn 2002, S. 126-127.

Schalles, Hans-Joachim: Verliert das Original seinen Wert in einer virtuellen Welt? In: Rieche, Anita; Schneider, Beate (Hg.): Archäologie virtuell. Projekte, Entwicklungen, Tendenzen seit 1995. Bonn 2002, S. 104-106.

Schmidt, Hartwig: Archäologische Denkmäler in Deutschland – rekonstruiert und wieder aufgebaut. Stuttgart 2000.

Strothotte, Thomas; Puhle, Matthias; Masuch, Maic; Freudenberg, Bert; Kreiker, Sebastian; Ludowici, Babette: Visualizing Uncertainty in Virtual Reconstructions. In: EVA '99 Berlin. Conference Proceedings, Electronic Imaging & the Visual Arts, 9.-12. November 1999. Berlin 1999, Präsentation 16.

Swogger, John-Gordon; Wolle, Anja-Christina: Çatalhöyük – Reconstructions in the Course of Time. In: Rieche, Anita; Schneider, Beate (Hg.): Archäologie virtuell. Projekte, Entwicklungen, Tendenzen seit 1995. Bonn 2002, S. 81-89.

Tilley, Christopher: Excavation as Theatre. In: Antiquity 63 (1989), S. 275-280.

Traum oder Wirklichkeit? Troia. Die Dokumentation des Wissenschaftlerstreits. Zusammengestellt vom Schwäbischen Tagblatt. Tübingen 2002.

Julia Schäfer (Berlin/Düsseldorf)

‚Ein Jude ist ein Jude ist ein Jude' – das *Judenbild* zwischen Mimesis und Inszenierung

Das bildliche Stereotyp *des Juden* innerhalb populärkultureller Medien beansprucht seine eigene ‚faktionale' Wirklichkeit, indem es sich als realistisches Abbild geriert. Die Fiktion *des Juden*, der im Bild agiert, ist als seine symbolische Qualität zu beschreiben, das heißt, dass z.b. dem Idealtypus des Kapitalisten ein Konglomerat an vermeintlich ‚jüdischen' Attributen in Form parvenühafter, modischer Kleidung (gestreifte Hosen, Gamaschen, Frack), Zigarre, Diamanten oder Brillanten im Knopfloch, Fettleibigkeit, betonter Gesichtsschädel etc. anheimgestellt ist, die in *einem* ästhetischen Zeichen aufgehen. Es ist meist schwer, zwischen der Bildvorlage, dem Original, und dem eigentlichen Bildmotiv, dem konstruierten *jüdischen Körper* zu unterscheiden, da es eine mimetische Korrespondenz zwischen dem Repräsentierten und dem präsentierenden Medium – wenn auch unterschiedlich stark – gibt.

Mimetisch sind Prozesse, die sich auf andere Handlungen oder Welten beziehen, die sich als körperliche Aufführung oder Inszenierung begreifen lassen, die eigenständige Handlungen sind, die aus sich heraus verstanden und auf andere Handlungen oder Welten bezogen werden können [...]. Die chiastische Struktur zwischen dem menschlichen Körper und der Welt und die mimetischen Prozesse der Weltaneignung bedingen einander. In dieser Verschränkung liegt eine zentrale Bedingung künstlerischen Schaffens und ästhetischer Erfahrung.[1]

Neben der Frage nach der visuellen Beziehung des Objekts zu seinem imaginierten Subjekt bildet die Instrumentalisierung des Topos *Jude* durch parteigebundene Satirezeitschriften, z.B. des sozialdemokratischen *Der Wahre Jacob* aus Deutschland und des christlichsozialen *Kikeriki* aus Österreich, einen Ansatzpunkt für den sozialen Gebrauch der Bilder. Gerade an politisch diametral entgegengesetzten Medien lässt sich die Funktion, aber auch die Verwendungsweise (im Sinne der *social agency*) des *Judenbildes* als Folie einer Kulturkritik untersuchen und überprüfen, inwiefern tradierte antijüdische Stereotypen innerhalb eines bestimmten Zeitraums kopiert oder verändert, ergänzt und der inneren Bildwelt des Betrachters einverleibt werden.
In Anwendung auf die Karikatur bedeutet das, dass die Verzerrung und Symbolisierung des (Juden-)Bildes auf die Disposition des Bildinitiators, also des Zeichners verweist, der seine Wirklichkeitswahrnehmung so filtert und ‚neue' Bildelemente produziert. Letztere bilden eine Art ‚Supplement', welches aber keineswegs die Kohärenz des Bildes stört oder gar als künstlicher Zusatz aus-

[1] Wulf, Christoph: Der mimetische Körper. Handlung und Material im künstlerischen Prozess. In: Schumacher-Chilla, Doris (Hg.): Das Interesse am Körper: Strategien und Inszenierungen in Bildung, Kunst und Medien. Essen 2000, S. 98-105, hier S. 103.

gewiesen bzw. isoliert werden kann.

Die Bewegung des Bezeichnens fügt etwas hinzu, so dass immer ein Mehr vorhanden ist; diese Zutat aber bleibt flottierend, weil sie die Funktion der Stellvertretung, der Supplementierung eines Mangels auf seiten des Signifikats erfüllt.[2]

An dieser Stelle kommt es zur Identifikation des Gesehenen mit dem Vorgestellten. Umgekehrt entsteht das Bild im Betrachter meist nur durch ein Detail, auf das er sich konzentriert. Diese ‚Ganzheit', d.h. auch Eindeutigkeit, des Bildes ist aber eine optische und intellektuelle Illusion, womit die Lebenswelt zum ‚externen Wahrnehmungsspeicher' wird. Zum Teil ist die neurologische Funktion des Hirns dafür verantwortlich zu machen, dass nur einzelne *items* – wie etwa das dominante indexikalische Zeichen der *jüdischen Nase* – einen Eindruck prägen. Die Übersetzung eines Bildes in Verstehen beim Betrachter erfordert eine gewisse Komplementarität von Signifikat und Signifikant, fasst man Simultaneität, die sich nicht aus einer mimetischen Identifizierung des Gesehenen, sondern aus der Kombination einzelner Gesichtszüge zu einer „Grimasse"[3] ergibt, als ein Charakteristikum der visuellen Rezeption auf. Bereits memorierte, d.h. tradierte Bilder *des Juden* wie das des Wucherers, des zu ewiger Wanderschaft verdammten Juden oder des Börsianers, können dabei wieder aufgerufen werden und das aktuelle Bild sedimentieren, es somit verdichten. Das *Judenbild* fungiert daher als eine kommunikative Handlung, die den Laienbetrachter auf Alltagsphänomene hin ‚trainieren', ihn durch auf diese Weise popularisierte Physiognomien, Konstitutionstypen und anthropologisch-medizinische Weltbilder, die den Referenzrahmen bilden, urteilsfähig machen soll. Damit wird Authentizität und Autonomie der Bildzeichen garantiert, das Bild spricht für sich, indem es einen Wiedererkennungseffekt provoziert.[4]

Eine der verbreitetsten Prozeduren, um einem Feind zu schaden, besteht darin, sich ein Ebenbild von ihm aus beliebigem Material zu machen. Auf die Ähnlichkeit kommt es dabei wenig an. Man kann auch irgendein Objekt zu seinem Bild ‚ernennen'. Was man dann diesem Ebenbild antut, das stößt auch dem gehassten Urbild zu; an welcher Körperstelle man das erstere verletzt, an derselben erkrankt das letztere.[5]

Mimesis soll hier auf dem Feld der visuellen Konstruktion eine Wieder-Holung,

[2] Derrida, Jacques: Die Struktur, das Zeichen und das Spiel. In: Engelmann, Peter (Hg.) Postmoderne und Dekonstruktion. Texte französischer Philosophen der Gegenwart. Stuttgart 1997, S. 132-134, hier S. 133.
[3] Bergson, Henri: Das Lachen. Jena 1914, S. 18-23 (Original: Le rire. Essai sur la signification du comique. Paris 1900).
[4] Nach Martin Heidegger ist *mimesis* keine „naturalistische" oder „primitive" Nachahmung oder Imitation von Vorhandenem, sondern eine „Nach-machung" im Sinne des herstellenden Tuns. Heidegger, Martin: Nietzsche. Bd. 1. Pfullingen 1961, S. 215.
[5] Freud, Sigmund: Totem und Tabu. Einige Übereinstimmungen im Seelenleben der Wilden und der Neurotiker. In: Studienausgabe. Bd. IX. Frankfurt/Main 1982, S. 287-444, hier S. 368.

in diesem Fall ikonischen Wissens – also eine nicht-begriffliche Erkenntnis – beschreiben, welche zum einen figürliche Darstellungen als Juden identifiziert (zuordnet) und zum anderen entsprechend bestimmte Zeichen zur Differenzierung etwa vom normierten (z.b. deutsch /,arischen') Schönheitsideal verwendet. Das mimetische Verfahren bringt also Ordnung in die Dinge aufgrund der visuellen Ähnlichkeitsbeziehung, die aber im Fall der antijüdischen Karikatur durch die ideologisch motivierte Inszenierung eines intellektuellen und mentalen Typus ergänzt wird. Daher fokussiert die Interpretation auf die beiden Pole: a) Aneignung rassenanthropologischer Studien, wie es an Visualisierungen des Plattfußes oder der rachitischen Konstitution nachgewiesen werden kann, und b) Entfremdung vom ikonografisch tradierten satirischen Zeicheninventar hin zu einer propagandistisch aufgeladenen Karikatur. Der Ort der Mimesis befindet sich zwischen Physis und Imagination.

Im Vorwort zu seinem Buch *Der Sozialismus in der Karikatur* (1924) verlangte der Herausgeber des *Der Wahre Jacob* Friedrich Wendel nach kulturkritischen, politischen und einer sozialistischen Weltanschauung entsprungenen Karikaturen. „Wahrhaftigkeit" und die Erfassung der „Natur ihrer Objekte" seien Kernbestandteile der sozialistischen Karikatur. Das Bildmaterial seines Buches sollte dementsprechend zur Schulung bzw. Herausbildung des kritischen Blicks, der die Verunglimpfung der Arbeiterbewegung durch die bürgerliche Interpretation zu diagnostizieren weiß, dienen:

Karikaturen schaffen darf nur der, dessen Weltanschauung ethisch gegründet ist. Eine Gesellschaftsordnung, die sich auf Ausbeutung gründet, ist keine ethisch gegründete Gesellschaftsordnung. Ein Karikaturist, der sich schützend vor die Ausbeutung stellt, ermangelt einer ethischen Weltanschauung. Und Anspruch auf Beachtung hat nur der Karikaturist, der im Negativ der Satire das Positiv einer stichhaltenden ethischen Überlegenheit zu geben vermag.[6]

Ganz ähnlich formulierte auch der Kunstsammler und Autor des *Süddeutschen Postillon* Eduard Fuchs, der den Wert zeitgenössischer Karikaturen als „wichtige und aufhellende Wahrheitsquellen der Vergangenheit"[7] beschrieb und damit ihren dokumentarischen Charakter unterstrich. Die Karikatur vermittle eine ironisierte Diagnose der Gegenwart, die sie – symbolisch verschlüsselt – repräsentiere. Der Kunst komme in diesem Kontext die Aufgabe zu, als enthüllende Kraft zu wirken, die imstande sei, das „individuelle menschliche Lebensgeheimnis",[8] mit anderen Worten: das Wesentliche, aufzudecken. Auch Fuchs betrachtet die Karikaturen als Bestandteil einer Ausdruckskunde, die dem Bürger die Macht verleihe, seine Mitmenschen im Alltag aufgrund ihres ikonografischen Wissens nach ihrem Erscheinungsbild zu beurteilen. Die Bilder von muskelhypertrophen und heroisierten Arbeitern sollten den Arbeitern ein Identifikationsangebot unterbreiten, was die integrierende Tendenz der visuellen

[6] Wendel, Friedrich: Der Sozialismus in der Karikatur. Von Marx bis MacDonald. Ein Stück Kulturgeschichte. Berlin 1924, S. 5.
[7] Fuchs, Eduard: Die Juden in der Karikatur. München 1921, S. 92f.
[8] Ebd., S. 95.

Propaganda unterstreicht, obwohl es nicht zu einer Identifizierung mit dem dargestellten Idealtypus kam:

[...] die Aufgabe der Kulturbestrebungen und besonders der Kunstpflege innerhalb der sozialistischen Bewegung [war es], für den immer mehr entfremdeten Arbeiter sowohl in seiner Rolle als Klassenmitglied wie als Mensch eine neue Gemeinschaftskultur zu schaffen.[9]

In Bezug auf die Karikaturen in den untersuchten politischen Satirezeitschriften gilt es, die visuellen Zitate als solche zu deuten und entsprechend ihrer topischen Verweise zu kontextualisieren. Die Bild-Interpretation in der gesamten Studie verfährt dabei in drei Schritten: 1. stilistische Deskription (ikonografische Herangehensweise: Bildgestaltung, -technik, karikaturistische Standardmittel), 2. ikonologische Einbettung (in Anlehnung an Aby Warburg, Ernst H. Gombrich, Erwin Panofsky und Ernst Kris wird ein hermeneutischer Ansatz vertreten, am Beispiel der synästhetischen Metaphern) und schließlich 3. die historische Kontextualisierung (am Beispiel der Parallelisierung von Juden und Schwarzen, oder der so genannten „Rheinlandbastarde"[10]).
Mithilfe der Mimesis wird die jeweilige Lebenswelt in Bilder übersetzt, die somit eine Ähnlichkeitsbeziehung herstellen, was wichtig für das Verstehen der Bilder ist. Der historische Prozess der symbolischen Repräsentation, der diesem scheinbar „authentischen" Bild vom Juden zugrunde liegt, ist für den Laienbetrachter zunächst oder auch gänzlich verhüllt. Die quasi automatisierte Erkenntnis *des Juden* als solchem oder besser: das simultane Verstehen der Karikaturen verdankt sich gerade jener ad hoc Rezeption im Rahmen des *kulturellen Codes*. In der Entstehung dieser um einen *kulturellen Code* – wie etwa dem Begriff *des Juden* oder *der Rasse* – gruppierten Modelle ist die heuristische Struktur inbegriffen, die das jeweilige Individuum benutzt, um die variierenden Stereotype zu integrieren und durch Analogie zu einem Weltbild, das in der jeweiligen Lebenswelt Sinn macht, zu verbinden. Dies basiert natürlich auf der Annahme, dass mehrere Bilder nebeneinander existieren, wobei nicht der logische, sondern diskursive Zusammenhang durch die unterliegende „root metaphor" gestiftet wird:

A man desiring to understand the world looks about for a clue to its comprehension. He pitches upon some area of common sense fact and tries to see if he cannot understand other areas in terms of this one. This original area becomes then his basic analogy or root-metaphor. He describes as best as he can the characteristics of this area, or, if you will, discriminates its structure. A list of its structural characteristics become his basic concepts of explanation and description. We call them a set of categories.[11]

[9] Guttsman, Wilhelm L.: Bildende Kunst und Arbeiterbewegung in der Weimarer Zeit: Erbe oder Tendenz. In: Archiv für Sozialgeschichte. Bd. XXII (1982), S. 331-358, hier S. 349.

[10] Als solche wurden die Kinder aus den Verbindungen von deutschen (weißen) Frauen und französischen (schwarzen) Ruhrbesatzungssoldaten bezeichnet. Vgl. Pommerin, Reiner: Sterilisierung der Rheinlandbastarde. Das Schicksal einer farbigen Minderheit 1918-1937. Düsseldorf 1979.

[11] Pepper, Stephen: World Hypothesis. Berkeley 1966, S. 91.

Die Kategorien sind dabei bipolar und veränderlich. Die visuellen Symbole spiegeln die kulturellen Kategorien wider, die die Objekte als Reflektion oder Verzerrung des Selbst begreifen. Da das Andere die Antithese zum Selbst darstellt, muss es die Kategorien beinhalten, durch die das Selbst sich definiert, nach dem Prinzip der Kommensurabilität und in diesem Fall der Ikonizität des *Judenbildes*. Sander Gilman macht dies an drei (verallgemeinerten) *labels* fest, die im Laufe der Geschichte bestimmende Wirkung auf die Subjekte hatten: Krankheit, Sexualität und Rasse.[12] Die Interdependenzen zwischen somatischer Beschaffenheit und sozialer Konstruktion werden durch die Fokussierung auf den konstruierten *jüdischen Körper* beleuchtet, der im Medium der politischen Satirezeitschrift öffentlichen Diskriminierungs- und Disziplinierungspraktiken ausgesetzt ist. Er visualisiert die Differenz, etwa zwischen gesund/krank, weiblich/männlich, vital/,degeneriert' usw. weitergeführt zu einem hierarchisch strukturierten Diskurs. Körperkultur, so Gertrud Pfister, sei ein Spiegel der jeweiligen gesellschaftlichen Werte und Normen und dementsprechend nicht ahistorisch.

Seit den 70er Jahren setzt sich vielmehr zunehmend die Erkenntnis durch, daß der homo sociologicus einen Körper hat, der in der Doppelfunktion von ,Körper sein' und ,Körper haben' den Bezug des Ichs zur Welt herstellt und daher als Ort sozialer Kontrolle, Ausdruck kultureller Überformung sowie als Text interpretiert werden muß.[13]

Die symbolische Macht der medikalisierten Metaphern gründet auf dem diskursiven Kontext, gerade der seit dem Kaiserreich popularisierten Bakteriologie, auf die in einigen Karikaturen verwiesen wird. Sowohl die massenhafte Unterwanderung des hygienischen *Volkskörpers* als auch seine Bedrohung durch unsichtbare, nicht zu kontrollierende Parasitenschwärme wurden thematisiert, was sozialhygienische staatliche Maßnahmen wie die Ritualisierung von Duschen, Rasuren, die Vernichtung des Eigentums Kranker durch Dämpfung der Gegen-stände in Chlor und die Vergasung der Räume mit Formaldehyd, also die Mechanisierung von Hygieneprogrammen, zur Konsequenz hatte.[14]

Entgegen dem faktischen, durch Robert Koch nachgewiesenen Bakterium, das die Tuberkulose verursachte, existierte ein fiktives, imaginäres, das sich im Juden konkretisierte – Typhus oder „Judenfieber".[15] Susan Sontag bewertet die Deutungen der Tuberkulose allerdings als kontrafaktisch, da diese Krankheit als

[12] Gilman, Sander L.: Difference and Pathology. Stereotypes of Sexuality, Race and Madness. Ithaca, London, New York 1985, S. 15-35, hier S. 28.

[13] Pfister, Gertrud: Zur Geschichte des Körpers und seiner Kultur – Gymnastik und Turnen im gesellschaftlichen Modernisierungsprozess. In: Dieckmann, Irene; Teichler, Joachim H. (Hg.): Körper, Kultur und Ideologie. Sport und Zeitgeist im 19. und 20. Jahrhundert. Berlin 1997, S. 11-47, hier S. 12f.

[14] Weindling, Paul Julian: Epidemics and Genocide in Eastern Europe, 1890-1945. Oxford 2000.

[15] Ebd., S. XV.

eine der Seele und des Geistes im Gegensatz zur blutigen und schleimigen Körperlichkeit des Krebses transzendiert würde.[16] Gerade letzterer Aspekt ist für die Interpretation der antijüdischen Bilder wesentlich, da man ‚dem Juden' nervöse Krankheiten (‚Neurasthenie') und damit konnotiert kriminelle geheime Machenschaften zuschrieb, die in Form überdimensionierter Hände, einem meist geöffneten Mund und durch wilde Gestik, also einen ekstatischen Ausdruck, ikonografisch vermittelt werden. Die Verunglimpfung des (Pseudo-)Jiddisch als Gaunersprache (Rotwelsch) unterstreicht dies noch.

Dass diese Art der Repräsentation nur zu einem Bruchteil auf tatsächliche Eigenschaften Bezug nimmt, eingedenk der Beobachtung, dass keineswegs Einigkeit über die Homogenität einer *jüdischen Rasse*[17] bestand, und ihr Geheimnis darin liegt, sich als deren Kopie auszugeben, lässt sich am besten mit dem baudrillardschen Begriff des *Simulakrums* beschreiben:

Während die Repräsentation versucht, die Simulation aufzusaugen, indem sie sie als falsche Repräsentation interpretiert, schließt die Simulation das gesamte Gebäude der Repräsentation als Simulakrum ein. Die Phasen, die das Bild dabei sukzessive durchläuft, sind folgende: – es ist Reflex einer tieferliegenden Realität; – es maskiert und denaturiert eine tieferliegende Realität; – es maskiert eine Abwesenheit einer tieferliegenden Realität; – es verweist auf keine Realität: es ist sein eigenes Simulakrum.[18]

Das Unsichtbarwerden *des Juden* im Zuge der Emanzipation und Akkulturation soll insbesondere durch die Visualisierung *des Ostjuden*, der auf diese Weise zum Original, als Archetyp inszeniert, wird, umgekehrt werden. Kaftan, Peyes, Tefillin, der lange Bart sowie die Kippa oder der Pelzhut indizieren die orthodoxe Herkunft, wobei das Outfit des assimilierten so genannten *Westjuden* in Form von Gehrock, modischen (meist gestreiften) Hosen, Gamaschen und Zylinder lediglich als andere Verkleidung, im Sinne einer anderen äußeren Hülle eines kohärenten und überzeitlichen ‚jüdischen Wesens' angenommen wird. Zeitgenössische Bücher wie *Das ostjüdische Antlitz* von Arnold Zweig und Hermann Struck[19] oder Gemälde und Radierungen von Ephraim Moses Lilien illustrierten und portraitierten das Leben der Chassidim in Galizien und der Bukowina. Als lebensweltliche Erfahrung waren die so genannten *Ostjuden* nur der Bevölkerung in Wien und Berlin präsent. In Anspielung auf die ‚Realitäten des Körpers' wird dagegen in den Karikaturen der unhygienische und degenerierte Körper v.a. den *Ostjuden* zugeschrieben; allegorische Verweise wie

[16] Sontag, Susan: Illness as Metaphor and AIDS and Its Metaphors. New York 2001, S. 11-20, hier S. 13: „TB is disintegration, febrilization, dematerialization; it is a disease of liquids – the body turning to phlegm and mucus and sputum and, finally, blood – and of air, of the need for better air."

[17] Kiefer, Annegret: Das Problem einer „jüdischen Rasse". Eine Diskussion zwischen Wissenschaft und Ideologie. Frankfurt/Main, New York, Paris 1991.

[18] Baudrillard, Jean: Agonie des Realen. Berlin 1978, S. 14f.

[19] Zweig, Arnold: Das ostjüdische Antlitz, zu 52 Steinzeichnungen von Hermann Struck. Berlin 1920.

Läuse, Flöhe oder die Tätigkeit des Kratzens, die der rachitischen Symptomatik nahestehenden Illustrationen der skelettösen Verformungen sowie Versatzstücke bzw. Pseudo-Jiddisch werden zur Markierung *des Juden* verwandt. Der kranke Körper *des Juden* ist als der *normale Körper des Juden* fingiert.[20] Diese schizoide *Normalität* stellt sich her über einen gesellschaftlichen Konsens, der von dem Gedanken der Homogenisierung ausgeht und Abweichungen als deviant, als bedrohlich für die eigene Sicherheit und Identität brandmarkt. Eine pragmatische Erklärung für diese Art der kollektiven Selbstdisziplinierung liegt in der einfacheren Strukturierung des Alltags, ähnlich der orientierenden und selbstvergewissernden Funktion von Stereotypen.[21] Der tiefere Sinn einer damit verbundenen Normierung lag zum Teil in der zunehmenden Ökonomisierung am Anfang des 20. Jahrhunderts begründet, die einen vereinfachten internationalen Austausch von Gütern respektive ‚Humankapital' bezweckte. Der Erste Weltkrieg und mit ihm verbunden die ökonomische Regression trugen unweigerlich zur tiefen Verunsicherung der besitzenden und herrschenden Schichten bei, was durch den Prozess der ‚Gesundung' kompensiert werden sollte.

Es handelte sich bei dem Krankheitsdiskurs aber keineswegs um eine rein metaphorische Angelegenheit, vielmehr gaben aktuelle Probleme wie Alkoholismus, das Ansteigen der Selbstmord- und Abtreibungsrate (bei sinkender Geburtenrate) sowie mangelnde medizinisch-hygienische Versorgung Anlass zur Sorge. In den Karikaturen begegnet man oft alkoholisierten und verwahrlosten Proletariern, die im übertragenen Sinne als unberechenbar und unkultiviert dargestellt werden; ihre Pathologisierung bietet dem Staat Grund für die Ergreifung prophylaktischer oder auch quarantänischer Fürsorge. Die Stigmatisierung und ‚Behandlung' der so genannten *Ostjuden* verläuft unter ähnlichen Vorzeichen.[22]

Die Gesundheitspolitik stellte in der Weimarer Republik daher ein zentrales Handlungsfeld dar, das seine Macht aus der Verquickung des Nationalismus mit Körperidealen/-konstrukten bezog und sich in dem Eindringen medizinischer Metaphern in den Sprachgebrauch der administrativen und ökonomischen Eliten ausdrückt.[23] Moritz Föllmer beschreibt das ‚Krisennarrativ' als eine Übertragung der nationalen Krise nach dem Ersten Weltkrieg auf die individuelle bürgerliche Befindlichkeit, was sich in Nervosität und Herzleiden ausdrückte. Aus den so

[20] Hödl, Klaus: Die Pathologisierung des jüdischen Körpers. Antisemitismus, Geschlecht und Medizin im Fin de Siècle. Wien 1997, S. 105-131.
[21] Gilman: Difference and Pathology, S. 15-35; Stroebe, Wolfgang; Insko, Chester A.: Stereotype, Prejudice and Discrimination: Changing Conceptions in Theory and Research. In: Bar-Tal, Daniel et al. (Hg.): Stereotyping and Prejudice. Changing Conceptions. New York et al. 1989, S. 3-34.
[22] Föllmer, Moritz: Der „kranke Volkskörper". Industrielle, hohe Beamte und der Diskurs der nationalen Regeneration in der Weimarer Republik. In: GG 27 (2001), S. 41-67, hier S. 45f.
[23] Ebd., S. 42.

artikulierten Statusängsten ergaben sich entsprechende Abgrenzungsmechanismen.
Dass die ökonomische Vereinheitlichung, d.h. die – keineswegs wertneutrale – Analogie von Wirtschaft und Volk als ein Organismus, auch einen Effekt auf körperliche (und im Metadiskurs auch psychiatrische) Phänomene hatte, zeigte Wirkungen in Bezug auf das Schönheits- und in diesem Fall Rassenideal. Die scheinbare Wahrnehmung der angenommenen kollektiven *Andersheit* der Juden ist daher eher als Selbstreflexion der Ängste der entmachteten Eliten denn als pathologische Verfasstheit der Juden zu bewerten.

In this volume I am not interested in determining the line between ‚real' and ‚fabled' aspects of the Jew. This can be done only by ignoring the fact that all aspects of the Jew, whether real or invented, are the locus of difference. [...] I am engrossed by the ideological implications associated with the image of the Jews (and other groups) as ‚different'. This says nothing at all about the ‚realities' of difference. Indeed I have consistently claimed that all of the patterns I have examined are rooted in some type of observable phenomenon which is then labeled as ‚pathological'. [...] But this is not the ‚reality' of the phenomenon which is central to my own examination but rather its representation.[24]

Die Assimilation ist oft Gegenstand der Belustigung in den Bildern, da sie als fehlgeschlagene Imitation der Mehrheitsgesellschaft bzw. des gehobenen Bürgertums inszeniert wird. Trachten werden so zur reinen Folklore und unterstellten Camouflage, die *den Juden* als lächerliche ‚Kopie' des *Eigenen*, Rustikalen zu enttarnen sucht. Daher ist die unterliegende, selten explizit formulierte, Intention, die ‚Wahrheit' über den Juden zu zeigen, um gerade im Falle der antisemitischen christlichsozialen Zeitschrift, dem *Kikeriki*, die christliche Bevölkerung warnen und ‚aufklären' zu können. Dass *der Jude* der theatralische Akteur, d.h. derjenige, der sich mit pekuniärer und/oder sexueller Macht prostituiert, der konstruierten Bilder zu sein scheint und damit Eindruck und Ausdruck vertauscht werden, liegt im Ansinnen der Zeichner.
De facto liegt dem scheinbar vom Objekt implizierten Ausdruck der psychische Eindruck des Gegenüber zugrunde. Siegfried Frey bezeichnet tradierte Sehgewohnheiten, die bestimmten physischen Gesichtszügen psychische Charakteristika zuordnen, als „zwanghafte Tendenz zur physiognomischen Ausdrucksdeutung",[25] wobei sich die Beteiligten selten über die von ihnen ausgelösten kognitiven und affektiven Stimuli bewusst seien. Auf diese Weise würden Pocken, Zahnlücken u.ä. ins Auge fallenden ‚Defekte' dazu verwandt, einen Sinn in das Gesehene zu bringen, womit wieder eine Substantialisierung erreicht wäre, die die fragmentierten Phänomene (als solche könnten auch krumme Beine oder die Hakennase gelten) auch in ihren Abweichungen für Dokumente einer inneren (eventuell pathologischen) Disposition hält.

[24] Gilman, Sander L.: The Jew's Body. New York, London 1991, S. 2.
[25] Frey, Siegfried: Die Macht des Bildes. Der Einfluß der nonverbalen Kommunikation auf Kultur und Politik. Bern et al. 1999, S. 40-43, hier S. 41.

Die Synthese des Gesamtkörpers führt also zur Hypostase der Totalität, bei der die ideelle Verbindungsweise der ‚Teile' als ein reelles Prinzip erscheint und die immanente synthetische Einheit des Körpers als transzendente Entität dargestellt wird, die ihm seine Form von außen aufprägt. Das Ganze setzt sich nunmehr als gegenüber seinen Teilen früher und vorrangig, als das herrschende Prinzip, das die Teile hervorbringt, sie vereinigt und in ihrer Koexistenz erhält.[26]

Dieses unsichtbare visuelle Korrektiv kann anhand einiger Werbeannoncen exemplifiziert werden; so genannte ‚Nasenformer' (in Kombination mit einem ‚Stirnrunzelglätter') oder ein ‚Beinkorrektionsapparat' scheinen in den Zwanziger Jahren so populär gewesen zu sein, dass sie sich in fast jeder Ausgabe (des *Der Wahre Jacob*, vereinzelt auch des *Kikeriki*) finden lassen.[27] Eingerahmt sind diese Anzeigen meist von Annoncen für Fahrräder, Bruchbänder, ‚Körperbildungssysteme' zur Entwicklung der Körpergröße um 10-15 cm, Brustkamellen usw. Der ‚Nasenformer', der nur für die Korrektur der weichen, knorpeligen Bestandteile der Nase („Knochenfehler nicht!") geeignet sein sollte, fand auch eine ironisch-sarkastische Kommentierung, etwa im jüdischen Witzblatt *Schlemiel* als „Nasenformer Antisemit", der allen „Assimilanten und anderen Deutschnationalen"[28] angepriesen, oder der im *Kikeriki* „Renegaten empfohlen [wird]. Wie man leicht entnationalisiert werden kann".[29] In beiden Fällen ist die (deutsch-) nationale Nase gerade und schmal markiert im Gegensatz zur *bäuerlich* oder *sozialistischen* Himmelfahrts- bzw. Säufernase oder der *jüdischen* gebogenen, herabhängenden Hakennase. Diese Beispiele verdeutlichen, inwiefern die ‚arische' Nase zum Prototyp avanciert war und o.g. Abweichungen als deviante Phänomene zur ästhetisch-ideologischen Anpassung gedrängt wurden. Medizinhistorisch betrachtet begann das Zeitalter der kosmetischen Chirurgie, die O- oder X-Beine oder Haken- oder Knollennasen zu ‚normalen' verformte. Dass die eben genannten Phänomene als krank und abnorm deklariert wurden, schien zunächst nur eine mechanische Korrektur nach sich zu ziehen. Doch inwiefern der nachträgliche Eingriff in Überlegungen einer prophylaktischen „Auslese" umschlägt, zeigt sich – was hier als radikaler Output zu lesen ist – in einer Schulbuchillustration von 1937,[30] in der eine ‚normale', d.h. gesunde, mit einer ‚degenerierten', d.h. ‚unorganischen', Familie kontrastiert wird. Visuelle Indikatoren für die pathologische Abweichung sind die skelettösen Verformungen, nämlich die O-Beine, die Kleinwüchsigkeit und eine grundsätzlich

[26] Rogozinski, Jacob: „Wie die Worte eines berauschten Menschen..." Geschichtsleib und politischer Körper. In: Nagl-Docekal, Herta (Hg.): Der Sinn des Historischen. Geschichtsphilosophische Debatten. Frankfurt/Main 1996, S. 333-372, hier S. 335.

[27] WaJa Beilage Nr. 704 (1913), WaJa Beilage Nr. 722 (1914), WaJa Beilage Nr. 779 (1917).

[28] Schlemiel, Nr. 2 (1919), S. 94.

[29] Kikeriki, Folge 30 (21. Juli 1929), S. 5.

[30] Vgl. Kraepelin, Karl; Schäffer, Caesar: Biologisches Unterrichtswerk: Leitfaden der Biologie für höhere Lehranstalten. Bd. I: Für die Mittelstufe. Bearb. v. Erich Thieme. Berlin [12]1937, S. 47.

schiefe Körper- und Kopfhaltung (mit überdimensionierten Henkelohren). Die an dieser Stelle beschriebenen Bildmittel, die auch spezifisch *den Juden* in einer oftmals der rachitischen Symptomatik entsprechenden Körperlichkeit zeigen und die zugleich zur Abgrenzung, zur Markierung verwandt werden, sind einem statistisch abstrahierenden modellhaften Denken entsprungen, das von der malthusischen Übervölkerungsthese durch Unterschichten und ‚degenerierte' Bevölkerungsteile ausgeht.

Rachitis galt als eine typische Städterkrankheit, die durch Mangelernährung, schlecht gelüftete, feuchte und dunkle Hinterhofwohnungen bedingt war. Im Zusammenhang mit den antijüdischen Bildern könnten diese Zuschreibungen auch auf die Herkunft aus dem Ghetto, zum einen also auf degenerative, vererbbare Veränderungen und zum anderen auf den teilweise subproletarischen Status hinweisen. Die typischen Symptome der Rachitis sind u.a. Skelettverformungen, Anfälligkeit, schreckhafte Unruhe, ammoniakalischer Windelgeruch, Froschbauch, Hühnerbrust, X- oder O-Beine, Zwergwuchs, ‚Quadratschädel' und mangelnder Muskeltonus.

Integriert ist die beschriebene Dichotomie von höher- und minderwertigen Menschen in das Kapitel *Schutz des Volkskörpers vor Entartung* des Biologie-Unterrichtswerks *Mensch und Volk*, wobei die Grafik – laut Legende – Folgendes zu veranschaulichen vorgibt: „Verdrängung des gesunden Volkstums durch Minderwertige bei verschiedener Fortpflanzungsstärke." Die quantifizierende Prognose menetekelt einen Anteil von 97% „Minderwertigen", die 3% „Hochwertigen" nach 300 Jahren gegenüberstünden, was einer exakten Verkehrung der aktuellen Zahlen entspräche: „Was unter solchen Umständen, wenn man alles sich selber überließe, aus dem deutschen Volk werden würde, zeigt uns recht deutlich Abb. 50."[31]

Die Existenz eines spezifisch *jüdischen Körpers* fingierend, präsentiert der *Kikeriki* den „Homo arius Austriacus",[32] den er eigentlich zu Lebzeiten schützen will, einem Denkmal gleich in einem Bild, das die Majorisierung von Wien durch jüdische (fruchtbarere) Familien dokumentieren soll. Besonders hervorgehoben wird dieser angebliche quantitative Kontrast durch die siebenköpfige krummbeinige und hakennasige Familie im Vordergrund und den einsamen, in Formaldehyd eingelegten Säugling in einer Vitrine im Mittelgrund. Statistiken im Hintergrund visualisieren in Form von Säulendiagrammen die proportionale Abnahme der „arischen Geburten" von 1900 bis 2000 gegenüber der Zunahme der „jüdischen Geburten". Implizite Aussage dieses Bildes mit dem Titel „Nach der Abschaffung des §144 (Zukunftsbild aus dem Naturhistorischen Museum)"[33] ist die Verkehrung des gezeigten Zustandes, der mit der sarkastischen Unterzeile kommentiert wird: „Der Tate: Da schauts Kinder, das ist der letzte arische Österreicher!", nämlich die Juden als vergangenes,

[31] Ebd.
[32] Kikeriki, Nr. 41 (5. Oktober 1924), S. 8.
[33] Ebd. Der §144 stellte den Schwangerschaftsabbruch unter Strafe.

museales Objekt vorzuführen und die ‚Arier' als gegenwärtige und künftige *Rasse* zu inthronisieren.

Ein Abgleich zwischen fiktiven und realistischen Bildelementen in Bezug auf die *Judenkarikatur* scheint wenig sinnvoll angesichts der Konstruiertheit des bildlichen Stereotyps, das sozusagen seine eigene Wirklichkeit und damit verbunden seine dokumentarische Macht beansprucht. Gerade in Anbetracht einer sonst immer als kritisch apostrophierten Kunstrichtung, nämlich der Karikatur, ist grundsätzlich zu kritisieren, dass von der Abwesenheit einer gestalterischen (Diskurs-)Regel ausgegangen und die Singularität hypostasiert wird. Dabei handelt es sich, so Susanne K. Langer, um logisch nicht stabilisierte Diskurse. Im Gegensatz zum Textmedium stelle die Karikatur ein „präsentatives Symbol" und kein sprachliches, also „diskursives Symbol"[34] dar. Zugespitzt formuliert, argumentiert die Karikatur nicht, wägt nicht ab, sondern behauptet, setzt und bestimmt das Gezeigte als Wahrheit.

Visual forms – lines, colors, proportions etc. – are just as capable of articulation, i.e. of complex combination, as words. But the laws that govern this sort of articulation are altogether different from the laws of syntax that govern language. The most radical difference is that visual forms are not discursive. They do not present their constituents successively, but simultaneously, so the relations determining a visual structure are grasped in one act of vision. Their complexity, consequently, is not limited, by what the mind can retain from the beginning of an apperceptive act to the end of it.[35]

Die antijüdische Karikatur als kulturelles Medium und historischer Gegenstand suggeriert eine Gegenständlichkeit, die ihren Symbolcharakter verdeckt. Auf diese Weise gerät ein eventuell programmatisch-ideologisch angelegtes Bildarrangement aus dem Blick wie es im Falle der untersuchten Zeitschriften als popularisierendes Medium (etwa in der Figur des *kleinen Kohn*) verwandt wird. Anders gesprochen dient das *Kollektivsymbol Jude* zur Anbindung und Thematisierung zeitgenössischer Dilemmata und Diskurse, nicht aber zur Identifikation, geschweige denn Beschreibung dieses angeblich Bezeichneten, d.h. seines Judentums und der assoziierten jüdischen Lebenswelt.

Die wichtigste *soziokulturelle Funktion* der Kollektivsymbolik scheint in der *Diskursintegration* und damit auch der *Praktikenintegration* zu bestehen.[...] (sie integrieren vor allem die ‚praktischen' und die ‚theoretischen' Bereiche einer Kultur). Fordert die Arbeitsteilung und Wissensspezialisierung eine wachsende Differenzierung der Diskurse, so fordert umgekehrt die gesellschaftliche und ‚menschliche' Tendenz zu Vereinigung und Totalität die wenigstens teilweise Reintegration der Diskurse im kulturellen *Interdiskurs*. Man kann sagen: Das Interferenzspiel der Diskurse einer Kultur generiert (produziert) ihr Kollektivsymbolsystem.[36]

[34] Langer, Susanne K.: Philosophy in a New Key. A Study in the Symbolism of Reason, Rite and Art. Cambridge (Mass.), London [17]1993, S. 79-102.
[35] Ebd., S. 93f.
[36] Drews, Arne; Link, Jürgen; Gerhardt, Uta: Moderne kollektive Symbolik. Eine diskurstheoretisch orientierte Einführung mit Auswahlbibliographie. In: Internationales Archiv für Sozialgeschichte der deutschen Literatur. 1. Sonderheft (1985), S. 256-375,

Die topischen Verweise, die die *Judenbilder* implizieren, sind zum einen dem klassischen Repertoire der zeichnerischen Ver-/Entstellung (z.B. Größenunterschiede, Disproportionierung, groteske Mimikry usw.), wie man es bei Karikaturen oft findet, zum anderen dem populären rassenanthropologischen Diskurs (z.B. Untersuchungen über die Militärtauglichkeit/den Körperbau von Juden, angeblich spezifische Krankheiten wie Diabetes, Neurasthenie etc.) entnommen. Angefangen bei der Vorstellung eines besonders ausgeprägten Nasenknochens etwa bei Johann Friedrich Blumenbach (1752-1840),[37] über die hierarchisierten Camperschen Gesichtswinkel[38] bis hin zur Pathognomik Carl Huters[39] sedimentierten sich diese anschaulichen, vermeintlich ‚objektiven', nämlich empirisch ermittelten Daten als Bilder in den Köpfen der Betrachter, obwohl es konterkarierende Forschungen gab. Claudia Schmölders macht auf den Trugschluss aufmerksam, der die statistische Erfassung für die sachliche Wahrnehmung und das Künstlerische für die Fiktion hält:

> Körperselbst- und Körperfremdbild vertreten qualifizierende, nicht quantifizierende Interessen. Sie zielen auf das Thema der Unvertauschbarkeit, der Prägnanz und der sensuellen Gewissheit – drei Perspektiven, die heute gewöhnlich im Terminus ‚Identität' verschwinden.[40]

Die visuelle Einheit der karikierten Figuren wird zum einen durch den Laienblick hergestellt und zum anderen durch den Zeichner lanciert, der Messbares und Sichtbares synoptisch fasst. Das Bild spielt hier die Rolle des illustratorischen Beweismittels. So begründet etwa Karl Rügheimer in seiner Dissertation *Über den Zusammenhang von Körperbau und Charakter nach Befunden aus der Karikatur* (1932) seine Technik des Gegenlesens von schematischen Befunden aus der Konstitutionslehre Ernst Kretschmers oder dem rassenbiologischen Ansatz Franz Weidenreichs[41] und Bildtypen wie sie v.a. vom *Simplicissimus* erfunden worden waren. Nach seinen Vorstellungen ergibt sich ein *Typus* als repräsentativer Querschnitt einer Masse, womit der Karikaturist, rein quantitativ betrachtet, realistisch arbeite. Dieser Logik folgend, müssten die

hier S. 270.

[37] Vgl. Geiss, Imanuel: Geschichte des Rassismus. Frankfurt/Main 1988, S. 160-165.

[38] Zurückgehend auf den holländischen Anatom Peter Camper (1722-1789), der anhand des Profilwinkels zu beweisen versuchte, dass die Suprematie der Rasse aus dem Winkel vom Kinn bis zur Stirn abzulesen sei. Durch Johann Caspar Lavater, Carl Gustav Carus und Auguste Comte fand sich diese eurozentrische Sicht bestätigt.

[39] Huter, Carl: Illustriertes Handbuch der praktischen Menschenkenntnis nach meinem System der wissenschaftlichen Psycho-Physiognomik. Körper-, Kopf-, Gesichts- und Augen-Ausdruckskunde. Breslau 1928 (Original 1910).

[40] Schmölders, Claudia: Das Vorurteil im Leibe. Eine Einführung in die Physiognomik. Berlin 1995, S. 13.

[41] Weidenreich, Franz: Rasse und Körperbau. Berlin 1927, S. 53-64; Kapitel III. A: Sind die Konstitutionsmerkmale durch die Rassenmerkmale bedingt?, S. 108-113; Kapitel III. 6: Der europäische Rassenkreis, S. 172-178; Kapitel VIII: Die Beziehungen zwischen Rassen- und Konstitutionsmerkmalen.

dargestellten Figuren, die *Ostjuden* oder übergewichtige Kapitalisten und Wohnungswucherer markieren, ihrem tatsächlichen gesellschaftlichen Stellenwert entsprechen. Rügheimer behandelt diese vermeintliche Reziprozität als das Erfassen des „Wirklichkeitstatbestands".[42]
Die als pars pro toto vielbediente *jüdische Nase* vereinigt das Stereotyp des orientalischen Juden mit dem des afrikanischen Schwarzen und weist auf Instinkthaftigkeit hin.[43] Eine weitere Konnotation ist der angeblich starke Geruch, der von *jüdischen* bzw. *schwarzen* Körpern ausgehe, was durch bildliche Verweise wie Zwiebeln oder Knoblauch noch unterstrichen wird. Zudem weist die Hakennase bzw. der höckerige, konvexe Nasentypus in der Kriminalanthropologie und gängigen Physiognomik auf Betrüger, Wahnsinnige, Epileptiker und Demente hin.[44] Die übertriebene Hakennase in den Karikaturen ist aber auch – neben einer physisch-medizinischen Interpretation – allegorisch aufzufassen und wird mit Drahtzieherei, Narrentum (und damit auch List bzw. Maskenhaftigkeit) und Instinkt synonym gesetzt. Im Vorspann zu dem so genannten „Dokumentarfilm" *Der ewige Jude* (1940) von Fritz Hippler heißt es:

> Die zivilisierten Juden, welche wir aus Deutschland kennen, geben uns nur ein unvollkommenes Bild ihrer rassischen Eigenart. Dieser Film zeigt Originalaufnahmen aus den polnischen Ghettos, er zeigt uns die Juden, wie sie in Wirklichkeit aussehen, bevor sie sich hinter der Maske des zivilisierten Europäers verstecken.

Der Anthropologe Maurice Fishberg[45] machte es sich zur Aufgabe, das volkstümliche Vorurteil durch empirische Untersuchungen zu widerlegen, die keine *typische* konvexe Nasenform bei Juden, die so genannte „Judennase", ergaben, sondern die unter den meisten Europäern verbreitete „römische". Grundlage seiner Forschungen zu den *Rassenmerkmalen der Juden* (1913) sind Beobachtungen, die er in „Neuyork" (sic!) unter den jüdischen Einwanderern (2836 Juden und 1284 Jüdinnen) aus den verschiedenen Ländern Ost- und Westeuropas, Nordafrikas und Teilen Asiens machte und die er nach den folgenden Nasentypen kategorisierte: gerade oder griechische Nase, Stumpfnase, krumme, Habichtsnase und Adlernase, Platt- und Breitnase. Während 57,26% der Juden und 59,42 der Jüdinnen über eine gerade oder „griechische" Nase verfügten, wiesen lediglich 14,25% der Juden und 12,7% der Jüdinnen eine krumme, Habichtsnase oder Adlernase auf, was im Vergleich zur altbayerischen Bevölkerung, die hier einen Anteil von 31% aufweist, gering ist.

[42] Rügheimer, Karl: Über den Zusammenhang von Körperbau und Charakter nach Befunden aus der Karikatur. Würzburg 1932, S. 53.

[43] Gilman: Jew's Body, S. 174; Knox, Robert: The Races of Men: A Fragment. Philadelphia 1850, S. 133; Chamberlain, Houston Stewart: Foundations of the Nineteenth Century. London 1913. Bd. 1, S. 332, 389.

[44] Lombroso, Cesare: Der Verbrecher (Homo delinquens) in anthropologischer, ärztlicher und juristischer Beziehung. Bd. 1. Hamburg 1887, S. 384-400; Bd. 2. Hamburg 1890, S. 347f.; Huter: Handbuch, S. 88-92.

[45] Fishberg, Maurice: Die Rassenmerkmale der Juden. München 1913, S. 51-59.

Die konvexe Nase sei demnach kein Charakteristikum einer fingierten ‚jüdischen Rasse', wie auch der Anthropologe Felix von Luschan konstatierte,[46] also nicht semitisch, sondern hethitisch beeinflusst. Bemerkenswert ist, dass Fishberg das Vorkommen der Stumpf- oder konkaven Nase (22% der Juden und 13% der Jüdinnen) in Beziehung zur „Negernase" setzt, die somit ein Indiz für einen gewissen Atavismus sei: „Letztere Nasenform sieht man häufig bei Juden, die andere negroide Merkmale haben, wie z.B. Prognathismus (eine Gesichtsform, bei der Zahnbein und Oberkiefer vorspringen), große dicke Lippen, gekräuseltes Haar usw."[47]

Die Vorliebe der Karikaturisten für die ‚jüdische Nase' die einem „Papageienschnabel"[48] ähnlich sein solle, findet bei Fishberg am Rande Erwähnung; besonders die bayerischen Habichtsnasen (oder „Armenoidennasen") mit ihren fleischigen Flügeln und konvexem Rücken böten sich für eine (Über-) Zeichnung an. Vom nordamerikanischen Indianer bis zu den Osseten fände man diesen Nasentypus, was als Argument gegen die Spezifität in Bezug auf die Juden gewertet werden könne. Implizit erteilt Fishberg den Karikaturisten den Vorwurf, die „Volksphantasie"[49] zu ihrer Führerin zu machen und jenes kraniometrisch inspirierte Vorurteil populistisch zu illustrieren, bei völliger Ignoranz gegenüber statistischen Feldforschungen, die das Gegenteil bzw. eine höchst differenzierte, die Völkermigrationen berücksichtigende, Lesart präsentieren. Warum die Adlernase allerdings als genuin *jüdische* konnotiert ist, bleibt im Dunkeln. So ist diese Form der Wissenschaftskritik letztlich auf den Vergleich bzw. den Abgleich mit der Realität angelegt, was demologischen Feldforschungen, in denen der *jüdische Körper* vermessen wird, eine legitimatorische Grundlage liefert. Dabei ist das Konstrukt Rasse ein sogenanntes ‚artifactual product', ein künstlich geschaffener und polyvalenter Wissenschaftsmythos zur Inventarisierung von Menschen.

These categories had material weight in the lives of individuals and groups; racial identities were embodied in political practices of discrimination and law, and affected people's access to education, forms of employment, political rights, and subjective experience. Scientific language was one of the most authoritative languages through which meaning was encoded, and as a language it had political and social, as well as intellectual, consequences.[50]

[46] Luschan, Felix von: Die anthropologische Stellung der Juden. In: Korrespondenzblatt der Deutschen Gesellschaft für Anthropologie. Bd. 31 (1892), S. 94-102.
[47] Fishberg: Rassenmerkmale, S. 52.
[48] Ebd.
[49] Ebd., S. 51.
[50] Stepan, Nancy Leys; Gilman, Sander L.: Appropriating the Idioms of Science: The Rejection of Scientific Racism. In: La Capra, Dominick (Hg.): The Bounds of Race. Perspectives on Hegemony and Resistance. Ithaca, London 1991, S. 72-103, hier S. 73. Dazu auch: Hanke, Christine: Zwischen Evidenz und Leere. Zur Konstitution von ‚Rasse' im physisch-anthropologischen Diskurs um 1900. In: Bublitz, Hannelore; Hanke, Christine; Seier, Andrea (Hg.): Der Gesellschaftskörper. Zur Neuordnung von Kultur und Geschlecht um 1900. Frankfurt, New York 2000, S. 179-235.

Wenn man den dokumentarischen Charakter der *Judenbilder* hinterfragt, so gelangt man auf den schmalen Grat zwischen Fiktionalität und Faktizität. Das *Kollektivsymbol Jude* kann mithilfe der historischen Semantik an verschiedene Diskurse angebunden werden, was seine Qualität als Übersetzung unterschiedlichster Wissensbereiche und Vorstellungshorizonte verdeutlicht. Sein Quellenstatus ist demnach als ‚faktional' zu fassen, nämlich zwischen Kunst, Konstruktion und Kopie, zwischen Mimesis und Inszenierung. Der Jude im Bild ist der Schein eines *Juden*, der ein Halbwesen aus ontischer Präsenz und poietischer Künstlichkeit ist.

Literatur

Bergson, Henri: Das Lachen. Jena 1914 (Original: Le rire. Essai sur la signification du comique. Paris 1900).

Baudrillard, Jean: Agonie des Realen. Berlin 1978.

Chamberlain, Houston Stewart: Foundations of the Nineteenth Century. Bd. 1. London 1913.

Derrida, Jacques: Die Struktur, das Zeichen und das Spiel. In: Engelmann, Peter (Hg.): Postmoderne und Dekonstruktion. Texte französischer Philosophen der Gegenwart. Stuttgart 1997, S. 114-139.

Drews, Arne; Link, Jürgen; Gerhardt, Uta: Moderne kollektive Symbolik. Eine diskurstheoretisch orientierte Einführung mit Auswahlbibliographie. In: Internationales Archiv für Sozialgeschichte der deutschen Literatur. 1. Sonderheft (1985), S. 256-375.

Fishberg, Maurice: Die Rassenmerkmale der Juden. München 1913.

Föllmer, Moritz: Der „kranke Volkskörper". Industrielle, hohe Beamte und der Diskurs der nationalen Regeneration in der Weimarer Republik. In: GG 27 (2001), S. 41-67.

Freud, Sigmund: Totem und Tabu. Einige Übereinstimmungen im Seelenleben der Wilden und der Neurotiker. In: Studienausgabe. Bd. IX. Frankfurt/Main 1982.

Frey, Siegfried: Die Macht des Bildes. Der Einfluß der nonverbalen Kommunikation auf Kultur und Politik. Bern et al. 1999.

Fuchs, Eduard: Die Juden in der Karikatur. München 1921.

Geiss, Imanuel: Geschichte des Rassismus. Frankfurt/Main 1988.

Gilman, Sander L.: The Jew's Body. New York, London 1991.

Gilman, Sander L.: Difference and Pathology. Stereotypes of Sexuality, Race and Madness. Ithaca, London, New York 1985.

Guttsman, Wilhelm L.: Bildende Kunst und Arbeiterbewegung in der Weimarer Zeit: Erbe oder Tendenz. In: Archiv für Sozialgeschichte. Bd. XXII (1982), S. 331-358.

Hanke, Christine: Zwischen Evidenz und Leere. Zur Konstitution von ‚Rasse' im physischanthropologischen Diskurs um 1900. In: Bublitz, Hannelore; Hanke, Christine; Seier, Andrea (Hg.): Der Gesellschaftskörper. Zur Neuordnung von Kultur und Geschlecht um 1900. Frankfurt, New York 2000, S. 179-235.

Heidegger, Martin: Nietzsche. Bd. 1. Pfullingen 1961.

Hödl, Klaus: Die Pathologisierung des jüdischen Körpers. Antisemitismus, Geschlecht und Medizin im Fin de Siècle. Wien 1997.

Huter, Carl: Illustriertes Handbuch der praktischen Menschenkenntnis nach meinem System der wissenschaftlichen Psycho-Physiognomik. Körper-, Kopf-, Gesichts- und Augen-Ausdruckskunde Breslau 1928 (Original 1910).

Kiefer, Annegret: Das Problem einer „jüdischen Rasse". Eine Diskussion zwischen

Wissenschaft und Ideologie. Frankfurt/Main, New York, Paris 1991.
Kikeriki, Folge 30 (21. Juli 1929), S. 5.; Kikeriki, Nr. 41 (5. Oktober 1924), S. 8.
Knox, Robert: The Races of Men: A Fragment. Philadelphia 1850.
Kraepelin, Karl; Schäffer, Caesar: Biologisches Unterrichtswerk: Leitfaden der Biologie für höhere Lehranstalten. Bd. I: Für die Mittelstufe. Berlin [12]1937.
Langer, Susanne K.: Philosophy in a New Key. A Study in the Symbolism of Reason, Rite and Art. Cambridge (Mass.), London [17]1993.
Lombroso, Cesare: Der Verbrecher (Homo delinquens) in anthropologischer, ärztlicher und juristischer Beziehung. Bd. 1. Hamburg 1887; Bd. 2. Hamburg 1890.
Luschan, Felix von: Die anthropologische Stellung der Juden. In: Korrespondenzblatt der Deutschen Gesellschaft für Anthropologie. Bd. 31 (1892), S. 94-102.
Pepper, Stephen: World Hypothesis. Berkeley 1966.
Pfister, Gertrud: Zur Geschichte des Körpers und seiner Kultur – Gymnastik und Turnen im gesellschaftlichen Modernisierungsprozess. In: Dieckmann, Irene; Teichler, Joachim H. (Hg.): Körper, Kultur und Ideologie. Sport und Zeitgeist im 19. und 20. Jahrhundert. Berlin 1997, S. 11-47.
Pommerin, Reiner: Sterilisierung der Rheinlandbastarde. Das Schicksal einer farbigen Minderheit 1918-1937. Düsseldorf 1979.
Rogozinski, Jacob: „Wie die Worte eines berauschten Menschen..." Geschichtsleib und politischer Körper. In: Nagl-Docekal, Herta (Hg.): Der Sinn des Historischen. Geschichtsphilosophische Debatten. Frankfurt/Main 1996, S. 333-372.
Rügheimer, Karl: Über den Zusammenhang von Körperbau und Charakter nach Befunden aus der Karikatur. Würzburg 1932.
Schlemiel, Nr. 2 (1919), S. 94.
Schmölders, Claudia: Das Vorurteil im Leibe. Eine Einführung in die Physiognomik. Berlin 1995.
Sontag, Susan: Illness as Metaphor and AIDS and Its Metaphors. New York 2001.
Stepan, Nancy Leys; Gilman, Sander L.: Appropriating the Idioms of Science: the Rejection of Scientific Racism. In: La Capra, Dominick (Hg.): The Bounds of Race. Perspectives on Hegemony and Resistance. Ithaca, London 1991, S. 72-103.
Stroebe, Wolfgang; Insko, Chester A.: Stereotype, Prejudice and Discrimination: Changing Conceptions in Theory and Research. In: Bar-Tal, Daniel et al. (Hg.): Stereotyping and Prejudice. Changing Conceptions. New York et al. 1989, S. 3-34.
WaJa, Beilage Nr. 704 (1913); WaJa, Beilage Nr. 722 (1914); WaJa, Beilage Nr. 779 (1917).
Weidenreich, Franz: Rasse und Körperbau. Berlin 1927.
Weindling, Paul Julian: Epidemics and Genocide in Eastern Europe, 1890-1945. Oxford 2000.
Wendel, Friedrich: Der Sozialismus in der Karikatur. Von Marx bis MacDonald. Ein Stück Kulturgeschichte. Berlin 1924.
Wulf, Christoph: Der mimetische Körper. Handlung und Material im künstlerischen Prozess. In: Schumacher-Chilla, Doris (Hg.): Das Interesse am Körper: Strategien und Inszenierungen in Bildung, Kunst und Medien. Essen 2000, S. 98-105.
Zweig, Arnold: Das ostjüdische Antlitz, zu 52 Steinzeichnungen von Hermann Struck. Berlin 1920.

Agnes Matthias (Tübingen)

The Unreliable Witness

Aktuelle Positionen künstlerischer Fotografie

1. Optische ‚Glaubensfragen' – Dokument oder Nicht-Dokument?

Im September 2002 stellte der amerikanische Verteidigungsminister Donald Rumsfeld einigen ausgewählten Senatoren und Kongressangehörigen Satellitenaufnahmen vor, auf denen unscharf und nur schemenhaft ein an einer Straße gelegener größerer Gebäudekomplex zu sehen war. Diese Aufnahmen, kurz darauf auch in der Presse veröffentlicht, wurden als Beweis dafür angeführt, dass der Irak weiterhin heimlich an einem Atomprogramm arbeite. Die Präsentation dieses Bildmaterials wurde überwiegend als durchschaubares Manöver zur Legitimierung und Mobilisierung für einen – inzwischen erfolgten – Militärschlag gegen den Irak gedeutet.[1]

Dieses Beispiel bietet sich als Einstieg in die folgenden Überlegungen an, weil gerade die Wahl des Mediums Fotografie bezeichnend erscheint, mit dem dieser Versuch der Beweisführung unternommen worden ist. Mit dem Einsatz der Satellitenbilder wird an eine Rezeptionsgewohnheit appelliert, die der französische Mediologe Régis Debray als „optischen Glauben"[2] bezeichnet hat: den Willen, Bilder als visuelles Analogon von Realität zu verstehen – eine Haltung, die nach wie vor den Umgang mit Bildern im Bereich der Informationsmedien Presse und Fernsehen bestimmt.

Diese Rezeptionsgewohnheit ist Teil einer gegenwärtig durch das Visuelle dominierten Kultur, deren Grundmuster, einer Argumentation des Kulturwissenschaftlers Tom Holert folgend, von einem Paradox gekennzeichnet ist: Das ‚Gemachtsein' der Bilder im Zeitalter der digitalen Bildbearbeitung hat die Skepsis gegenüber der Zeugenfunktion eines Fotos verstärkt, das aufgrund seines indexikalischen Charakters im 19. Jahrhundert zum Prototypen des ‚objektiven' Bildes avancierte.[3] Gleichzeitig aber wird die Gesellschaft in immer stärkerem Maße durch Bilder – ob Fotografien, Video, Film oder computergenerierte Darstellungen – gesteuert, sei es auf dem Feld der Politik oder dem der Unterhaltung; eine Entwicklung, die von den Lagern der Kulturpessimisten und -eu-

[1] Vgl. z.B. Bednarz, Dieter; Sontheimer, Michael: Bedrohung aus der Backstube. In: Der Spiegel (10.9.2002), S. 146-148; Chauvistré, Eric: Ist der Neubau eine Atomfabrik oder eine Hundehütte? In: die tageszeitung (9.9.2002).
[2] Debray, Régis: Jenseits der Bilder. Eine Geschichte der Bildbetrachtung im Abendland. Rodenbach 1999, S. 406.
[3] Vgl. Holert, Tom: Bildfähigkeiten. Visuelle Kultur, Repräsentationskritik und Politik der Sichtbarkeit. In: Ders. (Hg.): Imagineering. Visuelle Kultur und Politik der Sichtbarkeit. Köln 2000, S. 14-33, hier S. 18.

phoriker je ganz unterschiedlich bewertet wird. Trotz oder aber gerade wegen ihrer Dominanz werden Entstehungsbedingungen, Inhalte und Einsatzweisen von Bildern innerhalb des politisch-kulturellen Diskurses der letzten zehn Jahre verstärkt einer Prüfung unterzogen. Es ist die Kunst, die Holert als eine auf die ‚Sichtbarkeit' oder auch ‚Sichtbarmachung' spezialisierte Disziplin auffordert, zu einer Kritik beizutragen.[4] Dass sich Künstlerinnen und Künstler auch genau dafür zuständig fühlen, zeigen zahlreiche, innerhalb dieses Zeitraums entstandene Arbeiten, die in einem analytischen Modus den visuellen Output der Informationsmedien kommentieren. Am Beispiel dreier Positionen, die sich im Medium der Fotografie der Repräsentation des Krieges in Presse und Fernsehen als einem besonders sensiblen Gegenstandsbereich widmen, soll ein Einblick in diese Praxis gegeben werden.

Gemeinsamer konzeptueller Ausgangspunkt dieser Arbeiten ist die in den Medienwissenschaften schon hinlänglich untersuchte Annahme, dass sich in einer – westlichen – Gesellschaft, in der Medien zu „Instrumenten der Wirklichkeitskonstruktion"[5] geworden sind, eine Vorstellung oder auch ein Wissen von Krieg in zunehmendem Maße über Bilder konstituiert: (Kriegs-)Wirklichkeit erscheint als ein sich versatzstückartig aus diversen Presse- und Fernsehbildern zusammensetzendes Geschehen.

Dass dieses ‚Bild' von Krieg nicht allein aus gesicherter faktischer Information gespeist wird, sondern auch Motive darin integriert sind, die als ‚Fake' einen fiktionalen Gehalt aufweisen, führt die lange Tradition der in verschiedenerlei Form ausgeführten Bildmanipulation vor Augen. Nichtsdestoweniger prägen Presse- oder Fernsehbilder ein kollektives Verständnis von Krieg, unabhängig davon, ob sie unter Berücksichtigung der bildkonstituierenden Faktoren wie Kadrierung oder Perspektive ein Geschehen adäquat repräsentieren, gestellt oder aber vielleicht digital manipuliert worden sind.

Ihre Überzeugungskraft gewinnen Medienbilder nicht zuletzt dadurch, dass die Materialität der Bildkommunikationsmittel hinter den transportierten Inhalt zurücktritt und damit unsichtbar wird; Fernsehbildschirm und Oberfläche der Fotografie werden zum Fenster, das den partizipatorischen Blick aufs Kriegsgeschehen möglich macht. So können Bilder nach wie vor wirkungsvoll als Instrument zur Erzeugung von Faktizität eingesetzt werden – z.B. von Regierungsstellen, die entweder selbst Bildmaterial zur Verfügung stellen oder aber zuvor bestimmte Motive zum Fotografieren für die Presse freigeben. So sind Bilder des Krieges auch unabhängig von der Intention der Fotografen durch die Verquickung von Information und militärischen Lenkungsprozessen in der massenmedialen Distribution per se im politischen Raum angesiedelt.

Von künstlerischer Seite wird das Medium zur kritischen Reflexion genau dieser Prozesse eingesetzt. Die Künstlerinnen und Künstler verorten sich dabei selbst

[4] Vgl. Holert: Bildfähigkeiten, S. 28.
[5] Vgl. Schmidt, Siegfried J.: Die Wirklichkeit des Beobachters. In: Ders.; Merten, Klaus; Weischenberg, Siegfried (Hg.): Die Wirklichkeit der Medien. Eine Einführung in die Kommunikationswissenschaft. Opladen 1994, S. 3-19, hier S. 14.

nicht außerhalb dieses Informationssystems, sondern sind als Medienrezipienten und darüber hinaus als eine Generation, die James E. Young in ihrem Aufwachsen mit dem Fernseher als „media-saturated"[6] beschrieben hat, selbst Teil davon. Was sie zu leisten versuchen, ist innerhalb dieses Systems den kritischen Umgang mit dessen Regeln zu üben, aber auch die daran herangetragenen Erwartungen zu problematisieren.

In einer diskursanalytischen Herangehensweise wird Fotografie zum medienreflexiven Verfahren, mit dessen Hilfe die Wirkungsweisen von Bildern in den Informationsmedien offen gelegt werden. Gefragt wird nach der textlichen Ancrage von Bildbedeutung, der Kontextualisierung oder nach wirkmächtigen Bildformeln, die Authentizität zu garantieren scheinen. In der Dekonstruktion eines ‚realistischen Paradigmas'[7] wird im Bereich analoger wie auch digitaler Fotografie ein fiktionales Potenzial des Mediums aktiviert, das in der üblichen Rezeptionssituation ausgeblendet bleibt. Das fotografische Medium wird so zwischen den Polen von Dokument und Nicht-Dokument zum Oszillieren gebracht und als Träger von hergestellten Realitäts*entwürfen*, nicht als bildliches Äquivalent von Realität selbst vorgestellt.

Fiktionalisierungsstrategien können allerdings nicht allein in der heutigen künstlerischen Fotografie ausgemacht werden. Sie sind einzubetten in eine Entwicklung, die bereits in den Sechziger- und Siebzigerjahren in der Conceptart beginnt und sich in der inszenierten Fotografie der Achtzigerjahre weiter ausdifferenziert, parallel zu einer kritischen Fototheorie, in der nun die politischen, sozialen oder geschlechterspezifischen Konstituenten des Mediums herausgearbeitet werden.[8]

Als ein wegweisendes Beispiel gilt *Hitler Moves East: A Graphic Chronicle 1941-43*, eine Arbeit des amerikanischen Künstlers David Levinthal (geb. 1949), die in Zusammenarbeit mit dem Grafiker Garry Trudeau im Jahr 1977 entstand.[9] Darin werden die Möglichkeiten ausgelotet, Fotografie zur Erzeugung von, wie Charles Steinback sie nennt, „fictitious truths"[10] einzusetzen. In einem von Levinthal entworfenen Szenario des Zweiten Weltkriegs untersucht dieser die formalen Mittel einer als ‚authentisch' empfundenen Kriegsfotografie: Anhand von Fotografien hat er Modelle von Kriegslandschaften des Russlandfeldzuges nach-

[6] Young, James E.: David Levinthal's *Mein Kampf*. In: Ders.: At Memory's Edge. After Images of the Holocaust in Contemporary Art and Architecture. New Haven, London 2000, S. 42-61, hier S. 45.

[7] Vgl. Rodgers, Brett: Documentary Dilemmas. In: Documentary Dilemmas. Aspects of British Documentary Photography 1983-1993. London 1994, S. 5-11, hier S. 5.

[8] Vgl. z.B. Solomon-Godeau, Abigail: Who Is Speaking thus? Some Questions about Documentary Photography [1986]. In: Dies.: Photography at the Dock. Essays on Photographic History, Institutions, and Practices. Minneapolis ²1995, S. 169-183.

[9] Vgl. Levinthal, David; Trudeau, Garry: Hitler Moves East: A Graphic Chronicle, 1941-43. New York 1977.

[10] Steinback, Charles: Reruns from History: Cowboys, Nazis, and Babes in Toyland. In: Levinthal, David: Works from 1975-1996. International Center of Photography, New York. New York 1997, S. 23-34, hier S. 27.

gebaut, in denen die deutsche Wehrmacht in Form von Spielzeugsoldaten agiert, und diese dann abfotografiert. Mit der Verwendung eines grobkörnigen Schwarzweißfilms wird auf die ästhetischen Konventionen der Kriegsfotografie rekurriert; die Unschärfe der Bilder verweist auf die Dramatik eines Augenblicks, in dem keine Zeit mehr bleibt, die Kamera zu fokussieren. Damit erzielt der Künstler Bildergebnisse, die erst bei genauem Hinschauen als inszeniertes Erscheinungsbild einer medial vermittelten Wirklichkeit entziffert werden können.

Levinthal arbeitete bereits in den Siebzigerjahren an einer De-Mythologisierung der Fotografie, indem er Mechanismen offen legte, die in einer angewandten journalistischen Fotografie zur Konstituierung von Faktizität beitrugen. Eine zeitgenössische künstlerische Gegenreaktion wird in den folgenden drei Positionen vorgestellt.

2. Dechiffrierungen – Willie Dohertys *Incident*

Die Medialisierung von Krieg nimmt im Werk des nordirischen Künstlers Willie Doherty (geb. 1959) eine zentrale Position ein.[11] In der Stadt Derry in Nordirland lebend und arbeitend, ist er mit dem seit 30 Jahren schwelenden Konflikt zwischen den beiden politisch-religiösen Lagern der Katholiken und Protestanten aus einer Binnenperspektive heraus vertraut. Vor diesem Hintergrund untersucht der Künstler in seinen Fotografien und Videoinstallationen immer wieder den sprachlichen Duktus und die Bildformeln, mit denen der Konflikt in der nationalen und internationalen Medienberichterstattung dargestellt wird – für Doherty selbst eine Art Kriegsschauplatz, speziell was die britischen Medien angeht. Seine eigenen Bilder sind dabei weniger Gegenentwurf als vielmehr Reflexion einer massenmedialen Bildfabrikation, die nicht allein für den Kontext Nordirland von Erkenntniswert, sondern durchaus auch auf andere Situationen übertragbar ist.
Im Jahr 1993 verwendet Doherty für die Arbeit *Incident* erstmals ein Motiv, das von einem Kritiker als „iconic image"[12] in seinem Œuvre bezeichnet wurde: ein am Straßenrand abgestelltes Autowrack, das in Variationen noch in einer ganzen Reihe anderer großformatiger Cibachromes wieder auftaucht.[13]
Incident zeigt das Skelett eines Autos, das auf einer schmalen, asphaltierten Straße in einer menschenleeren, ländlichen Gegend abgestellt wurde. Die höchst ästhetisch anmutende formale Gestaltung lenkt zunächst vom Inhalt des Bildes ab. Eine auf den am hoch angesetzten Horizont gelegenen Fluchtpunkt hin ausgerichtete Komposition zieht die Betrachter geradezu in das Bild hinein, das

[11] Einen umfassenden Überblick über Willie Dohertys Werk bietet Doherty, Willie: False Memory. Irish Museum of Modern Art, Dublin. London, Dublin 2002.
[12] Hand, Brian: Swerved in Naught. In: Circa 76 (1996), S. 22-25, hier S. 23.
[13] Bei diesen Fotos handelt es sich nicht um eine als solche konzipierte Serie, sondern um rund zehn Fotografien, die motivlich korrespondieren.

durch seine subtile Farbgebung besticht. Aufgenommen wurde es in der Abenddämmerung, die die Szenerie in ein bläuliches Licht taucht. Doch schnell wird die Aufmerksamkeit auf den Zustand des Wagens gelenkt. Dieser ist vollständig demoliert: die zerlaufenen Reste der Lackschicht deuten darauf hin, dass er ausgebrannt ist, von den Reifen sind nur noch die Felgen übrig, Rücklichter und Fenster sind zerschlagen. Am Boden liegt eine dichte Schicht aus Glasscherben, die das Licht reflektieren (Abb. 1, Original in Farbe).

Abb. 1: Willie Doherty: Incident (1993). Cibachrome auf Aluminium, 122 x 182 cm. © Willie Doherty. Courtesy Alexander and Bonin, New York und Matt's Gallery, London.

Mit dem Motiv des zerstörten Autos als einem international lesbaren Symbol für terroristische Akte werden Erwartungen der durch die Presseberichterstattung über den Nordirlandkonflikt konditionierten Betrachter herausgefordert. Diesen intendierten Rezeptionsvorgang, der auf dem Abruf eines bereits vorhandenen Bildwissens gründet, beschreibt der Künstler selbst folgendermaßen: „My photographs are very much about what we *expect* a photograph of Northern Ireland to look like."[14] Ausgehend von diesen Erwartungen führt Doherty indes vor, dass, anders als in Pressefotografien, seine Bilder keine eindeutige Aussage transportieren. Obwohl auf den ersten Blick in gewohnter Weise lesbar, informieren sie nicht über Ereignisse, sondern über die Art und Weise, wie Bildbedeutung konstituiert wird.

[14] Doherty, Willie; Maul, Tim (Interview). In: Journal of Contemporary Art 7/2 (1995), S. 18-27, hier zit. n.: http://www.jca-online.com/doherty.html (13.11.2000).

Das Foto ist insofern ein visuelles Zeugnis, als auf ihm zu sehen ist, was sich im Moment der Aufnahme tatsächlich vor der Kamera befunden hat und nicht im Nachhinein technisch manipuliert wurde. Die Bedeutung des ausgebrannten Autos erschließt sich jedoch nicht aus dem Bild selbst. Zwar ist offensichtlich, dass hier die Überreste eines zerstörerischen Aktes gezeigt werden, jedoch nicht, welcher Art dieser Akt war und was für eine Ursache ihm zugrunde liegt. Der indexikalische Charakter des Fotos trägt also zur Entschlüsselung seiner Bedeutung nichts bei. Erst wenn man den Bildtitel zum Verständnis der Arbeit hinzunimmt, öffnet sich auf konnotativer Ebene ein Spektrum möglicher Bedeutungen.

Wenn man weiß, dass dieses Foto in Nordirland aufgenommen wurde, kann der Begriff ‚incident', zu übersetzen etwa mit ‚Vorfall', die Assoziation eines gewaltsamen Ereignisses wecken, das mit den Aktivitäten der diversen paramilitärischen Gruppierungen wie der IRA oder der UVF in Zusammenhang stehen könnte. Vielleicht fiel hier jemand einem Bombenattentat zum Opfer oder das Auto wurde zur Verwischung verdächtiger Spuren angezündet.

Dieser gedankliche Konnex ergibt sich allerdings erst aus einem Abgleich des Titels mit einem visuellen Vorwissen, das sich aus den in Presse und Fernsehen verwendeten bildlichen Abbreviaturen des Konflikts zusammensetzt. Denn wenn bis in die Neunzigerjahre hinein über Nordirland in Bildern berichtet worden ist, in denen Gewalt im Mittelpunkt stand, hat dies natürlich Auswirkungen auf die Ansprüche, die von Rezipientenseite an ein Foto aus diesem Kontext gestellt werden. Demolierte Fahrzeuge waren ein immer wiederkehrendes Motiv – sei es in Darstellungen von Straßenschlachten, vom Einsatz der Armee und Polizei oder aber von Auswirkungen der zahlreichen Bombenanschläge. Weil der die Vorstellung von Faktizität erzeugende Titel in seinem Zeitungsjargon – der Begriff ‚incident' wurde in euphemistischer Diktion immer wieder auch in der lokalen Berichterstattung verwendet – recht plakativ wirkt, muss er als ein Mittel verstanden werden, das dazu dient, den Blick weiterzulenken auf die Analyse einer Verankerung von Bildbedeutung durch Text.

Eine Arbeit wie *Incident* macht deutlich, dass der ‚dokumentarische' Moment, also der kurze Augenblick, in dem im analogen fotografischen Prozess die von einem Gegenstand ausgehenden Lichtstrahlen auf die lichtempfindliche Schicht eines Films treffen, kein Garant für eine sich im Bild selbst manifestierende Bedeutung ist. Darüber hinaus wird gezeigt, dass eine Verankerung des Inhalts durch eine Bildunterschrift nicht tatsächlich mit dem korrespondieren muss, was fotografiert wurde.

Ob nun *Incident* tatsächlich die Spuren eines gewaltsamen Ereignisses fotografisch sichert, bleibt ungeklärt. Der Künstler lässt, in einem Interview darauf angesprochen, offen, wie das ausgebrannte Auto semantisch besetzt ist, bezeichnet die Sujets seiner Fotografien im Allgemeinen aber als „non-events".[15] Sein

[15] Doherty, Willie; Rothfuss, Joan (Interview). In: No Place (Like Home). Walker Arts Center, Minneapolis. Minneapolis 1997, S. 42-53, hier S. 45.

Interesse richtet sich auf die den Rezipienten überantwortete Dechiffrierung des Auto-Motivs als ein Prozess der Reflexion über die eigene Medienerfahrung. Die dadurch gespeisten Assoziationen, Fantasien und Ängste, die in *Incident* aktiviert werden, machen deutlich, dass jedem Foto ein rational nicht fassbarer Gehalt inne ist. Dieser ist durchaus zulässig, allerdings dann kritisch zu bewerten, wenn daraus vorschnell Schlüsse gezogen werden, die der dargestellten Situation nicht entsprechen. Lässt *Incident* diese Abläufe, wie sie auch für die Wahrnehmungssituation Presse oder Fernsehen relevant sind, bewusst werden, ist es aber vielleicht gerade die paradox wirkende Schönheit des Bildes, die die Betrachter dazu verführt, länger davor zu verweilen und sich auf Überlegungen dieser Art einzulassen.

3. ‚Fakten' – Sophie Ristelhuebers *Fait*

Wenn Willie Doherty in *Incident* auf die Unmöglichkeit, Bildbedeutungen eindeutig zuschreiben zu wollen, hinweist, verfolgt die französische Künstlerin Sophie Ristelhueber (geb. 1949) in ihrer im Jahr 1992 entstandenen Arbeit *Fait* ein ganz ähnliches Anliegen, allerdings nicht in Bezug auf die Presse-, sondern auf die Luftbildfotografie.

Ristelhueber, die sich mit ganz verschiedenen Kriegs- und Krisengebieten beschäftigt und in Beirut nach der Invasion der israelischen Armee oder im Nachkriegsbosnien fotografiert hat, reiste 1991 wenige Monate nach Ende des Golfkrieges nach Kuwait, auch in Unzufriedenheit mit einer Medienberichterstattung, in der die Nachkriegssituation kaum noch thematisiert wurde.[16] Aus den dort entstandenen Fotografien, teils in Schwarzweiß, teils in Farbe, entwickelte sie die 71-teilige Fotoserie *Fait*, die sowohl als Künstlerbuch publiziert wurde als auch in einer Ausstellungsversion existiert.[17]

Sujet der Arbeit ist die von den Spuren des Krieges gezeichnete kuwaitische Wüste. Ein Großteil der Bilder wurde von der Künstlerin vom Flugzeug oder Hubschrauber aus aufgenommen; sie zeigen in einem von großer Distanz gekennzeichneten Wahrnehmungsmodus Schützengräben oder Fahrzeugspuren. Andere Fotos entstanden am Boden auf Touren, die Ristelhueber im Gefolge von Minenräumkommandos durch die Wüste unternahm. Zu sehen sind darauf zerstörtes Kriegsgerät, leere Schützengrabenunterstände oder die auf der Flucht zurückgelassenen Habseligkeiten von irakischen Soldaten.

Der französische Titel der Arbeit verweist auf deren inhaltliche Mehrdimensionalität. Im Wort *Fait* sind beide Bedeutungen des lateinischen ‚factum' ent-

[16] Zu den Arbeiten Sophie Ristelhuebers vgl. den Katalog zur 2001 in Boston gezeigten Retrospektive: Brutvan, Cheryl: Sophie Ristelhueber: Details of the World. Museum of Fine Art, Boston. New York 2001.
[17] Vgl. Ristelhueber, Sophie: Fait: Koweit 1991. Paris 1992. Das Buch erschien im selben Jahr in London in einer englischen Ausgabe unter dem Titel *Aftermath: Kuwait 1991*.

halten: Es kann sowohl mit ‚Fakt' als auch mit ‚gemacht' übersetzt werden – beide Wortbedeutungen scheinen in Ristelhuebers *Fait* auf. Um die Konstituierung von Bildbedeutung im Sinne des Faktischen zu untersuchen, bedient sich die Künstlerin mit der Luftaufnahme eines fotografischen Genres, das durch seine Funktion im zivilen, vor allem aber im militärischen Bereich als dokumentarisch rezipiert wird. Gerade im Zusammenhang der strategischen Kriegführung wurden Luftaufnahmen bereits seit den 1880er-Jahren zunächst von Heißluftballons, seit dem Ersten Weltkrieg dann vom Flugzeug aus dazu eingesetzt, um über die Beschaffenheit eines Terrains verlässlich Aufschluss zu erhalten und dadurch militärische Überlegenheit zu gewinnen.[18] In dieser Lesart können Ristelhuebers aus der Luft aufgenommene Fotografien also – retrospektiv – durchaus Informationen, etwa über den Verlauf einer Front oder über Fahrzeugbewegungen, liefern, allerdings nur für Experten.

Abb. 2: Sophie Ristelhueber: Fait (1992). Gerahmte Schwarzweißfotografie auf Aluminium, 100 x 130 x 5 cm. Serie von 71 Motiven. © Sophie Ristelhueber.

[18] Vgl. z.B. Virilio, Paul: Krieg und Kino. Logistik der Wahrnehmung [1984]. Frankfurt/Main 1989.

Für alle anderen zeichnet sich dieses vermeintliche Faktum durch seine semantische Instabilität aus, darin vergleichbar mit Dohertys *Incident*. Denn die Luftaufnahmen werden weder im Künstlerbuch noch in der Ausstellungsversion kontextualisiert. Ohne erläuternde Legenden oder Maßstäbe, die über Dimensionen aufklären, tritt die abstrakte Qualität der Bilder in den Vordergrund. Dadurch verkehrt sich ein üblicherweise mit der Luftbildfotografie verbundenes „Sehen ohne Imagination",[19] also ein Lesen auf rein indexikalischer Ebene, in sein Gegenteil, eine assoziative Betrachtungsweise.

So werden Schützengräben zu Linien, die als Diagonalen, in Zickzackform oder in sich verschlungen durchs Bild laufen, Fahrzeugspuren mutieren zu rasterartigen oder sternförmigen Mustern, Bombenkrater unterschiedlicher Größe werden zu Punkten und Kreisen. Die Spuren des Krieges haben sich in geometrisch angeordnete, grafische Elemente verwandelt, mit denen weniger der Wüstenboden als vielmehr die Bildfläche überzogen zu sein scheint; die Dreidimensionalität der Wirklichkeit geht in diesen Bildern verloren (Abb. 2). Die monochrome Farbgebung – in den Schwarzweißaufnahmen an sich und in den Farbfotografien durch das ockerfarbene Kolorit der Wüste gegeben – betont den abstrakten Charakter des Fotografierten.

Gleichzeitig wird die Distanz zwischen Kamera und dem fotografierten Terrain ungewiss. Ristelhueber, die zu diesem Zeitpunkt keinerlei Erfahrungen mit Luftaufnahmen hatte, erlebte während des Fotografierens eine ähnliche Verschiebung der Wahrnehmung von Entfernungen wie jetzt die Betrachter: „It was as if I were fifty centimeters from my subject, like in an operating theater."[20]

Der Ornamentcharakter der einzelnen Fotografien wird in der Ausstellungssituation noch einmal dadurch intensiviert, dass diese in Kombination mit den am Boden entstandenen Fotos in mehreren Reihen dicht an dicht gehängt werden und so auch die Gesamtanordnung zum abstrakt anmutenden Muster gerät.

Mit *Fait* wird also nicht, im strategischen Sinne, ‚aufgeklärt', sondern vielmehr in der herausgestellten Mehrdeutigkeit der Bilder Wirklichkeit verunklärt. An die Stelle der dokumentarischen Beschreibung treten Motive, die, wie die amerikanische Kunsthistorikerin Rosalind Krauss in anderem Zusammenhang formuliert hat, dadurch in einen zu entziffernden ‚Text' verwandelt worden sind, dass die Kamera um 90° nach unten gekippt wurde.[21] Die Interpretation dieses ‚Textes' bleibt vollständig den Betrachtern überlassen – an diesem Punkt kommt die zweite Bedeutungsebene von *Fait* zum Tragen. Übersetzt mit ‚gemacht' kann der Titel so verstanden werden, dass, weil die üblichen Wahrnehmungsparameter ins Wanken geraten sind, Bedeutungen nicht gegeben, sondern von

[19] Siegert, Bernhard: Luftwaffe Fotografie. Luftkrieg als Bildverarbeitungssystem 1911-1921. In: Fotogeschichte 12/45-46 (1992), S. 41-54, hier S. 46.
[20] Sophie Ristelhueber zit. n.: Brutvan: Details, S. 136f.
[21] Vgl. Krauss, Rosalind: Reading Photographs as Text. In: Rose, Barbara (Hg.): Pollock Painting. Photographs by Hans Namuth. New York 1978 [n.p.]. Krauss untersucht Jackson Pollocks mit der Technik des ‚Drippings' hergestellte Gemälde in Bezug zur Luftbildfotografie.

Rezipientenseite neu und je individuell hergestellt werden müssen: „It is the viewer who must create his own reality – or fiction – from her suggestions, each version displacing the previous".[22] An diesem Punkt lassen sich Fakt und Fiktion tatsächlich kaum noch voneinander unterscheiden.
Und so fungieren die Bilder letztlich doch als ein Mittel der ‚Aufklärung'. Durch die Mehrdeutigkeit des Bildinhalts und eine Präsentationsform, die weder in eine inhaltlich-narrative Abfolge gebracht noch durch Bildtitel erklärt wird, eröffnet Sophie Ristelhueber einen gedachten Raum, in dem sie über die Instabilität in der Wahrnehmung einer fotografisch repräsentierten Wirklichkeit informiert.

4. Bildformeln – *Artists' Rifles* von Paul M. Smith

Der englische Künstler Paul M. Smith (geb. 1969) hat in seiner im Jahr 1997 entstandenen Arbeit *Artists' Rifles* den Grat zwischen Fakt und Fiktion, der bei Willie Doherty und Sophie Ristelhueber innerhalb des Mediums, mit dem sie selbst arbeiten, zur Disposition gestellt wird, insofern überschritten, als er mit Hilfe digitaler Techniken eine ganz eigene Bildwirklichkeit erfindet.
Im ikonografischen Rückgriff auf den Bildfundus von Kriegsdarstellungen im Film und in der Pressefotografie des 20. Jahrhunderts, aber auch angeregt durch seine eigenen Erfahrungen bei der Armee, entwickelt der Künstler in der 15-teiligen Fotoserie versatzstückartig realitätsähnlich gestaltete, aber fiktive Kriegsszenarien: Man sieht Soldaten bei einer Offensive aus dem Schützengraben springen, durch ein im Nebel versunkenes Gelände marschieren oder beim Bergen von verletzten Kameraden agieren.
Alle Fotos haben nur einen Protagonisten, nämlich den Künstler selbst, der vielfach dupliziert in allen Rollen auftritt. Smith hat sich in den verschiedenen Posen fotografiert und die einzelnen Motive anschließend am Computer bearbeitet und zu einem Bild synthetisiert. Mit der digital bearbeiteten Aufnahme als einem technisch hoch entwickelten Medium widmet sich Smith einem alten Topos der Fotokritik, nämlich dem Konstruktcharakter des fotografischen Bildes. So wie er in einem zeitgemäßen Montageverfahren am Computer eine Fantasie von Krieg als „boys' game"[23] – von Smith als eine überwiegend männliche beschrieben – visualisiert, haben zahlreiche Fotografen vor ihm ein nach ihren Vorstellungen geformtes Bild des Krieges entworfen, das die Wirklichkeit nicht hergab, z.B. durch die Inszenierung eines Motivs und, expliziter, durch nachträgliche Bearbeitung der Negative.
Ein frühes Beispiel für die Inszenierung einer Szene vor der Kamera, die sich dem damals gängigen pastoralen Darstellungsmodus anpasste, ist Alexander Gardners Aufnahme *Home of a Rebel Sharpshooter* aus dem Amerikanischen

[22] Brutvan: Details, S. 295.
[23] Hubbard, Sue: Paul M. Smith. In: The Citibank Private Bank Photography Prize 1999. The Photographers' Gallery, London. London 1999 [n.p.].

Bürgerkrieg, entstanden 1863 nach der Schlacht von Gettysburg. Der Fotograf hatte dafür die Leiche eines Soldaten, der an einem ganz anderen Ort gefallen war, in einer malerisch anmutenden Pose vor einigen Felsbrocken arrangieren lassen. Der australische Kriegsfotograf Frank Hurley, der 1917 an der Westfront in Flandern fotografierte, arbeitete dagegen mit einer Komposittechnik, um die Struktur der Kriegführung zu kompensieren, die sich im leeren Schlachtfeld manifestierte und sich dementsprechend gewohnten Wahrnehmungs- und Repräsentationsformen entzog. Er montierte aus bis zu zwölf verschiedenen Negativen Schlachtenpanoramen, in denen sich alles zu einem kohärenten und damit sinnstiftenden Ganzen zusammensetzt.[24]

Smiths Arbeit setzt genau hier konzeptionell an, nämlich an dem Punkt, wo der Status von Fotografien zwischen Fakt und fiktionalem Gehalt nicht mehr eindeutig festzulegen ist.

Abb. 3: Paul M. Smith: Artists' Rifles (1997). C-print, ca. 95 x 125 cm. Serie von 15 Motiven. Auflage 10 per Motiv. © Paul M. Smith. Courtesy enders projects, Frankfurt/Main.

An einem Foto, das sechs Soldaten zeigt, die alle in nahezu identischer Bewegung scheinbar von einer Kugel getroffen nach hinten fallen, lässt sich dies besonders deutlich ablesen. Spielt die Duplizierung der Person des Künstlers in *Artists' Rifles* auf eine wortwörtlich zu verstehende militärische ‚Uniformität'

[24] Vgl. Hüppauf, Bernd: Hurleys Optik. Über den Wandel von Wahrnehmung und das Entstehen von Bildern in der kollektiven Erinnerung des Weltkriegs. In: Hickethier, Knut; Zielinski, Siegfried (Hg.): Medien/Kultur. Berlin 1991, S. 113-130.

oder Konformität an, dient sie im Falle dieses Bildes auch als medienreflexives Verfahren, das zur Analyse einer dominanten Bildformel eingesetzt wird. Motivlich und gestalterisch ist das Foto in Anlehnung an Robert Capas berühmte, im Jahr 1936 an der Córdoba-Front im Spanischen Bürgerkrieg entstandene Aufnahme entwickelt worden, die einen republikanischen Milizionär in dem Moment zeigt, wo er von einer Kugel getroffen wird. Auf Smiths Foto sind nun gleich sechs identisch wirkende Soldaten zu sehen, die jene von Capa festgehaltene Geste wiederholen (Abb. 3, Original in Farbe). Obwohl die Entstehung von Capas Foto umstritten ist, gilt es dennoch als Inkunabel einer unmittelbaren, auf räumlicher und emotionaler Nähe basierenden Kriegsfotografie, die weniger den Spanischen Bürgerkrieg als vielmehr den Krieg an sich verbildlicht.[25]

So ist dieses Foto in seiner Rezeptionsgeschichte zur Bildformel geronnen, deren Codes von Smith offen gelegt werden. Es ist vor allem die vermutliche Inszenierung des ursprünglichen Motivs *vor* der Kamera, die Smith, indem er das Foto re-inszeniert, verbildlicht. Vermutlich wurde die Szene von Capa gestellt, denn der hier fotografierte Milizionär ist auch auf einigen anderen Aufnahmen desselben Filmstreifens zu sehen; er fungiert also als eine Art Fotomodell. Darüber hinaus existiert ein zweites Foto, das das Motiv des getroffenen Milizionärs noch einmal zeigt, allerdings mit einem anderen Darsteller.

Smiths Vervielfachung des ursprünglichen Motivs spielt nun auf den Konstruktionscharakter von Bildwirklichkeit an, wie er bei Capa zum Ausdruck kommt, ironisiert aber zugleich dessen Anspruch der unmittelbaren Nähe zum (Kriegs-) Geschehen für die Herstellung gelungener Bilder, der bis heute als Ideal des Kriegsberichterstatters gilt. Denn durch das Montageverfahren, das Smiths Aufnahme so offensichtlich zu Grunde liegt, wird jeglicher Gedanke an Unmittelbarkeit eliminiert.

So rückt der Künstler in seinen zeitgenössischen Komposita die fiktionalen Momente einer Kriegsberichterstattung in den Mittelpunkt, deren Bilder – jedenfalls im Fall von Gardner, Hurley oder Capa – paradoxerweise gerade mit dem Ziel einer größeren Authentizität manipuliert worden sind. In der Vermischung von Fantasien, der eigenen Erfahrung des Künstlers beim Militär und der Bildwelt der Kriegspressefotografie und des Films steht am Ende des Herstellungsprozesses ein multiples Bild, in dem die Grenzen zwischen Realität und Fiktion aufgehoben scheinen. Indem dies in einem als realistisch rezipierten Medium, der Fotografie, unter Zuhilfenahme digitaler Bildbearbeitungsprogramme vorgenommen wird, impliziert dieser Vorgang nicht nur die Frage nach den manipulativen Möglichkeiten dieser Technik. Indem Smith in *Artists' Rifles* den digitalen Kompositcharakter der Fotos nicht verbirgt, sondern deutlich herausstellt, wird in der Arbeit der Konstruktionsprozess, der nicht nur die kindlichen Fantasievorstellungen, sondern auch die Herstellung von Bildformeln bestimmt, selbst sichtbar.

[25] Vgl. dazu z.B. Whelan, Richard: Die Wahrheit ist das beste Bild. Robert Capa, Photograph. Eine Biographie [1985]. Köln 1993, S. 137ff.

5. Künstlerische Fotografie als Reibungsfläche

Wenn in der zeitgenössischen künstlerischen Fotografie nach Auffassung des französischen Fototheoretikers Régis Durand nicht mehr das ‚Wesen' des Mediums im Vordergrund steht, sondern vielmehr dessen spezifischer Einsatz, gilt das insbesondere für die vorgestellten Arbeiten.[26] Denn in allen drei Positionen wird das fotografische Bild eben gerade nicht als Faktizität erzeugendes Instrument eingesetzt, das verlässlich Auskunft über die außerbildliche Wirklichkeit des Krieges geben soll.

Ziel dieser verschiedenen künstlerischen Strategien ist es nicht, glaubwürdigere Bilder als die der Informationsmedien zu entwickeln, sondern innerhalb einer visuell dominierten Kultur für den kritischen Umgang damit zu sensibilisieren. Arbeiten wie *Incident, Fait* oder *Artists' Rifles* eröffnen ein interpretatives und interaktives Feld, innerhalb dessen die medienerfahrenen Rezipienten den Status des fotografischen Bildes selbst neu aushandeln müssen – *jenseits* gewohnter Wahrnehmungsparadigmen.

Auf der Ebene des medialisierten Krieges wird vielmehr das in der Fotografie für gewöhnlich suspendierte Fiktionsbewusstsein als ein rezeptionsästhetisches Potenzial mobilisiert, um an die Stelle des „optischen Glaubens" den Zweifel am visuellen Statement treten zu lassen. Um den Prozess einer Konstituierung von Bild-Bedeutung zu problematisieren, wird so das fotografische Bild im Kunstkontext zur intellektuellen Reibungsfläche oder, in einer Formulierung Willie Dohertys, zum „unreliable witness".[27]

Literatur

Bednarz, Dieter; Sontheimer, Michael: Bedrohung aus der Backstube. In: Der Spiegel (10.9.2002), S. 146-148.

Brutvan, Cheryl: Sophie Ristelhueber: Details of the World. Museum of Fine Art, Boston. New York 2001.

Chauvistré, Eric: Ist der Neubau eine Atomfabrik oder eine Hundehütte? In: die tageszeitung (9.9.2002).

Cunningham, Francine: The Photographer as Unreliable Witness. In: The Sunday Business Post (14.8.1994).

Debray, Régis: Jenseits der Bilder. Eine Geschichte der Bildbetrachtung im Abendland. Rodenbach 1999.

Durand, Régis: Autonomie und Heteronomie im Feld der zeitgenössischen Fotografie. In: Horáková, Tamara et al. (Hg.): Image: /images. Positionen zur zeitgenössischen Fotografie. Wien 2002, S. 19-26.

Doherty, Willie: False Memory. Irish Museum of Modern Art, Dublin. London, Dublin 2002.

[26] Vgl. Durand, Régis: Autonomie und Heteronomie im Feld der zeitgenössischen Fotografie. In: Horáková, Tamara et al. (Hg.): Image: /images. Positionen zur zeitgenössischen Fotografie. Wien 2002, S. 19-26, hier S. 20.

[27] Willie Doherty zitiert nach: Cunningham, Francine: The Photographer as Unreliable Witness. In: The Sunday Business Post (14.8.1994).

Doherty, Willie; Maul, Tim (Interview). In: Journal of Contemporary Art 7/2 (1995), S. 18-27; zit. n. http://www.jca-online.com/doherty.html.
Doherty, Willie; Rothfuss, Joan (Interview). In: No Place (Like Home). Walker Arts Center, Minneapolis. Minneapolis 1997, S. 42-53.
Hand, Brian: Swerved in Naught. In: Circa 76 (1996), S. 22-25.
Holert, Tom: Visuelle Kultur, Repräsentationskritik und Politik der Sichtbarkeit. In: Ders. (Hg.): Imagineering. Visuelle Kultur und Politik der Sichtbarkeit. Köln 2000, S. 14-33.
Hubbard, Sue: Paul M. Smith. In: The Citibank Private Bank Photography Prize 1999. The Photographers' Gallery, London. London 1999.
Hüppauf, Bernd: Hurleys Optik. Über den Wandel von Wahrnehmung und das Entstehen von Bildern in der kollektiven Erinnerung des Weltkriegs. In: Hickethier, Knut; Siegfried Zielinski (Hg.): Medien/Kultur. Berlin 1991, S. 113-130.
Krauss, Rosalind: Reading Photographs as Text. In: Rose, Barbara (Hg.): Pollock Painting. Photographs by Hans Namuth. New York 1978 [n.p.].
Levinthal, David; Garry Trudeau: Hitler Moves East: A Graphic Chronicle, 1941-43. New York 1977.
Ristelhueber, Sophie: Fait: Koweit 1991. Paris 1992.
Rodgers, Brett: Documentary Dilemmas. In: Documentary Dilemmas. Aspects of British Documentary Photography 1983-1993. London 1994, S. 5-11.
Schmidt, Siegfried J.: Die Wirklichkeit des Beobachters. In: Ders.; Merten, Klaus; Weischenberg, Siegfried (Hg.): Die Wirklichkeit der Medien. Eine Einführung in die Kommunikationswissenschaft. Opladen 1994, S. 3-19.
Siegert, Bernhard: Luftwaffe Fotografie. Luftkrieg als Bildverarbeitungssystem 1911-1921. In: Fotogeschichte 12/45-46 (1992), S. 41-54.
Solomon-Godeau, Abigail: Who Is Speaking thus? Some Questions about Documentary Photography [1986]. In: Dies.: Photography at the Dock. Essays on Photographic History, Institutions, and Practices. Minneapolis 21995, S. 169-183.
Steinback, Charles: Reruns from History: Cowboys, Nazis, and Babes in Toyland. In: Levinthal, David: Works from 1975-1996. International Center of Photography, New York. New York 1997, S. 23-34.
Virilio, Paul: Krieg und Kino. Logistik der Wahrnehmung [1984]. Frankfurt/Main 1989.
Whelan, Richard: Die Wahrheit ist das beste Bild. Robert Capa, Photograph. Eine Biographie [1985]. Köln 1993.
Young, James E.: David Levinthal's *Mein Kampf*. In: Ders.: At Memory's Edge. After Images of the Holocaust in Contemporary Art and Architecture. New Haven, London 2000, S. 42-61.

Sören Philipps (Hannover)

Salamitaktik und Stolpersteine

Die Wiederbewaffnungsdebatte im Hörfunkprogramm
der frühen Fünfzigerjahre

Um „zu zeigen, wie es eigentlich gewesen"[1] ist, bemüht sich die Geschichtswissenschaft seit den Tagen Leopold von Rankes, Realität und Spekulation auf der Basis von Quellenbelegen und mithilfe der inneren Stringenz ihrer Argumentation voneinander zu trennen. Im Allgemeinen stellt die Unterscheidung von Fakten und Fiktionen für sie weder methodisch noch prinzipiell ein Problem dar, woran auch Fälle bewusster Fälschung nichts ändern.[2]
Öffentliche Debatten finden dagegen in einer anderen als in der eher nüchternen Atmosphäre wissenschaftlichen Arbeitens statt. Kontroversen sind selten vom Bemühen um verstehendes Nachvollziehen geprägt, vielmehr trachten ihre maßgeblichen Akteure nach verbindlicher Durchsetzung der eigenen Sichtweise auf die Fakten mit dem Ziel, die Realisierungschancen einer favorisierten Handlungsoption zu erhöhen. An Schärfe gewinnt dieser Prozess zusätzlich, wenn in diesem Zusammenhang eine Kriegs- oder Militärproblematik berührt wird, die fast zwangsläufig starke Emotionen wachruft. Auch für die Medien, die sich ohnehin im permanenten Spannungsfeld divergierender Einzelinteressen befinden, stellt eine solche Konstellation eine zusätzliche Herausforderung für ihre Rolle als neutrale Berichterstatter dar. Der Irak-Krieg ist ein gleichermaßen aktuelles wie trauriges Beispiel für den strapazierten Satz von der Wahrheit als erstem Opfer des Krieges. Dieser gilt auch für die Zeit des Kalten Krieges.
Als eine Art „Ursituation" einer bundesdeutschen Auseinandersetzung um Krieg und Frieden kann die Debatte um die Schaffung einer neuen Armee zu Beginn der Fünfzigerjahre angesehen werden. Der Vorgang selbst ist in seiner politischen Dimension vergleichsweise gut erforscht,[3] was nicht in gleichem Maße für seine zeitgenössische Wahrnehmung gilt. Weil stets Massenkommunikationsmittel als Vermittler zwischen den politischen Vorgängen und der Öffentlichkeit fungieren, ist vor allem nach ihrer Rolle in dieser Auseinandersetzung zu fragen. Die Wiederbewaffnungsdebatte scheint somit ein viel versprechender

[1] So das berühmte Diktum Leopold von Rankes (1824); der ganze Text bei Hardtwig, Wolfgang (Hg.): Über das Studium der Geschichte. München 1990, S. 44ff., hier S. 45.
[2] Als Beispiel sei hier die Auseinandersetzung um die Thesen David Irvings, Hitler's War (London 1977), genannt. Zur Kritik vgl. Broszat, Martin: Hitler und die Genesis der Endlösung. Aus Anlaß der Thesen von David Irving. In: Vierteljahreshefte für Zeitgeschichte (VfZ) 25 (1977), S. 737-775.
[3] Als Standardwerk gilt noch immer Wettig, Gerhard: Entmilitarisierung und Wiederbewaffnung in Deutschland 1943-1955. Internationale Auseinandersetzungen um die Rolle der Deutschen in Europa. München 1967.

Gegenstand zu sein, will man das Verhältnis von Medien, Politik und Öffentlichkeit unter dem Aspekt von Fakten und Fiktionen näher beleuchten. Bekanntermaßen sprachen zunächst mehr Gründe gegen als für eine rasche Wiederbewaffnung, was vor allem auf das primäre Interesse der Alliierten, eine erneute Gefährdung des Weltfriedens durch Deutschland zu verhindern, zurückzuführen ist. Sichtbarer Ausdruck dieser Bemühungen war das Ziel der vollständigen Entmilitarisierung Deutschlands, wie es im Potsdamer Abkommen vom Juli/August 1945 fixiert wurde.[4] Mit diesem außen- bzw. besatzungspolitischen Rahmen korrespondierte eine verbreitete antimilitaristische Grundstimmung der Bevölkerung. Sie manifestierte sich in frühen Meinungserhebungen aus den Jahren 1949 und 1950, in denen das EMNID-Institut bzw. das Allensbacher Institut für Demoskopie hohe Ablehnungsraten von 60,2% bzw. 72% aller Befragten in der Frage einer neuen deutschen Armee nachwies.[5] Ungeachtet der früh getroffenen Grundsatzentscheidung zugunsten einer Wiederbewaffnung, die von US-administrativen Gefahrenanalysen im beginnenden Ost-West-Konflikt ausging,[6] musste ihre innenpolitische Durchsetzung mit hohen Risiken behaftet bleiben. Angesichts der Unpopularität wehrpolitischer Maßnahmen ging die Bundesregierung unter Konrad Adenauer mit äußerster Vorsicht vor und verfolgte eine Strategie der schrittweisen Gewöhnung: zum einen durch eine sukzessive, im Verhältnis zu den tatsächlichen Planungsstadien retardierte Informationspolitik, zum anderen durch den ständigen Verweis auf Bedrohungsszenarien, die der Kanzler bei seinen öffentlichen Auftritten mit Nachdruck vertrat. Durch Letztere sollte die von ihm verfolgte Westintegrationspolitik[7] als einzig angemessene Reaktion auf die als akut und übermächtig skizzierte sowjetische Bedrohung erscheinen. Das politische Kalkül Adenauers beruhte auf der Annahme, dass Westdeutschland auf dem Wege der Wiederbewaffnung Souveränitätsrechte zurückerlangen und so wieder politischen Handlungsspielraum gewinnen werde. Wie nun stellten sich die Massenmedien zu den militärpolitischen Entwicklungen der Jahre 1949 bis 1956?

[4] Vgl. Schubert, Klaus von (Hg.): Sicherheitspolitik der Bundesrepublik Deutschland. Dokumentation 1945-1977. Teil 1. Köln 1978, S. 59.
[5] Noelle, Elisabeth; Neumann, Erich Peter (Hg.): Jahrbuch der öffentlichen Meinung. Allensbach 1956, S. 355. Vgl. auch Otto, Karl A.: Der Widerstand gegen die Wiederbewaffnung der Bundesrepublik. Motivstruktur und politisch-organisatorische Ansätze. In: Steinweg, Reiner (Hg.): Unsere Bundeswehr? Zum 25-jährigen Bestehen einer umstrittenen Institution. Frankfurt/Main 1981, S. 52-105, hier S. 60.
[6] Vgl. Loth, Wilfried: Die Teilung der Welt 1941-1955. München 1989, S. 123. Bekanntermaßen führten ähnliche Vorgänge auf der sowjetischen Seite zu einem Teufelskreis wechselseitiger Fehlwahrnehmungen, sodass die Blockbildung immer definitiver wurde.
[7] Ihre militärische Komponente war in der konkreten Form durchaus variabel, was die verschiedenen Militärkonzepte einer (paramilitärischen) ‚Polizeiarmee', einer deutschen Truppe innerhalb einer supranationalen ‚Europäischen Verteidigungsgemeinschaft' (EVG) sowie die mit der Bundeswehr schließlich realisierte Lösung einer deutschen Nationalarmee im Rahmen der NATO zeigen.

Der Nordwestdeutsche Rundfunk (NWDR) war in diesem Zeitraum die größte Rundfunkanstalt Westdeutschlands mit einem Anteil von mehr als 50% am gesamten Hörpublikum. Ihr Sendegebiet umfasste die heutigen Länder Niedersachsen, Schleswig-Holstein, Hamburg sowie einen Teil Nordrhein-Westfalens. Für eine Zeit, in der das Radio eine vergleichbare Stellung innehatte wie das Fernsehen heute, kann die Bedeutung des NWDR schwerlich überschätzt werden. Anders verhielt es sich mit dem Süddeutschen Rundfunk (SDR), der als Sender von Stuttgart aus ein wesentlich kleineres Sendegebiet und Hörpublikum in der Region Württemberg/Baden versorgte. Er bietet sich aber als Vergleichsgegenstand an, um der immanenten Programmanalyse einen äußeren Bezugs- und Vergleichspunkt hinzuzufügen. Auf die a priori bestehenden Unterschiede zwischen beiden Sendern auf organisatorisch-rechtlicher Ebene (Organe, Gremien, Satzungsstatuten) sowie auf personaler Ebene (Gremienkonstitution, Kompetenzverteilung und -wahrnehmung) soll hier nicht weiter eingegangen werden; sie erklären sich zum großen Teil aus dem föderalen Aufbau des westdeutschen Rundfunksystems nach 1945 und sind das Resultat sowohl der politisch-rechtlichen Vorgaben der jeweiligen Besatzungsmacht[8] als auch des Diskussionsprozesses der Militärbehörden mit den sich bildenden deutschen Politik- und Verwaltungsinstanzen. Die aus diesem Prozess hervorgegangenen Rundfunkstrukturen konnten allerdings die Ebene des Programms nicht unbeeinflusst lassen. Dass und wie diese Entstehungsfaktoren auf die inhaltliche Ebene durchdrangen und sich konkret auf die Behandlung der Wiederbewaffnung auswirkten, wird an zwei Beispielen deutlich, die in ihrer Art typisch für die Positionierung des jeweiligen Senders innerhalb der Debatte sind:

Der Süddeutsche Rundfunk sendete am 17.12.1949 das Ergebnis einer Straßenumfrage unter dem Titel *Soll es wieder deutsche Soldaten geben?*[9] Der Sprecher wies im Ansagetext auf die Aktualität dieser Frage hin und hob hervor, dass es sich bei den Befragten um Personen „aus allen Schichten der Bevölkerung und aus den verschiedensten Berufsarten" handele, womit den gegebenen Antworten ein repräsentativer Charakter zugesprochen wurde. Gemeinsam war allen Aussagen die Ablehnung einer westdeutschen Wiederbewaffnung. Zwar gründete sich diese auf unterschiedliche Motive, sie entsprach aber, ausweislich der Demoskopie, zu diesem Zeitpunkt durchaus der Einstellung einer Bevölkerungsmehrheit. Die von den Befragten geäußerten Gründe zeigten ein nahezu vollständiges Spektrum der Motive, die von Gegnern der Wiederbewaffnung ins

[8] Der Süddeutsche Rundfunk stand zunächst unter der Kontrolle der amerikanischen Besatzungsbehörden, der NWDR war die zentralistisch organisierte, länderübergreifende Sendeanstalt der britischen Zone.

[9] SDR 21.12.1949, 19:30-19:45 Uhr. Die Interviewten wurden mit folgenden Berufs- und Herkunftsbezeichnungen vorgestellt: Ingenieur, Fabrikarbeiter, Pfarrerswitwe, Arzt, Fischhändler, Lehrerin, Selbständiger Kaufmann, Journalist, Rentnerin, Student, ehemaliger General, Berufskraftfahrer, Jurist; vgl. Deutsches Rundfunkarchiv (DRA), 78 U 3606/10 sowie die CD: Ost-West-Konflikt, Wiederbewaffnung und Kalter Krieg in Deutschland 1949-1956.

Feld geführt wurden: Eine Pfarrerswitwe vertrat die stark emotional geprägte grundsätzliche Ablehnung von Armee und Krieg unter Verweis auf ihre persönlichen Kriegserfahrungen, ein Arzt verwahrte sich gegen die „Militarisierung unseres Volkes" aufgrund humanitärer Gesichtspunkte und seines professionellen Selbstverständnisses. Ein Fischhändler, der als Soldat am Zweiten Weltkrieg teilgenommen hatte, bezog sich auf die Widersprüchlichkeit der westalliierten Politik in Gestalt gleichzeitiger Entmilitarisierungs- und Wiederbewaffnungsvorhaben, während ein junger Journalist die Negativfolgen der Blockbildung in Form einer sich schneller drehenden Rüstungsspirale vorhersah. Ein Student gab aufgrund seiner Erfahrung als Fliegergeschädigter der Weigerung Ausdruck, selbst Soldat sein zu sollen, „um angeblich ein Vaterland zu verteidigen und andere totzuschießen, denen man dasselbe gesagt hat". Neben pazifistischen Gründen wurde von einem Fabrikarbeiter auch das Primat wirtschaftlicher Gesundung vor Aufrüstung betont: „Die Herren sollten lieber neue Wohnungen bauen". Ein Jurist wies auf ungleich verteilte Risiken mit den Worten hin, ein deutsches Heer würde lediglich „Kanonenfutter" sein, und ein ehemaliger General schwankte in seiner Begründung, das Wort „Wiederaufrüstung" wecke Misstrauen, zwischen Sprachkritik und Kritik am Bezeichneten. Dieser Beitrag wurde in der vergleichsweise günstigen Zeit von 19:30 Uhr bis 19:45 Uhr gesendet und lag eingebettet in ein informatives Rahmenprogramm, was seiner Rezeptionswahrscheinlichkeit zugute kam. Die äußere Form als Befragung ermöglichte es dem Sender, ein breites Spektrum möglicher Standpunkte mit ablehnendem Grundtenor darzustellen. Es wurden damit auch Stimmen aufgegriffen, die im offiziellen parlamentarischen Diskurs nur eine Nebenrolle spielten (z.B. die ‚Wiederherstellung der Ehre des deutschen Soldaten', welche vor allem von Interessenverbänden ehemaliger Soldaten gefordert wurde) oder gänzlich ausgeblendet blieben (etwa die zwar populäre, aber im Bundestag nicht prominent repräsentierte Haltung, welche sich unter dem Slogan ‚Ohne mich' einer persönlichen Beteiligung an einer neuen deutschen Armee verweigerte).

Der Zeitpunkt des Beitrags war kein Zufall. Im Ansagetext wurde als Anlass auf die Pariser Außenministerkonferenz sowie auf „verschiedene Erklärungen" des Bundeskanzlers in den vorangegangenen Tagen hingewiesen. Damit war wohl vor allem das (allerdings nicht ausdrücklich genannte) kurz zuvor öffentlich gewordene Interview Konrad Adenauers mit der amerikanischen Zeitung *Cleveland Plain Dealer* gemeint; hatte der Kanzler sich darin doch vergleichsweise offen zu der Frage einer eventuellen Aufstellung westdeutscher Truppen geäußert.[10] Dies entsprach aber keineswegs dem offiziellen Stand der innenpo-

[10] Darin hatte sich der Kanzler für eine Einbeziehung der Westzonen in den Schutzbereich der NATO ausgesprochen, die im April desselben Jahres gegründet worden war. Er hatte zugleich die Bereitschaft signalisiert, zu einer europäischen Armee einen eigenen Beitrag in Form deutscher Truppen leisten zu wollen. Vgl. dazu Blees, Manfred: Die Sicherheitspolitik der Bundesrepublik Deutschland. Grundlagen, Ziele und Entscheidungen des westdeutschen Staates von seiner Gründung bis zu seinem Eintritt in die NATO unter Berücksichtigung der

litischen Diskussion und wurde als Tabubruch wahrgenommen.[11] Die Umfrage des SDR, die in unmittelbarer zeitlicher Nähe gesendet wurde, wirkte unter diesen Umständen wie ein direkter Kommentar auf dieses Vorpreschen Adenauers – ein Kommentar, der sich auf den Standpunkt des Volkes als wahrem Souverän stellte und dessen eindeutige Ablehnung einer Wiederbewaffnung bekräftigte. Sein Subtext lief damit auf die Forderung hinaus, kein fait accompli gegen das Votum der Bevölkerung zu schaffen.

Der Nordwestdeutsche Rundfunk dagegen räumte der Regierung mehr Raum zur Darstellung ihrer Position ein. In einer am 11.10.1950 im NWDR gesendeten Rede des Bundeskanzlers[12] suchte dieser vor allem, Gerüchte über die fortgeschrittene Beschlusslage der Wiederbewaffnung zu zerstreuen. Im väterlichen Ton des besonnenen Staatsmannes führte er zunächst aus:

> Weite Kreise des deutschen Volkes sind [...] durch Reden, durch Artikel und Nachrichten in- und ausländischer Zeitungen, durch öffentliche Briefe, die übrigens nicht von besonders großem Verantwortungsgefühl zeugen, in Unruhe versetzt worden.

Anschließend wies er die Verdächtigung, dass „unter meiner Autorität die Wiederaufrüstung Deutschlands allenthalben mit Hochdruck anlaufe", als „frei erfunden" zurück. Ebenso dementierte er alle übrigen Gerüchte über eine Abmachung zwischen der Bundesrepublik und dem (amerikanischen) Hochkommissar McCloy über die Aufstellung deutscher Divisionen in absehbarer Zukunft. Stattdessen kam er auf den Korea-Krieg zu sprechen und wies auf „ernste Warnzeichen" hin, die die Situation auch hierzulande kennzeichneten: die „Anhäufung sowjetrussischer Truppen" und die „Aufstellung einer Volkspolizeiarmee in der Ostzone" sowie die „drohenden Worte, die die verantwortlichen Männer der Sowjetzonenrepublik gegen uns ausgestoßen haben". Die westalliierten Truppen seien keine Besatzungsarmee, sondern „Sicherheitstruppen" zum Schutz gegen den Osten. Deutschland habe sich zu einem verlässlichen Partner gewandelt, dem man im Ausland mit Vertrauen begegnen müsse. Damit kam er zum zentralen Punkt seiner Ausführungen:

CDU. Lausanne 1983, S. 129. Blees bezeichnet die Kanzlerinterviews insgesamt als taktische „Versuchsballons": „Es erlaubte Adenauer [...] sich frühzeitig mit Vorschlägen und dämpfenden Dementis an der internationalen Diskussion zu beteiligen, ohne in der Nachkriegspolitik [...] zu Fall zu kommen. Seine Ansichten richtete er vorwiegend an die Regierungen der drei Mächte, seine ‚Richtigstellungen' waren zur Beruhigung der in- und ausländischen Bevölkerung bestimmt".

[11] Der Vorgang hatte auch ein parlamentarisches Nachspiel: Konrad Adenauer musste sich am 16.12.1949 dem Bundestag erklären, wobei er die Äußerungen des *Plain-Dealer*-Interviews abschwächte und dagegen betonte, er sei gegen die Aufstellung einer herkömmlichen Nationalarmee, was aber die Option für einen deutschen Beitrag zu einer europäischen Armee offen ließ.

[12] DRA 78 U 3615/2.

Wenn man die Äußerungen von Politikern regelmäßig verfolgt, dann hat man manchmal den Eindruck, dass Politiker [...] einfache Dinge, einfache Wahrheiten und Tatsachen etwas zu kompliziert sehen, während die Nichtpolitiker ein gesundes Empfinden für die Nöte der Zeit und die Gefahren der Zeit haben und daher die entscheidenden Tatsachen einfach und klar sehen.

Mit der Sowjetunion könne man nur von einer Position der Stärke aus verhandeln. Daher sei es Ziel der amerikanischen Rüstung, den Frieden zu sichern. Adenauer betonte:

Gegenüber allen hier und dort ausgesprochenen Behauptungen, dass irgendwelche Verpflichtungen der Bundesrepublik Deutschland hinsichtlich der Aufstellung deutscher Divisionen und dergleichen vorlägen, erkläre ich ausdrücklich: Solche Verpflichtungen liegen nicht vor.

Nur der Bundestag könne hierüber entscheiden, sofern vonseiten der Westalliierten offizielle Anfragen gestellt würden. Ein Plebiszit über eine eventuelle Wiederbewaffnung sei aber nicht möglich, denn: „Das Grundgesetz kennt keine Volksbefragung. Und es kennt auch keine Auflösung des Bundestags, abgesehen von einem besonderen, hier nicht vorliegenden Fall". Abschließend betonte der Kanzler, die Deutschen stünden mit Überzeugung im „Lager der Freiheit" und wollten „unter keinen Umständen Sklaverei".

Damit bekräftigte der Bundeskanzler, entgegen der wirklichen Beschlusslage,[13] die Offenheit der weiteren militärpolitischen Entwicklung auf Grundlage der Westintegration. Dies sollte offenbar eine beruhigende Wirkung auf alle anders lautenden Vorwürfe entfalten, denen er sich innenpolitisch zu diesem Zeitpunkt ausgesetzt sah. Um in dieser Frage unangreifbar zu sein, zog sich der Kanzler auf den offiziellen Standpunkt allgemeiner militärpolitischer Überlegungen des westlichen Auslands zurück, hinter denen er nicht mehr als treibende Kraft zu erkennen war. Zwar bekräftigte er die Autorität seiner Regierung für alle diesbezüglichen Entscheidungen, betonte aber gleichzeitig, diese seien weder absehbar noch stünden sie aktuell zur Debatte. Diese einseitige Perspektive wurde weder durch einen Ansagetext noch durch einen Kommentar oder die direkte Entgegnung eines Vertreters der parlamentarischen Opposition gebrochen oder ergänzt.[14] Die Sendung ging damit nicht über die Intention der Rede hinaus: zu überzeugen und für die Übernahme der formulierten Werthaltungen zu plädieren, statt zu eigenem Nachdenken aufzufordern. Letzteres hätte der kritisch-kontrollierenden Aufgabe des Mediums allerdings in weitaus stärkerem Maße entsprochen. Zumindest hätte der Widerspruch zwischen dem „gesunde[n] Emp-

[13] Tatsächlich hatte der Kanzler gegenüber der US-Administration auf die angeblich von der Sowjetunion und der kasernierten DDR-Volkspolizei (KVP) ausgehenden Gefahr hingewiesen und aus eigener Initiative seine grundsätzliche Bereitschaft erklärt, einen Beitrag zur gemeinsamen Sicherung leisten zu wollen.

[14] Der SDR pflegte dagegen häufig Reden von Regierungs- und Oppositionsvertretern in unmittelbarer Abfolge zu senden.

finden für die Nöte der Zeit" einerseits und der Ablehnung einer Volksbefragung andererseits einer Erklärung bedurft; hier lag ein journalistischer Ansatzpunkt par excellence für die Demaskierung der politischen Redetaktik des Kanzlers. Dass auch emotional stark aufgeladene Begriffe wie das mehrmals verwendete Wort „Sklaverei" im Kontext einer angeblichen sowjetischen und ostzonalen Bedrohung der Verbreitung von Angstgefühlen Vorschub leisteten, muss nicht eigens erläutert werden, ebensowenig wie die rhetorische Kontrastierung mit Begriffen wie „Freiheit". Denn „Politik vollzieht sich in Sprache"[15] und ist stets „Sprache im Konflikt",[16] die immer auf eine gleichzeitige Interpretation des Bezeichneten abzielt, um eine partikulare Sichtweise allgemein verbindlich zu machen.[17] Weil diese Sendung letztlich völlig in ihrer Form als politische Rede aufging, war sie prinzipiell ungeeignet, eine von ihr abweichende Sicht auf die Fakten zuzulassen. Weniger die Rede als solche ist daher kritisch zu betrachten als vielmehr der Umgang mit ihr seitens des NWDR als Medium, das einer anderen Kommunikationsabsicht verpflichtet ist bzw. sein sollte. So fällt noch ein letzter Unterschied im Vergleich zum SDR ins Auge: Die (innenpolitisch durchaus kontrovers diskutierte) Möglichkeit einer Volksabstimmung wurde vom Kanzler kategorisch ausgeschlossen, ohne dass der Sender diese Position entsprechend relativierte; für den SDR war das eindeutig ablehnende Meinungsvotum dagegen ein zentraler Faktor der innenpolitischen Debatte.[18]

[15] Eppler, Erhard: Kavalleriepferde beim Hornsignal. Die Krise der Politik im Spiegel der Sprache. Frankfurt/Main 1992, S. 7.

[16] Reiher, Ruth (Hg.): Sprache im Konflikt. Zur Rolle der Sprache in sozialen, politischen und militärischen Auseinandersetzungen. Berlin 1995.

[17] Für die Wiederbewaffnungsdebatte illustriert dies Wengeler, Martin: Die Sprache der Aufrüstung. Zur Geschichte der Rüstungsdiskussion nach 1945. Wiesbaden 1992, hier S. 83-110. Der Autor leistet dort u.a. eine umfassende Kritik der militärpolitischen Sprache und ihrer Verwendungsgeschichte: So wurde etwa die Vokabel ‚Remilitarisierung' hauptsächlich von zeitgenössischen Gegnern der Wiederbewaffnung verwendet. In den Begriff flossen die Befürchtung und der politische Vorwurf ein, eine neue Armee werde wieder eine gesellschaftliche Vorbildfunktion erlangen wollen, den Militarismus fördern und dadurch langfristig die Demokratie, wie schon in der Weimarer Republik, erneut gefährden. Die neutralere Vokabel ‚Wiederbewaffnung' stellte den zeitgenössischen Versuch dar, die Aufstellung einer neuen Armee als Rückkehr zu einem Normalzustand erscheinen zu lassen; sie hat sich mittlerweile aus diesem Kontext gelöst und als allgemein üblicher Terminus in der Geschichtswissenschaft etabliert. Noch stärker als jener betonte der Begriff ‚Wehrbeitrag' eine vorgebliche Neutralität sowie eine Art ethischer Verpflichtung, einen ‚Beitrag' zu einer gemeinsamen Anstrengung, nämlich der Verteidigung ‚des Westens' gegen ‚den Kommunismus' leisten zu müssen. In dieser Vokabel hatte die neue Armee jedweden Schrecken verloren.

[18] Man mag ergänzen: Der SDR zielte durch sein Programm insgesamt auf die politische Mündigkeit und das Urteilsvermögen seiner Hörer ab, was beispielhaft deutlich wird an einer Serie mit dem viel sagenden Titel *Material für das eigene Urteil*; diese besaß bezeichnenderweise kein entsprechendes Gegenstück beim NWDR.

Die genannten Beispiele wären als isolierte Programmelemente wenig aussagekräftig, würde man sich nicht um ihre Einordnung in den Zusammenhang des jeweiligen Gesamtprogramms bemühen. Die Quellensituation allerdings macht eine chronologische Längsschnittanalyse zu einem schwierigen Unterfangen; dennoch bietet die Gesamtschau des durchaus heterogenen Materials[19] ein Bild, das ihre Beispielhaftigkeit zu stützen scheint:
Das politische Wortprogramm des NWDR war in der Regel durch eine offiziöse Themenwahl bestimmt, die sich auf politische Entscheidungen und Entwicklungen (Konferenzen, Verträge, Beschlüsse) konzentrierte und außerparlamentarische Stimmen (Proteste, Demonstrationen) und Vorgänge (z.B. die ‚Volksbefragungsbewegung'[20]) weitgehend aussparte. Die betreffenden Beiträge ließen in ihren Titeln kaum Kritik erkennen und zeichneten sich inhaltlich durch die Tendenz zu Affirmation aus.[21] Der Meinungsanteil war gemessen an allen Beiträgen des politischen Wortprogramms eher gering. Noch dazu wurde seltener Eigenmeinung kommuniziert, häufiger dagegen wurden die Standpunkte Dritter referiert, beispielsweise im Rahmen der regelmäßig gesendeten *Presseschau*. Diese Sendereihe, die Artikel überregionaler Zeitungen zum Inhalt hatte, stellte einen deutlichen Schwerpunkt in der Behandlung der Wiederbewaffnungsthematik dar. Die am stärksten wertenden, eigenverantworteten Beiträge des NWDR stützten die Generalvoraussetzung einer Wiederbewaffnung, indem sie die Vorstellung einer globalen Bedrohung durch den Sowjetkommunismus unkritisch übernahmen; zum Teil waren sie gar selbst von einem ideologischen Antikommunismus geprägt. Exemplarisch seien Sendungen mit Titeln wie *Kommunistische Wühlarbeit in Westdeutschland,*[22] *Kommunistisches Infiltrationsprogramm für Westdeutschland*[23] oder *Abwehrmaßnahmen der Bundesregierung gegen kommunistische Beeinflussung Westdeutschlands*[24] genannt. Derartige Sendungen mussten letztlich der Taktik der Bundesregierung entgegenkommen, durch die kaum reflektierte Übernahme von Bedrohungsvorstellungen langfristig eine allgemeine Akzeptanz der Wiederbewaffnung als deren Gegenmittel herbeizuführen. Auch spätere Beiträge verstärken diesen Eindruck: Beispielsweise lieferten die Interpretation und Darstellung des Korea-Krieges durch den NWDR dem Hörpublikum weitere Gründe, sich nicht von vornherein der vermeintlichen Notwendigkeit einer neuen Armee zu verschließen. In der zeitgeschichtlichen Forschung besteht Einigkeit darüber, dass eine

[19] Ausgewertet wurden bei beiden Sendern Sendeprotokolle, Sendemanuskripte, die senderinterne Korrespondenz sowie Hörerpost.
[20] Vgl. dazu allgemein Volkmann, Hans-Erich: Zur innenpolitischen Auseinandersetzung um den westdeutschen Verteidigungsbeitrag 1950-1955. In: Blumenwitz, Dieter (Hg.): Die Deutschlandfrage vom 17. Juni 1953 bis zu den Genfer Viermächtekonferenzen von 1955. Berlin 1990, S. 107-132.
[21] Dies war schon im Titel eines Beitrags von Hans G. Bentz vom 17.8.1955 deutlich zu erkennen, der mit *Waffen, die vielleicht den Frieden bringen* überschrieben war.
[22] NWDR: Punkt 2 der Sendung *Presseschau* vom 25.7.1950.
[23] Kommentar Erik Rinne, NWDR 2.8.1950.
[24] NWDR 18.8.1950.

möglicherweise nicht bestehende, nichtsdestotrotz als Parallele zur bundesdeutschen Situation wahrgenommene Auseinandersetzung mit dem aggressivexpansionistischen Sowjetsystem als innenpolitischer ‚Katalysator' wirkte, der den öffentlichen Meinungsumschwung maßgeblich initiierte und beschleunigte.[25] Titel und Inhalt entsprechender NWDR-Beiträge setzten die Existenz einer Parallelsituation zwischen Deutschland und Korea denn auch voraus, statt diese Behauptung zu problematisieren.[26] Dies musste dazu führen, dass die Wiederbewaffnung in der Hörermeinung subjektiv als drängendes Problem auf die politische Tagesordnung rückte. Direkte Kritik an den dazu erforderlichen Maßnahmen ist im Zeitraum vom 1949 bis 1956 so gut wie nicht nachzuweisen. Insgesamt waren Sendeformen mit (wehr-)politischem Inhalt überwiegend monologisch strukturiert, als Vortrag,[27] Bericht oder Kommentar. Da die äußere Form maßgeblich die Aussageintention determiniert, ist unter diesen Umständen Meinungsvielfalt nur dann zu erwarten, wenn sich die jeweiligen Sprecher aus verschiedenen Perspektiven dem zentralen Gegenstand nähern; dies war aber nachweislich selten oder gar nicht der Fall. Damit entsprach das Verhalten des NWDR in der Frage der Wiederbewaffnung – gewollt oder ungewollt – dem Wunsch der Regierung nach einem den Zielen ihrer Politik verpflichteten Leitmedium, wie es in einem rundfunkpolitischen Memorandum der CDU vom 3.10.1950 unter dem programmatischen Titel *Massenführung in der BRD* in wünschenswerter Offenheit gefordert wurde.[28] Selbst die vergleichsweise seltenen Diskussionssendungen bewegten sich auf Ebene der parlamentarischen Debatte, wodurch außerparlamentarische Positionen prinzipiell unberücksichtigt blieben. Obwohl die Teilnehmer der zentralen Diskussionssendung des NWDR,

[25] Vgl. Choi, Hyung-Sik: Zur Frage der Rolle des Korea-Krieges bei der westdeutschen Wiederaufrüstungsdebatte und des Einflusses auf die prinzipielle Entscheidung für die Wiederaufrüstung im Kontext der Aktualisierung des Ost-West-Konfliktes. Düsseldorf 1994.

[26] Illustriert wird dies durch den Kommentar Werner Höfers vom 26.6.1950, dessen Titel *Korea letztes Versuchsfeld oder erster Kriegsschauplatz?* von vornherein eine über den eigentlichen Gegenstand hinausweisende Bedeutung jener Ereignisse in Asien impliziert.

[27] Der Vortrag von Prof. Erwin Reißer am 8.4.1950 (*Der Fluch des Nein-Sagens*) widersprach schon im Titel scharf jeder ablehnenden Haltung zur Wiederbewaffnung.

[28] Zentraler Punkt war darin die Stärkung der Regierungsposition im technischen und Verwaltungs- sowie vor allem im Programmbereich des Rundfunks. Denn der Rundfunk, der mit paritätischem Wechsel der politischen Meinungen seine Neutralität wahren wolle, werde, so der Text des Memorandums, zur „Drehscheibe der Meinungen" und „Tauschzentrale der Ideen", was „vielleicht auf einige intellektuelle Schwerenöter reizvoll, auf die Menge der Hörer aber schlechthin verwirrend, ja verdummend wirkt"; alle Zitate bei Steininger, Rolf: Rundfunkpolitik im ersten Kabinett Adenauer. In: Lerg, Winfried B.; Steininger, Rolf (Hg.): Rundfunk und Politik. Beiträge zur Rundfunkforschung. Berlin 1975, S. 348. Selbst wenn man die Prämisse dieser Aussage teilt, stellt sich die Frage, wie ein darart nach politischer Führung durch den Kanzler sich sehnendes Volk die für eine Demokratie essenzielle politische Mündigkeit und Willensbildung jemals würde selbst entwickeln können, wenn divergierende Meinungen diesbezüglich als kontraproduktiv angesehen werden. Das Memorandum illustriert aber treffend das rundfunkpolitische Klima der Adenauer-Zeit.

des *Politischen Forums*, hochrangige Bundestagspolitiker waren (meist aus Regierung und Opposition nebst Vertretern kleinerer Parteien), blieb mit der KPD die einzige Partei, die eine Fundamentalopposition gegen die Wiederbewaffnung betrieb, vollständig unberücksichtigt. Konsequenterweise wurden im Programm auch die diplomatischen Noten der Sowjetunion mit dem Angebot einer deutschen Wiedervereinigung bei gleichzeitiger Neutralität eher unter dem Verdacht einer taktisch motivierten ‚Falle' denn als ernsthaftes Verhandlungsangebot behandelt.[29] Auch darin ist ein Indiz für die antikommunistische Grundhaltung des NWDR und insgesamt für eine eingeschränkte Perspektive auf das Spektrum möglicher Positionen zur Wiederbewaffnung zu sehen.

Das Programm des SDR dagegen besaß einen hohen Anteil an eigenen Meinungsbeiträgen. In ihnen wurde die Wiederbewaffnung in ihrer entscheidenden Bedeutung für die Gesellschaft und für die Zukunft Westdeutschlands im globalen Mächteverhältnis klar herausgearbeitet, was auch an der eigens zu diesem Zweck geschaffenen Serie *Militärpolitischer Kommentar* deutlich wird.[30] Der kritische, zum Teil auch ablehnende Tenor in Beiträgen, die sich mit der Wiederbewaffnung befassten, ist anhand erhaltener Manuskripte zum Teil eindeutig nachweisbar.[31] Zwar existierten auch im SDR pro-Beiträge, d.h. solche, die zugunsten des Aufbaus militärischer Verbände argumentierten, wie sie im Programm des NWDR in überwiegendem Maße vorhanden waren. Aber so gut wie nie trat in diesem Zusammenhang ein ideologischer Antikommunismus oder ein prinzipieller Kommunismusverdacht zutage, der in NWDR-Beiträgen latent oder expressis verbis vorhanden war. Vielmehr war der SDR bestrebt, in seinen Beiträgen zwischen der politischen Führung der Sowjetunion und ihrer Bevölkerung zu unterscheiden (beispielhaft seien hier Sendungen wie *Was liest der Sowjetbürger?* genannt[32]) sowie Interessenunterschiede zwischen der UdSSR und den von ihr beeinflussten osteuropäischen Staaten aufzuzeigen. Auch die angeblich drohende militärische Konfrontation auf dem Boden Westdeutschlands nach dem Vorbild des Korea-Krieges wurde mit dem Hinweis auf das Vorhandensein starker westalliierter Militärkräfte bezweifelt. Diese auf mehreren Ebenen sich vollziehende Distanzierung vom Schwarzweiß-Schema des Kalten Krieges konnte nur die Wirkung haben, Vorstellungen eines monoli-

[29] Diesen Tenor stützte auch die Gesprächsführung des NWDR-Moderators Walter D. Schultz im Rahmen der NWDR-Diskussionsreihe *Politisches Forum* innerhalb der Sendung *Friede durch Pazifismus?* am 1.11.1953, 19:30-20:00 Uhr; Text im Staatsarchiv Hamburg, Sign. NDR As 70/01.06077.016.

[30] Diese Serie begann in unmittelbarer zeitlicher Nähe zum Ausbruch des Korea-Krieges als zunächst ausschließlich auf dieses Ereignis bezogene Sendung, um sich aber bald allgemeineren militärpolitischen Themen zuzuwenden. Sie wurde bis über den 1956 endenden Beobachtungszeitraum hinaus gesendet, was ihre thematische Eigenständigkeit unterstreicht. Ein entsprechendes Gegenstück fehlt beim NWDR.

[31] Vgl. den Kurzkommentar Bernhard Reichenbachs vom 31.8.1950 unter dem Titel *Die Paradoxie unserer Zeit- Deutschlands Rüstungsbeitrag*.

[32] SDR-Sendung vom 26.11.1954 (Programmpunkt 2 innerhalb der Reihe *Material für das eigene Urteil*).

thisch geschlossenen Ost-‚Blocks' aufzuweichen und in der Konsequenz Perspektiven zur Risikominderung durch Annäherung aufzuzeigen. Die Vertreter außerparlamentarischer Positionen[33] kamen mit ihrer Kritik ebenso (und vergleichsweise häufig) zu Wort wie die Kirchen beider Konfessionen[34] und Vertreter der parlamentarischen Opposition. ‚Dialogische' Sendeformen wie Diskussionssendungen und Umfragen waren öfter im Programm vertreten, als das beim NWDR der Fall war. All dies lässt die Schlussfolgerung zu, dass der inhaltliche Pluralismus beim SDR breiter war, obgleich auch er sich nicht grundsätzlich gegen eine Wiederbewaffnung positionierte. Das Hörpublikum des SDR erfuhr aber letztlich mehr über die Risiken einer deutschen Armee, deren Modalitäten deutlich kritischer gesehen wurden,[35] insbesondere die Gefahren, die der jungen Demokratie durch neuerlichen Militarismus erwachsen konnten.[36] Zum Teil wurden den SDR-Hörern auch konkrete Alternativkonzepte wie etwa das Schweizer Milizsystem in positiver Weise näher gebracht[37] und Hinweise gegeben, welche Verfahrensweisen für ein plebiszitäres Votum zu beachten seien, wollte man auf diesem Weg eine Wiederbewaffnung noch verhindern.[38] Welche Wirkung mussten diese bei beiden Sendern unterschiedlichen Programmformen und Inhalte mit Bezug zur Wiederbewaffnungsdebatte haben, und welche Aussagen ergeben sich dabei unter dem Aspekt von Fakten und Fiktionen?

Zur Beantwortung dieser Fragen muss man differenzieren zwischen der Informationsleistung, etwa durch Nachrichten, Berichte, Live-Übertragungen einerseits und stärker wertenden Meinungsbeiträgen wie Kommentaren andrerer-

[33] Außerparlamentarische Aktionen gegen Wiederaufrüstung und Krieg stellten ein wesentliches Element der innenpolitischen Auseinandersetzung dar; vgl. Dietzfelbinger, Eckart: Die Protestaktionen gegen die Wiederaufrüstung der Bundesrepublik Deutschland von 1948-1955. Erlangen 1984.

[34] So sprach etwa Pfarrer Hermann Diem am 30.11.1950 im SDR *Zum Thema der deutschen Wiederaufrüstung*. Regelmäßig wurde von einer Veranstaltungsreihe der Evangelischen Kirche berichtet, die in Bad Boll um die Jahreswende 1954/1955 unter dem Titel *Kirche und Wiederbewaffnung* stattfand, so z.B. in einem am 28.1.1955 gesendeten Ausschnitt aus der dortigen Diskussion.

[35] Gerd Zepter kritisierte in seinem Kurzkommentar vom 19.1.1952 die mangelnde Informationspolitik der Regierung in wehrpolitischen Fragen und forderte *Schluß mit einsamen Entschlüssen* (so der Titel); Harald Manke wies in einem Kommentar am 1.2.1951 auf „Finanzielle und wirtschaftliche Probleme eines Verteidigungsbeitrages" hin.

[36] Vgl. den Beitrag W.E. Süskinds im SDR vom 17.6.1952 unter dem Titel *Kriegsdienstverweigerungsgesetz* – ein Plädoyer für die Wahrung dieses Grundrechts – sowie Sendungen wie die vom 20.3.1952, in welchen das Verhältnis von *Militär und Militarismus* (Sendetitel) problematisiert wurde.

[37] Der SDR sendete am 5.8.1952 einen entsprechenden Beitrag unter dem Titel *Der Schweizer Wehrgedanke. Betrachtung über den Charakter der Schweizer Landesverteidigung*.

[38] Siehe z.B. den Beitrag des SDR vom 19.1.1955 unter dem Titel *Wiederbewaffnung und Volksentscheid in den Ländern* innerhalb der Reihe *Aktuelle Berichte*.

seits.[39] Insgesamt erlaubte das Programm beider Sender seinem jeweiligen Hörpublikum, auf Höhe des aktuellen Geschehens zu sein, was die ausgedehnten, mehrstündigen Übertragungen der Bundestagsdebatten zur Wiederbewaffnung (die so genannten ‚Wehrdebatten') beispielhaft illustrieren. Entlang der relevanten innen- und außenpolitischen Etappen existierte bei SDR und NWDR eine Vielzahl darstellender Programmelemente mit realitätsadäquatem Bezug. Während der Nachrichtenpflicht, der Darstellung der Fakten, grosso modo Genüge getan wurde, lagen die Dinge im Bereich kommunizierter Meinungen und Interpretationen wie gesehen anders.

Um es plakativ zusammenzufassen: Der NWDR setzte der adenauerschen ‚Salamitaktik', die darauf abzielte, die westdeutsche Öffentlichkeit an den Gedanken einer neuen Armee zu gewöhnen, um auf diesem Weg ihre innenpolitischen Durchsetzungschancen zu erhöhen, wenig Widerstand entgegen. Indes, auch der NWDR verbreitete keine Falschaussagen im engen Sinne; seine ‚Fiktionen' waren subtiler und lagen mehr auf der Ebene rundfunkspezifischer Darstellungsweisen und der ihnen vorgeschalteten Arbeitsprozesse in den Redaktionen. Sie treten erst im Vergleich mit dem SDR offen zutage, der seinerseits verdeutlicht, wie groß das Spektrum möglicher Positionen tatsächlich war; denn der SDR war bestrebt, Affirmation zu vermeiden, Gefahren aufzuzeigen, Kritik an den mit der Wiederbewaffnung verbundenen Maßnahmen zu äußern und Alternativstandpunkte zu Wort kommen zu lassen oder gar selbst zu formulieren. Vor dem Hintergrund der gesellschaftlichen und politisch-parlamentarischen Debatte mussten die SDR-Beiträge eher als ‚Stolpersteine' wirken, da sie die Regierungstaktik der schrittweisen Enthüllungen in homöopathischen Dosen unterliefen. Mehr noch, der SDR bemühte sich, die ideologische Fiktion des monolithisch geschlossenen Sowjetblocks und seiner aggressiv-expansionistischen Außenpolitik aufzubrechen, was sich in letzter Konsequenz dysfunktional auf die wehrpolitischen Ambitionen der Bundesregierung auswirken musste.

Bekanntermaßen führte die weitere Entwicklung in eine andere Richtung: In dem Maße, in welchem das diffuse Gefühl einer Bedrohung durch den Sowjetkommunismus von wachsenden Teilen der Öffentlichkeit übernommen wurde, verminderten sich peu à peu die Durchsetzungschancen politischer Alternativen zur Wiederbewaffnung. Die Meinungsumfragen seit Ausbruch des Korea-Krieges sprechen hier eine deutliche Sprache. So stellten sich mit der 1956 erfolgten Aufstellung der Bundeswehr im Rahmen der NATO (und ihrem kurz darauf realisierten Gegenstück, der Einbeziehung der DDR-Volksarmee in den Warschauer Pakt) schließlich die Fakten ein, welche die öffentlichkeitswirksamen Fiktionen stets prognostiziert hatten. An der Durchdringung der Gesellschaft mit einem antikommunistischen Grundkonsens, den damit einhergehenden Bedrohungsvorstellungen sowie der gleichzeitigen Darstellung der west-

[39] Zum Problem impliziter Meinungsäußerung durch Themenauswahl siehe oben.

deutschen Armee als angemessener Lösungsoption für das ‚Sicherheitsproblem' der Bundesrepublik hatte der NWDR einen vergleichsweise hohen Anteil. Ob die politische Wirkung des (prima facie unpolitischen) NWDR-Programms intendiert war oder die unbeabsichtigte Folge einer nachweislich starken Präferenz für die kulturellen Programmbestandteile, lässt sich abschließend nicht eindeutig beurteilen. Die Belege scheinen mehrheitlich gegen einen medientaktischen ‚Masterplan' zu sprechen und vielmehr auf die schwächere Stellung des NWDR im Spannungsfeld zwischen Medien und Politik hinzudeuten.[40] Die autonomere Position des SDR machte ein kritisches Programm eher möglich, da es de facto von landes- oder regierungspolitischem Einfluss weitgehend unberührt blieb. Das dezidiert politisch-aufklärerische Interesse der Anstaltsleitung unter Intendant Fritz Eberhard konnte so stärker zum Tragen kommen. Um einer zu starken Personalisierung entgegenzuwirken muss hinzugefügt werden, dass dem NWDR jene institutionellen Rahmenbedingungen fehlten, von denen der SDR als Sender mit „kaum zu überbietender Staatsferne"[41] profitierte. Der Vergleich mit dem SDR illustriert die elementare Bedeutung inhaltlicher Pluralität in den Medien für ein wirklichkeitsadäquates Bild der Welt und deren Gefährdung in Zeiten politischer Kontroversen. Ein monoperspektivischer Zugriff, gegenwärtig etwa verkörpert durch die Dominanz des militärtechnischen Blickwinkels auf den Irak-Krieg, wird diesem Anspruch kaum gerecht werden können. Alternative Blickwinkel einzufordern bleibt daher auch im Zeitalter audiovisueller Medien ebenso legitim wie notwendig. Für Entscheidungsprozesse über drängende Fragen der Gegenwart wäre es fatal, sollte es erst der zeitgeschichtlichen Forschung möglich sein, eine umfassendere Sicht auf diese (im traurigen Wortsinn) „Geschichte, die noch qualmt",[42] zu liefern.

Literatur und Rundfunkaufnahmen

Blees, Manfred: Die Sicherheitspolitik der Bundesrepublik Deutschland. Grundlagen, Ziele und Entscheidungen des westdeutschen Staates von seiner Gründung bis zu seinem Eintritt in die NATO unter Berücksichtigung der CDU. Lausanne 1983.
Broszat, Martin: Hitler und die Genesis der Endlösung. Aus Anlaß der Thesen von David Irving. In: VfZ 25 (1977), S. 737-775.

[40] Vgl. Schaaf, Dierk L.: Der Nordwestdeutsche Rundfunk (NWDR). Ein Rundfunkmodell scheitert. In: Lerg; Steininger: Rundfunk und Politik, S. 295-309.
[41] So das Urteil Konrad Dussels bezogen auf das Beispiel des SDR-Rundfunkrats, in: Ders. (Hg.): Die Interessen der Allgemeinheit vertreten. Die Tätigkeit der Rundfunk- und Verwaltungsräte von Südwestfunk und Süddeutschem Rundfunk 1949 bis 1969. Baden-Baden 1995, S. 105.
[42] So die Definition des Gegenstandsbereichs der Zeitgeschichte nach Tuchmann, Barbara: Wann ereignet sich Geschichte? In: Dies. (Hg.): In Geschichte denken. Essays. Düsseldorf 1982, S. 31, zit. n. Schwarz, Hans-Peter: Die neueste Zeitgeschichte. In: VfZ 1 (2003), S. 5.

CD: Ost-West-Konflikt, Wiederbewaffnung und Kalter Krieg in Deutschland 1949-1956 (= Reihe Stimmen des 20. Jahrhunderts, hg. v. Deutschen Rundfunkarchiv Frankfurt; III, 1999).

Choi, Hyung-Sik: Zur Frage der Rolle des Korea-Krieges bei der westdeutschen Wiederaufrüstungsdebatte und des Einflusses auf die prinzipielle Entscheidung für die Wiederaufrüstung im Kontext der Aktualisierung des Ost-West-Konfliktes. Düsseldorf 1994.

Dietzfelbinger, Eckart: Die Protestaktionen gegen die Wiederaufrüstung der Bundesrepublik Deutschland von 1948-1955. Erlangen 1984.

Deutsches Rundfunkarchiv 78 U 3606/10.

Deutsches Rundfunkarchiv 78 U 3615/2.

Dussel, Konrad: Die Interessen der Allgemeinheit vertreten. Die Tätigkeit der Rundfunk- und Verwaltungsräte von Südwestfunk und Süddeutschem Rundfunk 1949 bis 1969. Baden-Baden 1995.

Eppler, Erhard: Kavalleriepferde beim Hornsignal. Die Krise der Politik im Spiegel der Sprache. Frankfurt/Main 1992.

Hardtwig, Wolfgang (Hg.): Über das Studium der Geschichte. München 1990.

Loth, Wilfried: Die Teilung der Welt 1941-1955. München [7]1989.

Noelle, Elisabeth; Neumann, Erich Peter (Hg.): Jahrbuch der öffentlichen Meinung. Allensbach 1956.

Otto, Karl A.: Der Widerstand gegen die Wiederbewaffnung der Bundesrepublik. Motivstruktur und politisch-organisatorische Ansätze. In: Steinweg, Reiner (Hg.): Unsere Bundeswehr? Zum 25-jährigen Bestehen einer umstrittenen Institution. Frankfurt/Main 1981, S. 52-105.

Reiher, Ruth (Hg.): Sprache im Konflikt. Zur Rolle der Sprache in sozialen, politischen und militärischen Auseinandersetzungen. Berlin 1995.

Schaaf, Dierk L.: Der Nordwestdeutsche Rundfunk (NWDR). Ein Rundfunkmodell scheitert. In: Lerg, Winfried B.; Steininger, Rolf (Hg.): Rundfunk und Politik. Berlin 1975, S. 295-309.

Schwarz, Hans-Peter: Die neueste Zeitgeschichte. In: VfZ 1 (2003), S. 5.

Schubert, Klaus von (Hg.): Sicherheitspolitik der Bundesrepublik Deutschland. Dokumentation 1945-1977. Teil 1. Köln 1978.

Staatsarchiv Hamburg, Sign. NDR As 70/01.06077.016.

Steininger, Rolf: Rundfunkpolitik im ersten Kabinett Adenauer. In: Lerg, Winfried B.; Steininger, Rolf (Hg.): Rundfunk und Politik. Beiträge zur Rundfunkforschung. Berlin 1975, S. 341-383.

Tuchmann, Barbara: Wann ereignet sich Geschichte? In: Dies. (Hg.): In Geschichte denken. Essays. Düsseldorf 1982, S. 31-39.

Volkmann, Hans-Erich: Zur innenpolitischen Auseinandersetzung um den westdeutschen Verteidigungsbeitrag 1950-1955. In: Blumenwitz, Dieter (Hg.): Die Deutschlandfrage vom 17. Juni 1953 bis zu den Genfer Viermächtekonferenzen von 1955. Berlin 1990, S. 107-132.

Wengeler, Martin: Die Sprache der Aufrüstung. Zur Geschichte der Rüstungsdiskussion nach 1945. Wiesbaden 1992.

Wettig, Gerhard: Entmilitarisierung und Wiederbewaffnung in Deutschland 1943-1955. Internationale Auseinandersetzungen um die Rolle der Deutschen in Europa. München 1967.

V Faktizität und Gespräch

Christine Domke (Bielefeld)

Faktizität in der Gesprächsforschung

Eine Beobachtungs-Herausforderung

Bei der *Gesprächsanalyse* handelt es sich um eine empirisch orientierte Form der Analyse gesprochener Sprache, deren spezifische Methodologie zum einen (leider) noch nicht allerorts bekannt ist, zum anderen (möglicherweise) mit ihren Eigenarten nicht geschätzt und hinsichtlich ihres ‚Aktionsradius' vielleicht etwas verkannt wird. Mit Blick auf diese unterschiedlichen Sichtweisen sei zunächst einmal allgemein als Ziel der *Gesprächsforschung* formuliert, den Verlauf, die Regularitäten und die Besonderheiten der verbalen Kommunikation auf der Basis realer Gespräche erfassen und anhand der aufgezeichneten Daten sukzessive nachzeichnen zu wollen.

Im Rahmen literatur- und geschichtswissenschaftlicher Ansätze sowie Interpretationen des Fiktiven mag eine derartige Orientierung auf den unmittelbaren sprachlichen Austausch in seiner Direktheit unzugänglich, auf eigenwillige Weise ‚konkret' erscheinen, ohne Diskussionsbedarf über Gegenstand, Konstruktion und Blickwinkel. Dass auch die Untersuchung gesprochener Sprache die Reflexion über den Zugang zu den Daten erfordert, wird nachfolgend herausgearbeitet. Verbale Interaktion *kann* mit Hilfe der Gesprächsanalyse in ihrer Vielfalt erfasst und hinsichtlich der besonderen Verfahren ihrer Hervorbringung rekonstruiert werden. Gesprächs*bedarf* gibt es indes in Bezug auf die jeweilige Perspektive, die während der Analysen des interaktiven Geschehens eingenommen wird. Wie in der Gesprächsforschung Ergebnisse zustande kommen, wird in diesem Beitrag anhand des Begriffes der ‚Faktizität' vorgestellt und diskutiert. Dieser soll auf zentrale Überlegungen zur Konstruiertheit des gesprächsanalytischen Vorgehens verweisen; ‚Faktizität' vermag zu bündeln und zu verdeutlichen, *dass* und *welche* Aspekte hinsichtlich der Erzeugung von Resultaten betrachtet werden müssen. Die relevante Frage lautet somit: Wie verläuft der gesprächsanalytische Weg zur (forschungs)eigenen Faktizität?

Die Gesprächsforschung im deutschsprachigen Raum ist eine spezifische und sehr lebendige Fachrichtung, die unter dieser Bezeichnung primär innerhalb der Sprachwissenschaften aktiv ist.[1] Zu ihren Untersuchungsbereichen gehören Gesprächsaufbau und -organisation, Strukturen bestimmter Gesprächstypen, besondere rhetorische Verfahren, Selbst- und Fremdpositionierungen im Ge-

[1] Zur Verortung der Gesprächsforschung sei kurz erwähnt, dass die aus der amerikanischen Soziologie stammende *conversation analysis* im deutschsprachigen Raum zu Beginn der Siebzigerjahre primär innerhalb der Linguistik als Konversationsanalyse rezipiert wurde und sich hier zur ‚Gesprächsforschung/-analyse' entwickelte. In der deutschsprachigen Soziologie gilt die ‚ethnomethodologische Konversationsanalyse' als qualitative Methode der Sozialforschung. Zur Begrifflichkeit siehe auch den nächsten Abschnitt.

spräch, aber auch spezifische Untersuchungsorte und -bereiche wie Krankenhäuser, Wirtschaftsunternehmen, Medien, Schulen, Gerichte etc.[2] In zunehmendem Maße wächst die Bedeutung des jeweiligen Kontexts, in dem sprachlicher Austausch stattfindet, und Besonderheiten wie strukturelle Rahmenbedingungen und damit zusammenhängende interaktive Funktionen werden zu analyserelevanten Kategorien. In zunehmendem Maße wachsen auch die Anwendungsgebiete der Gesprächsforschung, die mittlerweile von der eigentlichen Sprachanalyse bis zur Kommunikationsberatung und zum Kommunikationstraining reichen und das Selbstverständnis dieser Forschungsrichtung fördern und zugleich fordern.[3]

Der *Weg zur Faktizität* wird für die Gesprächsforschung mit ihrer besonderen datenorientierten Ausrichtung unter zwei Gesichtspunkten relevant:

- auf der Ebene des Gegenstandes selbst, auf der unmittelbaren Kommunikationsebene – und wird somit zu einer gegenstandskonstitutiven Überlegung
- auf der Ebene des Analysierenden – und wird somit zur Kategorie des Untersuchenden, zu einer beobachtungskonstitutiven Überlegung

Zentrale Gedanken dieser *gegenstands- und beobachtungskonstitutiven Ebenen* der ‚Faktizität' sollen nachfolgend verdeutlicht werden: Dazu erfolgt erstens ein Überblick über Grundannahmen der Gesprächsforschung; zweitens werden zentrale Überlegungen zu der theoretisch-methodologischen Verankerung bzw. Konzeption und zum Begriff des ‚Datums' mit Rekurs auf Ansätze in neueren Arbeiten diskutiert; und drittens wird auf eigene Untersuchungen zu *Entscheidungskommunikation* und die für diese spezifische Perspektive relevante ‚Wechselwirkung' Bezug genommen.

1. Zur Gesprächsforschung

Die *Gesprächsforschung* bzw. die zu diesem Forschungszweig zählende *Gesprächsanalyse* gilt als Oberbegriff für den deutschsprachigen Raum und umfasst verschiedene Ausrichtungen der empirisch fundierten Analyse ge-

[2] Einen Überblick über frühe Untersuchungen in spezifischen Institutionen liefert u.a. Becker-Mrotzek, Michael: Kommunikation und Sprache in Institutionen. Ein Forschungsbericht zur Analyse institutioneller Kommunikation. Teil I. In: Deutsche Sprache (1990), S. 158-190, 241-259; Teil II. In: Deutsche Sprache (1991), S. 270-288, 350-372.

[3] Zu unterschiedlichen Anwendungsgebieten siehe u.a. Brünner, Gisela; Fiehler, Reinhard; Kindt, Walther (Hg.): Anwandte Diskursforschung. Bd. 1 (Grundlagen und Beispielanalysen); Bd. 2 (Methoden und Anwendungsbereiche). Opladen 1999. Zu den Anforderungen an die Forschungsrichtung durch die Konzeption von Trainings siehe u.a. Bendel, Sylvia: ‚Gesprächskompetenz am Telefon' – Ein Weiterbildungskonzept für Bankangestellte auf der Basis authentischer Gespräche. In: Becker-Mrotzek, Michael; Fiehler, Reinhard (Hg.): Unternehmenskommunikation. Tübingen 2002, S. 257-276.

sprochener Sprache wie die Diskurs- oder die Dialoganalyse.[4] Die *Konversationsanalyse* bildet den Ausgangspunkt dieser unter ‚Gesprächsforschung' subsummierten Form der Analyse gesprochener Sprache. Die spezifische Arbeit mit nicht für die Analyse konstruierten, sondern per Tonband aufgenommenen Alltags-Gesprächen – die *conversation analysis* – begann Ende der Sechzigerjahre innerhalb der US-amerikanischen Soziologie.[5] Die *conversation analysis* beruht auf ethnomethodologischen Grundannahmen. Zentraler Gedanke ist, dass soziale Wirklichkeit nicht unabhängig von den Mitgliedern einer Gesellschaft als ‚objektiv messbare Größe' existiert, sondern erst durch Handlungen der in ihr Lebenden als soziale Wirklichkeit hervorgebracht wird. Die Verfahren, mit Hilfe derer soziale Ordnung erzeugt wird, sind Gegenstand ethnomethodologischer Untersuchungen. Dieser Herstellungscharakter, die „Vollzugswirklichkeit",[6] wird in der *conversation analysis* in Bezug auf sprachliche Interaktion untersucht. In Deutschland fand dies unter der Bezeichnung *(ethnomethodologische) Konversationsanalyse* in den Siebzigerjahren vor allem Eingang in die Linguistik. Zu den wesentlichen untersuchungsleitenden Maximen innerhalb der Gesprächsforschung, die sich auf der Basis der Konversationsanalyse entwickelten, zählen folgende:

- Als richtungsweisend gilt die unbedingte Orientierung an den Daten, die den Untersuchungen zugrunde liegen, d.h. dass relevante Analysekategorien nicht als feststehendes Repertoire zur Anwendung herangezogen, sondern erst durch die Analysen als relevante Kategorien aus dem Material selbst – „from the data themselves"[7] – entwickelt werden.

- Diese unbedingte Orientierung an den Daten geht einher mit der Spezifik des Materials. Mit Hilfe welcher Verfahren von Gesprächsteilnehmern soziale Ordnung im ‚Hier und Jetzt' produziert wird, wird an Tonband-

[4] Zur ‚Gesprächsanalyse' als allgemeinerem Terminus und zu den hinsichtlich der Konversationsanalyse erweiterten Fragestellungen siehe Deppermann, Arnulf: Gespräche analysieren. Opladen 1999, S. 10ff. Gesprächsanalyse als Sammelbegriff mit einer Skizzierung der Hauptrichtungen im deutschsprachigen Raum findet sich in Hausendorf, Heiko: Gesprächsanalyse im deutschsprachigen Raum. In: Brinker, Klaus; Antos, Gerd; Heinemann, Wolfgang; Sager, Sven F. (Hg.): Text- und Gesprächslinguistik. Ein internationales Handbuch zeitgenössischer Forschung. Bd. 2. Berlin, New York 2001, S. 971-979.

[5] Analysen der Organisation der Rederechtsvergabe und der Eröffnung und Beendigung von Gesprächen gelten u.a. als grundlegende Arbeiten der Konversationsanalyse. Hierzu Sacks, Harvey; Schegloff, Emanuel; Jefferson, Gail: A Simplest Systematics for the Organization of Turn-Taking for Conversation. In: Schenkein, Jim (Hg.): Studies in the Organization of Conversational Interaction. New York 1978, S. 7-55. Schegloff, Emanuel; Sacks, Harvey: Opening up Closings. In: Semiotica 8 (1973), S. 289-327.

[6] Zur „Vollzugswirklichkeit" und zentralen Grundüberlegungen siehe Bergmann, Jörg: Ethnomethodologische Konversationsanalyse. In: Schröder, Peter; Steger, Hugo (Hg.): Dialogforschung. Düsseldorf 1981, S. 9-52.

[7] Schegloff; Sacks: Opening up Closings, S. 291.

aufzeichnungen von realen, natürlichen, sprachlichen Interaktionen bzw. an den davon erstellten Transkriptionen herausgearbeitet. Auf der Basis mittlerweile elaborierterer Notationsverfahren werden hier gerade die spontanen, charakteristischen Merkmale des Mündlichen erfasst und Überlappungen, Hesitationsphänomene wie „ähm", Intonationsverläufe etc. erfasst.[8]

- Die Arbeit an natürlichen Daten verdeutlicht das besondere Empirieverständnis der Konversationsanalyse, das im Zusammenhang mit der o.a. Annahme der Vollzugswirklichkeit gesehen werden muss. Dadurch wird die Abgrenzung zu anderen Forschungsrichtungen deutlich, die Daten entweder zum Belegen bereits vorgefertigter Hypothesen heranziehen oder sie selbst konstruieren.[9]

- In der Analyse wird Zug-um-Zug die Herstellung der sozialen Ordnung in der jeweiligen sprachlichen Interaktion rekonstruiert. Die kleinschrittige Untersuchung folgt dem Handlungsvollzug in der Zeit.

- Dabei wird von einer grundsätzlichen Geordnetheit sprachlicher Interaktionen ausgegangen, deren Elemente als Lösungen interaktiver Aufgaben angesehen werden: Es gibt in Gesprächen, im sprachlichen Austausch allgemein keine „Zufallsprodukte".[10]

- Mit Hilfe des sequenzanalytischen Verfahrens wird vermieden, dass der Analysierende mit später im Transkript auftauchenden Daten bzw. Informationen agieren kann. Er ist kein ‚Allwissender', der das, was später geschieht, zuvor einfach mit einbezieht, sondern er rekonstruiert den Interaktionsverlauf im Kontext des bisher Hervorgebrachten.

- Dieses Vorgehen wird nicht als starres Forschungsprogramm oder festgelegte Methodologie, sondern als eine „analytische Mentalität"[11] angesehen: Ordnungsstrukturen im sprachlichen Austausch sind gegenstandsangemessen zu

[8] Als gängiges Transkriptionsverfahren hat sich u.a. GAT etabliert; hierzu Selting, Margret et al: Gesprächsanalytisches Transkriptionssystem (GAT). In: Linguistische Berichte 173 (1998), S. 91-122. Siehe auch die kontroverse Diskussion verschiedener Autoren über unterschiedliche Transkriptionsverfahren, z.B. in: Gesprächsforschung 3 (2002), S. 24-43 (http://www.gespraechsforschung-ozs.de).

[9] Dementsprechend wird als „Sünde" angesehen, „Material nur als Steinbruch für Beispiele als Beleg für eine fertige Hypothese zu mißbrauchen". Kallmeyer, Werner: Konversationsanalytische Beschreibung. In: Ammon, Ulrich; Dittmar, Norbert; Mattheier, Klaus J. (Hg.): Soziolinguistik. Ein internationales Handbuch zur Wissenschaft von Sprache und Gesellschaft. Berlin, New York 1988, S. 1095-1108, hier S. 1101.

[10] Siehe zu der relevanten „Ordnungsprämisse" u.a. Bergmann, Jörg: Ethnomethodologische Konversationsanalyse. In: Fritz, Gerd; Hundsnurscher, Franz (Hg.): Handbuch der Diaioganalyse. Tübingen 1994, S. 3-16, hier S. 10.

[11] Siehe hierzu u.a. Bergmann, Jörg: Konversationsanalyse (1981), S. 17.

erfassen, d.h. auf der Basis von Methoden, die sich aus dem Datenmaterial selbst ergeben. Damit wird der hier skizzierte spezifische *Zugang* zu verbaler Interaktion deutlich, dessen Charakteristik und damit zusammenhängende Grundannahmen indes einer weiteren Ausbuchstabierung bedürfen.

2. Der Weg zur Faktizität: Überlegungen zum Zugang

Die Entwicklung der Konversationsanalyse bzw. der Gesprächsforschung seit Beginn der Siebzigerjahre hat weitreichende Konsequenzen für potenzielle Untersuchungsbereiche, die mit neuen Fragen und Aspekten verbunden sind. Dies betrifft sowohl das gesprächsanalytische Vorgehen selbst als auch dessen Darstellung. Der *Weg zur Faktizität* und die Frage nach der Konstruktion der Daten geraten zunehmend in den Fokus des Interesses. Welche Überlegungen hinsichtlich der gesprächsanalytischen Konstruiertheit im Zusammenhang mit den o.a. *gegenstands- und beobachtungskonstitutiven Ebenen* von Relevanz sind, wird hier anhand der zentralen Bereiche „Methodologie und Konzeption", der „Situiertheit der Daten" und dem „Begriff des Datums selbst" herausgearbeitet.
In der Skizzierung zentraler Annahmen der Gesprächsforschung wurde betont, dass relevante Untersuchungskategorien aus dem Material entwickelt werden und die Orientierung an den Daten analyseleitend ist. Dass die geläufige Maxime „from the data themselves" (s.o.) nicht ganz so voraussetzungslos ist, wie es deren unreflektierte Einführung im Methodenteil gesprächsanalytischer Arbeiten häufig glauben macht, wird zunehmend deutlich. Der konstruktivistische Anteil konversationsanalytischer Annahmen wird verstärkt herausgearbeitet: wie Daten zu Daten werden und Faktizität entsteht bzw. Ergebnisse als solche hervorgebracht werden, gilt es nachzuzeichnen. Dass die Daten eben nicht nur für und von sich, sondern zusammen mit dem Untersuchenden und dessen spezifischem Blickwinkel sprechen, wird methodologisch und theoretisch reflektiert.
Der besondere Zugang zu den Daten liegt in der unmittelbaren Orientierung auf den Vollzug der sprachlichen Handlungen und die daraus abgeleitete schrittweise Rekonstruktion des Interaktionsverlaufs. Gerade an diesem Punkt entstehe Bedarf an der Explikation konversationsanalytischer Grundannahmen, argumentiert Hausendorf.[12] Indem die von den Aufnahmen erstellten Transkripte Zug-um-Zug untersucht werden, werde von einem ebenso entstehenden Gegenstand ausgegangen: Ein Gespräch entsteht, indem ein Beitrag den vorangegangenen rückbezüglich zum Teil des Gespräches werden lässt. Aufgrund dieser besonderen Gegenstandskonstitution gelte es, den selbst- und rückbezüglichen Vorgang der Konversationsanalyse selbst zu reflektieren, da dieser gleicher-

[12] Hausendorf, Heiko: Das Gespräch als selbstreferentielles System. Ein Beitrag zum empirischen Konstruktivismus der ethnomethodologischen Konversationsanalyse. In: Zeitschrift für Soziologie 2 (1992), S. 83-95.

maßen die Voraussetzung und die Einlösung der Annahmen über den Gegenstand darstelle. In methodologischer Hinsicht könne der Konversationsanalyse demnach ein „empirischer Konstruktivismus"[13] attestiert werden, dem hier mit Rekurs auf die Systemtheorie nach Luhmann theoretisch entsprochen wird. Auch Deppermann argumentiert für die Reflexion der Gegenstandskonstitution und plädiert dafür, statt der Orientierung auf „zwangsläufige Resultate" aus den Daten vielmehr den Prozess der Interpretation herauszustellen und damit

[...] einen interpretativen Kontext zu konstruieren, welcher zeigt, wieso Gesprächsereignisse in der behaupteten Weise verstanden werden können, mit welchen Zwischenschritten dieses Verständnis zu erreichen ist und wieso dieses Verständnis relevant sein soll.[14]

Hier wird eine „selbstreflexive Wendung"[15] konversationsanalytisch orientierter Arbeiten gefordert, die den Analysierenden in die Wirklichkeitskonstruktion systematisch mit einbezieht. Nicht *die* Rekonstruktion von Interaktionsverläufen kann Ziel der Untersuchungen sein, sondern vielmehr sukzessive einen spezifischen Kontext für einzelne Gesprächsabschnitte zu entfalten, „welcher eine Perspektive aufbaut, unter der das Geschehen in seinen prozessualen Details als systematisch organisiert verstanden werden kann".[16]

Der aus den gesprächsanalytischen Grundannahmen resultierende besondere *Zugang* zu sprachlichen Interaktionen bedarf somit der (allgemeinen) theoretisch-konzeptionellen Reflexion dieses ‚Weges zu den Daten' und der (spezifischen) Reflexion der jeweiligen Perspektivität des Untersuchenden. Für die unmittelbare Forschungspraxis lassen sich aus der Forderung der Explikation der Maxime „from the data themselves" relevante Überlegungen ableiten: Wie bzw. mit Hilfe welcher technischer und methodischer Mittel (sprachliche) Interaktion aufgezeichnet werden kann, muss in die Gegenstandskonstruktion mit einfließen. Ob die Daten per Ton- oder Videoband vorliegen, was sich über die Anzahl der Kameras und ihren jeweiligen Standort sagen lässt, wie der Aufnehmende bei den Aufnahmen präsent war – all das ist Teil der forschungspraktischen Konstruiertheit, muss dergestalt reflektiert und als interpretativer Zusammenhang (s.o.) erfasst werden. Doch der *Weg zur Faktizität* beginnt nicht mit der Aufzeichnung der Daten und der Technik ihrer Reproduzierbarkeit: Welche Fragestellungen die Aufnahmen begleiten, zu der Auswahl bestimmter Gesprächstypen in dem anvisierten Untersuchungsbereich führen, muss gleichsam bedacht werden. Auch die nach der Aufnahme, aber *vor* der eigentlichen Analyse liegende Entscheidung für die Untersuchung bestimm-

[13] Ebd., S. 84.
[14] Deppermann, Arnulf: Gesprächsanalyse als explikative Konstruktion – Ein Plädoyer für eine reflexive ethnomethodologische Konversationsanalyse. In: Iványi, Zsuzsanna; Kertész, András (Hg.): Gesprächsforschung: Tendenzen und Perspektiven. Frankfurt/Main 2001, S. 43-73, hier S. 60.
[15] Ebd., S. 59.
[16] Ebd., S. 67.

ter Gesprächsauschnitte erfolgt aus einer spezifischen Perspektive heraus, was eben nicht bedeutet, dass die Selektivität dieser „Phase der vorsequenziellen Auswertung" „a) nicht motiviert, und b) nicht bereits das Ergebnis kontrastiver und selektiver Auseinandersetzung ist".[17]

Die forschungspraktische Konstruiertheit gilt es auch in Bezug auf die eigentliche Präsentation der Analysen zu berücksichtigen. Bezogen auf das besondere Empirieverständnis der Gesprächsforschung ist die Darstellung der Untersuchungsergebnisse ein wesentlicher Punkt, der intensiver diskutiert werden muss, denn: Die Transkription und Analyse beispielsweise einer einstündigen Besprechung würde sowohl den Rahmen eines Kommunikationstrainings, eines Vortrags als auch den einer Veröffentlichung sprengen. Es können somit nur ausgewählte Sequenzanalysen transkribiert und vorgestellt werden – auch das ist eine Form der Gegenstandskonstitution, die nachzuzeichnen keine Minderung des gesprächsanalytischen ‚Ertrags' bedeutet, sondern vielmehr durch Reflexion des eigenen Vorgehens das *Nach*denken der Analyseschritte plausibler gestaltet.

Die Faktizität in der Gesprächsforschung bzw. die o.a. *gegenstands- und beobachtungskonstitutiven Ebenen* müssen nicht nur mit Rekurs auf Grundannahmen und forschungspraktische Implikationen betrachtet werden, sondern auch in Bezug auf das, was auf der Ebene des Datums selbst in die Analyse mit einfließt. Die Entwicklung der Gesprächsanalyse in den vergangenen 30 Jahren führte zu Untersuchungen von Gesprächen in spezifischen Kontexten. Galten die frühen Arbeiten eher dem ‚allgemeinen Regelapparat' der sprachlichen Interaktion (s.o.), so wird nun der *Ort*, an dem kommuniziert wird, zunehmend zur zentralen Kategorie. Die grundsätzliche *Situiertheit* der Daten verlangt erweiterte Perspektiven, die dem Kontext der Interaktion theoretisch-konzeptionell entsprechen. Kommunikation im Unternehmen, in der Schule, in der Kirche, in der Talk-Show, beim Arzt, im Chat – der Fokus liegt hier vermehrt auf den die Kommunikation prägenden institutionellen Bedingungen und verdichtet, was in die Analysen mit einfließt und was sie hervorbringen, ihre *Faktizität*.

Fragen wie die folgenden erlangen Bedeutung: Welche Verfahren der Inszenierung von Rollen wie Täter/Opfer, von Macht, Expertenstatus, Glaubwürdigkeit können in Fernsehsendungen (z.B. im so genannten Kanzlerduell), an runden Tischen mit Bürgern und Politikern, in Gerichtsverfahren, Bundestags- oder Vorstandssitzungen herausgearbeitet werden? Wie wird Wissen im Schulunterricht kommunikativ bearbeitet? Wie wird Ironie in E-mails kommuniziert? Mit Hilfe welcher sprachlicher Verfahren wird der Vorgesetzte in der Besprechung oder der Fakultätssitzung als Positionsinhaber wahrnehmbar? Die Verbindung sprachlicher Interaktionsformen zu strukturellen Aspekten wie Positionen, Funktionen, Arbeitsbereichen müssen weiter heraus-

[17] Schmitt, Reinhold: Von der Videoaufzeichnung zum Konzept ‚Interaktives Führungshandeln': Methodische Probleme einer inhaltlich orientierten Gesprächsanalyse. In: Gesprächsforschung 2 (2001), S. 141-192, hier S. 150f. (http://www.gespraechsforschung-ozs.de).

gearbeitet werden, um die Spezifik dieser Form der Kommunikation in ihrem jeweiligen Kontext verstehen und erfassen zu können.[18] Die Fragen, die hinsichtlich der Interaktions*orte* Relevanz erhalten, verweisen auch auf Konzepte u.a. in der Soziologie, der Betriebswirtschaft, der Organisationsforschung und somit auf notwendige Auseinandersetzungen mit anderen Forschungszweigen und -bereichen. Hier sind Austausch und Annäherung gefragt, die sowohl die Gesprächsforschung als auch andere Fachrichtungen zu neuen Blickwinkeln auffordern.

Nicht nur der Kontext des jeweiligen sprachlichen Austauschs wird Teil des gesprächsanalytischen Weges zur Faktizität, sondern auch die Frage, was zur Kommunikation gezählt wird. Der *Begriff des Datums selbst* hat sich gewandelt. Die technische Weiterentwicklung erweitert, was aufgezeichnet und als Datum aufbereitet werden kann. Videoaufnahmen machen die Verbindung von Transkripten verbaler Kommunikation mit den entsprechenden Bildsequenzen für die Analyseschritte und deren Präsentation möglich. Dies stellt die Frage nach der Berechtigung der gängigen exklusiven Berücksichtigung allein sprachlicher Phänomene: Mimik, Gestik und Raumgestaltung erlangen zunehmend Bedeutung und erfordern veränderte Analyseverfahren, die Ton und Bild technisch adäquat und methodologisch reflektiert untersuchen lassen.[19]

Die Weiterentwicklung des Datenbegriffs liegt vor allem in der Fokussierung der multidimensionalen Kommunikationsprozesse in face-to-face-Situationen selbst: Bewegungen, Aussprache und die physische Präsenz der Interagierenden werden, natürlich in Relation zu der jeweiligen Datengrundlage, vermehrt bei den Analysen berücksichtigt und zum festen Bestandteil der Untersuchung bzw. des Datums. Hier wird nicht nur der o.a. Bedarf an methodologischer Reflexion deutlich, sondern ein neues Verständnis vom Datum selbst ersichtlich. Diesen Aspekt arbeiten Dausendschön-Gay/Krafft heraus und sprechen sich dafür aus, „kommunikative Handlungen in ihrer Gesamtheit" zu erfassen: „Dazu gehören auch alle körperlichen Aktivitäten, die wir als hörbare und sichtbare kommunikative Körpergesten wahrnehmen: Artikulation, Prosodie, Blickverhalten, Mimik, Gestik, (Änderung der) Positur". Zentral ist dabei, „dass die kommuni-

[18] Zu Desideraten innerhalb der Gesprächsforschung im Hinblick auf bestimmte Untersuchungsbereiche und hier relevante Fragestellungen siehe u.a. Brünner, Gisela: Probleme der Wirtschaftskommunikation am Beispiel der UMTS-Versteigerung. In: Becker-Mrotzek; Fiehler: Unternehmenskommunikation, S. 13-34.

[19] Zur Integration von Videobildern in die von den Videoaufzeichnungen transkribierten Ausschnitte, die die Komplexität der interaktiv hervorgebrachten Handlungen durch Hervorhebung physischer Aspekte unterstreicht, siehe Meier, Christoph: Arbeitsbesprechungen. Interaktionsstruktur, Interaktionsdynamik und Konsequenzen einer sozialen Form. Opladen 1997. Ein Beispiel für die technische Weiterentwicklung von Transkriptionssoftware und die Integration von Bildern findet sich bei Milde, Jan-Thorsten; Gut, Ulrike: The TASX Environment: An XML-based Toolset for Time Aligned Speech Corpora. In: Proceedings of the Third International Conference on Language Resources and Evaluation. Las Palmas 2002, S. 1922-1927.

kativen Aktivitäten verschiedene Aspekte einer kommunikativen Gestalt sind, die holistisch wahrgenommen wird und die wir ‚Äußerung' genannt haben".[20] Die technische und inhaltliche Erweiterung des Datenbegriffs ermöglicht die Einbeziehung von Kleidung, Sitzverteilung und Raumgestaltung in die Analyse. Im Kontext der Kommunikation in Organisationen stellen sich z.b. Fragen nach der (symbolischen) Markierung von Macht und Hierarchie und zur interaktiven Hervorbringung bestimmter Positionen oder sozialer Kategorisierungen.

Die theoretisch-methodologische Reflexion zentraler Annahmen und Analyseverfahren, die Einbeziehung des jeweiligen Interaktions-Kontextes und die Erweiterung der berücksichtigten Daten führen dazu, dass der eingangs erwähnte *Weg zur Faktizität* dichter wird und der Bedarf an Reflexion über die *gegenstands- und beobachtungskonstitutiven Ebenen* zunimmt. Gleichermaßen nehmen die Möglichkeiten der Anwendung der Gesprächsforschung u.a. in Trainings, Beratung und interdisziplinären Projekten zu und es mehren sich Verankerungen mit Ansätzen und Fragestellungen anderer Fachbereiche. Gesprächsanalytische Untersuchungen bieten vielfältige Anschlussmöglichkeiten – darin liegt ihre Spezifik und zugleich die Herausforderung an die eigene Konzeption und Präsentation. Für das Verständnis dieser besonderen datenbezogenen Analyse, sowohl innerhalb der Gesprächsforschung als auch in anderen Fachrichtungen, ist jedoch m.E. eine (ausführlichere) Explikation der eigenen Perspektive auf Fragestellung, Gegenstand und Datum unerlässlich.

3. Entscheidungen in Besprechungen

In meinen Untersuchungen zu ‚Entscheidungen in Besprechungen' bildet der bereits erwähnte spezifische *Zugang* zu den Sprachdaten und die damit einhergehende Perspektive auf kommunikative Handlungen einen Schwerpunkt der Arbeit. Die Basis des Projektes bilden Tonbandaufnahmen betriebsinterner Besprechungen, die insgesamt etwa zwölf Stunden Material umfassen.[21] Die aufgezeichneten Besprechungen bzw. die davon erstellten Transkripte werden daraufhin untersucht, wie Entscheidungen in der besonderen Interaktionsform ‚Besprechung' zustande kommen und welche Funktion ihnen zugeschrieben werden kann. Im Zentrum steht die Frage: Wie kann Zug-um-Zug rekonstruiert werden, wie Besprechungen *als* Entscheidungskommunikation hervorgebracht werden? Wie kann die Spezifik der Besprechung mit der Entscheidung als besonderer konstitutiver Aufgabe erfasst und welche Bestandteile des Entscheidungsprozesses können herausgearbeitet werden?

[20] Dausendschön-Gay, Ulrich; Krafft, Ulrich: Text und Körpergesten: Beobachtung zur holistischen Organisation der Kommunikation. In: Psychologie und Sozialwissenschaft, Zeitschrift für Qualitative Forschung. Themenheft: Sprechen vom Körper – Sprechen mit dem Körper, 4 (2002), S. 30-60, hier S. 54f.

[21] Die Aufnahmen sind teilweise von mir selbst gemacht worden, teilweise wurden sie mir freundlicherweise von Thomas Spranz-Fogasy (IdS Mannheim) zur Verfügung gestellt.

Mich interessiert auf der Ebene der Besprechung, wie Entscheidungen als besondere Aufgabe bewältigt werden, welche sprachliche Gestalt sie haben (können) und welcher Bedarf durch die Hervorbringung von Entscheidungen befriedigt wird. Auf der Ebene der Untersuchung zielt mein Anliegen darauf, wie es zur Ausbildung (m)einer spezifischen Untersuchungsperspektive kommt und wie mit dieser Reflexion des eigenen Betrachtens umgegangen werden kann. Aufgrund dieser Fokussierung auf die Entstehung des untersuchungskonstitutiven Zugangs werden ‚Entscheidungen als spezifische Perspektive' denn auch als Ergebnis einer ganz bestimmten *Wechselwirkung* verstanden, die nachfolgend kurz skizziert wird. Wechselwirkung soll dabei den permanenten Fluss zwischen Datenarbeit, Vorgehen und theoretischen Impulsen beschreiben, der m.E. in einer auf selbstreflexiven Annahmen beruhenden Arbeit wie der hier vorgestellten nachgezeichnet werden sollte.

Für die Konstitution der Besprechung als unternehmensinterne Interaktionsform werden Charakteristika angenommen, die Kommunikation in einem besonderen Kontext und unter Bedingungen auszeichnen, die sich vom zufällig ergebenden Gespräch in der privaten Küche, auf der Straße oder auch auf dem Unternehmens-Flur wahrnehmbar unterscheiden. Doch auch Inhalt und Funktion von Besprechungen verfügen über spezifische Merkmale. Sie *flaggen* das sprachlich Hervorgebrachte sozusagen in besonderer Weise *aus*, zeigen das *Besprechenswerte* konträr zum bloßen Sprechen an.[22] Besprechungen als spezifischer Untersuchungs- und Phänomenbereich gelten als Kommunikationsform, in der für das Unternehmen in besonderer Weise gearbeitet wird: in der über den Stand der Dinge im eigenen Tätigkeitsbereich berichtet wird, in der Neuigkeiten mitgeteilt und Schwierigkeiten sowie Lösungsvorschläge diskutiert werden, in der Arbeitsverhältnisse und soziale Beziehungen der Kollegen untereinander (neu) ausgehandelt werden, in der Dinge anvisiert und festgelegt sowie Arbeiten vergeben und eingefordert werden.[23]

Diese Handlungen und Merkmale führt zusammen, was in der grundlegenden Aufgabe von Besprechungen begründet ist. Es müssen Ergebnisse (auch im Sinne eines Informationsstandes) hervorgebracht werden, die in und nach der Besprechung aufgegriffen werden können. Entscheidungen sind solche Resultate und stellen einen Einschnitt in das als *besprechenswert* Hervorgebrachte dar.[24]

[22] Im Rahmen dieses Beitrags kann nicht näher auf die hier vorgestellten zentralen Aspekte der Entscheidungskommunikation eingegangen werden. Siehe zum Prozess des Entscheidens und seinen konstitutiven Bestandteilen Domke, Christine: Besprechungen als Entscheidungskommunikation. Konstitutive Prozesse und Bearbeitungsmodi. Unv. Dissertation Universität Bielefeld 2003.

[23] Zu Besprechungen als besonderer Interaktionsform mit spezifischen Aufgaben siehe u.a. Meier: Arbeitsbesprechungen; Dannerer, Monika: Besprechungen im Betrieb. Empirische Analysen und didaktische Perspektiven. München 1999.

[24] Zur Funktion von Entscheidungen für Besprechungen siehe u.a. Weiss, Gilbert; Wodak, Ruth: Organization and Communication. Occasional Paper, presented at the International Conference: Discourse Analysis and Social Research. Copenhagen Business School 1998; Boden, Deirdre: The Business of Talk. Organizations in Action. Cambridge 1994.

Eine wesentliche Funktion der Besprechung liegt darin, in der Vielfalt der besprochenen Themen Anknüpfungspunkte herzustellen. Im günstigsten Fall gibt dies dann anschließend eine klare Orientierung für die eigene Arbeit der Mitarbeiter. Entscheidungen gelten als besondere Anschluss- und Orientierungspunkte der Besprechung, die den Verlauf dieser Interaktionsform in besonderer Weise beeinflussen. Untersuchungsleitend wird für die hier skizzierte Arbeit somit folgende Aussage, die auf der Basis der erwähnten Wechselwirkung zugleich These und Frage wird: Entscheidungskommunikation ist konstitutiv für Besprechungen.

Entscheidungskommunikation als konstitutives Verfahren von Besprechungen anzusehen, resultiert selbst aus einem Prozess von Entscheidungen, der weder ad hoc erfolgt, noch hinsichtlich der rationalen Motivation transparent nachzuzeichnen wäre. In dieser (teils verschlungenen) *Prozessartigkeit* treffen sich Gegenstand *und* Zugang und entziehen sich dadurch letztlich einer linearen Darstellung. Aufgrund dieses spezifischen Entstehungsverlaufs wird der explizite Verweis auf relevante Stellen der Verankerung für das *Nach*denken einzelner Untersuchungsschritte um so wichtiger. Entscheidungskommunikation lässt sich in dieser kurzen Vorstellung der Arbeit somit festhalten als (1.) Ergebnis der bisherigen Analysen der Besprechungen, somit als *empirisches* Ergebnis, und (2.) zugleich als *theoretischer* Impuls: Entscheidungen wurden und werden als zentrale Aufgabe von Besprechungen untersucht und gelten in der Organisationsforschung als konstitutives Element der Organisation. In der Systemtheorie gilt die Entscheidung als Letztelement der Kommunikation. Sie hervorzubringen, gilt als Überlebenssicherung von Organisationen, da nur an Entscheidungen angeknüpft werden kann.[25]

Indem die Entscheidung zur untersuchungsleitenden Perspektive wird, muss gewährleistet sein, dass dieser Zugang nachvollziehbar ist (s.o.). Dies bezieht sich auf die Ebene des Gegenstandes, auf seine Funktionen, seine sprachliche Gestalt, und auf die Ebene des Betrachters, der seinen Blickwinkel auf der Basis bestimmter Annahmen ausbildet. Die spezifische Perspektive ‚Entscheidung' entsteht durch die bereits erwähnte Wechselwirkung aus Überlegungen und Ergebnissen aus dem empirischen Untersuchungs- und Phänomenbereich Besprechungen und methodologisch-theoretischen Konzepten.

Das *konversationsanalytische Instrumentarium* ermöglicht mir, das entstehende Interaktionssystem Besprechung Zug-um-Zug zu rekonstruieren und Entscheidungen als *interaktiv* hervorgebrachtes Verfahren zu verstehen und dergestalt im Datenmaterial als besondere Aufgabe zu untersuchen. *Systemtheoretische Überlegungen* ermöglichen die Entfaltung der spezifischen Perspektive ‚Entscheidungen' und diese als funktional relevanten Orientierungspunkt anzusehen. Der Bedarf der Besprechung, Entscheidungen, somit An-

[25] Da in dem hier vorgegebenen Rahmen nicht ausführlicher auf einzelne Theorien und Konzepte eingegangen werden kann, sei hier auch bezüglich des komplexen Gedanken-Gebäudes der Systemtheorie nur auf entscheidungsrelevantes hingewiesen: Luhmann, Niklas: Organisation und Entscheidung. Opladen 2000.

knüpfungspunkte hervorzubringen, kann im Zusammenhang mit dem Bedarf von Organisationen gesehen werden – Entscheidungen müssen fortwährend produziert werden, um den Fortbestand zu sichern, um permanent anknüpfen zu können: Entscheidungen gelten als Orientierung im Blick auf immer komplexer werdende Unternehmen/Organisationen und ihre Umwelt, als Einschnitt in eine Menge von Möglichkeiten.

Der Weg zur Faktizität liegt hier somit in einer Wechselwirkung, die die konkrete Arbeit am Datenmaterial unter einer (während der Analyseschritte zunehmend ausdifferenzierten) spezifischen Perspektive umfasst. Die Verbindung konversationsanalytischen Vorgehens und systemtheoretischer Überlegungen liegt in den konstruktivistischen Grundannahmen der nicht a-priori-existenten Wirklichkeit und des sich durch Selbst- und Rückbezüglichkeit der Elemente herausbildenden Interaktionssystems ‚Besprechung'.[26] Die Herstellung von Entscheidungen liegt in der besonderen Aufgabe von Besprechungen, die mit Hilfe des konversationsanalytischen Instrumentariums auf der Ebene der Besprechung Zug-um-Zug in all ihren Facetten rekonstruiert werden kann. Ihre Reichweite und Funktion wird durch systemtheoretische Überlegungen in der Organisation konkreter erfasst – theoretische Impulse lassen die Entscheidung somit weiter verankern, im Unternehmen und letztlich als Gegenstand in der Gesprächsforschung.

Die eigene Perspektive nachzuzeichnen, die zum Gegenstand ‚Entscheidungskommunikation' führt, lässt dessen Konstruktion sukzessive nachvollziehen. In welchem interpretativen Kontext hier die Entscheidung zum Gegenstand wird, ermöglicht das *Nach*denken der Analyseschritte und eine (im besten Fall) umfassende Betrachtung der Entscheidung, die schrittweise als besonderer *Bearbeitungszustand* des Interaktionssystems erfasst und hinsichtlich der konstitutiven Aspekte herausgearbeitet wird. Die hier grob umrissene potenzielle Reichhaltigkeit des gesprächsanalytischen Vorgehens erfährt durch eine Explikation des eigenen Beobachtens, wie sie in diesem Beitrag nur auszugsweise vorgestellt werden konnte, m.E. nicht Einschränkung, sondern eine Präzision dessen, was aus einem bestimmten Blickwinkel am konkreten Datum herausgearbeitet werden kann. Dies auf allen Ebenen der Präsentation gesprächsanalytischer Arbeiten zu berücksichtigen, vermag zu unterstützen, diesen *Weg zur Faktizität* nachvollziehbar als viel versprechenden zu etablieren.

[26] Hierzu u.a. Schneider, Wolfgang Ludwig: Die Analyse von Struktursicherungsoperationen als Kooperationsfeld von Konversationsanalyse, objektiver Hermeneutik und Systemtheorie. In: Sutter, Tillmann (Hg.): Beobachtung verstehen, Verstehen beobachten. Perspektiven einer konstruktivistischen Hermeneutik. Opladen 1997, S. 164-227; Hausendorf: Das Gespräch als selbstreferentielles System.

Literatur

Becker-Mrotzek, Michael: Kommunikation und Sprache in Institutionen. Ein Forschungsbericht zur Analyse institutioneller Kommunikation. Teil I. In: Deutsche Sprache (1990), S. 158-190, 241-259; Teil II. In: Deutsche Sprache (1991), S. 270-288, 350-372.

Bendel, Sylvia: ‚Gesprächskompetenz am Telefon' – Ein Weiterbildungskonzept für Bankangestellte auf der Basis authentischer Gespräche. In: Becker-Mrotzek, Michael; Fiehler, Reinhard (Hg.): Unternehmenskommunikation. Tübingen 2002, S. 257-276.

Bergmann, Jörg: Ethnomethodologische Konversationsanalyse. In: Fritz, Gerd; Hundsnurscher, Franz (Hg.): Handbuch der Dialoganalyse. Tübingen 1994, S. 3-16.

Bergmann, Jörg: Ethnomethodologische Konversationsanalyse. In: Schröder, Peter; Steger, Hugo (Hg.): Dialogforschung. Düsseldorf 1981, S. 9-52.

Brünner, Gisela: Probleme der Wirtschaftskommunikation am Beispiel der UMTS-Versteigerung. In: Becker-Mrotzek, Michael; Fiehler, Reinhard (Hg.): Unternehmenskommunikation. Tübingen 2002, S. 13-34.

Brünner, Gisela; Fiehler, Reinhard; Kindt, Walther (Hg.): Anwandte Diskursforschung. Bd. 1 (Grundlagen und Beispielanalysen); Bd. 2 (Methoden und Anwendungsbereiche). Opladen 1999.

Dannerer; Monika: Besprechungen im Betrieb. Empirische Analysen und didaktische Perspektiven. München 1999.

Dausendschön-Gay, Ulrich; Krafft, Ulrich: Text und Körpergesten: Beobachtung zur holistischen Organisation der Kommunikation. In: Psychologie und Sozialwissenschaft. Themenheft: Sprechen vom Körper – Sprechen mit dem Körper 4 (2002), S. 30-60.

Deppermann, Arnulf: Gesprächsanalyse als explikative Konstruktion – Ein Plädoyer für eine reflexive ethnomethodologische Konversationsanalyse. In: Iványi, Zsuzsanna; Kertész, András (Hg.): Gesprächsforschung: Tendenzen und Perspektiven. Frankfurt/Main 2001, S. 43-73.

Deppermann, Arnulf: Gespräche analysieren. Opladen 1999.

Domke, Christine: Besprechungen als Entscheidungskommunikation. Konstitutive Prozesse und Bearbeitungsmodi. Unv. Dissertation Universität Bielefeld 2003.

Hausendorf, Heiko: Gesprächsanalyse im deutschsprachigen Raum. In: Brinker, Klaus; Antos, Gerd; Heinemann, Wolfgang; Sager, Sven F. (Hg.): Text- und Gesprächslinguistik. Ein internationales Handbuch zeitgenössischer Forschung. Bd. 2. Berlin, New York 2001, S. 971-979.

Hausendorf, Heiko: Das Gespräch als selbstreferentielles System. Ein Beitrag zum empirischen Konstruktivismus der ethnomethodologischen Konversationsanalyse. In: Zeitschrift für Soziologie 2 (1992), S. 83-95.

Kallmeyer, Werner: Konversationsanalytische Beschreibung. In: Ammon, Ulrich; Dittmar, Norbert; Mattheier, Klaus J. (Hg.): Soziolinguistik. Ein internationales Handbuch zur Wissenschaft von Sprache und Gesellschaft. Berlin, New York 1988, S. 1095-1108.

Luhmann, Niklas: Organisation und Entscheidung. Opladen 2000.

Meier, Christoph: Arbeitsbesprechungen. Interaktionsstruktur, Interaktionsdynamik und Konsequenzen einer sozialen Form. Opladen 1997.

Milde, Jan-Thorsten; Gut, Ulrike: The TASX Environment: An XML-based Toolset for Time Aligned Speech Corpora. In: Proceedings of the Third International Conference on Language Resources and Evaluation. Las Palmas 2002, S. 1922-1927.

Sacks, Harvey; Schegloff, Emanuel; Jefferson, Gail: A Simplest Systematics for the Organization of Turn-Taking for Conversation. In: Schenkein, Jim (Hg.): Studies in the Organization of Conversational Interaction. New York 1978, S. 7-55.

Schegloff, Emanuel; Sacks, Harvey: Opening up Closings. In: Semiotica 8 (1973), S. 289-327.

Schneider, Wolfgang Ludwig: Die Analyse von Struktursicherungsoperationen als Kooperationsfeld von Konversationsanalyse, objektiver Hermeneutik und Systemtheorie. In: Sutter, Tillmann (Hg.): Beobachtung verstehen, Verstehen beobachten. Perspektiven einer konstruktivistischen Hermeneutik. Opladen 1997, S. 164-227.

Schmitt, Reinhold: Von der Videoaufzeichnung zum Konzept ‚Interaktives Führungshandeln': Methodische Probleme einer inhaltlich orientierten Gesprächsanalyse. In: Gesprächsforschung 2 (2001), S. 141-192 (http://www.gespraechsforschung-ozs.de).

Selting, Margret; Auer, Peter; Barden, Birgit; Bergmann, Jörg; Couper-Kuhlen, Elizabeth; Günthner, Susanne; Meier, Christoph; Quasthoff, Uta; Schlobinski, Peter; Uhlmann, Susanne: Gesprächsanalytisches Transkriptionssystem (GAT). In: Linguistische Berichte 173 (1998), S. 91-122.

Weiss, Gilbert; Wodak, Ruth: Organization and Communication. Occasional Paper, presented at the International Conference: Discourse Analysis and Social Research. Copenhagen Business School 1998.

Oliver Preukschat (Mannheim)

Ironisieren als Fingieren einer kontrafaktischen Ist-Soll-Kongruenz

Vorschläge zu einer integrierten Ironietheorie

Will man die Forschungslage zum Phänomen des Ironisierens[1] in aller Kürze skizzieren, bietet es sich an, die einschlägigen Beiträge unter dem Gesichtspunkt der verfolgten Forschungsstrategie zu ordnen. Ich möchte hier drei Strategien unterscheiden. Die erste Strategie besteht darin, die Mängel vorhandener Ironiemodelle aufzuspüren, um dann unter gänzlicher Verwerfung der alten Theorie ein neues Beschreibungsmodell zu etablieren, in welchem *diese* Mängel nicht mehr auftreten. Die Argumentation stützt sich dabei trotz begründeter Wahl eines bestimmten theoretischen Rahmens[2] fast ausschließlich auf die Analyse von Beispielen ironischer Äußerungen. Ist die definitorische Beschreibung des Ironisierens zu weit (das Modell erfasst auch nicht-ironische Äußerungen) oder zu eng (es erfasst bestimmte Fälle ironischer Äußerungen nicht), wird sie als mangelhaft angesehen und verworfen. Hauptnachteil dieser Strategie ist, dass bei der Ablehnung theoretischer Gesamtansätze oft wertvolle Einzelaspekte und Beschreibungskategorien mitverworfen werden und für die Neukonstruktion eines verbesserten Theoriemodells nicht mehr zur Verfügung stehen. Am Ende steht dann die resignative Einsicht, dass man – scheinbar aufgrund der ‚Vielschichtigkeit des Phänomens', in Wirklichkeit aber aufgrund ‚exklusiver', d.h. nicht-integrativer Forschung – kein Beschreibungsmodell finden könne, welches auf alle Arten von ironischen Äußerungen passt.[3]

[1] Mein Untersuchungsgegenstand ist das Ironisieren als kommunikative Handlung und nicht ‚das Ironische' einer Äußerung (eine Eigenschaft) oder ‚die Ironie' (eine diffuse Quasi-Substanz). Ich beschränke mich hier auf die Analyse ironischer Äußerungen (= verbale Ironie) und berücksichtige nicht weitere Formen der Ironie (literarische, dramatische, romantische Ironie, Ironie des Schicksals usw.), die in einer umfassenden Ironietheorie allerdings ebenfalls zu integrieren, d.h. als Varianten ein und desselben Phänomens begreifbar zu machen wären.

[2] Die wichtigsten sind: Gesprächsanalyse (Hartung, Kotthoff), Sprechakttheorie (Haverkate, Rosengren, Lapp), Phänomenologie (Jancke), kognitiv-linguistische Ansätze (Sperber; Wilson, Colston; O'Brien) und empirisch-psychologische Untersuchungen (z.B. Groeben). Unverzichtbar ist das Vokabular der antiken Rhetorik (vgl. Lausberg). Für weiter gehende Integrationsleistungen sind auch literaturwissenschaftliche (z.B. Müller), sowie philosophische, begriffs- und kulturgeschichtliche Ansätze (Behler, Bohrer, Japp) zu berücksichtigen – für vollständige Angaben siehe Literaturverzeichnis.

[3] So beispielsweise bei Barbe, Katharina: Irony in Context. Amsterdam/Philadelphia 1995. Barbe sieht angesichts der zahlreichen Theorien über Ironie nur die Möglichkeit, eklektisch vorzugehen. Den Stellenwert von Theorien setzt sie dementsprechend niedrig an: „Theories wait to be amended and ultimatively to be discarded" (ebd., S. 12).

Die zweite Strategie besteht darin, die Integration auf der Ebene der Beispiele *auch* durch die Integration auf der Ebene der theoretischen und intertheoretischen Modellierung zu erreichen. In Ansätzen verfolgt man diese Strategie, so weit ich sehe, am ehesten im Umfeld der *Pretense Theory* (Sperber/Wilson) und insbesondere der *Allusional Pretense Theory* (Kumon-Nakamura et al.).[4] Sie zahlt sich dahingehend aus, dass man dort wichtige Kernelemente der Funktionsweise des Ironisierens bereits identifiziert hat. Dennoch bleibt in diesen Theorien das Wesen der Ironie seltsam vage und unverstanden. Die Gestalt, die die Ironie als sprachliche Ausdrucksform annimmt, scheint annähernd erkannt, jedoch ohne dass deren Sinn begreiflich wird. Meines Erachtens liegt dies daran, dass grundlagentheoretische (handlungs-, sprechakt- und wissenschaftstheoretische) Erörterungen darüber, welche Adäquatheits- und Gütekriterien denn *allgemein* für die Beschreibung von Sprechhandlungen herangezogen werden können bzw. sollten, bislang kaum in die Untersuchung eingeflossen sind. Ohne solche Kriterien lässt sich eben nicht bestimmen, wann eine (Sprech)Handlung – hier: der Akt des Ironisierens – *verständlich* und *nachweislich* adäquat beschrieben ist. Die beschriebenen Defizite der Ironieforschung gezielt angehend, besteht die dritte Strategie darin, den integrativen Ansatz konsequent zu verfolgen und dabei grundlagentheoretisch abzustützen; sie ist, so weit ich sehe, ein Projekt der Zukunft.[5]

Ich möchte in diesem Beitrag anhand einiger ausgewählter Aspekte zeigen, welchen Weg dieses Projekt nehmen könnte. Ich werde ein Ironiemodell vorstellen, von dem ich glaube, dass es die Funktionsweise einer *jeden* ironischen Äußerung beschreibt. Dieses Modell integriert viele Aspekte bereits bestehender Modelle und erfüllt einige grundlegende Kriterien, die aus handlungstheoretischen Überlegungen abgeleitet werden können. Nicht zuletzt illustriert es exemplarisch an einem konkreten und komplexen Sprechhandlungsakt, welche Möglichkeiten das Spiel mit Fakten und Fiktionen zu eröffnen vermag.

Den integrativen Aspekt akzentuierend, möchte ich zeigen, dass und auf welche Weise die weniger elaborierten, traditionellen Ironiedefinitionen in einem einzigen Modell miteinander verbunden werden können. Gerade weil sich diese Definitionen an Beispielen leicht widerlegen lassen, lässt sich hier gut illustrieren, was es bedeutet, eine Integration auf *theoretischer* Ebene zu leisten. Den grundlagentheoretischen Aspekt ins Spiel bringend, führe ich in diesem Zusammenhang drei allgemeine, *formale* Gütekriterien ein, die m.E. jedes Ironiemodell ungeachtet seiner inhaltlichen Ausrichtung zu erfüllen hat. Die Reanalyse zweier Fallbeispiele von Kotthoff (s.u.) soll belegen, dass ohne Erfüllung dieser Kriterien auch ein ‚eigentlich gutes' Ironiemodell womöglich nicht viel taugt. Ich

[4] Neuere Beiträge stammen hier von Martin, Attardo, Seto, Hamamoto, Yamanashi, Utsumi und Curcó (siehe Literaturverzeichnis).

[5] V.a. deshalb, da die Grundlagen selbst in vielen Fällen noch nicht gelegt sind. Solange beispielsweise Dissens darüber besteht, wie insbesondere indirekte Sprechakte und fingierende/simulierende Akte adäquat zu beschreiben sind, wird auch für die Beschreibung des Ironisierens kein einheitliches, allgemeines Beschreibungsprofil zur Verfügung stehen.

möchte also nicht nur ein ‚gutes' Modell vorstellen, sondern auch Kriterien, nach denen man die Güte eines jeden Modells beurteilen kann. Damit trage ich der Forschungslage Rechnung, denn m.E. stehen die Elemente für ein adäquates Theoriemodell des Ironisierens bereits zur Verfügung – sie bedürfen lediglich einer Synthese, die methodisch abgesichert sein muss.

1. Traditionelle Ironiedefinitionen und formale Kriterien zur adäquaten Beschreibung des Ironisierens

Traditionellerweise[6] wird das Ironisieren u.a. beschrieben als
a) das Gegenteil des Gemeinten sagen
b) Tadeln durch Lob
c) verdeckter Spott

Ein Beispiel für eine ironische Äußerung, deren Form mit der Beschreibung (a) kongruiert, ist das folgende:

(1) [Situation: Es regnet.]
ironische Äußerung (*Gesagtes*): Das ist ja ein herrliches Wetter!
eigentliche Botschaft (*Gemeintes*): Das ist ja ein grässliches Wetter!

Auf die Beschreibungen (b) *und* (c) passt folgendes Beispiel (zugleich ist dies ein erster Hinweis darauf, dass verschiedene Ironiedefinitionen prinzipiell vereinbar sein können):

(2) [Situation: X hat einen Salat zubereitet und dabei das Dressing vergessen. Dafür wird er ironisch kritisiert.]
ironische Äußerung (*Gesagtes*): Die Salatsauce ist umwerfend. [*Lob; spöttisch*]
eigentliche Botschaft (*Gemeintes*): Der Salat ist ja gar nicht angemacht! [*Tadel*]

Beispiel (2) widerlegt gleichzeitig die erste Definition des Ironisierens, denn das Gegenteil von ‚Die Salatsauce ist umwerfend' wäre ‚Die Salatsauce ist nicht umwerfend'. Da die Salatsauce aber gar nicht existiert und der Sprecher eigentlich meint, dass sie existieren sollte, lässt sich das Beispiel mit dieser Ironiedefinition nicht rekonstruieren. Zwar könnte man nun noch argumentieren, dass hier kein ‚semantisches', dafür aber ein ‚pragmatisches Gegenteil' vorliegt: Der Sprecher lobt, indem er tadelt (ein zweiter Hinweis auf die Vereinbarkeit von

[6] Dies ist eine Auswahl der gängigsten Definitionen. Vgl. Lapp, Edgar: Linguistik der Ironie. Tübingen 1997, S. 18ff.; Engeler, Urs Paul: Sprachwissenschaftliche Untersuchung zur ironischen Rede. Zürich 1980, S. 27ff.

Ironiedefinitionen). Aber auch gegen diese Ironiedefinition (b) lassen sich Beispiele ins Feld führen:[7]

(3) [Situation: X kommt morgens zu spät zur Arbeit und wird ironisch begrüßt.]
ironische Äußerung (*Gesagtes*): Guten Morgen! [*Gruß, kein Lob*]
eigentl. Botschaft (*Gemeintes*): Sie sind ja wieder viel zu spät! [*Tadel*]

(4) [Situation: X schlägt die Schwingtür entgegen, die ihm sein Vordermann nicht aufgehalten hat. Ironisch bedankt er sich bei diesem für dessen ‚Höflichkeit'.]
ironische Äußerung (*Gesagtes*): Danke! [*Dank, kein Lob*]
eigentl. Botschaft (*Gemeintes*): Was soll das, Sie Rüpel! [*Beschwerde, Tadel*]

Schließlich gibt auch die Beschreibung (c) keine allgemeingültige Ironiedefinition ab. In den Beispielen (1) und (4) fällt es schwer, die Äußerung des Sprechers als spöttische zu charakterisieren. Spott scheint eher eine mögliche Färbung als ein konstitutives Moment des Ironisierens zu sein. Die Analyse einiger weniger Beispiele ironischer Äußerungen genügt also, um die traditionellen Ironiedefinitionen (a), (b) und (c) *zunächst* zu widerlegen.
Man beachte, dass bis hierhin – entsprechend der ersten Forschungsstrategie – sowohl die Plausibilität als auch die Nichtplausibilität dieser Definitionen lediglich an Beispielen belegt worden ist. Geht man nun über die rein an Beispielanalysen orientierte Perspektive hinaus und fragt im Sinne Austins[8] danach, was man *tun* muss, um jemanden zu ironisieren, verliert sich die Plausibilität der traditionellen Ironiedefinitionen völlig. Es ist offensichtlich nicht ausreichend, schlicht das Gegenteil dessen zu sagen, was man meint, um jemanden zu ironisieren. Behauptet man z.B. ‚Der Fernseher ist angeschaltet' und will damit sagen ‚Der Fernseher ist ausgeschaltet', hat dies nichts Ironisches; es ist vielmehr völlig *unverständlich*, wie das eine mit dem anderen erreicht werden kann. Ebenso unverständlich ist die Auskunft, dass jemanden mit einem Lob tadeln muss, um ihn zu ironisieren. Wie kann man etwas tun (jemanden tadeln), indem man exakt das Gegenteil davon tut (ihn lobt)? Und schließlich: Was genau muss man tun, um jemanden auf verdeckte Weise zu verspotten, so dass daraus immer Ironie resultiert?
Die Frage ‚*Was muss man tun*, um jemanden zu ironisieren?' erweist sich somit als Testfrage, auf die die traditionellen Ironiedefinitionen lediglich unzureichende, teilweise sogar unverständliche Antworten geben. Dass wir hier, im Falle des Ironisierens, vor durchaus unüblichen Schwierigkeiten stehen, zeigt der Vergleich mit gewöhnlichen Handlungen wie ‚stehlen' oder ‚lügen':

[7] Schon Beispiel (1) ist ein Gegenbeispiel; das Gegensatzpaar ist hier nicht Lob/Tadel, sondern Ausdruck von Freude/Ausdruck von Ärger.
[8] Vgl. Austin, John Langshaw: Zur Theorie der Sprechakte. Stuttgart 1998.

i) Was muss man tun, um zu stehlen?
Antwort (in etwa): Jemandem etwas wegnehmen, was ihm gehört.
ii) Was muss man tun, um zu lügen?
Antwort (in etwa): Etwas behaupten, was nicht stimmt, mit dem Wissen darum, dass es nicht stimmt.

Die beiden Beispiele zeigen, dass eine Antwort auf die Frage ‚Was muss man tun, um x zu tun?' im Normalfall nichts weniger als eine *Definition* der Handlung x abgibt. Es handelt sich hier nicht um eine analytische, sondern um eine synthetische Definition der Handlung im Sinne einer Produktionsanweisung, die verständlich sein muss.[9] Daraus lässt sich nun das erste Gütekriterium für eine adäquate Ironiedefinition ableiten: Eine aus der *Analyse* von ironischen Äußerungen gewonnene, definitorische Beschreibung des Ironisierens muss gleichzeitig eine taugliche Anweisung zur *Produktion* von ironischen Äußerungen abgeben, d.h. eine verständliche Beschreibung dessen, was der Ironisierende *tut* bzw. als Ironisierender zu tun hat.

Das zweite Kriterium thematisiert ebenfalls die Verständlichkeit der definitorischen Handlungsbeschreibung. Will man eine Handlung als eine bestimmte Handlung identifizieren, muss man *auch* ihren Zweck kennen; man muss wissen, *wozu* sie geschieht, zu welchem Ergebnis sie gemäß der *Intention* des Handelnden führen soll.[10] Steht dies fest, dann lässt sich die Handlung hinsichtlich ihrer *Zweckrationalität* beurteilen: Eine Handlung x zu verstehen, bedeutet hier, den Gesamtmechanismus ‚Handlung x als Mittel zur Realisierung des Zwecks y' rational einsichtig zu machen. Bei gewöhnlichen Handlungen bereitet uns dies keine Probleme. Sätze wie „Sie öffnete das Fenster, um den Raum zu lüften" oder „Er stahl das Auto, um es weiter zu verkaufen" beschreiben Handlungen, die uns in ihren Zielführungen ohne weiteres verständlich sind. Im Falle des Ironisierens hingegen genügen die bisherigen Beschreibungsmodelle der Rationalitätsforderung nicht oder nur in grober Annäherung. Zwar findet man in der Literatur eine Aufzählung von Zwecken, die mit Hilfe von Ironie realisiert werden können – der Ironiker will z.B. jemanden kritisieren, lächerlich machen, bloßstellen, sich selbst schützen, sich aus sozialen Beziehungen heraushalten, Konflikte entschärfen oder verschärfen, sich mit Dritten solidarisieren usw.; aber die Zweck-Mittel-*Relationen* bleiben im Dunkeln.[11] Es

[9] Unter der Voraussetzung, dass auch Handlungen und nicht nur Handlungsbeschreibungen als etwas ‚Zusammengesetztes' betrachtet werden können, ließe sich hier auch von einer *genetischen* (generativen) Handlungsdefinition sprechen. Vgl. dazu Menne, Albert: Einführung in die Methodologie. Darmstadt 1980, S. 25ff. und ausführlicher Gurwitsch, Aron: Leibniz. Philosophie des Panlogismus. Berlin 1974, S. 57ff.

[10] Vgl. Anscombe, G.E.M.: Absicht. Freiburg 1986; Weber, Max: Wirtschaft und Gesellschaft. Tübingen 1980 (1921), S. 1ff.; Harras, Gisela: Handlungssprache und Sprechhandlung. Berlin 1983.

[11] Die eigenständige Relevanz von Zweck-Mittel-Relationen wird u.a. durch das Phänomen der so genannten abweichenden Kausalketten belegt – vgl. Keil, Geert: Handeln und Ver-

ist z.B. völlig unklar, *wie und wodurch* man jemanden bloßstellt, indem man das Gegenteil dessen sagt, was man meint, oder – um ein elaborierteres Ironiemodell heranzuziehen – wie man „ein Werturteil abgeben", jemanden „indirekt kritisieren" oder jemandes „Erwartungshaltung stören" kann, indem man – so analysiert Lapp die Funktionsweise des Ironisierens – einen Sprechakt erkennbar zum Schein, d.h. ohne Täuschungsabsicht simuliert.[12] Sätze wie[13]

S sagte das Gegenteil dessen, was er meinte, um H bloßzustellen
S simulierte einen Sprechakt ohne Täuschungsabsicht, um H zu kritisieren

beschreiben keine *nachvollziehbar* zweckmäßigen Handlungen.

Das dritte Kriterium ist am schwierigsten zu erfüllen. Es verlangt, genau *einen* Handlungszweck als *Ergebnis* der Handlung auszuzeichnen. Jede Handlung hat als die Handlung, die sie ist, genau ein wesentlich intendiertes, möglicherweise komplexes Ergebnis, welches es zu identifizieren gilt, während die *Folgen* der Handlung insofern uninteressant sind, als sie in einem nur kontingenten Zusammenhang mit der Handlung stehen.[14] Es ist beispielsweise für die Handlung des Fensteröffnens nicht wesentlich, dass man mit ihr den Raum lüften, die Raumtemperatur senken, den Nachbar ärgern oder die Vase vom Fensterbrett stoßen kann. Dies alles sind kontingente Folgen des Fensteröffnens. Das Fensteröffnen rein als solches hat nur den Zweck, das Ergebnis ‚geöffnetes Fenster' herbeizuführen und es hat diesen Zweck *immer*.[15] Schließt man die Folgen der Handlung nicht aus der Handlungsbeschreibung aus, wird diese beliebig und es wird unentscheidbar, auf welche Handlung sie sich bezieht. Theoretisch kann man mit einem Fensteröffnen nämlich *alles Mögliche* bewirken, z.B. auch einen Weltkrieg auslösen. Dasselbe gilt für das Ironisieren. Es genügt also nicht, *mögliche* Zwecke des Ironisierens aufzuzählen. Dass man beispielsweise mit Ironie Konflikte entschärfen oder verschärfen kann, sagt für sich gesehen nichts Spezifisches über das Wesen der Ironie aus. Es bezeichnet lediglich potenzielle *Folgen* einer ironischen Äußerung, die man prinzipiell auch mit jeder anderen Handlung realisieren kann. Nur näherungsweise wird hier etwas Ironiespezifisches charakterisiert, da jede Folge der Handlung das Ein-

ursachen. Frankfurt/Main 2000, S. 72ff. Einschlägig ist auch Davidson, Donald: Handlung und Ereignis. Frankfurt/Main 1990, S. 27ff.

[12] Lapp: Linguistik der Ironie, S. 146.

[13] Hier und im folgenden steht ‚S' für ‚Sprecher' und ‚H' für ‚Hörer'.

[14] Vgl. Wright, Georg Henrik von: Erklären und Verstehen. Königstein/Taunus 1974, S. 68ff.; ders.: Norm und Handlung. Königstein/Taunus 1979, S. 47ff.; Harras: Handlungssprache, S. 23f.

[15] Dagegen hat es z.B. nicht immer zum Zweck, eine Senkung der Raumtemperatur herbeizuführen. Dies wäre eben nur der Fall bei der Handlung ‚Raumtemperatur senken', die wiederum nicht notwendig ein Fensteröffnen voraussetzt – eine Klimaanlage kann dasselbe leisten.

treten des ironiespezifischen Ergebnisses der Handlung voraussetzt. Dieses gilt es also unter allen Umständen zu ermitteln. Gewöhnlich bereitet es uns überhaupt keine Schwierigkeiten, das spezifische Ergebnis einer Handlung anzugeben, z.B. das Ergebnis des Fensteröffnens (‚geöffnetes Fenster') oder das Ergebnis eines Diebstahls (‚Besitz der Beute'); es klingt vielmehr sogar banal und tautologisch, wenn man feststellt, dass aus einem gelungenen Akt des Fensteröffnens das ‚Geöffnetsein' des Fensters resultiert. Ganz anders beim Ironisieren. Worin der Zustand des ‚Ironisiertseins' bestehen könnte, vermögen wir kaum zu sagen; es mangelt uns hier an einer anschaulichen Vorstellung.

Das Ironisieren entzieht sich also unserer unmittelbaren Erkenntnis sowohl auf der Ebene der eigentlichen Handlung (was muss man tun, um jemanden zu ironisieren?), als auch auf der Ebene des Zwecks der Handlung (wozu ironisiert man jemanden immer?) und somit schließlich auch beim Versuch, die beiden Ebenen miteinander zu vermitteln (die Handlung als zweckrationales Mittel x zur Erreichung des ironiespezifischen Zwecks y).[16] Dies erst einmal festzustellen und damit auch schon über eine allgemeine Zielsetzung im Sinne eines Anforderungsprofils an ein adäquates Theoriemodell des Ironisierens zu verfügen, bedeutet – wie ich noch zeigen werde – bereits einen beträchtlichen Gewinn, über den die Einfachheit der involvierten Kategorien (Zweck, Mittel, Ergebnis, Folge) nicht hinwegtäuschen sollte. Eine definitorische Beschreibung des Ironisierens kann nur dann adäquat sein, wenn sie (1.) die Zweckbestimmtheit (im Sinne von ‚*Ergebnis*-Orientiertheit') sowie (2.) die Zweckrationalität des ironischen Akts erfasst, und zudem (3.) als Produktionsanweisung tauglich ist.

2. Zur Intention und Funktionsweise des Ironisierens: ein integratives Modell

Ich skizziere nun mein Ironiemodell anhand des obigen ‚Danke'-Beispiels. Indem der Sprecher in der beschriebenen Situation ‚Danke' sagt, *simuliert* oder *fingiert* er eine Gegensituation, in der dieses ‚Danke' angebracht ist. Diese *kontrafaktische* Situation entspricht der aufgrund von sozialen *Normen* erwartbaren Situation: Normalerweise hätte der Vordermann (der Ironisierte) seinem Hintermann (dem Ironisierenden) die Tür aufgehalten bzw. aufhalten *sollen*. Indem nun der Ironisierende ‚Danke' sagt, tut er so, als ob der andere die Tür aufgehalten hätte; er reagiert auf das imaginäre Verhalten des anderen, das er genau dadurch imaginiert. Entscheidend ist, dass er dies in einem Kontext tut, in dem die Höflichkeitsnorm ‚Tür aufhalten' *offensichtlich* nicht erfüllt worden ist. Der Ironisierte simuliert also, dass eine Norm erfüllt ist (= Soll-Zustand), während sie offensichtlich nicht erfüllt ist (= Ist-Zustand). Er tut dies mit der

[16] Die meisten Ironietheorien konzentrieren sich auf die erste Ebene. Hier sind deshalb auch die größten Fortschritte erzielt worden.

Absicht, dass der Hörer diesen *Kontrast* (die Ist-Soll-Diskrepanz) wahrnimmt. Mit einiger Wahrscheinlichkeit wird genau dies geschehen:[17] Der Hörer muss, um die Äußerung des Sprechers zu verstehen, einen passenden Kontext für das ‚Danke' finden (er wird sich fragen: Danke wofür?) und nimmt gleichzeitig die reale Situation wahr, die ihm sowohl einen Hinweis darauf gibt, worauf sich das ‚Danke' bezieht (auf das Thema ‚Tür aufhalten'), als auch signalisiert, dass genau das Gegenteil eines berechtigten Grundes für dieses ‚Danke' vorliegt. Indem also der Hörer die Äußerung verstehen will, gelangt er *selbst* zu der Erkenntnis, dass er etwas nicht getan hat, was er hätte tun sollen – hier: die Tür aufhalten. Eben dies, dass der Hörer selbst zu dieser Erkenntnis gelangt, ist die Intention des Ironisierenden und der Clou der Ironie. Indem der Sprecher dem Hörer gegenüber lediglich den Kontrast ‚imaginierte Situation (erfüllte Norm)' vs. ‚reale Situation (nicht erfüllte Norm)' inszeniert bzw. ihn andeutet, tritt er als Kritik Übender nicht in Erscheinung und bietet selbst keine Angriffsfläche.[18]

Abb.: Die Funktionsweise des Ironisierens

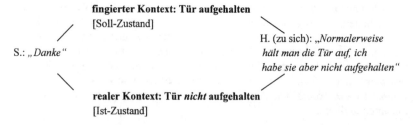

Dass der Ironisierende so tut als ob eine Norm erfüllt ist, während sie offensichtlich nicht erfüllt ist, beschreibt m.E. die Grundstruktur eines jeden ironischen Akts.[19] Zugleich ist dies eine als *Produktionsanweisung* taugliche Antwort auf die Frage, was der Ironisierende als Handelnder *tut*. Auch der *Zweck* dieses Tuns im Sinne eines wesentlich mit diesem Tun verknüpften *Ergebnisses*, dessen Erreichen der Ironisierende *immer* intendiert, ist in diesem Modell identifiziert: Der Ironisierte soll *selbst* erkennen, dass er gegen eine bestimmte Norm verstoßen hat.[20] Und schließlich ist das, was der Ironiker tut,

[17] Im Rahmen einer Ausarbeitung dieses Modells sind hier Gelingens- bzw. Erfolgsbedingungen anzugeben.
[18] Er erzeugt für den Ironisierenden eine Situation für die mehr oder weniger gilt: ‚Gegen Angriffe kann man sich wehren, gegen Lob ist man machtlos'.
[19] Da eine erfüllte Norm eine Ist-Soll-Kongruenz darstellt, lässt sich der ironische Akt gemäß dem Titel dieses Beitrags als ein Simulieren oder Fingieren einer solchen – kontrafaktischen – Kongruenz bezeichnen.
[20] Dies gilt in dieser Form nur im Rahmen dyadischer Interaktionen. In einem Sprechermodell mit drei oder mehr Personen können sich Rollen aufsplitten. Beispielsweise kann eine Person A eine Person B ironisieren und wollen, dass nur eine dritte Person C den ironischen Kontrast bemerkt.

bezüglich dessen, was er mit seinem Tun zu erreichen intendiert, *zweckrational*: Das Fingieren einer kontrafaktischen Ist-Soll-Kongruenz mittels einer Äußerung, bei der der Hörer schon im Verstehensprozess eine entsprechende Ist-Soll-Diskrepanz wahrnehmen muss, ist das optimale Mittel der Wahl, um die beabsichtigte Selbsterkenntnis beim Ironisierten auszulösen. Die drei obigen, formalen Kriterien für ein adäquates Beschreibungsmodell des Ironisierens sind also allesamt erfüllt.

Selbstverständlich erfordert dieses Modell Ergänzungen und Konkretisierungen, um auch gewisse spezielle Fälle von Ironie subsumieren zu können. Es muss beispielsweise nicht immer ein tatsächlicher Normverstoß seitens des Ironisierten vorliegen; einen solchen Verstoß kann der Ironisierende auch mitsimulieren, um dann ironisch-kritisch Bezug darauf zu nehmen (= perfide Ironie).[21] Mitunter muss auch die Konstruktion einer personalen Instanz, wie *zum Beispiel* eines ‚Wettergotts' im Wetterbeispiel Bestandteil der ironischen Äußerung sein, da nur personalen Instanzen *Verantwortung* für Normverstöße zugeschrieben werden kann.[22] Es ist in diesem Beispiel – im Gegensatz zu den anderen hier vorgestellten Beispielen[23] – auch nicht unmittelbar ersichtlich, gegen welche Norm hier ein Verstoß vorliegt. Es besteht ja für den Wettergott keine moralische Verpflichtung, immer für schönes Wetter zu sorgen. Man könnte ihn *zum Beispiel* für seinen (ihm unterstellten!) irrigen Glauben ironisieren, dass Menschen Regen mögen und als schönes Wetter betrachten; als Wettergott *sollte* er wissen (= Norm), was er mit seinem Wetter bewirkt.

Variiert man den situativen Rahmen ein wenig, lässt sich das Wetterbeispiel auch noch ganz anders analysieren.[24] Nehmen wir an, eine Person A sagt zu einer Person B ‚Was für ein herrliches Wetter – genau richtig für ein Picknick im Grünen!'. Kaum sind A und B am Ort des Picknicks angekommen, beginnt es zu regnen. Daraufhin sagt B verärgert zu A, dessen vorherige Äußerung ironisch imitierend: ‚Tatsächlich – was für ein herrliches Wetter' – und kritisiert damit A für dessen leichtfertige Prognose (Norm: man *soll* keine leichtfertigen Prognosen abgeben).

Die beiden Varianten desselben Beispiels belegen, dass vor allem die *Intention* des Sprechers darüber entscheidet, wie die jeweilige Äußerung zu interpretieren

[21] Beispiel: Jemand grüßt einen Bekannten ironisch mit den Worten ‚Na, Du siehst ja toll aus!', obwohl an dem Bekannten nichts auffällig ist; der Ironiker will ihn nur verunsichern, indem er eine Verletzung der Norm ‚Sei angemessen gekleidet' *simuliert*.

[22] Ironisiert wird immer derjenige, der gegen die Norm verstoßen hat; eine Mitschuld daran muss ihm *zuschreibbar* sein. Bei der ‚Ironie des Schicksals' muss daher ebenfalls eine Personalisierung (hier: des Schicksals) vorgenommen werden.

[23] Im Beispiel (2) spielt der Sprecher auf die Norm an, dass Salat anzumachen ist (oder: dass man sich beim Essenzubereiten Mühe geben soll), Beispiel (3) thematisiert die Norm der Pünktlichkeit, Beispiel (4) die Norm der Höflichkeit. In allen Fällen tut der Sprecher so, als ob kein Normverstoß vorliegt, während offensichtlich das Gegenteil der Fall ist.

[24] Das Beispiel und seine Analyse entnehme ich Sperber, Dan; Wilson, Deirdre: Irony and the Use-Mention-Distinction. In: Cole, Peter (Hg.): Radical Pragmatics. New York 1981, S. 295-318.

ist; die Bedeutung der Äußerung lässt sich am wenigsten der sprachlichen Äußerung selbst und auch nicht primär den situativen Umständen entnehmen (diese geben allerdings unverzichtbare Hinweise), sondern bemisst sich vor allem daran, wie die Äußerung *gemeint* ist. Mit den – oftmals strittigen – Konstruktionen und Rekonstruktionen von konkreten Absichten beginnen dann allerdings die unvermeidlichen Schwierigkeiten bei der Interpretation ironischer oder potenziell ironischer Äußerungen. Oft weiß man ja selbst nicht, wozu man etwas tut! Da man andererseits Handlungsbeschreibungen nicht ohne Rückgriff auf Handlungsintentionen vornehmen kann,[25] bleibt nur die Suche nach *mehr oder weniger* plausibel zuschreibbaren Absichten in jedem einzelnen Fall.
Hinsichtlich der integrativen Momente ist nun folgendes festzuhalten: Das Moment des ‚Gegenteils' manifestiert sich in dem Kontrast ‚erfüllte Norm' vs. ‚nicht erfüllte Norm'. Ebenso die Momente des Lobens und des Tadelns: Eine Norm zu erfüllen, verdient Lob, gegen sie zu verstoßen, verdient Tadel. Auch die in Wörterbüchern am häufigsten anzutreffende Ironiedefinition ‚Ironie = verdeckter Spott' lässt sich hier integrieren. Von der Gemeinschaft derjenigen aus gesehen, die Normen befolgen, kann derjenige, der sich über Normen hinwegsetzt, als jemand wahrgenommen werden, der sich für ‚etwas Besseres' hält. Der Spott dient dazu, diese Höherpositionierung als etwas Lächerliches, Unberechtigtes darzustellen. Damit sind sämtliche der in Teil 1 genannten traditionellen Ironiedefinitionen in einem Modell integriert und rehabilitiert: Sie liefern zwar keine adäquate Beschreibung des *Gesamt*phänomens, beschreiben aber dennoch wichtige Struktur*komponenten* des Ironisierens.
In mein Modell haben auch – ich kann dies hier nur andeuten – wesentliche Aspekte elaborierterer Ironietheorien Eingang gefunden, v.a. der Begriff der offenen Simulation (Lapp, Jancke), die Idee des Kontrasts als Hauptstrukturelement (Giora) und das Konzept der Anspielung auf eine Norm (*Allusional Pretense Theory*), teilweise mit signifikanten Modifizierungen unter Abwägung und Prüfung der verschiedenen Ansichten. Dass man z.B. das Normative nicht ins Subjektivische wenden darf, indem man anstatt von *Normen* nur von erfüllten oder enttäuschten *Erwartungen* spricht (wie dies einige Anhänger der *Allusional Pretense Theory* tun), kann man mit Jancke, Kierkegaard und Sokrates zeigen. Die *Allusional Pretense Theory* hat wiederum den Vorzug, dass sie mit dem Konzept der Anspielung zu enge Festlegungen vermeidet; die explizite *Nennung* einer Norm (z.B. an Stelle der ironischen Äußerungen in den obigen Beispielen: (3) ‚Sie sind ja wieder sehr *pünktlich*!' (Norm der Pünktlichkeit) bzw. (4),Wie *zuvorkommend* von Ihnen!' (Norm der Höflichkeit)) ist bei ironischen Äußerungen nicht unbedingt vonnöten.

[25] Dies zeigt sich (vorbehaltlich einer tieferen Diskussion) schon bei indirekten Sprechakten der einfachsten Art: ‚Mir ist kalt' ist wörtlich genommen eine *Feststellung*, oft aber auch eine *Aufforderung*, z.B. ein Fenster oder eine Tür zu schließen. Ohne eine Angabe darüber, wie der Sprecher seine Äußerung *meint* – ob *als* Feststellung oder *als* Aufforderung –, lässt sich nicht entscheiden, was er tatsächlich *tut*. Das bedeutet: Seine Intention entscheidet darüber, ob seine Äußerung eine Feststellung oder eine Aufforderung *ist*.

Gerade weil sich ironische Äußerungen nicht auf solche expliziten Formen beschränken lassen, fällt es so schwer, ihre gemeinsamen Strukturmerkmale zu erkennen. Die Analyse von Beispielen allein kann daher nicht genügen, um z.B. zu erkennen, inwiefern Lob und Tadel zentrale Momente einer *jeden* ironischen Äußerung bilden; hierfür bedarf es einer *theoretischen* Anstrengung, die primär auf die integrierende Verifizierung und nicht auf die exkludierende Falsifizierung möglichst vieler Elemente bereits bestehender Theoriemodelle abzielt.

3. Zum Nutzen der grundlagentheoretischen Überlegungen – eine Reanalyse zweier Fallbeispiele

Abschließend möchte ich noch zeigen, welche Art von Gewinn man aus solchen Überlegungen ziehen kann, wie ich sie mit der Angabe formaler Gütekriterien exemplarisch skizziert habe. Ich setze mich zu diesem Zweck mit einigen Behauptungen und Analysen von Kotthoff[26] auseinander. Kotthoffs gesprächsanalytische Untersuchung ist sehr geeignet, da hier zunächst kein Dissens zu meinem Ansatz zu bestehen scheint. Zum einen reflektiert sie, dass es nicht genügt, sich bei der Analyse sprachlicher Äußerungen lediglich auf diese selbst zu beziehen: „Die konversationsanalytische Doxa, dass alles Relevante aus dem Datum selbst generiert werden muss [...], ist bei stark anspielungshafter Kommunikation wenig sinnvoll."[27]
Zum andern scheint Kotthoffs Ironiemodell auch inhaltlich sehr dem meinigen zu ähneln.[28] Indem sie das bewertende Moment bei Hartung und das kontrastive Moment bei Giora verknüpft, gelangt sie zu der These,

[...] dass das Ironiespezifische [einer ironischen Äußerung] in der Kommunikation einer Bewertungskluft zwischen Gesagtem und Gemeintem liegt und dass die Ironie dabei die indirekt negierte Auffassung nicht löscht, sondern dass sie gerade den Unterschied zwischen Diktum und Implikatum als relevanteste Information kommuniziert. Wenn man in der Mitte einer langweiligen Party [sagt] ‚what a lovely party', [will] man zu verstehen geben, dass Erwartung und realer Zustand weit auseinanderklaffen. [...] Die besondere Leistung von Ironie sehe ich darin, eine Bewertungskluft anzuzeigen.[29]

Sieht man einmal von den subjektivischen Konnotationen des Begriffs ‚Erwartungen' ab, dann wird man hier auf den ersten Blick wohl keinen Unterschied zwischen Kotthoffs und meinem Modell feststellen. Trotzdem sind die Unterschiede beträchtlich.

[26] Kotthoff, Helga: Ironie in Privatgesprächen und Fernsehdiskussionen. In: Keim, Inken; Schütte, Wilfried (Hg.): Soziale Welten und kommunikative Stile. Festschrift für Werner Kallmeyer. Tübingen 2002, S. 445-472.
[27] Ebd., S. 453.
[28] Kotthoffs Modell ließe sich auch ohne Schwierigkeiten der *Allusional Pretense Theory* zuordnen; deren Vertreter rezipiert sie allerdings nicht.
[29] Ebd., S. 447, 450f.

Da Kotthoff sieht, dass man nicht alle relevanten Informationen den sprachlichen Äußerungen entnehmen kann, beschreibt sie, soweit bekannt, auch die Interaktionssituation und das Hintergrundwissen der Gesprächsteilnehmer. Dies sind nun allerdings ebenfalls *Daten*; mit ihnen lässt sich kein theoretisches Gütekriterium für die *Interpretation* von Daten begründen. Aufgrund der mangelnden Reflexion solcher Kriterien bleibt Kotthoffs Beschreibung des Ironisierens an entscheidenden Stellen vage: Was der ironische Sprecher *eigentlich tut* und vor allem *wozu* er es tut, sind Fragen, auf die sie trotz Ironiedefinition und Datenerhebung oft keine plausible Antwort gibt. Ironie erscheint bei ihr eher als Stilmittel oder als Redefigur, mit zunächst zweckfreiem Charakter (wenn man so will: als ein bloßes Tun), nicht als eine Handlung mit gezielt intendiertem, spezifischem Effekt. Ich gebe im folgenden zwei Beispiele für die ungenügende Auseinandersetzung mit den beiden genannten Fragestellungen.

(1) Da Kotthoff der Frage, wozu der Ironiker eine Bewertungskluft kommuniziert, nicht in prinzipieller Form nachgeht, sondern nur die Bewertungskluft als solche fokussiert, kann sie die These vertreten, dass man „mit Ironie [durchaus] auch positive Bewertungen ausdrücken [kann], indem man sie negativ ausdrückt",[30] dass also Ironie nicht immer einen Tadel (durch Lob) ausdrücken müsse, sondern auch ein Lob (durch Tadel) ausdrücken könne. Als Beleg zitiert sie eine Gesprächssequenz, in der eine Gastgeberin, die dafür bekannt ist, dass sie ihre Kochkünste mit dem Hinweis, nur zu ‚etwas ganz Einfachem' einzuladen, herunterspielt, von einer anderen Person anlässlich eines wieder aufwändig kreierten Menüs mit der ironischen Bemerkung bedacht wird: ‚Schon wieder so was Einfaches aus der Dose'. Die Gastgeberin antwortet darauf: ‚Dosen aufmachen kann ich halt' (die Atmosphäre ist locker, über beide Bemerkungen wird gelacht). Welchen Zweck hat nun der Ironiker mit seiner Äußerung verfolgt? Dazu Kotthoff:

Die ironische Äußerung greift eine Bewertung auf, die sich die Gastgeberin vorher selbst zugeordnet hat und distanziert sich in der Ironie von dieser Bewertung [...] der Ironiker [wollte damit] ausdrücken, wie weit das aufgetischte Essen von ‚Einfachem' entfernt ist. Er hat deutlich gemacht, dass er das Essen würdigt.[31]

Um dies deutlich zu machen, hätte der Ironiker allerdings auch einfach sagen können ‚Dein Essen ist mal wieder ausgezeichnet und viel aufwändiger als du immer vorgibst'. Wozu also die komplexe ironische Äußerung?
Ich würde dieses Beispiel wie folgt analysieren: Psychologisch einfühlsam und schlussfolgernd aus den Selbstabwertungen der Gastgeberin, antizipiert der Ironiker, dass ihr ein persönliches Lob unangenehm ist (selbst ein abgeschwächtes Lob, etwa mit der Einleitung ‚Ich weiß, du sträubst dich dagegen ... aber dein Essen ist gut'). Vielleicht tut es ihm leid, dass seine Gastgeberin sich

[30] Ebd., S. 448.
[31] Ebd.

selbst um ihre verdiente Anerkennung bringt und ihre Leistung abwertet. Auf jeden Fall aber geht es ihm nicht primär darum zu zeigen, dass *er* diese Leistung würdigt, sondern er möchte erst einmal, dass *sie* sie würdigt und dass sie *zugänglich* für eine Würdigung wird. Es muss ihm rationalerweise (!) darum gehen, denn solange sie ihre Leistung nicht würdigen kann, würde sie weiterhin jede Wertschätzung von außen abweisen. Eine solche Abweisung will der Ironiker offensichtlich vermeiden, denn sonst hätte er auch, sozusagen rücksichtslos, einfach und direkt ihr Essen loben können. Die Rücksicht besteht gerade darin, dass er seine Würdigung im Sinne einer ‚dissimulatio' *zurückhält* (wobei er antizipiert, dass die Gastgeberin diese Art der Rücksichtnahme zumindest unterschwellig bemerkt). Damit schafft der Ironiker einen Spiel- und Schutzraum als psychologische Voraussetzung für die gewünschte Haltungsänderung der Gastgeberin. Das zweite, was der Ironiker hier tut, ist diese Haltungsänderung vorzuspielen. Wie Kotthoff richtig bemerkt, greift der Ironiker die Selbstbewertung der Gastgeberin auf, um sich gleichzeitig von dieser Bewertung zu distanzieren. In dieser Distanzierung liegt nun das *tadelnde* Moment: Der Ironiker signalisiert, dass die Meinung der Gastgeberin über sich selbst fallen zu lassen ist, wie auch der Ironiker sie ‚fallen' lässt – und zwar deshalb, weil sie gegen die Norm ‚Du sollst dich wertschätzen, wie es deinen Verdiensten entspricht' verstößt.[32] Kotthoffs implizite Gleichung ‚Distanzierung von Lob = Tadel' und ‚Distanzierung von Tadel = Lob' geht also nicht auf. Das negierende/tadelnde Moment der Ironie liegt im Akt der Distanzierung und nicht in dem Gegenstand, von dem man sich distanziert. Dieses Moment besteht *immer* und es ist m.E. plausibel anzunehmen, dass aus der Distanzierung auch der Scheincharakter des Gesagten resultiert.[33] Dass im hier analysierten Beispiel der tadelnde Charakter der ironischen Äußerung so schwer zu bemerken ist, liegt daran, dass wir es hier mit dem vergleichsweise seltenen Fall ‚liebevoller Ironie'[34] zu tun haben.

Die Reaktion der Gastgeberin bestätigt m.E. die These, dass der Ironiker kein Lob aussprechen, sondern die Gastgeberin erst einmal für ein Lob zugänglich machen will. Dankbar nimmt sie die Ebene an, die ihr der Ironiker anbietet und kommt ihm auf dieser Ebene entgegen. Als Reaktion auf die (pseudo-) nörglerische Bemerkung ‚Schon wieder so was Einfaches aus der Dose' bedeutet ihre Entgegnung ‚Dosen aufmachen kann ich halt' so etwas wie ‚Ich tue was ich kann, die Leute müssen damit zufrieden sein'. Das spielerische Beibehalten der selbstabwertenden Tendenz (‚Ich tue, was ich kann') ermöglicht

[32] Indem der Ironiker so tut, als gebe es nur etwas ‚aus der Dose', tut er so als ob diese Norm erfüllt wäre; ein Essen aus der Dose passt zu der Bewertung ‚es ist nur etwas Einfaches' – das Beispiel lässt sich also mit meinem Modell rekonstruieren.

[33] Simulationstheorien à la Lapp und Distanzierungstheorien à la Sperber/Wilson lassen sich damit prinzipiell miteinander vereinbaren.

[34] Groeben, Norbert: Ironie als spielerischer Kommunikationstyp? Situationsbedingungen und Wirkungen ironischer Sprechakte. In: Kallmeyer, Werner (Hg.): Kommunikationstypologie. Düsseldorf 1986, S. 183ff.

es der Gastgeberin im Gegenzug, ein wenig mehr zu sich selbst zu stehen (‚die Leute müssen damit (= mit mir) zufrieden sein'). In Kotthoffs Analyse des Beispiels taucht der letztere Aspekt überhaupt nicht auf. Sie stellt lediglich fest, dass „die Gastgeberin sozusagen ihre ursprüngliche Bewertung noch einmal [unterstreicht]" und dass „beide, der Ironiker und die Gastgeberin, [...] beim demonstrativen Herunterspielen der Leistung [bleiben]."[35] Dies ist zwar richtig beobachtet, aber die Beobachtung bleibt hier *unverstanden*. Wozu sich – grundlos – wiederholen?

Nicht zuletzt möchte Kotthoff anhand dieses Beispiels zeigen, dass mit Ironie „sehr wohl auch freundliche Intentionen verfolgt werden [können]. Nicht jede ironische Äußerung will jemanden bloßstellen."[36] Ich halte dagegen, dass hier gar kein Widerspruch vorliegt, dass sehr wohl jede ironische Äußerung im *Ergebnis* einen ‚bloßstellenden' Charakter hat (wer erkennen muss, dass er eine Norm verletzt hat, ist bloßgestellt), und dass eine solche Bloßstellung allerdings mit wohltätigen *Folgen* einhergehen kann (Selbsterkenntnis als erster Schritt zur Besserung), die durchaus vom Ironisierenden *zusätzlich* beabsichtigt sein können. Der Tadel in Kotthoffs Beispiel geschieht sanft aufgrund der auch von Kotthoff festgestellten, freundlichen Intention des Sprechers. Trotzdem ist es ein Tadel und die Freundlichkeit hilft nur, ihn konstruktiv zu verarbeiten.

(2) Auch im folgenden Beispiel bleibt Kotthoffs Analyse zu sehr an der Oberfläche.

[...] eine Gruppe von Leuten [sitzt, wie immer] nach dem Judo bei Speis und Trank zusammen. [...] Die Organisation der Getränke und des Essens rotiert in der Gruppe. Gisela war zuständig und hat u.a. Brezeln besorgt. Diese sind aber leider kaum gebuttert, wie es üblich wäre [= Norm!], was den Anlass für eine ironische Phantasiekonstruktion liefert:

[Teilnehmer:] alle (a), Helmut (H), Gisela (G), Nadine (N) und weitere Leute

42 H: und für sechzig Butter gekauft hier.
43 G: HA [HAHAHA
44 H: [wo wir doch sowieso alle gesagt haben, wir
45 <u>wolln</u> nich soviel Butter
46 a: HAHAHAHAHAHAHAHA
47 N: die is dein Problem (? ?) HEHE
48 G: HAHAHAHA
49 H: ha is doch wahr. [soviel <u>Butter</u> das is doch
50 wirklich nicht gesund[37]

Kotthoff will mit diesem Beispiel ihre Theorie der Funktionsweise des Frotzelns belegen. Da, so Kotthoff, die Teilnehmer während der gesamten Sequenz auf einer ironisch-phantastischen Ebene verbleiben (auf der Ebene des simuliert Ge-

[35] Kotthoff: Ironie in Privatgesprächen, S. 449.
[36] Ebd., S. 450.
[37] Ebd., S. 459f.

sagten, nicht auf der Ebene des eigentlich Gemeinten), bleibt die Kommunikation „spielerisch-angriffslustig" und erlaubt „die Kommunikation sozialer Differenzen bei gleichzeitiger Versicherung einer prinzipiell intakten Beziehung."[38] Mir scheint diese Erklärung im Prinzip richtig, aber zu schwach begründet, um sie ohne weiteres akzeptieren zu können. Für eine nachvollziehbare Begründung müsste Kotthoff im einzelnen darauf eingehen, was die Gesprächsteilnehmer tatsächlich *tun*. Ihre Beschreibung des Interaktionsgeschehens bleibt hier aber sehr oberflächlich. Ich belege diese Behauptung zunächst an der Beschreibung der Hauptfigur, Helmut, und gebe dann eine alternative Beschreibung.

Neben der wichtigen Hintergrundinformation, dass es „vor allem Helmut sehr missfällt, [...] dass auf den Brezeln kaum Butter ist", erfahren wir nur, dass Helmut „zunächst phantasiert, Gisela hätte zuviel Butter gekauft, nämlich für sechzig Brezeln" und damit „die Tatsachen verkehrt" [42]. „Dann gibt Helmut vor, alle hätten gesagt, dass sie *nicht so viel Butter wollen* [was nicht stimmt]" [44/45]. Und schließlich „bestätigt Helmut die von ihm selbst vorgegebene ironisch-phantastische Perspektive auf die Situation" [49].[39]

Für mich klingt Helmuts erste Äußerung [42] danach, dass er in der Tat enttäuscht, fast schon ein wenig bitter ist. Ob diese Äußerung ironisch oder schon sarkastisch ist, lasse ich dahin gestellt. Interessant finde ich v.a. seine zweite Äußerung [44/45]. Kotthoff beschreibt hier nur, was Helmut *sagt*, aber nicht, was er *tut* und *wozu* er es tut. Helmut tut in dieser Äußerung so, als ob er seine erste Äußerung ernst gemeint hat, indem er präsupponiert, Gisela hätte zu viel Butter gekauft (er bleibt auf der Ebene des Diktums, wie Kotthoff sagt). Zu diesem (fingierten) Sachverhalt bezieht er wertend Stellung und seine Stellungnahme läuft darauf hinaus, dass es besser gewesen wäre, nicht so viel Butter zu kaufen. Damit imaginiert Helmut eine Perspektive, eine mögliche Realität, in der Giselas tatsächliches Verhalten als korrekt oder zumindest als wohlwollend erscheint (wenn die Leute nicht so viel Butter wollen, ist es besser, eher weniger als mehr zu kaufen). Im Ergebnis ist dies eine *versöhnliche* Perspektive, die er hier allen und auch sich selbst anbietet. Sinn dieser Perspektivierung könnte sein, Gisela zu entlasten oder die eigene Enttäuschung aufzulockern bzw. zu relativieren (das würde erklären, warum seine Phantasie gerade diese bestimmte inhaltliche Richtung genommen hat). Dies wäre dann der *Zweck* der Äußerung und dieser Zweck zielt auf eine Abschwächung der ersten Äußerung und damit gerade nicht auf eine bloße Kontinuität des ‚ironisch-phantastischen Frotzelspiels'.

Mit dieser Analyse kann man nun auch in Frage stellen, ob in der Runde wirklich nur das Verbleiben auf der Ebene des simulativ Gesagten die Intaktheit der Beziehungen sichert. Würde Helmut keine versöhnliche Perspektive angeboten haben und den ganzen Abend, ein ums andere Mal die Butter thematisieren,

[38] Ebd., S. 460.
[39] Ebd.

dann würde dies wohl als Indiz dafür genommen, dass er von seiner Enttäuschung nicht loskommt. Das Verbleiben auf der spielerischen Ebene könnte *dann* wohl kaum den Eindruck der Missstimmung auslöschen; es gewönne wohl eher den Charakter eines verzweifelten Verdrängungsakts.

4. Schluss

Die zwei Beispiele zeigen, dass gerade beim Ironisieren die beiden Fragen ‚Was *tut* der Handelnde eigentlich?' und ‚Zu welchem *Zweck* tut er es?' nicht ernst genug genommen werden können. Insbesondere die Absicht des Ironisierenden, ohne die man eine ironische Äußerung weder verstehen, noch identifizieren kann, darf nicht im Dunkeln bleiben, da man sonst einer sprachlichen, äußerlichen Ausdrucksform die verschiedensten Handlungen subsumieren kann. Wie gezeigt, genügt es zur Ermittlung von Intentionen nicht, lediglich *Daten* zu erheben. Es sind *Schlussfolgerungen* aus diesen Daten nötig und dazu benötigt man eine theoretische Basis und formale Prüfkriterien, die insbesondere auch die Einhaltung des Rationalitätsprinzips zu gewährleisten haben. ‚Zweckbestimmtheit', ‚Zweckrationalität' und ‚Tauglichkeit zur Produktionsanweisung' sind Kriterien, die jedes Ironiemodell erfüllen muss und die das hier vorgeschlagene Modell, denke ich, tatsächlich erfüllt.

Literatur

Anscombe, Gertrude E.M.: Absicht. Freiburg 1986 (engl.: Intention. Oxford 1957).
Attardo, Salvatore: Irony as Relevant Inappropriateness. In: Journal of Pragmatics 32 (2000), S. 793-826.
Austin, John Langshaw: Zur Theorie der Sprechakte. Stuttgart 1998 (engl.: How to Do Things with Words. Oxford 1975, 1962).
Barbe, Katharina: Irony in Context. Amsterdam/Philadelphia 1995.
Boder, Werner: Die sokratische Ironie in den platonischen Frühdialogen, Amsterdam 1973.
Bohrer, Karl Heinz (Hg.): Sprache der Ironie – Sprache des Ernstes, Frankfurt/Main 2000.
Colston, Herbert L.; O'Brien, Jennifer: Contrast and Pragmatics in Figurative Language: Anything Understatement Can Do, Irony Can Do Better. In: Journal of Pragmatics 32 (2000), S. 1557-1583.
Curcó, Carmen: Irony: Negation, Echo and Metarepresentation. In: Lingua 110 (2000), S. 257-280.
Davidson, Donald: Handlung und Ereignis. Frankfurt/Main 1990.
Engeler, Urs Paul: Sprachwissenschaftliche Untersuchung zur ironischen Rede. Zürich 1980.
Giora, Rachel: On Irony and Negation. In: Discourse Processes 19 (1995), S. 239-264.
Groeben, Norbert: Ironie als spielerischer Kommunikationstyp? Situationsbedingungen und Wirkungen ironischer Sprechakte. In: Kallmeyer, Werner (Hg.): Kommunikationstypologie. Düsseldorf 1986.
Gurwitsch, Aron: Leibniz. Philosophie des Panlogismus. Berlin 1974.
Hamamoto, Hideki: Irony from a Cognitive Perspective. In: Carston, Robyn; Uchida, Seiji

(Hg.): Relevance Theory: Applications and Implications. Amsterdam/Philadelphia 1998, S. 257-270.
Harras, Gisela: Handlungssprache und Sprechhandlung. Eine Einführung in die handlungstheoretischen Grundlagen. Berlin 1983.
Hartung, Martin: Ironie in der Alltagssprache. Opladen 1998.
Haverkate, Henk: A Speech Act Analysis of Irony. In: Journal of Pragmatics 14 (1990), S. 77-109.
Jancke, Rudolf: Das Wesen der Ironie – Strukturanalyse ihrer Erscheinungsformen. Leipzig 1929.
Japp, Uwe: Theorie der Ironie. Frankfurt/Main 1983.
Keil, Geert: Handeln und Verursachen. Frankfurt/Main 2000.
Kierkegaard, Sören: Über den Begriff der Ironie mit ständiger Rücksicht auf Sokrates. In: Ders.: Gesammelte Werke. Bd. 31. Hg. v. Emanuel Hirsch, Hayo Gerdes und Hans Martin Junghans. Düsseldorf 1961.
Kotthoff, Helga: Ironie in Privatgesprächen und Fernsehdiskussionen. In: Keim, Inken; Schütte, Wilfried (Hg.): Soziale Welten und kommunikative Stile. Festschrift für Werner Kallmeyer. Tübingen 2002, S. 445-472.
Kumon-Nakamura, Sachi: What Makes an Utterance Irony: The Allusional Pretense Theory of Verbal Irony. Ann Arbor 1993.
Kumon-Nakamura, Sachi; Glucksberg, Sam; Brown, Mary: How about Another Piece of Pie – The Allusional Pretense Theory of Discourse Irony. In: Journal of Experimental Psychology 124 (1995), S. 3-21.
Lapp, Edgar: Linguistik der Ironie. Tübingen 1997.
Lausberg, Heinrich: Handbuch der literarischen Rhetorik – Eine Grundlegung der Literaturwissenschaft. München 1960.
Martin, Robert: Irony and Universe of Belief. In: Lingua 87 (1992), S. 77-90.
Menne, Albert: Einführung in die Methodologie. Darmstadt 1980.
Müller, Marika: Die Ironie – Kulturgeschichte und Textgestalt. Würzburg 1995.
Rosengren, Inger: Ironie als sprachliche Handlung. In: Sprachnormen in der Diskussion, Beiträge vorgelegt von Sprachfreunden. Berlin 1986, S. 41-71.
Seto, Kenichi: On Non-Echoic Irony. In: Carston, Robyn; Uchida, Seiji (Hg.): Relevance Theory: Applications and Implications. Amsterdam/Philadelphia 1998, S. 239-255.
Sperber, Dan; Wilson, Deirdre: Irony and the Use-Mention-Distinction. In: Cole, Peter (Hg.): Radical Pragmatics. New York 1981, S. 295-318.
Sperber, Dan; Wilson, Deirdre: Irony and Relevance: A Reply to Seto, Hamamoto and Yamanashi. In: Carston, Robyn; Uchida, Seiji (Hg.): Relevance Theorie: Applications and Implications. Amsterdam/Philadelphia 1998, S. 283-293.
Utsumi, Akira: Verbal Irony as Implicit Display of Ironic Environment: Distinguishing Ironic Utterances from Nonirony. In: Journal of Pragmatics 32 (2000), S. 1777-1806.
Weber, Max: Wirtschaft und Gesellschaft. Tübingen 1980 (1921).
Wilson, Deirdre; Sperber, Dan: On Verbal Irony. In: Lingua 87 (1992), S. 53-76.
Wright, Georg Henrik von: Erklären und Verstehen. Frankfurt/Main 1974.
Wright, Georg Henrik von: Norm und Handlung. Eine logische Untersuchung. Königstein/Ts. 1979.
Yamanashi, Masaaki: Some Issues in the Treatment of Irony and Related Tropes. In: Carston, Robyn; Uchida, Seiji (Hg.): Relevance Theorie: Applications and Implications. Amsterdam/Philadelphia 1998, S. 271-281.

VI Wahrnehmung und Erzählung

Kai Nonnenmacher (Mannheim)

Auf Tuchfühlung mit der Einbildungskraft

Von Condillacs Selbstberührung der Statue zu Jean Pauls Fühlfäden

Von der Betastung der Wirklichkeit

Tock, tock, tock. Das französische Verb des Berührens – *toucher* – entstammt der onomatopoetischen Derbheit des vulgärlateinischen *toccare*. Es bezeichnet das immerneue Klopfen der Innerlichkeit an die äußere Einrichtung der Welt. Denn allen indexikalischen Modellen liegt ein taktiler Gedanke zugrunde: der der Berührung, Betastung der Wirklichkeit. Schon in den theoriegeschichtlichen Objektivitätsbegründungen der Fotografie im 19. Jahrhundert etwa wird über die Denkfigur der Berührung die testimoniale Kraft des Abdrucks verhandelt. Aber auch Gefühle und Affekte weisen in ihrer Wortgeschichte auf den äußeren Reiz, das Befühlte bzw. das Affizierende. Damit können taktile Praktiken und Debatten über den Tastsinn auch als körpergeschichtliche Indikatoren für Referenzialitätskonzepte gelesen werden: Das Systemprogramm des Deutschen Idealismus hat um 1800 in der Aufwertung des Ästhetischen eine Berührung zwischen der Schattenwelt der Sinne und der Welt der Idee konstruiert, von deren Nachwirkungen die Geisteswissenschaften auch noch bei ihren postessenzialistisch-kulturwissenschaftlichen Erben leben.

Manfred Franks Studie über das *Selbstgefühl* stellt die Frage nach dem Vorrang der Wirklichkeit vor den Denkleistungen der Subjektivität und hat das Gefühl als Wirklichkeitsbewusstsein bezeichnet, als Erfahrungsbezug des Seins, damit zugleich als selbstkonstituierenden *sensus sui*.[1] ‚Auf der Hand' liegt gewissermaßen der philosophische Argumentationsstrang von Descartes' radikalem Zweifel an allen Sinnesgewissheiten über sensualistische Begründungen des Wissens bis zur ästhetisch-enthusiastischen Erfahrungsintensivierung. Die letzten beiden dieser problemgeschichtlichen Etappen sollen kurz an Belegen bei Condillac und Herder bis hin zu Hegel und Jean Paul skizziert werden.

Die sich selbst berührende Statue, an der Condillac die Sinnesausstattung, den Weltzugang und die Propriozeption des Menschen diskutiert, findet in Jean Pauls poetischer Engführung von Witz und Empfindsamkeit ihren Abgesang – so spitzt im *Hesperus* der Erzähler die idealistische Epochenproblematik zu: „Warum müssen erst die Fleischstatuen, worein unsre Geister eingekettet sind, zusammenrücken und einander betasten, damit die darin vermummten Wesen

[1] Frank, Manfred: Selbstgefühl. Eine historisch-systematische Erkundung. Frankfurt/Main 2002, S. 7.

sich einander denken und lieben?"² Analog hat der Epistemologe Michel Serres in seinem Buch über die fünf Sinne der Haut die Grenzfläche zugewiesen im ewigen Dualismus von körperlosem ‚spectre' und leblosem ‚squelette', so als bände sie wirklich das Subjekt an das Objekt und das Objekt ans Subjekt:

> Du majeur, je me touche une lèvre. En ce contact gît la conscience. [...] Sans repli, sans contact de soi-même sur soi, il n'y aurait pas vraiment de sens interne, pas de corps propre, moins de cénesthésie, pas vraiment de schéma corporel, nous vivrions sans conscience; lisses, prêts à nous évanouir.³

Mit welcher Berechtigung und in welchen Fällen dann sollte ein Sinn, die einzige menschliche Pforte zur Außenwelt doch immerhin, ‚fiktional' genannt werden? Fiktionale Äußerungen sind, um Christopher News sprechakttheoretische Begründung in seinem Buch *Philosophy of Literature* zu zitieren, parailokutionäre Akte, für die in Abgrenzung zu faktualen oder ironischen Äußerungsformen gilt, dass ein Leser sich etwas als wahr vorstellen soll, auch wenn der Autor nicht glaubt, dass es wahr sei. An der Fiktion ist demnach paradox, dass wir uns auf einen Gegenstand imaginativ und emotional einlassen, von dessen Existenz wir gar nicht überzeugt sind, so wie bei der Furcht vor fiktionalen Figuren. Wollen wir die Fiktionalitätsdiskussion von sprachlichen Äußerungen auf die Ästhetik als Wissenschaft von der sinnlichen Wahrnehmung (und hierbei im Engeren als Lehre vom Schönen) ausweiten, dann ist in der Wahrnehmungsdebatte die Verortung der Sinnestäuschung – etwa der Illusion, der Halluzination, in wiewohl eingeschränktem Maße aber auch der Imagination – im Feld der subjektiven Erfahrung zu klären.

Wenn hier also von Fiktionalität der Berührung gesprochen wird, dann um das Paradox der Fiktion an die historische Anthropologie der Körpersinne anzuschließen. Im Laufe des 18. Jahrhunderts konnte der Tastsinn vorübergehend an die Spitze der bis dato visuell dominierten Sinneshierarchie gesetzt werden. Im Folgenden nun werden Elemente einer Erklärung dieser Umkehrung vorgeschlagen,⁴ wobei die Argumentation vertreten wird, dass der Statuswechsel des Taktilen als empfindsamer Umbau des objektivierten aufklärerischen Maschinenkörpers ebenso wie als Fiktionalisierung des vormals materialistisch und also wirklichkeitsbezeugend gedachten Sinnes zu verstehen sei. In dieser taktilen

[2] Jean Paul: Sämtliche Werke. Hg. v. Norbert Miller u. Gustav Lohmann. München 1959ff. Bd. I, S. 581.
[3] Serres, Michel: Les cinq sens. Paris 1985, S. 20.
[4] Insofern der Blinde aufgrund seines fehlenden Sehvermögens als Idealfigur für einen starken Tastsinn gedeutet wird, berührt das Thema meine Dissertation, *Das schwarze Licht der Moderne. Zur Ästhetikgeschichte des Blinden*. Den Tastbezug der Schrift bzw. Blindenschrift im Besonderen habe ich diskutiert im Aufsatz: Beseelte Sprache, erhabene Schrift. Anaglyptographie und literarische Blindheit in der französischen Romantik. In: Gronemann, Claudia et al. (Hg.): Körper und Schrift. Bonn 2001, S. 393-408.

Begründung der Subjektivität sind die idealistischen und symbolistischen Aporien des 19. Jahrhunderts bereits angelegt: als Krise der Repräsentation. Zur Diskreditierung des Tastsinns wird häufig Goethes Diktum aus dem *Wilhelm Meister* zitiert, das Gesicht sei der edelste Sinn. Makariens Archiv ordnet im Anschluss die verbleibenden vier Sinne dem Auge unter und bringt sie allesamt auf den Nenner des ‚niedrigen' Körperkontakts mit der Materialität:

[...] die andern vier belehren uns nur durch die Organe des Takts, wir hören, wir fühlen, riechen und betasten alles durch Berührung; das Gesicht aber steht unendlich höher, verfeint sich über die Materie und nähert sich den Fähigkeiten des Geistes.[5]

Damit ist die klassische Sinneshierarchie bestätigt, die ihren modernen Höhepunkt im Entleiblichungsprogramm des Rationalismus erreicht hat. Das Sehen als Königssinn ist nicht zuletzt deshalb in den letzten Jahren erneut unter Verdacht (diesmal den des Okulozentrismus bzw. der Okulartyrannis) geraten. Freilich verblieb das sinnesskeptische Bild des Lichts bei Goethe näher an der absoluten Wahrheit der Philosophen als an Schwingungstheorien der Optik. Die Privilegierung des Visuellen bezeichnet in der erkenntnisphilosophischen Metaphorik des aufklärerischen Wissens aber zugleich die Krisenerfahrung des sich selbst begründenden modernen Subjekts. Der junge Goethe noch hatte ja seinen Protagonisten der modernen Subjektivität als Gewährsmann der enthusiastischen Abkehr von dieser überkommenen Sinnespyramide vorgeführt; im Zustand der Zerstreuung, als Gliederpuppe, die ihren Augen nicht mehr glauben will, schreibt *Werther* in seinem Brief vom 20. Januar:

Wie ausgetrocknet meine Sinne werden! Nicht einen Augenblick der Fülle des Herzens, nicht eine selige Stunde! nichts! nichts! Ich stehe wie vor einem Raritätenkasten und sehe die Männchen und Gäulchen vor mir herumrücken, und frage mich oft, ob es nicht optischer Betrug ist: Ich spiele mit, vielmehr, ich werde gespielt wie eine Marionette und fasse manchmal meinen Nachbar an der hölzernen Hand und schaudere zurück.[6]

Ein Kommentar zu Werthers Schaudern im *Anton Reiser* von Moritz darf hier nicht unerwähnt bleiben: Reiser erinnert sich bei Werthers Bild der hölzernen Marionettenhände an ein ähnliches eigenes „Gefühl" und folgert daraus, in der Durchbrechung unserer alltäglichen Körpervergessenheit fühlten wir, dass wir in Wirklichkeit etwas seien, was wir zu sein uns fürchteten. Nämlich, so erläutert er, indem man dem Nachbarn die Hand gibt „und bloß den Körper sieht und berührt, indem man von dessen Gedanken keine Vorstellung hat, so wird dadurch die Idee der Körperlichkeit lebhafter, als sie es bei der Betrachtung unseres eignen Körpers wird, den wir nicht so von den Gedanken, womit wir ihn

[5] Goethe, Johann Wolfgang: Werke. Hamburger Ausgabe. 14 Bde. Hg. v. Erich Trunz. Hamburg 1948ff. (im Folgenden zitiert als: Werke, Band, Seitenzahl), hier Bd. VIII, S. 480.
[6] Goethe: Werke. Bd. VI, S. 65.

uns vorstellen, trennen können und ihn also über diese Gedanken vergessen."[7] Ähnlich Jean Pauls Klage über die Fleischstatuen des Ich, wird der visuelle Königssinn bei Goethes Werther mit allen seinen Trugbildern zurückgewiesen, solange das Geistige nicht an die objektive Berührung zurückgebunden wird. Aber diese macht schaudern.

Condillacs Statue

> Elle étend les bras comme
> pour se chercher hors d'elle.[8]

An der ästhetischen Gestalt der Statue überprüft der französische Aufklärer Condillac, welchen Beitrag die fünf Sinne je zur Erkenntnis liefern. Er kann dieser Figur für seine Argumentation Sinne verleihen, sie wieder entziehen oder sie kombinieren. Insbesondere beim Sehen ist die Einzelanalyse deshalb schwierig, weil nach dem Philosophen erst der Tastsinn den anderen Sinnen ermöglicht, Zugang zu den äußeren Objekten zu bekommen: Ein Wesen, das außer dem Sehsinn keinen weiteren besäße, könnte die inneren Bilder nicht vom eigenen, allumfassenden Ich lösen und einer von diesem unabhängigen Welt zurechnen. Deshalb verleiht Condillac dem Tastsinn als *Grundsinn* einen besonderen Status:

> Notre statue, privée de l'odorat, de l'ouïe, du goût, de la vue, et bornée au sens du toucher, existe d'abord par le sentiment qu'elle a de l'action des parties de son corps les unes sur les autres, et surtout des mouvements de la respiration : voilà le moindre degré de sentiment où l'on puisse la réduire. Je l'appellerai *sentiment fondamental* ; parce que c'est à ce je de la machine que commence la vie de l'animal : elle en dépend uniquement. (89)

So ist die ganze vierteilige Gliederung des *Traité des sensations* dieser Sonderstellung geschuldet: Mit dem Geruch, dem Geschmack und dem Gehör widmet sich der erste Teil Sinnen, die keinen Zugang zur äußeren Welt verschaffen können; der zweite Teil erst führt den Tastsinn ein: „Du toucher, ou du seul sens qui juge par lui-même des objets extérieurs"; im dritten wird gezeigt, was dieser nun die anderen Sinne lehrt, und hier erst wird der blinden Statue das Gesicht verliehen. Zugespitzt ließe sich demnach sagen, alles, was am Sehen einen Realitätsbezug beanspruche, sei nur Erinnerung an Ertastetes. Im letzten Teil des Traktats wird schließlich die soziale Erziehung der Sinne anhand von wild Aufgewachsenen überprüft. – Wenn nun eine nur tastende Statue auf nichts als ihren eigenen Körper stoßen würde, könnte sie überhaupt kein Ich-Konzept

[7] Moritz, Karl Philipp: Anton Reiser. Ein psychologischer Roman. Frankfurt/Main 1979, S. 253.
[8] Condillac, Étienne Bonnot Abbé de: Traité des sensations. Traité des animaux. Paris 1984, S. 106.

ausbilden.⁹ Hier nun das moritzsche Argument: Erst in der Berührung eines äußeren Körpers – der sich zum Erstaunen der Statue berühren lässt, ohne dass gleichzeitig diese Berührung zu fühlen wäre – bildet sich an dieser Differenz das Ich aus, als ein Begegnungsphänomen gewissermaßen. Der Tastsinn und das Ich sind zu diesem Zeitpunkt dasselbe.¹⁰

Wie für das Gesicht, so gilt auch für das Gefühl, dass „intellektuelle Ideen" (133) ausgebaut werden, mit denen die Statue nicht nur aktuelle Eindrücke, sondern auch die Erinnerung an sie leistet. Die Einbildungskraft leistet die repräsentierende Vergegenwärtigung des Abwesenden. Bereits hier, bei einem noch sensualistisch-reproduktiven Verständnis der Einbildungskraft wird allerdings die Vermischung von Faktizität und Fiktionalität des taktilen Weltbezugs möglich:

Voilà la signification la plus étendue qu'on donne au mot *imagination* : c'est de le considérer comme le nom d'une faculté, qui combine les qualités des objets, pour en faire des ensembles, dont la nature n'offre point de modèles. Par-là, elle procure des jouissances, qui, à certains égards, l'emportent sur la réalité même : car elle ne manque pas de supposer dans les objets dont elle fait jouir, toutes les qualités qu'on désire y trouver. Mais la jouissance par le toucher peut se réunir à celle qui se fait par l'imagination ; et ce sera alors pour la statue les plus grands plaisirs dont elle puisse avoir connoissance. Lorsqu'elle touche un objet, rien n'empêche que l'imagination ne le lui représente quelquefois avec des qualités agréables qu'il n'a pas, et ne fasse disparoître celles par où il pourrait lui déplaire. (147)

Diese hochpräzise Einschränkung der Wahrnehmungsobjektivierung durch den Genuss („jouissance") gilt es, im Kopf zu behalten, wenn wir den empfindsamen Umbau der Tastsinn-Semantik betrachten: Condillac spitzt das Problem der partiellen Tasteinbildungen bis hin zum vollständig eingebildeten Gefühl zu, das so stark ist, „qu'on croit toucher les objets qu'on ne fait qu'imaginer" (148). Ist dieses bereits fiktional?

Herders Tastphilosophie

Im Gesicht ist *Traum*, im Gefühl *Wahrheit*.¹¹

Betrachten wir die Aufwertung des Tastsinns auf der anderen Seite des Rheins in der zweiten Hälfte des 18. Jahrhunderts, dann muss an erster Stelle Johann Gottfried Herder genannt werden, der den Schwerpunkt vom spiegelbildlichen

⁹ „Tant que la statue ne porte les mains que sur elle-même, elle est à son égard comme si elle étoit tout ce qui existe. Mais si elle touche un corps étranger, le *moi*, qui se sent modifié dans la main, ne se sent pas modifié dans ce corps." (105).
¹⁰ „Ce sentiment et son *moi* ne sont par conséquent dans l'origine qu'une même chose." (89).
¹¹ Herder, Johann Gottfried: Werke. 10 Bde. Hg. v. Jürgen Brummack u. Martin Bollacher. Frankfurt/Main 1985ff. Bd. IV, S. 250.

Abbild zum leiblichen Ausdrucksdenken verlagert.[12] Die haptische Ästhetik, die Herder in seinem Aufsatz *Plastik* entwirft, richtet sich gegen den kalten Sehsinn des Rationalismus:

> Ein Körper, den wir nie durchs Gefühl als Körper erkannt hätten, oder auf dessen Leibhaftigkeit wir nicht durch bloße Ähnlichkeit schließen, bliebe uns ewig eine Handhabe Saturns, eine Binde Jupiters, d.i. Phänomenon, *Erscheinung*. Der Ophtalmit mit tausend Augen, ohne Gefühl, ohne tastende Hand, bliebe Zeitlebens in Platons Höhle, und hätte von keiner einzigen Körpereigenschaft, als solcher, eigentlichen *Begriff*.[13]

Mit der Diskreditierung des vormaligen Königssinnes rehabilitiert Herder die Empfindung, deren anschauliche Welt jenseits der Sprache nicht ungestört abstrahiert bzw. zergliedert werden kann, denn sie ist nicht deckungsgleich mit der Erkenntnis. In seinem Aufsatz mit dem doppelt doppelsinnigen Titel *Zum Sinn des Gefühls* hat Herder etwa die defizitäre Sprache des Blinden untersucht; es mögen ihr abstrakte Worte fehlen, aber ihre Begriffe sind sinnlich der Sprache Sehender überlegen:

> Es wäre sicherlich keine französische Sprache! aber welche Stärke, welche Wahrheit, welche Würklichkeit in den Wörtern [...] Die Welt eines Fühlenden ist bloß eine Welt der *unmittelbaren Gegenwart*; er hat kein Auge, mithin keine Entfernung als solche: mithin keine Oberfläche, keine Farben, keine Einbildungskraft, keine Empfindnis der Einbildungskraft; alles gegenwärtig, in unsern Nerven, unmittelbar in uns.[14]

Dass im Gefühl Wahrheit sei, hat Herder an einem geheilten Blinden gezeigt, dem nach und nach erst vor dem Gemälde eine Welt aufgeht, indem er das für ihn neue Sehen auf den ihm bekannten Tastsinn zurückführt: „Man sieht sie *gegenwärtig*, man *greift um sie*, der Traum wird *Wahrheit*."[15] Gerade da das von der materiellen Welt getrennte psychische System keinen fraglosen Sinn mehr produzieren kann, wird bei Herder Subjektivität sensualistisch und ästhetische Erfahrung physiologisch begründet. Deshalb will er auch die Sprache nicht als entsinnlichtes Denken begreifen, sondern als Teil der körperlichen Erfahrung, des *sensorium commune*. Als „Philosophie des Gefühls überhaupt" wird der ehedem äußerlichste Sinn zum Garanten eines holistischen Selbstgefühls umgedeutet: Als Selbstempfindung ist Taktilität Vertreter der innersten Empfindung geworden.

[12] Vgl. zu dieser Einschätzung Zeuch, Ulrike: Umkehr der Sinneshierarchie. Herder und die Aufwertung des Tastsinns seit der frühen Neuzeit. Tübingen 2000; Pfotenhauer, Helmut: Gemeißelte Sinnlichkeit. Herders Anthropologie des Plastischen und die Spannungen darin. In: Ders.: Um 1800. Konfigurationen der Literatur, Kunstliteratur und Ästhetik. Tübingen 1991; außerdem Braungarts Arbeit über Sprachskepsis und Körpervertrauen in der Moderne. Braungart, Georg: Leibhafter Sinn. Der andere Diskurs der Moderne. Tübingen 1995.
[13] Herder: Werke. Bd. IV, S. 248f.
[14] Herder: Zum Sinn des Gefühls. In: Ders.: Werke. Bd. IV, S. 235.
[15] Ebd.

Hegels Berührung des Nichts

> Auf welche Weise das Nichts ausgesprochen oder aufgezeigt werde, zeigt es sich in Verbindung oder, wenn man will, Berührung mit einem Sein, ungetrennt von einem Sein, eben in einem *Dasein*.[16]

In einer Welt, in der sich mit Fichtes ‚innerem Sinn' die nihilistischen Aporien einer weltlosen Reflexion zugespitzt haben, versucht Hegels Systemphilosophie eine Rückbindung an die objektive Seite der Welt. Dies hat auch Auswirkungen auf seine Indienstnahme des Tastsinns. Auch Hegels Analyse der Empfindung in seiner *Enzyklopädie der philosophischen Wissenschaften* hat den Tastsinn als konkretesten aller Sinne bezeichnet. Er begründet hier in seinem Abschnitt über die Empfindung zunächst wie Condillac, dass erst im Gefühl der Empfindende aus der Innerlichkeit herauskann: „Erst für das Gefühl ist daher eigentlich ein für sich bestehendes Anderes, ein für sich seiendes Individuelles, gegenüber dem Empfindenden als einem gleichfalls für sich seienden Individuellen." In Hegels Definition des Kunstschönen[17] hat er das Sinnliche im Kunstwerk nicht zuletzt deshalb zum Schein erhoben gesehen, weil das Kunstwerk in der Mitte zwischen der unmittelbaren Sinnlichkeit und dem ideellen Gedanken zu stehen kommt: Der Geist sucht hier weder die „konkrete Materiatur", noch den allgemeinen, nur ideellen Gedanken. Er will „sinnliche Gegenwart", also eine Berührung, einen Kontakt, eine Präsenz, die sich aus der Materialität und aus der Absolutsetzung des Sensualistischen befreit. So kritisiert er taktile Begründungen einer Ästhetik der Statue:

> Böttigers Herumtatscheln an den weichen Marmorpartien der weiblichen Göttinnen gehört nicht zur Kunstbeschauung und zum Kunstgenuß. Denn durch den Tastsinn bezieht sich das Subjekt, als sinnlich Einzelnes, bloß auf das sinnlich Einzelne und dessen Schwere, Härte, Weiche, materiellen Widerstand; das Kunstwerk aber ist nichts bloß Sinnliches, sondern der Geist als im Sinnlichen erscheinend.[18]

Das Kunstwerk ist noch nicht reiner Gedanke, aber auch nicht mehr bloßes materielles Dasein, trotz seiner Sinnlichkeit. Es ist somit vergeistigtes Sinnliches und versinnlichtes Geistiges. Als satisfaktionsfähig für den Kunstgenuss sah Hegel deshalb auch nur die beiden theoretischen Sinne an, das Gesicht und das Gehör.

[16] Hegel, Georg Wilhelm Friedrich: Werke. 20 Bde. Hg. v. Eva Moldenhauer. Frankfurt/Main 1986. Bd. V, S. 107.
[17] Hegel, Georg Wilhelm Friedrich: Ästhetik. 2 Bde. Hg. v. Friedrich Bassenge. Frankfurt/Main 1965. Bd. I, S. 42-51.
[18] Hegel: Ästhetik. Bd. II, S. 14f.

Die Überzeugung, dass notwendigerweise Geist und Sinne in Kontakt zueinander zu bringen seien, hat Hegel insbesondere dazu geführt, die weltlose Innerlichkeit der schönen Seele scharf zu kritisieren, als vollkommen Durchsichtiges, als absolute Gewissheit seiner selbst und ergo als zur Entäußerung unfähiges Bewusstsein: „das Gegenständliche kommt nicht dazu, ein Negatives des wirklichen Selbsts zu sein, so wie dieses nicht zur Wirklichkeit kommt." Handlung oder Dasein würden die herrliche Innerlichkeit dieses unglücklichen Bewusstseins beflecken, so Hegel in der *Phänomenologie des Geistes*:

> Es lebt in der Angst, die Herrlichkeit seines Innern durch Handlung und Dasein zu beflecken; und um die Reinheit seines Herzens zu bewahren, flieht es die *Berührung* der Wirklichkeit und beharrt in der eigensinnigen Kraftlosigkeit, seinem zur letzten Abstraktion zugespitzten Selbst zu entsagen und sich Substantialität zu geben oder sein Denken in Sein zu verwandeln und sich dem absoluten Unterschiede anzuvertrauen.[19]

Die Sehnsucht, die Hegel als das Prinzip der modernen Ironie beschreibt, führt zur Handlungsunfähigkeit, „weil sie sich durch die *Berührung* mit der Endlichkeit zu verunreinigen fürchtet".[20] Der Philosoph sucht einen Ausweg aus der unauflöslichen Opposition von Materialismus und Idealismus in der dialektischen Objektivierung des Subjektiven, also in einer chiastischen Verknüpfung der Gegensätze. Sein Bruch mit der klassischen Logik lässt sich geradezu als Gegenbild zur sich selbst berührenden Statue zeichnen, nämlich als fortwährende Übersteigung des Seins – als Aufhebung, wie sie die Moderne kennzeichnet.

Jean Pauls Fühlfäden

> Berühre mich nur, guter Engel! Jetzt sagt er:
> ‚Wenn ich dich berühre, so zerstäubst du, und
> alle deine Geliebten sehen nichts mehr von dir –'
> O berühre mich! ... (I, 836)

Jean Pauls schönen Begriff der „Poetasterei"[21] möchte ich als poetischen Großversuch seines Schreibens vorstellen, als Umsetzung von Herders Verleiblichung der Sprache ebenso wie als Ästhetischwerden von Hegels Überkreuzung von Sein und Nichts. In einem kleinen Binnentraktat „Über die natürliche Magie der Einbildungskraft" hat Jean Paul im *Leben des Quintus Fixlein* das Nebeneinander des faktualen Sinneszugangs und des fiktionalen Genusses durch die Einbildungskraft (nun ‚Fantasie') kombiniert. Was die fünf Sinne außerhalb des Kopfes leisten, geschieht vermittels der Phantasie im Kopf: „jene drücken die Natur mit fünf verschiedenen Platten ab, diese als sensorium commune

[19] Hegel: Werke. Bd. III, S. 483.
[20] Hegel: Ästhetik. Bd. I, S. 161.
[21] Er bezeichnet den Dichter eigentlich durch die Silbe *-aster* herablassend (VI, 107), darf hier aber ganz nach Jean Pauls Manier für den *tastenden* Dichter stehen.

liefert sie alle mit einer". Bei dieser Begründung führt Jean Paul den Begriff der
„Fühlfäden" für die Nerven ein, die sich zu den sinnlichen Empfindungen
verhalten, wie „Gehirnkügelchen" zu den inneren Bildern. (IV, 195) Poetische
Nachahmung im Sinne Jean Pauls – als Brotverwandlung der äußeren Natur ins
Göttliche – situiert sich auf der Grenze an, auf der sich die getrennten Reiche
berühren: „Der Materialist hat die Erdscholle, kann ihr aber keine lebendige
Seele einblasen, weil sie nur Scholle, nicht Körper ist; der Nihilist will
beseelend blasen, hat aber nicht einmal Scholle." (V, 43) Die Einbildungskraft
als potenzierte Erinnerung dagegen baut ihren Körper selbst, ihre Bilder können
sich „verdicken und beleiben, daß sie aus der innern Welt in die äußere treten
und darin zu Leibern erstarren." (V, 47) Im bildlichen Witz wird der Körper
beseelt oder der Geist verkörpert (V, 184), indem sich inkommensurable
Ähnlichkeiten ausbilden, die eine „Gleichung zwischen sich und außen" (V,
172) schaffen. Deshalb hat Jean Paul auch für das Schreiben selbst das
Fühlfäden-Bild verwendet: „Denn ein Werk kann immer mit dem hintern Ende
noch in der Schneckenschale des Schreibpultes wachsen, indes das vordere mit
Fühlhörnern schon auf der Poststraße kriecht." (II, 1007)
Hegel ist Jean Paul scharf angegangen – als Vertreter des unglücklichen
Bewusstseins –, dabei leugnet doch auch dieser nicht, dass „die beiden Welten,
die irdische und die geistige, nahe aneinander vorüberstreifen, sodass Erdentag
und Himmelsnacht sich in Dämmerungen berühren." (III, 563) Aus heutigem
Blick ist Jean Paul näher an der auch von Hegel erkannten idealistischen
Epochenproblematik, als es dieser sehen wollte. Jean Paul hat wie Hegel die
Innerlichkeitsverhaftung des Genies angesprochen, dessen „ewige fortbrennende
Lampe im Innern, gleich Begräbnis-Lampen, auslöscht, wenn sie äußere Luft
und Welt berührt" (V, 57), so wie seine fichteanisch-reflexive Figur des
Leibgeber. Mehrfach auch mokiert sich der Autor über den anscheinend körper-
losen Philosophen, der alles „mit seiner *unendlich* dünn-geschnittenen Haut
umschnürt" (V, 418). In *Dr. Katzenbergers Badereise* führt der Erzähler ein
nächtliches Streitgespräch über die Unmöglichkeit, aus unserer Körperwelt
auszuscheiden – das Gehirn wird als „Tastatur des Geistes" entworfen, wobei
die Ambivalenz des Genitiv offenhält, ob damit die Reduktion auf die Rolle
eines Knotens der im Körper verteilten Nervenfäden gemeint ist oder ein
weltsetzendes, absolutes Ich. Der Gesprächspartner formuliert den Wunsch des
Ich, die physiologischen Ebenen wie Häute abzulegen und zu überwinden:

‚Das Universum ist der Körper unsers Körpers,' fuhr er fort, ‚aber kann nicht unser Körper
wieder die Hülle einer Hülle sein und so fort? Für die Phantasie wird es faßlicher, wenn man
ihr es auszumalen gibt, daß, da jede mikroskopische *Vergrößerung* eine *wahre*, nur aber zu
kleine ist, unser Leib ein wandelnder organischer Kolossus und Weltbau ist; ein Weltgebäude
voll rinnender Blutkugeln, voll elektrischer, magnetischer und galvanischer Ströme, ein
Universum, dessen Universalgeist und Gott das Ich ist. Aber wie die Schmetterlingpsyche
eine Haut nach der andern absprengt, die Ei-Haut, die vielen Raupen-Häute, die Puppenhaut,
und endlich doch mit dem schön bemalten Papillonkörper vorbricht: so kann ja unsere Psyche
den muskulösen, dann den nervösen Überzug durchreißen und doch mit ätherischem
glänzenden Gefieder steigen.' (VI, 162)

An späterer Stelle hat Jean Paul eben dieses Durchreißen Wirklichkeit werden lassen: Das Wunschbild hat dank der poetischen Einbildungskraft sich in der Fiktion verkörpert.

Die Gestalt suchte den Kranken mit gekrümmten langen Fühlhörnern, die aus den leeren Augenhöhlen spielten. Sie wiegte sich näher, und die schwarzen Punkte der Fühlhörner schossen, wie Eisspitzen, wehend um sein Herz. [...] Jetzt streckte die weiße Gestalt ihre Fühlhörner verlängert wie Arme gen Himmel und sagte: ‚Ich ziehe die Erde herab, und dann nenne ich mich dir.' [...] Indem die Fühlhörner mit ihren schwarzen Enden immer höher stiegen und zielten, wurde ein kleiner Spalt des Gewölkes licht; dieser riß endlich auseinander, und unsere taumelnde Erde sank fliehend hindurch, gleichsam zum ziehenden greifenden Rachen einer Klapperschlange herab. (VI, 258ff.)

Dünn bis zum völligen Verschwinden der trennend-verbindenden Haut, so wie die Wolken Erde und Himmel nicht mehr trennen, wird im Reich der Poesie die Trennung von Ich und Universum.
Jean Paul lässt die Gegensätze von rabiatester Grobheit und feinster Empfindsamkeit implodieren, um der materialistischen Abstumpfung ebenso zu entgehen wie nihilistischen Selbstbezüglichkeiten. Im *Hesperus* etwa sinkt die sensible Klotilde „von der Tränenverblutung erschlafft und zuckend unter den Erinnerungen" zusammen, die „wie Gehirnbohrer die Seele betasteten" (I, 1156). In der *Vorschule* unterscheidet Jean Paul zwischen einer ursprünglichen Empfindsamkeit der Kraftmenschen und der sich aus ihr ableitenden Modeerscheinung, bei der „erstlich gerade das elastische Herz der unschuldigen *Jünglinge* zerspringt wie Staubfäden vor der kleinsten Berührung der Welt." (V, 421) Im Bild der ‚Fühlfäden' durchziehen solche verzärtelte, verwundbare und tränenselige Nervenbündel als dünnhäutige, hautlose, feinnervige Empfindlinge sein Werk, hier eine Auswahl an Belegen:

- Leib, Seele und Geist setzte ich an mir aus so vielen Fingerspitzen und *Fühlfäden* zusammen, daß ich es schon spürte [...], wenn unsre zwei Schatten zusammenstießen [...]. (I, 531, Hervorhebung jeweils K.N.)
- Sein Sehnerve zerfaserte sich täglich in feinere zärtere Spitzen und berührte alle Punkte einer neuen Gestalt, aber die wunden *Fühlfäden* krümmten sich leichter zurück [...]. (I, 538)
- [...] denn ich wußte nicht, ob ich Paulinen, diesen Blumenpolypen mit seinen zuckenden markweichen *Fühlfäden*, die sich ohne Augen nur aus Gefühl nach dem Lichte wenden, je wieder sehen oder wieder hören würde [...]. (II, 27)
- [...] da will ich ungestört gleichsam meine *Fühlhörner* aus dem Schneckengehäuse, eh' es der letzte Frost zuspündet, noch einmal hervorstrecken [...]. (II, 354)
- [...] der aus zitternden *Fühlfaden* gesponnene Notar [...]. (II, 646)
- [...] seine Seele wohnte mit ihren *Fühlfäden* nirgends als in der Schnecke des Ohrs, um jedem Laute der verborgenen Lebensseele nachzustellen. (II, 1036)
- [...] indes Albano die *Fühlhörner* seiner Sehnerven bis zu den Kartenfarben des zweiten Zimmers ausstrecken konnte [...]. (III, 191)
- Ihre Sehnerven waren durch ihr langes Malen gleichsam weiche *Fühlfäden* geworden, die sich eng um schöne Formen schlossen. (III, 323)
- Der Edelmann brauchte kaum die Hälfte seiner feinen *Fühlhörner* auszustrecken, um es

dem Doktor abzufühlen [...]. (VI, 106)

Da ja der Goethe des *Wilhelm Meister*, wie eingangs gezeigt, den Tastsinn als niedrig und ungeistig diskreditiert hat, überrascht an diesem Punkt unserer Argumentation wenig, dass der erzählende Kirchgänger von der augenlosen Empfindsamkeit des umherfühlenden Ich geheilt werden möchte: „Denn meine Seele hat nur Fühlhörner und keine Augen; sie tastet nur und sieht nicht; ach! daß sie Augen bekäme und schauen dürfte!"[22]

Ich fasse zusammen: Wo bereits in Condillacs sensualistischer Analyse der Sinne die Einbildungskraft eine Vermischung von Faktizität und Fiktionalität des taktilen, materialistischen Weltbezugs möglich macht, ist bei Herder Taktilität als Selbstempfindung ein Vertreter der innersten Empfindung geworden. Hegel versucht, einer sich absolut setzenden idealistischen Innerlichkeit durch eine dialektische Konzeption der Berührung beizukommen. Jean Pauls poetisches Programm leistet in den Grenzen der Sprache die ästhetische Kritik eines fiktionalisierten Tastsinns. Sein Bild der Fühlfäden problematisiert die Aufspreizung des unglücklichen Bewusstseins, das aus sich nicht mehr herauskann. Ohne die schreckliche und heilsame objektivierende Desensibilisierung einer Empfindsamkeit der Moderne gilt demnach, „wer das Gefühl schont und verpanzert, der hält es am empfindlichsten, wie unter dem Fingernagel die wundeste Gefühlhaut liegt" (II, 518).

Auch heute, jenseits der Präsenzdialektik Hegels, bleibt nach Hans Ulrich Gumbrecht ästhetische Erfahrung auf die Spannungen, Störungen und Oszillationen zwischen „Geist-Effekten" und „Präsenz-Effekten" bezogen.[23] Claudia Benthien hat analog zu dieser Einschätzung in ihren Arbeiten über die Haut die Ansicht vertreten, in den letzten Jahren sei das Taktile wiederum zum Leitsinn avanciert.[24] Sie selbst hat einen medizingeschichtlichen Zugang gewählt, der von der Ablösung der Hautdurchlässigkeit in der Säftetheorie (bei der ja das Schädliche durch Aderlass ausgeschieden werden soll) ausgeht, die ihrerseits durch die chirurgische Penetration einer nun allerdings abgeschlossenen Hautgrenze abgelöst wurde. Wenn wir die taktile Metaphorik der Ästhetikgeschichte in Zusammenhang mit der Körpergeschichte verfolgen, dann beginnt mit der Aufwertung des „Gefühls" über das „Plastische" hinaus die Abkehr von der klassischen Repräsentation, wird über die „Rührung" oder „Empfindung" zur zentralen Instanz der Erfahrung, stellt um 1900 unter veränderten Wahrnehmungskontexten „ein willkommenes Refugium für den Diskurs der Unmittelbarkeit und der Ganzheit des Menschen dar", wie Nicolas Pethes es am Aurabegriff Benjamins nachzeichnet,[25] um dann in der avantgardistischen

[22] Goethe: Werke. Bd. VII, S. 396.
[23] Gumbrecht, Hans Ulrich: Die Macht der Philologie. Frankfurt/Main 2003, S. 19f.
[24] Benthien, Claudia: Im Leibe wohnen. Literarische Imagologie und historische Anthropologie der Haut. Berlin 1998, S. 22.
[25] Pethes: Die Ferne der Berührung. S. 35.

Schockästhetik als Geschoss den Reizschutz des modernen Großstädters durchbrechen zu wollen. In der Zeit der digitalen Medien wiederum (deren Herkunft vom Zeigefinger, lat. *digitus*, kaum im Bewusstsein ist) wird mit dem Begriff der „Teletaktilität"[26] die Virtualisierung der Nähe neu verhandelt. Es ginge insofern auch darum, Jean Pauls „Brotverwandlung des Geistes" bzw. das „Verlangen nach Präsenz", wie Gumbrecht es nennt, in der postmetaphysischen Gegenwart neu zu begründen. Und wie die aktuelle Wiederkehr des Religiösen in ihren avancierteren Debatten es zeigt, ist mit der Annäherung an dieses Verlangen nicht notwendigerweise ein Rückfall hinter die Differenzlogiken des ausgehenden 20. Jahrhunderts verbunden.

Literatur

Benthien, Claudia: Im Leibe wohnen. Literarische Imagologie und historische Anthropologie der Haut. Berlin 1998.
Bickenbach, Matthias: Knopfdruck und Auswahl. Zur taktilen Bildung technischer Medien. In: Zeitschrift für Literaturwissenschaft und Linguistik, Heft 117 (März 2000), S. 9-32.
Braungart, Georg: Leibhafter Sinn. Der andere Diskurs der Moderne. Tübingen 1995.
Condillac, Étienne Bonnot Abbé de: Traité des sensations. Traité des animaux. Paris 1984.
Frank, Manfred: Selbstgefühl. Eine historisch-systematische Erkundung. Frankfurt/Main 2002.
Goethe, Johann Wolfgang: Werke. 14 Bde. Hg. v. Erich Trunz. Hamburg 1948ff.
Gumbrecht, Hans Ulrich: Die Macht der Philologie. Frankfurt/Main 2003.
Hegel, Georg Wilhelm Friedrich: Ästhetik. 2 Bde. Hg. v. Friedrich Bassenge. Frankfurt/Main 1965.
Hegel, Georg Wilhelm Friedrich: Werke. 20 Bde. Hg. v. Eva Moldenhauer. Frankfurt/Main 1986.
Herder, Johann Gottfried: Werke. 10 Bde. Hg. v. Jürgen Brummack u. Martin Bollacher. Frankfurt/Main 1985ff.
Jean Paul: Werke. Hg. v. Norbert Miller u. Gustav Lohmann. München 1959ff.
Moritz, Karl Philipp: Anton Reiser. Ein psychologischer Roman. Frankfurt/Main 1979.
New, Christopher: Philosophy of Literature. An Introduction. London, New York 1999.
Nonnenmacher, Kai: Beseelte Sprache, erhabene Schrift. Anaglyptographie und literarische Blindheit in der französischen Romantik. In: Gronemann, Claudia et al. (Hg.): Körper und Schrift. Bonn 2001, S. 393-408.
Pethes, Nicolas: Die Ferne der Berührung. Taktilität und mediale Repräsentation nach 1900: David Katz, Walter Benjamin. In: Zeitschrift für Literaturwissenschaft und Linguistik, Heft 117 (März 2000), S. 33-58.

[26] Vgl. dazu Benthien: Im Leibe wohnen; Bickenbach: Knopfdruck und Auswahl.

Pfotenhauer, Helmut: Gemeißelte Sinnlichkeit. Herders Anthropologie des Plastischen und die Spannungen darin. In: Ders.: Um 1800. Konfigurationen der Literatur, Kunstliteratur und Ästhetik. Tübingen 1991.
Serres, Michel: Les cinq sens. Paris 1985.
Zeuch, Ulrike: Umkehr der Sinneshierarchie. Herder und die Aufwertung des Tastsinns seit der frühen Neuzeit. Tübingen 2000.

Frank Degler (Karlsruhe)

Milch und Seide!

Beobachtungen aisthetischer Leitdifferenzen in Patrick Süskinds *Das Parfum*

Im Folgenden soll die Poetik des Riechens in Patrick Süskinds Roman *Das Parfum*[1] skizziert werden, da die dort entwickelte ästhetische Strategie zum Vorbild einer narrativen Konzentration auf das Problem Wahrnehmung, gerade in der beim Publikum erfolgreicheren deutschsprachigen Gegenwartsliteratur, wurde. Als Kontext für Süskinds Geruchs-Roman seien hier nur erwähnt – für die Wahrnehmung allgemein Menasses *Trilogie der Entgeisterung*;[2] für das Hören Beyers *Flughunde*[3] und Schneiders *Schlafes Bruder*;[4] für das Sehen Ransmayrs *Morbus Kitahara*[5] und Nadolnys *Entdeckung der Langsamkeit*;[6] für das Fühlen Hettches *NOX*[7] und für das Schmecken Thomas Strittmatters *Polenweiher*.[8]
Durch diese zunächst von Süskind wirkungsmächtig erprobte Beschränkung des Wahrnehmungsapparates auf eines der menschlichen Sinnesorgane wurde es möglich, die Komplexität der Welt von der Seite ihrer Wahrnehmbarkeit her auf ein binäres Schema zu reduzieren. Im Falle von *Das Parfum* ist die leitende Differenz ‚Riechbares vs. Nicht-Riechbares' – was Grenouille über seine Welt weiß, war zuvor in seiner Nase.
Um auch im Hinblick auf das Tagungsthema etwas allgemeiner zu formulieren: Die Beobachtungsleistungen des Faktischen werden von den die Beobachtenden leitenden internen (fiktionalen?) Differenzen determiniert. Das berühmte Beispiel der Systemtheorie hierfür ist die Zecke, für die sich die Komplexität ihrer Umwelt auf die Opposition ‚Blut vs. Nicht-Blut' reduziert. Wenn Literatur aus der Perspektive einer solchen ‚Zecke' die Welt beobachtet, kann sie deren aisthetische Reduktion nutzen, um ein kontrolliertes Geschehen zu entwerfen.
Es scheint dabei kein Zufall zu sein, dass mit Patrick Süskind ein erfolgreicher Theater- und Drehbuchautor diese Form einer poetischen Umstellung vom Sinn auf die Sinne geleistet hat – sind doch gerade Drehbücher als Genre insgesamt den harten Bedingungen der Sag- und Sichtbarkeit unterworfen. Das Drehbuch

[1] Süskind, Patrick: Das Parfum. Die Geschichte eines Mörders. Zürich 1985. Zitate im Folgenden unter Angabe der Seitenzahl im Text.
[2] Menasse, Robert: Sinnliche Gewißheit. Frankfurt/Main 1996; ders.: Selige Zeiten, brüchige Welt. Frankfurt/Main 1997; ders.: Schubumkehr. Frankfurt/Main 1997; ders.: Phänomenologie der Entgeisterung. Frankfurt/Main 1995.
[3] Beyer, Marcel: Flughunde. Frankfurt/Main 1996.
[4] Schneider, Robert: Schlafes Bruder. Leipzig 1992.
[5] Ransmayr, Christoph: Morbus Kitahara. Frankfurt/Main 1995.
[6] Nadolny, Sten: Die Entdeckung der Langsamkeit. München 1983.
[7] Hettche, Thomas: NOX. Frankfurt/Main 1996.
[8] Strittmatter, Thomas: Polenweiher. In: Ders.: Viehjud Levi und andere Stücke. Zürich 1992, S. 35-80.

wird für einen sinnlich auf Hören und Sehen eingeschränkten Apparat geschrieben; fono- und fotografische Signale im Medium Schrift zu speichern, ist daher alles, was einem Drehbuch erlaubt ist. Damit wirkt das Dispositiv aus Kamera und Mikrofon im Bereich der technischen Apparatur ebenso, wie der sinnliche Filter des aisthetisch reduzierten Helden im Bereich der literarischen Figuration.[9] Zwar kann das Drehbuch damit „der als Kriterium für literarische Qualität gewerteten Mehrdeutigkeit"[10] nicht entsprechen, gewinnt allerdings gerade dadurch eine neuartige Qualität der Zuverlässigkeit: Es weiß nicht viel von der Welt – nur was zu hören und zu sehen ist – in diesem Bereich ist es aber in einem hohen Maße zuverlässig.[11] Drehbücher verzeichnen jeweils nur, dass etwas zu sehen war oder etwas gesagt wurde.[12] Dem Satz ‚Ich spreche' kann aber kaum widersprochen werden.[13] Die aisthetische Reduktion des Drehbuchs und ihre Adaption in der Gegenwartsliteratur eröffnet daher eine Art performatives Wissen über die Welt.

Diese Umstellung vom Sinn auf die Sinne im massenmedialen Kontext eines Jenseits der Gutenberg-Galaxis ist kritisch zu reflektieren. Denn die neuen Medien sorgen auch für neue metaphysische Konstellationen, innerhalb derer alte Formen der Erzeugung, Verteilung und Speicherung von Wissen neu konfiguriert werden, d.h. durch neue Möglichkeiten der Wahrnehmung von Welt entstehen neue Formationen des Wissens über Welt. Literatur beobachtet und beschreibt auch diese Verschiebungen im grundsätzlichen Bereich der Wissensproduktion, denn Literatur beschreibt Veränderungen der Wahrnehmung von Welt.[14]

Weltwahrnehmung war zwar schon immer ein Thema der Literatur, in den letzten Jahrzehnten hat aber eine Verschiebung stattgefunden, die für Literatur im Höchstmaß spannend ist: zur Komplexitätsreduktion ist es notwendig geworden, schon die Wahrnehmungsleistungen selbst zu reduzieren. Das leitende Thema wird daher die Frage sein, ob und wie Gegenwartsliteratur (hier am Beispiel von Patrick Süskinds *Das Parfum* durchgeführt) wahrnehmungs- ‚gestörte' Heldinnen und Helden ins Zentrum der Aufmerksamkeit rückt, die

[9] Vgl.: Degler, Frank: Aisthetische Reduktionen. Analysen zu Patrick Süskinds ‚Der Kontrabaß', ‚Das Parfum' und ‚Rossini'. Berlin 2003.
[10] Bleicher, Joan Kristin: Anmerkung zur Rolle der Autoren. In: Faulstich, Werner (Hg.): Geschichte des Fernsehens in der BRD. Band 5. München 1994, S. 27-57, hier S. 28.
[11] Vgl. Hörischs Analyse der wechselseitigen Beobachtung von Literatur und neuen Medien am Beispiel von ‚Rossini': Hörisch, Jochen: Ende der Vorstellung. Die Poesie der Medien. Frankfurt/Main 1999, S. 193-213.
[12] Mit gleichem Recht könnte formuliert werden: Drehbücher verzeichnen, was zu sehen und zu hören sein wird.
[13] Vgl.: Foucault, Michel: Das Denken des Außen. In: Ders. Von der Subversion des Wissens. München 1974, S. 54-83, hier S. 55.
[14] Vgl.: Degler, Frank: Aisthetische Subversionen des Wissens. Analysen zur Phantastik zwischen ‚Der Goldene Topf' und ‚Matrix'. In: Athenäum. Jahrbuch für Romantik 12 (2002), S. 155-173.

gerade aufgrund ihrer aisthetischen Störungen andere (und eventuell praktikablere) Formen exklusiven literarischen Wissens produzieren.
Der Vortrag gliedert sich in vier Teile: Es wird zunächst die sprachliche Repräsentation bzw. Imagination von Wahrnehmungsdaten zu behandeln sein, was dann in einem zweiten Schritt für das Feld des Geruchs präzisiert werden muss. Drittens wird die Frage der literarischen Techniken analysiert, auf denen die Duft-Darstellung in *Das Parfum* basiert; und viertens soll bestimmt werden, wie die olfaktorische Wahrnehmung in Süskinds Roman narrativ funktionalisiert wird – wobei die zentrale These lautet: als ein Mittel, die Komplexität der Welt schon auf der Ebene der Figurenwahrnehmung aisthetisch auf ein wieder erzählbares Maß zu reduzieren.

1. Re-Präsentation von Wahrnehmung

Auch Literatur produziert Protokollsätze, die sie allerdings mit einer Markierung ‚fiktional' versieht. Diese scheinbaren Protokollsätze von Wahrnehmungen einer Erzählinstanz sind – allem Misstrauen der Philosophie seit Platon zum Trotz – für die Kommunikationsgemeinschaft recht unproblematisch integrierbar, zumindest solange sich die Äußerungen in einem diskursiv prinzipiell klar geregelten Feld der Relationierungen von Wörtern und Welt/Begriffen und Erfahrungen verorten lassen: Sinnliche Wahrnehmungen und sprachliche Zeichen sind nach de Saussure durch reziproke Evokation miteinander per Konvention verbunden. Das heißt: wurde einmal erlernt, bestimmte Sinnesdaten mit einem bestimmten sprachlichen Ausdruck zu verknüpfen, dass dann dieser Ausdruck auch in der umgekehrten Richtung in der Lage ist, Vorstellungen dieser Sinnesdaten wachzurufen. Der Eindruck etwa von roter Farbe rufe den Begriff ‚rot' hervor, ebenso wie umgekehrt der Ausdruck ‚rot' die Vorstellung [rot] hervorrufe.[15] Aus der Perspektive des Tagungsthemas ‚Fakten und Fiktionen' beobachtet, haftet dieser wechselseitigen Evokation von Signifikant und Signifikat allerdings eine gewisse Asymmetrie an: Denn um die Verbindung des Inhalts mit dem Ausdruck zu erlernen, bedarf es der faktischen Unterfütterung unserer sprachlichen Konvention – es muss also zumindest einmal die reale, visuelle Wahrnehmung roter Farbe stattgefunden haben, um in Zukunft diesen Frequenzbereich visueller Daten als ‚rot' begrifflich zu klassifizieren. Wurde die Konvention aber einmal erlernt, ist es geradezu die zentrale Funktion von Sprache, dass sie im Folgenden gerade nicht mehr der faktischen Präsenz der Dinge bedarf und also der Signifikant ‚rot' genügt um diese Imagination [rot] hervorzurufen. Es ist also die Repräsentation des Faktischen, was per sprachlicher Konvention die Imagination des Fiktionalen ermöglicht.
Eine nicht gänzlich banale Folge dieser semantischen Selbstverständlichkeiten

[15] Saussure, Ferdinand de: Grundfragen der allgemeinen Sprachwissenschaft. Hg. v. Bally, Charles; Sechehaye, Albert. Berlin ²1967, S. 76ff.

liegt in dem Hinweis, dass es phänomenologische Restbestände im Verhältnis von Wort und Welt zu verzeichnen gilt. Die Art und Weise, wie sich bestimmte Erfahrungen dem Menschen sinnlich erschließen, wird also Einfluss auf die Form ihrer sprachlichen Konventionalisierung haben.

2. Geruchsrealismus

Je ‚fiktionaler' der sprachliche Ausdruck, d.h. umso unwahrscheinlicher seine faktische Untermauerung durch reale Sinnesdaten ist, umso stabiler muss die diskursive Konvention sein,[16] damit die Imagination des Nicht-Vorhandenen bei Produktion und Rezeption funktioniert. Dieses Stabilitätskriterium wird aber von den menschlichen Sinnen sehr unterschiedlich unterstützt – und der Geruch scheint dabei das für kollektive Vereinbarungen am wenigsten gut geeignete Feld zu sein; wie die folgende Tabelle anschaulich machen soll.[17]

	Speichern	*Analysieren*	*Skalieren*	*Synchronisieren*	*Stabilisieren*
Sehen	x	x	x	x	x
Hören	x	x	x	x	
Tasten	x	x	x		
Schmecken	x	x			
Riechen	x				x

Gerüche können ebenso wie Visuelles, Akustisches, Taktiles und Gustatorisches gespeichert werden – sind also wie eine Fotografie auf einen materiellen Träger kopierbar, womit das Olfaktorische einer vergänglichen Raum/Zeit-Stelle erhalten werden kann. Aber ebenso wie die anderen Wahrnehmungen ist der Geruch temporal bzw. rezeptionsbedingt instabil – Töne vergehen, das Tasten verändert das Ertastete, im Verzehren verschwindet der Träger des Geschmacks und dass sich Parfum *per-fumum* in Rauch auflöst, verdampft und verweht, ist schon im Begriff mit festgehalten. Nur ‚Wegschauen' kann man niemandem etwas, das Betrachtete bleibt vom visuellen Akt der Betrachtung unberührt.[18] Anders als alle anderen Sinnesdaten sind Düfte aber qualitativ kaum analysierbar, da sie sich aus einer nicht zergliederbaren Zahl von Elementen zusammensetzen, die wir zwar sehr wohl wahrnehmen, aber nicht mehr aufspalten können, wie das etwa bei der Unterscheidung in Süß – Sauer, Salzig –

[16] Nietzsche spricht von ‚usuellen Metaphern', die uns verpflichten, „nach einer festen Convention zu lügen [...]." Nietzsche, Friedrich: Ueber Wahrheit und Lüge im aussermoralischem Sinne. In: KSA I. Hg. v. Giorgio Colli u. Mazzino Montinari. München 1988, S. 871-890, hier S. 881.
[17] Über die einzelnen Zuordnungen kann und darf im Einzelnen gestritten werden.
[18] Zur literarischen Phänomenologie des Geruchs vgl. Dragstra, Rolf: Der witternde Prophet. Über die Feinsinnigkeit der Nase. In: Kamper, Dietmar; Wulf, Christoph (Hg.): Das Schwinden der Sinne. Frankfurt/Main 1984, S. 159-178.

Bitter zumindest in Grundzügen noch funktioniert. Auch die quantitative Skalierbarkeit ist nicht mehr gegeben, wie sie sich z.b. bei der präzisen Bestimmbarkeit von Lautstärken, Tonhöhen oder Tempi im Feld des Akustischen bewerkstelligen lässt.
Worin sich aber Visuelles, Akustisches und Olfaktorisches wiederum gleichen, das ist ihre synchrone Rezipierbarkeit. Alle drei sind Fernsinne; damit ergibt sich aber für den Geruch eine seltsame Inkongruenz: Einerseits besteht die Möglichkeit intersubjektiver Rezeption und damit auch die soziale Erwünschtheit solche kollektiven Erlebnisse sprachlich zu konventionalisieren. Andererseits gibt es offensichtlich wahrnehmungstechnische Schwierigkeiten, komplexe Gerüche quantitativ und qualitativ so zu erfassen, dass sich daraus stabile Sprachkonventionen in Bezug auf das Olfaktorische entwickeln könnten. So entsteht die heutige Situation, in der es – abgesehen von den Markennamen der Parfums – kaum noch verbindliche kollektive Vorstellungen davon gibt, wie Duft und Sprache aufeinander bezogen werden könnten; und zwar weder was die Qualität noch was die Quantität von Gerüchen angeht. Im Gegensatz dazu gibt es ein recht sicheres, geteiltes (Nicht-)Wissen darüber, wie genau eine durchschnittlich begabte Person auf einen, auf zehn oder auf hundert Meter Entfernung noch sehen kann, während die entsprechenden Vorstellungen für den Geruchssinn stark divergieren.
Es hat zwar Versuche gegeben, Gerüche z.B. in Standardkomponenten zu segmentieren, zu ordnen und zu klassifizieren, um den Segmenten dann definierte Namen zu geben – von ‚faulig' bis ‚fruchtig' etwa. Andererseits gibt es auch Bemühungen, die olfaktorische Quantität zu standardisieren – sie wird nach Jütte in Olf gemessen, wobei 1 Olf die Luftverunreinigung bezeichne, „die von einer erwachsenen Person in sitzender Position mit einem Hygiene-Zustand von durchschnittlich 0,7 Bädern pro Tag verursacht wird."[19]
Das Amüsante solcher Bemühungen liegt wohl gerade in der Künstlichkeit solcher Skalen, solange sie sich noch nicht als soziale Normierung durchgesetzt haben. Und Geruchsstärken in Olf zu kommunizieren ist eben nicht so selbstverständlich etabliert, wie es Lux, Dezibel und Celsius als Maße für die anderen Sinne festgelegt wurden.[20]

3. Poetische Geruchssimulation

In dieser Situation sozialer Unverbindlichkeit im kognitiven und kommunikativen Umgang mit dem Olfaktorischen muss der Roman *Das Parfum* seine geruchlichen Imaginationskräfte erweisen. Die zentralen Probleme auf dieser

[19] Jütte, Robert: Geschichte der Sinne. Von der Antike bis zum Cyberspace. München 2000, S. 294.
[20] Zur sozialen Normierung des Geruchs vgl. Cobin, Alain: Pesthauch und Blütenduft. Eine Geschichte des Geruchs. Berlin 1984; ders.: Wunde Sinne. Über die Begierde, den Schrecken und die Ordnung der Zeit des 19. Jahrhunderts. Stuttgart 1993.

Ebene sind nun zu benennen: Kann auf der Seite des Publikums nicht das faktische Wissen vorausgesetzt werden, wie z.B. Bergamotte riecht, ist zunächst auch ein literarischer Vergleich ‚X riecht nach Bergamotte' höchst problematisch. Gibt es zum anderen aber auch keine allgemein akzeptierten, begrifflichen Normierungen über Grundeigenschaften von Gerüchen – entsprechend etwa den vier Geschmacksrichtungen[21] – ist es ebenfalls sehr schwierig, ausschließlich mit sprachlichen Mitteln eine eigenständige fiktionale Geruchsimagination zu erzeugen. Süskinds Erzähler beurteilt daher wohl zu Recht die Relationierbarkeit von Duft und Dichtung sehr kritisch:

[...] es gab überhaupt keine Dinge in Grenouilles innerem Universum, sondern nur Düfte von Dingen. (Darum ist es eine *façon de parler*, von diesem Universum als einer Landschaft zu sprechen, eine adäquate freilich und die einzig mögliche, denn unsere Sprache taugt nicht zur Beschreibung der riechbaren Welt.) (160)

In *Das Parfum* werden also die Probleme olfaktorischer Repräsentation und Imagination offen reflektiert.[22] Und es lassen sich dabei zwei unterschiedliche ästhetische Strukturen beschreiben, die der Text verfolgt, um auf diese Schwierigkeiten zu reagieren – eine formale und eine inhaltliche Strategie. Anhand der folgenden längeren Beschreibung eines fiktionalen Geruchs, sollen diese ästhetischen Verfahren dargestellt werden:

Dieser Geruch hatte Frische; aber nicht die Frische der Limetten oder Pomeranzen, nicht die Frische von Myrrhe oder Zimtblatt oder Krauseminze oder Birken oder Kampfer oder Kiefernnadeln, nicht von Mairegen oder Frostwind oder von Quellwasser ..., und er hatte zugleich Wärme; aber nicht wie Bergamotte, Zypresse oder Moschus, nicht wie Jasmin und Narzisse, nicht wie Rosenholz und nicht wie Iris Dieser Geruch war eine Mischung aus beidem, aus Flüchtigem und Schwerem, keine Mischung davon, eine Einheit, und dazu gering und schwach und dennoch solid und tragend, wie ein Stück schillernder Seide ... und auch wieder nicht wie Seide, sondern wie honigsüße Milch, in der sich Biskuit löst – was ja beim besten Willen nicht zusammenging: Milch und Seide! (52)

Wird der vorliegende Versuch, einen Geruch sprachlich entstehen zu lassen, von seiner inhaltlichen Seite her beobachtet, fällt zunächst die große Anzahl der Vergleiche mit duftenden Gegenständen der realen Welt auf, so dass zu Recht angenommen werden kann, dass zumindest von einigen auch die geruchliche Seite bekannt sei, etwa von Limetten, Kiefern, Moschus oder Rosen. Zweitens wird auf einige Standard-Begriffe zur Duftbeschreibung zurückgegriffen, von denen ebenfalls wahrscheinlich ist, dass sie zumindest in ihren ungefähren

[21] Eine von Jütte erwähnte fünfte Geschmacksrichtung mit dem Namen ‚umami' illustriert das Problem ebenfalls sehr anschaulich. Vgl. Jütte: Geschichte der Sinne, S. 251.

[22] Hier sei mit Michel Serres darauf hingewiesen, dass die mitteleuropäischen Sprachen über keine Wörter verfügen, mit denen die Unfähigkeit zu schmecken oder zu riechen bezeichnet werden kann. Vgl. Serres, Michel: Die fünf Sinne. Eine Philosophie der Gemenge und Gemische. Frankfurt/Main 1998, S. 260f.

Assoziationswerten etwas breiter bekannt sind: ‚Frische' und ‚Wärme' oder ‚flüchtige' und ‚schwere' Gerüche. Und drittens wird – da ja ein unbekannter Geruch beschrieben werden soll – auf das Mittel der synästhetischen Metapher zurückgegriffen. Es werden bekannte Wahrnehmungserfahrungen aus anderen Sinnesbereichen kombiniert, um einen olfaktorischen Eindruck zu beschreiben: hier wird der Geschmack honigsüßer Milch mit dem taktilen Erlebnis verbunden, das dünne aber solide Seide hinterlässt. Aber erst die Kombination der drei inhaltlichen Verfahren – realistische Vergleiche, standardisierte Metaphern und die Synästhesie – ermöglicht es, eine zumindest ungefähre Imagination des fraglichen Geruchs auf der Seite der Lesenden zu erzeugen.

Dies wird durch eher formale Verfahrensweisen ergänzt: Als erstes muss die gehäufte Verwendung von Begriffen aus dem technologischen Diskurs der Parfümerie genannt werden. An verschiedensten Stellen des Textes ist vom Destillieren, Digerieren und Rektifizieren, von Enfleurage, Infusion und Mazeration die Rede – wodurch schon auf der Ausdrucksebene ein dichtes Gewebe aus ‚Duft-Signifikanten' erzeugt wird; ohne dass die Lesenden genau wissen müssten, was etwa ‚Rektifizieren' ganz genau heißt.

Zweitens sei kurz auf das ‚weite Feld' der Intertextualität verwiesen, das den Roman auf allen Ebenen strukturiert und auch das Olfaktorische prägt: vom ‚Tableau de Paris' einer Geburt im Fischabfall; über die Seele, die auf dem Zauberberg seiner inneren Schöpfung mit „weitausgespannten Flügeln" „nach Haus" (163) fliegt; bis zum GröPaZ[23] („der größte Parfumeur aller Zeiten", 58), der sich am bacchanalischen Ende von der olfaktorisch beherrschten Masse schließlich wie Orpheus zerreißen lässt. Die dritte formale Strategie ist die syntaktische Konnotation von Duft-Qualität und vor allem -Quantität. Als Beispiel sei nochmals auf das oben Zitierte verwiesen:

Dieser Geruch hatte *Frische*; aber *nicht die Frische* der Limetten *oder* Pomeranzen, nicht die Frische von Myrrhe *oder* Zimtblatt *oder* Krauseminze *oder* Birken *oder* Kampfer *oder* Kiefernnadeln, *nicht* von Mairegen *oder* Frostwind *oder* von Quellwasser [...]. (52)[24]

Die hier zu beobachtende Form der rhythmisierten Aufzählung, die Klimax gehäufter Negation und der paratakische Charakter einer stakkatohaft wiederholten Konjunktion (oder, oder, oder) – alles dies verdeutlicht schon auf der formalen Ebene sowohl die kognitiven wie auch die kommunikativen Schwierigkeiten, die bewältigt werden müssen, um gerade diesen Duft zu verbalisieren: „*Unbegreiflich* dieser Duft, un*beschreiblich*." (52)[25] Aber eben doch annäherungsweise formal zu imaginieren: durch technologische, intertextuelle und syntaktische Metaphorik; wie auch durch die inhaltlichen Assoziationen realistischer, standardisierter und synästhetischer Vergleiche zu konnotieren.

[23] In ironischer Anlehnung an den GröFaZ – den so genannten größten Feldherrn aller Zeiten.
[24] Hervorhebung F.D.
[25] Hervorhebung F.D.

4. Geruchsfunktion

Als Letztes soll der Frage nachgegangen werden, wie die olfaktorische Wahrnehmung im Text eingesetzt wird: Die zu vertretende These lautet dabei, dass es gerade die Schwierigkeit einer realistischen, sprachlichen Repräsentation von Gerüchen ist, die das Olfaktorische für poetische Imaginationen so geeignet macht.

Die narrative Reduktion des Textes auf nur einen Sinneskanal, der im Zentrum des personalen Erzählens steht, reagiert auf die gesellschaftliche Situation einer unerträglich gesteigerten Komplexität von Welt. Diese Komplexität kann durch Sprache nur noch dann adäquat ausgedrückt werden, wenn sich die Texte immer mehr an den unsäglichen Rand des Unsagbaren[26] begeben, wenn sie stammeln und letztlich schweigen. Das Erzählen als poetisches Konzept schien dabei nur noch um den Preis der Trivialität erkauft werden zu können. Denn mit jeder der narrativ ja notwendigen Komplexitätsreduktionen auf der Inhaltsseite hätte das Erzählte die Komplexität der Welt in unerträglicher Weise unterboten.

Der poetologische Ausweg aus dieser prekären Situation – den *Das Parfum* anbietet – ist die Reduktion des Erzählten schon auf der formalen Ebene der Wahrnehmung von Welt. Und der zentrale Kern an Süskinds narrativer Strategie ist darin zu sehen, die Welt aus der Sicht einer Figur mit einem starken Wahrnehmungsdefekt bzw. Anormalität / Fixierung zu schildern. Diese personale Ausstattung wird dann ja auch von anderen Autoren als poetologische Strategie aufgegriffen: Beyers Karnau und dessen Hör-Manie; Ransmayrs langsam erblindender Schmied Bering; oder Thomas Strittmatters Figur des ständig Speck essenden Joachim Rot.

Die Wirkung dieses Verfahrens liegt darin, dass die Komplexität von Welt schon im aisthetischen Feld der Sinnlichkeit der Figuren so weit reduziert werden soll, dass sie wieder erzählbar wird, da ihre Kombinatorik ja nun sprachlich bewältigbar ist. Im Fall von Patrick Süskinds *Das Parfum* kommt zweitens noch die beschriebene soziale Unverbindlichkeit im Bereich des Duftes zum Tragen, die dem Text seine poetischen Freiräume gibt. Je unklarer die Faktenlage, umso weniger wird die Welt der Fiktion durch die ‚lästige' Realität und ihre Ansprüche auf Wahrscheinlichkeit oder gar Authentizität gestört. Gerade weil niemand weiß, wie in Milch getauchte Seide riecht, können sich die Imaginationen des Lesepublikums ums freier entfalten. Man könnte es auf die Formel bringen: je weniger Mimesis desto mehr Poiesis.

Dem sozialen Bedürfnis nach der Produktion narrativ und imaginativ wirksamer Fiktionen kann Literatur offensichtlich umso besser gerecht werden, je weniger sie sich von den Fakten verpflichten lässt und statt dessen ihre eigenen Wahrnehmungen erzählt.

[26] Vgl. Greiner, Ulrich: Das Unsagbare am Rande des Unsäglichen. In: Akzente 3 (1997), S. 213-238.

Literatur

Beyer, Marcel: Flughunde. Frankfurt/Main 1996.
Bleicher, Joan Kristin: Anmerkung zur Rolle der Autoren. In: Faulstich, Werner (Hg.): Geschichte des Fernsehens in der BRD. Bd. 5. München 1994, S. 27-57.
Cobin, Alain: Pesthauch und Blütenduft. Eine Geschichte des Geruchs. Berlin 1984.
Ders.: Wunde Sinne. Über die Begierde, den Schrecken und die Ordnung der Zeit des 19. Jahrhunderts. Stuttgart 1993.
Degler, Frank: Aisthetische Reduktionen. Analysen zu Patrick Süskinds ‚Der Kontrabaß', ‚Das Parfum' und ‚Rossini'. Berlin 2003.
Ders.: Aisthetische Subversionen des Wissens. Analysen zur Phantastik zwischen ‚Der Goldene Topf' und ‚Matrix'. In: Athenäum. Jahrbuch für Romantik 12 (2002), S. 155-173.
Dragstra, Rolf: Der witternde Prophet. Über die Feinsinnigkeit der Nase. In: Kamper, Dietmar; Wulf, Christoph (Hg.): Das Schwinden der Sinne. Frankfurt/Main 1984, S. 159-178.
Foucault, Michel: Das Denken des Außen. In: Ders.: Von der Subversion des Wissens. München 1974, S. 54-82.
Hettche, Thomas: NOX. Frankfurt/Main 1996.
Hörisch, Jochen: Ende der Vorstellung. Die Poesie der Medien. Frankfurt/Main 1999.
Jütte, Robert: Geschichte der Sinne. Von der Antike bis zum Cyberspace. München 2000.
Menasse, Robert: Sinnliche Gewißheit. Frankfurt/Main 1996.
Ders.: Selige Zeiten, brüchige Welt. Frankfurt/Main 1997.
Ders.: Schubumkehr. Frankfurt/Main 1997.
Ders.: Phänomenologie der Entgeisterung. Frankfurt/Main 1995.
Nadolny, Sten: Die Entdeckung der Langsamkeit. München 1983.
Nietzsche, Friedrich: Ueber Wahrheit und Lüge im aussermoralischem Sinne. In: Ders.: Sämtliche Werke. Kritische Studienausgabe in 15 Bänden (KSA). Hg. v. Giorgio Colli u. Mazzino Montinari. München 1988. Bd. I, S. 871-890.
Ransmayr, Christoph: Morbus Kitahara. Frankfurt/Main 1995.
Saussure, Ferdinand de: Grundfragen der allgemeinen Sprachwissenschaft. Hg. v. Bally, Charles; Sechehaye, Albert. Berlin 21967.
Schneider, Robert: Schlafes Bruder. Leipzig 1992.
Serres, Michel: Die fünf Sinne. Eine Philosophie der Gemenge und Gemische. Frankfurt/Main 1998.
Strittmatter, Thomas: Polenweiher. In: Ders.: Viehjud Levi und andere Stücke. Zürich 1992, S. 35-80.
Süskind, Patrick: Das Parfum. Die Geschichte eines Mörders. Zürich 1985.

Christine Mielke (Karlsruhe)

Erzählende Bilder

Die Fiktionalisierung der Fotografie in filmischen Narrativen

In der fiktionalen Gattung Spielfilm kann beobachtet werden, dass als dramaturgisches Mittel Fotografien eingesetzt oder fotografische Eindrücke mit der Kamera simuliert werden. Im Folgenden soll dieses intermediale Phänomen des Formzitats[1] untersucht und der Frage nachgegangen werden, welche Funktion die Verwendung eines scheinbar faktischen Speichermediums innerhalb audiovisueller, fiktionaler Narration erfüllt.

Fotos werden gemacht, um visuelle Eindrücke zu speichern. Die Fotografie als Bildmedium fixiert also materiell eine bestimmte raum-zeitliche Konstellation. Sie bannt einen Wirklichkeitsausschnitt durch den chemischen Stoff Silberhalogenid zunächst auf das latente Fotomaterial, den Film. Über die Zwischenstufe des Negativs wird dann das Bild auf den eigentlichen Träger, das lichtempfindliche Fotopapier kopiert. Das Medium Film stellt bekanntlich eine Weiterführung dieser Speicherfähigkeit dar, indem es basierend auf fotografischen Einzelbildern diese in Bewegung setzt und mit einer Geschwindigkeit von 24 Bildern pro Sekunde einen fließenden Bewegungsablauf erzeugt. Das Tempo des Durchlaufs ist auf die Projektionstechnik so abgestimmt, dass es einerseits die Lücken, die die Einzelbilder voneinander trennen, ausblendet und dass andererseits ein fließender Bewegungsablauf und nicht nur ein die visuelle Aufnahmefähigkeit übersteigender Eindruck von rasenden, verzerrten Schemen wahrgenommen werden kann.

Werden in Filmen, also im Medium des bewegten Bildes, Fotografien, also fixierte Einzelbilder, gezeigt, so stellt dies keine zufällige Anwesenheit des einen Mediums im anderen dar. Natürlich nimmt innerhalb einer filmsemiotischen Analyse jeder aufgenommene Gegenstand eine interpretierbare Rolle ein, da davon ausgegangen werden kann, dass nicht zufällig, sondern stets in arrangierter Form Realität abgefilmt und zu einer Filmsprache verdichtet wird. Dies kann in einfacher, direkt verständlicher Form geschehen, sodass z.B. ein im Film auftretendes Telefon zum Telefonieren benutzt wird, Wolkenaufnahmen darauf hinweisen, dass die Handlung im Freien stattfindet oder aus einem Fenster gesehen wird. Subtiler ist jedoch bereits die Information, die ganz allgemein ein gezeigtes Bild innerhalb einer Sequenz bewegter Bilder vermittelt. Denn innerhalb des Filmablaufs von verbundenen Einzelbildern wird ein weiterer Realitätsausschnitt präsentiert. Diese Mise en abyme Konstruktion des Bildes im Bild stellt beim gezeichneten Bild den einfacher handhabbaren

[1] Zur Definition und Verwendung des Begriffs Formzitat vgl. Böhn, Andreas (Hg.): Formzitate, Gattungsparodien, ironische Formverwendungen: Gattungsformen jenseits von Gattungsgrenzen. St. Ingbert 1999.

Fall dar, da diesem keine direkte Fixierung des gezeigten Realitätsausschnitts zugesprochen wird, sondern nur eine mehr oder weniger große Ähnlichkeit mit diesem. Das fotografische Bild im Film bedeutet hingegen, dass ein Bildtypus einen anderen integriert, obwohl beide dieselbe Speicherqualität besitzen – Foto wie Film können realistische, direkte Wirklichkeitsausschnitte zeigen. Die enge Verwandtschaft der beiden Bildmedien Fotografie und Film, die Zugehörigkeit beider in der Genealogie des authentischen Realitätsspeicherns, scheint in der Konstellation Foto im Film mediale Interferenzen zu erzeugen. Das ältere Medium erscheint explizit im neueren und kann aufgrund seiner genannten Eigenschaften als Speichermedium nicht als ein Gegenstand unter anderen behandelt werden, den das Speichermedium Film fixiert und zeigt. Die Einbindung eines fixierten Wirklichkeitsausschnitts, einer Fotografie als stillstehendem Bild, in einen bewegten Wirklichkeitsausschnitt, den Film als ablaufenden Bildern, wirft Fragen nach der besonderen Rezeption der beiden Medien auf. Warum reduziert der Film sich selbst um die Eigenschaften der Bewegung, warum hält der Film scheinbar seinen Ablauf an, um ein einziges unbewegtes Bild zu zeigen? (Selbstverständlich hält der Film nicht an, da er sonst verbrennen würde, sondern er erzeugt den Eindruck von Stillstand, z.B. wenn lange eine Fotografie gezeigt wird, durch die Abfolge mehrerer völlig identischer Bilder.) Welche besondere intermediale Beziehung besteht zwischen den beiden Bildmedien und was soll das demonstrative Zeigen eines ‚stillstehenden' Bildes für die Rezeption des Filmes bewirken? In welcher Funktion wird die Fotografie als Element einer filmischen Erzählung narrativ eingesetzt?

Im Folgenden soll deshalb der Frage nachgegangen werden, wann und mit welcher Absicht Fotos in Film- oder Fernsehhandlungen gezeigt werden und wann der Effekt des Fotografierens in Form eines Standbilds erzeugt wird. Standbild wird zum einen das scheinbar stillstehende Filmbild im Kontext des bewegten Bildes genannt. Der Begriff bezeichnet aber zudem die z.B. für Kinoschaukästen und Programmzeitschriften Verwendung findenden tatsächlichen Fotos, die aus einem Film stammen. Diese sind jedoch nicht dem Zelluloid, also dem bewegten Bild entnommen, sondern werden meist von den Schauspielerinnen und Schauspielern nachgestellt und dann abfotografiert.[2]

Beim Zeigen eines Standbildes wird der Vorgang des Ablichtens, Fotografierens imitiert, gezeigt wird quasi ein Foto ohne Rahmung des Filmbildes. Bild und Bild sind kongruent geworden. Das Filmbild hält scheinbar an oder wirkt eingefroren (deshalb die englische Bezeichnung ‚Freeze Frame'), tatsächlich wird jedoch in der üblichen Geschwindigkeit von 24 Bildern pro Sekunde das gleiche Bild gezeigt, um den Eindruck eines stillstehenden Bildes zu erwecken.

Um zu klären, in welchem Erzählzusammenhang Fotografie oder Standbild im

[2] Vgl. dazu meine genauere Analyse dieses Themas: Mielke, Christine: Still-Stand-Bild. Zur Beziehung von Standbild und Fotografie im Kontext bewegter Bilder. In: Böhn, Andreas (Hg.): Formzitat und Intermedialität. St. Ingbert 2003, S. 105-143.

Film verwendet werden, muss nun zunächst auf den besonderen Charakter des Mediums Fotografie eingegangen werden.
Wie eingangs erwähnt, wird die Funktion der Fotografie zunächst allgemein in der Wirklichkeitsabbildung, also dem dokumentarischen Charakter und der Faktizität von Aufnahmen gesehen.
Semiotisch betrachtet ist jedoch die Aufgabe von Fotos, und von Bildern ganz allgemein, Abwesendes anwesend zu machen. Das heißt, dass im Moment des Betrachtens meist kein Vergleich von Wirklichkeit des Bildes und gegenwärtiger Wirklichkeit möglich ist, sondern das Bild als Ersatz, Ergänzung oder ähnliches dient. Fotografiert wird also das, von dem angenommen wird, das es in Zukunft nicht mehr oder anders sein wird. Der Zustand eines Ortes x zu einem Zeitpunkt y soll gespeichert und konserviert werden.
Zwei Eigenschaften der Fotografie machen jedoch den Versuch der objektiven Speicherung zunichte: Dies sind a) die metonymische Kraft des fotografischen Bildes (nach Roland Barthes[3]) und b) die Zeit-Differenz (nach Joachim Paech[4]). Zunächst zu a) Barthes unterscheidet zwei Arten der Rezeption: zum einen das Studium – das reine Betrachten – und zum anderen das Punctum – wenn ein bestimmtes Detail des Bildes Interesse weckt und metonymische Prozesse auslöst, die individuelle Bilder aus dem subjektiven Gedächtnisraum der betrachtenden Person evozieren.[5] Die Bild-Betrachtung ist also ein selektiver und interpretativer Rezeptions- und Evokationsprozess. Das Punctum der meisten Fotografien, also das, was als Reiz das längere Ansehen und Nachsinnen auslöst, ist nach Barthes die Erkenntnis der Vergänglichkeit und des Vergehens von Zeit.
Damit kommt bereits die zweite Eigenschaft in den Blick: b) die Zeit-Differenz als Charakter oder, wie Joachim Paech es formuliert, als das Medium der Fotografie: Im Moment des Ablichtens, der Bewegung des Objektiv-Verschlusses, öffnet sich der Zeit-Spalt und was das Abbild festhält, die Sekundenbruchteile der Bewegung, ist zum einen dieser Zeitpunkt und damit paradoxerweise aber das Vergehen von Zeit. Ab diesem Moment wird sich die Zeitdifferenz von Abbild und Wirklichkeit kontinuierlich vergrößern.
Susan Sontag hat in ihrer kulturwissenschaftlichen Analyse *Über Fotografie* diesen Vorgang der Entstehung der Zeitdifferenz treffend beschrieben: „Eine Photographie ist nur ein Fragment, dessen Vertäuung mit der Realität sich im Lauf der Zeit löst."[6]

[3] Barthes, Roland: Die helle Kammer. Bemerkungen zur Photographie. Frankfurt/Main 1989, S. 53ff.

[4] Paech, Joachim: Intermedialität. Mediales Differenzial und transformative Figurationen. In: Helbig, Jörg (Hg.): Intermedialität: Theorie und Praxis eines interdisziplinären Forschungsgebiets. Berlin 1998, S. 14-30, hier S. 22.

[5] Barthes: Die helle Kammer, S. 53ff.

[6] Sontag, Susan: Über Fotografie. Frankfurt/Main 1980. Technisch wird der zeitliche Abstand zwischen Aufnahme und Betrachtung zwar immer mehr verringert und tendiert mit den Bildhandys gegen Null, dies ändert jedoch nichts an der Tatsache des Vergehens von

Was eine Fotografie damit abbildet, ist die Differenz zwischen Dasein und Dagewesensein. In Paechs Argumentation „wird die referentielle Beziehung im fotografischen Blick wie ein Schock erfahren, wie wenn das Leben selbst im Zeit-Spalt der Gegenwart seine künftige Vergangenheit, den Tod erblickt."[7] Beide hier angeführten Charakteristika der Fotografie – dass a) eine Fotografie nur der Reiz oder Schlüssel zu den eigenen inneren Bildern ist, der Bildinhalt immer kognitiv ergänzt wird und meist Erinnerungen an ebenfalls Abwesendes evoziert und b) der Inhalt einer Fotografie die Abbildung der Zeit-Differenz und damit der Vergänglichkeit des Lebens ist – zeigen, dass die Fotografie als Speichermedium der visuellen Wahrnehmung, als das Festhalten optischer Eindrücke zwar objektives Medium sein kann, jedoch nur subjektiv lesbar ist. Der faktische Charakter von Fotografien, als Dokumentation oder Beweis realer Vorgänge, ist damit infrage gestellt.

Darüber hinaus besitzt diese Art von Bildmedium aber sogar fiktionale Eigenschaften, die besonders im Nachfolgemedium der Fotografie – dem Film – innerhalb der narrativen Struktur eingesetzt werden. Dazu muss ergänzend auf die Beziehung von Fotografie und Tod eingegangen werden, die nicht nur in der oben genannten Art der Abbildung des Vergehens von Zeit existiert, sondern zu der sich auch auf kulturgeschichtlicher Ebene eine Affinität feststellen lässt: Mit der Erfindung der Fotografie und ihrem Vorläufer der Daguerreotypie war es zwar erstmals möglich, Wirklichkeit abzubilden und festzuhalten; aufgrund der stundenlangen Belichtungszeiten konnten jedoch als menschliches Objekt der ersten Bilder keine lebenden Menschen in Pose gesetzt, sondern nur Abbilder von Leichen gemacht werden. Das neue Medium hatte deshalb zunächst die Funktion, die üblichen Totenmasken zu ersetzen. Auch die ersten Lichtbilder von lebenden Personen wurden mit dem Tod assoziiert, da die lange in einer Pose erstarrten und vom Licht geblendeten Menschen keine lebendigen Gesichtszüge mehr hatten und nahezu wie Leichen aussahen.[8]

Neben diesem kulturgeschichtlichen Aspekt der Beziehung von Tod und Fotografie existiert auch eine strukturelle Ähnlichkeit: Eine Fotografie bildet ohne Bewegung und ohne Akustik ab, sie reduziert damit einen lebendigen Moment auf seine rein visuellen Eigenschaften (was dann oft die eigene Erinnerung an einen Augenblick überlagert). Dieser Vorgang kann als symbolische Tötung bezeichnet werden, da nach Christian Metz Starre und Stille Konnotate sowohl des Todes wie auch der Fotografie seien.[9]

Mit dem In-Bewegung-Setzen der fotografischen Bilder im Film wurden, wie Lucia Santaella bemerkt, die jahrtausendealten erstarrten Posen des zweidimensionalen Bildes wieder mit Leben erfüllt, die Lebendigen werden nicht

Zeit und damit der wachsenden Diskrepanz zwischen Abbild und Realität.
[7] Paech: Intermedialität, S. 20.
[8] Vgl. Därmann, Iris: Bild und Tod. Eine phänomenologische Mediengeschichte. München 1995, S. 426ff.
[9] Vgl. Metz, Christian: Photography and Fetish. In: October 34 (1985), S. 81-90.

mehr als Tote verewigt. Sie agieren zwar in einer Abfolge von Einzelbildern. Aber durch den Film und noch mehr durch die Errungenschaften der Zwanziger- und Fünfzigerjahre, die (Fast-)Komplettierung des Realitätseindrucks mit Akustik und Coloration wurden die Abbilder zu Simulationen der Wirklichkeit und konnten als solche rezipiert werden.
Auch Siegfried Kracauer feierte mit der Innovation der filmischen Aufnahmetechniken die Errettung der physischen Realität, der äußeren Wirklichkeit, nachdem er der Fotografie bescheinigte, dass sie die Welt nicht dem Tod entrissen, sondern ihm preisgegeben hätte.[10]
Auf einer weniger metaphysischen Ebene kann zudem ganz profan angemerkt werden, dass auch für den ‚Hausgebrauch' die Fotografie ihre dominante Rolle in der Erzeugung der ‚bürgerliche Ahnengalerie', die vor 1900 noch von der Malerei und dem Scherenschnitt eingenommen wurde, teilweise aufgeben musste. Große, vor allem soziale Ereignisse werden mittlerweile, seit den Siebzigerjahren, zu ihrer möglichst realistischen Speicherung dem filmischen Medium Super acht/Video anvertraut und nur noch partiell oder ergänzend in Form von Fotos festgehalten.
Wenn die Filmtechnik die Fotografie als Medium der adäquaten Wirklichkeitsspeicherung überholt oder gar abgelöst hat, warum wird dann noch heute der Verweis des neuen auf das alte Medium inszeniert und innerhalb der Bewegungsbilder des Films mit dem Standbild der visuelle Eindruck des Stillstands erzeugt? Welche Funktion hat das intermediale Formzitat der Fotografie im Film? Was bedeutet es für die narrative Struktur des Films, wenn die Bilder plötzlich stehen bleiben und der fotografische Eindruck bleibt?
Wenn im Film oder am Ende eines Films ein Bild eingefroren wird, so kumulieren in diesem Moment alle erwähnten Eigenschaften: gezeigt wird ein starres Bild im Kontext bewegter Bilder. Es hat innerhalb der filmischen Narration die Funktion, auf die Differenz von Dasein (Gegenwart des Films) und Dagewesensein (Rekurs auf etwas im Film Vergangenes) hinzuweisen und dies in der präzisesten und schnellsten Weise – indem ein Foto betrachtet wird oder ein Standbild die Rezeption der Bewegung stoppt und statt dessen die Bewegung die Evokation der inneren Bilder auslöst.
Als Schlusspunkt ist dies oft in Spielfilmen der Fall. Der narrative Part des Films wird durch das Einfrieren der letzten Kameraeinstellung abgeschlossen, auf eine andere Ebene transformiert und durch das letzte Bild als Ausblick ergänzt. Teilweise erscheint das Wort ‚Ende', oft wird jedoch die Semantik dieser Zeichenkette durch das stillstehende Bild ersetzt oder komplettiert, bevor der Abspann einsetzt. Timm Ulrichs hat dies in seiner Installation *The End*[11] ein-

[10] Vgl. Kracauer, Siegfried: Die Photographie (1927). In: Ders.: Das Ornament der Masse. Essays. Frankfurt/Main 1977, S. 21-39, hier S. 33-35.

[11] Das Werk wurde im Rahmen der Ausstellung *Iconoclash* im Zentrum für Kunst und Medientechnologie (ZKM) in Karlsruhe gezeigt. Der Ausstellungskatalog präsentiert zumindest acht der Schluss-Standbilder. Vgl. Latour, Bruno; Weibel, Peter (Hg.): Iconoclash. Beyond the Image Wars in Science, Religion, and Art. Karlsruhe 2002, S. 586.

drucksvoll demonstriert, wo eine enorme Anzahl von solchen Schlussbildern hintereinander geschnitten und zu einem 6,09 Minuten langen Film der stillstehenden Schlussbilder vereint wurden. Die Betrachtung des filmischen Kunstwerks bewirkt eine fast meditative Rezeptionshaltung, da jedes Bild für sich Anlass zur kontemplativen Versenkung bietet.

Im Kino markiert das Standbild am Ende eines Filmes eine illusionsbrechende Übergangsstufe, da mit dem Abspann die Rückkehr in die Realität und in das Bewusstsein von der technischen Gemachtheit des Filmes vollzogen wird. Im Gemeinschaftserlebnis der cineastischen Rezeption filmischer Bildnarration erzeugt das Standbild am Ende einen Moment der Irritation, bevor sich die kollektive Rezeption der äußeren Bilder in multiple Individualerlebnisse eines inneren Bildersehens aufspaltet. Das letzte Bild zeigt (in den meisten Fällen) nichts, was für die kausale Logik der Filmerzählung prinzipiell relevant wäre, es dient dem Wechsel des Rezeptionsmodus – von den äußeren auf die inneren Bilder, auf die Repetition und kognitive Integration des Gesehenen in die eigenen Bilderwelten. Aus dem Modus der exterozeptiven Sinneswahrnehmung wird das Sehen auf eine propriozeptive umgestellt.

Anhand zweier Beispiele soll die Funktionsweise und die Verwendung von Standbildern fotografischer Art am Ende eines Filmes verdeutlicht werden. In Mark Romaneks *One Hour Photo* aus dem Jahr 2002 wie auch in Stanley Kubricks *The Shining* von 1979 ersetzt das Schluss-Standbild, das in beiden Fällen tatsächlich ein abgefilmtes Foto zeigt und fixiert, einen Epilog. Im Fall von *One Hour Photo* gibt das Schlussfoto der filmischen Erzählung eine scheinbar versöhnliche, im Filmkontext aber tatsächlich abgründig-komische Wendung. Erzählt wird die Geschichte eines psychopathischen Fotolaborangestellten, der sich durch die Intimität der von ihm entwickelten Urlaubs- und Familienfestbilder in das Leben einer Familie imaginär zu integrieren und dann tatsächlich einzumischen beginnt. Der sich zu subtiler Spannung steigernde Film spielt mit den kultursoziologischen Eigenschaften des Mediums Fotografie, indem er die Ersetzung der realen Sozialstrukturen durch mediale vorführt und ins horrorhaft Tragische kippen lässt. Die Handlung endet mit der Aufdeckung der scheinheiligen Familienidylle und der Zerstörung der sozialen Existenz des Psychopathen. Die letzte Einstellung zeigt jedoch ein Familienfoto, bei dem sich mitten in den abgebildeten Mutter-, Vater- und Kind-Figuren des Films auch in schöner Harmonie der ‚Onkel' aus der Schnellentwicklungsabteilung des Supermarkts befindet. Das letzte Bild entwirft ein Gegenmodell zum narrativ zuvor präsentierten und öffnet für die individuelle Rezeption und ‚Nachbereitung' des Spielfilms ein erweitertes Spektrum an Interpretationen.

In *The Shining* wird erst durch die letzte Einstellung des Films ansatzweise ein Hinweis auf die zum Horror führende und in der Vergangenheit begründete Ursache gegeben. Interessanterweise finden sich in diesem Werk alle drei der hier behandelten Bildtypen. Das innere, imaginierte propriozeptive Bild wird externalisiert, indem der Film die Visionen der Hauptfiguren, das ‚Shining',

zeigt: In dem vorübergehend geschlossenen, nur von Vater, Mutter und Kind bewohnten Hotel sehen alle unabhängig voneinander die Geister Verstorbener umherwandeln. Die individuellen, subjektiv erzeugten, inneren Bilder werden für das Kinopublikum nach außen projiziert. Auf einer solchen Externalisierung basiert der gesamte Film *The Sixth Sense* (M. Night Shyamalan, 1999), da das Publikum am Ende erfährt, dass die Hauptfigur selbst ein nur von einem Kind wahrgenommener, propriozeptiver Geist ist.

Der zweite Bildtypus, das Standbild, wird in *The Shining* tatsächlich in der Semantik des Wortes umgesetzt als ‚Freeze Frame': Der besessene Vater, Jack Torrance, bleibt bei dem Versuch, sein Kind im verschneiten Heckenlabyrinth des Parks zu ermorden, verletzt im Schnee liegen und erfriert. Dies wird mit der kollektiven Sterbesymbolik des langen dunklen Ganges, an dessen Ende ein gleißendes Licht zu sehen ist, bereits metaphorisch erzählt, bevor die Kamera im Morgendämmer ein Standbild der Leiche zeigt: Jack Nicholsons Gesicht, das aufrecht aus dem Schnee blickt. Ein gefrorenes Brustbild, das die Kamera in der 110. Filmminute nochmals sechs Sekunden zum fotografischen Eindruck ‚einfrieren' lässt. Dieses Standbild, das an die Anfangszeiten der Fotografie erinnert, an die Aufnahmen von Toten, wird durch den dritten Bildtypus abgelöst. Das eigentliche Ende der Handlung ist, nachdem das Gesicht des Toten als ein ruhiges, von Schneeverwehungen umrahmtes Porträt zu sehen war, durch eine tatsächliche Fotografie markiert. Zu den Takten eines mit gedämpften Bläsern gespielten Slowfox hält die Kamera durch mehrere Räume hindurch auf ein Foto an einer Wand zu, auf dem ca. sechzig Menschen in Ballkleidung auf einem Gruppenbild verewigt sind. In der Mitte der ersten Reihe, das Bild dominierend, ist im Frack derselbe Mann zu sehen, der eine Schnittfolge zuvor tot im Schnee zu sehen war. Die Kamera wiederholt den Vorgang der Porträtaufnahme, indem sie, statt in schnellem Schnitt auf die Leiche im Schnee, langsam immer mehr das Gesicht auf der Fotografie fokussiert und wiederum sekundenlang darauf verweilt wie zuvor. Durch einen Kameraschwenk kommt das in Schreibschrift notierte Datum der Aufnahme ins Bild, 4. Juli 1921. Mit diesem zeitlichen Paradox endet der Film. Der Tote scheint vor 60 Jahren bereits in diesem Hotel gewesen zu sein, ohne dass sich der Zeitabstand an der Person ablesen ließe. Die narrative Struktur des Films lässt durch diese einzige Kameraeinstellung am Ende offen, ob es sich um eine identische oder zwei Personen oder einen Wiedergänger handelt und stellt damit um von der Ebene der kollektiven Rezeption auf die individuelle Interpretation. Was in *The Shining* als Erklärungsmodell tauglich ist, muss jede und jeder selbst entscheiden.

Neben diesem prägnanten Beispiel dreier Bildtypen innerhalb eines Films, der zudem besonders durch den Bildtypus Foto im Film ein narrativ originelles und filmhistorisch einzigartiges Ende konstruiert, existieren zahllose weitere Beispiele, von denen hier noch auf einige wenige eingegangen werden soll.

So finden sich z.B. auch innerhalb der kausal-logischen Struktur des Filmes Bilder des Stillstands, die den Moduswechsel auslösen. Wenn in Camerons

Titanic oder Luhrmanns *Romeo und Julia* Leonardo di Caprios totes Gesicht als Standbild festgehalten wird, wird damit ein Moment von ewigem Leben imaginiert.[12] Denn beim Publikum setzen sich individuelle kognitive Ergänzungen der Bilder in Gang, die den erfolgten Tod der Figur relativieren und innerhalb der Fiktion eine weitere Fiktionalisierung eröffnen. Und tatsächlich: In *Romeo und Julia* wird das Standbild des Liebespaars *nach* deren Tod gezeigt und es ist *nicht* identisch mit dem Filmbild der zwei aufgebahrten Leichen, sondern zeigt die Toten als Lebende. Ebenso führt die Kamera am Ende von *Titanic* diese kognitiven Ergänzungen des Publikums aus. Der Film könnte vorbei sein, wenn der Kamerablick langsam über die Fotos auf dem Nachttisch streicht und durch den Kopf der alten Dame auf den Meeresboden zum Wrack der Titanic gleitet. Das Punctum der Fotos ist, wie meist, Tod und Vergänglichkeit.

Denn als Gedächtnisraum der Frau (interessanterweise lesbar als ihr Todesmoment), beleben sich die Trümmer, sie werden langsam überblendet, verändern die Farbe und formen sich zu Szenen, die in der Logik des Films nie stattgefunden haben können: Das durch den Tod getrennte Pärchen wird in der Fiktion nochmals fiktionalisiert, wenn es gesellschaftlich akzeptiert durch den Salon schreitet. Das Ganze wird als Innenschau der alten Frau externalisiert – unser Wahrnehmungsmodus wird von außen auf den der Toten umgestellt: Wir sehen, was die Tote innerlich sieht. Diese Fiktionalisierung ist der in optische Bilder rücküberführte visuelle Gedächtnisraum des Regisseurs oder Drehbuchschreibers, ungezählt bleiben die weiteren Fiktionalisierungen in der Subjektivität und dem Bildpotenzial aller Rezipierenden, die dadurch vielleicht aber auch eingeschränkt werden könnten.

Ein weiteres Beispiel dafür, dass das Medium Fotografie vielmehr Fiktionalisierungsprozesse auslöst statt faktisch Realität zu dokumentieren, ist ihr Einsatz als Kataphern am Ende einer Serienfolge. Speziell am Ende einer Seifenoperfolge (z.B. *Lindenstraße* oder *Marienhof*) friert das Bild auf einem Spannungshöhepunkt ein, die Kamera zoomt dabei meistens auf ein Gesicht in Großaufnahme. Dieses Bild eines menschlichen Gesichts mit aufgerissenen, in die Kamera starrenden Augen, das Porträt einer symbolisch stillgestellten und erstarrten, also getöteten Serienfigur soll das Publikum dazu bringen, am nächsten Tag wieder einzuschalten. Wir blicken in die Augen der Serienfigur und imaginieren, was diese sieht. Schließlich wird uns suggeriert, dass sie *nicht* die Kamera sieht, noch ist es möglich, dass sie uns sehen kann. Was sie sieht, stellen wir uns konkret oder unbestimmt als etwas Furchtbares vor – etwas, dass jede Zuschauerin, jeder Zuschauer aus dem eigenen Bildvorrat an Grauenhaftigkeiten rekrutiert.

Dieser narrative Trick wird als Kataphern bezeichnet, da sie im Gegensatz zur

[12] Zur Wassermetaphorik in Luhrmanns *Romeo und Julia* vgl. Thiele, Jens: „Kiss kiss bang bang". William Shakespeares Romeo und Julia (Luhrmann, USA 1996). In: Korte, Helmut (Hg.): Einführung in die Systematische Filmanalyse. Berlin 2001, S. 195-238, hier S. 219-222.

Anapher auf Zukünftiges verweist und dieses sprachlich bzw. hier bildhaft erzeugt.[13] Bis zur nächsten Folge soll dieser auch Cliffhanger genannte Effekt metonymisch zu Fragen führen wie: Wird sie überleben? Wird er gehen? Wird sie sterben? Dieser visuelle Eindruck des erstarrten Bildes existiert übrigens auch als narrativer Effekt im schriftlichen Erzählen: In *Der Sandmann* von E.T.A. Hoffmann erstarrt der Blick der Hauptfigur Nathanael immer wieder und erzeugt Standbilder im laufenden Text: sei es beim ersten Blick in die toten Augen der Automate Olimpia, der ihn „wie festgezaubert im Fenster"[14] verharren lässt, beim Betrachten der künstlichen Augen Coppelius' oder ganz im Wortsinn des Cliffhangers, wenn er „totenbleich Clara anstarrt"[15] die sich an das Turmgeländer gekrallt gegen ihre Tötung wehrt.

Für die schriftlichen Standbilder wie für das Zitieren des Mediums Fotografie im Film gilt, dass beides stattfindet, um das Gegenteil von Faktizität zu sein und um Optionen des Handlungsverlaufs zu öffnen, die nicht gezeigt werden: Das Standbild erzeugt eine Fiktionalisierung wie jede Fotografie und setzt den Prozess der kognitiven Ergänzung in Kraft. Wieder einschalten wird das Publikum, um die inneren Erzählvorgänge mit den an sich fakultativen Ereignissen z.B. einer Seifenoper zu vergleichen. Der fiktionalisierende Effekt, den fotografische Eindrücke in narrativen Filmstrukturen auslösen, bedeutet also eine mediale Erweiterung unserer visuellen Wahrnehmung über das rein präsentische Sehen hinaus und zu einem imaginativen Sehen der inneren Bilderschau. Dieser Effekt scheint indirekt damit zusammenzuhängen, dass das der Sinneswahrnehmung Sehen adäquate Medium das Bild und damit auch die Fotografie ist. Erstarrte Blicke, suggerierte Blickkontakte über die Grenzen der medialen Rahmung des einseitig sendenden Mediums hinaus und immer wieder Augen in jedem Zustand legen diese Vermutung nahe. Zudem sind die Standbilder ein tägliches memento mori, da sie wie jede Fotografie in ihrem Erstarren an die Vergänglichkeit des Seins erinnern.

Der narrative Effekt des fotografischen Eindrucks im Film stellt mit seiner Eröffnung der individuellen Visionsräume immer dar, was ‚danach' kommen könnte – er füllt damit oftmals die Lücke, die das an der physischen Welt orientierte realistische Erzählen in Bezug auf das Abstraktum Tod, diesem in der außersprachlichen Wirklichkeit referenzlosen Zeichen, hinterlässt. Die fiktionalisierende Fotografie im Film gibt dem Medium die Möglichkeit, für das es geschätzt wird – zu zeigen, was in der Realität nicht zu sehen ist.

[13] Vgl. Jurga, Martin: Der Cliffhanger. Formen, Funktionen und Verwendungsweisen eines seriellen Inszenierungsbausteins. In: Willems, Herbert (Hg.): Inszenierungsgesellschaft. Opladen 1998, S. 471-488.

[14] Hoffmann, E.T.A.: Der Sandmann. In: Ders.: Poetische Werke. Bd. 3: Nachtstücke. Berlin 1993, S. 3-44, hier S. 28.

[15] Ebd., S. 42.

Literatur und Filme

Barthes, Roland: Die helle Kammer. Bemerkungen zur Photographie. Frankfurt/Main 1989.
Böhn, Andreas (Hg.): Formzitate, Gattungsparodien, ironische Formverwendungen: Gattungsformen jenseits von Gattungsgrenzen. St. Ingbert 1999.
Cameron, James: Titanic. USA 1998.
Därmann, Iris: Bild und Tod. Eine phänomenologische Mediengeschichte. München 1995.
Hoffmann, E.T.A.: Der Sandmann. In: Ders. Poetische Werke. Bd. 3: Nachtstücke. Berlin 1993, S. 3-44.
Jurga, Martin: Der Cliffhanger. Formen, Funktionen und Verwendungsweisen eines seriellen Inszenierungsbausteins. In: Willems, Herbert (Hg.): Inszenierungsgesellschaft. Opladen 1998, S. 471-488.
Kracauer, Siegfried: Die Photographie (1927). In: Ders.: Das Ornament der Masse. Essays. Frankfurt/Main 1977, S. 21-39.
Kubrick, Stanley: The Shining. GB 1979.
Latour, Bruno; Weibel, Peter (Hg.): Iconoclash. Beyond the Image Wars in Science, Religion, and Art. Karlsruhe 2002.
Luhrmann, Baz: Romeo and Juliet. USA 1996.
Metz, Christian: Photography and Fetish. In: October 34 (1985), S. 81-90.
Mielke, Christine: Still-Stand-Bild. Zur Beziehung von Standbild und Fotografie im Kontext bewegter Bilder. In: Böhn, Andreas (Hg.): Formzitat und Intermedialität. St. Ingbert 2003, S. 105-143.
Paech, Joachim: Intermedialität. Mediales Differenzial und transformative Figurationen. In: Helbig, Jörg (Hg.): Intermedialität: Theorie und Praxis eines interdisziplinären Forschungsgebiets. Berlin 1998, S. 14-30.
Romanek, Mark: One Hour Photo. USA 2002.
Shyamalan, M. Night: The Sixth Sense. USA 1999.
Sontag, Susan: Über Fotografie. Frankfurt/Main 1980.
Thiele, Jens: „Kiss kiss bang bang". William Shakespeares Romeo und Julia (Luhrmann, USA 1996). In: Korte, Helmut (Hg.): Einführung in die Systematische Filmanalyse. Berlin 2001, S. 195-238.

Christian Kohlroß (Mannheim)

Wer nicht hören kann, muss lesen

Einige Bemerkungen zur Phänomenologie und literarischen Epistemologie des Hörens

Die folgenden Bemerkungen und Überlegungen handeln vom Hören, sie behandeln das Hören, und zwar, indem sie zwei Fragen zu beantworten suchen, genauer gesagt, sie geben aus einer irgendwo zwischen Philosophie und Literaturwissenschaft anzusiedelnden Perspektive Skizzen dazu, wie solche Antworten aussehen könnten – oder, um mich einer meinem Thema angemesseneren Metaphorik zu bedienen, sie lassen diese Antworten anklingen und bemühen sich um das, was ich für den Grundton aller möglichen Antworten auf diese Fragen halte. Einiges an diesen Antworten, eine ganze Menge davon, betrifft nicht allein das Hören, sondern trifft, mal mehr, mal weniger, auch auf die anderen Weisen des Wahrnehmens, auf das Tasten, Sehen, Riechen und Schmecken zu. Aber ich werde mich zum Schluss bemühen, das aus meiner Sicht oder für meine Tonlage Signifikante gerade des Hörens deutlich zu machen.
Nun gibt es zwei Fragen, die man, wenn man das Hören verstehen möchte, nicht umgehen kann. Die erste Frage lautet: Was eigentlich ist das: Hören? Die zweite Frage heißt: Was eigentlich hat das Hören mit der Unterscheidung in Fakten und Fiktionen zu tun?
Was also ist das, das Hören? Zunächst einmal ist es natürlich eine Art des Wahrnehmens – damit aber, und das ist wichtig, kein Denken, nichts Ausgedachtes, nichts, wozu es der Phantasie oder der Vorstellungskraft bedürfte – auch Kühe hören. Na und, so mag man sagen, aber Kühe haben keine Ahnung vom Hören, genauer gesagt, kein Wissen von dem, was hören ist. Das stimmt zwar, denn Kühe verfügen bekanntlich nicht über Begriffe, also auch nicht über den Begriff des Hörens, aber Kühe würden uns Menschen, wenn sie doch über ein kleines Vokabular verfügten, darauf hinweisen, dass auch das Entgegengesetzte gilt: Wer nur über den Begriff des Hörens verfügte, wer nur erklären könnte, was das Hören ist (vielleicht sogar, indem er sich einer wissenschaftlichen Terminologie bedient), aber nicht selbst hören könnte, also taub wäre, der hätte vom Hören keine Ahnung, jedenfalls ebenso wenig wie die Kühe.
Darauf kann man natürlich erwidern, Begriffe ohne Anschauungen seien eben leer. Doch das ist es nicht wirklich, worauf es mir ankam. Mir geht es vielmehr um die Tatsache, dass über das Hören zu sprechen und nachzudenken etwas anderes ist als das Hören selbst. Dies, das Hören, ist ein Geschehen, das wir innerhalb der Wissenschaft geneigt sind mit dem zu verwechseln, was wir darüber denken und sagen – mit unseren Vorstellungen also – oder, noch einmal anders: mit den Fiktionen, die wir über das Faktum des Hörens bilden.

Darin, in dem wissenschaftlichen Tun, in dem Erstellen akustischer oder physiologischer Theorien über das Hören, die alle nur der begrifflichen Seite des Hörens gerecht zu werden vermögen, ereignet sich aber doch auch wieder nichts anderes als beim Hören selbst. Auch bei dem, was wir normalerweise tun, wenn wir hören, geraten nämlich sinnliche Fakten und Fiktionen ständig durcheinander und vermischen sich.
Genau deshalb wissen wir auch überhaupt noch nicht, was Hören ist, wir müssen es erst herausfinden – oder immer wieder aufs Neue lernen. Nur deshalb auch ist der Umstand, dass ich hier die Frage nach dem Hören mit der Unterscheidung von Faktischem und Fiktionalem verbinde, alles andere als willkürlich.
Doch inwiefern kann man behaupten, beim Hören vermische sich immerzu Faktisches und Fiktionales? Mein Vorschlag, wie diese Frage zu beantworten sei, ist ganz und gar empirisch und beinhaltet ein kleines Experiment: Sie müssen nur die Augen schließen und sich entgegen Ihrer sonstigen Gewohnheit ganz und gar auf Ihre Gehörswahrnehmung konzentrieren. Wenn Sie jetzt gefragt würden: Was geschieht da in Ihnen? – so würden Sie vermutlich antworten, dass Sie dieses oder jenes hörten, das heißt, Sie würden sagen, *wen* oder *was* Sie hören. Doch damit würden Ihre Antworten nur Hypothesen enthalten, Hypothesen über den materiellen Ursprung Ihrer Empfindung. Aber Sie würden nicht eigentlich beschreiben, was Ihre Empfindung ausmacht. Doch natürlich könnten Sie sich nun korrigieren und auf die wiederholte Frage antworten, sie hörten dieses oder jenes Geräusch oder gar ganz bestimmte Töne. Aber damit würden Sie dann lediglich die physikalische Ursache Ihrer Sinneswahrnehmung verschoben haben – vom Erreger des Schalls auf die von diesem Erreger erzeugten Druckschwankungen oder Schwingungen; aber Sie hätten immer noch lediglich die Ursache Ihrer Wahrnehmung, nicht diese selbst beschrieben. Und warum? Ganz einfach, weil nämlich unser Inneres automatisch, von selbst, ohne unser Zutun ein Bild, eine Vorstellung, eine Fiktion über das, was wir hören, erzeugt. Und wiederum sind wir geneigt, das, was wir da Hören, für das Hören selbst zu halten. Ja, es fällt uns außerordentlich schwer, das im Hören Wahrgenommene vom Wahrnehmen zu unterscheiden. Auch, ja wahrscheinlich vor allem deshalb ist die Metapher des Hörens in der Geistesgeschichte die Metapher reiner, vollkommener Rezeptivitität, eine Metapher für die unmittelbare Gegenwärtigkeit und Präsenz des Anderen, für das scheinbar restlose Bestimmtwerden des Wahrnehmenden durch das Wahrgenommene.
Doch das Hören, darauf will ich hinaus, geht nicht ganz und gar in seinem intentionalen Charakter auf. Es ist gerade nicht ausschließlich durch dasjenige, was da zu Gehör kommt, bestimmt. Mit anderen Worten, es ist mehr als reine Rezeptivität oder Objektivität (im Sinne von: Bestimmtwerden durch ein Anderes). Aber, was heißt das dann: Hören, ohne etwas zu hören? Und ist das überhaupt noch ein Hören?
Ich weiß, es ist nicht ganz einfach, sich dieses reine Hören vorzustellen. Deshalb gebe ich sogleich drei Beispiele. Stellen Sie sich vor, Sie bekommen einen

so heftigen Schlag auf eines Ihrer Ohren, dass in Ihnen noch Minuten später ein Pfeifton erklingt. Was hören Sie dann? Den Schlag? Wohl kaum. Der Schlag mag der Auslöser Ihres Sinneseindrucks sein, aber Sie würden wohl kaum sagen, dass Sie Minuten später noch den Schlag auf Ihr Ohr hören. Denn sonst müssten Sie in einem vergleichbaren Fall, etwa Stunden nach einem Diskothekenbesuch, auch behaupten, die Musik habe nun in Ihnen die Gestalt eines hohen, stets gleich bleibenden Tones angenommen. Und was sollten erst diejenigen sagen, die eine ähnliche Auffassung vertreten und unter einem Tinitus leiden?

Nun ist mir durchaus klar, dass man sagen kann, auch diese Menschen hörten noch etwas, nämlich einen bestimmten Ton, nur erzeugten sie diesen Sinneseindruck selbst (auch wenn er durch ein äußeres Ereignis ausgelöst wurde). Und eben das ist mir zunächst einmal wichtig, nämlich zu zeigen, dass es ein Hören gibt, das, was es hört, selbst erzeugt, dass es also Fälle des Hörens gibt, bei denen es keinen Sinn mehr macht zwischen Rezeptivität und Produktivität zu unterscheiden, in denen also das Hören zugleich ein Erklingen ist.

Es handelt sich bei diesem Hören noch nicht um das angesprochene reine, gegenstandslose Hören, ja, man kann darüber streiten, ob es so etwas überhaupt gibt, aber bereits bei dieser Art des Hörens ist eines – und damit komme ich nun auch zu der zweiten eingangs gestellten Frage nach der Fiktionalität des Hörens – ganz klar: Täuschen kann man sich nur in Bezug auf das gewöhnliche, intentionale Hören. Ich glaube die Stimme von Gerhard Schröder zu hören, tatsächlich handelt es sich aber um die eines Stimmenimitators. Während man sich aber über den die Gehörswahrnehmung auslösenden Reiz im Unklaren sein kann, also über dasjenige, was man hört, ist es ganz und gar unmöglich, sich darüber zu täuschen, dass man hört. Denn zum Hören haben wir, wie zu unseren anderen Sinneswahrnehmungen auch, einen unmittelbaren und ganz und gar individuellen Zugang. Es ist die allem Begrifflichen gegenüber so eigentümlich unzugängliche, aber evidente Perspektive der ersten Person, die phänomenale Weise, wie es ist, zu hören. Diese Perspektive, die sich nicht einfach in neurophysiologische oder akustische Erklärungen aus der Außenperspektive der dritten Person übersetzen lässt, bestimmt gleichwohl dasjenige, was das Hören ausmacht – nicht das Denken über das Hören, sondern das Hören als ein Wahrnehmen. Und eben dies zeigt die epistemische Schwäche des Denkens gegenüber dem Wahrnehmen.

Der Bereich des unmittelbaren Zugangs zur Sinneserfahrung des Hörens ist sowohl ein ausdrücklich subjektiver, individueller als auch einer, in dem die Unterscheidung in Faktisches und Fiktionales nicht mehr greift. Und es ist der Bereich, in dem letztlich entschieden wird, ob es so etwas wie das reine Hören gibt.

Sollte ich jetzt den Eindruck erweckt haben, ich hielte die Art der Antwort auf meine beiden eingangs gestellten Fragen für eine beliebige, insofern nämlich als ich sie der Willkür oder dem Gutdünken eines jeden Einzelnen überantworte, so wäre das ein Irrtum. Subjektivität heißt hier gerade nicht Beliebigkeit. Denn es

gibt, wenn ich recht sehe, zwei, vielleicht auch mehr, aber in jedem Fall zwei Bereiche, in denen, was das Hören ausmacht, jenseits des Faktischen und Fiktionalen entschieden wird.
Die eine der Regionen, auf die ich hier anspiele, ist die der je und je individuellen, aber hochkonzentrierten Sinneserfahrung: Man schließt die Augen, ist ganz Ohr, trennt die Bilder und Gedanken, die beim Hören entstehen, von der Gehörswahrnehmung und beobachtet, was im Bewusstsein passiert und wie es sich anfühlt. Und dann kann es sein, dass man etwas bemerkt, was man vielleicht geneigt ist, als Resonanz zu bezeichnen, und möglicherweise vernimmt man sogar so etwas wie einen Rhythmus, der nicht der Rhythmus eines Musik- oder Sprachstücks ist, das man gerade hört, sondern ein ganz und gar eigener, beim Hören geschaffener Rhythmus.
Wenn man nun solche Erfahrungen immer wieder macht, dann kann es sein, dass man mit der Zeit einen Begriff vom reinen Hören bekommt, und zwar einen individuellen, empirischen Begriff des Hörens, zu dem man dann immer wieder neue Bestimmungsstücke sammeln kann.
Der Nachteil ist nur, diesen privaten Begriff des Hörens kann niemand kommunizieren. Es gibt keine Möglichkeit, die eigenen Wahrnehmungen mit den Wahrnehmungen anderer zu vergleichen. Jedenfalls nicht direkt. Das heißt, wann immer man mit anderen über die subjektive Seite des Hörens, über das je eigene Erleben des Hörens, über das, was am Hören wirklich phänomenal ist, kommunizieren will, muss man auf Sprache zurückgreifen. Und genau an dieser Stelle kommt nun die Poesie ins Spiel, von der ich denke, dass sie sowohl der Phänomenalität der Wahrnehmung, der Perspektive der ersten Person also, Rechnung trägt als auch der Außenperspektive der dritten Person.
Ich weiß, dass die Möglichkeit dieser Rückbindung der Sprache an Wahrnehmung der modernen Dichtung und Philosophie spätestens seit Hofmannsthals *Chandos-Brief* und Wittgensteins *Philosophischen Untersuchungen* zu einem virulenten Problem geworden ist. Auf dieses Problem will ich an dieser Stelle aber gar nicht eingehen. Ich begnüge mich vielmehr damit, darauf aufmerksam gemacht zu haben. Alles, was ich jetzt zum Schluss wiederum an einem Beispiel deutlich machen möchte, von dem ich hoffe, dass es mehr sagt, als ich explizit zu sagen vermag, ist die poetische Alternative zu jener rein individuellen und kontemplativen Form der phänomenologischen Begriffsbildung. Und eben diese Alternative verdeutlicht Rilkes erstes *Sonett an Orpheus*[1]:

> Da stieg ein Baum. O reine Übersteigung!
> O Orpheus singt! O hoher Baum im Ohr!
> Und alles schwieg. Doch selbst in der Verschweigung
> ging neuer Anfang, Wink und Wandlung vor.

[1] Rilke, Rainer Maria: Die Gedichte. Frankfurt/Main 1986, S. 687.

> Tiere aus Stille drangen aus dem klaren
> gelösten Wald von Lager und Genist;
> und da ergab sich, daß sie nicht aus List
> und nicht aus Angst in sich so leise waren,
>
> sondern aus Hören. Brüllen, Schrei, Geröhr
> schien klein in ihren Herzen. Und wo eben
> kaum eine Hütte war, dies zu empfangen,
>
> ein Unterschlupf aus dunkelstem Verlangen
> mit einem Zugang, dessen Pfosten beben, –
> da schufst du ihnen Tempel im Gehör.

Ich werde nun nicht versuchen, das Gedicht zu interpretieren, sondern will abschließend nur auf Folgendes aufmerksam machen: Wer auch immer in diesen Versen spricht, der Angesprochene ist Orpheus. Es sind eben Sonette *an* Orpheus. Dieser Adressat der lyrischen Rede ist niemand anderes als der personifizierte Anfang des Lyrischen. Orpheus gilt bekanntlich nicht nur als Erfinder der Kithara, bisweilen der Musik und immer der Lyrik, er ist auch ein so begnadeter Sänger, dass er sogar Bäume und Steine zu rühren vermochte. Orpheus verkörpert also eine Vision, nämlich die Vision einer Welt, in der Sprache und Wirklichkeit, Äußerung und Wirkung oder auch Sprechen und Hören nicht auseinander fallen, wenn man so will: eine Vision poetischer Omnipotenz, in der Sein und Sagen eins sind, genauer gesagt, eins werden. Am Anfang, es ist das erste Sonett, steht Orpheus als der Sagende und Singende nämlich noch jenen Tieren gegenüber, die keine wirklichen Tiere sind, sondern „Tiere aus Stille". In diesen Tieren, die ganz und gar Hörende sind, gewinnt das Hören Gestalt. Sie sind poetische Gestalt gewordenes Hören. Sie sind Tiere „aus Stille" oder, wie es auch heißt „aus Hören", sie bestehen ganz und gar aus reiner Rezeptivität. Doch mit dieser Gestalt gewordenen Rezeptivität (der Tiere) nötigt Rilke uns im letzten Vers „da schufst du ihnen Tempel im Gehör" etwas, wie es scheint, ganz und gar Seltsames zu denken, dies nämlich, dass das Gestalt gewordene Hören selbst noch einmal ein Gehör hat, dies also, dass das Hören selbst hört. (Und wer sich jetzt fragen sollte: Um Gottes Willen, was gibt es da noch zu hören?, dem antwortet der späte Rilke: Den Gott der Lyrik gibt es da noch zu hören, es sind seine Tempel, es sind die Tempel des Orpheus! Die Dichtung hört sich also hier selber zu. Mit anderen Worten: Das lyrische Sagen, das Singen des Orpheus ist niemals nur Produktivität, Poiesis – es ist immer zugleich auch ein Vernehmen, ein Hören eben, aber ein Hören, das nicht etwas jenseits des Orphischen vernimmt. Doch zurück zu jenem potenzierten Hören:) Von diesem potenzierten Hören, vom Hören am Hören, auf das Rilke hier zu sprechen und zu dichten kommt, war soeben aber schon einmal die Rede. Allerdings nicht in der Gestalt poetischer Rede, sondern in der prosaischen Gestalt der Überlegungen, die ich zum reinen Hören angestellt habe. Von diesem reinen Hören vermute ich, dass man seiner auch auf dem Wege der Konzentration auf die eigene Sinneserfahrung habhaft werden kann, aber ich

wollte deutlich machen, dass man, wenn man darüber nachdenken, kommunizieren und sich auf diesem diskursiven Wege einen Begriff von dem machen will, was Hören jenseits der Unterscheidung von Faktischem und Fiktionalem sein kann, gut beraten ist, sich auf die Dichtung einzulassen; mit andern Worten: Wer, weil er kommunizieren will, sich nicht nur auf die eigene Wahrnehmung berufen möchte, um das, was Hören ausmacht, herauszufinden, dem steht ab und an gerade auch die Dichtung zur Verfügung. Oder, mit noch einmal anderen Worten: Wer nicht hören kann, muss lesen!

Literatur

Hamburger, Käte: Philosophie der Dichter. Novalis, Schiller, Rilke. Stuttgart 1966.
Husserl, Edmund: Cartesianische Meditationen. Eine Einleitung in die Phänomenologie. Hamburg 1977.
Kohlroß, Christian: Der philosophische und Rilkes poetischer Spiegel des Bewusstseins. In: Jahrbuch der Österreich-Bibliothek St. Petersburg 5 (2003), S. 181-195.
Merlau-Ponty, Maurice: Phänomenologie der Wahrnehmung. Berlin 1974.
Pasewalck, Silke: „Die fünffingrige Hand". Die Bedeutung der sinnlichen Wahrnehmung beim späten Rilke. Berlin 2002.
Utz, Peter: Das Auge und das Ohr im Text. Literarische Sinneswahrnehmung in der Goethezeit. München 1990.

Herausgeber und Autoren

Katja Bär studierte in Mannheim, Heidelberg und Cambridge Alte Geschichte, Mittlere und Neuere Geschichte und Anglistik. Sie arbeitet in Mannheim an einer wissenschaftshistorischen Dissertation zur Alten Geschichte im Kaiserreich.

Kai Berkes studierte Germanistik, Politikwissenschaft und Erziehungswissenschaft an der Universität Mannheim. Er ist dort wissenschaftlicher Mitarbeiter am Lehrstuhl Neuere Germanistik I und arbeitet an einer Promotion über Günter Eichs Hörspiele.

Frank Degler studierte in Karlsruhe und Mannheim Germanistik, Philosophie und Geschichte. Er wurde in Mannheim zu dem Thema *Aisthetische Reduktionen. Analysen zu Patrick Süskinds ‚Der Kontrabaß', ‚Das Parfum' und ‚Rossini'* promoviert. Seit 2002 ist er wissenschaftlicher Mitarbeiter bei Prof. Andreas Böhn an der Universität Karlsruhe.

Harald Derschka studierte Geschichte und Philosophie in Konstanz und wurde 1997 mit einer Arbeit über die Ministerialen des Hochstiftes Konstanz promoviert. Seit 1998 ist er wissenschaftlicher Angestellter am Lehrstuhl für Deutsche Rechtsgeschichte in Konstanz.

Christine Domke studierte in Bielefeld Linguistik, Soziologie und Germanistik und wurde 2003 mit einer Arbeit über *Besprechungen als Entscheidungskommunikation. Konstitutive Prozesse und Bearbeitungsmodi* promoviert. Seit März 2001 ist sie wissenschaftliche Mitarbeiterin an der Fakultät für Linguistik und Literaturwissenschaft der Universität Bielefeld.

Stefanie Eichler studierte an der Universität Mannheim Geschichte und Germanistik. Zurzeit arbeitet sie an einer Dissertation über die römische Antike in historischen Kinder- und Jugendromanen.

Marian Füssel studierte Neuere und Neueste Geschichte, Philosophie und Soziologie in Münster. Seit 2000 ist er dort wissenschaftlicher Mitarbeiter am SFB-496 „Symbolische Kommunikation und gesellschaftliche Wertesysteme". Zurzeit arbeitet er an einem Dissertationsprojekt zur symbolischen Praxis der frühneuzeitlichen Gelehrtenkultur.

Myriam Geiser studierte in Mannheim und Toulouse Germanistik und Romanistik. Derzeit ist sie als Lektorin des DAAD am Département d'études allemandes der Universität Stendhal Grenoble III tätig. Sie arbeitet an dem binationalen Promotionsprojekt *Der Diskurs über interkulturelle Literatur in Deutschland und in Frankreich* (Universität Mainz-Germersheim/Université de Provence Aix-Marseille I).

Aida Hartmann studierte in Heidelberg Süd- und Ostslavistik und Deutsch als Fremdsprachenphilologie. Seit 2000 ist sie Lehrbeauftragte für Südslavische Philologie an der Universität Mannheim. Ihr Dissertationsprojekt beschäftigt sich mit dem Thema *Diskursivität der EHRE in der russischen Literatur*.

Esther Kilchmann studierte deutsche Sprach- und Literaturwissenschaft sowie Geschichte in Zürich, Prag und an der HU Berlin. Gegenwärtig arbeitet sie an der TU Berlin zu dem Dissertationsprojekt *Ursprünge aus dem Unheimlichen. Eine Studie zur Generierung von Tradition, Erbe und von Konzeptionen des Deutschen bei Heinrich Heine, Annette von Droste-Hülshoff und Adalbert Stifter*.

Sabine Klaeger studierte Anglistik und Romanistik an den Universitäten Mannheim und Lyon. Sie wurde 2003 in französischer Sprachwissenschaft über das Thema *La Lutine - Portrait sociostylistique d'un groupe de squatteurs à Lyon* promoviert und ist seit 2004 wissenschaftliche Assistentin am Lehrstuhl für Romanische und Allgemeine Sprachwissenschaft der Universität Bayreuth.

Christian Kohlroß studierte Germanistik, Philosophie und Soziologie an der Universität Heidelberg. Er wurde mit einer Arbeit über die *Theorie des modernen Naturgedichts* promoviert und arbeitet seither an dem Habilitationsprojekt *Geschichte der Literaturtheorie*. Er ist Lehrbeauftragter am Germanistischen Seminar der Universität Mannheim und koordiniert dort das interdisziplinäre Forschungsprojekt „Literatur-Medien-Wissen".

Ursula Kundert studierte in Zürich und Granada Germanistik, Politikwissenschaft, Völker- und Europarecht und wurde mit einer Arbeit über *Konfliktverläufe. Ritualisierte Vermittlung gegengeschlechtlicher Verhaltensnormen in Texten des 17. Jahrhunderts* promoviert. Seit November 2003 bekleidet sie die Juniorprofessur für Deutsche Literatur des späten Mittelalters und der frühen Neuzeit am Germanistischen Seminar in Kiel.

Agnes Matthias studierte Kunstgeschichte und Empirische Kulturwissenschaft in Tübingen und wurde dort über *Die Kunst, den Krieg zu fotografieren. Krieg in der künstlerischen Fotografie der Gegenwart* promoviert. Sie arbeitet im Sonderforschungsbereich „Kriegserfahrungen. Krieg und Gesellschaft in der Neuzeit" an der Universität Tübingen.

Christine Mielke studierte Germanistik, Soziologie, Geschichte und Angewandte Kulturwissenschaft in Karlsruhe und Mannheim. Bis 2001 war sie Mitarbeiterin am Zentrum für Angewandte Kulturwissenschaft der Universität Karlsruhe; zurzeit arbeitet sie an einer Dissertation über *Zyklisch-serielle Narration. Von der romantischen Rahmenerzählung zur Endlosserie.*

Markus H. Müller studierte Romanistik und Germanistik an der Universität Mannheim. Seit 2001 arbeitet er im Rahmen eines kulturwissenschaftlichen Dissertationsprojekts über das Verhältnis von Nation und Literatur in Spanien zwischen 1833 und 1868.

Monika Neuhofer studierte Romanistik und Deutsche Philologie in Salzburg und Bordeaux. Seit 1999 ist sie Vertragsassistentin am Institut für Romanistik der Universität Salzburg. Ihr Dissertationsprojekt beschäftigt sich mit dem Werk Jorge Sempruns. Sie ist Mitarbeiterin am FWF-Forschungsprojekt zu Texten französischer, italienischer und spanischer Überlebender des Konzentrationslagers Mauthausen.

Kai Nonnenmacher studierte Romanistik und Germanistik in Heidelberg und Mannheim und wurde in Mannheim über *Ästhetikgeschichte und Wahrnehmungstheorien am Beispiel der Blindheit in Frankreich und Deutschland zwischen 1750 und 1850* promoviert. Seit Herbst 2003 ist er Assistent am Institut für Romanistik der Universität Regensburg.

Heinrich Pacher studierte Literaturwissenschaft, Philosophie sowie Neuere und Neueste Geschichte in Karlsruhe. Derzeit arbeitet er an der Universität Mannheim an einer Dissertation über Adornos Literaturtheorie.

Sören Philipps studierte Neuere und Neueste Geschichte und Philosophie an der TU Hannover. Er wurde im November 2002 mit seiner Arbeit über *Die westdeutsche Wiederbewaffnungsdebatte in den Fünfzigerjahren* promoviert.

Oliver Preukschat studierte Philosophie und Soziologie an der Universität Mannheim. Derzeit arbeitet er dort an einer Dissertation zum Thema *Intention und Funktionsweise des Ironisierens*.

Stefanie Samida studierte Vor- und Frühgeschichte, Klassischen Archäologie und Mittelalterliche Geschichte in Tübingen und Kiel sowie Medienwissenschaft an der Universität Tübingen. Sie promoviert dort zurzeit im Fach ‚Medienwissenschaft-Medienpraxis'.

Julia Schäfer studierte Neuere und Neueste Geschichte, Philosophie und Kunstgeschichte in Münster, London und an der HU Berlin. Ihre Dissertation am Zentrum für Antisemitismusforschung an der TU Berlin beschäftigt sich mit der *Konstruktion des Judenbildes in Populärmedien*. Seit Oktober 2002 ist sie wissenschaftliche Mitarbeiterin in dem Teilprojekt „Der ‚Wert des Menschen' in den Bevölkerungswissenschaften" der DFG am Institut für Geschichte der Medizin an der Universität Düsseldorf.

Víctor Sevillano Canicio studierte Romanistik und Germanistik in Barcelona und Heidelberg, wo er 1991 mit *Schädel aus Blei? Spaniens Guardia Civil in Geschichte, Presse und Literatur* promoviert wurde. Seit 1995 ist er als Lektor für katalanische und spanische Philologie an den Universitäten Heidelberg, Mannheim und Saarbrücken tätig.

David Simon ist Gymnasiallehrer in Besançon (Frankreich) und arbeitet im Rahmen einer Dissertation über *Psychopathologie des Alltags bei E.T.A. Hoffmann*. Zurzeit übersetzt er Günter Eichs *Maulwürfe* ins Französische.

Oliver Stoltz studierte Germanistik und Politikwissenschaft an der Universität Mannheim. Er arbeitet an einer kritischen Edition der Fragmente Ludwig Börnes über die Französische Revolution und ist Studienreferendar am Heidelberger Seminar für Schulpädagogik.

Jörg Vollmer studierte Geschichte und Vergleichende Literaturwissenschaft an der FU Berlin. Er wurde dort über *Imaginäre Schlachtfelder. Kriegsliteratur in der Weimarer Republik* promoviert.